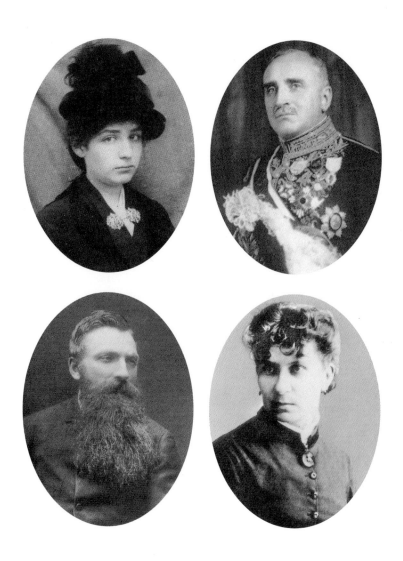

카미유 클로델, 폴 클로델, 로즈 뵈레, 오귀스트 로댕(시계 방향으로)
하나의 금기이자 운명, 비극 그리고 이제 역사가 된 이름들. 그리고 그들의 엇갈린 슬픈 인연.

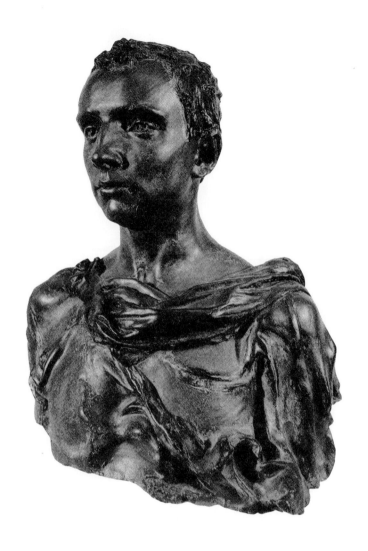

카미유 클로델, 「열세 살의 폴 클로델」, 청동, 1881

카미유는 동생의 특징을 완벽하게 재현해냈다. 그녀는 폴을 보며 로마인을 떠올린 듯하다. 어깨에 토가처럼 보이는 옷을 걸친 그는 진지하고 당당한 표정으로 입술을 살짝 내밀고 있는데, 뭔가에 몰두한 듯 보인다. 미래의 월계관을 꿈꾸는 유년기의 카이사르처럼. 비록 조각상의 공허한 시선이지만 여전히 카미유를 바라보는 폴을 떠올리게 한다.

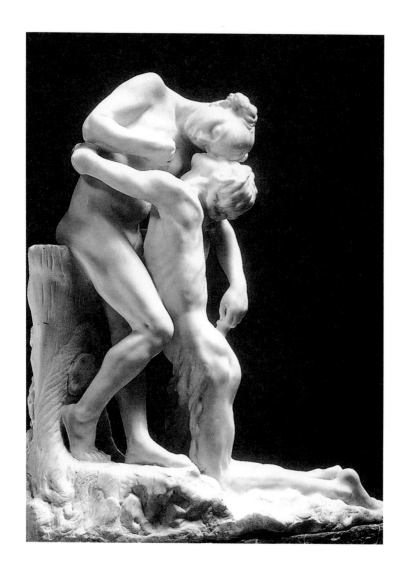

카미유 클로델, 「사쿤탈라(베르툼누스와 포모나)」, 대리석, 91×80.6×41.8cm, 1905

로즈는 카미유에게는 악몽과 같은 존재였다. 이미 육체는 시들었지만 여전히 굳건하게 자리를 지
키며 카미유의 미모와 재능을 압도하려 하고 있었다. 그녀는 카미유를 로댕의 삶에서 몰아낼 참이
었다. 그는 결국 로즈와 함께 머물게 될 것임을 카미유는 알고 있었다.

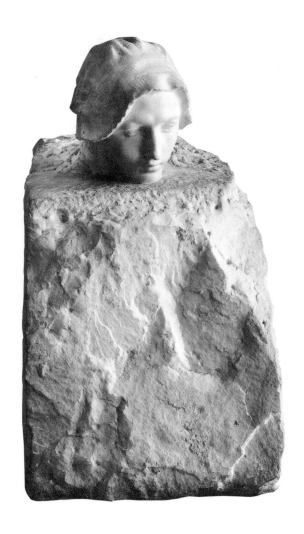

오귀스트 로댕, 「사색」, 대리석, 높이 74cm, 1886, 로댕 미술관, 파리

카미유를 모델로 한 작품. 로댕과 카미유 사이엔 24년의 차이가 있었다. 카미유는 젊고 아름다웠으며, 그녀의 손놀림을 보고 로댕은 그녀에게 특별한 재능이 있음을 간파했다.

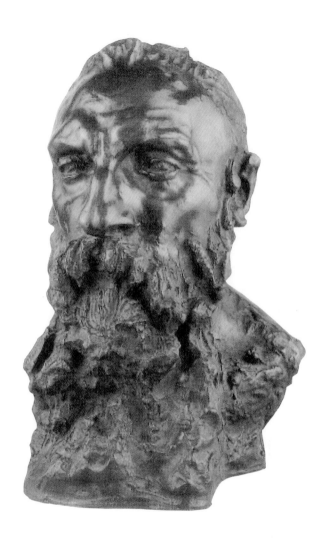

카미유 클로델, 「오귀스트 로댕의 흉상」, 청동, 41×26×28cm, 1888, 로댕 미술관, 파리

로댕에게 카미유는 한 명의 제자일 뿐이었다. 그들이 처음 만났을 때부터 지배적이었던 그들의 최초의 지위는 마치 돌에 새겨진 듯 고착되었다. 그 속에서 중심을 잃지 않으려 했던 로댕과 달리, 카미유는 절망에 휩싸여 친구이자 보호자이자 연인이었고 형제 같기도 했던 자신의 스승을 삶에서 지워버리기에 이른다.

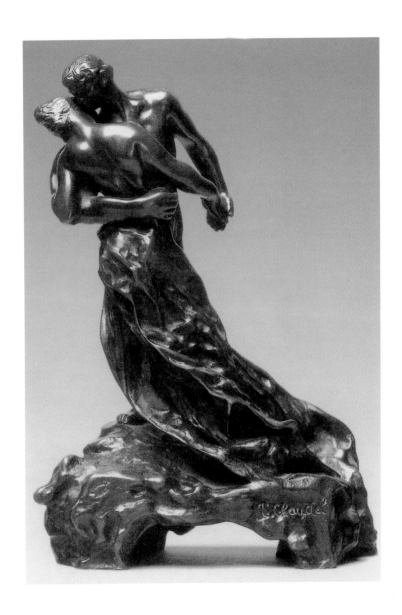

카미유 클로델, 「왈츠」, 청동, 높이 25cm, 1891~1905, 노이에 피나코테크, 뮌헨

꼭 껴안은 두 젊은이가, 음악이 그들을 받쳐줘 어디론가 데려가지 않으면 마치 금방이라도 넘어질 것처럼 불균형한 자세를 취하고 있다. 두 사람에겐 멀고먼 천국으로 향하기라도 하듯.

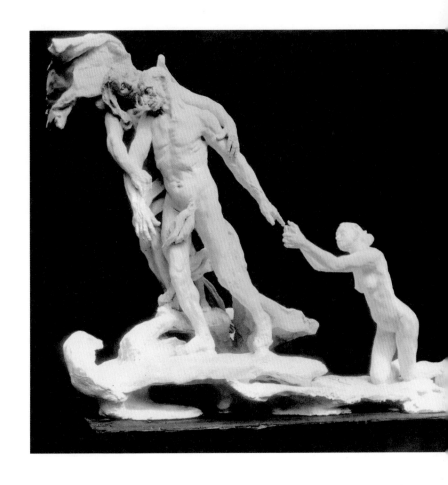

카미유 클로델, 「중년(인생의 길)」, 석고, 1895, 로댕 미술관, 파리
"이 벌거벗은 비극적인 젊은 여인은 바로 내 누이입니다! 오만하고 당당한 그녀가, 무릎을 꿇은 채 애원하는 모습으로 자신을 표현하다니. 이제 모든 게 끝입니다! 우리에게 이렇게 영원히 자신을 바라보도록 해놓은 것입니다!"

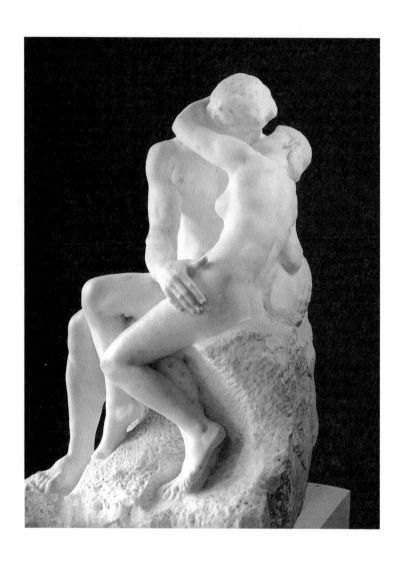

오귀스트 로댕, 「입맞춤」, 대리석, 181,5×112,3×117cm, 1888~98, 로댕 미술관, 파리
"그녀는 로댕에게 모든 걸 걸었고, 그와 함께 모든 걸 잃었다."

위대한
열정

조각가 카미유 클로델과
시인 폴 클로델 남매 이야기

위대한 열정

Camille et Paul

조각가 카미유 클로델과
시인 폴 클로델 남매 이야기

도미니크 보나 지음 | 박명숙 옮김

아트북스

일말의 거리낌도 없이 스스로를 신비스런 우월감을 가진 부류로
자처한다는 점에서 우린 부인할 수 없는 클로델 가의 일원이었다.

_ 폴 클로델

카미유 클로델과 로댕의 관계는 베르트 모리조와 마네의 관계와 같다.

_ 옥타브 미르보

일러두기

_책 · 잡지 · 신문은 『 』, 작품 제목 및 시나 논문 제목은 「 」, 전시회 제목은 〈 〉로 표기했다.

_인명 등의 외래어 표기는 국립국어연구원에서 규정한 외래어표기법을 따랐다.

대지와 바람

첫째 딸 카미유가 세상에 나오던 겨울날, 페랑타르드누아 주변의 시골 풍경은 꽁꽁 얼어붙어 있었다. 나무들은 헐벗은 채 추위에 떨었고 가축들은 외양간에서 은거했다. 엔 데파르트망의 군청 소재지(코뮌)인 작은 마을의 슬레이트 지붕 위로 차갑고 심술궂은 바람이 세차게 불어대고 있었다. 바람소리를 악마의 목소리로 듣는 어린아이들이 악몽을 꾸기에 충분할 만큼. 그 어떤 것도 맹위를 떨치는 거센 바람을 막을 수는 없었다. 강렬한 분노를 품은 듯한 이곳의 바람은, 기름지고 울퉁불퉁하게 기복이 많은 대지만큼이나 타르드누아 지방의 특색을 이루는 것 중 하나였다. 우르크의 물도 곧 꽁꽁 얼어붙을 것이었다. 1864년 12월 8일은 가톨릭에서 무염시태(성모마리아의 무원죄 잉태)를 기념하는 축일이기도 했다.

카미유의 어머니는 신념보다는 전통에 따라 가톨릭교도가 되긴 했

지만, 이런 날에 태어난 딸의 출생을 썩 달가워하지 않았다. 자신의 스물네 번째 생일을 맞은 그날, 그녀는 아들이 태어나기를 간절히 바랐던 것이다. 젊은 산모는 기쁨 대신 절망감을 숨김없이 드러냈다. 그녀는 아직 상중에 있는 비탄에 잠긴 어머니였다. 겨우 15개월 전 첫째 아들 샤를 루이를 잃었던 것이다. 1863년 8월 1일에 태어난 아기는 그달 16일에 세상을 떠났다. 성모승천대축일 다음 날이었다. 성모는 그녀의 기도에 응답하는 것 같지 않았다. 카미유의 어머니는 자신의 딸이 태어나던 순간부터, 그녀의 첫 울음소리부터 외면했다. 자신의 희망을 저버린 딸에 대한 원망은 그녀의 가슴에 내내 응어리져 남게 되었다.

한편, 카미유의 아버지는 2년간의 결혼 생활 끝에 자신의 가정에 생기와 활력을 가져온 이 강건한 딸의 탄생을 미소로 반겼다. 하늘이 성별을 잘못 선택해 보내주었다고 원망하지도 않았다. 하늘과 신, 성모마리아의 존재를 믿지 않는 맹렬한 공화주의자였던 그는 서른여덟 살에 아버지가 된 사실에 기쁨을 감추지 않았다.

아이는 1월 25일, 사내아이에 대한 열망을 반영이라도 하듯 카미유라는 양성적인 이름으로 세례를 받을 예정이었다. 가족만 모인 단출한 세례식은 주임신부인 그녀의 외종조부(클로델 부인 아버지의 동생)가 집전하기로 되어 있었다.

카미유와는 반대로, 막내 폴은 한여름에 태어났다. 카미유가 태어난지 4년이 채 지나지 않은 1868년 8월 6일이었다. 타보르 산에서 예수가 그의 제자 중 세 명 앞에 모습을 드러낸 것을 기리는 현성용 축일이었다. 클로델 가족은 카미유의 세례식을 집전한 외종조부의 주선으로 페르에서 4킬로미터 떨어진 빌뇌브의 사제관으로 이사했다. 강렬한

태양이 밭과 목초지, 사제관의 정원을 뜨겁게 달구고 있었다. 산모는 머지않아 농촌의 열기와 냄새로 후끈 달아오를 2층 방에서 출산을 했다. 다행히 아직 새벽 4시밖에 되지 않은 이른 시각이라 비교적 선선한 편이었다. 마을은 모두 잠들어 있었고, 생울타리로 사제관과 경계가 나뉘어 있는 교회의 종 3개도 새벽기도 신호를 울리기 전이었다. 이윽고 부모의 기쁨에 장단을 맞추듯 닭장의 수탉이 목청 높여 아침을 여는 노래를 부르기 시작했다.

마침내 그토록 기다리던 아들을 얻은 것이다. 아이는 클로델 부인의 유일한 남자형제의 이름을 따서 폴이라고 불리게 될 것이었다. 사실 그 이름에는 어두운 그림자가 드리워져 있었다. 폴 세르보는 스물세 살에 마른 강으로 뛰어들어 자살로 생을 마감했던 것이다. 청년이 죽은 지 겨우 2년여 만에 그가 영원히 알지 못할 조카가 태어난 셈이다. 마치 새로 태어난 아이가 최근 잇따른 가족의 죽음을 기억하며 살기를 바라기라도 하듯, 부모는 아이에게 죽은 형 샤를 루이의 이름마저 덧붙여주었다. 아이가 어두운 운명의 음모를 좌절시켜주기를 바랐던 것일까? 그는 먼저 폴이었고, 잇따라 루이, 샤를 그리고 마리라는 이름으로 불렸다. 그가 요람에서부터 맞닥뜨려야 했던 비극적인 그림자, 죽음의 유령들로부터 성모가 그를 지켜주기를 바라면서(프랑스어로 마리Marie는 성모마리아를 의미한다—옮긴이).

그리하여 10월 11일, 그 다음 해에 세상을 뜬 그의 외종조부 주임신부에게 세례를 받은 폴 루이 샤를 마리는 실질적으로는 유일한 아들이었지만 그의 부모에게는 둘째 아들일 뿐이었다. 그는 가족의 막내였고, 모두가 곧, 그리고 영원히 그를 어린 폴이라고 부르게 될 터였다.

그를 가운데 두고 곧잘 다툼을 벌였던 그의 두 누이에게 그는 더없이 좋은 장난감인 셈이었다. 특히 그의 첫째 누이 카미유에게는.

카미유와 폴 사이에는 둘째 딸 루이즈가 있었다. 1866년 2월 26일 페르에서 태어난 그녀는 그들과 각가 두 살 터울로, 완벽한 한 쌍을 이루는 카미유와 폴 사이에 끊임없이 끼어들어 훼방을 놓았다. 이 클로델 트리오에서 지배적이고 폭군적인 것은 언제나 딸들이었다. 청소년기까지도 명령을 내리는 건 언제나 여자들이었지만, 그들끼리는 결코 동맹을 이루지 못했다. 그들은 서로 화합하지 못했으며, 앞으로도 영원히 그럴 것이었다. 둘 중 훨씬 더 권위적이고 거칠었던 카미유에게는 특별 요주의 등급이 매겨졌다.

엄마의 이름을 물려받은 루이즈는 그녀의 총애를 받으며 특권을 적절하게 이용할 줄 알았다. 엄마와 딸, 두 루이즈는 일찍부터 특별한 관계를 키워갔다. 시간이 지날수록 점점 더 돈독해진 그들은 평생 인생의 동반자로서 누구도 떨어뜨려놓을 수 없는 사이가 된다. 클로델 부인은 그런 자신의 감정을 다른 자식들에게 숨기지 않았고, 아이들도 그런 상황에 적응해나갔다. 선택의 여지가 있는 것도 아니었다. 아버지는 공정함을 내세워 세 자녀에게 골고루 애정을 나눠주기 위해 노력했다. 하지만 여전히 그들은 감정 표현에 익숙하지 않은 가족이었다. 서로 안아주거나 어루만져주는 일 같은 건 없었다.

언니처럼 겨울에 태어난 루이즈의 별자리는 물이 지배했다. 12궁에 따르면 물고기자리에 속하는 그녀는 정열적이고 불같은 기질을 가진 형제 사이에 끼어, 자신의 미묘한 자리를 지키기 위해 헤엄치는 법을

배워야 했다. 그녀는 결코 짓눌리는 법이 없었다. 언제나 유연하지만은 않은 단호한 자기만의 방식으로, 다른 두 형제만큼이나 고집스럽게 자신의 물을 지켜나갔다.

궁수자리인 카미유와 사자자리인 폴은 둘 다 불에 속했다. 그들을 지배하고 있는 것은 태양이었다. 폴은 남부의 태양이었다. 무르익은 여름의 태양, 황금빛 수확의 태양, 타르드누아의 대초원에서 불어오는 바람에 말라버린 들판에 내리쬐는 태양이었다. 반면 카미유는 저물어가는 한겨울의 태양이었다. 숲속으로, 들판 위로 자취를 감추기 직전의 태양, 추운 계절의 태양이었다. 하지만 그것은 속에 뜨거운 불을 감추고 있었다. 풍요롭게도 하지만 파괴적이기도 한 불, 남동생 폴과 함께 나눠 가진 신성한 불이 그 속에서 타오르고 있었다.

어린 시절

불, 그리고 대지가 그들을 가깝게 해주었다. 푸르른 낙원의 모습과는 거리가 먼 고향의 땅. 매력도 우아함도 갖추지 못한 채, 먼 곳에서 온 여행객들에게는 거칠고 엄격하게만 보일 타르드누아는 중요한 교통로에서 멀리 떨어져 엔 강과 마른 강 사이에 펼쳐져 있었다. 샹파뉴, 피카르디 그리고 일드프랑스 지방과 불분명한 경계에 있는 이곳은 어느 한 군데에도 속하지 않으면서 세 곳에 조금씩 걸쳐 있었다. 비밀스럽게 자신의 전통을 이어가는 시골 마을의 모습을 철저히 간직한 채. 물결치듯 기복이 심한 땅, 듬성듬성 흩어져 있는 숲, 드넓은 경작지, 소떼가 풀을 뜯는 목초지 등 전형적인 농촌 풍경 외에는 특별히 눈에 띄

는 게 없었다. 엔 지방에 속한 군청 소재지 중에는 장 드 라퐁텐이 태어
난 샤토 티에리가 포함돼 있었다. 또한 엔은 장 라신(라 페르테밀롱)과
알렉상드르 뒤마 페르(대ㅊ뒤마)(빌리에코트레)가 태어난 자랑스러운
곳이기도 했다. 위대한 작가들의 천재성은 낮은 하늘 아래 끝없이 펼
쳐진 들판에서 활짝 피어났다. 나무 울타리나 낮은 담장들로는 경계를
가를 수 없는 곳, 매서운 바람의 공격을 약화하기 위한 몇몇 빈약한 숲
정도만이 군데군데 눈에 띌 뿐 넓게 펼쳐진 들판에서 그 정기를 온몸으
로 받아들이면서.

페르는 신석기 시대의 유적, 로베르 드 드뢰가 세우고 총사령관이
살았던 중세의 성, 숲 한가운데 있는 제앵이라는 특이한 바위, 마치 내
륙의 바다 같은 호수와, 마녀가 살았다고 전해지는 신비한 동굴이 있
는, 모래와 히드로 이루어진 황야를 품고 있음을 자랑스럽게 여기는
곳이었다.

말수가 적은 농부들이 사는 오래된 땅, 갈리아 족이 살던 자존심 강
한 땅, 세 형제는 바로 이런 곳에 삶의 뿌리를 두고 있었다. 이곳에서
태어나서 자라났으며, 커서는 휴가를 보내러 들르기도 하면서. 루이즈
는 어린 시절 살던 집에서 결코 멀리 떨어지지 않은 채 거의 평생 이곳
에서 살다가 세상을 떠났다. 다른 두 사람에게도, 사이사이 여행과 유
배 그리고 이별이 있었지만 이곳은 그들의 영원한 정박지였다. 그들은
가능한 한 자주, 그리고 꿈속이나 상상 속에서조차 끊임없이 이곳으로
돌아오곤 했다. 그들의 뿌리는 결코 끊어지지 않을 터였다.

그들의 성 '클로델'은 그곳에선 낯선 이름이었다. 레 보주 지방의 라
브레스에서 유래한 이름으로, 그들의 아버지 루이 프로스페르 클로델

은 이곳에선 이방인이었다. 등기소에서 공무원으로 일한 그는 1860년에 소장이 되어 페르로 전근해왔다. 그렇게 해서 그는 이곳 본토박이였던 루이즈 아타나이즈 세르보를 만나 결혼을 했다. 타르드누아는 어머니의 땅이었던 것이다.

갈리아 족까지 거슬러 올라가지 않더라도, 세르보는 오랜 역사를 자랑하는 가문이었다. 17세기 이후로 그 족보를 명확하게 짚어 내려갈 수 있을 정도였다. 조상들 중에는 높은 신분의 인물보다는 농부와 기와공, 사제 그리고 장인이 더 많았다. 루이즈 아타나이즈의 아버지 아타나즈 세르보 박사는 페르의 의사였으며, 출가하기 전 성이 티에리였던 그녀의 어머니 루이즈 로잘리는 빌뇌브 구청장의 딸이자 주임신부의 조카였다. 자손 대대로 타르드누아에 자리 잡고 살아오면서 지금은 많은 땅을 소유하게 된 이 오래된 시골 가문은 영웅적인 전설을 자랑하고 있었다. 세르보 가문은 프랑스 대혁명 당시 선서를 했던 한 사제를 목숨을 걸고 구해 자신들의 집에 묵게 했다. 그로 인해, 제정시대와 왕정복고 시대에 번성할 수 있었던 외가 쪽 티에리 가문은 귀족 계급과 인연을 맺는 데 성공했던 것이다. 그들은 자신들을 드 베르튀 가문의 사생아의 후손, 혹은 아쟁쿠르에서 영국인들에게 포로가 된 시인 샤를 도를레앙 공작의 형제인 필립 도를레앙의 후손이라고 믿고 있었다. 그리하여 그들 조상의 역사는 거의 십자군까지도 거슬러 올라갈 수 있었다! 세르보 가문은 자신들의 선조를 자랑스럽게 생각했다. 그리하여 집 근처 과수원의 경계 벽 뒤에 묻힌 그들에게 경의를 표하며 아이들을 그곳으로 데려가고는 했다.

공화정 시대의 공무원이던 카미유의 아버지는 자신의 뿌리가 있는

보주 지방의 클로델 가문 또한 자랑스러워했다. 그의 아이들은 1년에 몇 주일씩 그와 함께 제라르드메르로 가서 그들을 알아가고 존중하는 법을 배웠다. 아이들의 숙부 중 하나는 식료품과 담배를 파는 상인이 었다. 하지만 그곳은 여느 곳처럼 전나무와 안개가 낀 산들이 있는 소박한 풍경이 펼쳐진 곳으로, 그들은 잠시 머물다 가는 관광객 같은 입장일 뿐이었다. 단지 방문객으로서. 그들의 고향은 빌뇌브였다. 그들은 결코 자신들을 보주나 라 브레스 사람으로 생각할 수 없었다. 오직 폴만이 어쩌다 잠깐씩 머물던 그곳에 대한 향수를 간직했을 뿐이다. 신선한 공기를 마시며 걷거나, 보주 산 치즈를 자르는 숙부를 바라보던 일들을 떠올리면서……. 훗날, 클로델 가의 사촌 하나는 도셀에서 문방구상이 되었다.

클로델……. 아이들은 자신들의 성에 애착을 갖고 있었고 그것을 끝까지 지키려고 했다. 그들에게 다른 성을 택한다는 건 있을 수 없는 일이었다. 오직 루이즈만이 마사리 가의 남자와 결혼하면서 자랑스럽게 남편의 성을 따랐을 뿐이다. 그녀는 루이즈 드 마사리로 세상을 떠났다. 그러나 카미유와 마찬가지로 폴 또한 영원히 클로델로 남길 원했다. 여성으로서의 평판에 흠이 될 수도 있는 예술가와 마찬가지로, 외교관이라는 직업 역시 가명을 쓸 필요를 느끼게 하는 일이었다. 친구나 친척 들이 그들을 위해 적당한 이름을 골라줄 수도 있을 터였다. 폴 역시 그의 첫 작품을 발표할 때 잠시 그런 생각을 했다. 케 도르세 (프랑스 외무성)에 있는 자신의 상관인 반교권주의자 고위직 관리들이 공공연한 자신의 가톨릭 신앙을 문제 삼지 않을까 두려웠던 것이다. 카미유는 그런 생각조차 해본 일이 없었다. 그들 남매는 안개 낀 먼 지

방에서 물려받은 자신들의 하나뿐인 이름으로 살길 바랐다.

뿌리와 이름. 여기에 덧붙여, 그들에겐 고향에 대한 충정의 표시라고도 할 수 있는 고유의 억양이 있었다. 수년을 파리에서 살았어도 억양은 완전히 사라지지 않았다. 폴이 공무를 볼 때도 마찬가지였다. 브라질과 중국을 포함해 전 세계 곳곳으로 전근을 다닐 때도 그는 늘 고향에서 물려받은 억양을 달고 다녔다. 1937년 마르슬랭 베르틀로의 강연장에 모인 상류층 청중 앞에서 고향에 관해 강연할 때도, 여전히 타르드누아의 말씨를 사용하는 것을 사과하면서도 부끄러워하지는 않았다. 물론 그의 이런 태도는 애교로 받아들여졌다.

"여러분은 이미, 지금 말하고 있는 이 사람이 타르드누아의 토박이임을 알아차리셨을 겁니다……."

즉각 알아차릴 수 있는 이 지방 말씨를 카미유에게서 간파한 에드몽 드 공쿠르는 1894년 5월 8일에 쓴 일기에 '시골의 투박함이 배어 있는 순박한 말투'라고 적었다.

남매는 자신들의 뿌리를 결코 부끄러워하지 않았다. 그들은 스스로 '시골사람'이기를 원했고 스스로 그렇게 여겼다. 그들의 심장은 조그만 고향 땅을 향한 사랑으로 함께 뛰고 있었다. 아주 오래된 프랑스를 연상케 하는 이름을 가진 곳, 폴에게 꿈을 심어주고, 카미유가 처음 점토덩어리를 캐냈던 비올렌과 쇠브르가 있는 그곳을 향해. 형상을 빚기에 좋은 기름진 흙을 가진 땅. 그들 가족은 제앵 동굴 가까이 있는 숲에서 함께 흙을 모으고는 했다. 양동이와 삽을 갖춘 채 카미유가 선두에 서고, 뒤로는 두 심복을 따르게 하면서 습한 이끼 냄새가 진동하는 가운데 몸을 굽히고 힘겹게 나아가야 했다. 손이 망가지는 걸 극도로 싫

어한 루이즈는 늘 투덜거리며 불평했고, 폴은 순순히 카미유의 지시를 따랐다. 또한 바싹 마르고 얼굴에 주름이 가득한 그들의 충실한 하녀 빅투아르 브뤼네가 동행했다. 그녀는 쿠아니 공작의 밀렵감시인의 딸이었다. 클로델 가족은 마치 가문의 계통수나 문장紋章에 새겨놓기라도 할 것처럼 그녀의 내력을 수시로 자랑했다. 훗날 카미유는 그녀를 모델 삼아 조각상을 만든다. 빅투아르는 늘 지니고 다니던 낫으로 아이들에게 호두를 까주기도 했다.

여름이 되면 폴은 기분 좋고 향기로운 그늘을 만들어주는 정원의 사과나무 꼭대기에 올라가 아래를 굽어보는 것을 좋아했다. 그는 높은 곳에서 사방으로 펼쳐진 지평선을 바라보곤 했다. 언덕 위에 마을을 이룬 빌뇌브는 사방이 툭 트여 있는 곳과 같은 곳이었다. 시야를 가리는 건 아무것도 없었다. 풍경이 가장 빈약한 동쪽으로는, 양들의 우리와 고원이 보였다. 우울한 분위기를 풍기는 남쪽에는 라 시빌 샘과 투르넬 숲이 있었다. 북쪽 지평선 쪽으로는, 농경지와 쌓아둔 수확물 더미 너머로 넓은 평야가 끝 간 데 없이 펼쳐졌다. 그 너머에는 폴이 아직 보진 못한 채 상상만으로 그려보는 바다가 있었다. 바로 그쪽 방향으로 쇠브르와 비올렌, 그리고 발음하면 마치 노랫가락처럼 들리는 콩베르농과 벨 퐁텐, 그의 외조부가 시장으로 있던 아르시 생트 레스티튀가 위치해 있었다. 그의 부모는 그곳에서 결혼식을 올렸다. 그가 높은 나뭇가지에 올라 그려보는 건, 먼 곳에 있어 가볼 수 없지만 그를 불가항력처럼 끌어당기는(그는 훗날 자신이 대양을 가로지르는 긴 여정에 나서게 되리라는 걸 예상하지 못했다) 바다뿐만이 아니었다. 그는 뾰족한 지붕과 스테인드글라스, 웅장한 정면 현관, 석루조를 갖추고 고장의 관

문들(랑, 랭스 그리고 수아송)을 지키고 있는 성당들을 머릿속에 그려보았다. 마지막으로, 서쪽이 남아 있었다. 그곳에는 제앵 동굴의 신비가 숨어 있었다. 제앵은 폴을 두고두고 매혹시켰으며, 훗날 그곳을 나병 걸린 여주인공이 나오는 자기 연극의 무대배경으로 삼기도 했다. 또한 그는 우르크의 계곡을 배경으로 이렇게 쓰기도 했다.

"파리를 향하여, 세상을 향하여, 바다를 향하여, 미래를 향하여 전진!"

그는 나무 꼭대기에서 그런 꿈을 꾸었다.

한편 대지에 정신을 빼앗긴 카미유는 손과 옷을 더럽히고 손톱을 검게 물들이며, 끊임없이 점토를 주무르고 손가락에 달라붙는 갈색 반죽 덩어리에서 형상을 빚어내기를 멈추지 않았다.

그러다가 클로델 부인이 점심식사를 알리는 종을 울리면 즉시 깨끗한 차림새로 늦지 않게 가야 했다. 가족의 음악을 담당하는 루이즈는 즉각 피아노 연주를 중단했다. 클로델 부인은 고분고분하고 얌전한 루이즈를 유난히 편애했다. 반면 폴에게는 급하게 나무에서 내려오다 떨어지지 않도록 주의를 주어야만 했다. 먹는 걸 유난히 좋아하는 폴은 식도락가이자 대식가였다. 물론, 클로델 부인은 식사 때마다 매번 카미유를 꾸짖었다. 그녀는 언제나 더부룩한 머리에 어수선한 모습으로 매번 늦게 나타나는 큰딸을 못마땅하게 여겼다. 머리 리본 사이로 머리카락이 빠져 나오거나 이마로 흘러내리는 건 다반사였다. 옷에는 종종 얼룩이 묻었거나 찢겨 있어서 마을 사람들이 카미유를 하녀로 오해하는 일도 있었다. 클로델 부인은 어김없이 다시 손을 씻고 오라며 그녀를 돌려보냈다.

클로델 부인이 준비하는 식사는 언제나 풍성하고 근사했다. 클로델 가족은 모두 대식가였다. 얼른 식사를 끝내고 자신이 하던 일로 되돌아가고 싶어했던 카미유도 예외는 아니었다. 맛깔스런 요리와 소스, 스튜, 디저트 케이크와 크림은 분위기를 화기애애하게 만들고 서로 많은 대화를 나누게 하기에 안성맞춤이었지만, 실상은 그렇지 못했다. 그들 가족은 식탁에서 서로를 할퀴기에 바빴다. 아침부터 시작되어 밤에 불이 모두 꺼질 때에야 비로소 끝나곤 하던 그들의 말다툼은 식당에 모여 앉았을 때 절정에 이르렀다. 모두에게 견디기 힘든 시간이 되풀이되었다. 본래 과묵한 아버지는 아무 말도 하지 않거나, 모두를 조용히 시키기 위해 벌컥 화를 내기도 했다. 가시 돋친 말들과 상대에 대한 비난, 언쟁이 오가며 하루도 바람 잘 날이 없었다. 폴이 훗날 스스로 말했듯이, 그들은 '마치 열띤 시의회라도 열고 있는'[1] 듯 내내 소란스럽게 다퉜다. 좀더 자세히 설명하면 부부, 부모와 자식, 두 자매끼리 맞서 싸우는 식이었다. 그중에서 제일 잦았던 건 어머니와 막내딸이 하나가 되어 큰딸을 공격하는 일이었다. 비록 치고받지는 않았지만, 여자들끼리는 서로 꼬집고 머리털을 잡아당기며 싸웠다. 그 와중에 폴은 무시무시한 누나들에게 따귀를 맞기도 했다. 그의 고백에 의하면, 어머니는 결코 그를 때린 적은 없었지만, 그녀의 엄격한 시선과 냉담한 태도가 그에게 깊은 상처를 남겼다. 물론 좋았던 순간들도 있었지만, 그들의 일상은 대체로 끊임없는 충돌의 연속으로 점철돼 있었다. 폴과 카미유는 이런 폭풍우 속에서 어린 시절을 보냈다.

빌뇌브에서는 오직 경계 벽 쪽 묘지에 잠든 영령들만이 평화롭게 지낼 수 있었다. 죽어서도 그 미묘하고 강력한 존재감을 느끼게 하는 그

들만이.

바깥에는 종종 거센 바람이 몰아쳤다. 종탑 위의 수탉 모형이 빙빙 돌아가고 사제관의 녹슨 풍향계가 삐걱거리는 소리를 냈다. 그러면 꿈꾸는 소년의 눈에는 오래된 종탑이 '바다를 항해하는 배의 돛대'처럼 보였다. 그곳엔 비가 자주 내렸다. 비가 올 때면 마치 하늘에 구멍이라도 뚫린 것처럼 마구 쏟아져 빗물받이 홈통 아래 받쳐둔 큰 통에 물이 금세 넘쳐흘렀다. 몹시 맹렬하게 비가 퍼붓는 날이면 세 아이는 잠을 이룰 수가 없을 정도였다. 이 지방에선 비와 바람 못지않게 폭풍우 또한 맹위를 떨쳤다. 폴은 일생 동안 어린 시절에 겪은 폭풍우의 기억을 지우지 못했다. 번개와 천둥을 동반하며 하늘을 가로지르던 폭풍우. 그중에서도 그를 가장 두렵게 한 것은, 교회의 성모마리아와 십자가 위의 예수상에서 얼마 떨어져 있지 않은 그들의 지붕 아래로 들려오던 거센 폭풍우 소리였다.

가정

그들의 가정환경은 평범한 편이었다. 할아버지인 아타나즈 세르보 박사와 할머니에게서 물려받은 약간의 재산과 땅, 유가증권을 소유하고 있었으므로 가난하지는 않았다. 심지어 빅투아르 브뤼네라는 가정부와 외제니 플레라는 이름의 젊은 하녀도 두었다. 하지만 그들은 겸손했다. 모든 것이 노력과 희생을 통해 힘들게 얻어진 것이었기에, 얼마 되지 않는 재물에도 자부심을 느낄 줄 알았다. 따라서 그들은 적게 썼고 절대 낭비하지 않았다. 후하지도, 돈을 헤프게 쓰지도 않았다. 클

로델 가의 아이들은 돈은 돈일 뿐이라고 교육받으며 자라났다.

고향 마을에서, 작은 정원에 깊숙이 삶의 뿌리를 내린 채 전형적인 농촌 가정에서 자라난 그들은, 교회 구석에 위치한 타르드누아의 작은 땅 한 자락이 세상에서 가장 귀하다고 믿는 열렬한 국수주의자 같았다. 투박하고 폐쇄적이며, 작고 소박했지만 그들이 사랑한 고향 땅이었기에.

1893년 스물다섯 살의 폴은 뉴욕에서 쓴 극작품 「교환」에서 모욕당한 아내 마르트의 입을 통해 자신의 이야기를 한다.

난 내가 태어난 고향, 너를 기억할 것이다! 밀과 신비스런 열매들을 생산하는 땅이여! 너의 밭에선 신을 찬양하듯 종달새가 날아오른다.
오, 열시의 태양이여, 푸른 호밀 속에서 빛나는 개양귀비여! 오, 내 아버지의 집이여, 문과 화덕이여!
오, 달콤한 고통이여! 눈이 내린 후 처음으로 꺾는 바이올렛 내음이여! 낙엽과 뒤섞인 풀 속에서 공작새가 해바라기 씨를 쪼아 먹는 오래된 정원이여!
난 여기서 너를 기억할 것이다.[2]

인생의 석양 무렵 카미유 역시 고향을 향한 똑같은 그리움을 느끼게 된다. 정신병원에서 그녀를 찾아온 유일하게 달콤했던 이미지들은 그녀의 어린 시절, 고향의 집과 정원의 기억들이었다. 그녀는 그곳으로 자신을 데려다줄 것을 끊임없이 청했다. 겨울이면 장작불이 활활 타오르곤 하던 따뜻한 벽난로 곁으로.

클로델 부인은 닭과 토끼를 요리할 뿐만 아니라 직접 키우기도 했다. 그녀는 과수원 열매와 채소밭의 채소, 정원의 꽃들을 살피고 가꿨다. 식구들의 옷도 세심하게 살피며, 바느질하고 수선을 하며 하루를 보내기도 했다. 털실로 옷과 모자, 양말을 뜨기도 했다. 훗날 폴은 이런 어머니에 대해 "그녀 자신만을 위한 시간이나 다른 사람을 배려할 시간은 결코 갖지 못했다"³⁾라고 다소 냉담하게 회고했다. 아침부터 저녁까지 가사를 돌봐야 했던 그녀는 거친 피부와 짧게 자른 손톱 등 자기 몸을 아끼지 않는 여성의 전형을 보여주었다. 카미유 또한 흙을 만지며 작업한 탓에 어머니의 손과 별반 다를 게 없었다. 어머니처럼, 그녀 자신도 대부분의 조각가나 안주인이 그렇듯 아무 보상 없이 고통스럽기만 한 일들을 다른 이에게 맡기는 법 없이 스스로 해내고 싶어했다.

클로델 부인은 읽고 쓸 줄 알았다. 폴은 어머니의 완벽한 철자법을 자랑스러워했다. 페르에서 수녀들에게 교육을 받은 덕분이었다. 그러나 그녀의 세계는 가사에 한정돼 있었다. 저녁식사 후 잠들기 전 밤의 정적이 내려앉을 때면, 부지깽이로 불을 뒤적거리거나 바늘에 코를 박고 뜨개질을 하기 시작했다. 대화를 하거나 노래를 부르거나 웃는 그녀의 모습은 결코 볼 수 없었다.

클로델 부인은 엄격하고 차가웠지만 그녀를 두려워하는 아이들에게서 존중받았다. 자신에게 부과하는 엄격함만큼이나 그녀의 정숙함은 그들에게 경외감을 갖게 했다. 카미유의 눈에 그녀는 '극도로 발휘된 의무감'으로 똘똘 뭉친 존재로 여겨졌다. 폴 역시 어머니를 향한 감탄을 감추지 못한 채, 그녀에게서 '고고한 인상'을 받았다고 회고했다. 그녀는 자녀들에게 결코 따뜻한 애정을 표현하는 법이 없었다. 그들과

함께 놀아주거나 슬픔을 어루만져주는 일도 없었다. 폴은 "어머니는 우리를 한 번도 안아준 적이 없었다"[4]라고 회고했다.

그러나 카미유는 자신의 감옥, 자신의 지옥에서조차 끊임없이, 자신을 그곳에 버린 '가엾은 어머니'를 그리워하며 아직도 꿈속에서 '비밀스런 고통이 담긴 커다란 눈'[5]을 가진 그녀를 만난다는 사실을 동생에게 털어놓기도 했다. 어머니의 냉정함과 인위적인 엄격함 뒤에는 슬픔이 감춰져 있었다. 클로델 부인은 자신의 사랑을 자식들에게 표현할 줄 몰랐다. 그나마 루이즈에게만 모성애를 느끼는 듯 보였다.

비사교적이고 비밀스러우며 과묵한 어머니는 가정에 독특한 색깔을 부여했다. 아마도 너무 일찍부터 이런저런 불행을 겪어 충격을 받은 것인지도 몰랐다. 세 살에 어머니를 잃고 즉시 고아원으로 보내졌다가 거의 성년이 되어서야 그곳에서 나온 그녀는 그 사이 재혼한 아버지 집으로 되돌아갔다. 스물두 살에는 첫 아이를 잃는 슬픔을 겪었다. 그 다음에는 평소 그녀를 몹시 고통스럽게 하던 유일한 남동생을 비극적인 상황에서 잃게 되었다. 사치스럽고 좀체 통제가 불가능했던 그는 끊임없이 아버지와 충돌하는 바람에 법의 감시 아래 놓이게 되었고, 그 후 자살을 했던 것이다. 그녀는 또한 위암으로 고통받던 아버지 세르보 박사의 간호를 도맡았다. 아버지의 임종을 지키던 그녀는 사제관의 두터운 담장 너머로 끔찍한 단말마의 비명을 지르며 아버지가 죽어가는 모습을 지켜봐야 했다. 그녀는 당시 열세 살이던 아들 폴에게 시시각각으로 그 장면을 지켜보게 했다. 마치 가능한 한 빨리 폴이 자신에게 던져진 불행의 무게를 덜어주길 바라는 것처럼.

어쨌거나 그녀의 세 자녀가 독특한 예술가의 기질을 타고난 것은 그

녀에게서 물려받은 것은 아님이 분명하다. 클로델 부인은 문학이나 조각 또는 그림에 아무런 관심도 없었다. 심지어 자신의 아들에게 가장 열정적인 시를 쓰도록 자양분을 제공한 종교에 대해서도 특별한 호기심을 보이지 않았다. 그녀에게 종교는 그저 형식적인 것일 뿐이었다. 그녀는 자녀들의 어떤 기호나 주 관심사도 나누려 하지 않았다. 하지만 폴이 그 무엇과도 비교할 수 없다고 믿은 그녀의 요리법만은 그와 어머니를 가깝게 해줄 수 있었다. 그들은 맛있는 음식을 통해 마음을 나눌 수 있었다. 하지만 카미유와 어머니를 이어줄 끈은 아무것도 없었다. 게다가 서로 잘해보려는 열정도 의지도 없었다. 클로델 부인은 식물과 가축들을 먹여 살리는 고향의 훌륭한 흙으로 쓸모없는 형상들을 빚어내는 큰딸의 노력에 냉담한 반응을 보일 뿐이었다. 결국, 그녀를 감동케 할 수 있는 것은 음악밖에 없었다. 그것도 피아노에 똑바로 앉아 연주하는 루이즈의 손끝에서 나온 음악이라야만 했다. 그러면 어머니는 한껏 자부심에 찬 모습을 보여주었다. 그때가 그녀가 쉴 수 있는, 지극히 짧은 휴식의 순간이었다.

아버지 클로델은 하나의 성공 사례를 보여주는 인물이었다. 그는 공직과 더 나아가 사회적 지위를 동시에 갖추고 있었다. 명사라고 할 것까진 없지만, 당시 지방의 작은 마을에서 등기소에 근무하는 공무원 신분은 상당한 지위로 인정받던 터였다. 그는 학교 선생님과 마찬가지로 공화국의 이름으로 자신의 책무를 충실히 이행했다. 반교권주의자로, 사제관에 살면서도 사제들을 매우 부정적으로 보았고, 국가를 위해 임대차 계약, 매매 또는 상속 등과 같은 모든 법률 행위에 대한 등록세를 징수하는 자신의 직업에 자부심을 갖고 있었다. 아이들이 태어날

때 등기소의 징수관이었던 그는 1876년 재산소유권 검사관이 되었다. 그것이 그가 오른 가장 높은 행정직이었다.

그는 숱 많은 구레나룻에 술 달린 챙 없는 모자를 쓰고 자신의 세 아이와 포즈를 취하고 사진을 찍었다. 폴을 무릎에 앉히고 루이즈의 어깨에 오른손을 두른 채 왼쪽에는 인형을 안은 카미유를 바짝 끌어닝겨 미소를 지으면서. 그의 눈은 맑게 반짝이고 있었다. 아이들을 곁에 두고 있어서 행복했던 것일까. 하지만 그의 아들은 그를 '신경질적이고, 화를 잘 내고, 변덕스럽고, 지나치게 상상력이 풍부하고, 아이러니하고, 신랄한 성격의 시골사람'이라고 묘사했다. 그 역시 그의 아내보다 대하기 더 편하거나, 유순한 성격은 아니었음을 알 수 있다. 폴의 묘사대로, '비사교적이고 불같은 성격'의 무뚝뚝한 가장은 집안 분위기를 즐겁게 만들어주지는 못했다. 대부분 말이 없다가 갑자기 버럭 화를 내곤 했던 아버지와 어머니는 종종 아이들 보는 앞에서도 다툴 만큼 문제가 많은 부부였다.

그렇게 바람 잘 날 없는 나날이었지만, 그들에게 가족만큼 소중한 건 없었다. 아침부터 저녁까지 아웅다웅하며 매일 반복되는 일상 속에서도 가정은 그들의 유일한 안식처였다. 루이 프로스페르 클로델에게 가족은 그의 일과 더불어 삶의 기둥이자 존재의 이유였다. 그의 아들의 회고에 따르면, 성실하고 가족에 충실했던 이 남자는 낯선 곳을 무척이나 싫어했다. 그가 아는 곳은 기껏해야 보주나 샹파뉴, 수아송, 오브 또는 오트 마른 정도까지였다. 만년에는 일드프랑스의 외곽까지 그 범주에 포함되었지만 파리는 그에게 영원히 낯선 곳이었다. 그렇게 한곳에 머물길 좋아한 그였지만, 행정 업무로 인해 그는 끊임없이 다른

지방으로 내몰리고 이사를 다녀야 했다. 1870년에는 바르르뒤크(뫼즈), 1876년 노장쉬르센(오브), 그리고 1879년 와시쉬르블레즈(오트마른)로 발령을 받을 때마다 그는 아내와 아이들을 데리고 새로운 근무지로 떠났다. 그때마다 집과 유제품 단골가게, 학교 선생님도 바뀌었다. 하지만 방학이나 일요일에는 언제나 빌뇌브로 돌아갔다. 결코 그곳에서 수십 리 이상 멀어지는 법이 없었다.

바르르뒤크로 이사했을 때 여섯 살이던 카미유와 두 살밖에 되지 않았던 어린 폴은 통학제 학교에서 수녀들에게 교육을 받았다. '고마운 브리짓 수녀님'은 폴에게 글 읽는 법을 가르쳐주었고, 그는 그 사실을 결코 잊지 않았다. 그리고 카미유는 첫 영성체를 받게 된다.

그로부터 6년 후, 아이들은 집에 콜랭이라는 이름의 가정교사를 맞이하게 된다. 폴은 "우린 그를 무척 좋아했다"고 회상했다. 하지만 그들의 삶에 결정적인 영향을 준 것은 생테푸엥 가의 집에 들어온 또다른 가정교사였다. 그는 조각 선생이었다. 삶의 우연인지 별에 새겨진 운명인지는 알 수 없지만. 당시 노장은 조각가들의 온상과도 같은 곳이었다. 「미노타우로스를 물리친 테세우스」(1830년 로마상 2등 수상작)의 작가인 조제프 라무스도 그곳에 살고 있었다. 〈살롱〉에서 여러 번 수상을 하고, 에콜 데 보자르(국립고등미술학교, 이하 '보자르'로 표기)의 교장이자 프랑스 학사원의 일원이었던 폴 뒤부아 역시 그곳에서 태어나 오랫동안 작업을 해왔다. 그의 동향인이자 제자였던 알프레드 부셰는 전도유망한 젊은 조각가였는데, 카미유는 그에게서 처음으로 조각 수업을 받게 된다. 그리하여 불과 열세 살에 그녀는 조각 기술의 기초를 터득했다.

마침내, 와시쉬르블레즈에서 초조해하며 지루한 시간을 보내던 열다섯 살의 카미유는 뷔송 루즈(붉은 덤불)라고 불리는 언덕에서 자신이 꿈꿔오던, 형상을 빚기에 최상의 유연함을 갖춘 이상적인 흙을 발견했다. 그녀는 그 흙을 외바퀴 손수레에 실어 시청 맞은편에 위치한 자신의 집으로 가져왔다. 바로 지척의 교회에서는, 폴이 주임신부의 지휘 아래 교리문답을 배우고 첫 번째 영성체를 받았다.

클로델의 가정을 이끄는 가치는 노동과 노력, 절약, 도덕적인 성실성이었다. 엄격하고 까다로운 도덕성과 의무, 희생과 헌신 또한 늘 함께했다. 삶에 대해 보수적인 가치관을 고수했던 클로델 가족에게는 매일이 즐거운 나날의 연속은 아니었다. 어머니는 죄를, 아버지는 과오를 믿었으며, 두 사람 모두 모든 종류의 경박함을 경계했다. 그들에게 쾌락은 창피한 것이었고, 삶의 달콤함 역시 낯선 단어였다.
거칠고 과격한 그들의 성격은 격렬하게 표출되거나, 격앙된 채 깊은 내면에서 은밀하게 끓고 있었고, 짐짓 안 그런 척하거나 우유부단한 태도는 용납되지 않았다. 그들은 모두 자신만의 전투나 강박관념에 몰두해 있었다.
식구들 사이에 대화나 감정 교류는 지극히 드물었다. 그러나 그들 중에는 큰 강처럼 또는 작은 개울처럼 애정이 흘러넘치는 사람들도 있었다. 서로 기막히게 잘 통하는 두 루이즈가 그랬다. 또한 나이 차이에도 불구하고 매우 빨리 특별한 관계를 맺은 폴과 카미유의 경우도 마찬가지였다.
이런 클로델 가정에 부족한 것은 기쁨이었다.

"나는 삶이 하나의 비극이라는 사실을 매우 일찍 깨달았다."[6]

폴은 어린 시절 자신의 가족을 지배했던 슬픔을 떠올리며 그렇게 고백했다. 어떤 종류의 태평스러움도 아이들조차 진지해지게 만드는 세상의 제의祭衣를 걷어낼 수는 없었던 것이다.

소명

그들의 선조 중에는 의사, 사제, 공무원, 상점주인, 그리고 먼 과거로 거슬러 올라가면 농부까지 다양한 직업의 종사자들이 포함돼 있었다. 하지만 예술가는 찾아볼 수 없었다. 삶의 중심이 될 수 없는 하찮은 예술이 설 수 있는 자리는 없었던 것이다. 그런데, 아주 일찍부터 세 자녀들은 예술에 재능(카미유는 조각, 루이즈는 음악 그리고 폴은 문학)을 나타냈을 뿐 아니라, 그중 둘은 매우 진지하게 그 재능을 키워가기로 마음먹게 된다. 그들 가정을 지배하던 예의 그 진지함으로.

예기치 못했으나 그들의 몸과 마음, 존재 전체를 관통하는 그들의 소명은 청소년기에 접어들기 전부터 강렬하게 표출되기 시작했다.

현실에서 도피하고픈 욕망 또한 그들의 열망을 키우는 데 한몫했을 것이다. 거친 땅, 엄격한 가정. 아무리 소중하고 사랑하는 곳이라도, 누군들 그 끈질긴 통제에서 벗어나고 싶지 않겠는가. 비록 먼 훗날, 자신들의 뿌리와 단절된 채 오랜 시간이 지나 고향에 대한 향수가 되살아날지언정. 오직 유배 생활(폴에게는 외교적인, 카미유에겐 정신적인)만이 살아내기에 고통스러운 현실을 미화하고, 잃어버린 천국의 이상화한 색채로 삶을 장식할 수 있었다. 열두 살부터 열일곱 살이 되기까지, 어

띤 형태로든 일탈이 없었다면, 과연 그 많은 구속과 칙칙한 환경과 엄격한 표정들, 외부와 단절된 폐쇄적인 세계를 그들이 견뎌낼 수 있었을까? 안에 틀어박혀 있기를 좋아하고, 어머니에게 한껏 사랑 받으며 그녀의 사랑의 포로가 된 루이즈만이 달아날 생각을 하지 않았다. 음악도 그녀의 삶에 즐거움이 되어주었다. 루이즈는 섬세함과 감수성이 넘치는 피아노 연주를 했지만 아마추어의 경지를 벗어나진 못했다. 폴과 마찬가지로, 카미유에게도 예술은 일종의 가출 행위나 마찬가지였고, 가정이라는 좌표에서 멀어지고자 하는 결연한 선택이었다.

카미유는 상상 속의 형태들을 점토로 재현하며 탈출구를 찾았다. 자신이 좋아하는 것에 대한 확고한 이끌림과 엄청난 갈망으로, 우연히 접하게 된 흙이라는 재료를 자기 것으로 만들어나갔다. 그녀는 데생이나 수채화보다 말랑말랑하면서도 다루기 어려운 재료에 손을 푹 담그고 반죽하고 빚는 것을 좋아했다. 그 속에서 자기 육체의 힘과 관능, 도전정신에 걸맞은 적수를 발견한 것이다. 카미유에게 타르드누아의 흙은 좋을 때나 힘들 때나 늘 함께하는 동반자 같은 존재였다. 그녀는 마치 사람하고 우정과 사랑을 나누듯 흙과 인간적인 관계를 만들어갔다. 카미유는 농군이 아니라 연인인 듯 흙을 사랑했다. 흙은 그녀에게 허둥지둥 도망치지 않고 그곳에 머무를 수 있게 해주었고, 또다른 세계에서 자유롭고 비밀스럽게 살게 했다.

폴 역시 '바람이 불어오는 가운데 오래된 나무의 가장 높은 가지 위에' 걸터앉아 다른 세상을 꿈꿨다. 자신의 좁은 고향 땅 너머 좀더 자극적이고 모험으로 가득 찬 낯선 세상을 꿈꾸며 어린 시절을 보낸 것이다. 동서남북, 마치 지붕 위 풍향계처럼 사방에서 불어오는 바람에 민

감하게 반응하며 오랫동안 그 자리에서 빙빙 돌면서.

그가 제일 먼저 찾아낸 소명은 걷기였다. 그는 평생 그만두지 않을 것처럼 걷기를 즐겼다. 뚜렷한 행선지 없이 그는 단지 한 발자국씩 앞으로 떼어놓는 단순한 걷기의 즐거움에 심취해, 집의 정원과 마을을 벗어나 성큼성큼 어딘가를 향해 멀어져가고는 했다. 그렇게 마냥 걸어다니는 데 많은 시간을 보냈다. 누이 카미유가 멈춰 세우고는 흙을 가득 퍼 담으라고 할 때만 제외하고는 그는 언제나 홀로 논밭을 가로질러 작은 오솔길로 숲속 깊은 곳까지, 계곡 깊은 곳과 작은 골짜기 꼭대기까지 누비고 다녔다. 카미유가 흙을 빚을 때와 마찬가지의 넘치는 에너지로 고독한 산책을 즐기면서 폴은 삶의 활력을 얻곤 했다. 그것은 하나의 해방이었다. 걷고 있으면 새로운 아이디어가 솟아났고, 새로운 계획들이 꿈틀대면서 무엇도 불가능하거나 얻지 못할 것이 없어 보였다. 걷기는 그의 힘을 몇 배로 증가시키고, 그의 상상력에 날개를 달아주었다.

그러나 그는 곧 또다른 탈출구를 발견하게 된다. 걷기만큼 효율적이면서 실행하기 더 쉬운 것. 읽기는 그의 삶 속으로 들어온 이래 평생 그를 따라다니게 된다. 걷기와 경쟁하거나 균형을 이루기도 하면서 읽기는 그에게 새로운 세계를 향해 지평을 열어주고 공간을 확장해주었다.

그에게 처음 읽을 책을 건네준 사람은 바로 카미유였다. 그녀는 맏이로서 자신이 먼저 읽고 마음에 든 책을 그에게 건네주었다. 카미유는 폭넓은 취향의, 열광적인 독서가였다. 가족 서가에서 제일 먼저, 소설과 여행기, 심지어 성경까지 닥치는 대로 폭넓게 섭렵한 후 자상하게 폴에게 넘겨주었다. 책 읽기는 그들 남매 사이에 언제까지나 탄탄

한 정신적 유대를 형성해주었다.

빌뇌브의 집에는 두 개의 서가가 있었다. 아버지 클로델이 자랑스럽게 여기던 서가에는 장정이 화려한, 라틴어와 그리스어로 된 고전들이 있었다. 호메로스, 살루티우스, 플루타르코스 또는 키케로 같은. 하지만 더 다양하고 매력적인 것은 신부였던 외종조부가 남긴 서가였다. 그 서가의 앨번 버틀러의 『성인들의 삶』과 에두아르 샤르통의 『세계일주』 사이에서 남매는 쥘 베른의 작품집을 발견했다. 청소년기의 그들은 그 책들을 통해 여행과 모험을 향한 갈증을 달랬다. 카미유가 그녀의 아틀리에(빌뇌브에서 그녀의 부모는 그녀에게 정원을 향해 창이 나 있는 이층 방 하나를 작업실로 꾸며주었다)에서 작업하는 동안 폴은 건초 창고에서 책을 읽거나 몽상에 잠기곤 했다. 훗날 그는 그곳에서 「마리아에게 고함」을 쓰게 된다.

머지않아 책 대신 노트가 폴의 동반자가 되었다. 그는 또래 아이들이 납으로 만든 군인 인형을 갖고 놀 때 열정을 다해 자신만의 글을 쓰기 시작했다. 그는 하얗게 비어 있는 페이지를 검게 채워나가길 좋아했다. 또한 그는 자신이 쓴 글과 연극으로 꾸민 이야기를 누이들과 부모님에게 읽어주었다. 가족 청중을 통해 단순히 말로 사람들의 관심을 끌 수 있는지, 나아가 그들을 매혹시키거나 감탄하게 할 수 있는지 시험해보고 싶었던 것이다.

그의 누이가 자신의 꿈에서 이끌어낸 이미지나 주변 인물들을 모델 삼아 형상을 빚어내는 반면, 폴은 문장과 이미지 창작 훈련에 전념했다. 그들은 어떤 조언자나 인도자도 없이 서로 도와가며 각자의 세계를 구축해나갔다. 그들의 유일한 비평가는 루이즈 또는 그들의 부모님

이었고, 그보다 더 확실한 건 서로 주고받는 시선이었다. 그들의 우애는 단순한 혈연관계를 크게 넘어서는 것이었다. 그들의 소명이 둘을 잇는 끈이 되어주었던 것이다.

그들은 마치 하나가 된 듯 영혼의 울림 속에서 자신들의 꿈이나 야망에 더 어울리는 **다른 곳**을 갈구하며 창작 행위에 전념했다.

"그녀는 우리 가족을 두려움에 떨게 했다. 가장 두려웠던 건, 예술적 소명이 우리 가족 중에 나타나는 것이었다. 그것이 끔찍한 불행을 가져올 것을 예감했기 때문이다." [7)]

예술적 소명이 야기할 모든 고통과 위험을 예감한 폴이 언젠가 한 말이다.

그때까지만 해도 그것은 그들을 가깝게 해주었고 하나가 되게 했다. 어린 시절, 폴과 카미유는 일상의 지루함을 함께 나누며 자랐다. 그들은 곧 세상 밖으로 그 모습을 드러낼 잠재된 열정 또한 함께 나누었던 것이다.

고향 마을의 풍경 또한 그들의 몽상을 키워주었다. 청소년기까지 보주 너머로는 결코 나가본 적이 없는 그들이었지만 그곳의 모든 것이 그들에게 깊은 영향을 미쳤다. 숲과 안개, 폭풍우 그리고 잿빛 하늘은 그들에게 폭풍우만큼 거친, 세상을 바라보는 눈을 선물했다. 그들 가정의 음산하고 불안한 분위기가 그러했듯이. 그리하여 이에 영향을 받기라도 한 듯, 그들이 창조한 인물들 속에는 똑같은 감수성과 숨결, 그리고 강력한 힘이 반영되어 있었다. 마치 타르드누아가 결정적으로 그들 속에 그곳의 유전자와 색채를 각인해놓기라도 한 것처럼, 그들의 예술에는 거칠고 신비스러운 데가 있었다. 그곳 땅과 어린 시절의 하늘처

럼, 단순함과 거대함을 동시에 품은 채. 그들의 결속의 자취를 느낄 수 있는 곳은, 카미유가 점토를 얻기 위해 즐겨 찾아갔던 제앵 동굴 주변이다. 신석기 시대 이래 부서진 채로 괴물 형상을 띠고 있는 그곳의 바위들은 마치 울부짖고 기도하며 애원하는 형상을 하고 있다. 어른들조차 갈라진 틈이나 동굴 속을 들여다보긴 망설일 정도였으니, 아이들이 두려움을 느끼는 건 당연했다. 마치 악몽에서나 볼 법한 모습이었다. 마녀나 나병 환자들이 숨어 있을 것만 같은. 해가 지면서 익사할 것 같은 느낌을 주는 혼탁한 호수가 을씨년스러움을 더했다. 거대한 나무들이 얼기설기 얽혀 있는 지붕 아래에서 위를 올려다보면 하늘이 보이지 않을 정도였다. 소외된 사람들, 유랑자들이 은거하기에 꼭 알맞을 듯한 황폐한 풍경 속에서, 요한묵시록에 등장할 것 같은 제앵 동굴은 폴과 카미유 남매의 상상력을 키워주는 근원이 되었다. 대부분의 사람과 달리 그들은 그곳을 두려워하지 않았다. 함께 그곳을 거닐기를 즐기고 신비스러운 미로에 열광하면서 차차 동굴은 그들에게 친근한 존재가 되어갔다. 제앵은 그들의 영토였다. 부모님은 그곳에 발을 들여놓는 법이 없었다. 오직 나이든 하녀 빅투아르만이 낫으로 무장한 채 그들의 뒤를 따랐을 뿐이다. 그녀 역시 그들만큼이나 그곳에 익숙해져갔다. 게다가, 그녀 자신이 늙은 유령 같은 그 바위를 닮아 있었다. 제앵은 그들에게 예술가의 감수성과 상상력을 깊이 심어주었다. 그리하여 훗날 다양한 형태로 폴의 글이나 카미유의 조각들에 등장하게 된다. 그들 작품의 명백한 독창성에도 불구하고, 마치 오랜 세월 동안 함께 겪어낸 내면의 고통을 지워버리는 게 불가능함을 보여주기라도 하듯이.

고통받고, 비틀리고, 애원하는 듯한 육체를 형상화한 카미유의 조각들. 그와 유사한 내면의 표출로서, 물결치는 파도처럼 격렬하며 고통이 묻어나는 폴의 문장들.

어린 시절 마을에 커다란 행사나 시간을 알리던 종처럼, 그의 극작품 속에서 끊임없이 울려대는 종들. 「마리아에게 고함」에 나오는 종들과 「인질」의 종, 교회나 여객선의 종, 그의 작품 속 여기저기 흩어져 있는 이 모든 종은 음악이자 집착이며, 그의 어린 시절에 대한 변함없는 애정을 드러내 보여주는 것이다. 폴 클로델의 작품 속에 등장하는 쿠퐁텐에서도, 빌뇌브에서와 마찬가지로 태양이 절정에 이르지 않을 때는 천둥이 치거나 비가 오거나 바람이 부는 식으로 음울한 배경이 등장하는 일이 잦았다. 많은 극작품 가운데 하나만 예를 들어보면, 「인질」의 2장에서 폭풍우가 올 것같이 잔뜩 찌푸린 날씨를 묘사한 부분들은 어린 시절의 그곳을 연상케 하기에 충분하다.

"세차게 들이치는 비가 유리창에 부딪쳐 주르륵 흘러내린다. 커다란 나무에서 뻗은 가지들이 창문을 가려 방이 어둡다. 이따금씩 녹슨 풍향계에서 귀에 거슬리는 쇳소리가 들려온다."

클로델 남매에게는 평온함이란 존재하지 않는 듯했다. 혹은 거센 폭풍우 끝에 잠시 찾아오는 소강 상태의 평온함이 있을 뿐이었다. 마을 사람들에게는 엉뚱하다고 여겨졌던 자신들의 소명과 똑바로 마주하고 예술가의 운명을 향해 돌진하려고 하는 순간 두 젊은이는 뜻밖의 지지자를 만나게 된다. 바로 그들의 아버지였다. 클로델 부인은 '예술가'라는 말에 불신과 막연한 경멸을 느꼈다. 집시와 가난, 게으름뱅이 따위와 연관 지어 생각한 탓이었다. 반면, 공무원 신분인 루이 프로스페르

클로델은 자신의 아이들이 예술보다는 좀더 안정적이고 돈벌이가 되는 일을 선택하기를 바라긴 했어도 남매의 각기 다른 소명을 격려해주었다.

그는 매우 일찍 그들의 뛰어난 재능을 간파했다. 폴로 말하자면, 그의 문체나 영감이 그것을 증명해주었다. 아버지 클로델은 자신을 감탄시키는 명백한 문학적 자질을 지닌 아들 폴의 아주 특별한 재능에 확신을 갖게 되었다. 다만 그의 성격에 우려를 표명할 뿐이었다. 폴의 다분히 몽상가적인 기질이 그에게는 일종의 게으름으로 비쳐졌던 것이다. 한편, 카미유가 빚어낸 찰흙 형상들은 그에게 감탄보다는 놀라움을 자아냈다. 그녀의 재능에 확신을 갖지 못한 클로델은 알프레드 부셰에게 자문을 구해 그의 판단에 따르고자 했다. 부셰는 격려 이상의 평가를 해주었고, 그는 깊이 생각한 끝에 결코 마음을 바꾸지 않고 아이들 편에 서기로 결심한다. 그리하여 그는 죽을 때까지 그들의 가장 충실한 지지자로 남게 된다.

불확실한 그들의 미래는 아버지에게 엄청난 돈을 쓰게 했다. 특히 카미유의 경우 더욱 그랬다. 아버지는 남매의 학업을 책임지고, 그들의 등단을 도왔으며, 그들이 부르면 언제 어디라도 달려갔다. 폴은 비교적 일찍 자립했다. 바칼로레아 이후 4년 만에 그는 완벽하게 혼자 힘으로 살아갈 수 있게 되었다. 하지만 카미유는 끝없이 아버지의 관대함에 호소해야만 했다. 아버지는 자신이 할 수 있는 한 무엇이든 언제라도 그녀에게 도움을 주었다. 실패했을 때나, 최악의 궁지에 몰렸을 때에도. 맏딸의 과민함과 그녀가 택한 험난한 길의 어려움을 잘 알고 있었기에 경제적으로나 감정적으로 변함없이 그녀를 지지해주었다.

심지어 그는 보자르의 고위 공무원에게, 카미유가 만든 조각을 돈을 내고 구입할 테니 보내달라는 내용의 편지를 보내기도 했다. 그는 더 이상 그녀의 재능에 의문을 갖지도 않았다. 그저 말없이 그녀의 필요를 채워줄 뿐이었다. 카미유를 지옥으로 내몬 것은 바로 그런 아버지의 죽음이었다.

청소년기에 접어들어서야 새롭게 발견하게 된 애정어린 아버지, 흔들리지 않는 신념으로 굳건하게 자신들을 지켜준 아버지, 카미유는 그를 '빌뇌브의 떡갈나무'라고 불렀다. 그는 그들의 미래 속에 영원히 존재했다.

그가 없었다면, 그들은 아무것도 이뤄내지 못했을 것이다.

푸른 눈동자

남매의 눈동자는 둘 다 푸른색이었다.

폴은 마르셀 주앙도가 '허공을 응시하는 것 같은 차가운 시선'이라고 지적한 것처럼, 냉정함이 느껴지는 창백한 푸른색 눈동자를 갖고 있었다. 외모로는, 맑은 날 쪽빛 하늘색을 닮은 눈동자가 그가 갖고 있는 최대의 장점이라 할 만했다. 작은 키에 상체보다 하체가 짧은 뚱뚱한 체격과, 폴 모랑에게 깊은 인상을 남겼던, 몸통과 바로 붙은 듯한 커다란 얼굴 때문에 그는 열등감에 시달려야 했다. 폴은 자신이 잘생기기는커녕 못생긴 편에 속할지도 모른다는 사실에 두려워했다. 이런 관점에서 신은 그의 누이를 조금 더 사랑한 듯했다.

"아마도 당신이 키가 작기 때문인 것 같아요. 난 당신에게 끌리지가

않아요."

폴의 극작품 「정오의 극점」의 여주인공 이제Yse가 자신을 사랑하는 남자 메사에게 한 말이다.

카미유는 짙은 푸른색 눈동자를 갖고 있었다. 포도나 오디같이 거의 보랏빛에 가까울 정도로 '소설 속에서가 아니면 만나기 힘든 그런 짙은 푸른색 눈동자'[8]라고, 폴은 그녀의 '매혹적인 눈'을 묘사한 적이 있다. 그는 또한, 그녀의 '당당해 보이는' 이마와 클로델 가의 전형적인 오뚝한 콧날이 "용기와 솔직함, 우월함, 즐거움을 인상적으로 보여준다"라고 말하기도 했다. 그로 인해 카미유의 아름다움은 더욱 빛나 보였다. 관능적인 입술, 아니 어쩌면 '관능적이기보다는 자존심 강해 보이는' 입술과 풀어헤치면 허리 아래까지 내려오는 적갈색 머리칼 또한 그녀의 매력을 돋보이게 했다. 카미유는 아름다운 여성으로 자라났다. 농촌에서는 그녀처럼 튼튼하고 포동포동한 여성을 어여쁜 식물에 비유했다.

특이한 점은, 그녀가 다리를 전다는 사실이었다. 마치 신발 한 짝을 잃어버리기라도 한 듯 한쪽 다리에 힘을 주고 걸었다. 하지만 걸음이 매우 빨랐던 그녀는 아무런 불편도 느끼지 못했다.

카미유에 관한 증언대로, 카미유의 시선은 사람들을 한눈에 사로잡았다. 에드몽 드 공쿠르나 쥘 르나르 역시 폴 모랑의 아버지처럼 그녀의 '아름다운 눈'에 이끌렸다. 그런데 카미유가 가진 조각가의 재능에 감탄을 아끼지 않았던 한 여기자는 폴이 블루마린이라고 묘사한 그녀의 눈을 초록색으로 표현했다. 그녀 역시 카미유의 눈이 '매혹적'이라고 한 후, '숲속의 어린 새싹을 연상케 하는 연초록빛'이라고 상세하게

묘사했다. 이상한 일이었다. 1903년 『포이미나』에 기사를 쓴 가브리엘 르발이 색맹이었거나, 때에 따라 변하는 카미유의 눈동자 색 때문일 것이었다. 원래 깊은 바닷물처럼 짙은 푸른색을 띤 카미유의 눈동자 색은 그녀의 내면을 반영하고 있었다. 초록색은 행복과 관능의 세월을 나타냈을지도 모른다. 그런데 애석하게도 그 후 폴은 그 눈동자가 완전히 검게 변한 것을 목격하게 된다.

폴이 연극 속의 인물로 되살아나게 한, 감동적이고 슬픈 운명을 갖고 태어난 여주인공들도 그런 눈의 소유자들이었다. 나병 환자(「마리아에게 고함」)인 비올렌은 검은 눈을 갖고 있던 아이가 되살아나자 그에게 자신의 푸른 눈을 준다. 맹인(「모욕당한 신부神父」)인 광세의 눈은 '검은색에 가까운 순수한 푸른색이었다. 마치 한껏 무르익은 포도빛깔처럼'.

"내 눈이 예뻐요?"

광세가 묻자 그녀의 어머니는 이렇게 대답한다.

"다른 사람들의 눈은 빛을 받아들이지만, 너의 눈은 빛을 준단다."

「굳은 빵」의 여주인공도 마찬가지로 '커다란 푸른 눈'을 가졌다. 튀를뤼르 왕은 그녀에게 이렇게 말한다.

"정말 놀라운 눈이군! 그 눈을 아래로 향하고 있으면 모든 것이 닫혀버려서 더이상 존재하지 않는 사람 같아. 그리고 종종 조용히 응시하는 그 눈은 마치 아이의 것과 같지.(……) 하지만 그 눈이 검게 변해 분노를 드러낼 때는 그 속에서 불타고 있는 영혼이 보이는 듯하지……. 아마도 그는 당신의 그런 눈에 빠져들었을 거야."

폴에게는 이 세상에서 카미유의 눈보다 더 아름다운 건 없었다.

카미유는 여섯 살 때부터 점토로 형상을 빚기 시작했다. 폴은 펜대를 쥐고 문장을 만들 줄 알게 되면서부터 간단한 시나 짤막한 이야기를 쓰기 시작했다. 그의 나이 예닐곱 살 때의 일이다! 한편 열세 살에 첫 조각 수업을 받을 당시 카미유는 이미 초보자 수준을 넘어서 있었다. 그녀의 스승은 노장에서 인정받는 조각가 부셰였다. 카미유의 재능을 첫눈에 알아본 그는 자신이 강적을 만났다는 사실을 확신했다. 열세 살은, 자신의 누이를 위해 모델을 선 폴이 첫 번째 극작품을 쓴 나이이기도 했다. 나이에 비해 빨리 재능을 보인 두 사람은 자유시간과 여름 휴가 그리고 꿈의 대부분을 자신의 열정을 이루는 데 온전히 바쳤다.

카미유는 처음에는 역사책 속에 나오는 인물들의 얼굴을 조각했다. 그중엔 카이사르와 나폴레옹 1세도 포함돼 있었던 듯하다. 하지만 비스마르크의 것만이 우리에게 전해지고 있다. 가공하지 않은 흙으로 만든 얼굴에는 아직도 그녀가 주무른 흔적이 남아 있다. 카미유가 뷔송루즈에서 가져온 점토로 형상을 빚던 와시쉬르블레즈의 한 행정구역에서 1986년에 발견된 두상은 오늘날 작은 도시의 시청에 보관돼 있다. 카미유의 서명이 새겨져 있지 않은 그 작품은 그녀가 열다섯 살 즈음에 만든 것으로 추정된다.[9] 그녀는 신화에 나오는 인물들도 형상화했는데, 1881년에 제작된 것으로 추정되는 다이아나의 석고상은 빌뇌브에 보관돼 있다. 고전적인 기법으로 만들어진 것이지만 리듬감이 잘 살아 있음을 볼 수 있다.

주목할 만한 그녀의 첫 번째 작품은 동생을 모델로 만든「열세 살의 폴 클로델」이다. 그들이 파리로 떠나던 1881년에 제작된 이 청동 흉상은 왼쪽 어깨에 ‘C. Claudel’이라는 서명이 새겨져 있고, 원숙한 기량을 보여주는 작품이다. 알프레드 부셰의 가르침이 열매를 맺은 것이다. 모델의 얼굴 모습과 표정은 어린아이의 그것을 빼닮았다. 카미유는 동생의 특징을 완벽하게 재현해냈다. 그녀는 폴을 보며 로마인을 떠올린 듯하다. 그녀가 옛날 방식으로 작업한 것은, 옆에서 본 그의 오뚝한 코 때문일까, 혹은 열세 살에 이미 큰 야망을 품고 카미유처럼 도전정신을 가졌던 그의 정신세계 때문이었을까? 어깨에 토가처럼 보이는 옷을 걸친 그는 진지하고 당당한 표정으로 입술을 살짝 내밀고 있으면서 뭔가에 몰두한 듯 보인다. 미래의 월계관을 꿈꾸는 유년기의 카이사르처럼. 비록 조각상의 공허한 시선이지만 여전히 카미유를 바라보는 폴을 떠올리게 한다.

　붉은 대리석으로 만든 작은 받침 위에 놓인 그녀의 첫 번째 청동 조각은 또다른 폴 클로델의 흉상을 예고하고 있었다. 카미유는 1884년에는「젊은 로마인 또는 열여섯 살의 내 동생」을 제작했다. 계속 변화하고 있는 그녀의 재능을 보여주는 걸작으로, 조각과 그 모델은 아직 더 성숙해질 터였다. 하지만 그녀의 나이 열일곱, 폴이 열세 살에 제작된 그의 첫 번째 흉상은 의심할 여지없이 카미유가 이미 뛰어난 기량을 가진 예술가임을 증명해주었다. 게다가 그녀는 그 흉상을 1887년 그녀가 첫 번째로 참여한 〈살롱〉에 전시했는데, 기이하게도 그것을 구입한 사람도 남매 사이인 나타나엘 드 로트실드 남작부인과 그녀의 동생인 알퐁스 남작이었다. 따라서 예술가와 그녀의 모델, 그리고 첫 번째

고객들의 관계가 일치했던 것이다. 로트실드 남매는 그들의 단골 주조 공인 그뢰에에게 「열세 살의 폴 클로델」의 석고상을 찍게 했는데 그것 은 오늘날엔 더이상 남아 있지 않다. 그와 마찬가지로 그들의 소유가 된 「젊은 로마인 또는 열여섯 살의 내 동생」 또한 석고상 버전을 제작 하게 했다. 그로부터 몇 년 후 1900년경, 이 관대한 후원자들은 그들의 소중한 획득물들을 여러 곳의 미술관에 나눠 기증했다. 첫 번째 흉상 은 샤토루, 여러 개의 복제품을 찍어낸 두 번째 것은 툴롱, 아비뇽 그리 고 투르쿠엥의 미술관으로 보내졌다. 아마도 그곳에서, 카미유가 만든 폴의 청동 초상은 여전히 그들처럼 끈끈하게 얽힌 또다른 수많은 남매 들의 시선을 사로잡고 있지 않을까.

열세 살은 폴에게는 창작의 시기였다. 그는 1881년에 쓴 자신의 첫 번째 극작품을 1882년(또는 1883년)에 오데옹 극장으로 보낸다. 그곳 무대에 올리게 될 것을 기대하면서. 하지만 그의 희곡은 그 제목에 충 실하게 수년간 기록보관소에서 잠자게 된다. 은밀하게 시작된 걸작의 첫 테이프를 끊은, 잠자는 숲속의 미녀 신세가 된 작품의 제목은 다름 아닌 「잠자는 님프」였던 것이다.

작품의 배경이 된 곳은 클로델 가족에게는 낯설지 않은 곳이었다. 과연, 무대 배경은 '무너져 쌓인 돌 더미 가운데 동굴 입구가 보이는 곳'이었다. 제앵이 거기 있었던 것이다! 다만, 폴이 끼워넣은 바다만 빼면. 그가 본 적이 없는 바다, 어린 시절 마음속에서 그를 늘 따라다닌 바다였다. 줄거리는 간단했다. 첫눈에 물의 님프에게 반해 불행해진 젊은 시인의 얘기였다. 게다가 겨우 1막만으로 이뤄진 짧은 희곡이었

다. 플레이아드 전집에서 겨우 18쪽만을 차지할 정도로(「비단구두」는 무려 446쪽에 달한다!). 그 속에는 볼필라 라 셰브르와 당스 라 뉘라는 이름의 목신牧神과 여자 목신 들도 등장했다. 셰익스피어의 이야기나 신화에서 곧장 튀어나온 것 같은 환상적인 존재들이었다. 그들은 노래하고, 서로 몸을 부딪치고, 욕하고, 소리를 질렀다. 마치 한밤중에 마녀들이나 술주정뱅이들이 모여 파티라도 여는 것처럼. 아직 수염조차 나지 않은 젊은 시인은 여인 그 자체, 매력의 정수를 보여주는 것 같은 붉은색 머리와 초록색 눈을 가진 한 잠든 님프에게 완전히 넋을 빼앗긴다. 그녀의 이름은 갈락소르이다. 하지만 그녀가 잠든 동굴로 들어간 그는 진실을 발견하고 경악한다. 님프는 다름 아닌 거대한 몸집의 역겨운 괴물이었던 것이다. 게다가, 코를 골기까지 했다! 그것은 치명적인 환상이었다.

"여자인 줄 알았는데! 여자가 아니었어. 배불뚝이에 모래에 파묻은 포도주 통, 바람에 뒤집힌 배 밑바닥이었던 거야!"

짧은 길이와 충분히 발전되지 못한 주제에도 불구하고 문장은 매우 아름다웠다. 무엇보다, 이미 그만의 개성이 묻어났다. 넘실대는 파도와 같이 전개되는 강력한 문체는 시에 가까웠다. 폴 클로델의 모든 극작품이 시에 가까운 문체로 쓰였다.

"마비된 새들처럼 움직이지 않는 나뭇잎들, 숲속의 짐승들. 모든 것이 잠든 가운데, 어스름한 달빛 한 줄기가 비스듬하게 공기를 스치며 지나갔다."

그 속에서 이미지들이 서로 부딪힌다. 종종 뜻하지 않은 방식으로, 또는 엉뚱하게, 그리고 언제나 관능적으로. 시인은 자신이 소유한 감

각을 마음껏 발휘한다.

오! 깨어나시오! 그대 손으로 내 몸을 감싸시오……. 오! 당신의 입술로
내 목에 입 맞춰주기를……. 오! 님프, 님프, 바다의 님프여! 내 말을 들으
시오, 나의 사랑스런 님프여! 오! 나의 갈매기, 오! 나의 황금 물고기여![10]

클로델 부부는 말없이 폴의 이런 대사들을 경청하고 있었을 것이다.
특히 카미유는 동생의 말을 주의 깊게 들으면서도, 언제나 그랬듯이
장난스럽게 그를 놀려댈 준비를 하고 있었을지도 모른다. 이미 대가의
싹이 엿보이는 폴의 첫 번째 시도를 제일 먼저 접한 빌뇌브의 클로델
가족은 당시 그가 지닌 천부적인 재능을 알아봤을까?

르네와 뤼실의 메아리
🦎

폭풍우와 거센 바람이 함께하는 황량한 풍경은 바다가 없는 브르타
뉴를, 제앵의 바위들은 브르타뉴의 선돌과 고인돌을 연상케 한다. 또
한 폴과 카미유 남매는 그들보다 한 세기 전에 존재했던 샤토브리앙과
그의 누이 뤼실을 떠올리게 한다.

비록 환경은 달랐지만 빌뇌브에서와 마찬가지로 콩부르에서도 남매
는 억압적인 분위기 속에서 엄격한 교육을 받고 자랐다. 그들은 폭풍
우 속에서 보낸 유년 시절 내내 꿈을 키워가며 서로 의지하며 지냈다.
뤼실도 카미유처럼 르네보다 네 살 위였다. 그녀 역시 자신의 어린 동
생에게 영향력을 발휘하면서 그에게 처음으로 읽을 책들을 제공해주

었다. 그의 소명에 방향을 제시하면서. 유년 시절의 그녀는 카미유처럼 지배하는 입장이었다. 또한 그 후로도 오랫동안 자신의 영향력을 유지해나갔다.

비록 문학적 재능을 발전시키지는 않았지만 카미유처럼 재능이 많았던 그녀는 삶을 예술적으로 바라볼 줄 알았다. 그리하여 삶을 연출하거나 자기 마음대로 뭔가를 만들어내길 좋아했다. 지나치게 민감하고, 신경질적이고, 상상력이 풍부했던 그녀는 질투심이 많고 극단적인 모습을 자주 보였다. 그리고 카미유와 마찬가지로, 뤼실 역시 불행과의 인연이 질겼다. 그녀는 자신의 고통에 무심했던 작가 셴돌레와 격정적인 사랑을 하고 난 후 정신 이상이 되어 생을 마쳤다. 열정의 소용돌이 속에서 마지막 좌표마저 잃어버렸던 것이다.

『그리스도교의 정수』를 쓴 작가의 누이는 「마리아에게 고함」을 쓴 작가의 누이처럼 비극적인 종말을 맞았다. 두 작가는 모두 철저한 가톨릭 신자였다. 사랑했던 남동생과 멀리 떨어져서, 가족 중 아무도 장례식에 참석하지 않은 채 그녀들은 홀로 쓸쓸하게 공동묘지에 묻혔다.

프랑수아 르네는 자신의 누이에 대해 이렇게 회고했다.

뤼실은 키가 크고 미모가 빼어나지만 늘 진지했다. 그녀의 얼굴은 창백했고, 검은 머리를 길게 늘어뜨리고 있었다. 그녀는 종종 하늘을 향해, 또는 그녀 주위로 슬픔과 뜨거움이 가득한 시선을 보내곤 했다. 그녀의 걸음걸이, 목소리, 미소, 얼굴에는 고통스런 뭔가가 깃들어 있었다. (……) 그녀는 음울한 천재를 닮아 있었다.[11]

폴은 카미유를 이렇게 회상했다.

아름다움과 천재성이 눈부시게 빛나는 멋진 여성이었던 나의 누이는 종종 잔인하기까지 한 영향력으로 내 젊은 시절을 지배했다. (……) 그녀는 내면에 많은 것을 품은 여인이었다.[12]

그들의 회상 속에는 똑같은 애정과 감탄, 똑같은 두려움이 담겨 있었다. 그들 각자는 어린 시절, 누이의 천재성으로 인해 열등감을 느끼고 있었음을 엿볼 수 있다.

두 작가에게 어머니는 가사에만 전념한 여성으로 그 기억마저 희미해진 반면에, 그들의 누이는 여성의 이미지를 대변했다. 그들을 매혹시키면서 동시에 두렵게 만드는. 그들은 자신의 누이를 사랑하면서도 그녀들의 우아함과 마력에 두려움을 느꼈다. 극단적이고 강한 화신과도 같았던 그녀들의 과도함은 그들이 감당하기엔 벅찬 짐이었다. 아마도 그들의 애정 생활 또한, 누이와의 첫 번째 갈등과, 매혹과 불행 사이를 넘나드는 사랑의 위태로운 불균형에 영향을 받은 건 아니었을까.

뤼실은 항상 눈을 들어 하늘을 바라보곤 했다. 반면에 아래를 굽어보던 카미유의 시선은 종종 다른 이들의 눈에 똑바로 가서 꽂혔다. 그녀들은 호기심 많고 뭔가를 탐색하는 듯한 시선으로 존재 너머를 들여다보는 것 같았다. 뤼실은 언제나 몽상에 잠겨 있었고, 카미유는 관능적이고 활동적이었다. 그러나 그녀들 안에는 마법사가 살고 있었다. 자연을 무엇보다 사랑했던 그녀들은 각자 자신만의 특별한 장소를 갖고 있었다. 사람들이 마법에 걸렸다고 믿어 기피하는 아주 기이한 장

소들이었다. 카미유에게는 숲 속의 제앵이 그런 곳이었다. 뤼실에게
는, '돌로 된 십자가와 포플러가 있는, 두 개의 시골길이 교차하는 지
점'이 바로 그곳이었다. 그녀 이전에 신관神官들이 와서 기도를 하던 곳
인 듯했다.

프랑수아 르네는 자신의 누이에 대해, "그녀는 아르모리크(브르타
뉴)의 히스가 무성한 땅에서 아름다움과 재능, 그리고 불행을 동시에
지닌 고독한 여인에 지나지 않았다"라고 이야기했다.

폴 역시 자신의 누이를 평가하면서 정확하게 똑같은 단어를 사용했
다. 아름다움과 재능, 그리고 불행이라는.

샤토브리앙과 클로델에 관한 가장 신빙성 있는 전기 작가들은 그
들과 각자의 누이와의 근친상간적 관계를 추측해보기도 했다. 하지만
그 사실을 뒷받침할 수 있는 편지나 서류 같은 증거가 하나도 없기에
그것은 다만 가설로 머물 수밖에 없다. 두 남매는 어느 정도까지 서로
사랑했을까? 그들의 삶 속에 모호한 태도나 입맞춤, 스킨십 등이 존재
했을까?

하지만 이런 의문들이 있었을 뿐, 그것이 결코 명확하게 규명되지는
못했다.

단 하나 확실한 건, 그들 사이에 매우 끈끈하고 긴밀한 우애가 존재
했다는 사실이다. 프랑수아와 폴에게 누이는 지배자의 위치에 있었다.
나이 때문만이 아니라 기질면에서도 그녀들은 우위에 있었다. 그녀들
은 어린 시절의 트라우마(카미유나 뤼실 모두 모성애가 결핍되어 있었다)
가 일으킨 정신적 불균형에, 성인이 된 후 비극적이고 돌이킬 수 없는

또다른 사랑의 상실을 겪음으로써 정신병까지 얻게 된 것이다. 이런 관점에서 정신분석학자들의 분석은 설득력이 있다고 보인다. 이렇게 특별하고 남다른 관계 속에서 폴 클로델에게는 "어머니에 대한 애착이 누이에 대한 애착으로 나타났다"[13]는 것이다. 클로델의 분석가가 적절하게 표현한 것처럼,[14] '유형과 무형'으로 나타나는 애착은 장년기에 이를 때까지 오랫동안 그의 마음속에 자리하게 되었다.

두 여성은 남동생에게 강력한 내면의 힘을 발산하게 하는 존재였다. 그들은 처음에는 의존적이고 열세에 있는 듯했다. 마치 누이 안에 있는 여성이 부정적인 영향력을 발휘하기라도 한 것처럼. 그들은 똑같이 그 영향에서 벗어날 수 있기를 꿈꿨다. 실제로 나이를 먹고 여행을 하게 되면서 차차 그럴 수 있게 되었다. 둘 다 외교관이었기에 종종 아메리카나 중국과 같이 아주 먼 곳으로 떠날 기회를 갖게 되었다. 그들은 머지않아 또다른 사랑을 알게 될 터였다. 하지만 그들의 누이는 그들의 뇌리에 위험한 여성성의 전형을 각인시켰다. 천국과 지옥, 최상과 최악, 매혹과 공포를 동시에 불러일으키는 여인의 모습을.

샤토브리앙과 클로델이 사랑한 누이들은 둘 다 세상에서 버림받은 인물이기도 했다. 세속의 희생자이자 길들여질 수 없는 본성의 희생자였던 그녀들은 자기 안에 깃들인 악마에게 휘둘림을 당하는 꼭두각시 같았다. 마치 칼날 위에서 춤추는 듯하던 그녀들의 삶은 어느 순간, 엄청난 비극으로 추락하고 만다. 신실한 가톨릭교도였던 두 작가는 그런 누이의 운명을 악의 승리로 여겼다.

"더러운 여인, 영혼과 육체 모두를 배척당한 여인이여."

훗날 폴은, 나병에 걸린 채 아무도 보러 오지 않는 동굴 속에 갇혀 지내는 자신의 여주인공[15]에 대해 이렇게 묘사했다.

비올렌은 "내 어머니도, 내 여동생조차도 나를 사랑하지 않아요"라고 울부짖는다. "하지만 난 그들에게 그 어떤 나쁜 짓도 하지 않았다고요"라고 항변하면서.

뤼실이 르네의 작품에 등장하는 벨레다나 시노도세, 무엇보다도 아멜리인 것과 마찬가지로, 카미유는 「마리아에게 고함」에 나오는 두 여주인공의 모델이 되었다. 질투심 많고 복수심이 강한 흑인 여성 마라와 금발의 순수한 여성 비올렌. 그 둘은 각각 희생자와 가해자로 작품에 등장한다. 마치 여성에게 진실이란, 두 가지의 강렬한 상극 요소들의 불가능한 결합 속에 존재한다는 듯이.

폴은 이미 그 사실을 예감하고 있었다. 카미유의 기질은 마라와 가깝지만, 그녀의 비극적인 운명은 비올렌과 같으리라는 것을.

두 작가는 말년에 각자 자신들의 누이에 관한 글을 쓰게 된다. 샤토브리앙은 『죽음 저편의 회상』에서, 클로델은 카미유에게 바친 「카미유, 내 누이」(이 글을 쓴 1951년에 그는 일흔여섯 살이었다)라는 짧은 글에서 자신들의 누이에 관해 이야기했다. 두 여성이 이미 오래 전 세상을 뜨고 난 후였다. 그들은 죽은 누이들에게 경의를 표하고 싶었던 것이다. 그녀들의 장점과 재능을 칭송하는 글을 씀으로써 어쩌면 자기 안의 무거운 죄의식을 덜 수 있을지도 모른다고 생각했을 것이다. 그들은 강하다고 믿었지만 실은 한없이 약해서 상처받기 쉬웠던 사랑하는 누이들을 비극적인 운명에서 구해내지도, 그녀 자신들에게서 지켜

주지도 못했다는 죄책감이 그들을 내내 짓누르고 있었던 것이다.

그들이 카미유나 뤼실의 광기와 정면으로 맞서기란 사실상 불가능한 일이었을 것이다. 자신의 삶을 꾸려나가고, 작품을 쓰는 데 많은 시간을 할애함으로써 그들 각자는 마침내 누이의 영향력에서 자신을 보호할 수 있게 되었다. 그들은 명예와 권위, 사회적 지위를 내세워 자신들의 누이를 추문과 불행 속에 방치했다.

기독교의 자비나 그저 평범한 남매로서의 사랑조차도 그들에게 누이의 마지막 순간을 지키게 해주지는 못했다. 그들은 그녀들의 비극적인 임종과 마주하기를 회피했다. 뤼실보다 더 철저하게 혼자였던 카미유는 오지 않는 방문객을 오랫동안 기다렸다. 폴은 직업상 의무로 그녀와 지구 정반대 쪽에 있거나, 그녀를 다시 보는 것이 두려워 몇 킬로미터 떨어진 곳에서 머물렀다. 카미유의 간곡한 부탁에도 불구하고.

하지만, 아직 광기나 돌이킬 수 없는 불행에 대해 얘기하거나 어떤 심판을 내릴 때는 아니었다. 1881년 봄, 카미유는 폴과 손을 꼭 잡고 온갖 가능성으로 가득 찬 미래를 향해 힘찬 걸음을 막 내딛으려 하고 있었다. 그녀는 열일곱 살이었고, 폴은 아직 만 열세 살이 채 안 된 때였다. 그리고 카미유는 아버지에게서 파리로 '올라가도' 좋다는 허락을 막 받아낸 터였다.

도시와 바다

파리를 만나다

그들은 이사를 했다. 유배를 갔다고 하는 게 더 어울릴지도 몰랐다. 가족들 사이에 한바탕 열띤 언쟁이 오간 후 마침내 시골 마을, 면, 지방을 떠나 거대하고 낯선 곳, 파리로 옮겨가기로 결정한 것이다. 성공을 위한 필수 과정이라고 생각해서였다. 아버지는 아이들이 타르드누아나 샹파뉴, 프랑슈 콩테의 중등 교육기관에서 평범한 교육을 받는 것으로는 만족할 수 없음을 오래 전부터 확신하고 있었다. 그는 자녀들을 전공에 맞춰 상급 전문과정에 등록시켜 최대한의 기회를 주고자 했다.

그들은 우선 와시쉬르블레즈에서 파리의 리세(국립중등학교)와 아틀리에를 물색했다. 폴에게는 파리의 리세 중 가장 명성이 높은 루이 르그랑이 적격일 터였다. 카르티에 라탱의 한가운데인 생 자크 가에 위치한 그곳은 엘리트들이 모이는, 미래의 큰 인물을 양성하는 학교였다. 1897년까지 여성에게 문이 닫혀 있던 보자르에 입학할 수 없었던

도시와 바다 49

카미유는 그랑드 쇼미에르 가의 콜라로시 아틀리에에서 수업을 받았다. 몽파르나스 구역에 있는 이 개인 아틀리에는 스위스 아틀리에의 전통을 이어받은 곳으로, 수많은 인상파 화가를 배출했으며 카미유의 스승인 알프레드 부셰가 추천한 곳이었다. 다른 학교처럼 여성에게 과도한 수업료(남학생의 두 배)를 물리지 않고 공평하게 대우했다. 또한 학교를 세운 필리포 콜라로시 자신이 조각가였던 만큼 조각을 높이 평가하는 분위기였다.

파리에서는 폴도 카미유도 기숙사 생활을 택하지 않았다. 그랬다면 가장 편하긴 했겠지만 아버지는 대도시의 신기루를 경계했다. 그곳에 커다란 위험이 도사리고 있다고 생각한 그는 아이들을 보호자 없이 방치하고 싶어하지 않았다. 새로운 직위를 받아 파리 가까이 옮겨갈 수 있을 때까지 그는 아내가 아이들과 함께 지내도록 했다. 예전처럼 식사와 빨래를 준비하며 그들의 행동거지를 통제하도록 했다. 젊은 하녀 외제니 플레 역시 함께 갈 것이었다. 결국 모두 함께 옮겨가는 셈이었다. 가족의 축은 달라질 게 없었다. 클로델 부부에게 가장 중요한 건 예전처럼 가족의 결속력을 굳게 다져나가는 것이었다. 낯선 도시 환경 속으로 갑작스레 이주한 후 찾아온 가장 급격한 변화는 아버지의 부재였다. 그렇잖아도 지배적이었던 여성의 위치가 파리에서 더욱 강화될 참이었다. 어머니, 하녀, 카미유와 루이즈……. 폴은 가족 중 유일한 남자로 그만큼 막중한 책임감을 느끼게 된 셈이었다.

그러나 아버지는 계속해서 가족을 지켜보길 게을리 하지 않았다. 그는 이제 '파리지앵'이 된 식구들의 생활을 속속들이 알고 싶어했다. 그가 가장 눈여겨본 것은 폴의 학교 성적이었다. 항상 만족스런 성적을

받아오지는 않았던 아들에게 그는 끊임없이 우수한 학생들에 관해 이야기했다. 카미유에게는 좀더 관대했다. 그는 가능한 한 자주 아내와 아이들을 보러 파리에 가려고 했지만 업무 때문에 대부분의 시간을 멀리 떨어져 지내야 했다. 휴가철이 되어야 와시나 빌뇌브에서 함께 모일 수 있었다. 아버지는 가족에게 엄중하게 주의를 주었다. 파리는 일과 학업을 위해서는 좋은 곳이지만, 아무것도 하지 않고 빈둥거려선 안 된다고 경고했다. 젊은이들이 도시 생활을 마치 하나의 축제처럼 여기는 경향이 있었지만, 그에겐 절대로 용납되지 않는 생각이었다.

그는 마지막으로, 파리는 지방보다 물가가 훨씬 더 비싸다는 것을 강조했다. 따라서 철저하게 절약하며 생활해야 할 것이었다. 그들의 계획표에 무절제함을 위한 자리는 없었다!

1881년 4월, 3학기가 시작할 무렵 클로델 남매는 각자 학교로 등교했다. 폴은 중학교 3학년이 끝나갈 무렵, 루이 르 그랑에서 60명의 학생으로 구성된 반에 배정되었다. 그에게는 엄청난 충격이었다. 카미유는 난생 처음 아틀리에에서 가운을 입은 여학생들의 무리 속에 내던져져, 눈앞에서 포즈를 취하는 살아 있는 모델을 그리게 되었다.

클로델 가족의 삶은 센 강 좌안에서 이뤄졌다. 그들은 그 후로도 내내 그쪽에서 살았다. 아이들의 학교와 가능한 한 가까이 있기 위해 클로델 부인은 몽파르나스 로 135번지에 위치한 아파트 5층(물론 엘리베이터는 없었다)을 세내어 살았다. 그랑드 쇼미에르 가에 있는 카미유의 아틀리에가 바로 지척에 있었고, 폴은 걸어서 학교에 갈 수 있는 거리였다. 수수한 아파트만큼이나 집세도 저렴했다. 그 지역으로 말하자면, 아직 제1차 세계대전 이후 1920년대의 예술가들이 넘쳐나던 '광

란의 시대^{les années folles}'의 명성이 시작되기 전이었다. 19세기 말에는 노동자와 장인 들이 모여 사는 서민구역이었으며, 마치 시골에서 사는 듯한 착각이 들 정도였다. 건물들 사이로 보이는 작은 집들을 둘러싼 조그만 정원에서는 닭들이 모이를 쪼는 것이 보였다. 포장도로 위로 오리들이 뒤뚱거리며 돌아다니기도 했다. 장인들의 망치 소리와 온갖 소음도 들려왔다. 흙과 퇴비 냄새는 이곳 파리에도 아직 농촌의 삶이 살아 있음을 여실히 보여주었다. 저렴한 돈으로 세를 얻을 수 있는 낡은 임시 건물이나 곳간 덕분에 수많은 아틀리에가 이 구역에 둥지를 틀었다. 특히 캉파뉴 프르미에르 가나 바뱅 교차로 부근에 많았다. 카페나 맥줏집, 그리고 '정원식 무도회장' 등을 드나드는 보헤미안들이 모여들어 콜라로시 아틀리에 바로 옆에 있는 그랑드 쇼미에르의 선술집 노천에서 폴카나 캉캉 춤을 추기도 했다. 물론 이런 광경은 클로델 부인을 아연실색케 했다.

파리에서 클로델 부인은 젊은 하녀의 도움 없이 살아가는 생활에 빨리 적응해야 했다. 하녀가 쓰던 방에 카미유가 또 하나의 아틀리에를 꾸미는 바람에, 지붕 밑 꼭대기 층 다락방으로 밀려난 것에 분노한 외제니가 짐을 꾸려 빌뇌브로 돌아가버린 것이다. 당연히 클로델 부인은 하녀가 떠난 것을 카미유 탓으로 돌렸다. 그렇게 카미유를 향한 또 하나의 비난, 또 하나의 원망이 생겨났다.

그로부터 1년이 채 되지 않아 클로델 가족은 살던 곳에서 멀지 않은 노트르담 데 샹 111번지로 이사를 가게 되었다. 그들은 같은 구역에 위치한 그곳에서도 '들판^{champs}'이라는 말을 들을 수 있음에 안도했다. 비록 좀더 부유해 보이는 건물이 많은 뤽상부르 공원 동네와 가깝긴 해

도, 그곳 역시 여전히 시골 냄새를 맡을 수 있는 곳이었다. 클로델 가족의 집은 언제나 수수했다. 공무원인 루이 프로스페르의 봉급이 그 이상을 허락하지 않았던 것이다.

같은 해 카미유는 콜라로시 아틀리에를 떠나 가까운 사람들끼리 모여 작업할 수 있는 장소를 발견하게 된다. 집과 같은 거리에 있는 노트르담 데 샹 가의 117번지에 위치한 곳이었다. 이번에는 클로델 부인도 그녀의 선택에 만족을 표시했다. 같은 보도 위, 불과 몇 집 떨어진 곳에서 카미유를 지켜볼 수 있기 때문이었다.

카미유는 그랑드 쇼미에르 가에서 영국인 여학생들과 인연을 맺었다. 에이미 싱어와 에밀리 포셋은 좀더 자유로운 분위기에서 예술 작업을 하기 위해 프랑스로 건너온 여성들이었다. 청교도적인 영국에서는 로열아카데미를 포함해 대부분의 아틀리에에서 누드모델을 그리는 것을 금지해왔다. 의기투합한 그들은 창문이 높고 채광이 좋은 널따란 방을 빌려 공동 아틀리에로 사용하기로 했다. 몇 달 후, 또다른 여성 제시 립스콤이 그들과 합류했다. 1882년 퀸스 프라이즈와 1883년 내셔널 실버 메달을 수상한 전도유망한 학생이었다. 한 달에 2백 프랑을 내고 클로델의 집에 하숙하게 된 그녀는 카미유와 뗄 수 없는 벗이 되었다. 그 후 카미유는 그 영국인 친구들의 초청으로 여러 번 영국을 방문하게 된다.

그들은 작업에 필요한 장비들을 아틀리에로 옮겨다놓았다. 스케치를 위한 작업대, 종이, 연필, 그림물감, 그리고 무엇보다 점토, 돌이판, 스툴, 조각대의 회전판 위 받침 등이었다. 또한 보잘것없지만, 평범하기 그지없는 곳에 막연하게나마 동양적인 분위기를 띠게 해주는 벽걸

이 천을 벽에 걸어 장식했다. 의자 몇 개, 차를 마시기 위한 사모바르(러시아식 주전자)와 재떨이(그들은 담배를 피우기 시작했다)도 몇 개 준비했다. 이제 진정한 예술가를 위한 공간이 마련된 듯했다. 그들은 클로델 부인의 동의를 얻어 피아노도 빌려다놓았다. 루이즈는 언니들이 그림을 그리거나 점토를 빚는 동안 피아노 연주를 할 수 있었다. 그들은 함께 모여 잠시 편안한 휴식 시간을 즐기며 차를 마시거나 담배를 피우고, 함께 담소를 나눴다. 이제 삶은 유쾌한 양상을 띠어갔다. 아직 모델을 쓸 만큼의 여유는 되지 않았지만, 곧 그럴 수 있으리라는 희망도 있었다. 그날이 올 때까지 루이즈가 포즈를 취해주었고, 카미유는 여동생의 얼굴을 조각했다. 약간 들창코에 도톰하고 관능적인 입술을 가진 루이즈는 카미유에게 당돌하고 웃음 많은 동반자였다.

그러나 그녀가 가장 선호하는 모델은 언제나 폴이었다. 카미유는 여러 번에 걸쳐 남동생의 모습을 조각으로 남겼다. 몽상에 잠긴 듯 보이면서도 진지하고, 속마음을 드러내지 않는 청소년기의 그의 얼굴을.

알프레드 부셰는 매주 금요일 그곳에 들러 그들의 작업과 진전 상태를 살피고 조언을 해주었다. 그의 변함없는 보살핌은 클로델 부인을 안심시켜주었다. 적어도 그는 믿을 수 있기 때문이었다. 카미유 일행은 철저한 통제 아래 있었다. 카미유는 때때로 그곳에서 벗어나기도 했지만 제시, 에이미 또는 에밀리와 루브르에 가서 걸작들을 살펴보는 정도였다. 미술관 순례는 그들에게 학습 과정의 하나였다. 미술관에 다녀온 날이면 카미유는 언제나 기분이 몹시 고양되고 흥분해 있곤 했다.

카미유는 즉시 파리와 사랑에 빠졌다. 아무리 순수하고 아름다운 전원 풍경이라도 도시의 활기와 빛, 신선함과 자유를 선사해줄 수는 없

었다. 파리는 그녀를 경탄케 하고 끊임없이 자극했다. 파리에 흠뻑 취한 그녀는 지칠 줄 모르고 약간 저는 듯한 잰걸음으로 파리 곳곳을 누비고 다녔다.

하지만 도시 체질이 아닌 폴에게는 정반대의 상황이 펼쳐졌다. 광활하게 펼쳐진 순수한 자연과 전원, 그리고 바다를 사랑하는 그에게 파리는 온통 회색빛과 불결함, 감옥과 유폐의 장소였다. 실제로 파리에는 보기 흉한 건물들이 빼곡하게 들어차 있었고, 엄청난 소음과 사람들로 넘쳐났다. 그는 지나치게 많은 학생들로 미어터지는 학급과 사람들이 차곡차곡 모여 사는 아파트 생활의 혼잡스러움을 견디기 힘들어했다. 아주 오랜 세월이 지난 후까지도 그는 자신의 청소년기를 짓눌렀던 파리를 원망하곤 했다.

그는 어떤 경우라도, 라스티냐크처럼 "파리는 이제 우리 두 사람의 것이야!"라고 말하고 싶어하지 않았다. 파리에 도착한 이후로 줄곧 그곳에서 벗어날 생각만을 하고 지냈던 것이다. 오랫동안 자신의 고향 마을을 떠나 먼 곳으로 여행하는 꿈을 꿔왔던 그는 이제 들판과 숲, 샘을 향한 향수에 사로잡히고 만다. 그리하여 빌뇌브에서 울려 퍼지던 종소리를 다시 들으며, 자신이 좋아하는 나무에 올라, 이 '저주받은 도시'가 아닌 다른 곳을 찾을 수 있기를 바랐다.

카뮈가 파리를 사랑하는 동안, 폴은 오랫동안 그곳을 '증오' 했다. 파리는 첫 만남부터 그에게 크나큰 실망을 안겨주었다. 그의 기대를 저버린 파리에서 폴은 고통받으면서 스스로를 불행하다고 여겼다. 폴은 그곳에서 '증오'와 '혐오', '자신의 본질 깊은 곳에서까지 철저한 이

질감' 을 느꼈던 것이다.[16]

냉정과 열정

아무리 명성 있는 학교라 할지라도 폴에게서 열정을 이끌어내지는
못했다. 아니, 그 정도로 그친 것이 아니었다. 그는 단지 교사들을 싫어
하는 것을 넘어서서 경멸하는 태도마저 보였다. 동료들에게도 마찬가
지였다. 그는 무리에 섞여 있는 것을 고통스러워했다. 그가 밝혔듯이,
동료 관계는 그에게 거추장스런 것일 뿐이었다.

"나만큼 동료라는 개념을 참아내지 못하는 사람도 없을 것이다. 나
보다 더 이 학교와 대도시를 고통스러워하는 이도 없을 것이다.[17]"

하지만 그는 중학교 3학년 마지막 학기였던 1881년 부활절 무렵부
터 1885년에 바칼로레아를 볼 때까지 4년 반 동안 학교의 굴레를 참고
견뎌야 했다. 그와는 반대로, 카미유에게 그 4년 반은 새장의 문이 활
짝 열려 있던 비상의 시기였다. 폴의 탄식과 반대로 그녀에겐 개화의
시기가 도래한 것이다.

폴에 따르면, 시골에서 온 청년에게 빛을 밝혀주었어야 할 루이 르
그랑의 교사들은 그에게 무거운 제의로 자신을 꽁꽁 감싸게 만들었다.
그는 어떤 교사도 좋아하지 않았다. 대개 청소년기 학생들이 신랄함과
분노를 누그러뜨리기 시작하는 철학 수업에서조차 그는 교사들에 대
해 최악의 평가를 내렸다. 그는 그들을 '(체스의) 졸', '잘난 체하는 현
학자', '우울함을 가르치는 교사' 들이라고 불렀다. 고등학교 2학년 정
도 수준의 수업에서 수사학을 가르쳤던 가스파르나 베르나주, 철학 교

사였던 뷔르도조차 그에게 어떤 존경심도 불러일으키지 못했다. '검은 수염으로 둘러싸인 대리석 같은 얼굴로 그리스풍의 아시아 신을 닮은'[18] 조르주 뷔르도는 낭시에서는 모리스 바레스(그 역시 자신의 스승을 좋아하지 않았다)의 스승이기도 했다.

폴 클로델은 루이 르 그랑에서 반항적인 학생으로 정평이 나 있었다. 그는 늘 불만이 가득 찬 우울한 표정으로 다수 의견에 반대하기 위해서만 입을 열었다. 자신이 받는 교육을 마음에 들어하지 않았던 그는 '판에 박은 듯한 관례와 전통'에 기초한 교수법과 학교의 독단적인 원칙들을 몹시 싫어했다. 그러한 교육 방식은 토론이나 대화를 위한 여지를 남기지 않는다고 여겼기 때문이다. 1880년대에 한창 유행했던 칸트주의나 실증주의 또는 과학만능주의는 그에게 심한 반감을 불러일으켰다. 거의 언제나 말이 없던 그는 종종 열렬한 칸트주의자였던 뷔르도를 공격하곤 했다. 폴의 학급 동료인 레옹 도데의 증언에 의하면,[19] 그는 뷔르도와 종종 '두 적수를 극도로 흥분하게 만드는 열띤 말들이 속사포처럼 오가는 격렬한 언쟁'을 벌였다고 한다. 하지만 바로 그 교사가 헤라클레이토스나 엠페도클레스에 관한 열변을 토할 때는 폴은 넋을 잃은 듯 말없이 감격스런 표정을 지은 채 그의 말을 경청하고는 했다. 따라서 모두 나쁘지만은 않았던 루이 르 그랑 첫 해의 수업들을 통해 그는 그리스 시에 대한 그의 열정을 키운 듯 보인다. 그러나 그는 누구든 칸트를 인용하면 바로 화를 내곤 했다. 강요된 모델을 거부하며 관대하지 못했다는 점에서 그는 자신도 모르게 바레스를 닮아가고 있었다. 「뿌리 뽑힌 사람들」에서 (폴 부테이에의 이름으로) 뷔르도를 희화화한 바레스 역시 폴처럼 반항적인 학생이었다. 폴과 바레스 모

두 종교적 색채를 없앤 공화정 사회의 교육에 반기를 들었던 것이다.

폴은 학교에 들어갔을 때부터 그곳의 교육 방침에 순응하기를 거부했다. 그는 자신의 굳건한 신념과 다른 이들과의 선천적인 차이를 깊이 인식하고 있었다. 아주 어릴 적부터 그는 자신이 좋아하는 것과 자신의 마음을 움직이는 것, 자신을 이끄는 것을 잘 알고 있었다. 비판적이고 반체제적인 정신을 키워온 그는 자신을 위해 좋은 것을 스스로 선택하고 싶어했다. 훗날 그는 학교가 제공한 '문학적 내용물에 대한 깊은 반감' 20)을 갖고 있었다고 고백한다. 자신의 정체성을 지키겠다는 굳은 의지를 품고 있었다는 사실과 함께.

그는 칸트주의를 무척이나 싫어했고, 관련된 것이라면 싸잡아 기피했다. 그는 순수이성보다는 본능을, 성찰이나 숙고보다는 활활 타오르는 불꽃을 선호했기 때문이었다.

그런데, 폴이 청소년기를 보내던 때는 프랑스 전역과 파리에 냉정하고 엄격한 이성이 지배하던 시기였다. 그에게 이성은 공화국의 모습과 같았다. 오페라 모자를 쓴 쥘 그레비와 쥘 페리가 대변하는 공화국. 새로운 성직자들과 교사들이 퍼뜨리는 세속화된 신앙, 과학에 대한 맹신과 그들의 학설을 강요하는 것. 폴은 바로 공화정의 그런 면을 증오했다. 본능적으로, 마치 적을 증오하듯이. 그에게 이성은, 그것을 명확하게 설명할 수 있기 전부터 정신의 한계이자 축소와 속박처럼 여겨졌다. 따라서 그는 죽는 순간까지 강하게 버티기로 결심한 사형수처럼, 칸트에서 오귀스트 콩트에 이르기까지 인간은 오로지 지성과 이성으로 이뤄져 있음을 설득시키려는 유해한 철학자들에 관해 공부하기를

거부했다. 그는 이성의 강력한 힘을 믿지 않았던 것이다.

그를 둘러싼 그 시대의 모든 것은 그의 믿음을 견고하게 하기 위해 결속이라도 한 것처럼 보였다. 『제르미날』이 보여주듯이 소설은 사실적이고 자연주의적인 경향을 띠었다. 철학과 마찬가지로 르낭과 텐으로 대표되는 역사와 비평 또한 실증주의를 추구했다. 연극은 빅토리엥 사르두 식의 풍속극이나 앙리 베크 식의 음울한 드라마 같은 것만을 무대에 올렸다. 모두가 객관적인 현실, 사회를 충실하게 모방하기 위해 관찰에 바탕을 둔 것이었다. 곳곳에서 들려오는 말들이 그의 마음을 불편하게 했다. 인간의 다른 장점과 비교한 지성의 우위를 내세우기 위해 '현실', 결코 지나치게 사실적이지 않은 '사실적인 것', '과학'과 '과학적인 것', '이성'과 '이성적인 것', '추론' 같은 말들이 난무했다.

심지어는 시까지도 그런 추세를 보였다. 고답파 시인들은 시를 마치 대리석처럼 깎아 다듬었다. 이제 곧 카미유의 손을 거쳐 불같이 뜨거운 소재로 변신할 대리석이 아니라, 매끄럽고 차가운 대리석이었다. 그 완벽함은 시를 무감동하게 만들었다.

랭보가 그의 마음을 사로잡기 전까지는 보들레르만이 그의 눈에 들 수 있었다. 폴은 공화국의 학교가 배서한 프로그램의 작가들보다, 귀스타브 랑송이 몹시 싫어하는 배척당한 반항아, 『악의 꽃』의 작가를 자신의 모델이자 안내자로 삼고자 했다. 랭보의 「일뤼미나시옹」을 만나기 전까지 그는 경탄해마지 않으면서 보들레르의 시들을 읽고 또 읽었다. 보들레르는 학교 한가운데서 발견한, 반항아 기질을 가진 그의 형제 같았다. 그가 특별히 좋아한 것은 '음악은 바다처럼 나를 사로잡는다'라는 시구였다.

그가 '동굴처럼 텅 비어버린'[21] 예술을 비난하며 빅토르 위고를 포함해 공화국이 대중을 이끌고 선동하기 위해 우상화한 대부분의 철학자들을 거부했다면, 그중 누구보다 그의 미움을 산 것은 에르네스트 르낭이었다. 한때 신학 연구생으로, 예수를 '뛰어난 인물'로 규정하며 예수의 인간화를 시도한 그는 '과학의 미래'만을 믿었다는 점에서 폴에게 눈엣가시처럼 여겨지며 즉시 조롱거리가 되었다. 그 거센 물살에 휩쓸리기를 거부하고자 하는 폴에게 르낭은 불가지론의 시대를 대변하는 인물이었기 때문이다.

성적이 들쭉날쭉하고 관심이 없는 과목에서 종종 어려움을 겪긴 했지만, 반항아 기질로 인해 수사학 수업을 재수강(그의 아버지를 경악케한 사건이었다)한 덕분에 폴은 프랑스어에서 훌륭한 성적을 받게 된다. 고등학교 2학년 때 프랑스어 담론 과목에서 일등상을, 그 다음 해 철학에서 또다시 일등상을 받게 되면서 그는 마침내 우뚝 두각을 나타내기 시작했다. 루이 르 그랑의 경쟁에서 일등상을 받은 것은 그로서는 대단한 성공인 셈이었다. 그것은 그의 필치의 명확성과 강인함을 잘 드러내준 기회였다. 하찮아 보이지는 않았어도 별로 세련되지 못한 모습에, 카페나 극장에 갈 만한 경제적인 여유도 없는 투박한 시골 학생에 불과했던 그가 파리에서 가장 뛰어나다는 학생들을 이길 수 있음을 여실히 증명한 것이었다. 동창생인 카미유 모클레르(훗날 『르 메르퀴르 드 프랑스』의 예술비평가)는 폴을 "엄격해 보이는 옆모습, 황소 같은 이마에 샹파뉴 지방의 억양을 쓰는 작고 다부진 체격의 친구였다"라고 회고했다. 그는 글을 쓸 때면, 빛나는 재능과 심오함으로 사람들을 놀라게 했다. 그러면 그는 가벼워지면서 위로 날아올라 그들을 지배했다.

그 외에도 폴은 많은 장점을 갖고 있었다. 루이 르 그랑에는 프랑스어 담론에 뛰어난 재능을 가진 학생들이 꽤 있었다. 폴의 동창생 중에는 레옹 도데도 있었다. 1867년생인 그는 미래의 『락시옹 프랑세즈』의 논객이자, 『돌팔이 의사들, 바보 같은 19세기』와 신랄한 어조로 쓴 수많은 회고록을 남겨 주요 동시대인들에 대해 많은 것을 알게 해준 인물이다. 명랑하고 다혈질인 성격 탓에 잘 웃고 화도 잘 내던 남부 프랑스 출신인 그의 아버지는 『풍차 방앗간 편지』와 『꼬마』를 쓴 유명한 작가 알퐁스 도데였다. 레옹 도데는 폴처럼 반항적이고 충동적인 기질의 소유자로, 미식가이자 대식가였다. 폴과 도데는 같은 반이었지만 진정한 의미의 친구는 아니었다. 지나치게 야성적인 면이 있었던 폴은 늘 학교의 감옥 같은 세계에서 달아날 생각에 우정을 포함해 그 어떤 것도 제대로 구축하기 힘들었던 것이다.

로맹 롤랑도 그의 동창생 중 하나였다. 1866년생인 그는 10권으로 된 대하소설 『장 크리스토프』로 1915년에 노벨문학상을 받은 인물이었다. 변성기에 들어선 목소리(클로델은 훗날 그 사실을 기억해냈다)를 제외하고는 조용하고 균형 잡힌 학생이었다. 도데가 화려함이 돋보이는 학생이었다면 롤랑은 신중함을 지닌 청년이었다. 섬세한 음악 애호가이기도 했던 그는 일요일 오후면 폴을 라무뢰 콘서트에 데려가곤 했다. 롤랑은 폴이 모르던 '황홀하면서도 우울한' 세상을 보여주며 베토벤과 바그너를 소개했다. 폴에게 독일 음악은 마치 '학문의 감옥을 잊을 수 있는 은신처'[22]처럼 여겨졌다. 그의 집에서, 루이즈는 결코 바그너나 베토벤을 연주한 적이 없었던 것이다.

또한 루이 르 그랑을 함께 다닌 동창생 중에는 마르셀 슈보브도 있

었다. 1867년 8월에 태어난 사자자리인 그는 조숙했고 엄청난 소양과 언어에 대한 놀라운 재능(그는 칸트와 괴테 그리고 호메로스를 읽었다)을 지니고 있어 동기들 가운데서 단연코 돋보였다. 허약하고 병약한 슈보브는 학사원에서 도서관 사서로 근무하는 삼촌 집에서 머물고 있었다. 훗날 클로델을 감탄케 한 뛰어난 작품 『황금가면을 쓴 왕』과 『모넬의 책』을 쓴 그는 폴 클로델이 리세에서 만난 이들 중 제일 가깝게 지내고 좋아했던 친구였다. 하지만 그는 불행하게도 서른일곱 살의 젊은 나이에 요절하고 말았다. "그의 죽음으로 나는 진정한 스승이자 가장 친한 친구를 잃었다. 그와 가까이 있을 때면, 마치 나뭇가지 위로 또 하나의 나뭇가지가 자라듯 내 감수성이 자라나는 것을 느끼곤 했다"[23]라고 폴은 회고했다.

슈보브의 감수성은 롤랑과 도데의 그것과 뒤섞이면서 그들 모두를 지배했고 스스로 학교의 포로라고 느끼고 있던 폴을 점점 더 음울하고 적대적인 세계로 몰아갔다. 그는 교사들보다는 학급 동료들을 더 좋아하고 따랐다.

뛰어난 학급 동료들 중 마지막으로 조제프 베디에가 있었다. 카미유와 같은 해에 태어난 그는 그들 중 나이가 가장 많았으며 에콜 노르말(고등사범학교) 준비생으로 마르셀 슈보브를 통해 그들 그룹에 합류했다. 당시 이미 중세에 대한 열정을 품고 있었던 그는 훗날 『서사적 전설』에 관한 연구와 『트리스탄과 이졸데 이야기』의 자유로운 각색으로 대학의 학자들을 놀라게 했으며, 아카데미 프랑세즈 회원과 콜레주 드 프랑스의 교수가 된 인물이다.

그들 사이의 경쟁은 치열했고, 이 우등생 그룹에서 폴은 가장 어린

편에 속했다. 그를 둘러싼 미래의 인재들 중 가장 연장자였던 베디에는 그들 모두에게 스승이자 하나의 역할 모델이었다.

1883년 8월 3일에 거행된 학기말 시상식에서 학생들에게 수료증을 나눠주고 종업식 연설을 하기로 예정된 사람은, 『예수전』(1863)과 『기독교 기원사』(1863~83)를 써서 당시 한창 명성을 날리던 에르네스트 르낭이었다. 콜레주 드 프랑스의 교수이자 아카데미 프랑세즈의 회원이며, 레지옹 도뇌르 3등 훈장 수훈자(그는 곧 2등 훈장 수훈자가 된다)로 당시 빅토르 위고와 맞먹는 영향력을 행사하던 그에게조차 폴은 존경심을 갖지 못했다. 오히려 그와 정반대였다. 폴은 그에 대해 신랄한 비판을 서슴지 않았다. 이 매력적인 회의주의 철학자는 폴이 학교에서 특별히 혐오하는 모든 것을 대변하고 있었다. 그가 실증주의와 과학만능주의의 승리를 보여주고 있었기 때문이다. 프랑스 문학계에 지대한 영향력을 가진 거물이 그에게는 한갓 '나쁜 스승'에 불과했으며, 도데 역시 폴의 의견에 동조했다.

폴은 르낭에 관해 다음과 같이 회고했다.

"그는 돼지 같은 머리와 피부, 가시 같은 누런 눈썹으로 날 역겹게 했다."(수료증을 건네줄 때 르낭이 그를 포옹했음이 분명하다.)

"온통 종이꽃과 예쁜 핑크 빛 리본으로 장식한 의기양양한 모습의 끔찍한 돼지."(핑크 빛 리본은 그의 훈장, 약장曖章을 가리키는 걸까?)

구속이라는 생각에 폴을 우울하게 했던 리세 생활에 대한 거부감과 고통, 그리고 힘겹게 억눌렀던 증오심이 이 역겨운 초상 속에 응축돼 있었던 것이다.

학창 시절을 회상하면서 자기 자신을 '배신당하고, 숨 막히고, 중독

된' 존재로 묘사했던 폴은 방학만을 기다리며 지냈다. 아버지를 다시 만나, 어린 시절의 꿈이 잠들어 있는 빌뇌브 주위의 너른 땅을 성큼성큼 걸어 다닐 수 있기만을 꿈꾸면서. 카미유가 안절부절못하면서 지루해하고 속히 자신의 아틀리에와 미술관, 그리고 친구들에게로 돌아가기를 기다리는 동안, 폴은 시골길을 거닐며 마치 연극 무대에라도 선 듯 「살람보」를 통째로 큰소리로 낭독하며 분노와 불만을 키워갔다.

폴에게 파리는 바빌론과도 같았다. 이 말에는 부정적인 느낌과 혐오감, 불신의 의미가 담겨 있다. 어쩌면 두려움도 함께. 바빌론은 타락의 도시였다. 그의 친구들이 아무리 재능 있고 특별하다 해도 그 사실을 바꿀 수는 없었다. 그곳에서 그는 질식할 것만 같았다.

"식물원 옆에 있어 고독과 침묵이 더욱 돋보이는 오스테를리츠 다리 난간에서, 난 그대 저주받은 도시를 향해 증오와 혐오의 눈길을 보낸다."

발자크 작품 속의 영웅과 자신을 혼동하기는커녕 그는 단 한 가지 소원을 말할 뿐이었다. '떠나자!' 이 흉측한 세상을 떠나는 것. 이 바빌론의 도시를 피해 달아나는 것. 폴은 고양된 시적 언어로 자신의 소망을 이렇게 요약해 말했다. "나를 둘러싸고 있는 이 끔찍한 녹석錄石의 감옥을 산산이 부서뜨리고 싶다!"

그곳에서 달아나기 위해 그는 아직까지 한 번도 보지 못한 것, 아직 알지 못하는 것에 호소를 했다. 그것은 바다였다. 오직 바다만이 그에게 꿈을 꾸게 할 수 있었다. 바다만이 그를 수렁에서 구해내 정화시킬 수 있는 힘을 갖고 있었다.

"대양을 향한 간절한 열망이여! 절망적이리만큼 나의 가슴과 꼭 어울리는 바다여!"[24]

상상 속의 파도, 바다 수면과 깊은 곳의 푸른빛 광대함에 호소할 수 없었다면 폴은 그의 고백대로, 결코 파리에서의 유배 생활을 견디지 못했을 것이다.

그와는 반대로, 종종 폴의 일기나 회고록에서 동생의 입을 빌려 이야기를 했던 카미유는 이 바빌론의 도시에 첫눈에 반할 정도로 강한 유혹을 느꼈다. 파리는 카미유를 자유롭게 하고, 그녀에게 문을 활짝 열어주었다.

그녀의 아틀리에 친구들은 폴의 친구들처럼 특별한 재능을 갖고 있지는 않지만, 카미유는 그들과 어울리길 좋아했다. 오랫동안 한 명의 스승만을 두었던 그녀는 그의 교육을 절대적으로 신임했다. 그러다가 1882년, 알프레드 부셰가 이탈리아로 떠나자 그녀는 자신의 두 번째이자 마지막 스승을 만나게 된다. 바로 오귀스트 로댕이었다. 그는 카미유에게 행복과 고통이 공존하는 열정의 세계를 활짝 열어 보였다. 그러나 그녀 역시 자신의 동생처럼 스승과는 다른 세계를 구축해나갔다. 비록 부셰의 가르침을 받았고, 그의 '피렌체주의'에 영향을 받아 매끄럽고 둥근 형태와 빛을 다루는 법을 배웠고, 훗날 보여준 사실주의와 강한 손놀림은 로댕에게서 영감을 받은 것이었지만, 카미유는 타고난 기질 때문에 가르침을 쉽게 받아들이려 하지 않았다. 폴과 마찬가지로 그녀가 원한 것은, 학교의 교육을 있는 그대로 받아들이는 대신 자신만의 진실을 찾는 것이었기 때문이다.

지금까지 하나였던 그들의 운명이 둘로 나뉘기 전까지 클로델 남매
는 진정한 한 쌍을 이루고 있었다. 파리에 있는 동안 그들의 유대는 더
욱 깊고 긴밀해졌다. '클로델 남매'는 그들과 가까이 지내는 사람들에
게도 서로 뗄 수 없는 사이로 비쳤다. 그들은 비록 모든 면에서 의견이
일치하진 않았지만 분명 애정으로 맺어진 관계였다. 서로 지지하고 격
려하며 아껴주었고, 세상에 맞서, 누구보다 부모 앞에서 마치 공모자
처럼 굳건한 결속력을 과시했다.

일요일에만 만날 수 있는 아버지와 용수철처럼 튕겨만 나가는 차가
운 어머니, 어머니의 말이라면 언제든 즉각 복종하는 미미한 존재감을
지닌 여동생 앞에서 폴과 카미유는 시간이 흐르면서 함께 고립된 저항
의 핵을 형성해나갔다. 그들이 함께한 파리의 마지막 장소는 포르 루
아얄 로 31번지의 엘리베이터 없는 7층짜리 아파트로, 둘의 방이 나란
히 붙어 있었다. 그들은 1885년 가을부터 그곳에서 살기 시작했는데,
언제나 같은 시간에 있었던 식사시간은 늘 냉랭하고 호전적이었다. 어
쩌면 빌뇌브에서보다 상황이 더 악화된 셈이었다. 어머니는 파리 생활
을 끔찍이도 싫어했고, 그 유배 생활의 책임을 자신의 두 자녀에게 돌
렸다. 파리에 와서 이 모든 희생을 견뎌야 하는 것이 순전히 남매 탓이
라고 생각했던 것이다. 남매가 자신이 사랑하는 고향 마을에서 전원적
인 삶을 살 수 없게 만들었다고 생각한 어머니는 침묵할 때조차도 비난
을 하는 눈치였다. 클로델 남매는 매일같이 어머니의 냉정하고 가혹한
시선을 견뎌야 했다. 이미 어린 시절 많은 상처를 주었고, 영원히 아물

수 없는 상처를 더 깊이 자리하게 만드는 그런 시선을. 파리 집에서는, 클로델 남매 사이를 제외하고는 사랑이 잔인할 만큼 부족했다. 숨 막힐 듯한 집을 피해 들이나 숲으로 달아날 수 있었던 빌뇌브에서보다 사랑의 결핍은 훨씬 더 크게 다가왔다. 그리하여 그들은 자신들만의 섬을 만들었다. 모성애의 결핍에 대한 보상이라도 되는 듯, 더욱 돈독해진 남매간의 우애는 그들에게 필요 불가결한 것이 되었다. 바깥세상이 적대적으로 느껴질 때면, 그들은 서로 매달리고 정박해서 쉴 수 있음을 알고 있었다.

그들의 결합이 완벽한 건 아니었지만, 그들은 하나가 되기에 주저함이 없었다. 그 사실에는 이론의 여지가 없었고, 불안정한 균형을 유지하는 데 그들의 결합은 필수적인 것이었다. 폴은 카미유에게서 힘을 얻었고, 아이러니컬하고 빈정거리는 버릇이 있긴 했지만 그녀만이 오랫동안 그의 유일한 사랑이었다. 정신분석학자들은 그들의 관계에서, 냉랭하고 메마른 감정으로 모든 열정에 까칠한 반응을 보이던 그의 어머니 대신 좋을 때나 어려울 때 늘 함께했던 뜨거움을 지닌 자신의 누이에게 애정을 느끼는 것을 보고 오이디푸스적 전이를 도출해내기도 했다. 폴은 카미유의 불안정한 기질에도 불구하고 그녀와 모든 것을 함께할 것이었다. 카미유 또한, 어쩌면 폴만이 자신의 유일한 동반자임을 잘 알고 있었을 것이다.

클로델 가족은 가장의 바람대로, 어린 시절의 추억이 담긴 빌뇌브의 풍경 속에서 모두 함께 휴가를 보냈다. 남매는 그들이 사랑했고 앞으로도 영원히 사랑할 그곳의 풍경을 다시 만날 수 있었다. 음울한 분위기를 자아내는 커다란 나무와 바위 들이 있는 숲을. 폴은 훗날 그곳을

그의 연극 배경으로 삼았다. 그들은 자신들에게 강요된 가정의 구속과 속박에서 벗어나고 싶다는 똑같은 바람을 갖고 있었다. 가정이라는 제한된 세상에서 멀리 달아나 하루라도 빨리 해방감을 맛보고 싶어했다. 어쩔 수 없이 순종해야 했던 그들은 여전히 가정의 엄격한 관습에 맞춰 삶을 꾸려나가면서도 자신들의 소명을 활짝 꽃피우고자 하는 희망을 함께 키워나갔다. 그리하여 마침내 각자의 독립된 삶을 살고 싶어했다. 훗날 폴이 그의 「황금머리」(그의 첫 번째 발표작)에서 "나 자신으로 커나갈 수 있도록!"이라고 말했던 것처럼.

그들이 성인으로 커나가는 첫 번째 시기였던 1880년부터 1890년까지, 그리고 1895년이나 96년 사이 그들은 여전히 함께였다. 남매는 서로 떨어질 수 없을 것처럼 보였다. 마치 자유를 향한 크나큰 갈망 속에서 서로 공감한다는 사실이 무엇보다 그들을 강하게 이어주고 있는 것처럼.

1886년, 열여덟 살의 폴과 스물두 살의 카미유는 함께 나란히 여행을 떠나게 된다. 그들의 고향을 뒤로한 채 그들은 며칠간 와이트 섬으로 유람선을 타고 항해를 떠났다. 그 사이 카미유는 스케치를 하고 폴은 글을 썼다. 행복한 시간이었다. 폴은 여행자의 감상을 폴 세르방이라는 가명으로 발표하고 싶어했지만, 그 글은 오랫동안 책상 서랍 속에서 머무르게 된다.

그들은 그로부터 몇 년 후, 이번에는 게르네세 섬으로 또다시 여행을 떠난다. 섬은 그들 남매를 매료시켰고, 카미유에게는 그곳에 사는 영국인 펜팔 친구가 있었다. 폴은 바다로 떠날 수만 있다면 어떤 명분이라도 상관없었다. 이 두 번의 여행에 관해서는 알려진 게 별로 없다.

그들의 일생에서 아주 예외적인 사건이었다는 것밖에는. 어쩌면 그들은 가족과 각자가 처한 환경에서 멀리 벗어나 단 둘이서만 함께 있고 싶었는지도 모른다. 폴은 종종 그때 일을 떠올렸고, 그들은 함께 많은 이야기를 나누었다.

그들 사이에는 그 누구도 침범할 수 없는 그들만의 친밀함이 존재했다. 그들 눈앞에 펼쳐진 수평선에는 어떤 경쟁자도 존재하지 않았다. 어떤 친구도 클로델 남매의 결합을 방해할 수 없었다. 폴이 자신의 '가장 좋은 친구'라고 칭하며, 처음으로 쓴 글들을 보여주고 작가가 되고자 하는 야망을 털어놓았던 마르셀 슈보브도, 카미유가 조각의 열정을 함께 나누며 자매처럼 지내던 영국인 친구 제시 립스콤도 두 사람의 특별한 관계 사이를 비집고 들어오진 못했다. 폴과 카미유 남매는 서로를 본능적으로 이해했다. 둘 다 예술가였던 그들은 자신들의 세계를 표현할 때 함께 불안해하고 번민하며, 평범한 사람들과 그들 사이에 놓인 장벽을 가늠할 수 있었다. 두 사람 모두에게는 클로델 가 특유의 자존심이 깊이 뿌리박혀 있었다. 자신의 영혼이 이끄는 대로 길을 가고자 하는 똑같은 야망으로 뭉친 그들은 자신들을 기다리는 앞날에 가로놓인 장애물들을 짐작할 수 있었다. 그들은 자신들이 스스로를 고통스럽게 하는 에너지와 열정으로 충만해 있음을 알고 있었다. 폴은 언젠가 이렇게 말했다. "나는 내 누이 카미유처럼, 극단적인 기질에 자존심이 강하며 비사교적이다. 한 마디로, 야성적이라고 할 수 있다."[25]

특별한 관계란 어떤 것일까? 충돌과 어루만지기, 아이러니와 달콤한 말로 이뤄진 그들의 관계는 그들 자신만큼이나 격렬하면서도 그들에게 가장 중요한 영감의 원천이 되어주었다. 훗날, 의지할 수 있는 마

지막 대상이었던 폴과 멀리 떨어지게 된 카미유는 어둠 속으로 서서히 침몰하고 만다. 또한 폴은 누이의 모습을 훗날 그가 쓰는 모든 작품에 투사하게 된다. 그의 극작품과 시의 여주인공들은 카미유의 눈동자 색이나 강인한 그녀의 성격을 닮았을 뿐 아니라, 마치 예언처럼 몇 년 앞서 그녀의 비운을 예고했다. 폴의 펜 끝에서 완성된 초기 작품들에서부터 카미유는 반항적이고 저주받은 여인의 모습으로 등장했다. 그가 여주인공의 이미지를 구체적으로 상상하기 전부터 카미유는 비범하고 뛰어난 재능을 지녔으나 불행한 운명과 비통함을 동시에 지닌 그의 작품 속 여주인공이었던 것이다. 폴은 「황금머리」에서 그녀에게 왕녀의 관을 씌워준다.

그들의 유대는 깊고 강했다. 무의식적으로나 예술적으로나.

본질의 시인의 집으로 가다
🐭

파리에서 그들은 같은 모임과 살롱을 드나들었다. 말라르메나 에드몽 드 공쿠르의 집에도 같이 다녔다. 세속의 물이 덜 든 그들은 언제나 함께 지식인들의 모임에 참석하곤 했다. 그곳에서 그들은 전혀 주눅 들지 않은 모습으로 독보적인 자신들의 존재를 부각시켰다. 폴은 과묵한 분위기로, 카미유는 솔직한 언변으로 돋보였다.

카미유는 무척 아름다웠던 듯하다. 말라르메의 집에서 그녀를 만난 폴 발레리는 그녀의 '눈부시게 드러난 팔'의 아름다움에 넋을 잃었다. 이곳 살롱의 또다른 단골 참석자인 쥘 르나르도 '분칠한 얼굴'에서 '커다란 그녀의 눈' 밖엔 보이지 않는다고 말했다. 그는 또한 '어린아이 같

은 그녀의 표정'에 대해서도 언급했다.

　클로델 가족임을 단번에 알아보게 하는 외모와 성격만 보더라도 남매는 무척 닮아 있었다. 우선 외모만 보면, 예술가의 풍부한 감수성을 전혀 짐작할 수 없었다. 첫눈에 보기에도 그들은 투박하고 촌스러운 분위기가 풍겼다. 카미유의 타고난 미모조차 그 사실을 바꾸지는 못했다. 그녀의 미모에 매혹된 쥘 르나르는 그녀의 말속에서 느껴지는 '투박한 시골 말투'에 강한 인상을 받았다. 카미유 역시 폴과 마찬가지로 고향의 억양을 간직하고 있었던 것이다. 하지만 투박한 건 그녀의 말투만이 아니었다. 그녀의 행동거지와 존재 방식 모두가 그것을 드러내 보여주고 있었다. 비록 예쁘게 치장하고, 패션 잡지를 사고, 그 당시 이미 영국 친구들과 드레스를 만들기 위한 천과 스케치들을 주고받기도 했지만, 카미유는 교태를 부릴 줄도 몰랐고 진정으로 세련되지도 못했다. 타고난 천성이 그만큼 강했던 것이다.
　'둔하고, 땅딸막하고, 촌스러운 사람', 폴은 자신을 그렇게 묘사했다. 그의 부자연스러운 시골풍의 행동거지는 사회생활을 불편하게 했고, 스스로 그 사실을 충분히 인식하고 있었지만 바꾸려고 노력하지는 않았다. 그는 자신의 억양이나 태도를 파리식으로 만들고 싶지 않았던 것이다. 또한 프랑스 영사로 머지않아 부임한 아메리카나 중국에서도 그는 변하지 않았다. 그의 누이처럼 그 역시 자신을 있는 그대로 지켜나갔다. 카미유보다 더 거칠고 투박한 그에게는 매력과 유연함이 부족했다. 미래의 외교관에게 필요한 자질이 부족한 셈이었다.
　섬세하고 세련된 파리지앵의 세계에서 그들은 단연코 눈에 띄었다.

적어도 클로델 남매는 그 점에서는 주목을 받았다. 그 어떤 것도 그들의 주의를 끌거나, 그들을 변질시키지 못했다. 다만 그들이 바르게 교육받았음을 보여줄 수 있을 뿐이었다. 파리의 속물주의와 댄디즘도 그들에게 아무런 영향을 주지 못했다. 그리하여 그들은 파리에 입성하기 전과 별로 달라지지 않은 상태로 그곳을 벗어날 수 있었다.

그들은 롬 가 89번지, 생 라자르 역 가까이에 있는 말라르메의 집을 함께 방문하곤 했다. 아파트 5층에 살던 시인은 매주 화요일마다 자신의 집에 찾아온 시인, 소설가, 화가, 음악가 들과 함께 예술과 시 등에 관해 토론을 했다. 때로는 그냥 그들의 대화를 듣기 위해 찾아온 이들도 있었다. 주인을 그린 유명한 마네의 그림이 환하게 주위를 밝히는 소박한 서민 아파트에는 극도의 우아함이 배어 있었다. 체로 거른 듯 부드러운 조명도 그런 분위기를 한층 살려주었다. 집주인의 잦은 흡연으로 인한 잎담배 연기와 벽을 둘러싼 쇠시리까지 날아오르는 수많은 목소리들도 있었다. 음악 소리처럼 울려 퍼지는 목소리들. 말라르메 본인의 개성도 분위기를 돋우는 데 일조했다. 별다른 특징 없이 갈색 머리에 날렵한 몸을 한 시인은 추위를 잘 타는 탓에 어깨에 작은 모포를 걸친 채 따끈하게 불이 타는 도기 난로 주변에 머무르기를 좋아했다. 깊숙이 재능을 감추고 있던 그는 수수께끼 같은 말을 하곤 했다. 그를 처음 대하는 사람에겐 이해가 잘 되지 않는 알쏭달쏭한 그의 말은 마치 신의 메시지처럼 들리기도 했다. 난해하게 들려도 그는 확신을 갖고 세상과 삶의 신비를 해명했다. 끊임없이 빛을 투사하며 종종 자신의 주위로 그것을 퍼뜨렸다. 그의 집에 모여든 재능 있는 시인들, 앙

리 드 레니에, 피에르 루이스, 폴 발레리 또는 마르셀 슈보브 등은 말라르메를 최고의 인도자로 여겼다. 그는 그들의 스승으로서 존경을 받았다.

리세 퐁탄(오늘날의 리세 콩도르세)과 리세 장송 드 사이이에서 보잘것없는 영어 선생으로 학생들에게 야유까지 받았던(그에게는 뷔르도의 카리스마가 없었다!) 그는 시인들에게는 그와 정반대로 엄청나게 강한 분위기를 풍겼다. 그들을 자극하고 그들의 힘을 끄집어내주었으며, 현실의 겉모습에 만족하지 않고 존재의 감춰진 내밀한 면, 자아의 내면에서 끓어오르는 것을 인식할 수 있는 눈을 갖도록 훈련시켰다. 당시에는 프로이트가 아직 알려져 있지 않았다. 베르그송은 세상을 놀라게 할 준비를 하고 있었고, 프루스트는 『잃어버린 시간을 찾아서』를 쓰고 있던 때였다. 그러나 그때 이미 말라르메는 언제나 '현실 너머', 신비 속으로 더 멀리, 더 깊이 볼 것을 설파했다.

「바다의 미풍」과 「에드가 포의 무덤」의 시인 말라르메를 폴에게 소개한 것은 아마도 슈보브였을 것이다. 폴은 시인에게 자신이 쓴 시들을 보냈다(하지만 폴은 훗날 이 사실을 부인한다). 시인의 집은 마치 마법사의 집처럼 명상적인 분위기와, 속인들끼리 모여 있음에도 종교적인 분위기가 물씬 풍겼다. 「백조의 소네트」처럼 우아하면서도 뒤틀린 표현의 시구들이 울려 퍼지는 극도로 세련된 분위기였다.

하늘나라의 영광을 잊은 죄로 해서
길이 지워진 고민의 멍에로부터 백조의
목을 놓아라, 땅은 그 날개를 놓지 않으리라

말라르메의 집에서 남매는 유난히 눈에 띄었다. 매혹적인 시의 마력을 파악하지 못하거나 스스로 빛과 그림자를 더하는 민감한 대화에 끼어들지 못해서가 아니었다. 카미유는 시인의 아내나 딸처럼 미소를 지어 보이거나 다과를 권유하는 것으로 만족하지 않았다. 그녀는 존재 자체로 주목을 받았다. 다른 예술가들과 마찬가지로 자신을 드러냄으로써 돋보였다. 하지만 불행하게도 부족한 증언 탓에, 그녀가 토론에 참여했는지, 불쑥 즉흥적인 자기만의 방식대로 대화에 끼어들었는지는 알 수가 없다. 혹은 말없이 자리를 지키며 남자들의 대화를 듣고 있는 것으로 만족했는지도. 아니면 종종 그랬듯이, 감탄어린 표정으로, 혹은 즐기거나 빈정거리듯 참석자 하나하나를 투명한 시선으로 훑어보았는지도 알 수 없다. 어쨌든 가정에서와 마찬가지로 사회에서도 그녀의 냉소적인 성격은 여전히 부족함이 없었다.

폴은 내향적인 태도를 고수했다. 그는 말라르메식 문화에 전혀 익숙해지지 못했다. 대부분 침묵을 지키고 있던 그는 뭔가 불만스러운 듯한 표정을 짓곤 했다. 작은 소파에서 머물면서 흐릿한 눈빛으로, 시인이 질문을 할 때면 '겨우 몇 마디만을 단음절'[26]로 대답할 뿐이었다. 그가 다른 사람들의 말을 주의 깊게 듣고 있는지, 혹은 좋지 않았던 일을 되씹고 있는지는 알 수 없었다. 어쨌거나 그는 몇 년째(1887년부터 1895년까지) 충실하게 그 자리를 지키고 있었다. 말라르메와 적당한 거리를 유지하면서. 그는 훗날 시인에 관해 '아름다움이라는 몽상을 추구하며 헛되이 낭비하는 삶'이라고 기록했다. 그곳에 모인 예술가들의 기교와 세련미가 불편했던 걸까? 아니면 훗날 그가 밝혔듯이, 신의 부재가 마음에 걸렸던 걸까? 혹은 자신을 사로잡고 괴롭히는 내면의 무

엇을 큰 소리로 표출하지 못하는 자신의 무능력함이 싫었을까? 그것도 아니면 우수한 두뇌와 섬세한 감수성을 지녔음에도 교육 체제의 덫에 걸려 시인으로서의 충동을 발산하지 못해서였을까?

폴 클로델의 눈에 비친 말라르메는 '내면에서 정신만이 중요시되는, 도시인과 기사도적 사회를 섞어놓은 듯한 정수'와도 같았다. 시인은 짜증스러울 정도로, 폴에게 그가 다른 이들과 다르다는 것을 느끼게 해주었다. "우리의 스승 말라르메가 완벽하게 대변하는 파리지앵의 특색, 타고난 아이러니, 닳아빠진 문명의 정수는 내게 낯설고 성가시게까지 느껴졌다"[27]라고 폴은 회고했다. 정신을 우아함의 본질로 간주했던 상징주의의 대표 시인은 대지와 화산을 닮은 클로델 남매와 정반대쪽에 있는 것 같았다. 폴과 카미유는 대화의 기술에 물들지 않았다. 그들의 작품은 다른 이들과 그들이 추구하는 예술의 본질 차이를 더욱더 명확하게 드러낼 뿐이었다. 비범한 시인 말라르메가 침묵에 사로잡혀 아무것도 씌어 있지 않은 페이지 속으로 녹아들어가는 것처럼 보이는 반면, 클로델 남매는 관대함과 풍요로움 속에서 작업을 했다. 삭막함과 순수함을 대표하는 시인은 물질적이고 관능적인 남매에게 어떤 영향도 끼치지 못했던 것이다.

폴과 카미유는 어떤 것에도 예속되기를 거부했다. 그들은 각자 무엇보다 자신의 존재의 자유를 지키고 싶어했다. 그리고 표현의 자유 또한. 따라서 그들은 '대가들'을 믿지 않았으며, 배울 때도 개성을 지키고자 했다. 존경의 대상 앞에서조차 자신의 개성이 묻히는 것을 그들은 용납하지 않았다. 그들은 길들이기 어려운 반항아였다.

그들은 유전자 안에 클로델 가의 음울하고 강렬한 기질을 공통으로 지니고 있었다. 조용히 억눌려 있는 내면을 격정적인 순간에야 비로소 분출하고 마는 화산을 닮아 있었다. 폴은 평소에 말수가 적었지만 겉보기에만 과묵한 성격이었다. 종종 집이나 밖에서도 무슨 생각인지 되씹으면서 침묵하고 있었지만, 일단 입을 열면 거센 물결이 쏟아져 나오는 듯했다. 그가 부글부글 끓어오르는 듯한 일련의 말들을 뒤죽박죽 쏟아낼 때면, 그런 화법에 익숙지 않은 청중은 불쾌감을 느끼기도 했다. 레옹 도데는 클로델에게서 '불같은 시선'과 '빠른 어조'[28]가 터져 나오는 흔치 않았던 시간들을 기억하고 있었다. 로맹 롤랑은 자신의 동급생인 폴에게서 보이는 약간의 '모순'에 주목했다. 롤랑에 따르면 그의 말은 종종 앞뒤가 맞지 않고 연결이 매끄럽지 못했다. 롤랑은 폴의 과장된 표현들에 대해 '굉장하다'고 평했다. 카미유와 마찬가지로 폴 역시 미묘한 뉘앙스를 풍기는 데는 익숙하지 못했다. 그들 남매가 얼마나 거친지 보면 놀랄 정도였다. 그들은 결코 절제를 모르는 것처럼, 때로는 활활 불타오르듯, 때로는 꺼져버린 불처럼 극에서 극을 오갔다.

로맹 롤랑은 폴에 대해 이렇게 말했다. "강렬한 개성과 열정적인 예민함을 지닌 그가 대단한 주장을 펼칠 때면, 마치 부풀어 오른 뺨처럼 과장된 그의 언변은 소라 고동을 부는 젊은 해신 트리톤을 연상케 했다."[29]

롤랑은 전반적으로 폴을 관능적이고, 과격하고, 충동적인 인물로 묘사했다.

"그는 이치를 따져 추론하려고 하지 않는다. 그런 건 터무니없다고

76

생각하기 때문이다(……). 그에게 의미 있는 건 자연, 본능, 감각, 사랑, 욕망, 열정, 격정, 삶 그런 것들뿐이다. 부속적인 것에 지나지 않는 생각은 배제했다."

그의 누이 카미유도 그와 똑같은 충동적 기질을 갖고 있었다. 자기 동생처럼 말과 이미지를 구사하는 재능은 없었지만, 그와 마찬가지로 자신이 생각하는 것을 큰 소리로 표현하는 것에 거침이 없었다. 또한 상대방의 감정을 상하게 하거나 상처를 주는 것을 감수하면서까지 기꺼이 도발을 야기하기도 했다. 뭔가 얘기하고자 할 때는 아무것도 그녀를 막을 수가 없었다. 폴은 그녀가 말라르메의 '타고난 아이러니'와는 전혀 다른 '파괴적인 아이러니'와 '타고난 신랄한 야유'를 갖고 있음을 간파했다.

하지만 폴 역시 그녀와 의견이 일치하지 않을 때는 분노를 표출하기도 했다. 관용은 클로델 가족이 지닌 자질의 목록에 포함돼 있지 않았다. 쥘 르나르는 언젠가 자신이 즐겁게 목격했던 어느 날의 저녁 식사 광경에 대해 이야기했다. 그는 폴과 카미유를 포함한 여러 일행과 함께 식탁에 앉아 있었는데, 느닷없이 카미유가 음악을 싫어한다고 선언한 것이다!

"그녀는 당당하게 큰 목소리로 그 사실을 말했고, 그녀의 동생은 접시에 코를 박은 채 분노했다. 그가 두 주먹을 불끈 움켜쥐면서 식탁 아래에서 발을 심하게 떨고 있는 것을 우리 모두 느낄 수 있었다."[30]

남매는 평온함과는 거리가 먼 존재들이었다. 격렬함이 곧 그들의 세계였다. 폴조차 카미유의 과격한 기질을 '끔찍하다'고 평가할 정도였다. 마치 자신은 그렇지 않다는 듯 "카미유는 끔찍할 정도로 격렬한 성

격의 소유자였다"라고 회고하는 동시에 "그녀는 또한 놀라운 미모와 에너지"도 함께 갖고 있었다고 덧붙였다. 또한, "우리 모두처럼 성격이 까다롭고 독선적"이라고도 묘사했다. 그러면서 그는, 클로델 가족임을 알아볼 수 있는 특징인 감정의 폭발과 과장, 우울증과 나쁜 성질을 그녀 안에서 느낌과 동시에, 그 속에서 자신의 모습을 알아볼 수 있었다.

폴은 자신의 큰누이에 대한 두려움을 갖고 있었다. 그는 야유의 여왕인 그녀의 평가와 재치 있는 대꾸를 두려워했다. 그에 비하면 자신은 나약하고 미미한 존재로 여겨졌다. 그녀에게 그는 어린 동생으로 남아 있을 뿐이었다. 그의 학문, 그의 앎, 학위는 결코 그녀를 주눅 들게 하지 못했다.

폴과는 달리 카미유는 아무도 겁내지 않았다. 그녀는 하나의 힘, 움직이는 힘이었다. 선택의 기로에서 조금도 주저하는 법이 없었다. 자신의 동생처럼 그녀 역시 거의 다른 사람에게 조언을 구하는 일 없이 자기 내면의 목소리만을 들었다. 폴과 마찬가지로 카미유의 내면에는 단단한 핵이 자리 잡고 있었다. 언제나 변하지 않는 자신으로 존재한다는 확신. 그들을 이끄는 것은 본능이었다. 그녀는 결코 이성적으로 추론하는 법이 없었다. 그녀의 강인한 의지는 강력한 본능을 위해 존재했다.

똑같이 고집이 센 남매는 마치 우뚝 선 거석처럼 눈에 띄는 존재였다. 그들에게 영향을 끼칠 수 있는 이들은 지극히 소수에 불과했다. 로댕과 랭보, 그리고 신만이 그들을 이끄는 인도자가 될 수 있었다. 폴과 카미유는 외관상 자신들의 자유와 심오한 진실 추구에 집착하는 야성적인 존재들이었다. 그 어떤 것과 바꾸거나, 바꾸려고 시도하지 않고

오직 그들만의 진실을 추구했다.

카미유가 콜라로시 아틀리에를 떠나 혼자 독립해 세 명의 영국인 친구들과 조각 작업을 하겠다고 선언했을 때, 이미 반대할 기운이 남아 있지 않았던 그녀의 부모는 순순히 그 뜻에 따라주었다. 1885년, 또다시 그곳을 버리고 위니베르시테 가에 있는 로댕의 아틀리에, 대리석 보관소로 옮겨가겠다고 했을 때도 마찬가지였다! 카미유의 부모에게는 그녀의 뜻을 꺾을 힘이 없었다.

그해는 클로델 부부에게 시련의 한 해였다. 폴이 아버지의 실망과 놀라움에도 불구하고, 자신의 문학적 자질과 우수한 프랑스어 성적에 비춰 절대적으로 유리한 에콜 노르말 시험을 보지 않겠다고 선언했을 때도 그들은 그의 뜻을 꺾을 수가 없었다. 그는 가을에 파리정치대학에 등록한다.

폴은 아버지에게 자신은 틀에 박은 듯한 삶을 살고 싶은 생각이 없다고 설명했다. 리세의 에콜 노르말 준비반은 그에게 반감을 갖게 했고, 윌름 가의 학교는 그에게 꿈을 꾸게 하지 못했다. 그 자리는 다른 이들이 메우게 될 것이었다. 무엇보다도, 그는 교육의 길에 발을 내딛고 싶어하지 않았다. 이미 그로 인해 충분히 고통받았으므로. 그는 생계뿐 아니라 여행을 가능케 하는 명예로운 직업을 갖고 싶어했다. 낯선 곳을 찾아 바다를 가로지르는 꿈을 꾸며. 그런 이유로 그는 외교관이 되기로 결심한다. 그 일만이 그에게 원대한 출발을 보장해줄 것 같았기 때문이다. "달아나라! 저 먼 곳으로, 달아나라!" 그럴 때 말라르메의 시는 그에게 하나의 좌우명이 될 수도 있을 터였다. 그는 다른 곳

이라면 어디든 상관없이 떠나고 싶은 열망에 사로잡혀 있었던 것이다.

생 기욤 가에 위치한 파리정치대학에서 보낸 3년, 중간 정도의 성적, 학교 연보에 실린 졸업 논문(「영국의 차茶 조세에 관하여」)을 뒤로하고 1889년 외무성 시험에 수석 합격해 외교관으로서 첫 발을 화려하게 내딛은 그는 바야흐로 자신의 꿈을 이루려는 찰나에 있었다. 당시 프랑스는 마다가스카르, 콩고, 통킨 등지에 한창 식민지를 늘려가고 있었다. 폴은 그런 영토 확장주의의 정치 상황을 이용하고자 했다. 어쩌면 그것이 그가 제3공화국에 대해 인정하는 유일한 것이었는지 모른다. 그 정책은 가장 멀고 이국적인 나라를 찾아 떠나고자 하는 그의 갈망에 완벽하게 부합하는 것이었다. 타마타브, 디에고수아레스, 브라자빌, 하노이, 하롱베이……. 그의 호기심은 떠나고자 하는 뜨거운 열망을 부채질하고 있었다. 새로운 세계가 그를 기다리고 있었다. 그것만이 그의 관심을 끄는 유일한 것이었다.

끝없는 열정에 사로잡힌 두 재인才人은 또한 일에 중독되어 있었다. 그들의 열정은 엄청난 에너지를 결집시켰다. 독서와 창작을 향한 열정, 조각에 대한 열정. 폴과 카미유는 열심히 노력하는 스타일이었다. 며칠 밤낮을 쉼 없이 창작에 열중하는 그들은 무엇이든 적당히 하는 법이 없었다. 아마추어나 딜레탕트의 차원이 아니라 철저하게 전문가답게 업무에 임했다. 하지만 그들은 언제나 지나치게 많은 열정을 쏟아부었다. 그들 안에는 쟁기로 밭을 가는 농부나 나무를 베는 나무꾼의 근성 같은 그 무엇이 존재했다. 그들 앞에는 각자의 창작에 몰두함으로써 몹시 힘들고 고통스러워질 시간들이 기다리고 있었다.

그들이 파리에 도착한 이후 1890년까지 카미유는 많은 작품을 제작했다. 로댕의 중요한 협력자 중 한 사람이 된 이후로 그를 위해 한 작업은 차치하고라도, 그녀 스스로 제작한 작품만 20여 점의 조각, 10여 점의 초상 조각에 이르렀다. 그녀는 로댕의 걸작 중 하나인 기념물 「칼레의 시민」의 완성을 위해 발과 손, 어쩌면 더 많은 부분의 제작에 참여하기도 했다. 카미유는 열세 살의 폴 클로델의 흉상부터 그녀의 걸작 중 하나인 「사쿤탈라」에 이르기까지, 「늙은 엘렌」(그녀의 늙은 하녀 빅투아르 브뤼네의 몹시 여윈 얼굴을 모델 삼아 제작), 「루이즈의 두상」, 자신의 친구 제시의 두상(「제시 립스콤의 두상」), 열여섯 살에 만들었으나 열여덟 살이나 스무 살에 다시 손질한 듯한 폴의 멋진 흉상과 '눈을 감은' 여인의 것과 같은 익명의 여인들의 두상, 남자들의 두상 등을 제작했다. 특히 그중에는 로댕의 아틀리에에서 포즈를 취했던 이탈리아인 모델 '지강티'의 힘차고 시적인 두상도 포함돼 있었다. 그 외에도, 몸을 비틀거나 구부리거나 고개를 숙이거나 무릎을 꿇고 앉은 여성들의 흉상들은 그녀 안에 내재한 관능과 힘을 잘 보여준다.

이 모두 열정의 징후 아래 놓인 강렬하고 역동적인 창작물들이었다. 그리고 카미유가 한창 왕성하게 작품 활동을 하던 시기의 작품들이었다. 그녀는 매우 일찍부터, 열아홉 살이던 1883년부터 쉬지 않고 전시를 했다. 1885년, 1886년, 1887년, 1888년 그리고 1889년에 〈프랑스 예술인 살롱〉에 출품했고, 그 후 〈국립미술협회 살롱〉에도 여전한 열성으로 작품을 출품했다. 그것은 집념과 꾸준함 없이는 안 되는 일이었다. 또한 엄청난 용기가 필요한 일이기도 했다. 카미유는 조각에 바치는 시간은 재지 않았다. 그것은 헛된 낭비나 다름없었다. 그녀의 삶

과 예술은 하나였기 때문이다.

그 사이 폴은 그리스와 라틴 작가들을 연구했다. 아이스퀼로스의
『오레스테이아』를 번역(마르셀 슈보브가 그에게 출판을 권유했다)하고,
중세와 르네상스, 고전주의, 낭만주의와 후기 낭만주의, 고답파와 상
징주의에도 관심을 기울였다. 셰익스피어, 단테, 괴테, 보들레르, 도스
토옙스키 등도 더이상 비밀의 영역이 아니었다. 그는 플로베르, 키츠,
포의 작품도 읽었다. 그가 읽지 않은 게 무엇인지 모를 정도였다. 카미
유가 맹렬하게 조각에 몰두하는 동안, 그는 다양하고 광범위한 문학을
섭렵했다. 독서에 대한 그의 욕구는 한계를 모르는 듯 보였다.

"진정한 원천이 되는 유일한 방법은, 대양을 삼키고 소화시키는 것
이다."

1890년에는 에드몽 바이이(말라르메의 친구이자 상징주의 시인들의
주요 편집자)가 이끄는 라르 앵데팡당 출판사에서 그의 「황금머리」가
출간되었다. 신중함 때문이었을까? 미래의 외교관들의 소명에 신경을
곤두세우고 있는 케 도르세(프랑스 외무성이 위치한 거리 이름)의 외교관
들의 심기를 거스를까봐 두려웠던 것일까? 폴은 작품에 자신의 이름을
밝히지 않았다.

비평가들은 이 극작품(익명이어서 그랬을까?)을 주목하지 않고 그냥
지나쳤다. 어떤 기사도 그 광적인 서정성에 관해 언급하지 않았다. 하
지만 폴이 작품을 보낸 마테를링크는 그에게 이렇게 소감을 적어 보
냈다.

"당신은 마치 거센 폭풍우가 휘몰아치듯 내 집으로 들어왔습니다!

많은 문학작품을 읽어봤지만 당신 글처럼 굉장하고 놀라운 건 본 적이 없는 것 같습니다. 마치 내 방에 거대한 뭔가를 맞아들인 것 같군요!"

「왕녀 말렌」과 「펠레아스와 멜리장드」의 작가이자 존경받는 상징주의 시인인 그는 같은 날, 자신과 같은 벨기에인으로 친구이자 잡지 『라 발로니』의 창간자이며 철저한 말라르메 신봉자인 알베르 모켈에게 이렇게 소감을 얘기했다. "이건 분노한 미치광이이거나 아니면 그 누구보다 천재적인 재능을 가진 사람의 작품이라고."[31]

빛나는 머리카락 때문에 '황금머리' 라고 불린 시몽 아넬은 야만족의 위대한 족장이다. 열정, 광기, 폭발하는 감정 등 주인공은 여러 면에서 작가를 많이 닮아 있다. 놀랍도록 과도한 시적 열정으로 만들어진 드라마는 극도의 긴장과 감정을 격렬한 언어의 분출로 표현해냈다. 타오르는 듯, 망상에 사로잡힌 듯, 매혹적인 문체에는 야성의 기운이 넘치고 있었다. 폴 클로델의 예술세계는 말라르메의 그것과는 전혀 달랐다. 그에게는 중도나 중간 색조는 존재하지 않았다.

바다의 이름으로!

이날의 비극적인 탄생으로,

폭풍우로,(……)

천둥의 노여움과 장밋빛 벼락의 정기로 유황이 가득 찬

가슴으로!

출렁이며 포효하는 숲 위로 지나가는 바람의 수레로!

겨울로,

나무들을 휘게 하고, 구름의 무리를 몰아내고, 말라버린 감자 줄기를

모래와 거센 눈보라로 뒤덮는 바람으로(……)

저항할 수 없는 뜨거운 불길과 홍수의 맹렬함으로!

회오리바람으로! 침묵으로!

그리고 모든 끔찍한 것들의 이름으로!

그런데도, 지금 내 앞에 있는 당신은, 정말 내가 누군지 모르시오?

　그의 「황금머리」 구절에는 클로델의 위대한 서정적 산문의 세계가
태동하고 있었다. 창작을 시작했을 무렵 폴은 카미유보다 더 뜨거운
열정으로 넘치고 있었다. 광기 또한 그의 동반자였다. 그것은 야만족
의 왕자를 사로잡고 고통스럽게 하면서 극의 주제를 뒷받침하고 있었
다. 하지만 광기는 그의 작품 속에서 그 이상의 역할을 했다. 혼란과 과
장 속에서 작품의 조직 자체를 이루고 있었다. 마치 분노한 미치광이
(마테를링크의 표현에 의하면)의 머릿속에서 튀어나온 것처럼 비논리적
이며, 르낭처럼 구체적이고 실증적인 재인들을 충분히 혼란케 할 만한
이미지들 속에서.

　심지어는 폴 클로델의 글을 읽고 다소 두려움을 느낀(그의 표현에 의
하면, '몹시 두려움에 사로잡힌') 마르셀 슈보브가 자신의 옛 동급생의
인격에 대해 다시 생각해볼 정도였다. 슈보브는 열여섯 살 때의 폴 클
로델의 석고상을 갖고 있었다. 그가 구입했던 것일까? 아니면 카미유
가 그에게 준 것일까? 그가 직접 폴에게서 받은 것이 아니라면? 어느
날 아침, 아마도 「황금머리」의 시구에 관해 곰곰 생각한 후에 슈보브는
석고상 전체를 순금으로 칠했다. 벽난로의 대리석 받침 위에 놓인 폴
클로델의 흉상은 마치 금괴처럼 번쩍거렸다. 이제 그의 친구 클로델은

태양을 찬양하면서 죽은 왕자와 동일시되었다.

오 태양이여! 그대, 내 유일한 사랑이여!
오 심연과 불꽃이여! 오 심연이여! 오 피, 피여!
오 문이여! 금이여! 금이여! 나를 삼켜다오, 분노여!

고대 로마인과 야만족의 기질, 강한 의지와 광기를 동시에 지닌 완강하면서도 시적인 주인공은 상반되는 성향들을 한꺼번에 갖고 있었다. 사실, 개성이 강하고 별스러운 것으로 치자면, 카미유나 폴도 그와 크게 다를 바가 없었던 것이다.

질서에서 벗어나기 위해 시인이 되다

시인이 된다는 것은 그 누구와도 닮지 않는다는 것을 의미한다. 자신이 통제하지 못하는 내면의 목소리로 말할 때, 영혼이 담긴 그의 격정을 다스리고 지배하는 것은 어떤 신이나 악마일까? 좀더 순수하고, 아름답고, 무엇보다 좀더 진실한 또다른 세상을 추구하려는 폴에게는 사물의 구속적인 질서와 단조로운 회색빛 현실에서 벗어나는 데 필요한 특별한 재능이 갖추어져 있었다.

운문이나 산문은 그의 자아를 이루는 본성과도 같았다. 마법 같은 어린 시절(보들레르는 시를 '의지로 되찾은 어린 시절'이라고 이미 정의했다)에 근거한 시는 데카르트의 논리를 거부하고 리듬과 문장, 조화롭거나 충돌하는 말의 힘에서 기인하는 음악적이고 내면적인 논리를 확

립하고자 한다. 결국, 시는 또다른 시계나 시계공이 조절하는 새로운 질서를 창조하기 위해 기존의 질서를 파괴하는 것이다. 폴에 의하면, 모든 격정 또는 영성에서 기인한 시는 새롭게 만들어내고, 상상하고, 변화시킬 필요성에 부합한다.

그는 훗날 베를렌에 관해 다음과 같이 이야기했다.

"시인은 자기 주변의 침묵하는 모든 것을 대신해서 말하는 사람이다." 훗날 폴은 시인에 관해 이렇게 말하면서 다음과 같이 베를렌을 인용했다.

"시인은 처음부터 자신의 소명을 느끼고 있으면서, 자신이 말해야 할 것이 무엇인지, 내면에서 깨어나는 모호한 외침을 키워나가기 위해 삶이 제공하는 소재와 기회가 무엇인지를 알고 있는 사람이다."[32]

'영감'이나 천상 또는 지옥에서 물려받은 재능을 믿지 않았던 발레리와는 대조적으로 자신을 탐구 대상으로 삼았던 폴은, 시인의 손은 자기 안의 세계뿐 아니라, 그를 괴롭히는 숨결까지도 표현하는 것임을 확신하고 있었다. 그 숨결은 발레리의 표현을 빌리면 '아니무스'와 '아니마'의 분리할 수 없는 혼합물이다. 정신(아니무스)은 육체 없이는 아무것도 아니며, 그 둘은 모든 걸 지배하는 영혼(아니마) 없이는 아무것도 아닌 것이다.

"마치 갑자기 바깥에서 잠재적인 재능을 향해 숨결이 불어와 빛과 효율을 도출해내고, 우리의 언어 능력을 일깨우는 듯했다."[33]

폴 클로델은 원숙기에 쓴 이 문장에 덧붙여 '영혼의 고조'와 '욕망의 충동'에 관해 말했다. 그에게 예술작품(그림, 조각, 음악 또는 문학)은 '상상력과 욕망의 공동작업의 결과'인 것이다. 비록 본인의 이름을 밝

히지는 않았지만 이미 첫 번째 극작품을 발표하여 더이상 초보자가 아닌 시인을 더 잘 이해할 수 있게 해주는 열띠고 관능적인 정의가 아닐 수 없다. 어떤 이들은 천재적 재능으로, 또 어떤 이들은 광기의 표출로 보는 그의 처녀작은 확고한 하나의 개성 있는 문체를 여실히 보여주고 있다. 영감이 넘치고, 운율이 살아 있으며, '욕망을 불러일으킴'과 동시에 '성마른'[34] 그의 문체는 그의 친구들을 불안하게 만들었다. 그러나 시인의 손은 자신만이 아는 논리와 명료함으로 그러한 소란을 헤쳐나갔다. 그는 캄캄한 어둠과 침묵 속에서 우리가 보지 못하는 것과 듣지 못하는 것을 보고 들을 줄 알았다.

하지만 그에게 타고난 통찰력이 없다면 시인의 손이 무슨 소용이 있겠는가? 무엇보다도, 그만의 색깔과 개성을 부여하는 감수성이 없다면 그 손이 무슨 소용이 있을까? 어둠 속에서 도출된 현실이 햇빛을 볼 수 있도록 말로 작업하는 것, 그것이 폴 클로델이 선택한 예술의 전부였다. 점토 덩어리와 같이 있는 그대로의 언어에서 말들을 추출해내 반죽해 빚고 반들반들하게 윤을 냄으로써 그것에 하나의 의미와 빛을 부여하는 작업이 무정형과 싸우는 조각가의 그것과 무엇이 다르겠는가? 말라르메의 화요일 모임에서 거의 자폐아 같은 침묵을 지켰던 폴이 훗날 랭보에 관해 썼던 것처럼, "시인은 이제 더이상 말을 통해서가 아니라 그와 반대로, 침묵을 지키면서 본성에 매달리고 잡아당기는 민감한 것들을 자신보다 앞세우면서 그런 가운데서 적절한 표현을 찾는 것"[35]이라고 주장했다.

형태가 없는 것에 모습을, 침묵에 목소리를, 밤에 실체를 부여하기 위해 초인적인 노력을 기울이는 가운데 남매는 서로 닮아갔다. 그들은

나란히 평행하게 나 있는 길을 걸어갔다. 소외된 자로서의 무게를 함께 느끼며, 두 열정적인 존재에 끈질기게 저항하지만 결코 그들을 두렵게 하지는 못하는, 지극히 무르고 지극히 현실적인 소재에 맞서서 똑같은 전투를 치르게 될 것이었다. 궁극적으로는, '처음에는 어쩔 수 없이 불완전하고 혼란스러워 보이지만 활기 넘치는 강렬한 생각',[36] 시심詩心에의 호소를 위해 싸우게 될 터였다. 그것은 그들의 삶에 의미를 부여하는 것이면서 동시에 곧 예술의 첫 번째 소명이기도 했다. "예술의 소명은 도망가는 것이 아니라, 발견하는 것이다"[37]라고 폴 클로델이 말했듯이.

<div align="right">악마가 지옥문을 지킬 때</div>

조각가가 된다는 것은 근본적으로 시인과 똑같은 이상을 품는 것이 아닐까? 자신의 내면에 무의식적으로 품고 있던 진실, 폭발해버릴 정도로 억눌려 있던 진실을 표현해내기 위해 틀에 박은 듯한 규범에서 벗어나고자 하는.

먼저 손에 관해 이야기해보자. 폴이 얘기했듯이, 조각은 '만지고 싶은 욕구'에서 출발하는 것이다.

"갓난아이는 볼 수 있기 전부터 꼼지락대는 작은 손을 휘젓는다."[38]

흙을 주무르고 반죽하는 것은 인간이 지닌 첫 번째 충동에 속한다. 그것은 또한 창조 행위이기도 하다. 카미유에게 데생은 점토를 빚는 행위 이전의 단계가 아니라, 그녀의 손이 끊임없이 접촉하는 흙 속에 내재돼 있었다. 폴은 그러한 흙을 '모성적'이라고 표현했다. 젖가슴처

럼 부드럽고 유연한 흙은, 관능적으로 때로는 격렬하게 무른 살과 같은 흙 속으로 뚫고 들어가는 손가락 아래에서 따뜻하게 데워지기 때문이다. 그녀의 손가락은 스케치나 작업 중인 작품뿐 아니라, 그녀의 걸작들 중에도 그 흔적을 남겨놓았다. 그걸 확인하기 위해서는 카미유의 어떤 조각품이든 가까이 가서 보기만 하면 된다. 손가락의 흔적은 어디서나 발견할 수 있다. 카미유가 점토에 윤내는 것을 좋아했음에도 불구하고 전체적인 인상이나 서명보다 먼저 눈에 띄는 것은, 유연하고 관능적이며 힘찬 그녀의 손가락 흔적이다.

점토를 빚기 위해서는 모든 손가락이 필요하다. 특히 오른쪽 엄지손가락이 가장 중요하지만 손의 다른 부분 역시 작업에 동참한다. 손바닥은 윤을 내거나 평평하게 하는 데 사용한다. 손바닥 아랫부분과 손목 아래쪽은 압축하고 다지는 일을 한다. 그리고 조각가의 손톱은 기타 연주자들의 그것만큼 뾰족하게 유지해야 한다. 양쪽 입가나 눈가의 주름을 그리는 데 사용되기 때문이다. 물론, 다른 도구들도 있었다. 기본적으로 초벌 작업용 도구와 작은 흙손, 강선鋼線, 조각가용 줄, 양의 뼈……. 카미유는 손으로 하는 작업을 보완하기 위해 이러한 도구들을 사용했다. 하지만 그녀의 가장 중요한 첫 번째 도구는 그녀의 손이었다. 그리고 그녀의 손 다음으로 중요한 도구는 몸이었다.

조각은 기본적으로 체력이 요구되는 작업이다. 발레리가 카미유의 팔 근육의 아름다움에 찬사를 보낸 것에서 알 수 있는 것처럼. 조각가들에게 나약한 팔은 있을 수 없다. 그리고 몸 전체의 근육 또한 요구된다. 작가나 화가처럼 책상이나 이젤 앞에 앉아 가만히 작업하는 게 아니라 끊임없이 움직여야 하기 때문이다. 효과를 살피기 위해 앞으로

나아갔다가는 뒤로 물러나고, 마치 이슬람교 수도승처럼 점토 덩어리 주위를 맴돌기도 한다. 일종의 발레가 펼쳐지는 동안 조각대 회전판의 받침 위에 놓인 점토 덩어리는 점차 하나의 형태를 띠어간다. 자신의 작품을 마주 보고 선 조각가는 양옆과 앞뒤를 번갈아 살펴보며 쉼 없이 움직인다. 처음에는 둥글납작한 덩어리에 불과했던 누르스름한 소재에서 하나의 의미를 이끌어내기 위해. 또한 점토가 재빠르게 말라버리는 걸 막기 위해 젖은 천으로 그것을 감싸놓는다.

조각가 르네 보티에를 위해 포즈를 취해주었던 폴 발레리는 조각가의 작업을 다음과 같이 묘사했다.

조각은 조각가가 지속적인 변조와 비교될 수 있는 동작으로 자신의 작품을 감싸는 행위로서 …… 마치 행성처럼 작품 주위를 빙빙 돌며 추는 일종의 춤과 같다. 하지만 일반적인 춤과는 다르게, 하나의 목표를 갖고 있는 춤이다. 춤이 끝나면 완성된 작품이 남기 때문이다.[39]

조각은 힘을 요구하는 예술이며, 카미유는 그에 필요한 넘치는 활력을 지니고 있었다. 클로델 가족 모두, 그중에서도 폴은 특히 '놀라운 에너지'를 소유하고 있었다. 카미유 역시 여성으로서는 흔치 않은 힘을 갖고 있었다. 스스로 선택한 어려운 길 위에서 자신의 꿈을 끝까지 포기하지 않을 수 있게 해준 신체의 힘을. 그러나 자신의 한계를 극복하는 데는 그녀의 놀랍도록 강인한 의지 또한 큰 몫을 담당했음은 두말할 필요도 없다. 그러한 힘이 없었다면 그녀는 결코 대리석을 다듬는 일을 해낼 수 없었을 것이다. 손가락을 놀리는 것만큼이나 자유자재로

망치와 끌을 다룰 줄 알아야 하는 조각가는 때로는 실물보다 훨씬 더 큰 규모의 작품을 제작하기도 한다. 근육과 신경, 의지와 힘은 조각가 카미유를 규정짓는 것들이었다. 여성이 자리 잡기 힘든 남성적인 조각의 세계에서 그녀는 남성과 동등하게 투쟁했다.

이제 어떤 예술가에게나 공통적으로 존재하는 영감, 신비한 능력에 관해 이야기해보자. 그녀의 동생이 좋아하는 라틴어로, 창작자의 '아니마'는 그녀의 모든 것을 사로잡고 있었다. 어디인지 모를 깊은 곳, 무한한 잠재성이 숨어 있는 그곳에서 솟아나온 그 무언가가 그녀를 꽉 채우며 그녀의 손을 이끌고 그녀의 조각에 숨결을 불어넣는 것이다.

처음에는 손을 이용하는 신체적인 작업에서 시작되지만, 조각이라는 예술은 예술가의 비밀스러운 상상의 세계를 드러내는 것이다. 폴 클로델이 '시인이 자신의 금지된 꿈들을 모아놓는 내밀한 방'이라고 규정지은 그 세계였다. 무정형의 점토 덩어리에서, 카미유의 작품세계에서 느낄 수 있는 명백한 신비를 간직한 인물 초상과 육체가 태어나는 것이다. 폴은 "카미유 클로델은 내면을 반영하는 조각을 최초로 제작한 조각가이다"[40]라고 평가했다.

손가락이나 끌의 거친 흔적에서 느껴지는 강렬함과, 애정을 갖고 윤을 낸 목덜미, 젖가슴, 어깨 등의 부드러운 부분 사이의 대조를 보며 감탄하고 놀라던 관객들은 조각의 움푹 들어간 눈, 멍한 시선과 감은 눈 등을 보며 깊은 인상을 받게 된다. 또한 훗날 제작된 청동상에서도 볼 수 있듯이, 예술의 시작인 영감의 분출에 대한 기억을 더 잘 보존하기 위해 배나 다리 같은 다른 부분들은 흙덩어리 그 자체로 남겨놓은 것도 눈에 띈다.

누이의 작품을 '가장 생생하고 가장 영적인 세상의 예술'이라고 규정지었던 폴은 '카미유 클로델의 군상은 언제나 공허한 가운데 영감을 준 숨결로 가득 차 있음'[41]을 주목했다. 신체적 에너지와 정신적인 에너지가 이처럼 한데로 합쳐지면서 폴이 '순박한 경쾌함의 예술'이라고 부르는 흔적들이 생겨났다.

1905년 8월, 폴은 『록시당』이라는 예술잡지에 「조각가 카미유 클로델」이라고 제목을 붙인 기사를 여러 면에 걸쳐 게재했다. 그것은 그가 누이에 대해 느끼는 감정에 상응하는 진실하고 열정적인 경의의 표현이었다.

"아파트 환경 속에 놓인 카미유 클로델의 작품은 중국인들이 수집하는 신기한 암석처럼 그 형태만으로도 내면의 생각과 모든 꿈의 주제를 나타내는 일종의 기념물과도 같았다."

심지어 그는 "집은 그녀의 작품의 주술적인 마력에 흠뻑 젖어 있다"라고 목소리를 높여 말하기도 했다.

폴은 자신의 누이일 뿐 아니라, 자유롭고 거친 야성을 지닌 조각가로서 카미유를 향해 그 누구보다 더 깊은 존경심을 품고 있었던 것이다.

카미유, 불카누스와 만나다

어느 날 갑자기, 전혀 기대하지 않았던 불카누스 신이 카미유의 삶 속으로 들어왔다. 숱이 빽빽하게 많은 적갈색에 가까운 머리('황금머리'를 매우 닮은)와 그에 어울리는 수염, 핏발 서린 강렬한 푸른 눈, 거대한 코를 가진 오귀스트 로댕은 아도니스가 아니었다. 로댕에 대해

별로 관대한 평가를 내리지 않았던 폴은 그의 코를 '멧돼지의 코'라고 빈정거렸다. 땅딸막하고 육중한 몸집의 로댕에 관해 그의 친구인 작가 카미유 모클레르는 '엉덩이로 걷는 듯한 걸음걸이'를 지적했다. 로댕은 못생기고 다리를 저는 대장장이 신을 연상케 했다. 건장한 신체에서 나오는 힘과 신적인 능력, 대지와 불과 연관성을 가진 불카누스를. 그를 알고 지낸 모든 이들이 그 사실을 증명해주었다. 모클레르에 의하면, '병적인 불안감'에 사로잡힌 비사교적인 이 남자는 몸짓과 말을 아끼는 편이었다. 근시인 그는 외알박이 안경을 쓰고, 건장하고 각진 체격에 어울리지 않는 여성스런 부드러운 목소리로 비범한 카리스마를 발산하며 그 존재만으로도 상대를 사로잡을 줄 알았다. 카미유 모클레르는 그에 관해 다음과 같이 평했다.

"점차 그의 소심함은 조용하면서도 특이한 권위로 바뀌어갔다. 그의 간결하고 절제된 몸짓에서 거대한 에너지가 솟아나왔다."[42)]

모클레르와 마찬가지로 로댕을 알고 지냈던 레옹 도데는 이렇게 말했다.

"그는 마치 고백이라도 하듯 나지막한 목소리로 말하곤 했다. 하지만 그럴 때면 그의 주위로 거센 회오리바람이 몰아치는 듯했다."[43)]

1882년, 그들이 처음으로 만났을 무렵, 로댕은 마흔두 살이었고 카미유는 12월에 막 열여덟 살이 되려 하고 있었다. 그들 사이엔 24년의 세월이 있었다. 로댕은 클로델 부인과 같은 해인 1840년에 태어났다. 카미유는 젊고 아름다웠으며, 그녀의 손놀림을 보고 로댕은 그녀에게 특별한 재능이 있음을 간파했다. 그녀는 자신의 친구들과 함께 쓰는

아틀리에를 제외하고는 아직 작품 전시를 해본 적이 없었다.

반면 로댕은 명성을 날리는 조각가였다. 그들은 로댕의 절정기에 만나게 된 셈이었다. 그는 처음에는 길고 어려운 시기를 보냈다. 로댕 자신이 고백한 것처럼, 그때까지 '가난으로 인한 모든 어려움'을 겪어보았다. 아직까지도 종이로 된 깃과 커프스를 하고 외출을 하는 때도 있을 정도였다.

겉보기엔 이토록 달라 보이는 두 사람을 이어준 것은 물론 무엇보다 그들이 공통으로 지닌 열정이었다. 그들에게 예술은 그들이 함께할 수 있는 그 어떤 것보다 우위에 있었다. 그들은 상대방이 자신과 마찬가지로 조각에 직관적이고 본능적으로 접근한다는 사실을 매우 빨리 깨닫게 되었다. 두 사람 모두 흙에 대한 뜨거운 신체적인 애정으로 조각을 하게 된 것이었다.

로댕과 카미유는 둘 다 엄청난 감수성과 관능의 소유자였다. 그들의 출신 역시 서로 가까워지는 데 한몫했다. 카미유는 농촌인 고향에 애착을 갖고 그곳의 기질을 여전히 간직하고 있는 터였다. 파리에서 나고 자란 로댕은 뼛속까지 도시인이었지만 자신의 소박한 근본을 결코 부정해본 적이 없었다. 에드몽 드 공쿠르는 그가 '서민 기질을 지닌 남자였다'라고 회고했다. 센 경찰청에서 사환으로 일을 시작한 그의 아버지는 훗날 시경의 수사관이 되었다. 카미유와 그가 유일하게 다른 점은, 로댕이 평온하고 화목한 가정에서 자랐다는 점이었다. 비록 정신적으로 많이 쇠약해지긴 했지만 로댕의 아버지는 오랫동안 그와 함께 살았다.

어린 시절의 영향으로 그들의 행동거지는 어떤 사회적 겉치레도 없

이 단순하고 직설적이었다. 그러나 그들을 깊이 이어준 것은 그보다 좀더 은밀하고 내적인 것이었다. 우리가 잘 알고 있듯이, 카미유에게는 그 무엇과도 바꿀 수 없는 역할을 담당하며 언제나 아주 가까이에서 함께 있어준 동생 폴이 있었다. 로댕은 자신보다 두 살이 많은 누이 마리아를 무척이나 사랑했고, 그녀가 죽은 후 오랫동안 슬퍼하며 살았다. 로댕이 예술의 길로 들어설 수 있도록 격려하고, 예술가로서 그의 미래에 대한 놀라운 확신을 갖고 있었던 마리아는 스물네 살(1862년)의 나이에 실연의 아픔으로 시름시름 앓다가 세상을 떠났다. 생 탕팡 제쥐 수도원의 수련 수녀였던 그녀는 미처 서원을 할 틈도 없이, 수수하고 다정하고 신심 깊은 여성의 이미지만을 남긴 채 떠났다. 마치 비올렌의 어릴 적 모습같이. 로댕에게는 자기 영혼과 같았던 존재가 이제 하늘로 올라가 그곳에서 그를 기다리고 있었던 것이다. 인간의 사랑과 조각에 대한 깨달음으로 인해 신에게서 멀어지기 전까지 그 역시 수도원에 들어가려 했던 가톨릭교도로서 환생을 믿지 않는다면 말이다. 어쩌면 그의 영혼 같은 누이가 다른 여인의 모습으로 다시 태어난 것은 아닐까? 그녀처럼 젊고 열정적이고 확신에 가득 찬 모습으로.

서로를 향해 다가가는 이 두 존재의 차이점은 그다지 뚜렷하지 않았다. 그들의 나이 차이? 카미유의 성숙함과 로댕의 어린아이 같은 마음은 똑같이 그들의 주변 사람들을 놀라게 했다. 감수성? 그것은 오히려 그들을 더 가깝게 해주었다. 카미유는 작업을 할 때 '남성적'으로 보이기도 했고, 로댕은 무한한 부드러움이나 섬세함을 펼쳐 보이기도 했다. 반면 그들의 사회적 지위는 그들 사이에 명백한 선을 그어놓았다. 카미유 집의 문을 두드리는 로댕은 그녀에겐 엄연한 스승일 뿐이었다.

그녀는 그를 '무슈 로댕'이라고 불렀다.

로댕에게도 '마드무아젤 카미유'는 한 명의 제자일 뿐이었고, 앞으로도 그럴 터였다. 비록 그가 "난 그녀에게 금이 있는 곳을 가르쳐주었지만, 그녀가 찾아낸 금은 분명 그녀만의 것이다"라고 말할 정도로 그녀에게서 특별한 재능을 엿보기는 했지만.

그들이 처음 만났을 때부터 지배적이었던 그들의 초기의 관계는 마치 돌에 새겨진 듯 고착되었다. 그것은 앞으로도 변하지 않을 것이었다. 그들의 유대와 연애사의 변천에도 불구하고, 훗날까지도 무슈 로댕과 마드무아젤 카미유는 처음의 갈등 관계에서 벗어나지 못했다. 그속에서 중심을 잃지 않으려 했던 로댕과 달리, 스승과 남자를 구분하지 못했던 카미유는 훗날 절망에 휩싸여, 친구이며 보호자이자 연인이었고 어쩌면 형제 같기도 했던 자신의 스승을 삶에서 지워버리기에 이른다. 그리고 폴은 그것을 죽 지켜보았다.

그들의 첫 만남은 노트르담 데 샹 가에 있는 카미유의 아틀리에에서 이뤄졌다. 1881년 〈살롱〉에서 수상한 알프레드 부셰는 1년간 이탈리아로 가서 공부할 수 있는 장학금을 받게 되었다. 따라서 그는 로댕에게 자기 대신 제자들을 지도해달라고 부탁했고, 로댕은 즉시 그 청을 받아들였다. 한편으로는 자신이 받게 될 얼마 안 되는 보수나마 무시할 형편이 못 되었고, 또 한편으로는 부셰에 대한 마음의 빚 때문이었다.

카미유의 첫 번째 스승이었던 부셰는 로댕의 경력을 심각하게 위협한 스캔들에서 그를 구하고 그것에 종지부를 찍어준 사람이다. 1877

년 마침내 〈살롱〉의 심사위원들에게 인정받은 데 한껏 고무된 로댕은 브뤼셀에서 석고로 만든 멋진 남자 누드상을 전시한다. 제목을 붙이지 않은 이 작품은 비평가와 주최자 들의 신경을 거슬렀고, 그들은 그것을 하나의 도발로 간주했다. 그들은 의복이나 어떤 상징도 없이 자연 그대로의 모습을 보여준 그 작품에 대해 어떤 언급 또는 해명을 기대했다. 신도 역사 속 인물도 아닌 (라이너 마리아 릴케의 표현에 의하면) '있는 그대로의 삶처럼 벌거벗은' 남자 조각상은 당시 풍습에 위배되는 것이었다. 남자의 근육은 마치 피가 흐르고 살아 있는 듯 떨리고 있었다. 충격적인 모습으로. 하지만 뛰어난 솜씨와 천재성, 놀라운 기술을 인정하기는커녕 사람들은 로댕을 즉시 속임수를 쓰는 위조자라고 비난했다! 어떤 조각가도 모델의 해부학적 구조를 그토록 섬세하게 빚어낼 수는 없다고 생각한 것이다. 로댕의 모델은 스물두 살의 군인인 오귀스트 네이였다. 〈살롱〉에서는 로댕이 모델의 몸 위에 '석고로 본을 떠서' 형상을 만든 것이라는 소문이 퍼져나갔다. 마치 솜씨가 서툰 화가가 사진을 복사해서 초상화를 그리듯이! 다음 해 파리에서 전시된 이 조각상(이번에는 「청동시대」라는 제목을 붙였다)은 브뤼셀의 야유에 이어 전대미문의 스캔들을 촉발시켰다. 그가 사기꾼일지도 모른다는 의혹을 품은 보자르는 주문을 취소했고, 서른다섯 살이 넘은 로댕은 짓밟히고 초라한 모습으로 그의 생계를 위협하는 가난에서 벗어나기 위해 세브르의 자기 제조소로 되돌아가야 했다.

바로 그 무렵 운명의 신이 개입했다. 카미유가 알지 못하는 사이 이미 로댕과의 인연이 시작되고 있었던 것이다. 노장쉬르센에 자리 잡고 카미유의 스승이 된 알프레드 부셰는 종종 파리로 가서 수많은 예술가

와 친분을 쌓으며 아틀리에를 드나들었다. 어느 날 그는 두웨 출신의 조각가 앙드레 라우스트의 집에서 적갈색 수염의 한 낯선 남자가 작업하는 모습을 우연히 지켜보게 되었다. '아이들의 머리와 토실토실한 손과 발의 형상'44)을 만들기 위해 점토를 빚는 그의 '놀라운 정확성과 민첩함'에 강한 인상을 받은 부셰는 그에게 이름을 물어보았고, 그가 바로 그 유명한 「청동시대」 스캔들의 주인공임을 알게 되었다. 그 순간부터 부셰는 더이상 어떤 의혹도 갖지 않게 되었다. 로댕의 재능이 바로 자신의 눈앞에서 눈부시게 펼쳐지고 있었던 것이다. 그는 그토록 재능 있는 조각가를 사기꾼으로 몬 현실에 분노하며 정의와 진실을 바로잡기 위해 캠페인을 벌이기로 결심한다.

그는 맨 먼저 자신과 같은 노장 출신으로, 보자르에서 그의 스승이었으며 국가나 시의 주문으로 제작한 수많은 조각들로 명성을 날린 폴 뒤부아에게 연락을 취했다. 뒤부아는 렝스의 「잔다르크」, 샬롱쉬르마른의 「자비」 군상 또는 샹티이의 「안 드 몽모랑시 총사령관」과 같은 작품을 만든 인물이었다. 당시 예술계의 최고 권위자이며, 1876년부터 프랑스 학사원 일원이자 보자르 교장을 역임한 그는 엄청난 영향력을 지니고 있었다. 부셰가 자신이 계획한 행위의 정당성을 설득하자마자 뒤부아는 로댕을 위해 당시 중요하고 영향력 있던 또다른 예술가들을 규합하기 시작했다. 여러 번 〈살롱〉에서 수상했거나 로마상을 받은 경력이 있거나 또는 학사원의 일원인, 앙리 샤퓌(믈롱의 「잔다르크」, 센 상사商事 법원의 「수공예」가 대표작인 저명한 조각가), 외젠 들라플랑슈(종교 주제의 전문가) 또는 앙토냉 메르시에(시청 광장의 「글로리아 빅티스」 또는 방돔 기둥의 「나폴레옹」 제작), 그리고 보자르의 교장인 에드몽 튀르

케까지. 그들은 서로 편지를 교환하고 신문에 기사를 게재했다. 그리하여 마침내 로댕은 그를 짓누르던 의혹을 떨쳐버릴 수 있었고, 1880년 튀르케는 「청동시대」의 석고상을 구입하고 청동 조각상까지 주문하기에 이르렀다.

부셰가 전면에 나서 지휘했던 이 치열한 투쟁과 힘들게 얻어낸 승리에 관해 카미유가 모를 리 없었다. 부셰는 로댕에게 존경심을 느끼고 있었다. 그의 재능은 로댕의 강인함이나 표현력과 비교할 때 소심하고 얌전해 보이긴 했지만, 그 역시 로댕과 마찬가지로 세심한 관찰과 진실, 삶을 표현하기 위해 노력하고 있었다. 로댕에게는 다른 그 무엇도 중요하지 않았다.

아직 부셰의 지도를 받고 있던 카미유가 파리에 왔을 때 그는 즉시 그녀를 자신이 가장 신임하는 폴 뒤부아에게 소개했다. 부셰는 뒤부아의 평가에 많은 기대를 걸며, 자신의 믿음에 그가 손을 들어주기를 바랐다. 그런데 카미유가 만든 소상을 살펴본 뒤부아는 놀란 듯한 표정을 지으며 단 한 마디 말밖에 하지 않았다.

"로댕에게서 배웠나보군!"

그들 사이의 유사점이 이미 그토록 명백하게 드러나 있었던 것일까? 그들이 만나기도 전부터 은밀하게 감춰져 있던 인연의 끈이 그 순간 갑자기 표면으로 떠오른 것일까? 또는 오래된 전설 속에서처럼, 그 이름을 입 밖으로 소리 내 말하는 것만으로 그들의 인연이 시작된 것일까? 하나의 금기이자 운명, 비극 그리고 하나의 역사가 된 그 이름을 말하는 것만으로?

로댕과 카미유의 인연의 긴밀함과 깊이를 확신한 주석가들이 상상

해낸 것이든 정말로 진실이든 간에, 뒤부아의 말 또는 그가 한 것으로 간주되는 말은 두 사람이 처음 만나기 직전 더욱 중요한 의미로 다가오게 된다. 마치 부셰와 뒤부아를 통해, 자신들이 미처 알지도 못하는 사이에 그들의 예술세계의 공통점이 그들의 운명을 엮이게 한 것처럼.

로댕은 특별한 스승이었다. 알프레드 부셰가 아무런 예고 없이 자신을 대신하도록 그를 선택했지만 로댕은 가르치는 것에 대한 소명을 가져본 적도, 그런 자격을 보장할 만한 어떤 학위도 갖고 있지 않았다. 그에게는 자유분방한 삶이 아카데미보다 더 큰 비중을 차지하고 있었다. 보자르에서 세 번이나 거부당한 그는 〈살롱〉에서 어떤 상도 받지 못했음은 물론, 그곳에 자신의 조각을 출품하기 위해 무진 애를 써야만 했다. 제일 먼저 출품한 작품은 1875년 〈살롱〉에 전시한 「코가 부러진 남자」였다.

하지만 로댕은 독학으로 공부한 인물은 아니었다. 그는 에콜 드 메드신 가에 위치한 장식미술학교인 라 프티 에콜에서 공부했다. 부셰에게 잘 어울리는 정통 아카데미의 길을 걷는 대신 그는 소박한 공예가로서의 전문과정을 밟은 것이다. 세브르의 자기 제조소를 위해 오브제를 제작하고, 1878년 〈만국박람회〉를 위해 장식 가면을 제작했던 것처럼 르그랭이나 크뤼셰 같은 장식조각 업체를 위해 일했다. 물론 이런 경력이 그의 넘치는 창작력을 설명해주진 못했다. 그는 또한 알베르 카리에 벨뢰즈 같은 유명한 예술가들에게 자신의 재능을 빌려주기도 했다. 로댕의 특별한 재능을 일찌감치 간파한 카리에 벨뢰즈는 오랫동안 그를 자신의 '보조 조각가'로 쓰면서, 미켈란젤로 이후로 대규모 조각 아틀리에에서 행해지던 전통대로 로댕의 작품에 서슴지 않고 자신의

서명을 새겨넣고는 했다.

로댕은 그로 인한 교훈을 얻었다. 그는 학교에서 가르치는 모호한 수많은 이론과 보자르의 경직된 교육보다 수련이 훨씬 더 우위에 있음을 확신했다. 언젠가 자신의 반순응주의를 비난하는 비평가에게 그는 자신이 '바로 에콜과 아카데미의 반대'라고 대응하기도 했다.

로댕은 문학에는 별로 관심이 없는 단순하고 투박한 스타일이었다. 뮈세나 보들레르 같은 시인들을 유난히 좋아해서 어디든 주머니에 시집을 넣고 다니긴 했지만, 그는 무엇보다 자연이라는 위대한 책을 사랑했다. 카미유를 만나게 될 무렵 그가 단테를 읽은 것은 1880년에 국가에서 주문받은 「지옥의 문」에 관한 아이디어를 얻기 위함이었다. 비록 그가 죽을 때까지 미완성으로 남기긴 했지만, 미래의 거대한 걸작으로 남게 될 작품의 등장인물들에 대한 영감을 발견하길 기대하면서 그는 단테를 읽었다.

이 전갈자리 남자에게 무엇보다 중요한 건 관능성이었다. 그는 손에 점토를 든 채, 혹은 돌이나 대리석 덩어리 앞에서만 생각을 했다. 예술가 중 가장 덜 지적이고, 덜 사색적인 유형에 속하던 그는 그 존재만으로도 자신의 주위에 '거센 회오리바람'을 야기하면서 엄청난 에너지와 함께 삶에 대한 놀라운 애정을 가르쳤다. 그의 친구 중 하나인 귀스타브 코키오는 그를 '일에 미친 사람'[45]으로 묘사했다.

게다가 그의 기량은 타의 추종을 불허했으므로 가르치기 위해 굳이 설명할 필요가 없었다. 단지 그가 하는 것을 관찰하는 것만으로 충분했다. 그렇지 않다면 언제나 몹시 바쁜 그에게 부족한 시간을 낭비하는 게 될 터였다. 그는 자신의 어린 학생들에게 '프로필 방식'이라고

부르는 것을 반복해 얘기하는 것으로 만족했다. 즉, 완벽한 조화를 이루기 위해서는 그 어느 것도 놓치지 않으면서 계속 조각상 주위를 맴돌며 사방에서 프로필 작업을 해나가야 한다는 것이었다. 그 나머지에 관해서는, 그는 지칠 줄 모르는 작업만을 믿을 뿐이었다. 회의와 모색, 그리고 어쩔 수 없이 동반되는 실패의 몫과 함께.

자기 앞에 놓인 거대한 작업에 몰두한 로댕의 실용주의적 교육관은 아무것도 강요하지 않는 데 있었다. 그는 있는 그대로의 사람과 사물의 세부를 묘사하는 데 집착하는 실재의 관찰자로서 대부분 어떤 조언도 하지 않은 채 학생들이 스스로 헤쳐나가도록 내버려두었다. 자유분방하면서도 까다로운 스승의 선별 작업은 저절로 이뤄졌다. 그와 함께 일하는 사람의 재능을 판단하기 위해서는 간단한 눈짓 하나만으로도 충분했다. 로댕 자신도 그 점을 다음과 같이 인정했다.

"나는 내 눈으로 본 것만을 판단한다."

그 점에 관해서는 전혀 의심의 여지가 없었다. 「생각하는 사람」(「지옥의 문」의 한 부분으로 구상되었다가 나중에 분리되어 전시되었다)의 작가는 자신의 머리보다 시선과 손을, 자신의 추론보다 감각과 본능을 훨씬 더 신임했다. 적어도 그런 점은 폴 클로델을 열광케 했을 것이다. 그러나 폴은 자신의 누이에게서 자신을 몰아내려고 하는 경쟁자 로댕을 좋아하지 않았다. 로댕의 열정적인 예술을 높이 평가하긴 했지만, 그의 이교도적 태도는 그를 몹시 불쾌하게 만들기도 했던 것이다.

따라서 비정형적이고 위험한(「청동시대」의 스캔들이 흔적을 남긴) 도정에도 불구하고, 또한 명성을 얻었지만 레옹 도데의 말("그는 그를 이

해하지 못하는 사람들에게는 여전히 논란의 여지가 많은 인물이었다"[46])에 의하면 여전히 '논란의 여지가 많은' 조각가임에도 불구하고, 로댕이 부셰를 대신하게 된 것이었다.

　노트르담 데 샹 가로 젊은 여학생들을 가르치러 갈 것을 수락했을 당시, 로댕은 한창 끓어오르는 열기에 휩싸여 있었다. 당시는 여성의 교육에 대단한 중요성을 부여하지 않고 있을 때였다. 로댕의 머릿속은 온통 「지옥의 문」에 관한 생각으로 가득 차 있었다. 국가는 파리코뮌 때 화재로 타버린 회계감사원 자리에 세워지기로 예정돼 있었지만 실행에 옮겨지지는 못했던 미래의 장식예술 박물관에 그것을 설치할 예정이었다. 바로 오늘날 오르세 미술관이 있는 자리이다. 로댕의 가장 원대했던 프로젝트(그는 죽는 순간까지도 그것을 위해 작업했다)는 온통 그의 머릿속을 차지한 채 그를 괴롭히고 있었다. 그는 늘 불만스러워하며 끊임없이 작업에 매달렸다. 『신곡』을 거듭해 읽으면서 데생을 하고, 여러 번의 변형을 거쳐 완성한 문 두 짝의 스케치를 바탕으로 검은 밀랍으로 세 개의 모형을 만들어본 후에야 비로소 형상들의 제작에 착수하기에 이르렀다. 그 일부를 차지했던 「생각하는 사람」, 「입맞춤」 또는 「우골리노」 등은 로댕이 카미유를 만날 무렵에 구상된 것이다. 앙투안 부르델은 "「지옥의 문」은 걸작으로 채워져 있다"라고 말한 바 있다. 훗날 이 형상들은 독자적인 운명을 맞이하게 된다. 로댕이 그들을 「지옥의 문」에서 분리해내 새로운 삶, 새로운 운명을 부여할 것이기 때문이었다. 하지만 지금으로선 그는 그들로 인해 몹시 고뇌하며 많은 노력을 기울여야만 했다. 머리를 짓누르는 무게에도 불구하고 유연하고 부드러운 움직임이 표현된 「돌로 된 카리아티드」, 「작은 이브」, 「추락

하는 남자」와 「탕아」 등이 그 대상들이었다. 카미유가 로댕을 알게 될 무렵, 그의 예술은 아직 꽃을 활짝 피우지는 못하고 있었다.

그러나 로댕의 이름은 이미 많은 이들의 입에 오르내리고 있었다. 그는 국가나 시에서 주문을 받는 행복한 예술가 중 한 사람으로 통하기 시작했다. 1883년 〈살롱〉에서 어둠침침한 구석에 전시된 그의 「세례 요한」이 아직 별로 좋은 평가를 받고 있지 못할 때 이미 수많은 명사들이 그에게 자신의 흉상을 주문했다. 보자르의 교장이자 인상파 화가들의 친구인 앙토넹 프루스트, 소르본과 시청 또는 리옹 박물관의 프레스코화(대벽화)를 그린 화가 피에르 퓌비 드 샤반, 작가 옥타브 미르보, 조각가 알베르 카리에 벨뢰즈, 또는 라 프티 에콜에서 로댕과 같은 반 친구였던 쥘 달루, 화가 장 폴 로랑, 또는 자신들의 흉상을 벽난로 위에 올려놓기를 원하는 남편을 둔 국내 또는 국외 상류층 부인들이 그의 고객이었다. 그에 더해 부셰가 부탁한 교사 업무까지 맡게 되자 로댕은 그야말로 정신을 못 차릴 지경에 이르렀다. 그에게는 하루 24시간이 부족했다.

1883년 빅토르 위고의 측근이 로댕에게 시인의 흉상을 제작해달라고 요청했다. 몇 년 후 팡테옹의 「빅토르 위고의 기념비」가 된 청동상이었다. 로댕에게는 예전에 해둔 스케치가 몇 장 있긴 했지만, 위고는 포즈를 취해줄 것을 거부했다. 훗날 로댕은 "난 내가 할 수 있는 한 최선을 다해 작품을 완성했다"라고 말했다.

1884년 칼레의 시장인 오메르 드와브랭이 백년전쟁 당시 영국인들에게 도시의 열쇠를 넘겨준 일을 추모하기 위해 「칼레의 시민」이라는 조각상을 만들어줄 것을 주문했다. 로댕은 그것을 실물보다 더 큰 여

섯 명의 시민('같은 가격으로'라고 그는 밝혔다!)으로 바꿔 제작했다. 그는 규모가 큰 기념비적인 작품을 좋아했다. 작은 건 그의 취향에 맞지 않았다.

따라서 카미유와 제시가 대면해야 할 사람은 일벌레 같은 인물이었다. 게다가 그는 그들에게 그 사실을 미리 경고했다. 그들에게 할애할 시간이 별로 없다는 것을.

"난 제자를 키우려는 게 아니라 제작조수를 필요로 한다"라고 못 박은 그는 노트르담 데 샹 가에서 그들에게 조각 수업을 하는 대신 자신의 아틀리에로 올 것을 제안했다. 한편으로는 본보기를 보여주는 것이 가장 좋은 교육이라고 믿었기 때문이고, 또 한편으로는 그들이 직접 그의 지휘 아래에서 작업을 하게 하기 위함이었다. 그들은 앞으로 '현장에서' 배우게 될 것이었다. 로댕 역시 그와 같은 방식으로 '다른 곳에서 작업하면서' 배우지 않았던가. 그는 그 사실에 대해 자부심을 느끼면서 종종 다음과 같이 말하곤 했다.

"나처럼 가난하고, 국가 연금 같은 도움을 받을 수 없는 사람들은 여기저기를 떠돌며 작업해야만 했다."

미켈란젤로 시대에 그랬던 것처럼, 로댕의 아틀리에에 고용된 그들은 석고상을 만들 준비를 하며 시간을 보내다가 언젠가 재능이 있다고 판단되면 발과 손을 조각할 수 있는 기회를 얻게 될 것이었다. 그것은 가장 우수한 조수들에게 부여되는 엄청난 혜택이었다.

데포 데 마르브르(대리석 보관소)에선 놀라운 광경이 카미유와 제시를 기다리고 있었다. 센 강 지척의 위니베르시테 가 112번지에 위치한 거대한 보관소에는 국가가 비축해놓은 대리석뿐만 아니라, 구입해놓

고 어떻게 처리해야 할지 몰라 쌓여 있는 수많은 조각상이 그보다 훨씬 작은 규모의 아틀리에에서 작업하던 그들을 깜짝 놀라게 했다. 로댕은 걸작과 이름 없는 조각상들이 뒤섞인 채 쌓여 있는 이 알리바바의 동굴에서 수백 평방미터의 공간을 차지하고 있었다. 그가 「지옥의 문」을 편안하게 제작할 수 있도록 국가가 배려를 해준 덕분이었다.

문 위에 M자('대가Maître' 라는 의미로!)가 당당하게 붙어 있는 로댕의 아틀리에에는 기차역의 홀만큼이나 넓고 복잡하고 시끄러웠다. 바닥과 벽, 얼굴에 얼룩을 남기는 석고 가루 속에서 작업복을 입고 머리 위에는 챙 없는 모자나 캡을 쓴 남자들이 사방으로 분주하게 움직이고 있었다. 대부분의 조각에는 마치 수의처럼 보이는 젖은 천들이 덮여 있었다. 그들은 받침대 위에 우뚝 선 채 높은 키로 사람들을 압도하는 백색의 유령들 사이를 헤치고 다녀야 했다. 석고의 눈부시게 새하얀 색이 환한 빛을 내뿜는 혼란스러움 속에, 머리와 다리, 머리가 잘려나간 흉상, 다리가 없는 거대한 발과 같은 신체 조각들이 여기저기 흩어져 있었다. 로댕의 아틀리에에서는 흰색이 더욱 돋보였다. 높은 곳에 나 있는 넓은 유리창들에서 물결처럼 쏟아져 들어와 거대한 방을 밝게 비추는 햇빛으로 인해 더욱더 그러했다.

보관소의 깊숙한 구석에는 6미터 높이의 나무로 된 비계(건축 공사 때 높은 곳에서 일할 수 있도록 설치하는 임시 가설물로, 재료 운반이나 작업원의 통로, 작업을 위한 발판이 되는 구조물—옮긴이)가 놓여 있었다. 카미유와 제시는 아직 그 정확한 크기를 알지 못했다. 사다리를 통해 접근할 수 있는 비계의 층계참들 위에 석고상들이 흩어져 있었는데, 이들은 이 기이하게 생긴 지지대 위에서 길을 잃어버린 것처럼 보였다.

그들은 앞으로도 그 빈 공간을 결코 다 채우지 못할 것 같았다. 그 꼭대기에는 마치 요람 위를 굽어보는 천사들과 같은 모습으로 거대한 기념물을 보살피는 것처럼 몸을 구부리고 있는 세 개의 형상이 보였다. 로댕은 그들을 「세 그림자」라고 불렀다. 그리고 어느 날 아침, 그는 그들의 오른손을 잘랐다. 그 결과 그 세 그림자는 각각 팔 하나가 손목까지밖에 없는 형상으로 남게 되었다.

「지옥의 문」 프로젝트가 미완성으로 끝나게 된 것이 놀라울 따름이었다. 이곳은 바로 「지옥의 문」의 작업장이었다. 대가의 천재적인 재능에 감탄하기 위해서는 시작 단계부터 완성된 전체를 그려볼 수 있는 예술가의 안목이 필요했다. 커다란 조각상과 저부조들 속에서 이미 걸작의 주요 형상들이 윤곽을 드러내고 있는 이 기념물 앞에서 카미유와 제시 두 여성은 분명 그 사실을 자문하고 있었을 것이다.

그들을 맞이한 사람은 아틀리에의 총책임자인 프랑수아 퐁퐁이었다. 1855년에 태어난 그는 아직 대중에게 알려지지 않은 동물 조각가로 로댕의 주요 제작조수 중 한 사람이었다. 그는 또한 아틀리에에서 작업의 조화와 분배를 책임지고 있는 인물이었다.

로댕의 아틀리에에서는 수십 명의 사람이 위계질서에 따라 그와 함께 작업하고 있었다. 이탈리아 르네상스 시대와 위대한 플랑드르 시대의 전통에서 영감을 얻어, 여건이 허락하는 당시의 조각가들이 채택한 작업 방식이었다. 아틀리에는 다수의 급여 생활자와 몇몇 실습생들로 구성되어 있었다. 사무를 보는 이들과 때로는 손수레를 이용해 무거운 점토 포대를 운반하는 근육질의 청년들도 눈에 띄었다. 회반죽을 '이기는' 조수들도 있었다. 그것은 적정량의 물을 섞어 이상적인 재료를

만들어내야 하는 섬세한 손의 감각을 요구하는 기술(카미유와 제시도 일단 그 일을 위해 고용된 것이었다)이었다. 어떤 이들은 컴퍼스를 손에 들고 치수를 재고 다녔다. 그중 서열의 맨 꼭대기에 있는 제작조수들만이 실력을 인정받은 조각가들에게 부여되는, 대리석을 깎는 특권을 누릴 수 있었다. 작업의 분배는 엄격하게 통제되었다. 따라서 제작조수가 되기 위해서는 그에 걸맞은 실력을 입증해 보여야만 했다. 로댕은 이 중요한 역할을 위해 가장 우수한 조각가들만을 채용했다. 프랑수아 퐁퐁, 쥘 데부아, 뤼시엥 슈네그, 앙투안 부르델 또는 아리스티드 마욜 등이 그 자리를 거쳐갔다. 그리고 카미유는 그중 유일한 여성이었다.

그리고 마지막으로 모델들이 있었다. 남성과 여성 모델들. 로댕은 포즈를 취하는 날짜와 시간과 함께 그들의 이름을 수첩에 기록해두었다. 그들 중 이탈리아인이 많았던 것은 미켈란젤로에 대한 숭배 때문이었을까. 로댕에게 「세례 요한」에 대한 영감을 주었던 아브루치의 농부인 피냐텔리는 카미유가 데포 데 마르브르에 들어갈 무렵에도 여전히 포즈를 취하고 있었다. 또한 같은 곳 출신인 아델과 안나 자매도 모델로 활동했다. 특히 아델은 아름다운 「웅크린 여인」의 모델을 섰다.

카미유와 제시는 남성들의 세계 속에서 보수를 받고 벌거벗은 여성이 순종적이고 온순한 육체로 변해가는 모습에 익숙해지며 그 세계에 길들여지는 법을 배워야 했다.

그로부터 머지않아 로댕의 주위에는 또다른 여성 수련생들이 모여들게 된다. 테레즈 카이오, 오틸리 막 라렌 또는 지그리드 아프 포르셀 같은…… 하지만 그들 중 누구도 로댕이 카미유에게 준 역할을 차지

하지는 못했다. 단순한 보조자가 아닌 제작조수의 지위를.

　아틀리에의 여성들은 그들의 학습 능력을 판단하고 평가하며 때로 재빠르게 충고하는 로댕의 예리한 시선 아래 서로 경쟁을 할 뿐 아무런 특권도 누리지 못했다. 또한 어떤 배려도 없었다. 로댕의 작업장에서는 성별과 관계없이 신속하게 배울 줄 알아야 했다. 그의 제자들은 단순한 견습생이 아니라, 작업에 직접 참여하며 작업장의 조직을 익혀나갔다. 처음에는 서열의 맨 아래부터 시작하더라도 능력을 입증해 보이면 재빨리 단계를 건너뛸 수도 있었다. 개인의 작품을 제작하는 일이 권장되긴 했지만, 그러기 위해서는 그렇잖아도 빠듯한 일정에 시간을 더 쪼개 써야 했다. 하지만 그들은 기꺼이 그리할 준비가 되어 있었다. 〈살롱〉에 차례로 본인의 이름을 단 작품을 전시할 기회를 얻을 수 있기 때문이었다. 각자의 신상 카드에 '로댕의 제자', 그리고 1883년부터 카미유는 영향력이 큰 순서대로 '로댕과 부셰, 뒤부아의 제자'라고 기록했다.

　그들의 스승인 로댕은 아틀리에를 돌아다니며 동작을 바로잡아주거나 아이디어를 제공하고, 세부를 바꿔주거나 잘못된 구조를 정정해주기도 했고, 그 밖의 시간에는 스케치를 하거나 점토를 빚었다. 그럴 때면 칸막이 구실을 하는 커다란 천으로 가려진 구석에 자리를 잡고 바람과 다른 이들의 시선에 방해받지 않은 채 작업을 했다. 겨울에는 몸이 어는 것을 막기 위해 난로 곁에 머물렀다. 모델들 역시 데포의 음산한 추위로부터 보호해야만 했다. 다시 한번 더 강조하지만 로댕은 누드만을 조각했다. 옷을 입거나 단순히 천으로 가린 조각상들은 누드 조각상을 완성한 이후의 단계에 속한 것이다. "나는 돌로 된 내 자식들을

벌거벗기는 습관이 있다"라고 스스로 밝혔듯이. 누드를 기본으로 제작한, 옷 입은 조각상들 역시 옷의 주름 아래서 여전히 뚜렷하게 드러나는 골격이나 근육, 엉덩이, 가슴, 배의 모습을 감출 수 없었다. 인체의 해부학적 구조는 로댕이 진정으로 추구하는 그의 컬트와도 같았다. 그는 한 마디로 "자연이 곧 삶이다"라고 말했다.

그리고 로댕이 재료의 왕으로 여긴 것은 카미유가 불과 얼마 전까지도, 와시쉬르블레즈 가까이의 뷔송 루즈와 파리의 성벽 아래로 찾으러 다녔던 갈색의 점토였다.

로댕이 직접 대리석이나 돌을 조각하는 일은 결코 없었다. 그는 점토로 형상을 빚어 석공에게 모델로 제공했다. 놀라운 힘과 민첩성을 지닌 로댕의 손은 그의 작업을 지켜본 사람들에게 깊은 인상을 남겼다. 그는 훗날 자신의 가장 유명한 조각 중 한 부분에 속하는 '신의 손'을 표현하기 위해 자신의 손으로 '거푸집을 제작'하게 된다.

카미유로 말하자면, 지금까지 그토록 힘들게 찾아다녔던 점토를 로댕의 작업장에서는 얼마든지 구할 수 있게 되었다. 원산지나 색깔에 따라 세심하게 분류된 다양한 질의 돌이나 대리석도 마찬가지였다. 끌이나 정으로 깎아 다듬는 백색, 회색의 돌과 단단하고 연한 돌, 화강암이나 현무암, 검은색에 가까운 푸른색 혈암 조각 등……. 그러나 무엇보다 그녀가 선호한 것은, 화려하게 빛을 발하는 랑그도크의 붉은색 대리석이나 카라레의 백색 대리석이었다. 줄무늬가 있거나, 단색이거나 광택이 없는 대리석들이지만 깎아 다듬은 다음에는 거울과 같아졌다. 또한 그곳에는 반암과 흰 대리석, 그리고 심지어 묻혀 있던 보석 같은 반투명 초록의 오닉스(줄마노) 조각까지도 구할 수 있었다. 카미유

는 훗날 그것으로, (청동으로 제작된) 여인들의 작은 누드 위로 부서져 내리는 파도 같은 작지만 멋진 형상들을 만들어낸다.

하지만 지금으로선 그 화려한 재료들 앞에서 꿈을 꾸는 것으로 만족해야 했다. 왜냐하면 그녀에게 할당된 것은 석고밖에 없었기 때문이다. 빵집 주인의 손보다 더 손을 하얗게 만드는 노동자의 석고였다.

여자의 순결을 보물처럼 여기던 시대에, 남자들 사이에서 얼굴도 가리지 않은 채 작업하는 스무 살도 채 안 된 젊은 여자들. 노골적으로 외설을 표현하는 형상을 위해 벌거벗은 채로 포즈를 취하는 모델들. 여인의 젖가슴, 남자의 성기, 배와 엉덩이. 그런 것들이 바로 로댕의 아틀리에에서 카미유를 기다리고 있었다. 그녀는 아주 세심한 관찰에 근거한, 해부학적 구조의 어떤 세부도 빼놓지 않는 정확하고 과학적인 수업을 받게 되는 셈이었다. 스승 로댕은 그녀를 완전한 자유가 지배하는 세상으로 입문시키려 하고 있었다. 시선의 자유, 손의 자유. 자유로운 영감과 예술가의 풍속의 자유가 있는 곳으로. 엄격한 도덕성과 원칙, 금기가 지배하는 가족의 제한된 세계밖에 알지 못했던 그녀에게.

그런데 그런 게 가능했던 건, 자신의 딸들을 조신하게 교육하고자 무진 애를 썼던 엄격하고 정숙한 클로델 부인이 로댕의 창작을 주관하는 '자연'에 대한 사랑을 알기 전까지였을까? 아니면, 클로델 부인이 굳게 믿었던 알프레드 부셰가 그녀에게 「청동시대」를 보여주거나 묘사해주었던 적이 있을까? 이미 그녀의 기준으로 보아 지나치게 대담하고 독립적인 딸이 벌거벗은 여자들(그녀는 카미유가 집에서 목이 파인 옷을 입는 것조차 금지했다)의 몸뿐 아니라, 성기를 포함한 남자들의 육체를

조각한다는 사실을 받아들일 수 있었을까? 그녀는 로댕이 실오라기 하나 걸치지 않은 누드를 즐겨 제작한다는 사실을 알고 있었다. 하지만 다행스럽게도, 카미유가 머지않아 알게 될 것처럼, 로댕은 마치 이마를 관찰하듯 성기를 연구했으며, 자신 앞에서 거침없이 몸을 드러낸 여성들의 '음부'를 끊임없이 스케치하고 조각했다는 사실까지는 모르고 있었던 것이다.

예술 중 가장 외설적인 편에 속하는 조각을 클로델 부인이 어떻게 용납할 수가 있었을까? 그녀에게는 세브르의 자기 제조소가 안성맞춤이었을 것이다. 그곳에서 자신의 딸이 새와 꽃을 모티프 삼은 도자기와 접시를 빚거나, 부득이한 경우에라도, 순수하고 포동포동한 몇몇 아기천사의 몸을 표현하는 것으로 만족하길 바랐을 것이다. 혹은 밀짚모자를 쓴 어린 소녀들이나 장미 화관을 두르거나 부드러운 미풍에 둘러싸인 처녀들 같은, 옷을 갖춰 입은 형상들로 이뤄진 장식적이고 얌전한 조각을 했다면 더 흡족해했을 것이다. 그런데 로댕은 어떠한가? '자연'을 숭배하던 그는 클로델 부인에게는 딸의 스승이라기보다는 도덕성이 결여된 타락한 한 남자에 불과하지 않았을까? 보자르도 받아들이기를 원치 않았던 반항아 로댕에 관해서 그녀가 들어 알고 있는 건, 그의 도덕관이 조각만큼이나 아카데믹하지 못하다는 것과 그가 마치 식인귀처럼 자신의 아틀리에를 거쳐가는 모든 여자를 먹어치웠다는 것이었다. 그런데 자신의 딸을 맡기는 데 아무런 위험이 없는 것일까? 카미유를 로댕에게 맡길 생각을 했던 부셰나, 변함없이 맏딸을 지지해주었던 남편이 아니었다면, 클로델 부인은 분명 로댕이 딸의 선생이 되는 것에 반대했을 것이다. 그녀가 보기에 로댕이 하는 일은 고작해

야 자신이 더이상 그녀를 통제하지 못하도록 카미유를 자신의 아틀리에로 불러들이는 것뿐이었으니까. 노트르담 데 샹 가에 있을 때만 해도 카미유는 아직 가정의 보호 아래 있는 듯했다. 그러나 데포 데 마르브르에서는 다른 세상이 그녀를 기다리고 있음을 알게 되었다. 독실한 신자는 아니지만 가톨릭 교리 속에서 자라난 클로델 부인에게 이제 그 세상은, 악마가 지키고 있는 지옥의 문 뒤, 두려움에 불면의 밤을 지새우며 꾸게 되는 악몽을 연상케 했다.

계시, 새로운 발견 🦎

카미유가 로댕의 아틀리에에서 없어서는 안 될 존재가 되는 데는 그리 오랜 시간이 걸리지 않았다. 그녀는 몇 주일 동안 석고를 '이기는' 작업을 거친 후 마침내 다리와 손을 조각할 수 있게 되었다. 곧, 그녀에게 '수련생'이라는 말은 더이상 어울리지 않게 되었다. '보조'라는 호칭도 그녀를 설명하기엔 부족했다. 카미유는 '제작조수'로서 대리석을 다루면서 자신의 재능을 입증해 보였다. 스승인 로댕은 그녀가 맨손으로 점토를 만지거나 끌로 돌을 다루는 것을 관찰하면서 그녀의 가치를 알아볼 수 있었다. 카미유는 그의 신임을 얻었고, 퐁퐁과 데부아 그리고 1890년에 제작조수로 그곳에 들어온 부르델은 그녀를 존중했다.

로댕은 카미유에게 「지옥의 문」을 위해 제작해야 할 형상의 부분들을 위임했다. 하지만 공동제작자들은 원칙적으로 익명으로 참여하기 때문에 그녀가 어떤 부분을 조각했는지는 알 길이 없다. 「우골리노」의 어느 부분일까? 「입맞춤」, 「추락하는 남자」의 어떤 곳? 「허무한 사랑」

에서는 어느 곳에 그녀의 손길이 닿았을까? 그녀의 작업 성향이 세심한지, 거친지 혹은 반항적인지, 헌신적인지 확인할 수는 없지만, 분명한 것은 그녀가 매우 악착스럽게 일했다는 것이다. 그녀의 작업과, 끊임없이 수정되는 이 걸작의 개념을 결정하는 데도 적극 참여한 그녀의 몫은 그늘 속에 가려 있다. 그의 생전에 결코 완성되지 못할 거대한 프로젝트로 인해 고뇌하던 로댕은 형상들의 자세와 움직임 사이에서 계속 갈등하며, 지옥의 형상들을 가능한 여러 조합으로 끝없이 바꿔보곤 했다.

그는 「지옥의 문」 못지않게 그를 괴롭히던 거대한 작품 제작에도 카미유를 참여시켰다. 바로 「칼레의 시민」이었다. 카미유는 그 일에 수개월간 매달리게 된다. 거기에도 또한 그녀가 참여했다는 사실을 확신하면서도, 어떤 부분 또는 전체 프로젝트에 어떻게 힘을 보탰는지는 정확히 알 수가 없다. 시장이 개입해 설득하기 전까지 칼레 시민들이 제작을 원치 않았던 「칼레의 시민」 군상은 카미유에게 많은 양의 작업을 요구했다. 이 작품은 그녀에게 수많은 시간의 노동을 강요함으로써 개인의 작업 시간을 빼앗아갔지만, 한편으로는 작업에 능숙해지고 그녀의 예술을 완성할 수 있는 중요한 기회이기도 했다. 카미유는 어떤 식으로든 그 기념비적 작품을 구상한 대가와 경쟁하려는 마음을 품지 않았다. 「지옥의 문」과 마찬가지로, 그것을 구상한 것은 로댕이었으니까. 그는 칼레 시장인 오메르 드와브랭의 주문대로 작업하는 대신, 실물보다 더 큰 여섯 사람으로 이뤄진 군상을 구상했다. 명사들의 예복이 아닌 낡은 옷을 걸친 그들의 모습을 극적인 자세로 포착했다. 그들의 표정을 선택하고 그들의 모습을 빚어냄으로써 평범한 시민인 그들에게

비극의 주인공 같은 분위기를 부여한 것도 모두 로댕이었다.

분명한 것은 카미유가 감당해야 하는 작업의 양이 대단했고 어려웠으며 다른 공동제작자들처럼, 최상의 것과 거의 불가능한 것을 요구하는 대가의 까다로운 요구에 부응하기 위해 억척스럽게 작업해야 했다는 것이다. 로댕은 그의 작품을 완성하는 데 걸리는 시간을 결코 계산하는 법이 없었다.

카미유는 아틀리에에서 거의 말을 하지 않았다. 자기 작업 속에 파묻힌 채 다른 누구와도 친분을 맺지 않았다. 데포 데 마르브르를 참관하러 온 수많은 방문객은 모두, 말도 없고 수수한 그녀의 존재가 주는 강렬함에 깊은 인상을 받았다. 그들은 뚫어질 듯 한곳만 바라보는 그녀의 고정된 시선에서 특별한 뭔가를 느꼈다.

반면, 가족의 관계는 점점 더 나빠져갔다. 로댕의 아틀리에가 일찍 시작했기 때문에 카미유는 이른 새벽에 집을 나서야 했다. 저녁에는 노트르담 데 샹 가에 위치한 자신의 아틀리에로 다시 가서 개인 작업을 계속한 다음, 어두워진 후에야 집으로 돌아오곤 했다. 저녁식사 시간에 늦는 건 다반사였으며, 석고와 흙으로 범벅된 손과 좋지 않은 모양새로 나타나는 날이 많았다. 그녀의 태도와 자유분방한 시간개념은 클로델 부인의 신경을 거슬러 자주 꾸중을 하게 했다. 클로델 부인은 자신의 엄격한 원칙과 반대로 살아가는 맏딸의 삶이 새로운 전환점을 맞이했다는 사실을 인정하려 하지 않았다. 카미유가 날로 명성이 커져만 가는 예술가의 작품에 동참하고 있다는 사실은 그녀에겐 중요하지 않았다. 그녀에게 중요한 건, 모든 가족의 눈에 명백하게 드러나는 사실이었다. 카미유는 이제 조각을 위해서만 살고 있었던 것이다. 그리고

폴은 그 사실로 인해 가장 먼저 고통받은 사람이었다. 누이가 자신에게서 멀어져가고 있었던 것이다. 그녀는 온통 다른 세상 속에 빠져 있었다. 폴은 이제 더이상 그녀의 삶에 유일한 남자가 아니었던 것이다.

스승 로댕이 그녀에게서 그토록 많은 일과 참여를 원하는데, 카미유가 어떻게 어린 폴에게 시간을 할애할 수 있었겠는가?

젊은 여성 조각가는 로댕을 위해 일할 뿐 아니라, 이제는 그를 위해 포즈를 취하기도 했다. 폴은 그 사실을 곧 알아차렸다. 대가는 지속적인 관심을 보이던 이 새로운 모델을 공공연하게 드러내놓았으며, 여러 살롱에 그녀를 모델로 한 형상들을 자랑스럽게 전시하기도 했다.

폴은 로댕의 조각이 담고 있는 이야기의 추이를 염려스런 시선으로 지켜볼 수밖에 없었다. 카미유는 폴과 자신 사이를 멀어지게 하고 가로막은 최초의 장애물, 즉 로댕에 관한 어떤 이야기도 그에게 털어놓지 않았다. 여러 주, 여러 달이 지나감에 따라 로댕이 애정을 갖고 고집스레 조각한 카미유의 얼굴 속에서 그녀가 얼마만큼 그를 벗어나 또다른 궤도의 세상 속으로 들어갔는지 가늠해볼 수 있을 뿐이었다. 로댕이 조각한 카미유의 얼굴들은 폴이 근접할 수 없는 비밀스런 대화와 친밀함을 입증하고 있었다. 그녀를 묘사한 조각상들은 폴을 그들만의 영역에서 배제시키면서 그에게 얼마나 많은 고통을 주었던가!

그 첫 번째 작품은 1883년에 제작된 「짧은 머리의 카미유」였다. 클로델 가문의 특징인 큰 코와 살짝 위로 젖혀진 매력적인 입술, 눈 위 돌출부 아래 커다랗게 뜬 눈, 이마에 아무렇게나 흩어진 채 비죽 치켜선 머리카락, 석고로 만든 소녀 카미유의 모습은 미소를 짓고 있지 않

왔다.

그녀의 얼굴은 속내를 알 수 없는 무표정하고 꿈을 꾸는 듯한 모습이었다. 심오한 진실 같은 건 드러내려고 하지 않는 표정. 카미유를 표현한 모든 조각상에서는 언제나 다소 강조된 이 표정을 볼 수 있다.

그 후로 제작된 카미유의 흉상은 모두 12개이다. 석고나 점토, 대리석 또는 청동으로 된 12개의 얼굴들.

「카미유의 가면」(1884년경)이라고 이름 붙여진 작품은 아마도 가장 불안해 보이는 모습일 것이다. 그것은 커다란 흉터를 보란 듯이 과시하고 있다. 로댕은 조각을 매끄럽게 윤내지 않고 석고의 접합부를 그대로 보이게 내버려두었다. 콧방울 위와 오른쪽 눈 아래, 이마 위에는 제대로 으스러지지 않은 흙덩어리가 작업이 진행중임을 보여주고 있었다. 형태를 빚는 순간과 모델과 스승의 특별한 관계가 그렇게 영원히 형상화된 것이다.

그 후로는 머리와 이마에 터번 같은 모자를 걸쳐 쓴 「모자를 쓴 카미유」(마찬가지로 1884년에 제작된 것으로 추정된다)가 있다. 접합부의 자국은 사라졌지만, 흙덩어리는 조금이나마 여전히 눈에 띈다. 미세한 균열이 볼이 통통한 형상에 영원한 흉터를 남기고 있었다. 혼자만의 생각에 잠긴 듯, 눈 위 돌출부 아래 쑥 들어간 눈을 한 카미유는 여전히 자신만의 꿈속에 빠져 있는 모습이다. 이 젊은 얼굴이 보여주는 진중함, 집중력 그리고 무관심을 드러내는 표정에서 아무것도 느끼지 않기란 어려운 일이다. 그녀는 자기 주위에서 동요하는 세상을 보지 않고 있는 듯했다. 마치 다른 곳에 가 있는 사람처럼.

이 흉상은 카미유를 표현한 가장 아름다운 초상 조각 중 하나로 남

아 있다. 특히 1911년 로댕이 장 크로에게 제작하도록 한 파트 드 베르(19세기 말에 프랑스에서 발달한 유리 공예의 한 기법. 여러 가지 빛깔의 유리 가루를 틀에 넣고 녹인 다음 가공한다 —옮긴이) 버전에서 더욱 그러했다. 거의 흰색에 가까운 초록색(그 반대가 아니라면)을 내는 이 귀한 반투명의 재료는 카미유의 신비와 접근 불가능한 특성을 더욱 두드러져 보이게 했다. 착각을 불러일으키는 투명함 때문일까, 아니면 진정으로 그녀의 연약함을 드러내 보여주는 것일까?

10년 후 빅터 피터 그리고 레이노와 뒤랑에 의해 대리석으로 다시 제작된 「팡세」(1885)는 「지옥의 문」에 속한 형상 중 하나였다. 가공하지 않은 돌덩이에서 불쑥 튀어나온 듯, 여전히 수수께끼 같은 프리즈(장식띠) 위의 카미유의 얼굴은 저주받은 연인들의 형상 위에서 마치 하나의 인장처럼 돋보였다. 팡세는 그녀의 동생 폴의 작품 속 여주인공의 이름이다. 맹인이지만 대부분의 사람에게 보이지 않는 숨겨진 진실을 볼 줄 아는 인물이다.

또한 「오로라」(1885년으로 추정)라고 이름 붙인 조각상은 마치 숱이 엄청나게 많은 머리칼이 그녀의 얼굴 주위로 물결치듯 감싸는 형상을 대리석으로 제작한 것이다. 훗날 로댕의 비서가 된 라이너 마리아 릴케는 그 아름다움에 넋을 잃고 이렇게 말한다.

"무기력한 시간의 무거운 잠에서 서서히 깨어나는 한줄기 빛을 연상케 하는 작품이다."

하지만 정화된 선과 특별한 광채를 발하는 모습을 바라보며 가장 깊은 몽상에 잠긴 사람은 아주 젊은 제작조수였던 앙투안 부르델이었다. 「오로라」는 그에게 시를 짓게 했고, 훗날에도 그 완성도를 높이기 위해

여러 번 다시 고쳐 쓰게 된다. 그가 처음에 느꼈던 아찔함을 더욱 충실하게 표현하기 위해서. "물속 동굴이 밀어내는 힘으로 물결치던 파도가, 잔잔한 호수에 순수한 금반지의 띠를 만들며 수면을 흔들어놓는 아름다운 광경을 연상시키는 모습"이라고 묘사하면서. 조각 자체뿐 아니라 그 모델에게도 매혹된 부르델은 카미유를 스핑크스에 비유했다.

마지막으로 「아폴론」이 있다. 두 팔을 교차시킨 채 거대한 바다뱀을 쓰러뜨리는 젊은 미소년의 찬란한 육체 위에 카미유의 머리를 얹은 작품이었다. 힘과 꿈, 건강과 신비가 예기치 않은 결합을 보여주고 있었다. 스핑크스의 얼굴을 한 아폴론. 이 조각에서 깊은 인상을 받은 폴 클로델은 그 속에 담긴 진실을 깨닫게 된다.

"당신은 눈부시게 아름답군요! 마치 젊은 아폴론처럼 아름다워요! 기둥처럼 곧고, 떠오르는 태양처럼 빛나는군요!"

「정오의 휴식」의 주인공 메사는 그의 연인 이제에게 그렇게 외친다. 마치 카미유에게 말하듯이. 훗날 노년의 클로델은 빛과 예술의 신에게 사로잡힌 카미유의 이미지가 내내 그를 따라다녔음을 고백하게 된다.

논란의 여지가 많은 「생 조르주」와 「라 프랑스」는 열외로 간주하자. 주석가들은 이 조각상이 카미유가 아니라 러셀 부인이라는 여성이라는 의견을 제시했다. 비록 꿈꾸는 듯한 감미로운 얼굴에 투구를 쓴 여전사의 표정이 카미유의 평소 모습을 많이 닮아 있긴 하지만.

「회복기의 그녀」와 「작별」(두 점 모두 1892년의 것)은 그녀의 마지막 모습을 나타낸 것이다. 표정에는 두 사람의 역사의 종말을 나타내는 이별의 아픔이 깃들어 있다. 손에 기댄 얼굴에서 예전의 카미유는 더 이상 찾아볼 수 없었다.

대부분 전시회를 통해 대중에게 공개된 카미유의 흉상들은 우리에게 어떤 사실을 입증해주고 있었다. 점토와 석고, 대리석과 청동 그리고 심지어는 파트 드 베르를 통해 한 남자와 여자의 역사를 들려주는 것이다. 그것들은 그녀의 모습에서 벗어날 수 없었던 로댕과, 신비가 깃들인 자신의 모습을 조각가에게 제공한 카미유의 순종의 마음을 어느 정도 보여준다. 또한 연속 제작된 흉상들에 비춰 그들 사이의 야릇한 관계를 짐작할 수 있게 해준다. 그것은 출발부터 잘못된 관계였다. 포즈를 취하는 모델 자신이 조각가의 작업을 너무도 잘 아는 조각가였기 때문이다. 그러한 시간들을 통해 그녀의 세계가 더 넓어졌을 수도 있을 것이다. 배우는 게 많았던 만큼 자신의 작업 시간이나 창작 시간을 지나치게 빼앗긴 게 아니라면.

그런데 카미유의 몸은 어떠한가? 수많은 여신과 요정 들을 사랑했으며, 자연 그대로의 육체를 표현하기를 좋아했던 로댕이 그녀의 육체 또한 조각으로 빚어냈을까? 만약 혹시라도 그런 생각이 클로델 부인을 스쳐갔다면, 그것은 그녀에겐 끔찍한 악몽이었을 것이다. 정숙한 그녀로서는 결코 그런 일을 용납할 수 없을 터였다. 그리고 그것은 폴에게도 고통이 아닐 수 없었다. 자신의 누이 카미유가 벌거벗은 몸으로 포즈를 취한다면?

세인들은 그렇게 추측하기도 하고 그 사실을 믿기도 했다. 하지만 어떤 예술사학자나 전기 작가나 작품 분석가도 로댕의 수많은 여성 누드 조각상 속에서 카미유의 육체가 모델이 된 흔적을 찾아낼 수는 없었다. 「다나이드」가 그녀였을까? 「깨어남」 혹은 「요정들」 속에 그녀의 자취가 있는 것일까? 혹은 이미 언급한 것처럼 로댕이 「지옥의 문」 왼쪽

문짝 중앙에서 철수시킨(1886년경), 지나치게 행복해 보이던 무리를 표현한 「입맞춤」의 아름다운 모델이 카미유 그녀였을까? 「입맞춤」의 빈자리는 저주받은 연인들을 형상화한 「파올로와 프란체스카」가 대신 채우게 될 것이었다. 카미유의 얼굴은 우리에게 알려진 반면, 그녀의 육체는 영원히 베일 속에 싸여 있게 되었다.

그러나 그녀는 육체적으로 그리고 예술적으로 대가의 작품 속에 그 흔적을 남겼다. 눈에 보이지 않는 강렬함으로. 폴은 그녀에 대해 다음과 같이 회고했다.

"내 누이는 열정적인 영혼의 화신이다."

로댕이 그녀에게 모든 걸 가르쳐준 것은 아니었다. 카미유는 위니베르시테 가에 처음 왔을 때부터 이미 뛰어난 기량과 개성을 갖추고 있었다. 폴 역시 그걸 알고 있었고, 그 사실을 상기시키는 것을 잊지 않았다.

"로댕의 소중한 가르침은 그녀가 이미 알고 있던 것을 일깨워주며, 그녀에게 스스로 독창성을 깨닫게 해주었을 뿐이다."[47]

어쩌면 로댕은 그녀가 스스로 이미 알고 있던 것보다 더 멀리 나아가게 함과 동시에, 또다른 스승을 통해서나 또다른 삶에서는 극복하지 못했을 한계를 넘어설 수 있게 해주었는지도 모른다. 따라서 카미유가 비록 초기 몇 년간 로댕에게서 많은 것을 배우긴 했지만, 그는 그녀에게 절대적인 영향을 준 피그말리온은 아닌 셈이었다.

로댕 곁에서 해야 하는 적지 않은 양의 작업에도 불구하고, 카미유는 자신만의 작품을 제작하길 멈추지 않았다. 두상과 흉상, 그리고 얼

마 되지 않아 인물상들을 만들기 시작했다. 로댕을 통해 일찌감치 카미유를 알게 된 마티아스 모르하르트(스위스 출신의 작가, 『르 탕』 신문의 편집자)에 의하면, 그녀가 로댕의 아틀리에에서 첫 번째로 만든 작품은 「웅크린 여인」이었다. 몸을 웅크린 채, 방어 또는 두려움의 몸짓으로 두 팔에 얼굴을 파묻고 있는 모습을 치밀하게 표현한 이 누드 조각상은 1885년경에 제작되었는데, 카미유가 로댕에게서 받은 영향을 여실히 보여주는 작품이었다. 두드러진 근육, 과도한 리얼리즘의 시각으로 연구한 해부학적 구조 등은 「청동시대」를 제작한 스승의 영향을 받았음을 입증한다. 또한 일찍부터 정숙함이라는 거추장스런 가정의 굴레에서 벗어난 카미유가 누드모델을 조각하는 걸 좋아했음을 증명한다. 로댕이 자연 그대로의 거친 질감과 힘을 표현했던 반면, 그녀는 즉시 그 속에 로댕과 자신을 구별하는 어떤 부드러움을 가미하며, 끊임없이 자신의 조각상을 매끄럽게 다듬고 윤을 냈다. 그러나 카미유의 작품 「구부리고 있는 남자」(1886년경)와 「서 있는 여인의 토르소」(1888)는 체조 선수 같은 근육질의 몸으로 기이하게 몸을 비틀고 있는 모습에서 그녀가 여전히 로댕의 크나큰 영향 속에 있음을 여실히 보여준다. 그녀만큼이나 공허한 표정을 짓고 있는 여인들의 흉상이나 두상, 눈을 뜨거나 감은 「루이즈」, 머리를 틀어 올린 낯선 여인들을 조각하던 초기의 카미유가 훨씬 더 그녀답긴 했지만, 그녀는 자신의 스타일을 찾기 위해 쉼 없이 노력했다. 카미유의 예술은 로댕의 그것과는 달랐다. 그녀에게 가장 중요한 요소는 유연성과 빛이었으며, 그것은 로댕이 가진 천재성의 두 가지 원동력인 근육의 강조와 떨림보다 더 중요했다.

1886년에 테라코타로 제작한 「밀단을 진 소녀」는 카미유가 발산하

는 예술가의 자유를 극명하게 보여주고 있다. 로댕이 「갈라테아」라고 이름 붙인, 거의 똑같이 닮은 조각을 만들긴 했지만, 오른팔을 어깨에 얹은 채 앉아 있는 소녀의 젊은 젖가슴과 부드러운 배는 대가의 작품과는 정반대가 되는 여성성을 잘 표현하고 있었다. 그것은 감히 범접할 수 없는 여성성이었다. 가장 완벽한 누드조차도 그 여성성을 완전하게 드러내지는 못했다. 카미유의 모든 작품처럼, 관능을 품은 소녀의 조각상은 자신만의 신비를 간직하고 있었다. 그녀의 작품 속에서 변함없이 나타나는 특징처럼.

2년 후, 녹갈색의 석고로 실물 크기로 만든 카미유의 「사쿤탈라」는 그동안의 노고를 화려하게 보상해주었다. 열정과 노력의 시간들을. 힌두교의 오랜 전설에서 이름을 따온 이 작품은, 고약한 운명이 부당하게 갈라놓은 연인들의 재회를 표현하고 있다. 앉은 채로 연인을 꼭 껴안고 있는 여인(사쿤탈라)은 오른팔을 자신의 가슴에 올려놓고 남자의 입에 뺨을 기댄 채로 관능적으로 그의 품에 몸을 맡기고 있다. 그(두찬타 왕자)는 눈을 들어 그녀를 바라보며 갈비뼈가 불거져 나올 정도로 그녀를 힘껏 포옹하고 있다. 연인들은 훗날 청동 버전에서는 여인의 위치로 인해 「내맡김」이라고 불리기도 했다. 그리고 그보다 더 나중에 대리석으로 다시 제작되었을 때는 「베르툼누스와 포모나」로도 불렸다. 하지만 끊임없이 재회하면서 같은 장면을 연출하는 예의 그 연인임에는 변함이 없었다. 부드러움과 관능, 자세의 불균형에서 오는 현기증, 사랑을 예고하며 자신을 내맡기는 데서 느껴지는 육체적 감각……. 사쿤탈라는 명사들에게 충격을 주었다. 시장이 마을의 미술관을 장식하기 위해 석고상을 사고자 했던 샤토루에서는 논쟁으로 인

해 계획이 없던 일이 되어버렸다. 조각은 비참한 상태로 창고에 처박히게 되었다! 논란의 이유는 단 한 문장으로 요약되었다. 젊은 여자가 감히 그토록 대담한 조각을 해서는 안 된다는 것이었다.

카미유는 결코 로댕의 갈라테아가 될 수 없었다. 유순한 꼭두각시 같은, 짐토처럼 마음대로 매만질 수 있는 그런 존재는 천성적으로 그녀에겐 낯선 것이었다. 로댕의 뮤즈 역할을 하거나, 그의 수제자 역할로 만족하기엔 예술가로서의 소명이 너무도 확고했던 것이다. 카미유는 로댕식 예술을 하지 않았다. 그녀의 조각들은, 그의 곁에 있을 때조차도 점점 더 자기 자신이 되고자 했던 변함없는 그녀의 의지를 명백하게 보여주고 있었다.

그렇지만 로댕으로 인해 그녀의 세계가 제한된 것 또한 부인할 수 없는 사실이었다. 예술계에서 그는 부셰와 함께 그녀가 믿을 수 있는 유일한 스승이었다. 로댕의 우월성을 확신한 카미유는 다른 곳을 쳐다보지 않았다. 1889년 만국박람회에서 발견한 일본 판화의 세련된 디테일과 완벽한 마무리(그녀는 호쿠사이를 존경했다)가 그녀의 스타일에 영향을 미친 것 외에는, 당시의 다른 어떤 조각가나 화가도 그녀의 관심을 끌지 못했다. 에펠탑이 그 빛을 발했던 1889년, 조르주-프티 갤러리에서 로댕의 조각들과 함께 60여 점의 작품을 전시한, 모네를 포함한 인상파 화가들과 마네, 고갱, 더 훗날의 마티스조차도 카미유의 작품세계에 어떤 영향을 끼치지는 못했다. 그녀는 당시 소수 집단에 속했던 여성 화가나 조각가 들과도 교류할 생각을 하지 않았다. 비평가들이 그녀와 비교 대상으로 삼았던 베르트 모리조(로코코 시대 화가인 장 오노레 프라고나르의 증손녀로, 에두아르 마네의 동생 외젠 마네와 결

혼했고, 인상주의 전시에 참여했다—옮긴이)의 존재조차 전혀 모르고 있을 정도였다.

카미유는 당시 예술의 격렬한 흐름에 문을 닫은 채 고독한 예술가로 머물러 있었다. 어떤 논쟁이나 영향에도 귀를 막고 눈을 가린 채로. 그녀에게는 로댕이 전부였다.

훗날 카미유의 종손녀인 렌 마리 파리가 지적했듯이, "당시 외젠 카리에르(프랑스의 상징주의 화가이자 석판화가. 로댕의 절친한 친구였으며 마티스와 피카소에게도 영향을 미친 인물—옮긴이)의 가스등 같은 희미한 빛은 아닐지언정, 아직 카리에 벨뢰즈의 최근 스타일의 모방이나, 퓌비 드 샤반의 창백한 빛 정도에 지나지 않던 위상을 가진"[48] 로댕만이 그녀가 아는 유일한 세계였다. 카미유는 자신을 행복하게 해주는 그러한 관계 속에 틀어박힌 채 다른 어떤 것도 원하지 않았다.

1886년, 그녀는 로댕의 흉상을 조각하기로 결심한다. 그것은 커다란 코(앞에서 언급했듯이 폴은 그의 코를 '멧돼지의 코'라며 빈정거렸다!)와 얼굴 아래쪽을 온통 차지하며 마치 처녀림처럼 얼굴을 점령해버릴 것만 같은 무성한 턱수염을 가진 모세를 닮은 얼굴이 될 터였다. 어떤 미화도 없었다. 투박하고 거친 모습 그대로를 보여줄 것이었다. 많은 에너지를 뿜어내는 얼굴 표정과 함께. 한 비평가는 '아무런 꾸밈이 없는 거친 모습'이라고 평가했다. 로댕은 테라코타, 석고, 그리고 주조공 프랑수아 뤼디에에 의해 여러 버전의 청동상으로 만들어진 자신의 흉상을 좋아했다. 옥타브 미르보는 그 흉상을 '혈기 넘치는 당당한 풍채'라고 평했다. 좀더 조심스러웠던 폴조차도 카미유의 솜씨를 '훌륭하다'고 평가했다. 그러면서 그는 자신이 모델인 로댕을 인정하지 않는

다는 걸 드러내기 위해, 조각가 팔기에르의 작품 속에서는 로댕이 '만족한 건물 관리인'처럼 묘사되었다고 덧붙였다!

그의 누이와 로댕은 조화를 이루고 있었다. 카미유는 창작을 하고 사랑하며 진정한 삶을 살고 있었다. 그녀가 빚는 모든 것은 만족감을 반영하고 있었다. 행복에 가까운. 사쿤탈라······. 그것은 강도 높은 창작 활동과 열정으로 보낸 최근 10년간의 시간을 압축해 보여주는 결정체와 같은 것이었다. 결합과 공유. 그것은 노고와 열정으로 이뤄진 10년 동안의 결실인 조각들을 흘긋 보기만 해도 떠올릴 수 있는 말이었다. 사쿤탈라······. 하지만 폴에게 이 걸작은 그를 누이에게서 멀어지게 한 계기가 된 작품이었다.

세인은 카미유와 로댕의 관계의 본질을 정의하기 위해 '리에종liaison(단어가 연속 발음될 때 단어 하나를 독립적으로 발음할 때와는 다르게 단어 사이에 자음이 삽입되거나 하는 현상. '접촉' 또는 '남녀의 밀통' 등의 뜻을 가진 단어이기도 하다—옮긴이)'이란 말을 사용했다. 그들에게 썩 잘 어울리는 이 말은 폴 클로델에게는 두려움을 안겨주었다. 그것은 그들이 서로에게 묶여 있으며, 끈lien이 풀어지거나 누군가가 잘라내지 않고 잘 버텨주기만 하면 그들의 인연이 영원히 지속될 수도 있음을 뜻하는 것이었다. 죽음이 갈라놓은 줄 알았던 연인들의 무덤 깊은 곳에서부터 장미 가지가 솟아 나와 그들을 서로 다시 이어주었다는 전설처럼, 무덤을 넘어서까지도 이어질 수 있는 그런 인연이.

카미유가 로댕에게서 자신이 원하던 남자를 발견한 것은 분명한 사실이었다. 아버지 같은 동시에 친구이자 연인인 남자를. 폴의 눈에 그

모든 것보다 더 나쁜 건, 로댕이 카미유에겐 형제와도 같았다는 것이다. 물론 근친상간 관계의 형제이겠지만. 로댕의 진정한 역할은 가르침보다는 계시에 있었다. 그는 카미유에게 예술가로서의 그녀, 여성으로서의 그녀 자신을 알게 해준 것이다.

로댕 역시 카미유에게 많은 것을 빚지고 있었다. 이미 언급한 것처럼, 그녀가 그의 걸작품의 완성에 적극 참여했던 사실뿐 아니라 그보다 더 중요한 다른 면에서도 그러했다. 로댕과 카미유 사이엔 미학과 애정을 둘러싼 경쟁심이 존재했다. 그들이 서로 알고 지낸 수년간 로댕은 자기 생애 가장 에로틱한 조각들을 제작했다. 본래부터 '자연'에 가깝게 살아온 로댕이었지만, 그의 상상의 세계와 손의 기량은 카미유와의 교제에서 적지 않은 영향을 받았다. 폴에 의하면, 오래 지속될 인연이 아니었던 그들의 관계로부터. 당시는 아름다운 여자 모델들(그중엔 아브루치 자매도 포함돼 있다)이 지속적으로 포즈를 취하는 가운데 카리아티드 상과 웅크린 여인들의 조각상을 제작하던 시기였다. 로댕의 영감이 관능적으로 변하기 시작했으며, 또한 그가 연인들의 모습을 조각하기 시작한 시기이기도 했다. 그때까지 개별적인 인물만을 형상화하던 그의 작품세계에 새로운 변화가 찾아온 것이다. 「입맞춤」, 「영원한 우상」은 로댕이 카미유에게 품었던 열정이 투사되어 탄생했다. 뜨거운 사랑을 얘기하는 그의 편지들에서도 확인할 수 있는 열정이었다.

'잔인한 그대여'. '카미유 내 사랑'. '나의 카미유'. '내 사랑 그대'······.

'당신'이라는 호칭으로 카미유를 부를 때 로댕은 뜨겁게 달아올랐다. 그는 1886년부터, 지금까지 전해진 서너 통의 편지에서 자신의

'강렬한 사랑'을 고백했다.

"당신을 열렬하게 사랑하오……."

"난 더이상 견딜 수가 없소. 당신을 하루라도 보지 않고는 살 수가 없소……."

"당신은 내게 너무도 두려운 존재요……."

"당신 곁에 있을 때면, 내 영혼은 힘을 얻는 듯하오……."

"내게 이토록 뜨겁고 강렬한 기쁨을 주는 당신……."

"당신의 아름다운 육체 앞에서 두 무릎을 꿇고 당신을 포옹하고 싶소……."

폴이 이 뜨거운 연서를 하나라도 읽어봤을까?

카미유는 가족에게 이 떳떳하지 못한 관계를 숨기고 오직 일 때문에 로댕의 아틀리에에 가는 것으로 믿게 했다. 사실 일 때문에 간다는 것도 틀린 말은 아니었지만, 스승과 제자의 관계는 일상의 범주를 훨씬 넘어서고 있었다. 그들 사이에는 일을 넘어선 또다른 공동의 삶이 존재했다. 카미유와 로댕은 연인이 되어가고 있었다. 법과 교회가 인정하지 않는 비공식적인 연인. 부르주아적 도덕이 단죄할 만한 비밀스런 연인이었다. 카미유는 자신들이 다른 관계로 발전할 것을 꿈꾸었다.

아마도 그녀는 자기보다 스물네 살이나 더 많은 스승의 정부가 된 것을 알렸을 때 부모와 동생이 충격받을 것을 두려워했을 것이다. 로댕은 이미 20년 전부터 로즈 뵈레라는 여성과 동거를 하고 있던 터였다. 예전에 양재사의 조수였던 그녀는 한때 로댕의 모델이기도 했다. 그들 사이에는 루이즈 클로델과 나이가 같은 사생아가 하나 있었는데,

1866년에 태어난 그는 카미유보다 겨우 두 살 아래였다. 로댕은 그를 적자로 인정하려 하지 않으면서, 고작 그에게 자신의 이름을 붙이는 데 동의했을 뿐이다. 그는 오귀스트 뵈레라고 불렸다. 그가 로즈와 그들의 아들과 함께 포부르 생자크 가에서 살고 있다는 것은 아틀리에의 모두가 알고 있는 사실이었다. 훗날 그 사실을 알게 된 보수적인 클로델 가족은, 그들의 관점에서 볼 때 방종에 지나지 않는 로댕의 삶의 방식을 인정할 수가 없었다.

1886년, 카미유와 단둘이 와이트 섬으로 여행을 떠났을 때 비로소 그녀에게서 그 사실을 직접 전해 들은 폴은 누이의 운명이 걸린 열정적인 관계의 치명적인 본질을 깨닫게 된다.

<p style="text-align: right">폴과 로댕</p>

두 사람은 모두 본능에 충실한 존재였다. 충동적이고 관능적인 존재. 완벽한 건강을 지닌 정력적인 두 사람은 자신들의 예술세계를 마음껏 펼쳐 보였다. 그들에게서는 똑같은 활기가 넘쳐났다. 동시에 아름다움과 진실에 대해 똑같이 엄격했다. 그들은 둘 다 어떤 교리나 학파를 믿지 않았으며, 아카데믹한 길 바깥에서 자신들만의 길을 창조해 갔다. 비교적 장수한 그들은 삶의 끝자락까지 집요하게 그 길 위에 각자의 깊은 발자취를 남겼다.

한 세대에 해당하는 스물여덟 살의 나이 차이에도 불구하고, 두 남자는 서로 잘 어울릴 수도 있었을 것이다. 폴이 뭐라고 하든 그들은 여러 면에서 서로 일치하는 점이 많았다.

그들은 시에 관해서도 통했을 것이다. 로댕 역시 폴처럼 가는 곳마다 주머니에 시집을 넣고 다녔다. 그들은 로댕을 매료시킨 단테나, 폴에게 영감을 주었던 랭보에 관해 함께 감탄하기도 했을 것이다. 또한 그들은 어린 시절부터 프랑스의 대성당에 대해 똑같은 열정을 품고 있었다. 로댕은 하늘로 높이 솟은 첨탑과 스테인드글라스, 석루조, 회랑, 지하 예배당, 익랑, 정면 현관 등에 깊은 관심을 보였다. 그는 노트르담을 포함해서 샤르트르에서 아미엥까지, 렝스에서 랑까지 프랑스 전역의 성당을 순례했다. 심지어 그는 1914년에『프랑스의 대성당』이라는 책을 쓰기도 했다. 한편 폴은 스트라스부르의 대성당에 관한 글을 썼으며, 기억에만 의존해 아미엥의 멋진 스테인드글라스와 보베의 것을 비교하기도 했다.

영적인 차원에서 닮은 점이 많았던 두 남자는 자신과 '하늘'의 관계에 대해 진지하게 자문해보곤 했다. 아직 신과 만나지 못한 폴은 머지 않아 리귀제의 수도원에서 열린 묵상회에 참석해 수도사가 되겠다는 소원을 표명하게 된다. 누이의 죽음 후에 똑같은 소명이 젊은 시절의 로댕을 괴롭혔다. 그리고 폴이 그 길을 포기했듯이 그 역시 수도사의 길을 가지 않았다.

그들을 이어주지는 못했지만 그들이 갖고 있던 마지막 공통점은, 폴 역시 로댕처럼 모든 종류의 예술을 좋아했다는 사실이다. 그는 에스파냐나 플랑드르의 화가들, 심지어 바토나 프라고나르에 대한 멋진 글을 쓰기도 했다. 로댕은 단테를 비롯한 작가들에게 깊은 애정을 갖고 있었다. 그들은 그의 작품 속에서 커다란 자리를 차지했다. 위고, 발자크, 보들레르 그리고 옥타브 미르보나 앙리 로슈포르까지. 로댕의 수많은

흉상이 그들에게 바쳐졌다.

로댕은 때로 글을 써보기도 했다. 하지만 철자는 말할 것도 없이, 불완전한 그의 문장들은 그의 천재적 재능에 걸맞지 않아 보였다. 그는 말보다 점토 반죽에 더 뛰어난 재능을 보였다. 손에 펜을 든 그는 서툴러 보였고, 그것은 연서에서도 느껴졌다. 그는 훗날 『프랑스의 대성당』에서 변명과 함께 그 사실을 고백하게 된다.

"책을 쓰는 건 어려운 일이다……. 그건 마치 조각을 하는 것과 같다."

아쉽게도 그들 각자의 분야 간의 교류는 이뤄지지 못했다.

한 가지 일화가 그들의 삶을 이어주는 가교 역할을 할 뻔한 적이 있다. 하지만 그것 역시 훗날의 인연으로까지는 이어지지 못한 하나의 시도로 그쳤을 뿐이다. 1890년, 외무성 시험을 치르려던 폴은 서류와 함께 케 도르세의 장래 상사들에게 몇몇 추천장을 제출해야만 했다. 그는 자신의 아버지와 예전 스승인 조르주 뷔르도에게 도움을 청했다. 그가 가르쳤던 철학에 대한 반감에도 불구하고. 그리고 카미유의 중개로 별 거리낌 없이, 그가 조롱을 섞어 '위대한 인물'이라고 부르던 로댕에게도 부탁을 했다.

로댕은 정확한 양식을 갖춰 젊은 클로델을 추천하는 편지를 써주었다. 무엇보다 그는 자신에게 요구된 대로, 공화주의자로서의 클로델의 신념에 대한 보증을 섰다.

"친애하는 장관님, 공화국의 훌륭한 가정 출신인 이 청년을 지지해주시기를 감히 청합니다. 위 사람은 루이 르 그랑에서 법학을 전공한 매우 똑똑한 재원으로, 1월 15일에 시행되는 외무성 시험을 치르기 위해 후보자 명단에 등록하고자 합니다……"

당시 존경받는 저명한 조각가였던 로댕이 쓴 추천장은 폴이 그의 경력을 시작하는 데 크나큰 도움이 되었을 것이다.

하지만 그는 그 사실을 자주 떠올리지는 않았다.

'이름을 밝히고 싶지 않은 그 남자는……', 폴 클로델은 자신의 누이에게 바친 첫 번째 글에서 이렇게 저었다.[49]

그는 그 후로도 수년 동안 로댕의 이름을 언급하지 않았다. 그러나 나이를 먹으면서 감추고 있던 자신의 심경을 드러내게 된다. 폴이 로댕을 묘사한 글만 봐도 그를 얼마나 미워했는지 잘 알 수 있다.

폴 클로델이 처음 로댕을 맹렬히 공격한 것은 1905년, 「천재적인 남자」라는 반어법을 쓴 듯한 제목이 붙은 짧은 글에서였다. 아마도 그 신랄함에 놀랐을 그의 친구들은 그에게 그 글을 발표하지 말도록 충고한다.

"마치 우상과 허상 같은 오래된 수호신을 섬기듯, 종종 경제적으로 계속 유지되는 우상화된 존재들이 있게 마련이다……."

로댕의 작품은? '궁둥이들의 축제'와 같으며, "그는 자연에서 가장 천박한 면만을 본다"라고 평했다.

그렇다면 작품의 상징성은? 폴은 다음과 같이 악평을 했다.

"보기에 애처롭게 부풀어 오른 두 뺨과 바보 같은 엉덩이를 가진 불쌍한 존재가 진흙탕에서 빠져 나오려고 몸을 흔들고 발버둥 치면서 날아오르려는 것 같다!"

폴은 로댕의 모든 형상이 "마치 이빨로 무라도 뽑으려는 듯, 얼굴은 아래로 향한 채 궁둥이는 숭고한 별들을 향해 들려 있다"라고 악평했다.

1951년 무렵에도 로댕에 대한 그의 감정은 별로 달라지지 않았다. 이번에는, 자신의 누이에게 헌정한 매우 아름다운 글 「내 누이 카미유」에서 공개적으로 그 사실을 분명히 밝혔다. 그토록 오랜 세월이 지난 후에도 자기 마음속에 담아둔 것을 털어놓을 필요성을 느낄 만큼 로댕을 향한 그의 원한은 깊고 끈질겼다. 로댕을 향한 신랄한 독설은 자신의 누이를 향한 찬사만큼이나 넘쳐났다. 폴 클로델에 의하면 로댕은 '툭 튀어나오고 음탕하게 생긴 커다란 눈'을 가진, '땅딸하고' '육중하게' 생긴 외모에, 코는 특히 멧돼지를 닮아 있었다.

위의 두 글 사이에 그는 1929년, 로댕이 죽은 뒤 필라델피아에서 있었던 로댕 미술관의 개막식에 참석해달라는 청에 응한 적이 있었다. 관대한 미국인 부부가 기증한 작품들로 만들어진 미술관이었다. 폴 클로델은 그곳에서 상황에 어울리는 축사를 함으로써 공개적인 스캔들을 피해갈 수 있었다. 그러나 그날 저녁, 그는 죽은 지 이미 10년도 더 된 '음탕한 남자'가 자신에게 남긴 기억에 관해 일기에 기록할 필요성을 느꼈다. 세월이 흘렀음에도 여전히 독기가 가시지 않은 로댕에 대한 묘사 속에서 폴은 여전히 그를 조롱하고 있었다. 그의 눈에 로댕의 예술은 '시대에 뒤처졌고', '보잘것없고 비틀렸으며', '무엇보다도 위대함이 결여돼' 있었던 것이다!

폴 클로델이 로댕에 관해 내린 평가의 진정성을 믿는 데는 무리가 있어 보인다. 게다가 초연함은 쉽게 흥분하고 격정적인 성향을 지닌 클로델 가족에게서 기대할 수 있는 태도가 아니었다. 여러 관점에서 볼 때, 카미유의 스승이 된 조각가에 관한 한, 폴은 모든 자제를 잃은 듯했다. 증오가 그를 눈멀게 했던 것이다.

카미유가 데포 데 마르브르에 들어가던 해인 1883년 이전까지, 남매는 나란히 함께 나아가고 있었다. 그들은 삶의 모든 순간들을 함께 나누었다. 카미유는 동생의 독서와 외출을 함께했고, 그의 우정과 불안, 반항에도 기꺼이 동참했다. 폴의 세계로 들어가는 문들은 그녀에게 활짝 열려 있었다. 폴 역시 시간이 될 때는 기꺼이 노트르담 데 샹가의 아틀리에로 향했다. 그는 그곳의 주인들과 풍습에 대해 모두 알고 있었다. 영국인 친구들, 피아노, 차, 담배 연기 등 모든 것을. 그의 누이는 그에게 아무것도 감추지 않았다. 자신의 야망이나 갈망에 관해서도. 그들의 관계는 같은 편이라는 의식과 수많은 대화로 이뤄진 애정어린 교류로 이뤄져 있었다. 그때까지 그들은 그 관계 속에서 똑같은 몫의 혜택을 입고 있었던 셈이다. 서로 없어서는 안 될 존재들로, 앞으로 나아가기 어려운 환경 속에서 어린 시절부터 하나로 결속된 그들에게 더이상의 좋은 친구는 없었다. 카미유에게는 여전히 '사랑하는 어린 동생'으로 남아 있는 폴이 아직 그녀의 빈정거림을 두려워하긴 했지만, 그들 사이에 비밀 같은 건 존재하지 않았다.

그러나 카미유가 로댕을 만나기 시작한 후부터 그들 사이의 균형은 흔들리기 시작했다. 꼭 잡았던 남매의 손은 각자에게서 떨어져나갔다. 카미유는 그녀를 삼켜버릴, 조각과 조각가를 향한 열정의 시기 속으로 걸음을 내딛기 시작했다. 로댕과의 관계가 남매의 인연을 끊어버리지는 못했다. 하지만 적어도 카미유에게는 폴이 예전보다는 덜 중요해졌고, 그들의 관계는 느슨해질 수밖에 없었다.

두 번째 자리로 밀려난 폴은 소원해진 누이와의 관계를 잔인할 정도로 절감하고 있었다. 물리적인 소원함뿐만 아니라 감정적이고 정신적

으로도 카미유와 멀어졌다고 느낀 그는 고독했다. 리세의 가장 절친한 친구들이자, 그와 함께 문학이라는 또다른 공감대를 지녔던 도데나 롤랑, 슈보브조차도 그녀가 떠난 빈 공간을 채워줄 수는 없었다.

폴은 마치 버림받은 연인처럼 카미유의 소원함과 그녀의 침묵으로 인해 고통받았다. 그는 로댕에게 질투를 느끼고 있었다.

그가 로댕에게 가졌던 유감에 과격함과 과도함이 깃들여 있던 건 바로 그런 이유 때문이었다. 1883년부터 카미유가 그에게서 멀어진 것은 명백히 하나의 '배신'처럼 여겨졌던 것이다. 그 단어는 그가 훗날 카미유에게 바쳤던 두 개의 텍스트 속 어디에도 보이지 않았다. 그러나 그의 작품들은 그 단어와 함께 그것이 내포하는 개인의 드라마를 곳곳에 끼워넣고 있었다. 클로델의 모든 드라마는 배신의 역사였던 것이다. 사랑은, 그게 어떤 종류이건, 하나의 신기루에 불과하며 '지켜지지 않는 약속'[50]이었던 것이다. 금지된 사랑이든 떳떳하지 못한 사랑이든, 어떤 경우라도 결코 상호적이 될 수 없는 사랑은 필연적으로 실패와 불행으로 끝날 수밖에 없다. 심지어는 종종 저주로까지 이어지기도 한다. 폴의 작품 속 연인들인, 랄라와 랑베르 드 베슘(「도시」), 비올렌과 피에르 드 크랑(「마리아에게 고함」), 이제와 메사(「정오의 휴식」), 시뉴와 튀를뤼르(「인질」) 등은 모두 이별을 경험한다. 그들은 마치 몸의 절반이 절단되기라도 한 것처럼 크나큰 고통에 빠진다.

폴의 작품 속 여인들은 카미유를 닮아 있다. 다스려지지도 길들여지지도 않는 무시무시한 클로델의 여주인공들은 애정 표현과 위안을 남발하지 않는다. 비록 운명의 가장 나약한 희생자로서 상처받은 여주인공들인 비올렌이나 팡세조차도 내면에는 강하고 오만한 불굴의 의지

같은 것이 숨어 있었다. 또한 그들의 새까만 눈동자 속에는, 카미유에게서 발견할 수 있는 매혹적이면서 조금은 두려움을 느끼게 하는 광채가 번득이고 있었다.

냉혹한 카미유. 부정不貞한 카미유. 매정한 카미유. 그녀는 동생의 작품 속에서, 자기 자식을 버릴 수도 있는 여인들의 전형으로 남게 되었다. 폴은 그의 작품에서 지워버리거나 잊고 싶을 정도로 자신과 동일시했던 「황금머리」의 주인공이, '엄마에게 살해당한 후, 깨진 접시조각과 죽은 고양이와 함께 굵은 핑크 빛 벌레가 우글거리는 두엄 아래 파묻힌 아이보다 더 고독하게' 느꼈을 때처럼 철저하게 버림받은 데서 오는 고독을 맛보았던 것이다.

그러나 배신자였던 그녀들 역시 부당하고 잔인한 운명의 희생자였다. 폴의 눈에는 로댕의 '육중한' 모습을 닮게 될 바로 그 운명. 카미유에게서 비롯될 고통이나 광기는 로댕에 대한 그의 원한을 더욱 배가시키게 된다. 그에게는 모든 것이 명백했다. 그는 로댕을 자기 누이에게 엄청난 불행을 야기한 인물로 간주했다. 로댕이 죽은 지 30년의 세월이 흐른 후에도 그의 비난은 달라지거나 약해지지 않았다.

"그녀는 로댕에게 모든 걸 걸었고, 그와 함께 모든 걸 잃었다.51)" 그는 마치 검사처럼 자신의 생각을 표현했다.

이 모든 건 어쩌면 상황을 너무 단순하고 편리하게 설명한 것일 수도 있다. 이러한 해명을 통해 그는 자신을 정당화할 수 있었다. 폴 클로델은 로댕을 가장 첫 번째 책임자로 지목하면서 훗날까지도 자신을 두고두고 괴롭힐 질문의 화살을 자신에게 돌리기를 회피하려고 했던 것은 아닐까? 그 역시 카미유의 불행에 한몫을 보탰음을?

그와 거의 같은 시기에 폴은 그의 삶을 완전히 바꿔버리게 될 만남을 갖게 된다. 몇 달 간격으로 카미유와 폴에게 이중적인 운명의 만남이 찾아온 셈이다.

1886년 봄, 시앙스포(파리정치대학)의 첫 해 과정을 밟고 있던 그는 센 강변을 따라 산책을 하던 중 습관처럼 고서적상의 진열대에서 발길을 멈추게 된다. 평소 시가 발표되는 『라 보그』에 관심을 갖고 있던 그는 그날 우연히 보게 된 잡지 한 권을 산다. 그리고 그날 저녁, 낯선 시인이 쓴 「일뤼미나시옹」이라는 시를 발견한다.

나는 종탑에서 종탑으로 밧줄을 친다
창문에서 창문으로는 화환을
별과 별 사이에는 황금 체인을 걸고, 그리고 그 위에서 춤을 춘다.

이 시를 읽는 순간 아르튀르 랭보는 그에게 절대적인 존재로 등극하게 된다. 눈먼 자들 가운데서 볼 줄 아는 사람. 캄캄한 밤에 불을 밝히는 사람. 그의 시 하나하나, 문장 하나하나가 그를 압도했다. 미간행 시의 반항적이고 열에 들뜬 듯한 시구들을 읽은 폴은 작가와 즉각적인 일체감을 느꼈다. 순간 그는 자신이 더이상 혼자가 아님을 깨달았다. 랭보는 마치 폴 자신을 위해 말하는 듯했고, 그를 더욱 매료시킨 점은 시인이 자신이 만들어내고 싶어했던 말과 리듬으로 얘기한다는 사실이었다. 학파나 학교가 가르치는 그것과는 전혀 다르며, 시인의 자유가

어떤 것인지를 완벽하게 보여주는 강력한 언어 덕분에 그는 자기 곁에 또다른 형제가 존재하는 듯한 느낌을 받는다. 시인을 통해 자신을 볼 수 있게 된 것이다. 폴은 그 사실을 이렇게 적었다.

"난 그의 말을 믿고, 그를 신뢰하는 이들 중 한 사람이다.[52]"

폴은 당시 열여덟 살이었다. 그에게는 모든 게 불확실한 시기였다. 자신의 분노를 표현하는 것조차 힘들어했으며, 스승들과 가족이 부과하는 무거운 짐을 단번에 내팽개쳐버리고 싶어했다……. 랭보는 그의 청년기의 많은 부분을 차지했다. 그러나 시인에 대한 애착은 단지 젊은 시절의 치기도, 한창 사춘기에 놓인 한 청년의 일시적인 열광에 기인한 것도 아니었다. 클로델이 훗날 해명한 것과 같이, 그의 사춘기는 오랫동안 지속되었다……. 열광하는 데 익숙지 않은 그가 그토록 강렬하게 랭보에게 빠져들며, 마치 사랑에 눈뜬 이처럼 격정적으로 시인을 우러러보게 된 데는 그보다 훨씬 더 근본적인 요인이 작용했던 것이다.

랭보의 시와 단번에 사랑에 빠진 폴은 활짝 피어나며 변화해갔다. 그는 마침내 경직된 학교의 세계에서 벗어나, 바다의 물결과 하늘의 바람을 따르는 것이 자신이 가야 할 올바른 길임을 확신하게 되었다. 강력한 힘과 거세게 몰아치는 바람, 불결한 파리에 신선한 산소를 공급하듯 대기를 깨끗이 씻어주는 폭풍우와 함께. 랭보의 시 세계의 핵심어는 '순수함'이었다.

"순수함이여! 오, 순수함이여! 잠깐 동안의 깨어남이 내게 순수함을 볼 수 있게 해주었다." 폴 역시 간절하게 찾아 헤매던 바로 그 느낌이었다. 지금까지 그 어디서도 발견하지 못했던.

9월에 읽은 「지옥에서의 한 철」은 시인을 향한 그의 감탄과 일체감을 더욱 커지게 했다. 시의 단락 전체를 즐겨 외우던 그는 다음 문장을 특히 좋아했다.

'내 더러움을 깨끗이 씻어줄 것만 같은 바다, 내가 사랑하는 그 바다 위로 솟아오르는 위안의 십자가를 본다.'

명예로운 삶을 산 외교관이자 아카데미 프랑세즈(프랑스 학술원)의 회원인 클로델의 모습 뒤에, 또한 확고한 도덕성을 갖춘 가톨릭 작가인 그의 모습 뒤에서, '야성적 신비주의자', 「일뤼미나시옹」과 「지옥에서의 한 철」의 반항적인 시인과의 정신적인 유사점을 짐작하기란 쉽지 않다. 하지만 그의 「5대 송가」나 극작품의 일부분을 읽어보는 것만으로도 그 사실을 확신할 수 있다. 폴은 열정과 고뇌와 격정으로 가득 차 있었다. 그 자신 역시 일종의 야성적인 존재였으며, 학술원 회원임에도 그 본질은 변하지 않았다. 누구도 그를 길들일 수 없었다. 그의 스승, 친구 그리고 훗날 사제들이나 학술원조차도 그렇게 하지 못했다. 그는 그의 작품 속 페이지를 채워나갔던 거친 성격과 과도함, 과격함을 변함없이 간직했다. 그러나 때로 격렬한 감정에 사로잡히면서도, 글을 쓸 때는 크리스털 같은 명료함을 잃지 않았다. 그 또한 태양과 절대를 추구했다. 타협과 위선을 끔찍이 싫어했으며, 무엇보다도 자신이 그런 면을 보이는 것을 용납하지 못했다. 그는 순수한 존재가 되고 싶어했다.

그에게 시는 하나의 태도가 아니었다. 어떤 탈출구는 더더욱 아니었다. 그것은 말과 소리, 그리고 이미지로 나타나는 하나의 부름과 같은 것이었다. 언젠가 신비한 전능에 이끌려 받게 된 신의 부름과 맞먹는

것이었다.

클로델은 이렇게 말한다.

"오, 신이시여. 난 눈물 흘리고 노래하는 내 안에 깃들인 뜨거운 영혼의 소리를 듣습니다!"

그로부터 몇 년 후, 클로델은 시인의 누이인 이사벨 랭보와 접촉을 시도하게 된다. 로슈와 샤를빌에 살던 그녀를 찾아간 그는 시인이 「지옥에서의 한 철」을 쓴 방에서 잠을 자기도 한다. 1911년과 1919년 사이에 그는 이사벨 랭보의 남편인 파테른 베리숑과 편지를 교환한 끝에, 랭보에게 누를 입히지나 않을까 하는 그의 염려에도 불구하고, 『르 메르퀴르 드 프랑스』(1912)에서 출간하는 랭보 전집의 첫 번째 에디션에 서문을 쓸 것을 허락한다. 그것은 그토록 오만한 폴이 그의 일생에서 보기 드문 겸손한 태도를 보여준 글이었다.

세월이 한참 흐른 후에도 그는 랭보를 향해 느꼈던 아찔한 현기증을 결코 부인하지 않았다. 죽음을 앞둔 여든여섯 살의 나이에도 클로델은, 관습에서 벗어나 영감에 가득 찬 이 형제와의 교감을 여전히 느끼고 있었다. 시인으로 인해 그는 자신을 발견할 수 있었던 것이다. 클로델은 시인에게서 '내 안에 있는, 나보다 더 나 같은 존재'를 느꼈다. 1896년, 루이 르 그랑의 또다른 동급생인 모리스 포트셰르에게 다음과 같이 말할 정도였다.

"난 시적인 정신과 본능으로, 그토록 은밀하고 내밀한 교감을 통해 그와 이어져 있음을 느끼고 있다. 그가 나 자신의 한 부분이라고 생각될 만큼."

1908년, 폴은 자크 리비에르(훗날 잡지 『라 누벨 르뷔 프랑세즈NRF』를 이끌면서, 폴의 열렬한 팬이 된 보르도 출신의 젊은 철학 교수)에게 보낸 편지에서, 자신이 문학적 영향을 받은 사람들의 이름을 열거한 적이 있다. 셰익스피어, 아이스퀼로스, 단테와 도스토옙스키 등으로 모두 프랑스의 데카르트적 합리주의 사상과 매우 동떨어진 작가들이었다. 그런 다음 그는 그중 가장 중요한 아르튀르 랭보의 영향을 강조했다.

"랭보만이 유일하게 내게 정자를 제공하는 부모와 같은 영향을 끼친 인물이다. 난 그로 인해 육체뿐만 아니라 정신의 질서에도 세대가 존재함을 진정으로 믿게 되었다."

따라서 그들의 관계는 동족성이라기보다는 진정한 탄생에 더 가까웠다. 시로 맺어진 형제 랭보는 폴을 새롭게 세상에 태어나게 한 셈이었다. 형제 관계에서 부모 관계로의 이행은 자연스럽게 이뤄졌다. 랭보와의 만남은 부모와 자식 간의 역사와 같았다. 폴은 파테른 베리숑에게 보낸 편지에서 그 사실을 확고하게 밝혔다.

"다른 작가들은 내겐 교육자이자 가정교사와 같았습니다. 그러나 랭보만은 내게 예술과 종교, 삶에 대한 모든 길을 밝혀주는 계시자, '일뤼미나퇴르illuminateur'와 같았습니다. 분명 하늘에서 내려온 빛의 계시를 받았을 이 경이로운 영혼과의 만남 없이 오늘날의 나를 상상하긴 어렵습니다. 형식, 생각 그리고 원칙들, 난 그에게 모든 것을 빚지고 있습니다……" 53)

"이 세상과 또다른 세상 사이에는 엄격한 구분이 없다"라고 확신한 폴은 랭보를 향해 거의 신앙심에 가까운 존경심을 간직했다. 그는 당시만 해도 아직 남용되지 않았던 '숭배'라는 말을 여러 번 반복해 사용

했다. 「일뤼미나시옹」의 작가 앞에서 그는 고개를 숙였다. 그는 마침내 자신의 스승을 만났다고 기록했다.

"이제 마침내 굴복해야만 한다. 스승을 따라가야만 한다……."

우연 중의 우연에 의해 눈에 띈 랭보의 메시지는 그에게 직격탄을 날린 셈이었다. 그를 매혹시킨 것은 영적인 이국이었다. 영혼과 존재의 깊은 곳에서 솟아 나온 랭보의 언어는, 학자들의 현학적인 담론과는 전혀 다른 모습으로 폴 자신의 질문들을 대변하고 있었다. 시인의 언어는 그의 삶을 변화시킬 뿐만 아니라 재창조했다. 랭보의 시는 그에게 그가 간절히 소망하던 떠오르는 태양과 같은 희망을 되돌려주었다.

자신의 동생을 통해 시인을 알게 된 카미유 또한 폴의 놀라움과 열정에 합류하게 된다. 그녀 역시 시인을 경탄하며 그와의 영적인 교류에 동참한다. 모든 감각의 기능을 뒤섞어놓은 가운데, 한계와 합리적인 것을 넘어서서 자기 자신이고자 하는 열정을 드높이 강렬하게 요구하는 그의 시에 그녀가 어떻게 무심할 수 있었겠는가?

랭보의 시는 폴에게 예언자 이사야의 말을 떠올리게 했다.

"내가 그대의 내면으로부터 그대를 집어삼킬 뜨거운 불을 이끌어내 줄 것이다."[54]

「일뤼미나시옹」을 발견한 바로 그해, 다시 한번 더 폴 클로델의 영혼을 첫눈에 사로잡은 건 신에 대한 믿음이었다. 그때까지만 해도 그의 부모와 누이들처럼 자신이 세례를 받은 종교에 무관심한 불가지론자였던 그는 12월 25일 저녁에 노트르담 성당에 들어가게 된다. 그곳으

로 그의 발걸음을 이끈 것 또한 우연이었다. 폴은 어떤 위안을 찾고 있었다. 어쩌면 단지 모여 있는 사람들의 따뜻한 온기를 그리워하고 있었는지도 모른다. 그러니 아마 극장 같은 곳으로 들어갈 수도 있었을 것이다⋯⋯. 때는 저녁 예배 시간이었는데, 미사가 이미 시작되고 있었다. 그는 '성기실聖器室 쪽으로, 내진의 입구 오른편'에 있는 두 번째 기둥에 기대섰다. 마치 연극을 구경하듯 그곳에 머무르던 그는 다소 지루함을 느끼기까지 했다.

휜색의 긴 옷을 입은 성가대 어린이들이 가톨릭계 중등학교인 생 니콜라 뒤 샤르도네의 학생들과 함께 영광스런 마그니피캇(성모마리아 송가)을 부르고 있었다. 그런 광경을 전혀 기대하지 않고 있던 폴은 문자 그대로 최면 상태에 빠지는 듯했다. 눈물이 솟구치면서, 쓰러지지 않기 위해 기둥을 더욱 힘주어 잡고 서야 했다. '감동으로 가슴이 메어오면서' 자신에게 무슨 일이 일어나는지도 이해하지 못한 채, 그는 황홀경에 가까운 비정상적인 상태로 미사의 집전을 지켜보았다. 사랑으로 가득한 아데스트Adeste 송가는 그를 완전한 혼란 속으로 빠뜨렸다. 크리스마스 밤에 '현기증에 비틀거리면서, 넋이 나간 채 55) 성당 밖으로 나온 그는, 그때까지 종교에 무관심한 가톨릭교도였던 자신이 신을 영접했음을 깨닫게 된다. 진정한 신자가 된 것이다.

루르드에서 베르나데트 수비루의 놀란 눈앞에 성모마리아가 출현한 것 같은 기적은 일어나지 않았다. 잔다르크가 들었던 것과 같은 신의 목소리 또한 들리지 않았다. 그러나 음악이 있었다. 어린 성가대원들의 목소리가 들려주는 마그니피캇과 아데스트 송가. 클로델이 받은 충격은 예술적인 것이었다. 그 후 종교적인 메시지로 변화하기 전까지

는. "음악은 종종 나를 바다처럼 사로잡는다"라고 보들레르가 말했던 것처럼, 폴에게 음악은 그를 신앙의 세계로 이끈 매체였던 것이다.

"한순간에 감동을 받은 나는 즉시 믿었다."[56]

그는 그때 느낀 신앙심을 평생 간직하게 된다. 그러나 언제나 명료하고 순탄하지만은 않은 과정이었으며, 그 후로 엄청난 시련을 겪게 된다. '그에 걸맞은' 삶을 살기 위해서는 그 후 4년이라는 시간이 더 필요했다. 비욤 신부를 비롯한 사제들과 오랜 토론을 거치고, 고해실에 수없이 들러야 했으며, 푸아티에 근처의 리귀제 수도원 같은 곳에서 독송讀誦과 성찰록 읽기, 묵상회 등을 치러냈다. 결정적인 '개종'을 결심하고 주제단主祭壇에 나서서 영성체를 받기까지 그는 엄격한 문제 제기와 수많은 자문을 반복해야 했다. 랭보가 "영적인 투쟁 역시 인간들 사이의 전투와 마찬가지로 치열한 것이다"라고 말했던 것처럼. 그러나 그 긴 입문 과정과 사도로서 오랜 세월을 거쳐 마지막 숨이 끊어질 때까지 어떤 회의도 그를 스쳐가지 않았다.

"난 너무도 강력한 지지와 내 모든 존재를 다해, 매우 굳건한 확신과 확실성으로 믿음을 지켜나갔다. 어떤 종류의 의심도 끼어들 여지없이. 그 후, 어떤 책이나 추론, 우여곡절 많은 삶의 모든 우연도 내 신념을 흔들어놓거나, 그것에 타격을 가하진 못했다."[57]

폴 클로델은 종교에 너무도 강한 확신을 느낀 나머지 수도사가 되려는 생각까지 했을 정도였다. 그런 그를 유혹에서 구하고, 그의 진정한 세속적 소명인 시와 외교로 되돌아가게 한 것은 리귀제의 수도원장인 베네딕트파 수도사 돔 베스였다. 높은 곳의 부름에 적합하지 않다는 잔인한 깨달음은 살아가는 동안 그에게 가장 커다란 실망을 안겨준 일

중 하나로 남게 된다. 그는 그 후 내내 자신이 '거절당했다'는 느낌을 간직한 채 지냈다. 그가 공언한 믿음은 그에게 짧은 일화로 끝나지 않았다. 자아의 완벽한 포기를 요구하는 수도사의 길은 이제 마치 호흡의 일부처럼 그의 자아를 구성하는 기본 토대가 될 터였다. 랭보의 「일뤼미나시옹」과 마찬가지로, 믿음은 마치 가택 침입을 하듯 그의 역사 속으로 들어온 것이다.

폴은 노트르담의 기적이 성모마리아(노트르담)의 이름을 딴 성당에서 일어난 것이 우연이 아니라고 생각했다. 그는 자신이 '그녀의 품속에서' '새롭게 잉태되었다'라고 말했다. "그곳의 어둠 속에서 나는 생명을 잉태케 하는 번득임과 필수적인 호흡을 영접했다. 그녀는 내게 은신처이자 대주교좌이며 집이자 의사 그리고 유모와 같다."

마치 길 잃은 아이처럼 누이가 자신을 버렸다는 절망에 빠진 그에게 사랑의 상징인 성모마리아가 다가와 그를 품에 안은 것이다. 위로를 상징하는 이미지 그 자체인 성모마리아는 그가 자신에게 결핍되었다고 여기며 목말라하던 애정을 느끼게 해주었다. 사실, 카미유는 다정다감한 편이 아니었다. 또 클로델 부인으로 말하자면…….

우리 어머니는 결코 우리를 안아주는 법이 없었다.(……) 날 찾은 적도, 내 말을 들어준 적도, 나를 위로해준 적도 없었던 어머니로 인해 몹시 고통받았던 나는 1886년(아! 성모마리아에게 축복이 있기를) 그녀의 대리인을 발견했다. 바로 성모마리아였다. 내 말에 귀를 기울여주는 성처녀였던 것이다.[58]

폴은 시에서 그녀를 "성모마리아, 교회의 여인"이라고 불렀다. 그녀 안에서 성처녀와 여인, 성녀와 어머니를 뒤섞어 생각하면서. 그녀는 마침내 그에게 한없이 부족했던 사랑을 제공했던 것이다. 브리지트 파브르 펠르랭은 클로델과 성모마리와의 만남에 관해 다음과 같이 설명했다.

모성애가 부족한 어머니와 애정 표현이 부족한 누이를 경험한 폴 클로델에게는 오직 성모마리아만이 여성 이미지의 흩어진 조각들을 한데로 모을 수 있는 존재였다. 그것은 구원의 길이었다. 폴은 마침내 자신을 실망시키지 않을 여성상을 발견한 것이다. 이상적인 '대리인'을.[59]

폴을 끝없는 절망 속으로 몰아넣은 카미유와의 극적인 이별에 대해 언급하면서, 정신의학자인 파브르 펠르랭은 다음과 같이 자신의 분석을 이어갔다.

"이 성처녀의 이미지는 그의 영혼을 구원해주었다. 즉, 이상화와 승화는 더럽혀지고 타락한 여성의 이미지에 대한 진정한 속죄를 가능케 해주었던 것이다."

폴 역시 자신의 '개종'에 관해 이야기하면서, 여성의 '정화된', 이상적인 이미지, 위로를 주는 존재로서의 성모마리아의 역할에 대해 여러 번 강조했다. 반면 그가 절대로 언급하지 않은 것은, 크리스마스 저녁 성당에서 성모마리아가 그에게 발현한 것이 그와 누이의 관계에 깊은 영향을 미쳤다는 사실이다. 그가 마리아라는 거울을 통해 여성의 '이상화하고 승화된' 이미지를 발견한 순간, 카미유는 죄인의 신분으로

추락했다. 클로델이 가톨릭적 신념에 빠지기 이전에는 단지 그에게서 멀어진 누이일 뿐이었지만.

구원받지 못하는 막달라 마리아의 이미지에 카미유를 투사하는 '죄'에 대한 생각은 물론 그 후에 갖게 된 것이다. 버림받은 동생의 눈에는 하나의 '배신'처럼 느껴졌던 (남매는 결국 서로 멀어지게 된다는 삶의 자연스런 현상에서 비롯되는) 진부한 거리감의 개념에 죄의 개념을 덧씌운 것이다. 또다른 여인과 또 하나의 가정을 위험에 빠뜨린 카미유의 불륜에 가까운 관계는 엄격한 가톨릭 정신에 맞지 않는 것이었다. 믿음의 관점에서 볼 때, 그녀의 삶은 거세게 비난받아 마땅한 것이었다. 지나치게 육욕적이고 물질적이며 전혀 자비롭지 않은 그녀는 이웃에 대한 사랑을 모두 도외시한 채 자신만의 사랑에 몰두해 있는 듯했다. 로댕만을 향한 사랑에 푹 빠진 채.

순결한 성모마리아와 죄지은 누이, 하나는 가장 이상적이고 다른 하나는 지극히 불완전한 존재로 대변되는 여성의 두 가지 이미지를 양립시키기란 힘든 일이었다. 클로델의 작품 속에는 그 헛된 추구의 흔적이 잘 나타나 있다. 그에게 여성은 손에 잡히지 않는 꿈과 같은 존재였다. 카미유가 그랬듯이, 성모마리아는 그의 희곡과 시의 주요 등장인물 중 하나로 남게 된다. 끊임없이 나타나는 그녀는 그의 작품 속 여주인공들의 모습을 빛으로 감싸며, 그들 각자는 그 놀라운 반영을 받아들인다. 폴의 희곡 속에서, 접근하기 힘든 마리아라는 존재는 가장 도도하고 귀족 같은 여인들조차 비참한 상황 속으로 빠뜨리고 만다.

랭보의 부성적 이미지.

성모마리아의 모성적 이미지.

 이러한 이중적인 영적 기준은 청년 폴 클로델에게 다시 태어나 자신을 재구축하도록 해주었다. 그는 이제부터 이러한 이중적인 보호 아래 살고자 마음먹게 된다. 그에게 '시'와 '믿음'은 서로 떼어놓을 수 없는 것이었다. 그 둘은 그가 캄캄한 밤중에 나아가는 길을 하나의 등불이 되어 비춰주었다. 1886년부터 카미유가 끓어오르는 예술 창작에 몰두해 있을 무렵, 비록 여전히 종교적 또는 형이상학적 고뇌에 빠져 있긴 했지만 그는 이제 더이상 혼자가 아님을 느끼고 있었다.

 폴은 '영혼'이라는 말과 마찬가지로 '마음'이라는 말을 종종 사용했다. 그것은 우리의 지성을 초월하는 부분을 가리킨다. 이성에서 벗어남으로써, 우리가 가진 모호한 힘과 소통하게 해주는 것, 우리가 이해하지 못하는 모든 것, 우리를 넘어서는 것을 가리키는 것이다.

 "보이는 것은 보이지 않는 것과 분리되어서는 안 된다. 모든 것은 함께 신의 우주를 이루고 있고, 그들 사이에 분명하거나 신비로운 관계를 형성하고 있다. 실제로 사도는 우리에게, 그들 중 하나를 통해 다른 하나를 인식할 수 있음을 말한 바 있다."[60]

 감정면에서, 폴과 카미유가 각자의 운명에서 어떤 의미를 발견하기 위해서는 아주 특별한 경험을 해야만 했다. 두 사람 모두 일종의 계시가 필요했던 것이다. 말 그대로, 폴은 '믿음'과 '시', 카미유는 '예술'과 '사랑'이라는 이중의 벼락을 맞은 셈이었다. 그들은 인간다운 것을 추구할 때조차 신성함을 부여했으며, 자신들이 경험하는 것에 강렬한 열정을 쏟아 부었다. 그들은 평범한 것을 거부했다. 클로델 남매는 우리에

게 언제나 일종의 극단을 강요했다. 그들 가까이 접근하게 되면, 강렬한 숨결이 우리를 '낚아채고' '잡아당기는' 것을 느끼게 되는 것이다.

자신의 개종을 우선 비밀로 간직한 폴은 고해실의 희미한 빛 속에서 사제들에게만 그 사실을 고백했다. 「일뤼미나시옹」과 「지옥에서의 한 철」을 발견한 기쁨과 랭보의 시가 자신에게 주는 뜨거운 감격을 즉시 카미유와 함께 나누었던 반면, 신의 계시를 받았던 크리스마스 밤에 관한 이야기는 그녀에게 알리지 않았다. 각자 자신만의 비밀이 있는 법이니까.

카미유의 비판과 빈정거림, 야유를 두려워했던 것일까? 그녀는 가 톨릭교도가 아니었다. 예수를 신의 아들이 아니라 역사의 한 인물로 묘사한 르낭의 『예수의 삶』을 읽은 후, 폴을 처음으로 불신앙의 세계로 이끈 것은 바로 카미유였다. 그의 누이는 불경했고, 그녀의 우상들도 가톨릭교도가 아니었다. 자신의 아버지처럼 공화주의자의 계보에 속 하는 그녀는 폴이 어린 성가대의 노래에 열광하는 것을 우스꽝스럽다 고 조롱할 게 분명했다.

폴은 카미유와 함께 와이트 섬으로 여행(1889)하는 중에야 비로소 자신의 신앙을 고백했다. 그녀 또한 좀더 인간다운 차원의 또다른 계 시에 관해 그에게 털어놓았다. 카미유 역시 폴에게 그 사실들을 숨기 고 있었던 것이다. 사랑과 조각에 매혹된 자신과 여성으로서의 삶 앞 에 기다리고 있는 새로운 여정에 관해.

각자에게 벌어진 중대한 사건에 대해 오랫동안 비밀을 지켜온 남매 는 그들의 부모에게는 더욱 조심스럽게 함구했다. 특히 어머니와의 불

투명한 관계와 무엇보다 당시의 도덕관념에서 카미유가 그런 고백을 한다는 건 생각조차 할 수 없는 일이었다. 당시 어떤 여자가 혼외 연애를 경험하면서 수치를 느끼지 않을 수 있었겠는가? 클로델의 부모가 충실한 가톨릭교도가 아니라는 것이 그런 사실을 바꿀 수는 없었다. 그들은 엄청난 충격을 받을 게 분명했다. 뒤늦게 사실을 알게 된 클로델 부인은 자신의 딸에게 차마 입에 담지 못할 말들을 퍼붓는 걸 피하려고 애쓰면서도 편지에서 다음과 같이 노한 심정을 표현했다.

"네가, 달콤한 사탕발림을 하며 그의 정부로 살아갈 생각을 하다니……. 지금 내 머릿속에 떠오르는 생각을 차마 입에 담을 수가 없구나." 61)

클로델 부인은 카미유의 불명예스러운 행동이 그들 가족 모두에게 전가될 것을 두려워했다. 자신의 큰딸이 클로델 가문의 명성에 '먹칠을 했다'고 생각한 것이다.

폴에게도 고백은 마찬가지로 쉽지 않았다. 그의 식구 중 그의 '개종'을 처음 알게 된 것은 카미유였다. 다른 가족은 그로부터 1년 후인 1890년에야 그의 가톨릭 신념에 관해 알게 되었다. 그의 부모가 신랄하게 비난할 것을 두려워한 탓일까? 하지만 아버지나 어머니 그 어느 쪽도 아들의 믿음을 탓하지는 않은 듯하다.

외부 지인들 중에서는, 카미유 쪽으로는 영국인 친구들이 곧 사실을 알게 되었다. 심지어 제시 립스콤은 로댕의 공범이기도 했다. 카미유가 로댕을 멀리할 때는 그녀에게 그의 편지를 대신 전달해주기도 했던 것이다. 지금까지 전해 내려온 로댕의 편지에서 그는 카미유를 자신의 '가혹한 연인'이라고 불렀다. 폴 쪽의 비밀은 더욱 오래 지켜졌다. 말

라르메 클럽은 그의 부모보다 그를 더 위축시켰다. 「바다의 미풍」의 시인은 불가지론자였으며 종교에 대해 야유를 서슴지 않던 인물이었다. 그의 신비주의는 오직 시의 세계 속에서만 통용되는 것이었다. 도데나 슈보브, 롤랑 같은 친구들도 그의 믿음을 함께 나누지는 못했다.

따라서 비밀을 고백하거나 함께 공유하는 건 어린 시절부터 모든 것을 함께해온 남매 사이의 친밀함 속에서만 가능한 것이었다. 그들은 서로 각자의 가장 중요한 고백을 들어줄 수 있는 첫 번째 존재였다. 그들 중 누가 더 놀랐고, 더 분개했는지는 알 수 없다. 카미유가 털어놓기 전에 폴은 이미 그녀와 로댕의 관계를 어느 정도 눈치채고 있었을 가능성이 큰 반면, 카미유는 자기 동생이 받은 영적인 충격을 전혀 짐작하지 못했을 확률이 높다.

하지만 폴의 손에 처음으로 성경을 쥐어준 것은 바로 불가지론자인 누이 카미유였다. 폴이 '믿음'과 '시'를 통해 막 경험한 삶의 승화를 그녀보다 더 잘 이해해줄 수 있는 사람이 어디 있겠는가? 카미유가 가톨릭교도는 아니었지만 그것의 신비주의적인 면이 그녀에게 낯설지는 않았다. 폴도 그 사실을 잘 알고 있었고, 그것을 글로 적은 적도 있다. 그가 그녀의 조각에서 좋아했던 건, 작품 속에서 느껴지는 빛과 숨결이었다. 작업실의 희미한 빛 속에서 그 형체를 드러내고 있는 완전한 누드 조각들은 단순한 육체의 아름다움이나 매혹적인 신체 구조 이상의 뭔가를 간직하고 있었다. 또한 그들 안에서는 초월적인 뭔가가 느껴졌다. 그것이 신에 대한 것이 아니라 해도 무슨 상관이 있겠는가?

폴이 카미유에게 침묵한 것은, 그녀가 자신의 삶에 대해 그에게 침묵했기 때문에, 해명도 없이 그에게서 멀어졌기 때문이 아니었을까?

어쨌거나 남매는 서로 그러한 침묵과 거리가 필요했다.

우리는 각자의 길을 찾아나가야 했다. 호메로스의 영웅들처럼, 가장 흥미
로우며 또한 가장 예측 불가능한 부침 속에서 친구나 보이지 않는 적들에
게 이끌리거나 길을 잃어버리기도 하면서 빛의 정점이나 불행의 심연을
향해 나아가야 했다.[62]

아시아의 샹파뉴인

폴에게는 파리를 떠나는 것이 가장 즉각적인 목표였다. 1890년, 외
무성 시험에 수석 합격한 그는 영사의 길을 선택했다. 훗날 그 사실에
놀라는 블라디미르 도르므송에게 자신은 '소박한 사람이며, 외교관 직
업의 화려함과 그것이 야기하는 소비 행태에 몹시 놀랐다'고 털어놓았
다. 그는 이제껏 가족을 중심으로 살아왔기에 외교관들의 그러한 사교
생활에 대처할 준비를 하지 못한 것이다. 그러나 그가 대사관이나 공
사관 관원과는 다르게, 부영사를 꿈꾸며 소박한 영사의 길을 택한 것
은 그의 독립 정신 때문이기도 했다.

시력 이상으로 인해 병역을 면제받은 그는 3년간 케 도르세의 통상
부 부속국에서 인내하며 시간을 보내야 했다. 그는 문서와 의전을 담
당하는 부서에서 엄격한 전통에 따라 보고서들을 깃털 펜으로 정성스
럽게 옮겨 쓰며 업무를 배워나갔다. 잉크를 말리기 위해 압지를 사용
하는 건 금지되어 있었으므로, 일반 보고서에는 푸른색 가루를, 대사나
장관 그리고 기타 고위급들을 위한 문서에는 금가루를 뿌려야 했다.

케 도르세의 5층에서는 그의 상관인 조르주 루이의 지휘 아래 시간이 느리게, 힘겹게 지나갔다. 폴은 그의 섬세함과 종합주의에 기반을 둔 정신을 우러러보았다. 조르주 루이는 「아프로디테」와 「빌리티스의 노래」의 시인 피에르 루이스Pierre Louÿs의 형이었다. 폴은 시인에 관해, 우스꽝스럽게 이름에 i 대신 y를 쓰고, 그 위에 트레마 기호(¨)를 붙인 것이 시인에게 더 큰 재능을 부여하지는 않는다고 얘기했다. 그는 자신의 상관인 루이의 글 솜씨를 더 좋아했다.

폴은 또한 여러 번 장관을 지냈던 가브리엘 아노토와도 인연을 맺었다. 그러나 그곳에서 그는 여전히 은둔자로 머물러 있었다. 그의 특징인 오불관언吾不關焉의 태도를 고수하면서 자신의 첫 번째 부서에서 벗어날 날만을 손꼽아 기다렸다. 파리에서 가능한 한 멀리 보내질 수 있기를 바라면서. 그는 혹시나 다른 대륙으로 떠날 수도 있지 않을까 기대하고 있었다.

처음부터 자기 아버지보다 많은 봉급을 받았던 폴은 1890년 봄, 가족이 살던 아파트를 떠나 생 루이 섬의 케 드 부르봉 43번지에 위치한 작은 아파트에 자리를 잡는다. 그는 센 강변을 따라 걸으며 사무실로 출근하는 걸 좋아했다.

자신의 업무를 성실하게 수행하던 그는 저녁에는 시내로 나가 파리의 즐거움을 만끽하기(이제는 그럴 여유가 생겼으므로)보다는 집에 머무르는 걸 더 좋아했다. 그리고 글을 썼다. 그가 다음 행선지를 초조하게 기다리는 동안, 1891년의 「도시」, 1892년의 「처녀 비올렌」 등 두 편의 극작품이 태어났다. 그의 드라마 속의 진정한 주인공이자, 쇠브르나 베슘, 탈리 또는 레아를 포함해 그 촉수에 걸린 수많은 사람들이 발버

둥 치며 살아가는 지옥 같은 배경을 보여주는 「도시」는 1막 첫 번째 구절에서 밝힌 것처럼 '아이리스 빛 푸른색'을 띤 작품이다.

색깔 : 아이리스 빛 푸른색, 초록색,
그리고 손등과 같은 노르스름한 색조.

감옥과 시궁창같이 불결하며, '꿀처럼 뚱뚱한 비버에게서 쓸 만한 가죽과 털을 벗겨내는 서글픈 작업장'을 닮은 파리는 절망을 이기기 위해 '군중 속에서 얼굴을 푹 파묻은 채' 그 거리를 신경질적인 걸음으로 성큼성큼 누비고 다니는 청년의 마음을 붙잡을 만큼 매력을 발산하지는 못했다.

오, 도시여!
난 오랫동안 많은 사람 사이에서 보잘것없는
한 존재로,
묵직한 구둣발로 보도를 걷어차곤 했다!

그가 자기 자신을 지키기 위해서는, 그리고 이 흉측한 세상에서 벗어나기 위해서는 산문으로 된 시를 쓰거나 랭보의 「취선醉船」 같은 시를 다시 읽는 수밖엔 다른 방도가 없었다.
'오, 내 용골龍骨이 산산조각 나기를! 그리하여 내가 바다로 나아갈 수 있기를!'

이제 폴 클로델의 세계는 그가 청소년기 이래로 호시탐탐 기회를 엿보며 소망하고 있었던 넓은 수평선을 향해 활짝 열렸다. 바다가 그를 기다리고 있었다! 드디어 원대한 출발의 시기가 도래한 것이다.

1893년, 폴은 그에게는 첫 번째 여객선이 될 배에 몸을 싣고 아메리카로 향했다. 그렇게 해서 앞으로 그의 생애 동안 수많은 바다를 횡단하게 될 여정의 첫 테이프를 끊은 것이다. 대서양을 건너는 동안 그는 정지된, 일상적인 시간의 흐름에서 벗어난 시간의 기억을 물 위에 쌓아갈 수 있었다. 배에는 선실, 점심과 저녁때면 한 번도 먹어보지 못한 성찬을 먹을 수 있는 식당, 승객들이 카드놀이를 하거나 샴페인과 진을 마시고, 저녁에는 춤을 추는 살롱 등이 있었다. 그러나 무엇보다도, 평소와 마찬가지로 여전히 홀로 난간에 팔을 괴고 파도를 응시할 수 있는 갑판을 그는 좋아했다. 놀랍게도 그가 상상했던 것과는 달리, 그를 매혹시킨 파도는 검게 보일 정도로 짙은 회색빛을 띠고 있었다. 그의 머릿속에는 랭보의 시가 수없이 맴돌았다. '황금빛 물고기, 노래하는 물고기, 꽃처럼 부서지는 포말과 형언할 수 없는 바람'과 함께. 폴은 충격으로 인해 '다리가 후들거리는' 가운데 맞이한 첫 번째 폭풍우를 자조를 담아 묘사했다.

"마치 포탄처럼 좌현에서 우현으로 내팽개쳐지지 않으려면 테이블을 꽉 잡고 있어야만 했다. (……) 날아오르려는 피아노는 끈으로 묶어두어야만 했다……." [63]

영사로 임명돼 뉴욕에서 겨우 8개월을 머무른 그는 그 후 보스턴으로 옮겨 영사 대행직을 맡게 되었다. 그 다음 해 겨울 프랑스로 돌아올 때까지 그는 7천 프랑의 연봉을 받고 일했다. 이 두 도시는 그에게 '붉

은색과 초콜릿 색'의 이미지로 남았다. 그중 보스턴은 붉은색의 이미지가 더 강했다. 그러나 아직 그에게는 충분히 멀지도, 충분히 넓어 보이지도 않았던 아메리카를 그는 별 아쉬움 없이 떠날 수 있었다.

그곳은 다만 폴에게 이국을 경험하는 첫 기회를 제공했을 뿐이다. 또한 그가 스스로 '다른 공간에 대한 취향'이라고 부르는 것을 다시 한 번 확인시켜주었다. 다른 곳에서 숨 쉬고 싶다는 억누를 수 없는 욕구를 채워준 것이다.

먼 곳을 향한 그의 갈망은 1895년 6월 중국으로 보내졌을 때 마침내 채워졌다. 그는 상하이에 임무를 띠고 부영사로 파견되었다. 사이사이 프랑스에서 머무르기도 했지만, 그는 보자마자 첫눈에 반해 사랑에 빠진 동양 땅에서 15년 가까운 시간을 보냈다. 비록 미국에서 경력을 마무리하긴 했지만, 그는 언제나 서양보다 동양에 훨씬 더 큰 애착을 보였다.

나는 중국과 진정한 사랑에 빠졌다! 이처럼 마치 여인과 첫눈에 사랑에 빠지듯 단번에 인정하고 받아들이고 함께 지내게 되는 나라들이 있다. 마치 그들이 우리를 위해 존재하고 우리가 그들을 위해 존재해온 것처럼! 중국은 엄청난 더러움과 수많은 걸인들, 나병 환자들, 거리에 널린 동물의 내장들로, 그러나 동시에 삶과 변화에 대한 열정으로 끊임없이 끓어오르고, 북적거리고, 무질서하고, 혼란스러운 상태의 나라이다. 나는 이 나라를 단숨에 빨아들이고 감미롭게 경탄하고 전적인 찬사를 보내며 어떤 거부감도 없이 그 속으로 빠져들었다! 나는 마치 물 만난 물고기와도 같았다!(64)

그는 스물일곱 살이었고, 중국어는 한 마디도 하지 못했다.

당시에는 마지막 황후인 전설적인 서태후(자희황태후)가 중국을 지배하고 있었다. 폴은 마흔두 살에 프랑스로 돌아가기 직전 그녀의 장례식에 참석했다. 당시는 외국의 열강들이 자신들의 패권을 확보하기 위해 중국의 여러 성省을 두고 치열한 싸움을 벌이고 있던 때였다. 프랑스는 여러 요충지 가운데 특히 남쪽의 하이난 성, 윈난 성, 광시(광시 좡 족 자치구), 광둥성 및 후이양 영토를 차지하고 있었다. 이 지역들은 수익성이 좋은 곳은 아니었으나, 젊은 부영사가 현지에서 외교술을 체득하기에 알맞은 곳이었다. 그는 그곳에서 자신에게 맡겨진 대로 '외국 영토에서 행해지는 침투의 정치'를 펼쳐나가게 될 것이었다.

하지만 폴은 중국에 관해 아직 아무것도 모르는 채로, 거의 아무런 준비도 없이 그곳에 도착한 터였다. 프랑스 대사관이 있는 상하이에서, 이 거대한 제국의 문화와 문명에 관해 그에게 가르쳐준 것은 그가 그곳에서 처음 만난 예수회 선교사들이었다. 그는 자신에게 시간을 낭비하게 하는 그곳의 사교계 생활에 몹시 짜증이 났다. 서양인들은 서로 초대하는 것이 일상이 되어 있었다. 그는 거의 매일 저녁 외출해야만 하는 사실에 불만스러워했다. 그러면서 해외 동포들이 모여 사는 작은 세계와 그들의 험담, 논쟁과 경쟁 관계를 알게 되었다. 그보다 더 나이와 경험이 많은 동료들의 경력에 대한 야망은 외교관으로서 그의 출발을 어렵게 만들었다.

후이양의 행정 중심지 후이저우를 관리하는 부영사로 임명된 그는 진정한 중국을 발견하게 된다. 62만 4천 명의 주민이 살며, 중요한 항만 활동으로 북적거리던 그 도시는 여러 공장 가운데 프랑스 당국의 지

대한 관심을 끄는 무기 제조소를 보유하고 있었다. 하지만 '나무가 듬성듬성 심어져 있는 산으로 이뤄진 성벽'에 기대고 있는 듯한 도시가 폴을 매혹시킨 건 그와는 전혀 다른 이유 때문이었다. 풍경, 빛과 새로운 감각이 강렬하게 몰려왔던 것이다. 노란 민장 강이라고 불리는 강에는 그가 '금빛'이라고 부르던 강물이 유유히 흘러가고 있었다. 그는 강물을 끝없이 응시했다.

모든 것이 부산스럽게 움직이고, 작은 거룻배와 배들이 이쪽 연안에서 저쪽 연안으로 흔들리며 오갔다. 실크를 두른 사람들이 밝은 색 꽃송이를 닮은 모습으로 함께 마시고 즐기고 있었으며, 빛과 북소리가 마구 뒤섞였다.[65]

후이저우에서는 그를 불편하게 했던 상하이의 사회적 의무에서 벗어날 수 있었던 폴은 즉시 자기 집에 온 것 같은 안도감을 느꼈다. 그에겐 어떤 적응 과정도 필요치 않았다. 숨 막히는 더위 속에 맨발로 걸어다닐 수 있는 베란다가 딸린 커다란 집이 그에게는 숙소 겸 사무실이었다. 그는 '나무가 듬성듬성 심어진 산'을 향해 펼쳐진 파노라마 같은 멋진 광경을 하나라도 놓칠세라, 자신의 침대를 창가에 바짝 붙여놓고 '밤'에 얼굴을 꼭 맞댄 채 잠을 청하고는 했다. 기도를 하고 글을 쓰는 새벽엔 빛의 움직임과 색깔을 관찰할 수 있었다. 그는 가마를 타거나 민장 강에서 하우스보트로 이동했으며, 하인들을 거느렸다. 그리고 차오라는 이름의 세밀화가이자 달필가인 시인을 자신의 통역 겸 첫 번째 비서로 고용했다.

폴의 눈에 비친 이국 풍경으로는 논과 야자나무, 동양의 탑(파고다)과 가마, 아편 연기, 반얀나무(벵골보리수), 진흙탕 같은 강물이 있었다. 빽빽하게 밀집한 수많은 사람이 특이한 태도로 뜻을 알 수 없는 말을 하는 광경 또한 그에게는 이국적으로 다가왔다. 차오는 그에게 말의 의미뿐만 아니라 또다른 많은 것을 더불어 가르쳐줘야 할 터였다.

이제 더이상 어떤 사교계 생활도 그를 방해하지 못했다. 마침내 스스로 스승이 된 폴은 그동안 자신이 알던 것과는 전혀 다른 새로운 세상을 보고 관찰하며 응시할 수 있게 된 것이다. 다양한 색깔과 향기, 감각, 감동을 온몸으로 빨아들이면서. 그의 호기심은 충족될 줄 몰랐으며, 그는 모든 것을 보고 모든 곳을 가보고 싶어했다. 훗날 그는 중국 체류가 끝나갈 무렵에 브르타뉴 출신의 시인 빅토르 세갈렝을 만나게 된다. 클로델과 마찬가지로 중국과 사랑에 빠진 그는 폴이 풍광 좋은 곳들을 탐식한다고 비난하기도 했다. 그리고 그런 그의 말은 사실이었다. 식탁에서 왕성한 식욕을 드러내는 것처럼 폴은 새로운 지식에 대해서도 병적이라고 할 만큼 심한 허기증을 앓고 있었다. 이제 중국은 그의 상상력을 깊이 자극하며 그의 내면세계를 풍성하게 만들어갈 터전이 된 것이다.

유교와 도교는 그에게 성찰과 깨달음의 기회를 주었다. 하지만 그는 지나치게 세속적이라고 판단되는 유교를 배제했다. 리세에서 그에게 주입식으로 가르쳤지만 그로서는 시대를 망치는 것으로 여겼던 유물론 철학과 마찬가지라고 생각했기 때문이다. 그 대신 그는 도교에 심취했다. 도교의 관점으로 바라본 우주에서는 인간과 식물, 구름을 포

함한 모든 생물이 창조의 질서와 조화에 기여했다. 그 자신 역시 직감으로, 물이나 바람, 빛처럼 만져지지는 않지만 어떤 강력한 흐름에 의해 세상의 인연이 맺어지고 경계가 허물어진다고 믿고 있었다.

그는 예전에 랭보의 시를 암송했던 것처럼 노자의 문장을 외우고 있었다.

'모든 인간은 등에는 어둠을 짊어지고, 가슴으로는 빛을 껴안고 있다.'

이것은 폴의 문장이 될 수도 있었던 것이다!

또한 세상 가운데 위치한 허공이라는 개념이 그를 매료시켰다. 모든 존재가 수신자이자 동시에 욕망이 되게 하는, 원초적이고 자아의 근본을 구성하는 허공. 전적으로 가톨릭교도이면서 동시에 도교 신도가 된 폴은 이 두 종교의 기발한 통합체를 자기 안에 내내 간직하기로 결심했다.

중국 체류 기간 동안 그는 더욱 깊이 영적인 것을 추구해갔다. 그는 그곳에 자신의 고해 신부인 비욤 사제의 조언에 따라 성 토마스 아퀴나스의 대전 두 질을 챙겨갔다. 그리하여 매일 저녁 그것을 읽고 주석을 단 다음 명상에 잠기곤 했다. 질서와 완벽한 구성을 추구하는 가운데 신비와 시에 대한 감수성을 표현한 성 토마스는 그에게 신의 영감을 받은 논리를 따른 세상이 어떤 것일지 정확하게 알려주고 있었다. 그것은 그가 여전히 불신하는 칸트나 쇼펜하우어의 논리보다 훨씬 더 섬세하고 유연하고 방대한 논리였다.

중국에 머무는 동안 도교 신도이자 토마스 아퀴나스 신봉자가 된 폴은 신을 향한 뜨거운 열정으로 자신을 가득 채워나갔다. 그는 가장 원

대한 열망과 가장 열정적인 하느님의 말씀, 그리고 침묵 속으로 녹아 들어가고 싶은 유혹에 관한 긴 글과 시학詩學까지 썼을 정도이다.

나는 또다시 무심하고 투명한 바닷물 속으로 내던져졌다. (……) 하늘은 온통 안개와 물의 공간으로 변했다. (……) 모든 물질이 하나의 물로 눈물처럼 한데 모아져 내 뺨을 타고 흘러내린다. 우리 안의 희망과는 무관한 숨을 내쉬는 바다의 목소리는 마치 꿈속에서 들려오는 듯했다.[66]

그의 주위로 거대한 제국이 온통 들끓고 있었다. 외국의 열강들이 한 주씩 나라를 쪼개놓으며 서로 차지하려고 다투었다. 부영사였던 폴은, 무력으로 중국인들의 저항을 이끌어내려는 민족주의자들이 주도한 의화단義和團 사건을 목격했다.

당시 타자기가 없었던 그는 상부에 보내는 보고서를 직접 손으로 작성했다. 후이저우의 구매자들에게 고급 직물을 공급하는 일, 양모 수입 또는 민장 강의 증기선 등에 관한 것이었다. 그는 습한 열기로 땀이 흘러내려 글이 번지는 것을 막기 위해, 이마에는 수건을 두르고 몸에는 압지를 잔뜩 붙이고 웃통을 벗은 채 보고서를 썼다.

그의 임무는 곧 무기 제조를 맡게 될 프랑스인 제철소 소유주들의 개입을 놓고, 일반 행정을 관장하는 중국인 총독, 프랑스의 감독 아래 놓인 무기 제조소를 이끄는 타타르인 총사령관과 협상하는 것이었다.

폴은 훌륭한 협상가의 자질을 보여주었다. 오귀스트 제라르 프랑스 대사는 여러 번에 걸쳐 그에게 찬사를 보냈다. 그러나 남쪽에 위치한 중국 항구를 거쳐 통킹에서 블라디보스토크를 이어주는 프랑스 철도

에 관한 더욱 민감한 프로젝트 건으로 인해 자신보다 더 노련한 동료에게 밀려나기도 했다.

그는 일시적으로 자신의 직위를 양보하고 베란다가 있는 자신의 집을 마지못해 떠나야 했다. 한저우로 보내진 그는 후이저우의 별이 총총한 밤에 비하면 지옥 같은, 뜨거운 한증막 속에서 머물러야 했다. 이전 근무지보다 바다에서 훨씬 더 멀리 떨어져 있었고, 내륙으로 훨씬 더 들어가 있는 인구 2백만의 이 도시는 양쯔 강과 한수이 강이 합쳐지는 지점에 위치하고 있었다. 그곳에는 수많은 비단, 면직 산업과 철공소와 제련소가 발달해 있었다. 젊은 부영사는 이번에는 벨기에인들과 합작해 중국의 북쪽과 남쪽, 즉 베이징과 한저우를 잇는 철도 건설에 관한 협상을 맡게 되었다. 그때 그들을 대표했던 실업가 에밀 프랑키와 폴 클로델은 그 후에도 친구로 남게 된다. 그들과 맞서 싸운 상대는 영국인들과 미국인들이었다. 여기서 프랑스와 벨기에의 동맹이 승리를 거둠으로써 클로델은 또다시 대사의 찬사를 받았다.

1897년, 상하이로 되돌아온 그는 난징과 쉬저우에서 휴가를 보내고, 3주간 일본 여행을 다녀온 후 후이저우로 돌아와 자신의 집과 비서, 웃통을 벗고 일하는 습관을 되찾게 된다.

1900년, 5년 만에 프랑스로 돌아온 폴은 또다시 5년간의 체류를 위해 두 번째로 중국으로 떠나게 된다. 이번에는 영사의 신분으로. 그의 연봉은 2만 4천 프랑으로 올랐다. 1905년에 프랑스로 되돌아온 그는 1906년 세 번째로 중국행 배에 몸을 싣게 된다. 이번에는 베이징 남동쪽에 위치한 허베이 성의 성도였던 톈진으로 부임하게 된다. 톈진은 페이허 강을 끼고 있으며, 하이허 강 하구에 위치하고 있는 중요한 항

구로 특히 섬유 무역이 활발하던 곳이었다. 클로델은 그곳에서 그의 중국 체류 중 마지막에 해당하는 기간을 보내게 될 것이었다. 서태후 의 죽음까지, 그리고 쑨원이 결성한 중국국민당에 의한 권력 집권이 임박할 때까지.

폴은 후이저우에서 북부의 궁궐에 이르기까지 중국을 섭렵했다. 그 는 중국에 정통했으며, 더욱더 사랑하게 되었다. 그곳에서 그는 자신 의 외교 사명을 위해 일했을 뿐 아니라, 자신을 위해 일과 시간 외에 도, 아침 일찍 또는 밤늦게까지 쉬지 않고 엄청난 양의 극작품과 시를 썼다.

그가 통과한 지역이나 체류했던 나라들은 그의 문학작품 속에 흔적 을 남겨놓았다. 1894년, 미국에 있는 동안 그는 등장인물들의 어조나 이름을 통해 매우 미국다운 분위기를 풍기는 「교환」이라는 작품을 썼 다. '동쪽 연안'에 위치한 동양과 미국을 배경으로 한 그 작품 속에서 는, 「황금머리」에서보다는 덜 현란하지만, 사랑과 '백색 대서양'을 둘 러싼 여전히 시적인 대화를 엿볼 수 있다. 토마 폴락 나주아르가 바로 오래도록 기억될 작품의 주인공이다. 폴이 중국에서 쓴 글로는 우선, 1897년의 『동방 탐구』가 있다. 이것은 그가 중국에서 보낸 시절에 쓴 시평 모음집으로, 시인의 민감한 눈으로 사진을 찍듯, 우울한 노란색 에서 황금빛 노란색으로 시시각각 변하는 빛과 함께 시인의 망막에 새 겨진 듯한 이미지들을 모아놓았다. 「야자나무」에서 「비」, 「강」 그리고 「물의 슬픔」을 거쳐 「해체」에 이르기까지 산문으로 쓴 소품들은 그가 원고를 보낸 여러 잡지(『르뷔 드 파리』, 『르뷔 블랑슈』 또는 『누벨 르뷔』)에

나눠 게재되었다. 파리에서 발행된 그의 글들은 얼마 되지 않는 열렬한 독자들에게 폴의 부재를 깊이 느끼게 해주었다. 그는 구양과 후이저우에서 '시학'의 중요한 부분인 「시대 알기」, 「세상과 자신 알기」 편을 마치 구세주 같은 어조로 써내려갔다. 「일곱 번째 날의 휴식」은 악의 기원에 관한 드라마로 자신의 백성의 고통을 굽어보는 중국 황제의 역사를 그리고 있다. 그로부터 2년 후, 폴은 마지막으로 『5대 송가』를 집필한다. 그의 영적인 것에 대한 추구와 중화제국에서 보낸 오랜 체류 기간 동안의 이미지로 가득 찬 시집이었다. 그는 후이저우와 베이징 그리고 텐진에서 그것을 썼다.

어느 곳으로 고개를 돌리더라도
나는 거대한 창조의 옥타브가 펼쳐져 있음을 본다!
세상이 활짝 열리고, 내 시선은 그 끝에서 끝을 가로지른다.
그리고 나는 마치 토실토실한 양과 같은 태양의 무게를 잰다······[67]

대중화제국도, 온 우주의 신기루도 그의 누이와 마찬가지로 자신의 예술에 관한 한 흔들림이 없는 폴에게 그의 천직을 소홀히 하게 할 수는 없었다. 카미유에게는 조각이, 그에게는 글을 쓰는 것이 첫 번째 소명이었던 것이다.

어머니와 같은 문장이여! 언어로 만든 심오한 도구이자
살아 있는 여인의 무리여!
창조적인 존재여![68]

아주 멀리 떠났던 더없이 매력적인 여행은 바다의 심연과 심해, 어머니의 캄캄한 뱃속을 연상케 하는 세상을 더욱 풍요롭게 만들어주었다.

가장 원초적인 물질이여! 내게 필요한 것은 어머니이다!
소금기 어린 영원한 바다, 칙칙한 장밋빛 바다를 소유하자!
난 천국을 향해 손을 치켜든다! 그리고 바다를 향해 아주 깊숙이 전진하며
영원히 그곳으로 들어간다![69]

내면의 방황

카미유는 혼자 살고 있었다. 그녀는 폴보다 2년 먼저인 1888년 여름 가족이 사는 아파트를 떠났다. 벌이가 신통치 않은 그녀로서는 아버지의 경제적인 원조 없이 조각 작품을 파는 것만으로 아파트를 세낼 수도 없는 처지였다. 그러나 그녀의 어머니는 그녀가 포르루아얄 로에 있는 아파트에서 계속 가족과 함께 사는 것을 원치 않았다. 카미유의 불규칙한 일정이 야기하는 혼란을 더이상 용납하지 못했던 것이다. 게다가 그해 루이즈는 모든 면에서 완벽한 남자와 약혼을 했다. 약혼자는 법관으로, 클로델 가족의 친구의 아들이었다.

카미유로서는 어머니의 제안을 거절할 이유가 없었다. 그녀가 살게 될 새 아파트란 바로 그녀의 아틀리에였던 것이다. 이제부터는 조각을 하기 위해 수 킬로미터를 힘들게 오갈 필요가 없게 된 것이다. 게다가 제시와는 이미 결별을 했고, 다른 영국인 친구들과도 우여곡절 끝에 노트르담 데 상 가에서 함께 살기가 힘들어져 자연스럽게 이사를 한 터

였다. 카미유는 이제 그녀의 집에서 그리 멀지 않은 13구의 고블랭 구역, 이탈리 로 113번지에 새롭게 둥지를 틀었다.

그러자 로댕이 즉시 그녀와 합류했다. 그는 같은 해에 그녀와 몇 달 간격으로 같은 대로변의 68번지에 18세기 풍의 멋진 저택을 세냈다. 동네 사람들이 라 폴리 뇌부르라고 부르는, 공원 한가운데 위치한 집이었다. 뇌부르는 그곳의 예전 주인의 이름을 딴 것이며, 18세기에는 연인들이 묵어갈 수 있는 장소로 마련된 곳을 '폴리'라고 불렀다. 파리의 성채에서 멀지 않은 곳에 있는 서민 구역인 고블랭은 아직 시골이나 다름없었다. 나무들에 푹 파묻힌 채, 흙으로 된 길 위에서 새 소리를 들으며 살 수 있는 곳이었다.

'클로 파이엥'이라고 불리는 곳에 있는 집은 오랫동안 버려진 채로 거의 폐가나 다름없었다. 그러나 그 방대한 면적이 대가의 욕구를 충족시켜주었다. 방치된 채 먼지로 뒤덮여 있던 널따란 방에는 재빠르게 석고, 점토, 수백 장의 스케치 같은 일상의 물건들과 젖은 천, 가공하지 않은 돌덩어리, 흙을 담은 커다란 자루, 자욱한 백색 가루로 넘쳐나게 되었다. 라 폴리는 이제 하나의 성소가 되었다. 그곳의 첫 번째 소명에 충실하듯 저택은 두 연인의 사랑을 보듬었을 뿐 아니라, 두 위대한 조각가의 작품을 품게 되었다.

이제 로댕이 여전히 작업하고 있는 데포 데 마르브르로 향하는 카미유의 발걸음은 예전보다 뜸해졌다. 로댕은 20년 넘게 살았던 포부르 생자크 가를 떠나 로즈 뵈레와 아들을 귀족풍의 7구에 위치한 부르고뉴 가에서 살게 했다. 그는 이제 이 세 장소를 오가며 지냈다. 로댕이 끊임없이 자신들 사이를 오가는 것을 참아내던 두 여인은 마침내 우유

부단함은 접고 한 사람만 선택하도록 그를 채근했다.

카미유는 13구의 아틀리에에서 「기도」를 조각했다. 훗날 청동으로 제작된 버전에서는 「시편」이라고 새롭게 이름 붙여진 작품이다. 베일을 쓴 젊은 여인이 뭔가에 열심히 집중해 있는 모습을 표현한 두상으로, 자기 동생에게 바칠 수도 있었을 작품이었다. 그녀는 기도하는 마음이 어떤 것인지 잘 알고 있는 듯했다.

카미유는 어린 샤를 레르미트의 흉상도 조각했다. 그는 로댕의 친구인 화가 레옹의 아들이었다. 사랑스런 아이의 얼굴을 표현한 작품으로, 평생 아이를 낳지 못한 카미유가 처음으로 만든 아이의 형상이었다.

그녀는 1892년 클로 파이엥을 떠난다. 이탈리 로의 아틀리에를 여전히 몇 년 동안 그대로 유지하면서, 이번에는 7구에 있는 라 부르도네 가 11번지에 자리를 잡는다. 아파트 1층에 있는 그녀의 집은 즉시 아틀리에로 변모하게 된다. 그것은 로댕과의 관계 속에서 자신의 독립성을 지키기 위한 그녀의 방식이었다. 버지니아 울프가 글을 쓰기 위해 '자신만의 방'을 필요로 했던 것처럼, 카미유 역시 '자신만의 아틀리에'를 가질 시간이 된 것이다.

1892년부터 「칼레의 시민」의 조각가와의 협업은 더이상 이뤄지지 않았다. 이제부터 그녀는 자신만을 위해 일하게 될 터였다. 라 부르도네 가의 아틀리에에서 오닉스로만 조각한 그녀의 작품 「수다쟁이들」이 태어났다. 세 명의 벌거벗은 여자들이 벤치에 앉아 몸을 숙인 채 손을 입에다 댄 자세로, 비밀을 속삭이는 네 번째 여자의 말에 귀를 기울이는 모습이었다.

같은 시기 로댕은 저명인사이자 인기 있는 조각가, 늙어가는 돈 후안으로서 자신의 운명에 순종하듯 카미유의 최근의 두 모습을 조각으로 남긴다. 「회복기의 그녀」와 「작별」이 그것이다. 조각상의 제목과 형상만으로도 그 의미가 느껴지는 작품이었다. 돌 속으로 점차 사라져가는 카미유의 모습이 표현되어 있었다. 그녀의 아름다운 손이 그녀의 입을 막고 있어 침묵이 점차 그녀를 빨아들이는 형국이었다. 로댕이 자신에게서 멀어져가는 카미유를 지켜보며 느끼는 슬픔을 떨쳐버리는 데는 오랜 시간이 걸릴 것이었다. 그는 불행해 보이는 이 개성 강한 제자를 멀리서 가능한 한 오랫동안 계속 지켜보았다. 또한 그녀가 모든 지원을 끊고 자기 주위로 장벽을 치려는 경향에 종종 주의를 주기도 했다. 로댕은 그녀에게 기자와 미래의 고객 들을 보내주기도 했다. 심지어 그녀가 자신의 영향력을 느끼고 분개하지 않도록 다른 사람의 이름으로 그녀의 작품을 구입하기도 했다. 그로서는, 친구들에게 보낸 편지에서 밝힌 대로 애정에서 우러나오는 깊은 염려와 불안감으로 그리했을 뿐이었다.

카미유는 가족이 사는 집을 떠난 이후 로댕과 멀어지기 이전에 때로 휴가를 떠나기도 했다. 그녀는 어느 일요일 로댕과 로즈를 빌뇌브의 시골집으로 초대한 일 때문에 그 후엔 그곳에 가는 횟수가 예전보다 뜸해졌다. 클로델 부인이 그 일로 몹시 노한 탓이었다.

"네가 우리 몰래 이렇게 비열한 연극을 꾸미다니! 네 말만 듣고 빌뇌브에 그 '대단한 분'과 그의 동거녀인 마담 로댕을 초대한 내가 참으로 바보였지!"[70]

와이트 섬은 여전히 그녀의 은신처로 카미유는 플로랑스 장의 부모

집에서 잠시 머물곤 했다. 그러나 그녀는 투렌 지방으로 달아나는 일이 점점 더 잦아졌다. 그녀에게 그곳의 매력을 처음으로 알게 해준 사람은 바로 로댕이었다. 그는 카미유의 존재를 로즈에게 숨긴 채 그녀를 그곳으로 데리고 갔다. 그 여행을 위해 둘러댄 핑계는 발자크가 살았던 곳을 더 잘 알기 위함이라는 것이었다. 로댕은 『인간희극』 작가의 조각상을 막 주문받은 터였다. 아제 르 리도 근처에 있는 이즐레트 성은 그들의 사랑을 키워나가는 보금자리가 되었다. 두 사람은 1889년과 1890년 그리고 1892년에 그곳에서 함께 지냈다. 1894년, 카미유는 홀로 그곳으로 돌아갔다.

그곳은 밀밭으로 둘러싸인 르네상스 양식의 아름다운 성이었다. 공원 한쪽으로 나 있는 강에서 수영을 하던 카미유는, 먼저 파리로 떠나는 로댕에게 '블라우스와 바지(중간 사이즈)로 된, 흰색 장식 줄이 달린 짙푸른색 수영복을 루브르나 봉 마르셰에서'[71] 사다줄 것을 부탁했다.

그녀는 로댕이 그곳에 없을 때도 밤에 옷을 모두 벗은 채로 잠을 청했다.

"나는 당신이 내 곁에 있는 것처럼 느끼고 싶어서 알몸으로 자곤 했어요. 하지만 아침에 눈을 떴을 때는 모든 게 달라져 있었죠."[72]

전원 속에서 이뤄진 이러한 관능적인 사랑의 도피는 카미유의 삶에서 하나의 고립된 작은 나라를 이뤘다. 그것은 그녀가 갑자기 예외적으로, 여유가 생기고 활짝 피어나며 환하게 빛나던 목가적인 한가로움의 순간, 아주 드문 행복의 순간이었다. 그와 같은 일시적인 소강 상태 가운데서도 로댕에게 다음과 같은 편지를 보냈던, 어둡고 고통받았던 그녀가 누린 일시적인 행복이었다.

"내 안에는 언제나 나를 괴롭히는 빈자리가 있는 것 같아요."

카미유는 그 나머지 시간, 즉 대부분의 시간을 파리의 자기 아틀리에에 들어박힌 채 보냈다. 그곳에서 식사를 하고 잠을 자고 아침을 맞이했다. 먼지와 습기 속에서 하는 작업은 혹독했다.

그녀는 엄격하게 구분된 도시의 세계 속에서 살고 있었다. 그곳은 높은 창문들이 나 있음에도 불구하고 몹시 좁은 공간이었다. 카미유는 어느 날 갑자기 스스로 그 창문들을 굳게 막아버렸다. 도시와 아틀리에는 돌과 콘크리트로 이뤄진 감옥 속에서 하나가 되었다. 아마도 그녀가 아닌 다른 사람이었다면 그 속에서 질식하고 말았을 것이다.

카미유는 예전에 비해 여성스러움을 잃어갔다. 작업이 그녀를 온통 사로잡고 있었다. 정기적인 수입이 없던 그녀는 옷이나 신발 등을 살 충분한 돈이 없었다. 언젠가 그녀는 양산이 부러졌다는 핑계로 약속을 취소하기도 했다. 자존심이 강했던 그녀는 낡은 구두를 신고 외출할 수가 없었던 것이다. 그녀의 돈은 전부 재료(대리석은 매우 비싼 재료였다)를 구입하거나, 모델 사례금 또는 주조공을 쓰는 데 지출되었다. 이 외의 것은 엄두도 내지 못했다. 추위를 이기거나 기력이 부족할 때 힘을 얻기 위해 필요했던 적포도주를 제외하고는.

그러나 카미유는 좁은 아틀리에가 넓어져 빛으로 가득 차는 것 같은 느낌으로 하루 종일 몰두해서 일했다. 그러다보면 작업장이 좁다는 생각은 들지 않았다. 그녀가 만든 조각상들은 눈을 감은 채 꿈을 꾸는 듯했다. 마치 자유롭게, 누구의 손도 닿지 않는 곳에 가 있는 것처럼. 그것은 어디론가 여행을 떠나는 그녀만의 방식이기도 했다.

그렇게 하여 「사쿤탈라」 이후 두 점의 걸작이 태어났다. 1890년에 제작된 「클로토」는 문어발 같은 머리카락과 축 늘어진 젖가슴, 주름지고 멍든 피부를 가진 추한 모습의 노인을 형상화한 것이었다. 그런 고통을 상쇄하기라도 하듯 1892년엔 「왈츠」가 제작되었다. 꼭 껴안은 두 젊은이가, 음악이 그들을 받쳐줘 어디론가 데려가지 않으면 마치 금방이라도 넘어질 것처럼 불균형한 자세를 취하고 있는 조각상이었다. 두 사람에겐 멀고먼 천국으로 향하기라도 하듯.

카미유는 파리 아틀리에의 고독 속에서 대리석을 망치로 깎아 조각했다. 그 무렵 폴은 후이저우의 찌는 듯한 열기 속에서 자신의 숙소 베란다에 앉아 중국의 산들과 누런 강물을 응시하고 있었다. 직선거리로 수천 킬로미터나 떨어져 있었던 남매는 각자 혼자였다. 그들의 곁에는 아무도 없었다. 망치 소리만 울려 퍼지는 아틀리에의 침묵과 광활한 중국의 밤 매미 우는 소리에 익숙해진 침묵만이 그들과 함께할 뿐이었다. 오가는 데 여러 달씩 걸리긴 했지만, 편지가 그들을 가까이 느끼게 해주었다. 폴은 일주일에 한 번씩 영국 영사관에서 우편물 도착을 알리기 위해 지주 꼭대기에 깃발을 내거는 것을 떨리는 마음으로 지켜보곤 했다.

그는 카미유에게 자신이 그토록 원했던 이국 생활에 대한 느낌을 적어 보냈다. 그녀는 폴에게 레옹 도데의 『돌팔이 의사』와 『검은 별』을 포함해 그의 친구들이 펴낸 책들을 보내주었다. 그때부터 카미유는 오직 폴에게만 자신의 계획에 관해 얘기했다. 「수다쟁이들」, 「기도」 또는 「식사기도」 등의 제작을 포함해 진행 중인 작업의 어려움에 관해 그에

게 털어놓았다. 어린 '샤를로'(샤를 레르미트)의 흉상 다음으로 제작한 그의 아버지 레옹 레르미트의 흉상 작업에서 카미유는 약간의 어려움을 느꼈다. 그러나 그녀는 폴이 그녀에게 중국에 관해 이야기할 때처럼 대체로 열정적인 상태를 유지했다. 카미유에게서는 어떤 슬픔의 그림자도 엿볼 수 없었다. 몹시 고독할 수밖에 없는 자신의 삶에 대한 어떤 푸념도 들리지 않았다. 카미유의 머릿속은 앞으로의 계획으로 꽉 차 있었다. 그녀는 「일요일」, 「파오」, 「서투른 바이올린 연주자」의 제작 계획에 관해 폴에게 얘기했다. 그러면서 그를 안심시켰다.

"이것들은 로댕의 작품들과는 전혀 달라. 모두 옷을 입었거든……!"

다른 누군가가 자신의 아이디어를 도용할 것이 두려웠던 카미유는 그에게 비밀을 지켜줄 것을 요청했다.

"이런 말은 오직 너한테만 하는 거야. 다른 사람에게는 절대 말하지 마!"

무엇보다도 그녀는 폴에게 돌아올 것을 요청했다. 짐짓 꾸미거나 감상에 빠지지 않은 채 다소 퉁명스럽게 자기만의 방식으로, 단순히 그가 보고 싶다고 말하면서.

"내 작품들을 보러 얼른 다시 돌아와줘!"

폴은 프랑스로 돌아올 때마다 매번, 자신의 공범자인 누이와 또다른 누이, 그의 부모와 오랜 친구들을 다시 만났다. 그러나 며칠 혹은 몇 주가 지날 때까지도, 물결에 다리가 흔들리던 느낌을 떠올리며 그가 막 담아온 넘치는 이미지들을 그들과 힘겹게 나눠야 했다. 그는 모두에게

자신의 경험담을 들려주며 쏟아지는 질문에 인내를 갖고 대답하려 했지만, 곧 자신과 그들 사이의 괴리를 깨닫게 되었다. 자신의 조국과 가족 사이에서 이방인이 된 것 같았던 그는 자신이 어디에도 속하지 않는다는 생각에 고통스러워했다. 그 느낌을 '나는 어디에도 속하지 않는다'라고 영어로 표현한 그는 '조국을 벗어나' 있는 존재와 같았다. 마치 잠시 머무르는 손님처럼 정체성의 혼란을 느낀 그는 '자신이 없어도 모든 게 아주 잘 흘러간다는'[73] 사실을 깨닫게 된 것이다. 자주 바뀌는 자신의 지위로 인해 그는 스스로를 '직업적인 부재자'로 명명했다.

어떤 의미에서는, 그는 이제 자신의 가족들에겐 더이상 존재하지 않는 사람과도 같았다.

"이별을 하자 유배 생활이 그를 뒤따라왔다."[74]

그러나 그가 프랑스의 가족들 곁에서 느꼈던 거북함과 부적응의 문제는 반드시 부정적인 것만은 아니었다. 어디에도 속하지 않는 것 같았던 그는 이제 스스로를 넓은 마음과 다양한 뿌리를 지닌, 세상이라는 나라의 시민으로 여길 수 있었던 것이다.

"내게 떠난다는 것은 온갖 세속의 골칫거리에서 벗어날 수 있는 활짝 열린 은신처이자 구원과도 같았다."[75]

다시 프랑스를 떠나게 된 폴은 여행을 하는 동안 그의 동맹자가 된 충실한 바다가 자신을 다시 품에 안는 것 같은 느낌을 받았다. 바다는 그에게 다른 이들뿐 아니라 자기 자신과도 극도의 거리를 유지할 수 있게 해주었다. 그곳은 거대한 자유의 공간이었다. 조국에서 멀리 벗어나, 끊임없이 모습을 바꾸는 수평선을 향해 나아가는 그에게 진정한 보금자리는 바로 바다였다. 계속해서 변화하는, 누구에게도 속하지 않

는 곳no man's land, 그 바다가 바로 그가 있을 자리였던 것이다.

"그리고, 매일같이 난 마치 이해심 많은 여인의 눈을 읽듯 바다를 연구한다……." 76)

카미유는 부두에 서서 멀리 떠나는 폴을 지켜보았다. 꼼짝도 하지 않은 채 당당한 모습으로 서 있는 그녀의 모습은 그가 멀어짐에 따라 차차 희미해져갔다.

또다시! 또다시 한 척의 작은 배처럼 나를 태우러 오는 바다여,
한사리에 또다시 나를 향해 다가와, 요람에서 나를 일으켜 가벼워진 갤리선처럼
나를 살며시 흔드는 바다여,
줄 하나에 의지한 채 격렬하게 춤을 추며, 두들기고, 돛을 끌어당기고,
돌진하고, 상하로 몸을 흔들며, 코를 말뚝에 박은 채 곤두박질치는
한 척의 작은 배처럼…… 77)

이제 폴의 두 누이는 그의 세계에서 아주 멀리 멀어져갔다. 루이즈 역시 카미유처럼 굳어진 채 부두에 머물러 있었다. 그녀는 페르디낭드 마사리와 결혼한 후 생 루이 섬의 아파트로 이사했다. 그곳과 아주 가까운 곳에 있는 폴의 예전 아파트에는 카미유가 옮겨가서 살았다. 폴은 휴가를 얻어 돌아올 때면 두 누이의 집을 오가며 지냈다.

폴의 누이동생 루이즈는 자크라는 아들을 얻었다. 그가 태어난 1892년은 폴이 부푼 꿈을 안고 처음으로 미국으로 떠나기 1년 전이며, 카미

유가 로댕과 결별하기 1년 전이었다.

루이즈는 막 서른 살이 되던 1896년(폴이 후이저우에서 보낸 첫 해이자, 카미유가 「수다쟁이들」을 제작한 해)에 남편을 잃었다. 페르디낭 드 마사리는 마흔한 살의 나이에 심장병으로 세상을 떠났다.

루이즈는 도시에 영원히 머무르지 않았다. 훗날 의사가 된 아들의 교육이 끝나자마자, 자신과 마찬가지로 남편을 잃은 어머니 클로델 부인과 함께 어린 시절의 고향집으로 서둘러 돌아갔다. 케 당주의 아파트를 겨울을 나기 위한 거처로 남겨둔 채 빌뇌브로 돌아간 루이즈는 카미유와 폴의 요란한 삶과는 대조되는 전원적인 평온한 삶을 이어갔다. 중국과 대양과 멀리 떨어져 있던 두 루이즈는 전원 속에 머무르기를 더 좋아했다. 오래된 고향집과 정원, 담장 아래 묘지 등은 그들에겐 영원히 세상의 중심이었던 것이다.

폭풍우

태풍의 눈 속에서

그렇다면 카미유를 향한 로댕의 사랑은 어떠했을까? 그것은 그가 카미유에게 보낸 편지들 속에서 확연하게 드러난다. 그는 불타오르듯 열정적이며 동시에 고통스러운 사랑을 진실하고 겸허하게 표현해놓았다. 마치 용서를 구하기라도 하듯.

"그대 곁에 있을 때면 난 마치 취한 것처럼 정신을 차릴 수가 없구려!"[78]

경탄과 애원하는 듯한 어조를 번갈아 사용하는 그의 편지에서 로댕이 카미유의 의지와 변덕에 완전히 순종했으며 그녀에게 종속되어 있었음을 알 수 있다.

"나의 가혹한 연인이여, 그대는 나를 꼼짝 못하게 사로잡고 있소. 나는 그대를 하루라도 보지 않으면 살 수 없을 것 같으니 말이오."

로댕에게 카미유는 은총이자 잔인한 사형집행인이었다. 선이면서

악인 것처럼. 카미유는 화가 나거나 불만스러울 때는 그에게서 멀리 도망감으로써 그를 벌주기도 했다. 그에게서 자신과 함께 있는 행복을 박탈하기 위해, 1886년 일부러 몇 주간 영국에 가 있었던 것처럼. 로댕은 그녀가 떠나면 고통받았고, 더이상 삶의 의욕이 남아 있지 않음을 한탄했다.

그대는 내 고통을 믿지 않는군요. 나는 울고 있는데 그대는 내 진심을 의심하고 있군요. 나는 오래전부터 더이상 웃지도 노래하지도 못하며, 모든 게 무미건조하고 따분하게 느껴질 뿐입니다.

연애소설을 탐독하다보면 첫눈에 알아볼 수 있는 이런 증상은, 추방된 후 이졸데에게서 멀리 떨어진 채 서서히 죽어가는 트리스탄의 그것과도 같았다. 그는 카미유의 자비에 간절하게 호소했다.

그대를 매일 볼 수 있게 해주시오. 그렇게 하면 그대는 선행을 베푸는 것이 될 것이오.(······) 오직 그대만이 그대의 관대함으로 나를 구할 수가 있기 때문이오. 나의 지성과 그대를 향한 열렬하고 순수한 사랑을 끔찍하게, 서서히 병들게 하지 말아주시오. 부디, 나를 불쌍히 여겨주기를, 내 사랑.

카미유가 뭐라고 대답했는지는 알 수 없다.

그러나 로댕의 편지에서, 그에 대한 그녀의 까다롭고 엄격하며 오만한 태도를 미뤄 짐작해볼 수 있다. 로댕의 뜨거운 사랑은 절대를 추구하는 카미유의 성격 탓에 벽에 부딪힌 것이다.

카미유는 자신이 그의 유일한 관심 대상이기를 바랐다. 그런데, 그는 그녀보다 더 아름다운 여자들에게 둘러싸인 채 살고 있었다. 제자, 여성 친구, 모델 등등. 그의 리스트는 아브루치 자매뿐 아니라 수많은 교류와 정복의 대상이었던 여자들로 넘쳐났다. 아델, 안나, 그웬, 소피……. 그러나 대부분의 관계는 오래가지 못했다. 그녀들과의 관계는 살아 있는 모델과 자신이 빚고 있는 조각상의 관능을 잠시 혼동한 조각가의 혈기와 작품의 마력에서 비롯된 것이었기 때문이다. 그의 작업과 사랑은 종종 욕망이 뿜어내는 열기 속에서 하나가 되곤 했다. 옥타브 미르보는 로댕에 관해 다음과 같이 말했다.

"그는 무엇이든 할 수 있는 인물이었다. 여성에 대한 중대한 과오를 저지르는 일까지도. 그는 마치 자신이 만든 에로틱한 조각의 무리 가운데 있는 거친 사티로스와도 같았다."

로댕은 노련한 엽색가의 특징인 정열적이면서 변덕스러운 사랑으로 여인들을 사랑하는 남자였다. 사티로스, 목신, 식인귀와 같은 채워지지 않는 욕망을 지닌 괴물처럼, 자신의 손이 닿는 곳에 지나는 모든 것을 탐했다. 아름다운 형태를 지닌 것이면 무엇이든 충족되지 않는 그의 욕구를 자극했다. 여자들이 그에게 저항하는 경우는 거의 없었다. 그의 열정과 이글거리는 눈빛, 노련한 손길 그리고 그녀들에게 본능적으로 보내는 감탄 등은 여자들의 마음을 사로잡기에 충분했다.

"여자는 이 시대에 여전히 걸작으로 남아 있는 유일한 존재"라고 말했던 로댕은 여자들에게 유혹의 화술을 구사하는 타고난 호색가였다. 마치 조물주의 재능(그것은 여자들에겐 굉장한 마력을 지닌 것이었다)을 가진 듯한 방탕한 예술가는 피부를 종이에, 살을 흙에다 옮겨놓으며

그들을 불멸의 작품으로 변모시킬 줄 알았다. 그런 그에게, 무엇 때문에, 어떻게 저항하겠는가? 그가 발산하는 강렬한 매력과, 유혹을 위한 사전 작업을 거치지 않고 거침없이 표현하는 욕망에 부응하지 않을 여자는 거의 없는 듯했다.

그러한 남자를 새장 안에 가두는 건 불가능해 보였다. 로댕이 카미유에게 느끼는 사랑은 평소의 연애담을 훌쩍 넘어 그를 멀리, 아주 먼 곳으로 이끌고 갔다.

"지금 내겐 그대밖에 없으며, 내 마음은 온통 그대에게 속해 있음을 믿어주시오."

카미유가 이런 사랑 고백을 믿었을까? 이런 미사여구에서 출발해 자신의 미래를 꿈꿔보았을까? 어쩌면 로댕의 이런 말은 거짓이 아니라 진심이 담긴 고백이었는지도 모른다. 그에게 카미유는 유혹과 정복으로 점철된 그의 삶에서 특별한 부분을 차지하고 있었다. 이런 사실은 로댕이 그녀에게 보낸 편지에서도 명백하게 드러날 뿐 아니라, 그들의 사랑의 역사를 곁에서 지켜보았던 사람들의 증언에서도 잘 나타난다.

1886년 10월 12일, 로댕은 카미유에게 공식적인 약속을 기록한 한 통의 편지를 보낸다. 일종의 계약인 셈이었다. 그는 거기서 두 가지 약속을 한다. 그것은 독점권과 충실성이었다. 그는 우선 카미유를 위해 다른 여성들과 친밀한 관계를 포기할 것을 선언한다. 그녀에게 정신적 고통을 주지 않기 위해 구체적인 이름은 밝히지 않았지만, 당시 그와 특별한 관계에 있던 모 여성을 포함해서. 그녀는 로댕이 조각을 가르친다는 명목 아래 해부학 강의를 하던 여성 제자들 중 하나로, 카미유가 그녀에게 질투심을 품고 있던 터였다.

1886년 10월 12일 오늘부터 앞으로 나는 마드무아젤 카미유만을 제자로 삼을 것이며, 그녀의 친구들이기도 한 나의 친구들과, 특히 영향력 있는 친구들, 그리고 내가 할 수 있는 모든 방법을 통해 그녀만을 보호할 것을 맹세합니다.

이처럼 그가 '할 수 있는 모든 방법을 통해' 그녀를 지지하겠다는 약속을 로댕은 나무랄 데 없는 꾸준함으로, 그들이 결별한 이후에도 오랫동안 지켰다. 그로 인해 그가 약속을 지키는 충성스런 남자임을 입증한 셈이었다.

하지만 로댕은 두 번째 약속을 지키지는 못했다. 카미유에 대한 그의 사랑과 어떻게든 그녀를 자기 곁에 두려는 욕망에서 비롯된 약속이었다. 예의 그 편지에서 그는 그녀와 결혼할 것을 약속했던 것이다!

"5월이면 우리는 이탈리아로 떠나 그곳에서 적어도 6개월을 머물게 될 것입니다. 마드무아젤 카미유가 마침내 내 아내가 되는 뗄 수 없는 인연이 시작되는 것입니다."

그러나 그것은 거짓 맹세였다. 그들은 이탈리아로 떠나지도 않았고, 카미유는 로댕의 아내가 되지도 않았으며, 그들의 인연은 끝이 났던 것이다.

그럼에도 그의 편지는 온통 그녀를 향한 열렬한 사랑으로 가득 차 있다.

"그대의 사랑스런 손으로 내 얼굴을 어루만져주기를. 그리하여 행복해진 나의 살갗으로 인해 내 지고한 사랑이 또다시 온몸으로 퍼져나감을 내 심장이 느낄 수 있도록."

"카미유, 부디 내게서 그대의 손을 거두지 말기를. 그대의 손이 그대의 애정의 징표가 아니라면, 그것을 만지는 내게 행복이란 없을 것이오."

"아! 지고한 아름다움이여, 말하고 사랑하는 꽃이여. 지혜로운 꽃이여, 내 사랑. 내 어여쁜 사람이여, 난 그대 앞에 무릎을 꿇고 앉아 그대의 아름다운 육체를 힘껏 포옹하고 싶소."

이처럼 늘 여자들에 둘러싸인 채, 20여 년 전부터 지속적으로 한 여자와 부부처럼 살아온 그가 어떻게 카미유와 결혼을 할 수 있었겠는가? 로댕은 자신의 동반자와 결별하고 싶어하지 않았다. 로즈 뵈레는 조용히 변함없이 그의 살림과 조각 작품들을 돌봐온 여자였다. 그가 자리를 비울 때면 작업 중인 점토 위에 젖은 천을 바꿔가며 조각이 마르지 않게 하던 것도 그녀였다. 아틀리에에서 자주 눈에 띄지도 않았고, 가난했던 시절 추억이 서린 무대 뒤에 숨어 있던 그녀였지만 그녀는 분명 거기에 있었던 것이다. 너무도 명백한 그녀의 존재에 부담을 느낀 카미유는 곧 그녀에게 증오를 느꼈다. 감춰진 그녀의 존재는 그녀를 더욱더 확실하게 느끼게 해주었다. 대가의 그늘에 웅크리고 있는 공인된 정부는 카미유 자신의 태양을 위협하고 있었다. 로댕은 어디를 가든지 간에, 그의 곁을 한 발자국도 떠나지 않는 보이지 않는 유령 같은 존재와 함께 있었던 것이다. 마치 악령처럼 끈질기게 그를 따라다니며 마침내 그의 일부분이 되어버린 로즈 뵈레라는 여인과 함께.

운명의 아이러니였다. 로즈는 아름답지도, 젊지도, 심지어 로댕과 정식으로 결혼을 한 사이도 아니었다. 로댕은 그녀를 부끄럽게 생각하

는 듯 항상 제쳐놓았다. 자신의 아내로 소개하지도 않았다. 그러면서 언제나 혼자 친구들 집에 가서 식사를 했고, 그들을 집으로 초대하는 일도 결코 없었다. 심지어 그는 자기 아들이 주정뱅이라는 핑계로 그를 집에서 내쫓아 로즈는 아들을 몰래 만나야만 했다. 반면 카미유는 로댕 옆에 공식적인 자리를 차지하고 있었다. 줄리엣 아담, 스테판 말라르메, 라 브리유 혹은 메나르 도리앙 가족의 집을 포함해 그의 잦은 시내 외출에 동반하던 상대는 바로 그녀였다. 하지만 아무리 화려하고 빛난다 하더라도 이러한 파리식 소우주는 카미유의 흥미를 끌지 못했다. 오히려 그 세계를 경멸하기까지 했다. 그곳은 그녀에겐 작업을 해야 하는 예술가들에게 너무 많은 시간과 에너지를 빼앗는 곳으로 비쳤기 때문이다. 과연 그녀는 그걸 문제 삼아 로댕에게 따지기까지 했다. 어느 날, 로댕을 예의 그 모임에 홀로 내버려두고 온 그녀는 그에게 다음과 같은 비난을 퍼부었다.

"당신은 또 그 망할 놈의 만찬에서 음식을 잔뜩 먹었겠죠. 당신의 시간과 건강을 빼앗아가는, 내가 그토록 싫어하는 사람들과 말이죠."

이처럼 로즈의 존재를 알고 있던 사람이 거의 없었던 반면, 로댕의 친구들은 언제나 대화 끝에 카미유의 안부를 묻곤 했다. 따라서 카미유는 스스로 조각가의 마음속에 첫 번째 자리를 차지한다고 믿게 되었다. 그러나 실제 삶에서는, 겉보기와는 전혀 다른 상황이 펼쳐지고 있었다. 로댕은 로즈 뵈레에게 매우 집착하고 있었다. 예전에 알자스 여인과 바쿠스 신의 여제관 두상의 모델이었던 그녀와 편안한 일상을 함께하며 로댕은 이 충성스런 동반자에게 변함없는 애정을 간직하고 있었다. 로댕이 그녀에게 보내는 편지 속에서는 오랜 세월에도 불구하고

그들 사이에 남아 있는 오래된 관능의 흔적이 엿보였다. 그에게는 어려웠던 시절의 동반자를 버린다는 건 있을 수 없는 일이었다. 로댕과 거의 부자지간 같은 관계를 유지했던 조각가 부르델의 아내인 클레오파트르 부르델에 의하면, "로댕은 그의 충성스러운 개나 다름없는 로즈를 감히 쫓아내지 못할 것이다. 그랬다면 불쌍한 그녀는 그 때문에 분명 자살했을 테니까." 79)

부르델 부인에 따르면, 쉰 살 정도 된 이 '중년 여인'은 마치 '가정교사나 하녀처럼 행동했으며', 그녀 앞에서 "로댕은 다른 여자들에게 거리낌 없이 과도한 애정 행각을 벌이기도 했다." 부르델 부인이 '불쌍한 여인'이라고 부른 로즈는 카미유에게는 악몽과 같은 존재였다. 이미 육체는 시들었지만 여전히 굳건하게 자리를 지키고 있는 '불쌍한 로즈'는 카미유의 미모와 재능을 압도하려 하고 있었다. 그녀는 카미유를 로댕의 삶에서 몰아낼 참이었다. 그는 결국 로즈와 함께 머물게 될 것임을 카미유는 알고 있었다. 그리고 언젠가는 그녀와 결혼할 것이 분명했다. 부르델 부인이 본 로댕은, "그의 마음속 깊은 곳에 있는 매우 고귀한 무언가가 그에게 불쌍한 로즈를 버리지 못하게 했다. 단지 그것뿐이었다."

스쳐지나간 다른 여자들은 문제 삼지 않는다고 하더라도, 로댕이 로즈를 떠날 수 없으며, 그녀와 함께 그를 나눠 가져야 한다는 사실을 깨닫자마자 카미유는 자신의 입장을 확고히했다. 클레오파트르 부르델에 의하면, "그는 두 여자를 모두 곁에 두고 싶어했지만 카미유 클로델은 그것을 원하지 않았다. 젊고 자존심이 강한 그녀는 그런 상황을 이

해하지 못했다. 그리고 그녀는 그를 떠났다."

카미유는 로댕 곁을 떠나기 전에 여러 가지 방책을 시도했다. 우선, 명령이나 다름없는 간청을 했다.

"이젠 더이상 나를 배신하지 마세요."

또한 갑작스럽게 멀리 떠나는 일을 반복함으로써 로댕의 욕망을 자극했다. 로댕은 슬퍼하며 어쩔 줄 몰라했지만 상황은 달라지지 않았다. 영국의 제시의 집, 와이트 섬, 폴과 함께 피렌체 또는 피레네로 달아나 종종 행복한 시간을 보내기도 했지만, 이런 시도들은 로댕에게서 불가능한 것을 얻어내려는 헛된 몸짓일 뿐이었다. 수많은 여자 중 마침내 그녀를 선택함으로써 그녀에게 엄청난 강박관념이 된 로즈를 포기하는 것, 그것이 카미유가 바라는 것이었다. 하지만 로댕은 끝끝내 저항했다. 그는 고통받고 눈물 흘리면서, 카미유에게 덜 잔인하게 행동해줄 것을 간청했다. 계속 그녀를 사랑할 수 있도록……. 그러나 그녀가 돌아오는 것은 로댕에게 약간의 시간을 더 줄 뿐이었다. 그는 카미유에게 용서받기 위해 그녀를 여러 번 투렌의 이즐레트 성으로 데리고 갔다. 하지만 그러한 여름휴가는 아주 짧은 휴전 기간이었을 뿐이다. 그리고 그것은 파리로 돌아가는 것을 더욱 어렵게 만들었다.

1887년, 카미유는 친구인 플로랑스 장에게 편지를 썼다.

"나는 15일 전에 파리로 돌아왔어. 그런데 달라진 건 아무것도 없어. 삶은 여전히 고통스러워."

그녀는 끔찍한 시련을 겪고 있었다. 아마도 임신을 한 카미유는 아제 르 리도로 몇 달 동안 도피함으로써 그 사실을 숨기려 했을 것이다. 로댕은 마치 간곡히 초대받은 방문객처럼 그녀를 몰래 보러 오곤 했

다. 자신의 과오를 용서받기 위해 수영복이나 작은 조각 같은 선물을 들고서.

제시 립스콤의 손자에게서 비밀 이야기를 전해 들은 카미유의 종손녀 렌 마리 파리의 증언에 의하면, 카미유는 로댕의 아이를 네 명 가졌을 수도 있고, 적어도 가질 뻔했을 것이라고 추정된다. 그것은 여자들이 어떤 피임법도 쓸 수 없었던 당시 상황에선 놀랄 일도 아니었다. 카미유는 낙태 전문 산파의 도움을 받았던 것일까? 우리는 뜻밖의 증인인 그녀의 동생 폴을 통해, 그녀가 비밀스러운 낙태의 쓰라린 경험을 했음을 알 수 있다. 폴 클로델은 말년에 넌지시, 그러나 쉽게 간파할 수 있는 말로 자신의 친구이자 로맹 롤랑의 아내 마샤-마리 로맹 롤랑에게 그 비밀을 털어놓았다. 스스로 낙태의 '죄악'을 저지른 데 대한 죄책감에 시달리고 있던 작가의 아내에게 폴은 분노를 표현하며 그런 야만스런 행위에 대한 경각심을 불러일으키려 한 것이다. 그는 자신에게 소중했던 한 사람이 그런 행위로 인한 대가를 치르는 것을 지켜보았던 것이다.

나와 아주 가까운 사람이 당신과 같은 죄를 저지른 대가로 26년 전부터 정신병원에서 속죄하고 있음을 아십시오. 아이를 죽이는 것, 불멸의 영혼을 죽이는 건 끔찍한 일입니다! 상상조차 할 수 없는 일입니다! 어떻게 가슴속에 그런 죄악을 품은 채 숨을 쉬며 살아갈 수 있단 말입니까?

편지는 1939년에 쓰인 것으로, 카미유가 정신병원에 갇혀 있은 지 꼭 26년째 되는 해였다.

그가 당시 '죄악', '죄의식', '끔찍한', '상상조차 할 수 없는', '가슴 속' 등과 같은 말로 롤랑 부인을 위로하려고 했던 것인지, 좀더 부드럽고 관대한 다른 말들을 사용했는지는 확인할 길이 없다. 「정오의 휴식」의 가장 인상적인 대화 속 한 부분에서도 그 비밀스런 비극의 울림이 발견된다. 메사는 이제에게 이렇게 묻는다.

"이제, 우리 아이를 대체 어떻게 한 거야? (……) 죽인 거야? 당신이 아이를 죽인 거냐고?"

그것은 '엄마에게 살해당한 후, 굵은 핑크 빛 벌레가 우글거리는 두엄 아래 파묻힌 아이보다 더 고독하게' 느끼는 주인공이 등장하는 「황금머리」에서 이미 예고된 비극이었다.

하지만 로댕은 그런 사실을 부인했다. 자신의 책 속에 그 에피소드를 옮겨 적은 주디트 클라델이 그에게, 카미유 클로델이 낙태했거나 낳아서 유모에게 맡겼을 아이의 숫자에 관해 묻자 그는 간결하게 대답했다.

"그랬다면 난 내가 해야 할 일을 분명히 했을 것이오!"

그렇다면 왜 그가 로즈에게서 얻은 아들을 인정하지 않았을까? 자신의 핏줄임을 의심했던 것일까? 혹은 그에게는 너무 큰 구속이었을 아버지의 역할을 감당할 자신이 없었던 걸까?

1890년부터 1893년 사이 폴이 장기간 외국 여행을 하기 위해 프랑스를 떠날 준비를 하고 있을 무렵, 카미유는 거부당한 모성의 시련을 홀로 겪어내야 했다. 자신의 아이를 낳는 것을 원치 않았던 로댕의 도움 없이. 그녀를 돕기에는 너무 철저한 가톨릭 신자였던 폴의 도움 없이. 1892년 법적인 어머니가 된 여동생 루이즈의 도움 없이. 그리고 무

엇보다도, 그녀를 제일 먼저 비난할 어머니의 도움 없이. 철저하게 홀로된 채.

그 무렵 카미유는 「어린 소녀 샤틀렌(성주)」을 제작한다. 머리를 굵게 땋아 올리고 슬픈 눈을 한 예닐곱 살 된 어린 소녀를 우아한 모습으로 형상화한 것으로, 카미유가 이즐레트 성에 머물 때 그녀가 작업하는 걸 즐겨 보러 왔던 소녀였다. 소녀의 모습에 집착했던 카미유는 아이로 하여금 예순두 번이나 새로운 포즈를 취하도록 했다. 천사 같은 인내심을 가졌던 소녀는 그녀가 시키는 대로 땋은 머리 모양을 계속 바꾸었다. 카미유의 지시에 따라 오른쪽으로 촘촘하게 땋았다가 느슨하게 하기도 하고 다시 풀기도 하면서. 카미유는 소녀의 모습을 세 개의 각기 다른 대리석에 조각한 다음, 양의 뼈로 문질러 마치 거울처럼 매끄럽게 윤을 냈다. 로댕은 이 조각상을 보고 감동을 넘어선 찬사를 표시했다.

"이 흉상은 내게 경쟁심마저 불러일으켰다."

레르미트 가의 어린 샤를로와 이즐레트 성 여주인의 손녀인 마르그리트 부아이에는 카미유의 유일한 아이들로 남게 되었다. 점토와 돌로 만든 아이들, 그녀의 상실을 표현하듯 검은빛 또는 녹청색 대리석, 또는 천사의 색인 순백색 대리석으로 만든 아이들의 조각은 카미유가 평생 가져보지 못한 그녀의 자식인 셈이었다.

한편, 로댕의 끊임없는 핑계는 카미유의 화를 돋우었다. 그는 여전히 여러 여자 사이를 오가며 지냈고, 카미유가 그를 붙잡으려고 할수록 더욱 멀어져갈 뿐이었다. 그녀는 로즈에게 경멸과 증오를 느끼고

있었다. 1892년, 카미유는 로즈를 회화화해 데생을 그렸다. 목탄을 재료로, 비쩍 마르고 쪼글쪼글한 주름에 뾰족한 손가락, 축 늘어진 가슴을 가진 노파로 표현된 로즈의 모습에서 카미유의 적개심을 읽을 수 있었다. 하지만 그녀의 엉덩이는 로댕의 그것과 항상 붙어 있었다. 마치 교섭하는 개처럼. 폴은 로댕의 조각에서 본 그녀의 엉덩이에 혐오감을 표현한 적이 있다.

카미유의 불쾌한 심경을 잘 보여주는 아이러니컬한 제목이 붙은 「다정한 질책」은 벌거벗고 역겨울 정도로 추한 모습으로 꼭 끌어안고 있는 남자와 그의 늙은 정부를 보여준다. 「독방수감제도」라는 제목의 데생에서는, 손과 발이 묶인 채로 로즈의 감시 아래 벌거벗고 갇혀 있는 남자 죄수와 총 대신 어깨에 빗자루를 둘러매고 사열을 하듯 걷고 있는 로즈의 모습을 그리고 있다. 그녀는 자신의 인질을 놓아줄 의도가 전혀 없는 듯했다. 마지막으로, 「교접」(카미유의 상상력이 빚어낸 대단한 제목이 아닌가!)에서는, 두 손으로 나무를 움켜쥔 채 몸을 구부려 버티고 서 있는 로댕이 노파에게서 떨어지기 위해 있는 힘껏 나무를 잡아당기고 있다. 그는 젖가슴을 축 늘어뜨린 채 벌거벗고 땅바닥에 엎드려 있는 그녀의 엉덩이에 말 그대로 딱 붙어 있다. 남자의 튀어나온 코와 무성한 턱수염에서 그가 로댕임을 금세 알 수 있지만 그 역시 늙은 모습이다. 카미유는 그에게 근육질의 몸을 그려주지 않았다. 그는 힘껏 잡아당기지만 몹시 지친 모습이다. 전투는 일찌감치 패배한 싸움이었다. 폴처럼 시골 말투를 아직 간직하고 있는 카미유는 그림 아래에 다음과 같은 설명문을 적어넣었다.

"아! 이거이 정말! 엄청 질기구만!"

아이러니. 풍자. 자신의 손아귀에 넣은 남자를 놓아주지 않으려는 여인에 대한 증오. 그녀에게 복종할 정도로 너무도 약한 의지를 지닌 남자에 대한 경멸. 카미유의 슬픔에서 솟아난 캐리커처 속에는 이 모든 게 담겨 있었다. 무엇보다도, 자신의 불행을 야기하는 것을 정면으로 바라보는 강렬하고 싸늘한 질투가 깃들어 있었다. 그러나 그림을 그리는 것만으로는 위안이 되지 않았다. 그러자 카미유는 조각을 한다.

1893년, 그녀는 이미 로댕의 모델이었던 노파 마리아 카이라에게 포즈를 취하게 하고, 세 명의 파르카이 여신(그리스 신화에 나오는 운명의 여신─옮긴이) 중 인간의 탄생과 운명을 관장하는 물레를 쥐고 있는 클로토 여신의 벌거벗은 모습을 형상화한다. 그 여신의 모습은 먼저 그렸던 로즈의 캐리커처를 닮아 있었다. 마찬가지로 앙상한 몸과 축 늘어진 홀쭉한 젖가슴, 납작한 엉덩이가 모두 그랬다. 목과 배, 주름지고 물렁물렁한 팔은 잔인할 정도로 사실적으로 묘사되었다. 묵직한 양모 실타래를 연상케 하는 기이하게 생긴 머리카락 아래 반쯤 파묻힌 여신의 얼굴은 퀭하게 푹 파진 눈을 갖고 있다. 주걱턱 아래의 입은 비웃듯이 비죽거리고 있다.

노년의 추한 모습(카미유는 당시 서른 살밖에 되지 않았다)을 형상화해 인간의 고통과 실추를 멋지게 상징적으로 표현해낸 이 작품은 강한 감동을 선사했다. 머지않아 자신의 아틀리에에 있는 조각들을 하나하나 파괴하기 시작할 무렵에도 그녀는 「클로토」의 석고상을 그대로 보존해 두었다. 자신의 거미줄과 뒤엉킨 거미 같은 모습을 빗대어 폴이 '고딕풍 노파'라고 칭했던 「클로토」는 카미유가 정신병원에 갇히는 그날까지 그녀를 보살피게 된다.

같은 해 〈살롱〉에 전시된 「클로토」는 반감과 감탄의 상반된 반응을 동시에 불러일으켰다. 카미유 예술의 열렬한 팬인 옥타브 미르보는 그녀에 관해 서정성 넘치는 기사를 썼다.

이번에는 파르카이이다. 놀라운 파르카이(……). 옆구리에서 비집고 나온 듯 너덜거리는 살과 감긴 속눈썹처럼 축 늘어진 젖가슴, 상처 자국이 있는 배(……)를 가진 그녀는 죽음의 마스크를 쓴 채 웃고 있다.

이러한 인물상에 매혹된 폴은, 클로토가 '마치 끔찍한 물레처럼' 실을 자아내는 삶의 이미지라고 평했다.

클로토는 로즈에게 예정된 운명을 카미유 클로델에게 걸맞은 더 높고 광대한 또다른 세상으로 옮겨다놓은 것과 같았다. 그러나 그 형상은 끊임없이 그녀를 따라다녔다. 불행, 추함 그리고 머지않아 광기마저 그녀의 몫이 될 터였다.

카미유는 1895년, 수개월 동안 상당한 작업량을 요구하는 세 명의 군상에 클로토를 포함시켜 석고상을 제작하고 「중년」이라는 제목을 붙였다. 이 작품 역시 파괴될 운명을 비켜갈 수 있었다. 그 속에서도 '운명'은 여전히 구부린 나무의 형태로 존재할 예정이었으나 카미유는 자신이 표현하려는 주제에 집중하기 위해 그 부분을 없애버렸다. 두 여인 사이에서 고뇌하는 한 남자를 표현하기 위해.

앞쪽에 있는 한 여자는 그를 포옹하면서 끌어당긴다. 그녀의 육체는 마치 죽음의 집행유예를 선고받은 것처럼 늙었고 앙상하다. 증오로 가득 찬 카미유의 머릿속에 자리 잡은 로즈처럼 그리고 클로토처럼. 허

리까지 길게 늘어졌던 거추장스러운 머리카락을 벗어버리고 대머리가 된 모습만 제외하고는. 무릎을 꿇고 앉은 또다른 여인은, 아름다운 가슴과 통통한 팔, 단단한 허벅지와 출산에 이상적인 배 등을 가진 젊음 그 자체를 형상화한 것이었다. 첫 번째 석고상 버전에서 남자의 팔을 잡고 그의 손을 자기 손에 꼭 쥔 채 가슴에 대고 있던 그녀는 1898년의 청동상에서는 그의 손을 놓치고 만다. 남자는 그녀에게서 떨어지고 멀어져간다. 그러자 그녀는 그를 향해 두 팔을 벌린 채 애원하는 듯한 몸짓을 취한다. 남자는 노파에게 이끌려 더이상 젊은 여인을 바라보지 않는다. 약간 뒤로 젖혀진 그의 어깨는 그녀의 존재를 기억하는 듯하지만, 이미 그들 사이엔 빈틈이 생겨나 있다. 카미유는 무릎을 꿇은 여인을 두 사람에게서 분리시켜 마치 교회의 인물상처럼 홀로 형상화한 후 「애원」이라고 이름 붙였다. 건강과 관능을 풍기는 이 애원하는 여인은 허공을 향해 두 팔을 뻗고 있다. 그녀 앞에는 아무것도 없다. 그녀에게 위안을 가져다줄 수 있는 남자도, 신도 없다.

비록 카미유가 작품의 주제에 높은 상징성을 부여하고 어떤 특정한 상황과 상관없이 단지, 언젠가는 찬란한 젊음을 떠나 중년의 차갑고 메마른 땅과 곧 다가올 죽음을 향해 나아가야 하는 인간의 숙명을 표현한 것이라고 해도, 그녀가 그 속에 자신의 마음과 환영, 그리고 온 영혼을 불어넣었음은 부인할 수 없는 사실이다. 그녀의 동생 폴은 작품의 자전적인 부분을 누구보다 잘 이해할 수 있는 입장에 있었다. 그는 카미유가 세상을 떠난 지 한참이 지난 후, 눈물을 흘리거나 회한을 느끼지 않고서는 「중년」과 「애원」을 똑바로 바라볼 수 없었음을 고백한다.

아닙니다. 이 벌거벗은 비극적인 젊은 여인은 바로 내 누이입니다! 내 누

이 카미유입니다. 오만하고 당당한 그녀가, 모욕당해 무릎을 꿇은 채 애원하는 모습으로 자신을 표현하다니. 모욕당해 벌거벗고 무릎을 꿇은 채 애원하는 모습으로! 이제 모든 게 끝입니다! 우리에게 이렇게 영원히 자신을 바라보도록 해놓은 것입니다! 이 속에는 영혼과 천재성, 이성, 아름다움, 삶, 그리고 그녀의 이름 그 자체가 녹아 있습니다.[80]

모욕감과 실망을 느낀 카미유는 로댕에게서 멀어질 것을 결심한다. 하지만 그것조차 매우 어렵게 실행에 옮길 수 있었다. 카미유에게 푹 빠진 로댕이 온갖 방법을 동원해서 그녀를 붙잡으려고 했을 뿐 아니라, 그녀 역시 그에게 너무 얽매여 있던 나머지 그의 말을 믿지 않을 수 없었던 것이다. 카미유는 로댕에게서 벗어나려고 할수록 더욱 강한 고통을 느껴야 했다. 따라서 카미유는 매우 격렬한 방식으로 로댕과 결별하고자 하는 의지를 굳혀나갔다. 그것은 낙태의 고통만큼이나 그녀에게 정신적인 충격을 야기하는 격렬함이었다. 카미유는 로댕의 사랑을 거부하기 위해 자신에게서 삶마저 박탈했던 것이다.

카미유는 로댕에게서 육체적으로 멀어지기 위해 여러 군데로 거처를 옮겨 다녔다. 라 부르도네 가, 1898년 튀렌 가, 그리고 1899년 1월, 마지막으로 정신병원에 갇히기 전까지 14년 동안 머물렀던 케 드 부르봉 19번지로 주소를 옮겼다.

1895년 이후에는 철저한 단절이 찾아왔다. 카미유는 로댕을 보거나 그에게 문을 열기를 거부했다. 심지어 그들이 살롱에서 우연히 마주치는 것조차 피했다. 카미유는 로댕에게 더이상 자신 앞에 나타나지 말 것을 단호하게 요구했다. 그리고 그 사실을 자신의 친구들에게도 똑같

이 통고했다. 1896년 9월에 마티아스 모르하르트에게 보낸 편지가 그 사실을 증명한다.

가능한 한 모든 방법을 동원해서라도 무슈 로댕이 화요일에 나를 보러 오지 않도록 해주시기 바랍니다. (······) 만약 무슈 로댕에게 앞으로 더이상 나를 보러 오지 않았으면 좋겠다는 말을 은연중에 전달해줄 수 있다면, 그건 내게 매우 큰 기쁨을 선사해줄 것입니다.

그리하여 카미유에게 편지를 쓴 로댕은 그녀가 뜯어보지 않을 것이 두려워 이름이 알려지지 않은 심부름꾼을 그녀 집으로 보내기도 했다. 그러나 그녀는 누구든 그의 이름을 상기시키는 사람은 즉시 돌려보낼 것이라고 경고했다.

이제 카미유는 로댕과의 모든 관계를 단절하게 된다.

여자로서는 치명적일 수도 있는 이러한 단절은 예술가 카미유에게는 필요한 것이었을 수도 있다. 그녀는 자신의 역할이 로댕의 제자나 문하생으로 한정되는 것을 더이상 견딜 수 없어했다. 대부분의 비평가들은 그녀의 작품을 언급하면서 그녀가 '로댕 학파'에 속해 있다고 말하곤 했다. 하지만 그 후 시간이 흐르면서 카미유는 자기 자신으로 평가받고 싶어했다. 『유럽 아티스트』가 그녀의 작품 속에 로댕의 흔적이 엿보인다고 평하며, 1899년 〈살롱〉에 전시된 「클로토」를 보면서 그 속에서 '대가의 데생'을 알아볼 수 있을 것 같다고 썼을 때 카미유는 분노했다. 그녀는 잡지사 국장인 모리스 기유모에게 편지를 보내 거세게

항의했다.

내가 만든 「클로토」가 완전히 나의 창작품임을 증명하는 건 전혀 어렵지 않습니다. 나는 로댕의 데생을 알지도 못할 뿐더러, 나는 내 작품들을 전적으로 나 자신에게서 이끌어낸다는 걸 분명히 밝혀둡니다.(……) 따라서 나와 관련한 당신 잡지의 기사를 일부 정정해주시기를 정중히 청하는 바입니다.

이미 1896년부터 카미유는 마티아스 모르하르트를 통해 자유로워지고 싶어하는 자신의 바람을 로댕에게 이해시키고자 했다.

무슈 로댕은 악의에 찬 수많은 사람들이 내 작품을 자신이 만들었다고 생각한다는 걸 모르지 않습니다. 그런데 왜 이런 중상모략을 사실처럼 믿게 만드는 것인가요? 무슈 로댕이 진정 나를 위해 좋은 일을 하고 싶다면, 내가 그토록 고통스럽게 만들어내는 작품들이 성공한 것이 그의 조언과 영감 때문이라고 믿게 하지 않으면서도 얼마든지 그리할 수 있을 것입니다.

그녀는 1892년 레르미트 부인에게 보낸 편지에서, 자신은 빅토르 위고, 발자크 그리고 클로드 로랭의 조각 작업으로 인해 "로댕의 아틀리에에서 매우 바쁜 시간을 보내고 있으며", "사람들이 내가 많이 발전했다고 하더군요. 그 말을 들으니 나만의 작업을 못하는 것에 대한 위안이 조금 되는 것 같습니다"라고 말했다.

그녀 외에도 로댕을 위해 일하는 다른 많은 작업실 동료들이 이러한

좌절감을 함께 느끼고 있는 터였다. 카미유 다음으로 데포 데 마르브르에 들어온 에르네스트 니베도 마찬가지로 불평을 늘어놓았다.

"로댕의 작업실에 들어온 이후 나를 위한 시간이 전혀 없어요."

로댕과의 결별은 카미유의 시간을 자유롭게 만들어주었다. 그녀는 이제부터 온전히 자신의 창작에 전념할 수 있었다. 때로는 밤중까지도 힘을 아끼지 않고 악착스럽게 작업에 임하면서 오직 조각을 향한 열정으로 몸을 불태웠다. 로댕의 그늘에서 해방된 카미유는 그의 영향력에서 벗어나 자유롭게 조각을 할 수 있었다. 조각의 움직임도 변화했다. 기교를 부리며 골격을 뚜렷하게 부각하는 대신, 더욱 유연하고 음악성이 느껴지는 작품으로 그녀만의 독창성을 표현했다. 그러나 이러한 자유를 얻기 위해서는 그 대가를 치러야만 했다.

1892년에는 왈츠를 추는 연인을 형상화한 작품이 그녀의 새로운 스타일을 예고한다. 벌거벗은 연인이 서로 꼭 껴안은 채 음악에 맞춰 빙빙 돌며 춤을 춘다. 남자는 여자를 꼭 안고 있고, 여인은 그의 어깨에 너무도 다정한 자세로 기대고 있어 몸 전체가 불균형한 상태를 이루고 있다. 그녀를 꼭 붙들고 있는 남자의 팔이 아니라면 곧 쓰러질 듯 불안해 보인다. 보자르 감독국에서 형상에 옷을 입히거나 적어도 '가장 노골적인 디테일'을 감추라는 시정 권고를 받은 카미유는 그들에게 제대로 된 옷을 입히지는 않은 채 천으로 둘러씌우기로 한다. 이 작품으로 인해 만족스러운 주문을 받아 대리석으로 그들을 제작할 수 있기를 꿈꾸던 카미유는 남자는 완벽한 알몸으로 놔둔 채, 허리까지 벌거벗은 여인은 해초를 닮은 흘러내리는 천으로 하체를 덮어 마치 바다의 여신을 닮은 듯한 모습으로 바꾸어놓았다. 이리하여 놀라운 움직임과 관능

을 지닌 한 쌍이 탄생했다. 이것을 본 폴은 이렇게 감탄했다.

"음악에 맞춰 춤을 추는 이 여인은 바로 나의 누이다! 그녀의 손을 꼭 잡고 황홀한 소용돌이 속으로 이끌고 가는 남자의 품에 안겨 있는 이 여인은!"

훗날 「왈츠」로 다시 이름 붙여진 「왈츠를 주는 사람들」에 넋을 빼앗긴 사람은 비단 폴만이 아니었다. 예술비평가들과 작가들 또한 이 작품을 사랑했다. 석고나 청동으로 제작된 다양한 버전으로. 하지만 카미유는 1893년 보자르가 약속한 대리석을 결코 확보할 수가 없었다. 뤼시엥 부르도는 같은 해에 열린 〈살롱〉을 평가하면서 이 작품에 대해 다음과 같이 말했다.

그들의 육체는 젊고 삶의 생기로 힘차게 꿈틀거린다. 그러나 그들의 몸을 둘러싼 채 그들을 따라 움직이며 빙글빙글 돌아가는 늘어진 천은 마치 수의처럼 휘날리고 있다. 그들이 어디로 가는지는 알 수 없다. 사랑을 향해 가는지, 죽음을 향해 나아가는지. 하지만 내가 아는 건, 이들 남녀에게서 가슴을 에는 듯한 슬픔이 솟구친다는 것이다. 너무도 비장해서 그것이 죽음에서 야기된 것인지, 아니면 죽음보다 더 슬픈 사랑 때문인지 알 수가 없다.

레옹 도데의 평 역시 이보다 약간 덜 우울했을 뿐이다.

"격렬하게 돌아가는 춤에 빠져든 연인들은 멋진 소용돌이를 일으키며 현기증을 느끼게 한다. 그러나 실제로는, 꼭 껴안고 있는 이 아름다운 나체의 연인들은 딱딱하고 음울한 돌 속에 갇혀 있다."[81]

로댕에게서 멀어진 카미유는 폴의 친구들과 가깝게 지냈다. 폴은 외

국으로 떠나면서 슈보브와 도데에게 그녀를 돌봐달라고 부탁했고, 그들은 그녀의 작업을 지켜보며 그녀가 작품을 전시하는 살롱에도 잊지 않고 참석했으며 그녀의 아틀리에로 그녀를 보러 가기도 했다. 또한 가능한 경우에는, 자신들이 필진으로 참여하는 신문 등에도 그녀에 관한 기사를 썼다. 자신의 아버지가 경영하는 『르 파르 드 라 루아르』에 기사를 쓴 슈보브가 그러했다. 그들은 때로 가족과 함께 카미유를 보러 가기도 했다. 레옹 도데는 여러 번 그의 어머니 도데 부인과 함께 그녀를 방문했다. 카미유는 동생의 모든 친구를 '무슈'라고 불렀고, 그들은 그녀를 '마드무아젤'이라고 불렀다. 당시는 아직 서로 친근하게 말을 놓아 부르던 시대가 아니었다. 카미유는 가끔 시내로 저녁을 먹으러 나가기도 했지만, 그 횟수는 점점 더 줄어들었다. 그녀는 사교계를 좋아하지 않았으며, 단 한 번도 진정으로 즐긴 적이 없었다.

카미유는 1888년 또는 1889년경 어느 날 저녁, 말라르메의 집(적어도, 그렇게 추측된다)에서 클로드 드뷔시를 처음 알게 되었다. 음악가는 1887년 로마의 메디치 빌라에서 오랜 시간을 보낸 후 그의 트렁크 속에 「탕아」(로댕은 이것을 주제로 조각 작품을 만들기도 했다)와 「봄」을 넣어가지고 막 돌아온 참이었다. 카미유보다 두 살 위였고, 그녀만큼이나 야성적인 면도 지니고 있던 그는 말라르메 그룹 외의 다른 모임에는 드나들지 않았다. 도데의 말에 의하면, 그는 시인 폴 장 툴레 또는 화가 막심 드토마와 함께 루아얄 가의 웨버 카페에 앉아 조그만 동양 담배를 피우고는 했다. 도데는 "드뷔시는 매우 섬세한 사람이었다"라고 평했다. 그는 소리와 빛의 조화, 물과 바람의 결합, 신비한 교감을 믿었던 인물이다.

그를 무척 좋아했던 도데의 말에 의하면, 그는 '인도차이나의 개를 연상시키는 이마에, 다른 사람과 어울리기를 몹시 싫어하며, 강렬한 눈빛과 약간 목이 쉰 듯한 목소리'가 마치 한창 때의 로댕을 닮은 듯했다고 한다. 그들은 신체적으로는 여러 가지 면에서 매우 달랐다. 한 사람은 호리호리하고 섬세했으며 다른 한 사람은 강하고 거대한 몸집을 가졌고, 한 사람은 콧수염과 뾰족한 염소수염을 하고 있었지만 다른 한 사람은 산타클로스 같은 수염을 가졌다. 또한 한 사람은 우아한 댄디 스타일이었던 반면, 다른 한 사람은 러시아 농민이 입는 것 같은 튜닉에 목까지 푹 파묻히거나 모양새 없는 연미복으로 어색하게 멋을 내는 식이었다. 또한 그들의 예술세계도 전혀 달랐다. 로댕은 사실주의에 속했다. 서정성이나 표현주의를 곁들인 것이긴 했지만. 그의 시선은 사물의 외관을 고양시키고 빛나게 했다. 반면 드뷔시는 순수한 상징주의자였다. 그의 관능은 파장과 빛의 파편, 자연력의 숨겨진 결합 등을 포착해냈다.

로댕은 음악 애호가는 아니었지만 드뷔시를 높이 평가했다. 반대로 드뷔시는 로댕의 예술을 '퇴폐적인 낭만주의'라고 칭하며 몹시 싫어했다. 카미유가 음악을 전혀 좋아하지 않았다는 건 주지의 사실이다. 그녀에겐 바그너나 드뷔시의 음악이 모두 똑같이 소음일 뿐이었다! 그녀가 몽상에 잠기는 것을 방해하는 소음. 피아노를 치던 그녀의 동생 루이즈가 그런 음악 혐오에 한몫했던 것일까? 카미유는 자신에게 음감이 없는 것을 다행으로 생각할 정도였다!

학사원에서 '기이하고 연주할 수 없는 불가해한 것을 만들고자 하는 욕망으로 뒤틀렸으며', '모호한 인상주의'를 시도했다는 비난을 받은

드뷔시는 그의 동시대인들을 당황하게 하면서도 이미 몇몇 애호가들을 열광케 한 하모니를 창조해냈다. 클로델 남매와 그는 말라르메의 집에서 만났을 것이다. 그들이 드나들던 또다른 모임에서가 아니라면. 그들은 인상주의에 심취한 저명한 화가 앙리 르롤이 주관하는 모임과도 인연을 맺고 있었다. 드가, 르누아르, 모리조, 드니, 고갱의 친구이자 그들의 작품을 열성적으로 수집했던 르롤의 집에서 열린 모임에 대해 폴은 우호적이고 따뜻한 기억을 간직하고 있었다. 그곳에서는 화가와 시인 그리고 음악가가 한데 어울렸다. 세자르 프랑크의 제자로, 바이올린과 오케스트라를 위한 시곡과 모텟을 작곡한 작곡가 에르네스트 쇼송이 마들렌 르롤의 동생과 결혼을 했기 때문에 그들의 살롱에서는 음악이 큰 자리를 차지하고 있었다. 앙리 르롤은 카미유의 작품에 관심을 표명하며 그녀에게서 「서 있는 여인의 토르소」와 「머리를 틀어 올린 소녀」를 구입했다.

세귀르 가에 있는 르롤 저택의 화기애애한 분위기는 폴과 카미유 남매를 놀라게 했다. 예의를 갖춘 대화보다는 가족 간의 말다툼에 더 익숙한 그들에게 그곳은 낯선 세계와도 같았다. 르롤의 집에는 살롱 벽을 뒤덮은 초상화와 풍경화를 향해 아름다운 선율이 날아올랐다. 리듬과 색조가 끊임없이 오가는 대화 속에서 서로 충돌하지 않고 뒤섞였다. 드뷔시는 그보다 연장자인 쇼송의 막역한 친구였다. 그는 르롤의 집에 오면, 즉시 피아노 앞에 앉아 자신의 최근 작품을 그의 명성에 걸맞게 멋들어지게 연주하곤 했다. 신비와 풍부한 감각이 뒤섞인 무한한 음계를 섭렵하면서. 그곳에서 그는 어느 날 저녁 앙리 드 레니에, 피에르 루이스, 스테판 말라르메 그리고 폴 발레리 같은 수준 높은 청중 앞

에서 처음으로 「펠레아스와 멜리장드」를 연주했다. 그러나 그 자리에 없었던 카미유는 그것을 듣지 못했다.

『르 탕』의 정치부 기자이자 드뷔시의 친구였던 로베르 고데에 의하면, 드뷔시는 대리석을 쪼아대는 끌 소리 외의 모든 소리에 선천적으로 거부 반응을 보였을 뿐 아니라 두드러기 반응까지 보이는 카미유를 길들이는 데 성공했다고 한다.

역시 고데의 말에 따르면, "음악에는 전혀 관심도 없는 청중으로서 억지로 견뎌야 하는 지루함을 두려워하면서도" 그녀의 호기심은 "점점 더 깨어났다." "그러더니 언젠가는 드뷔시의 피아노 연주가 끝난 다음 언 손을 비비며 둘이 함께 벽난로 쪽으로 향할 때 카미유가 이렇게 말했다고 한다. '정말 멋지군요, 무슈 드뷔시!'"[82]

카미유의 평소 방식대로 간결하고 솔직하게, 그러면서도 강렬하게 그에게 감탄을 표현한 것이다. 드뷔시의 음악은 카미유를 감동시킨 유일한 음악이었다.

드뷔시 또한 다양한 버전으로 제작된 그녀의 「어린 소녀 샤틀렌」과 사랑에 빠졌으며, 추한 모습의 「클로토」를 높이 평가했다. 그 작품에서 그는 마치 최후의 기억처럼 젊은 시절의 날씬하고 가냘픈 몸매의 잔재를 간직하고 있는 노파의 모습을 보았다. 카미유의 작품 중 드뷔시가 가장 좋아했던 것은 「왈츠」였다. 그는 청동으로 제작된 조각상을 피아노 위 악보 더미 옆에 올려놓고 죽을 때까지 경건하게 보관했다. 카미유는 음악을 전혀 모른다고 주장했지만 돌 속에서 춤의 움직임을 포착할 줄 알았던 것이다. 드뷔시가 피아노 건반에서 눈을 들어 바라본 것은 바로 카미유의 「왈츠」였다.

이 두 예술가 사이에 존재한 인연이 어떤 종류의 것이었는지에 관해서는 자세히 알려진 것이 없다. 둘 다 뛰어난 재능의 소유자로 다소 염세적이고 불같은 기질을 지녔던 그들이 서로 사랑했던 것일까? 아니면 단지 예술에 대해 엄격하고 열정적인 개념을 공유하는 단순한 친구 사이였을까? 혹은 애정을 동반한 우정을 나누었던 것일까? 만약 그들 사이에 사랑이 존재했다면, 그것은 플라토닉 러브였을까, 혹은 불같이 뜨거운 사랑이었을까?

그들이 서로 왕래하며 지낸 것은 확실하다. 또한 1894년 브뤼셀에서 화가, 조각가, 작가, 음악가 들을 한데 모이게 했던 옥타브 마우스의 첫 번째 〈자유미학〉 전시회에 각각 참가하기도 했다.

하지만 그게 거의 전부였다. 그들 사이엔 사랑의 편지도, 주변인들이 기억할 만한 사건도 일어나지 않았다. 카미유가 드뷔시와 어울리기 시작할 무렵 폴이 쓰기 시작한 일기에도 주목할 만한 것은 없었다. 다만, 1891년(따라서 브뤼셀의 〈자유미학〉 전시회가 열릴 당시에는 그들 사이에 아무것도 남아 있지 않았음을 짐작케 한다) 충실한 벗인 로베르 고데에게 보낸 수수께끼 같은 편지 한 장만이 그들의 인연을 추측하게 할 뿐이다. 작곡가는 자신이 불행한 사랑이야기의 후유증을 겪어야 한다는 사실에 대해 한탄했다.

"나는 이 가시덤불에 걸려 나 자신의 많은 부분을 그곳에 남겨놓았습니다."

그는 자신을 고통스럽게 만드는 여인의 이름을 밝히진 않았지만, 언외에 감춰진 카미유의 이름을 보는 건 그다지 어렵지 않을 듯하다.

마치 카미유가 만나는 남자들의 숙명인 듯, 드뷔시 역시 로댕처럼

동거 생활을 하고 있었다. 그는 말라르메의 집 지척에 있는 롱드르 가에서 가브리엘 뒤퐁이라는 정부와 살고 있었다. 그녀는 '푸른 눈의 가비'라고 불렸다. 드뷔시의 로즈 뵈레인 셈이었다. 가브리엘은 로즈보다 훨씬 젊긴 했지만 그녀 역시 그다지 존중받지 못했다. 피에르 루이스 같은 독신 시인이나 르롤이나 쇼송 같은 아주 가까운 친구들만이 그녀의 존재를 알고 있었다. 드뷔시가 고데에게 언급한 불행한 사랑은 가브리엘과 관련이 있을 리가 없었다. 가브리엘 뒤퐁은 그 후로도 오랫동안 작곡가의 삶 속에 머물렀기 때문이다. 앞서 언급한 미지의 여인으로 말하자면, 어떤 전기 작가도 카미유 말고 다른 여인을 상상할 수 없었으며, 그 당시 드뷔시에게는 다른 어떤 인연도 알려져 있지 않았던 것이다.

"아! 나는 그녀를 진정으로 사랑했습니다. 그녀는 영혼의 전부를 걸어야 하는 어떤 모험도 결코 하지 않을 것이며, 그녀의 마음을 얻고자 하는 이들에겐 절대로 가까이 다가가지 않는다는 걸 명백하게 느끼는 만큼 더욱더 슬픈 열정으로 그녀를 사랑했습니다."

푸른 눈을 가진 가비와 오랫동안 함께 지내던 드뷔시는 「목신의 오후의 전주곡」을 작곡한 후 「펠레아스와 멜리장드」를 탄생시키기 바로 직전에 그녀를 떠났다. 1899년 '릴리'라고 부르던 로잘리 텍시에와 결혼한 그는 1905년, 「바다」를 작곡한 해에 그녀와 이혼하고 엠마 바르닥과 재혼하여 '슈슈'라는 애칭을 붙여준 딸을 얻었다.

하지만 그는 고데에게 보낸 편지에서, "이 모든 것에도 불구하고, 나는 여전히 꿈 중의 꿈을 잃어버린 것을 애통해하고 있습니다"라고 털어놓았다. 만약 그의 이런 꿈이 현실이 되었다면 두 예술가의 운명이

어떻게 바뀌었을지 생각해보게 되는 부분이다.

　드뷔시는 로댕을 대체할 수 없었다. 그들이 서로 바뀌는 일은 결코 일어나지 않았다. 카미유의 삶 속에서는 어떤 남자도 남겨진 빈자리를 대신 차지하는 일은 없을 것이었다. 1894년, 이제 서른 살이 된 카미유는 동반자도, 아이도, 그리고 지구 반대편에 사는 자신의 동생도 곁에 없이 완전히 혼자가 되었다.

　일상생활을 꾸려가는 일은 결코 만만한 게 아니었다. 카미유는 극심한 경제적 어려움에 처하게 되었다. 그녀의 아버지가 그녀에게 집세와 옷을 살 돈을 지원해주긴 했지만, 조각은 돈이 많이 드는 예술이었다. 역사학자인 자크 르테브의 연구에 의하면,[83] 당시 1년 동안 조각에 드는 비용이 1천5백~1천8백 프랑 정도(각기 재료를 구매하는 데 6백~8백 프랑이 들었고, 모델을 사는 데 4백~1천 프랑이 들었다)였다고 한다. 하지만 르테브는 보조자들과 주조공에게 들어가는 비용은 계산에 넣지 않았다. 질 좋은 이탈리아산 대리석은 1입방미터에 1천5백~2천 프랑을 주어야 구입할 수 있었다. 그런데, 실물 크기의 조각상에는 2입방미터 크기의 대리석이 필요했으며, 그것은 요즘 가치로 계산하면 약 8천~1만 유로에 해당하는 금액이었다. 또한 이 비용은 조각상의 무게에 따라 종종 상당히 들어가는 운송 비용을 포함시키지 않은 것이었다.

　그리하여 카미유는 빚을 질 수밖에 없는 상황에 처하게 되었다. 아버지와 동생에게 돈을 빌리기 시작하다가 급기야는 이름이 알려지지 않은 친구에게까지 도움을 청할 지경이었다. 카미유가 요구하는 금액에 놀란 친구는 그녀에게 정부가 있다고 의심을 하고 "앞으로는 좀더

타협적인 방법을 찾아볼 것"[84]을 충고했다. 일례로, 1893년 카미유는 미국에 있는 폴에게 다음과 같은 편지를 쓴 적이 있다.

나에게 돈을 빌려주겠다는 제안에 대해 고맙게 생각하고 있어. 이번엔 거절할 수 있는 상황이 아닌 것 같아. 어머니가 주신 6백 프랑을 나 써버렸는데 벌써 집세를 낼 때가 돌아왔거든. 그래서 너한테 큰 폐가 안 된다면 1백 5십~2백 프랑 정도를 좀 보내주면 좋겠어. 최근에 나한테 몹시 힘든 일이 생겨서그래. 주조공이 돈을 못 받았다고 앙갚음을 한다며 아틀리에에 있는 완성작품 몇 점을 부숴버렸거든.

해를 거듭할수록, 카미유의 편지는 요구로 가득 차게 되었다. 점점 더 궁핍해져가는 그녀에게 돈은 이제 강박증을 일으키고 있었다. 게다가 조각가가 자신의 예술을 지탱하는 것들을 포기하지 않고 생활 규모를 줄인다는 것은 불가능한 일이었다. 대리석, 청동, 오닉스와 녹청 등을 포기하는 것은 조각 자체를 포기하는 것과 같았다. 카미유는 작업을 계속하기 위해 조각 이외의 모든 것에 대한 비용을 줄여나가기에 이르렀다. 그녀에게는 엄청난 금액인 회비를 낼 돈이 없어 예술가 모임에 가입해달라는 청을 거절하기도 했다. 게다가 부끄러워하지 않고 그 사실을 솔직하게 고백했다.

"선생님, 제가 보내드린 흉상에 대한 돈을 이번에도 좀 앞당겨 지급해주시면 고맙겠습니다. 이달 말까지 기다리기가 힘들 것 같군요."
(1899년, 잡지『라 플륌』의 편집장인 칼 보에스에게 보낸 편지)
"급하게 지불해야 할 큰돈이 필요하므로 제게 주실 나머지 돈을 지

급해주시면 대단히 감사하겠습니다······."(1900년 1월, 역시 칼 보에스
에게 보낸 편지)

"제게 지금 당장 1천 프랑이 필요합니다. 한 사람의 예술가를 돕는
셈치고 제게 그 돈을 보내주시면 매우 감사한 마음으로 그 호의를 결코
잊지 않을 것입니다."(1900년 3월, 산업가이자 유명한 컬렉터인 모리스 프
나이유에게 보낸 편지)

역시 같은 사람들에게 다음과 같은 내용의 편지를 보냈다.

"제게 1천 프랑을 보내주셔서 그것으로 일꾼들의 보수를 지불할 수
있게 해주신 것에 대해 진심으로 감사드립니다."

"제게 마저 지불해야 할 50프랑을 보내시지 않은 게 의도적인 것이
었는지 혹은 실수였는지 궁금하군요······."

"일꾼들은 참을성이 없답니다. 제게 조금 일찍 돈을 지급해주시는
게 선생님께 큰 지장을 주리라고 생각하지는 않기 때문에······."

"제가 영수증과 함께 보내드리는 사람에게 제게 주실 잔금 2백5십
프랑을 전해주시기를 부탁드립니다······."

이처럼 카미유가 처한 최악의 재정 상태를 극명하게 보여주는 편지
구절이 무수히 많이 발견된다. 1898년 이후 그녀가 가장 빈번하게 사
용한 말은, '잔금', '외상', '지불하다' 또는 '지불하지 않았다', '가
격', '금액', '프랑' 또는 '수(=5상팀)', 돈, 돈, 돈이었다.

"지금 내겐, 솔직히 말하면, 주머니에 있는 3수가 전 재산입니다. 일
꾼들에게 보수를 지불할 돈도, 옷을 살 돈도, 여행을 갈 돈도 없습니다."

주변 사람들의 증언에 의하면, 로댕은 카미유가 떠남으로써 많은 고
통을 겪었다. 외젠 모랑에게 카미유가 '미쳤다'고 하소연하면서 자신

의 아픈 속내를 털어놓기도 했다. 에드몽 드 공쿠르는 로댕이 자기 앞에서 눈물을 보인 사실을 일기에 썼고, 부르델은 그의 상태에 대해 불안해했다.

"로댕은 그녀가 떠나자 너무 상심한 나머지 죽어버릴까봐 친구들이 걱정할 정도였다." [85]

1898년 완전히 확실시된 그들의 결별에도 불구하고 그 후에도 로댕은 수차례에 걸쳐 카미유를 도와주었다. 우선 옥타브 미르보나 귀스타브 제프루아처럼, 그에게 끝없는 존경을 보내며, 그의 영향 아래 탄생한 모든 예술가에게 찬사를 보낼 준비가 되어 있는 비평가들에게 자신의 영향력을 발휘했다. 그들은 각자 자신의 기사에서 카미유의 조각의 역사에서 로댕이 얼마나 중요한지를(이 사실은 카미유의 분노를 야기했다!) 상기시켰다.

1889년 로댕은 브뤼셀에 있는 옥타브 마우스에게 편지를 써서 권위 있는 '20인 클럽'에 카미유가 작품을 전시할 수 있도록 초대해줄 것을 요청했다. 그리하여 카미유는 마우스의 초대로, 와해된 '20인 클럽'을 대체한 〈자유미학〉 전시회에 작품을 전시할 수 있었다.

장관이 카미유의 작품 「왈츠」를 구입하는 데 중간인 역할을 한 보자르의 감독관 아르망 다이오 역시 로댕의 영향 아래 놓여 있었다. 로댕은 뒤에서 그를 부추겼으며, 그 역시 로댕에게 계속 자문을 구했다. 하지만 그러한 노력에도 불구하고 그들은 국가에서 약속 받았던 카미유 작품의 대리석 버전 제작을 관철시키지 못했다.

로댕은 자신에게 찾아온 고객을 즉시 카미유에게 보내기도 했다. 한 번은 비간 케르라고 불리는, 원양선박의 선장에게 그녀를 찾아가게 했

다. 그는 자신의 배에 귀한 예술품들을 싣고 다니는 걸 좋아하는 인물이었다. 카미유는 「클로토」의 석고상을 3백 프랑에 구입한 그에게 석고보다 튼튼한 청동상으로 주조할 것을 권했다. 고객 중에는 엔 주의 열쇠 제조기업의 소유주이자, 앙리 르롤의 인척(파리 사교계는 바닥이 좁았다)인 로댕의 친구 앙리 퐁텐도 있었다. 그 역시 로댕의 권유로 1895년에 2천5백 프랑을 주고 대리석으로 된 「어린 소녀 샤틀렌」을 구입했다. 같은 해, 로댕은 이번에는 보자르의 교장인 앙리 루종이 「왈츠」를 사도록 영향력을 행사했다. 노년의 퓌비 드 샤반을 위해 그가 주관한 기념 연회에서 로댕은 「클로토」의 대리석 버전을 구매해 뤽상부르 박물관에 기증할 수 있도록 모금 운동을 벌였다. 당시에 모인 2천 프랑 중 1천 프랑은 로댕 자신이 기부한 돈이었다.

카미유와 로댕이 결별한 지 7년이 지난 후에도 로댕은 조아니 페이텔이 카미유의 고객이 되도록 힘을 보탰다. 알제리 은행의 회장이었던 페이텔은 알마 빌라의 전시를 비롯해 그녀의 굵직한 프로젝트들을 재정적으로 지원했다. 그는 굵게 땋은 머리 모양의 「어린 소녀 샤틀렌」의 대리석상과 오닉스로 된 「수다쟁이들」, 그리고 「왈츠」의 청동상을 사들였다. 사실 그는 로댕의 명의 대여인으로 작품을 사들인 것이었다. 카미유는 1902년, 폴 클로델의 흉상 「젊은 로마인」을 6천 프랑이라는 거금을 주고 구입한 사람이 자신의 옛 연인이라는 사실을 알지 못했다. 알제리 은행은 할부로 매달 5백 프랑씩을 지급하는 방식으로 작품 값을 지불했다.

따라서 로댕의 무심함을 비난할 수는 없다. 그에게는 카미유가 여전히 사랑하는 여인으로 남아 있었던 것이다. 그는 그녀를 잊지 않았을

뿐 아니라, 그녀를 도우려고 애썼다. 그러나 카미유가 양식에 어긋나게 행동하면서, 그녀 곁에 친구로 남아 있고자 하는 몇몇 사람들에게 차례로 문을 걸어 잠그는 걸 무기력하게 지켜봐야 하는 사실에 마음 아파했다. 1897년, 카미유는 『르 메르퀴르 드 프랑스』에 실린, 매우 호의적이었던 마티아스 모르하르트의 기사가 자신에게 직합하지 않다는 이유로 그를 내쫓았던 적이 있다. 그러자 로댕은 그녀에게 진정어린 충고를 했다.

"친구들과 가까이 지내야만 하오. 사는 동안 친구는 꼭 필요하오. 만약 그들을 무시하면, 당신은 어떤 지지도 받지 못할 것이오."

그의 충고는 현명한 것이었다. 카미유는 사람들을 너무 무시하는 경향이 있었다. 그녀와의 결별로 인해 '내던져진 캄캄한 암흑 속'에서도 그녀를 보고 싶다고 고백한 로댕은 그녀에게 보낸 편지에서 계속 똑같은 말을 되풀이했다. 카미유가 친구들의 관계와 지지를 스스로 단절해 버리지 않도록 주의해야 한다는 것을.

"내 말을 들어요, 친구여. 선의를 가진 이들을 멀어지게 하는 그대의 까다로운 성품을 누그러뜨려야만 하오……"

로댕은 그녀에게 '부드러움과 인내'를 가질 것을 권유했다. 그것은 그가 '천사와의 대격전'이라고 불렀던 예술가의 치열한 삶을 사는 동안 카미유가 결코 가져보지 못한 성품이었다. 로댕은 1897년 12월 날짜로 되어 있는 이 편지에 '당신의 친구'라고 서명했다. 그리고 그것은 그로서는 결코 무의미한 말이 아니었던 것이다.

카미유를 둘러싼 사람들은 종종 그녀의 '천재성'을 언급했다. 로댕 역시 폴이 자신의 누이를 규정지을 때 쓰던 이 말을 사용했다. 그는 자

신이 '당신의 친구'라고 서명한 편지의 말미에서 "당신은 보기 드문 천재요"라고 말했다. 또한 잡지 『르 누보 몽드』의 예술비평가인 가브리엘 무레이에게 카미유에 관해 얘기하면서 "내가 정말 사랑했던 천재적인 여인"이라고 일컬었다.

카미유가 평생 알고 지냈던 남자들도 그녀의 특별함을 알아보았다. 폴 모랑 역시 자신의 아버지 외젠 모랑에게서 들은 얘기를 글로 옮겨 적었다.

"그녀에게는 천재성이 있어. 또한 아름답고, 로댕을 사랑하지. 하지만 그녀는 미쳤어." 1895년의 〈살롱〉을 방문한 다음, 『르 주르날』에 카미유에 관한 멋진 기사를 기고한 옥타브 모랑 역시 똑같은 표현을 사용했다.

"그녀는 천재적인 남자 못지않은 **천재성**을 지닌 여성이다……."

『르 메르쿠르 드 프랑스』(1897)의 마티아스 모르하르트와 『쾨미나』(1903)의 가브리엘 르발 역시 같은 표현을 사용했다.

카미유 클로델은 사회에서 배척당한 조각가가 아니었다. 그녀의 삶이 불운했다면, 그것은 순전히 개인적인 성질의 것이었다. 수많은 기사가 그녀의 작업에 대해 찬사를 아끼지 않고 있었다. 카미유는 아주 드문 경우를 제외하고 매년 열리는 〈살롱〉에 꾸준히 참여했다. 1883년부터 1889년까지는 〈프랑스 예술인 살롱〉에 참가했고, 1892년부터 1902년까지 참가한 〈국립미술협회 살롱〉에서는 심사위원으로 위촉되기도 했다. 또한 1894년에는 〈자유미학〉 전시회, 1896년에는 〈아르누보 살롱〉, 1900년에는 만국박람회, 1904년에는 〈살롱 도톤〉에 출품했다. 1903년부터 1910년까지는 〈프랑스 예술인 살롱〉에 다시 참여했으

며, 1910년에는 그녀의 마지막 전시가 된, 여성 화가와 조각가 들의 대규모 전시에 참가했다.

카미유는 사회에서 잘 알려진 유명 인사였다. 그녀를 입에 올리는 사람들은 대부분 그녀에게 찬사를 보냈다. '멋진', '독창적인', '놀라운', '고귀하고 원대한 정신'(도네), '우아함과 강력함이 감탄을 자아내는'(가브리엘 르발), '위대한 예술가'(샤를 모리스), '그렇다, 그녀는 천재적인 여인이다'(옥타브 미르보)……. 그녀에겐 감탄과 격려가 줄을 이었다.

또한 그다지 자주는 아니더라도, 자신의 작품 중 상당수를 파는 행운을 누리기도 했다. 애호가들은 그녀의 작품을 사기 위해 빚이라도 질 마음의 준비가 되어 있을 정도였다. 루이 티시에의 경우가 그러했다. 이 특별한 해군 대위는 그녀의 작품 「애원」과 사랑에 빠졌다. 1898년 조각을 구입한 그는 자신의 돈으로 카미유의 주조공인 뢰디에에게 그것을 청동으로 제작해줄 것을 요청했다. 1900년, 프랑스 원정대와 함께 중국으로 떠나기 직전의 일이었다. 그는 그 후 프랑스로 돌아와서는 역시 그녀의 작품 「중년」 전체를 구입했다. 일개 장교의 급여로 지불하기에는 상당한 금액으로, 그것을 구매한다는 건 그로서는 미친 짓에 가까운 일이었다. 그는 티에보 형제의 주조업을 계승한 퓌미에르와 가비뇨(당시의 청동상은 다음과 같은 주조공 표식을 지니고 있었다. 'Thiébaut Frères, Fumière-et-Gavignot successeurs' — 옮긴이)에게 최소 비용에 해당하는 주조 비용 3천8백 프랑을 8개월에 걸쳐 나눠 지불해야만 했다. 티시에는 언젠가 폴 클로델에게 이렇게 편지를 썼다.[86]

"내가 소유한 청동상은 나처럼 여러 곳에 주둔했지요."

갤러리의 주인들 역시 카미유 클로델의 작품에 지대한 관심을 보였다. 동양예술품 상인으로 프로방스 가에 '라 메종 드 라르 누보La Maison De l' Art Nouveau' (여기서 '아르누보'라는 명칭이 유래했다.— 옮긴이)라는 미술공예품 상점을 연 사무엘 빙의 갤러리에서 카미유의 전시회가 열렸다. 그곳에서 그는 후기인상파, 나비파 그리고 상징주의의 작품들을 전시했다. 1905년부터 카미유는 리슈팡스 가의 외젠 블로의 갤러리에서 전시를 하게 된다. 본래 이름난 주조공이었던 그는 카미유의 예술에 심취한 나머지 예술상이 된 인물이었다. 블로는 훗날까지 그녀의 열렬한 지지자 중 하나로 남게 된다. 그녀가 정신병원에 입원하는 나락으로 떨어지던 가장 암흑 같은 순간까지도. 특별히 그는 예술 담당 정무차관에게 그녀를 위해 변호를 하기도 했다. 「중년」의 청동상에 대한 공식 주문이 아무런 해명도 없이 취소된 것에 놀라움을 표명하며 국가의 실질적인 지지를 요청했다. 그는 1905년 11월 6일자의 편지를 이렇게 끝맺는다.

"저는 마드무아젤 카미유 클로델에 대한 예술적 관심과 여성으로서 그녀가 처해 있는 불행한 상황에 의거하여 그녀를 위한 지원을 요청하는 바입니다. 그녀의 천재적인 재능을 부러워하는 사람들이 많음에도 불구하고 아무도 그녀를 도우려 하지 않기 때문입니다."

사실 직업적인 면에서 볼 때 카미유는 별로 불평할 입장은 못 되었다. 오히려 그녀를 부러워할 예술가가 더 많은 상황이었다. 베르트 모리조조차도 카미유처럼 호평이나 열광적인 인기를 누려보지 못한 터였다. 하지만 상대적으로 볼 때 카미유가 거둔 성공은 그녀의 '천재성'에 훨씬 못 미치는 것이었다. 카미유는 제한된 그룹의 사람들에게만

인기를 누렸으며 그녀의 명성은 매우 주변적이었다. 따라서 그녀는 자신이 이해받지 못한다고 느끼고 있었다. 무엇보다 끊임없이 그녀를 스승인 로댕과 끈질기게 비교하는 비평가들로 인해 고통받았다. 카미유는 그의 영향력뿐 아니라 그의 관심에서도 벗어나기 위해 매일 힘겹게 싸워나가야 했다. 자신을 짓누르는 로댕의 그림자에서 자유로워져 자기 자신으로 인정받고 싶어했던 것이다.

옥타브 미르보는 '위대한 인물'(이것은 로댕에 대한 폴의 냉소적인 표현임에 분명하다)에 대한 자신의 우정에도 불구하고 카미유가 느끼는 고뇌를 이해할 수 있었다. 그건 단지 애정이나 감정적인 고뇌뿐 아니라, 자신의 진정한 자리를 차지할 수 없다는 데서 오는 예술가의 고뇌였던 것이다. 그는 1895년 〈살롱〉에 전시된 그녀의 작품 앞에서 감탄하며 그런 깨달음을 얻었다. 그는 대중이나 보자르와 국가의 대리인들조차 주목하지 않는 "완벽한 아름다움 앞에서 기쁨에 겨워 발을 구르며"(「수다쟁이들」), "공허한 시선을 가진 존재들이 마드무아젤 클로델의 작품에는 눈길 한 번 주지 않은 채 끊임없이 오가는 이 커다란 정원에서 천재라는 말은 고통스런 비명처럼 울려 퍼질 뿐이었다"라고 말했다.

몰이해. 주변적 위상. 교감의 부족. 어둠 속으로의 침몰. 카미유에게 아직 대중의 인정을 받는 일은 멀기만 한 듯 보였다.

그녀의 천재성이 두려움을 느끼게 한 것일까?

폴은 1905년 가브리엘 프리조에게 보낸 편지에서 이렇게 말했다.

"뛰어난 천재성에도 불구하고 내 누이의 삶은 수많은 고난과 좌절로 점철되었습니다. 더이상 오래 삶을 이어간다는 것이 바람직하지 않을

정도로 말입니다."

카미유의 계획에 대해 전해 들은 그는 그 후 5년에 한 번씩밖에는 더 이상 그녀를 찾지 않았다. 외국에서 돌아와 파리에 잠시 머무르는 동안에도 예전의 삶을 되찾을 수는 없었다. 그가 사랑했던 이들은 모두 많이 변해 있었다. 부모님은 연로했고, 남편을 잃은 루이즈는 외아들에게 과도한 애정을 쏟아 붓고 있었다. 그 애정에는 그녀의 어머니도 동참했다. 클로델 부인은 예전에 둘째딸에게 쏟았던 것과 같은 불공평하고 최우선적인 애정으로 손자를 사랑했다. 카미유로 말하자면 이제 젊음을 잃어버렸다.

폴이 돌아올 때마다 그를 맞이해주던 카미유는 이제 보기 싫게 부은 얼굴과 헝클어진 머리에 육중한 몸매를 가진 여인으로 변해 있었다. 그는 자신의 일기에 그녀의 신체적 변화를 기록하면서, 그녀의 목소리에까지 영향을 미친 염려스러운 변화의 징후들을 적어놓았다. 앞으로 언젠가는 그녀를 더이상 알아볼 수 없을 것 같았다. 도발적인 오만함과 톡 쏘는 매력을 지녔던 아름다운 젊은 여성, 맨살이 드러난 팔을 보고 발레리가 넋을 잃었던 여성은 이제 두려움과 가난 속에서 연명하는, 길 잃은 존재로 전락해버렸다. 철저하게 불행한 존재가 되어버린 것이다.

폴은 카미유의 작품들을 바라보고 있다. 「왈츠」와 「중년」의 주위를 맴돌다가는 마치 자기 누이의 비극적인 운명을 표현한 것 같은 「애원」을 뚫어질 듯 바라본다. 그러다가 오닉스로 조각해 베르니니 시대처럼 양의 뼈로 매끄럽게 윤을 낸 「수다쟁이들」과 「파도」 속 작은 형상들의 윤곽을 부드럽게 어루만지며 손으로 장난을 쳐보기도 한다. 그것들은

중국인들이 조그만 조각상들을 만드는 소재로 쓰이는 보석들을 닮아 있다. 마노, 수정, 라피스라줄리(청금석), 홍옥수……. 하지만 그 어떤 보석도 비취의 투명함과 깊이를 지닌 오닉스의 푸른빛만큼 그의 눈을 사로잡지는 못한다. 마치 곧 부서져버릴 듯한 그의 누이의 운명처럼 덧없어 보였기 때문일까.

로잘리라는 이름의 폭풍우

폴 클로델은 서른두 살이 될 때까지 여전히 완전한 총각으로 머물러 있었고 그 사실을 굳이 감추려 하지도 않았다. 그는 오랫동안 '믿음이 없는 젊은이들이 습관적으로 지닌 나쁜 몸가짐'[87]을 지니고 있었으나, 개종 이후 스물두 살에서 스물여섯 살이 될 때까지 '어떤 유혹에도 흔들림이 없이 다섯 살짜리 아이처럼 절대적으로 순수하게' 머물러 있었다. 이 나이에 끊임없이 찾아오는 유혹에도 불구하고 계속 자신과 싸우면서 6년 동안 '순수하게' 지낼 수 있었다. '절대적인 순수'는 아닐지라도. 1900년에도 그는 여전히 동정童貞으로서 성을 판단했다. 성적 충동을 이승에서의 최악의 것으로 여기는 '불순함'과 동일시하며, 성욕을 느끼는 자신을 부끄러워하면서 그 유혹을 떨쳐버리고자 했다. 그를 움직이는 전혀 새로운 신을 위해, 사랑과 순종의 대상인 신을 위해 그는 백합처럼 희고 순결하게, 수도승처럼 완벽하게 자신을 바치기를 원했다. 육체의 죄악에 단호하게 거부의 뜻을 표현하면서.

"적당히 수도사가 될 수는 없다. 수도사가 되려면 완벽의 길로 들어서야만 한다. 그 유일한 목표는 신의 의지와 하나가 되는 것이며, 그 첫

번째 조건은 자기 자신을 전적으로 포기하는 것이다."[88]

그의 소명은 수도사가 아니라 시인이 되는 것이라고 깨우쳐준 리귀제의 베네딕트파 수도사들의 조언에도 불구하고, 그는 순수함과 불순함의 이분법을 의식 속에 깊이 간직하고 있었다. 가톨릭의 관점으로 본 세계관에서는, 생식의 목적을 벗어나 음욕, 즉 쾌락과 동일시되는 육체적 사랑은 기독교의 일곱 가지 대죄에 해당하는 인색과 탐욕 사이에 위치하고 있다.

폴은 깊은 고독을 맛봐야 했다. 가족을 비롯해 아주 극소수의 친구와 지인 들과 떨어져 어떤 여성도 그를 동반하지 않은 채 홀로 자신의 임무가 시키는 대로 먼 이국으로 떠나야 했다. 아메리카와 중국에서 보낸 유배 같았던 처음 7년의 체류 기간 동안 그는 감정적인 사막을 경험했다.

"나는 지금 새로운 태양 아래 홀로 서 있다."

친구도 연인도 없던 그는 자신의 「유배의 시」에서 그렇게 토로했다. 후이저우의 집에서 클로델은 유일하게 자신의 글 속에서 꿈속의 인물들과 내면의 대화를 주고받을 뿐이었다. 신은 그를 독신 생활의 혹독한 시련에 처하게 했다. 그는 훗날 마르셀 토마생에게, '철저한 고독,(……) 점점 커져가는 금욕적인 고독'을 겪었음을 고백했다. 부분적으로는 자의로 빠져들게 된 커다란 감정의 공허감을 극복하는 건 오직 시를 통해서만 가능했다. 그는 사교 모임에서 사람들과 어울리거나 열정적으로 다른 일에 자신을 던지는 일 같은 것은 하지 않았다. 7년 동안 맞닥뜨리지 않았을 리 없는 유혹에도 불구하고 항상 금욕하려고 노력하며 조심스럽게 순수함을 지키고자 했다. 그의 일기를 통해 그가

이 부분에 관한 한 극도의 신중함을 지켜나갔음을 알 수 있다.

폴은 프랑스 영사관에서 사는 수도승 시인이나 다름없었다. 침대를 창문 쪽으로 밀어붙이고 햇빛의 리듬에 따라 생활했다. 새벽에 기도를 암송하고 시를 쓴 다음, 그날 검토해야 할 서류들이 그를 기다리고 있는 책상을 향해 맥없이 걸어갔다. 하루 종일 몰두하여 외교관의 의무를 다한 그는 저녁엔 홀로 묘지가 있는 망자의 산을 향해 산책을 떠났다. 힘들었던 하루의 보상과도 같은 시간이었다. 그는 빌뇌브에서 보낸 어린 시절부터 죽 무덤들 근처를 맴돌며 '불쌍한 망자들'과 친구로 지내는 습관이 있었다. 그들의 외침을 들으며 자신과 그들이 다르지 않음을 느끼곤 했다.

"내게 동정을 구하기라도 하듯, 마치 바닷물처럼 내 주위로 몰려드는 무수한 망자들의 외침이 들리는 것 같다……" [89]

여인의 이미지는 내내 그를 따라다녔다. 그는 각각 자신을 매혹시키는 모순적인 두 얼굴 사이에서 갈등하며 여인의 이미지를 이상화했다. 첫 번째는, 성모마리아의 순결한 모습이었다. 두 번째는, 성서 속의 저주받은 여인 이브의 복제품 같은 죄인의 모습을 하거나, 그리스도에 의해 구원받은 신약성서의 여인 막달라 마리아와 같은 모습의 여인이었다. 그에겐 언제나 비올렌과 마라의 관계처럼, 승부를 가리기 힘든 싸움과도 같았다. 성녀와 광녀의 투쟁이었다. 그가 가까이하는 여인들은 모두 이처럼 이중적인 유전적 특성의 무게를 지니고 있었다. 이처럼 불확실한 존재의 어떤 면을 만나게 될지 알 수 없는 만큼 그의 두려움은 더욱 커져만 갔다. 선한 면 또는 악한 면일까? 순수한 면 혹은 불

순한 면일까? 다소 과장된, 거의 유아적인 발상에 가까운 이러한 이원론은 그로 하여금 스스로를 의심하게 만들었다. 그에게 여자는 약간의 기쁨(유감스럽게도, 언제나 죄의식을 느끼게 하는)을 가져다줄지는 몰라도 무엇보다도 남자에게 위험한 존재로 간주되었다. '여인의 집은 지옥으로 가는 길과 같아서 죽음의 심연까지 뚫고 들어갈 수도 있다'라고 어느 속담에서 얘기한 것처럼.

자신의 화려한 직업에도 불구하고 땅딸막한 체격에 내성적인 성격의 소유자로, 교육과 신념에서는 엄격한 도덕주의자였던 폴 클로델이 사랑에 빠지는 일은 결코 일어날 것 같지 않았다. 하지만 그럼에도 불구하고 그런 일이 일어났던 것이다.

1900년 10월 21일 마르세유에서였다. 그가 두 번째 임무를 위해 자신을 중국으로 데려다줄 여객선 에르네스트 시몽 호에 막 올라탄 후였다. 그의 눈앞에 꿈속의 여인이 나타난 것은. 그가 지금까지 한 번도 본 적이 없었던, 소설 속에서나 볼 수 있을 것 같은 모습의 여인이었다. 키 크고 날씬한 몸매의 그녀는 자신의 아름다움이 돋보일 수 있는 자태로 빛을 모으며 양산을 받쳐 들고 앞으로 걸어오고 있었다. 1900년 당시 이상으로 여겨지던, 실루엣이 가느다란 허리에 풍만한 엉덩이와 가슴은 폴의 눈을 단번에 사로잡았다. 무엇보다도 그녀는 플랑드르나 베네치아의 여인들처럼 황금빛을 띤 금발이었다. 수줍게 위로 땋아 올린 다음 장식용 빗으로 고정한 채 모자와 베일로 가린 머리는 길게 늘어뜨리면 허리 아래까지 닿을 정도였다. 폴은 그런 그녀의 모습을 곧 보게 될 터였다.

그 여인의 이름은 로잘리 베치였다. 당시 기혼자였던 그녀는 스물아홉 살에 이미 네 아이의 엄마가 되어 있었다. 아버지는 폴란드, 어머니는 스코틀랜드 출신으로, 결혼 전 스키보르 릴스카라는 성을 갖고 있었던 그녀는 특이한 억양으로 폴란드어, 독일어, 영어와 프랑스어를 유창하게 구사하며 여행을 많이 다녔다. 그녀는 두 살 때 폴란드를 떠나 프랑스 남쪽의 바욘에 자리 잡은 후 열여덟 살에 레위니옹 섬의 대농장주의 아들과 결혼했다. 각기 다른 문화 배경 속에서 뿌리를 내리고 살던 그녀는 정신적으로는 세계인이나 다름없었다. 그리하여 하늘과 바다 사이에 떠 있는 이 여객선에 있을 때도 자기 집에 머무르는 것과 다르지 않게 여기고 있었다. 부드럽고 우아한 이 여인의 가장 큰 장점은 아마도 유연함일 것이다. 몸과 마음의 유연함, 관계의 유연함, 튀어 올랐다가 다시 느긋하게 휴식을 취하는 유연함. 그녀 옆에 서 있는 육중한 폴 클로델과는 정반대의 모습이었다.

로잘리는 나른하게 늘어진 모습으로 긴 의자에 누워 많은 시간을 보내며 분위기에 자연스럽게 녹아들어갔다. 또한 종종 삶의 급격한 변화에도 순조롭게 적응하며, 어린 시절부터 강요된 유랑 생활도 수동적이 아니라 긍정적인 태도로 받아들일 줄 알았다. 그녀는 가는 곳마다 안락한 보금자리를 꾸몄다. 축제가 끊이지 않는 여객선 위에서 매순간 그녀의 웃음소리가 터져 나왔고, 그런 그녀의 모습이 폴의 신경에 거슬렸다. 훗날 그는 그녀에게 그 점을 지적하게 된다.

로잘리는 경쾌한 태도로 하찮은 것에서도 즐거움을 찾을 줄 알았으며, 사교계 생활을 좋아해서 어떤 것도 놓치지 않았다. 그 점 역시, 폴의 마음에 들지 않았다. 또한 그녀는 자신을 과시하며 드러내기를 좋

아했다. 그녀가 모습을 나타내기만 하면 남자들의 시선이 그녀에게 몰리고는 했다. 남자들의 감탄과 구애를 한 몸에 받는 그녀는 명백한 항해의 여왕이었다. 밤이면 화려한 샹들리에 조명 아래 백색 빛을 받으며 눈부신 미모를 자랑했다. 폴은 그녀의 매력에 넋을 빼앗기고 말았다. 배에 함께 타고 있는 남편과 여러 명의 아이에도 불구하고, 한 가정의 어머니로서가 아니라 중앙유럽 출신의 사교계 여자 같은 그녀의 매력에 푹 빠진 것이다. 순종적인 모습과 더불어 젊은 여성으로서의 대담함, 그리고 그녀의 모든 동작과 맑은 웃음 속에서 표출되는 노련한 여인의 관능미가 폴을 커다란 혼란 속으로 몰아넣었다.

로잘리가 그를 잘생겼다거나 매력적이라고 생각했을 리가 없다. 그녀에게 폴은 '밤중에 말을 걸어오는 촌스럽고 뚱뚱한 남자'[90]로 비쳤다. 게다가 그는, 저녁에 갑판 위에서 선원들과 아주 큰 소리로 노래하는 걸 탓하거나 하는 식으로 그녀를 종종 비난하면서 자신의 언짢은 기분을 노골적으로 드러내기까지 했던 것이다! 그로 인해 기분이 상하고 불쾌했던 그녀는 눈물을 흘렸다. 즉흥적이고 꾸밈이 없는 그녀는 본능을 억누르는 법을 몰랐던 것이다.

그녀의 남편인 프랑시스 베치는 특이한 인물이었다. 야망이 큰 모리배인 그는 사업 수완이 부족한 탓에 여러 번 파산했고 자신이 차 무역에 끌어들인 장인 스키보르 릴스카 백작을 함께 망하게 만들었다. 그는 배에서 만난 프랑스 영사 폴 클로델의 도움으로 중국에서 재기할 생각을 하고 있던 터였다. 그는 지난해 시장 조사를 하러 중국에 갔을 때 클로델을 알게 되었고, 클로델 역시 그 사실을 수첩에 기록해놓았다. 어쩌면 클로델과 같은 배에 탈 수 있도록 계획을 세워놓은 것인지도 몰

랐다. 프랑시스 베치는 그의 영향력에 큰 기대를 걸고 그를 극진히 대접했다.

프랑시스 베치가 본래 태평하고 관대한 남편이었는지는 분명치 않다. 로잘리가 그의 은밀한 계획에 일종의 미끼 구실을 했는지도 알 수 없다. 어쨌거나 그는 자기 아내가 남자들과 장난스럽게 어울리는 걸 방관하는 편이었다. 그녀가 왈츠, 갑판 위의 요란스런 게임, 술래잡기 놀이나 영국인들이 고안해낸 신발 훔치기 게임 등을 하는 걸 지켜보면서. 신발 훔치기는 뛰어다니다가 여성의 신발을 훔쳐서 감춘 다음 그것을 찾아내 의기양양하게 여성에게 돌려주는 게임으로, 그 보상으로 대개 키스를 요구했다! 에르네스트 시몽을 타고 가는 동안 로잘리는 한 번 이상 신발을 잃어버렸다.

기항은 파도와 오케스트라의 리듬에 맞춰 유쾌하게 이뤄졌다. 모두 여객선에서 내려 관광명소를 방문했다. 수에즈 운하, 아덴, 콜롬보, 사이공…… 베치 부부는 관광을 하기 위해 영사와 똑같은 자동차를 빌렸다. 그 사실에 자부심을 느낀 로지는 자신의 어머니에게 편지를 썼다. 클로델의 눈에는 베치 부인밖에 보이지 않았다. 그는 그녀를 일기장에서는 'R.', 실제로는 로지라고 불렀다.

그녀와 함께 여행하던 네 명의 아이(나이순으로, 로베르, 가스통, 테디라고 불리던 에두아르 그리고 앙리)는 아직 갓난아이인 앙리만 제외하고는 모두 이구동성으로 폴 클로델을 롤리라고 불렀다.

이 긴 항해 유람의 마지막에서 두 번째 기항지인 홍콩에서 베치 가족이 내리게 되자, 폴은 아이들을 모두 자신의 양자로 삼았다. 그들과 헤어지는 것을 무척 두려워하던 그는 크리스마스에 후이저우에 있는

자신의 집으로 그들을 초대했다. 베치 가족이 자신의 제안을 수락하자 기쁨에 겨워 어쩔 줄 몰라하던 그는 그런 일이 있게 해준 신의 섭리에 감사하며 '무릎을 꿇고 하늘을 향해 두 팔을 치켜들었다.' 그는 생의 말년에, 미래의 대사이자 위대한 레지스탕스 단원이었던 그의 친구 폴 프티에게 진지하게 그 사실을 털어놓았다.[91]

나나라고 불리는 유모 라이트 부인과 남자들로 구성된 가족과 함께 후이저우에 도착한 로지는 방에서만 지내야 했다. 수두에 걸리고 말았던 것이다! 중국의 남쪽 도시의 숨 막히는 열기 속에서 보랏빛 그림자가 드리워진 산들에 둘러싸인 채 맞이하는 크리스마스를 상상해보라. 아마도 자정 미사가 아니라, 기도를 한 다음 전통적인 크리스마스이브 파티가 벌어졌을 것이다. 칠면조와 장작 모양 케이크를 곁들였을까? 약간의 유머와 서먹함이 동반된 기이하게 가족적인 분위기가 연출되었다. 자의적인 동정을 고수하고 있는 서른두 살의 프랑스 영사, '폴 아저씨'라는 모호한 역할을 수행하는 롤리와 함께……. 베치 가족은 자신들을 위한 셋집을 구하는 일이 늦어지고 있을 뿐만 아니라, 프랑시스가 횡재거리를 찾아 험난한 푸젠 성으로 떠나야만 했던 터라 영사의 환대는 그들에게 단비와도 같았다. 그리하여 로지는 아이들과 함께 1년을 꼬박 영사관에서 지내게 되었다. 그녀는 어디에 가든 금세 자기 것으로 만드는 성향을 지닌 덕분에 그곳의 안주인처럼 행세했다. 하인들에게 지시를 내리고 메뉴를 정하고 요리사 무키에게 자기 고유의 요리법을 가르쳤다. 그녀가 트렁크에 넣어 가져온 은식기와 레이스 식탁보도 펼쳐놓았다. 그동안 독신 시인의 내밀한 생활에 젖어 있던 영사

관의 금욕적인 분위기는 그녀로 인해 전혀 다른 분위기로 변모해갔다.

로지는 격식을 차리지 않고 군림했다. 에르네스트 시몽의 갑판 위에 서처럼 긴 의자 위에 길게 누운 채 영사의 사무실에서 많은 시간을 보내곤 했다. 심지어는 그곳에서 나른한 표정을 지으며 공식적인 대화를 엿듣기도 했다. 어떤 참석자들은 그런 그녀를 보고 놀라기도 했다. 아이들은 유모인 라이트 부인이 돌보았다. 로지는 기분 전환을 위해 가마를 타고 외출해서 후이저우의 견습 재봉사에게 옷을 주문했다. 클로델이 일을 끝마친 늦은 오후엔 그와 함께 의례적인 산책에 나섰다. 지금까지 홀로 다니다가 함께하게 된 산책길은 그들을 묘지 경계까지 이끌었다. 로지는 망자의 산을 두려워하지 않는 듯했다.

사람들은 입방아를 찧기 시작했다. 후이저우의 작은 프랑스인 집단은 영사와 베치 부인이 남편이 없는 사이 완벽한 행복을 누리고 있다고 빈정거렸다. 사교계와 그 하찮음을 무엇보다도 싫어한 폴이었지만 그들에게 완전히 문을 걸어 잠글 수는 없는 노릇이었다. 소문은 밀고의 냄새를 풍기는 보고서 형태로 케 도르세까지 전달되었다.

몇 달간의 긴 탐사를 끝내고 돌아온 베치는 마다가스카르와 레위니옹 섬으로 중국의 일꾼들을 수출하려는 계획을 제시했다. 그는 광산이 아니라 중국의 노동력 쪽으로 눈을 돌렸던 것이다. 자신의 아내와 아이들은 영사관에서 약간 떨어져 있는 언덕 위에 높게 위치한 집에 머물게 했다. 그들은 여전히 자주 보며 지냈다. 베치는 영사인 폴에게 오래된 삼국간의 무역을 연상케 하는 자신의 계획에 관해 털어놓았고 폴은 그를 지지했다. 그런데 별로 믿음이 가지 않는 사업가인 베치에게 영사관의 인장을 사용하도록 내버려둔 것일까, 혹은 베치가 클로델의 사

무실에서 몰래 꺼내온 것일까? 수상쩍은 거래 문서와, 항상 자본금이 궁했던 베치가 현지 금융기관에서 빌린 돈의 계약서에서도 영사관의 인장이 발견되었다.

그해 1902년, 아직 2등 영사였던 폴은 홍콩으로 승진 발령을 제안받았다. 그러자 그는 즉시 그 제안을 거절하는 편지를 상관에게 보냈다. 외교관에게 통용되는 의례적인 우아한 양식과는 명백하게 대조되는 격렬한 어조로 쓴 편지였는데, 부서 사람들은 그가 제시하는 논거와 이의에 몹시 놀랐다. 그는 홍콩에 대해 '극심한 혐오'를 느낀다고 했다! 그런 이유로 계속 후이저우에 남게 해줄 것을 요청했다.

나는 문명인들과의 모든 접촉이 거의 박탈되다시피 한 세상 끝의 낯선 오지로 떠났습니다. 그 후 몇 년이 지난 후에야 겨우, 내 전임자들이 아무리 애써도 폐허로밖에 만들어놓지 못한 곳을 중국에서의 우리의 행동 발판을 위한 작은 수도로 만들 수 있었던 것입니다……. 그런데 느닷없이…… 이제부터 난 아침마다 지역 신문에서 우울하게 주워 모은 잡다한 정보를 매주 보내는 것으로 만족해야 한다는 것을 알게 되었습니다……. 내가 이 직업을 택한 것이 몹시 불행한 일로 여겨짐을 각하께 솔직하게 고백하는 바입니다.

여객선이 데려다주는 탄탄대로의 항해 코스에 가까워지는 승진 기회를 거부한 직원은 거의 없던 터라 그의 반응에 깜짝 놀란 외무성은 상황을 파악하기 위해 밀사를 보내기로 결정했다.

어쩌면 이미 상황 보고를 받았을 외무성 장관은 후이저우를 떠날 것

을 끈질기게 거부하는 폴에 대한 종합 의견으로, 그에 관한 보고서 여백[92])에 직접 '쯧! 쯧! 쯧!'이라고 적어놓았다. 세세하고 유려한 문체로 장황하게 작성한 폴의 보고서를 읽는 데 지친 장관은 빈정거리는 어조로 '정신이 나갔군!'이라고 덧붙이기도 했다.

진상 파악을 위해 폴에게는 경찰의 풍기 단속 검열관과 같은 도덕적으로 뻣뻣하고 엄격한 공무원이 파견될 수도 있었다. 그러나 그 대신 외무성은 작가들에게 더없이 관대하고 이해심이 많으며, 클로델의 글에 관심이 많은 문학과 시 애호가를 보냈다. 그는 발행 부수가 적은 잡지 같은 데서 희귀한 글들을 찾아 읽는 매우 섬세한 감각을 지닌 교양인이었다. 폴 모랑과 장 지로두의 친구였던 그는 평범한 작가 지망생들이 노니는 문단에서 뛰어난 문재를 지닌 인물을 즉시 알아볼 줄 아는 능력을 갖추고 있었다. 그는 승진을 단호하게 거부하는 2등 영사가 아니라 「황금머리」의 작가를 방문하는 셈이었다. 그도 소문을 들은 적이 있는 폴의 방탕한 생활에 관해서는 그 역시 약간의 질문을 하게 될 터였다. 하지만 방탕한 생활이라면 그 또한 누구 못지않은 전력을 갖고 있는 사람이었다. 그 자신이 스스로 과거에 그랬음을 감추려 하지도 않았고, 아직도 여전히 그렇게 살고 있던 터였다. 어떤 검열관도 쾌락을 추구하는 그의 취향을 꺾을 수는 없을 것이었다.

무사태평해 보이고 고양이를 닮은 그를 소설가 콜레트는 '고양이 신사'라고 불렀다. 신비로우면서도 자유로운 생활을 추구하는 그의 면모 때문이었다.

필립 베르틀로는 1903년 7월, 젊은 3등 서기관으로 영사관에 모습을 나타냈다. 1년간의 임무를 띠고 아시아에 파견된 그는 그 후 훌륭한

아시아 전문가가 되어 외무성으로 돌아갔다. 그는 매력적인 정부 엘렌과 함께 자유롭게 여행했는데, 그녀는 화가인 아르망 푸엥의 옛 연인이었다. 파리에서 두 남자는 각각 상대의 연인과 사랑에 빠졌고, 두 여자 역시 연인을 맞바꾸는 데 동의했다. 아무런 이의 없이……. 우아한 매너와 아주 특별하게 세련된 취향만큼이나 자유로운 도덕관을 가진 이 외교관은 개인의 삶에서 보수적인 도덕성을 강요하거나 비난하는 타입의 인물이 아니었다.

폴과 영사관에서 보름을 함께 지낸 베르틀로 커플은 매우 유쾌한 손님이었다. 폴은 베르틀로가 지닌 교양을 높이 평가했다. 그것은 랭보의 열렬한 흠모자인 폴이 몹시도 싫어하는 인위적인 세속성을 전혀 닮지 않은, 진지하고 뿌리 깊은, 마음에서 우러나오는 소양이었다. 베란다 아래에서 나눈 대화로 인해 굳게 이어진 두 남자는 그 후 평생의 친구로 남게 되었다. 두 여성 역시 서로 잘 어울렸다. 그들은 금발이라는 것과, 공식적인 정부와 비공식적인 불륜이라는 부적절한 관계를 갖고 있다는 두 가지 공감대를 갖고 있었다. 1903년 7월, 영사관은 지금까지 겪어보지 못했던 축제 분위기에 휩싸였다. 요리사인 무키는 평소보다 훨씬 더 실력을 발휘해야 했다. 이 대담한 체류 기간의 절정에 해당하는 기념비적인 만찬에서, 훗날 베르틀로 부인이 된 엘렌은 마치『데카메론』의 시대에서처럼, 하인들이 들고 온 은쟁반 위에 알몸으로 누워 꽃으로 장식된 채 식사를 했다. 폴은 훗날 자신의 극작품 속의 한 인물[93]을 통해 이 '식용의 요정'의 육체를 향한 무한대의 감탄을 표현했다. 그녀는 '은빛 껍질 아래 핑크 빛 육체를 감춘 아름다운 송어'와도 같았다…….

베르틀로의 우정은 폴의 경력에 내내 크나큰 도움을 주었다. '고양이 신사'는 후이저우로 파견될 무렵에 이미, 재능과 야망으로 가득 찬 인물들이 넘쳐나는 외무성에서 자신의 재능을 돋보이게 할 줄 알고 있었다. 시험을 통해서가 아니라 추천으로 외무성에 들어간 그는 강력한 지지를 등에 업고 있었다. 그의 부친 마르슬랭 베르틀로는 유명한 화학자로 1895년에 외무성 장관을 지낸 인물이었다. 그의 아들 필립이 외무성 채용 시험에서 낙방하고, 폴 클로델은 수석으로 합격을 했던 바로 그 즈음이었다. 베르틀로는 의례적인 선발 과정을 무시하고 곧바로 3등 서기관으로 임명되었다. 대단한 지위는 아니었지만, 그와 동시에 떨어졌던 젊은이들에게는 부러움의 대상이 되었다. 논란의 여지가 있는 출발이었지만 그에게는 어떤 윤리적인 문제도 제기되지 않았다. 그는 하나하나 단계를 밟아 제1차 세계대전 이전에 이미 프랑스 외교사를 빛내는 인물 중 하나로 자리를 잡아 선망의 대상인 외무성의 사무국장 자리까지 올라갈 수 있었다. 폴은 그에게 많은 신세를 졌다. 베르틀로와의 우정은 단지 일의 영역을 훨씬 넘어서는 것이었다. 어쩌면 베르틀로는 클로델의 유일한 친구로 간주될 수도 있을 터였다. 그가 한 번도 가져보지 못한 형제와 같은.

1903년 프랑스에서는 아시아 담당 부서가 동요하고 있었다. 후이저우의 영사가 점점 더 그의 상관들을 불안하게 만들고 있었던 것이다. 밀고자들은 그가 베치의 착복 행위를 덮어주고 있다고 비난했다. 당국은 그를 파리로 불러들이기로 결정했다. 게다가 그의 건강 상태마저 우려를 낳고 있었다. 그의 진료 기록에 의하면, 클로델은 말라리아와 간 충혈로 인해 이중으로 고통받고 있었다. 폴도 이번에는 본국의 송

환 통고에 항의하지 않았다. 로잘리 베치 역시 그녀의 남편과 폴의 뜻에 따라 유럽으로 돌아가기로 했기 때문이었다. 그녀는 임신 중이었다. 이번에는 외무성의 결정이 모두를 만족시켰던 것이다. 로잘리가 첫째, 둘째 아들인 로베르와 가스통과 함께 먼저 떠나기로 그들은 합의를 보았다. 느린 행정 탓에 폴은 그로부터 몇 달 후에 따라가기로 되어 있었다. 그는 마지막까지도 대리인 역할에 충실하게도 셋째와 넷째인 에두아르와 앙리를 책임지고 데려가기로 했다. 베치는 일이 끝나는 대로 그들 모두와 합류하기로 했다. 그것이 처음의 계획이었다. 돌발적인 상황이 그것을 바꿔놓기 전까지는.

로지가 기다리고 있는 아이, 즉 그녀의 다섯 번째 아이는 공식적으로는 프랑시스 베치의 아이였다. 그러나 미래의 엄마는 폴에게 사실은 그의 아이라고 고백했다.

로지가 조급하게 출발한 것은 후이저우의 작은 식민지에서 이미 지나치게 공개되어버린 그들의 관계에 관한 추문이 퍼지는 것을 막기 위해서였다. 표면적인 이유는, 두 아들을 나무르 근처의 마르네프에 있는 예수회 콜레주에 보내기 위해서였다. 레위니옹 섬의 모든 베치 가문은 여러 세대 이전부터 나무르에서 자라났다. 모험가였던 베치는 또한 전통을 존중하는 사람이었던 것이다.

1904년 8월 4일, 폴과 로지가 4년 이상을 끌어오던 꿈같았던 공식적인 사랑이 끝난 후, 그녀의 남편과 프랑스의 영사는 로지를 배로 안내했다. 아모이에서 배에 올라탄 그녀는 상하이에서 자신과 잘 어울리는 이름의 여객선 엠프리스 오브 차이나(차이나의 황후) 호로 갈아탄 다

음 일본으로 향하게 되어 있었다. 그 다음은 캐나다의 밴쿠버와 몬트리올을 거쳐 뉴욕까지 향하는 기차를 탄 다음, 레드 스타라는 여객선으로 바다를 건너 유럽으로 돌아갈 예정이었다. 그녀가 적어도 초기에는 폴에게 꼬박꼬박 보내던 편지만큼이나 길고 진을 빼는 여행의 최종 목적지는 앙베르였다. 사랑에 빠진 연인에게는 달콤하고 다정하게 여겨졌을, 하찮은 일화와 세부 묘사로 가득 찼던 그녀의 편지는 점차 뜸해졌고, 캐나다에 도착한 이후로는 더이상 배달되지 않았다. 폴이 그녀에게 보낸 편지들은 뜯어보지도 않은 채 불분명한 사유로 그에게로 되돌아오곤 했다.

로지에게 대체 무슨 일이 일어난 것일까? '배부른 모습에도 불구하고' 가는 곳마다 계속해서 남자들에게 여전히 많은 인기를 누리고 있음을 그토록 수다스럽게 자화자찬하던 그녀가, '내 작은 영사', '사랑하는 나의 작은 연인' 등의 애칭으로 폴을 부르던 로지가 왜, 어째서 더이상 소식을 전하지 않은 것일까? 그녀는 마치 유랑하는 네덜란드인의 전설 속에서처럼, 대서양 한가운데서 사라져버린 듯했다. 흔적조차 남기지 않은 채.

하지만 모든 전설에는 일말의 진실이 담겨 있듯, 폴은 곧 그녀가 정말로 유랑하는 네덜란드인 남자와 여행을 하고 있다는 걸 알게 된다……. 로지는 임신으로 인해 부풀어 오른 배에도 불구하고 엠프리스 오브 차이나 선상에서 로테르담 태생으로 존 W. 린트너라는 이름을 가진 세 번째 남자를 유혹한다. 로지가 뉴욕에서 승선한 레드 스타호를 타고 파리로 가는 길이던 그는 행로를 변경해 앙베르까지 그녀를 동반하기로 결심한다. 그곳에서 그녀가 자리 잡는 것을 도와주기로 한

것이다. 이 타고난 매력녀는 남자들에게 즉각적으로 자신을 위해 몸 바칠 각오를 하게 만드는 마력을 지닌 듯했다.

린트너 역시 베일에 싸인 인물이긴 했지만, 베치보다는 안정적인 기반을 가진 사업가였다. 러시아의 차르(황제)와 프랑스의 외무성 장관인 테오필 델카세를 개인적으로 알고 있는 그는 수완이 좋은 인물이었다. 아버지가 늘 부재중인 베치의 두 아들에게 존중의 대상으로 비친 그는 '무슈 파파'로 불리게 되었다. 여기서 아이들의 입을 통한 호칭의 차이를 주목해봄직하다. 몹시 어린 티가 나는, 폴 클로델의 '롤리'라는 호칭과 다르게, 린트너는 이미 아이들에게서 공식적인 지위를 획득했음을 알 수 있는 것이다.

그 후, 폴이 무척 불행했다는 사실만 제외하면, 기상천외하고 황당하기까지 한 추격전이 이어졌다. 1904년 10월, 똑같은 불운을 겪게 된 베치와 클로델은 어린 테디와 앙리(로지는 그 후 두 아들을 12년 동안 보지 못했다)를 뒤에 남겨둔 채 같은 여객선에 오른다. 로지는 두 남자 모두를 버린 것이다. 베치의 부족한 사업 수완과 클로델의 시적인 재능, 죄의식 등이 무엇보다 안락함과 안정을 추구하는 아이들의 엄마인 그녀를 지치게 만든 것이다. '여자는 실질적인 요구를 중요시하는 존재'[94]이므로. 로지는 보살핌과 보호를 받을 수 있는 사랑을 원했다. 자신의 관능에 따른 선택이 아니라고 한다면, 여러 가지 문제와 싸우는 데 지친 그녀는 또다른 삶을 새로이 시작하기 위해 린트너를 파트너로 선택한 것이다.

폴은 절망에 차 그녀에게 모욕적인 편지를 보냈다.

쏘아붙이기 잘하는 자신의 누이처럼 그는 로지에게 한껏 욕을 퍼부어댔지만, 훗날 자신의 그런 행동을 후회했다.

"그 끔찍한 편지들을 용서하시오. 내가 정신이 나갔던 것 같소."

그러나 「정오의 휴식」은 지워지지 않는 흔적들을 여전히 간직하고 있음을 잘 보여준다.

음탕한 여자 같으니라고! 말해봐, 대체 무슨 생각을 한 건지,
뱃속에는 다른 남자의 아이를 품고,
이중의 간통이 주는 달콤함에 정신이 나간 어미가 요동칠 때
내 아이는 처음으로 생명에 눈을 떠야 했는데,
당신은 그 떠돌아다니는 개 같은 놈의 품속으로 뛰어들다니,
그 순간 당신은 대체 무슨 생각을 했던 것인지.

과연, 로지는 미래의 「정오의 휴식」 속의 이제처럼 이중의 간통을 저지르며, 자신의 남편과 연인을 배신했다. 그녀의 '또다른 남자'는 공식적으로 그녀의 마지막 남자로 남게 되었다.

앙베르에 도착한 베치와 클로델은 사설탐정에게 의뢰를 한다. 그러자 삼류 탐정영화에나 나올 법한 추격전이 시작되었다. 앙베르에서 위트레흐트로, 나무르와 슈브토뉴까지, 추격자들은 같은 택시에 올라탄 채 브뤼셀의 도심을 가로지르기도 하면서 함께 네덜란드와 벨기에를 누비고 다녔다. 몹시 분노한 두 남자는 앙베르에서 잠시 시간을 내서 모피를 하나 샀다. 스톨라 형의 어깨걸이인지 토시인지 알 수는 없지만 로지를 위한 선물인 것만은 분명했다. 그것을 살 생각을 한 것이 베

치인지 클로델인지도 알 수 없고, 둘 중 누가 그녀에게 그것을 전달했는지 또는 그들이 함께 전해주었는지 알 수는 없지만, 로지의 환심을 사거나 그녀를 다시 차지하려는 희망으로 그랬던 것은 확실한 듯하다. 그로부터 5년 후, 폴은 일기에서 '그 광란의 밤'을 상기한다.

가는 곳곳마다 마주친 뫼즈 강은, 다리도 건네줄 배도 없이 우리의 앞길을 가로막았다. (……) 위트레흐트에 도착한 우리는 샤를르루아 가 101번지의 음울한 아파트 앞뒤를 서성였다. 안을 들여다보니 벽에는 실내복이 아직 걸려 있고, 순동으로 만든 주전자가 끓고 있었다…….

아파트는 비어 있었다. 집행관이 범죄 현장을 확인해야만 했던 간통한 여인은 어린 가스통을 데리고 정원으로 도망을 갔다. 새벽에 두 번째로 시도한 기습은 성공했다. 베치가 가스통을 엄마에게서 빼앗자, 로지는 아들을 되찾기 위해 잠옷을 입은 채로 거리로 내달렸다. 외침, 애원, 협박이 잇달았다. 마치 한 편의 보드빌(통속 희극)과도 같은 광경이 연출된 것이다. 세 번째 남자에게 추월당한 남편과 연인이라니. 폴은 훗날, 이 풍속 희극의 배우들을 비극의 주인공으로 뒤바꿈으로써 드라마 속 인물들에 대한 아이디어를 얻게 된다.

자신의 아들들을 다시 데리고 가고자 했던 베치는 한동안 벨기에에 머물기로 한다. 거의 광기에 가까운 상태가 된 폴은 자살의 유혹과 스스로 망가져버릴지도 모른다는 불안감에 며칠간 슈브토뉴로 가서 은거하기로 한다. 그곳에 수도원을 세운 리귀제의 수도승들과 함께 머물면서 그들의 조언과 기도 덕분에 평정을 되찾고 광기어린 열정에

마침표를 찍기로 결심한 것이다. 그는 이제 파렴치한 여자를 잊고 싶어했다!

한편, 린트너는 델카세 장관에게 편지를 보내 베치 부인을 향한 영사의 행동에 대한 불평을 늘어놓았다. 오늘날까지 외무성의 자료실에 보관돼 있는 그 편지에서 린트너는 폴의 이름을 분명하게 밝혔으며, 장관과 사적으로 연락하여 그에 대해 보고할 의사가 있음을 밝혔다.

중국 후이저우의 영사 무슈 클로델의 베치 가족에 대한 처신이 문제가 된 것은 이미 오래된 일입니다. (……) 무슈 클로델은 어떤 특별한 이유로 인해 그들 가족을 보호했던 것이며, 본인은 이에 관해 장관님께 개인적인 연락을 취하고자 합니다. (……) 또한 무슈 클로델은 현재 이혼 소송 중인 베치 부인에게 매우 모욕적인 편지들을 보냈음을 고하는 바입니다 (……).[95]

린트너는 프랑스 외교관이 가할 매우 실질적인 위험에 대비하여 "베치 부인과 그녀의 두 아이에게 장관의 보호를 허용해줄 것"을 요청했다.

로지는 남편과 이혼하고 1908년 7월 린트너와 재혼한 후, 자닉이라고 불리던 다섯 번째 아들 존을 낳았다.

로지는 이처럼 많은 아들 외에 딸 하나를 더 두었다. 어머니 로지에게서 작고 못생긴 오리 새끼 취급을 받았던 그녀는, 아름답지 않은 외모와 작달막한 체격이었지만 아름다운 목소리의 소유자로 음악의 자질을 타고났다. 루이즈. 그녀의 이름은 루이즈 베치였다. 1905년 1월

22일에 태어난 루이즈는 폴 클로델의 딸이었다.

1920년, 그가 딸의 얼굴을 처음 보았을 때, 그녀는 열다섯 살이었다.

1905년 5월, 폴은 파리에 있는 여동생 루이즈 집에서 몇 주간을 머물렀다. 이제부터 그의 누이 이름은 끊임없이 자신의 딸을 상기하게 할 것이었다.

그는 누이 루이즈의 변한 얼굴과 몸매를 유감스러운 마음으로 바라보았다. 그러나 그 자신이 너무나 절망에 빠져 있던 나머지 그 누구에게라도 작은 위로조차 건넬 수 있는 상황이 아니었다.

빌뇌브로 피신한 그는 자신의 부모 역시 '몹시 늙어버렸음'을 깨닫게 된다. 그곳에서 곳간에 들어박힌 채 그는 두 달만(훗날 그는 "나로서도 하나의 기록"이라고 말했다)에 연극을 위한 희곡 한 편을 완성한다. 고스란히 그 자신이 막 겪은 일에서 영감을 받아 쓴 것이었다. 150부를 출간해 그의 친구들과 존경하는 작가들에게 선사한 이 작품은 "자신의 무한한 애정을 담아" 필립과 엘렌 베르틀로에게 헌정되었다. 그의 지인들 가운데 그들만이 유일하게 중국에서 로지를 알고 지낸 사람들이었던 것이다.

빌뇌브에서 마음의 안식을 되찾은 그는 앙드레 쉬아레스에게 다음과 같은 편지를 쓴다.

난 1년 내내 고독을 피해 다녔습니다. 주인 잃은 개처럼 사방을 헤매고 다니면서. 그러나 난 마침내 이 우울한 시골에서 또다시 끔찍한 나 자신과 대면하게 되었습니다. 아, 고통스런 날들은 시간이 얼마나 더디 가는지!

이제와 메사는 폴 클로델의 이야기를 들려주고 있다. 커다란 여객선 갑판에서 시작해서 영구 안치소 예배당에서 끝을 맺으며. 그곳에서 고통에서 우러나오는 외침으로 가득한 메사는 신에게 울부짖으며 말한다.

아, 난 이제 비로소 사랑이 뭔지 알 것 같습니다! 주님이 십자가 위에서 겪었던 것을, 당신의 마음속에서 느꼈던 것을 이제야 알게 되었습니다. 내가 이 여인을 사랑했듯이 주님이 우리 한 사람 한 사람을 얼마나 지독하게 사랑했는지 깨닫게 되었습니다. 단말마의 비명을 외치며, 질식할 것같이 숨이 막혀오고, 가슴이 죄는 듯한 고통으로 말입니다!

첫 번째 말에서 마지막 대사까지, 그리고 두 팔을 십자가 모양으로 가슴에 얹고 있는 이제를 보여주는 마지막 이미지까지, 이 작품은 전체가 불행하고 거친 사랑의 노래인 셈이다. 자신의 연애담을 그대로 모방해서 써내려간 『정오의 휴식』에는 남편(드 시즈)과 아내(이제), 그리고 연인(메사)의 트리오에 메사에게서 이제를 빼앗는 제3의 남자(아말릭)까지 모두 등장한다. 먼 곳에서, 하지만 중국이 아닌 극동에서 벌어지는 이야기 속에서는 그의 가장 깊은 곳에 있는 고백까지 펼쳐진다. 비밀스러운 불륜의 관계에서 태어난 아이 역시 당당하게 그 속에 등장하는 것이다. 하지만 아이는 마지막에 죽음을 맞이한다. 아마도 이제의 손에. 그리고 메사는 "그게 차라리 낫다"라고 말한다. 이제가 죽은 아이뿐만 아니라, 자신이 버린 아이들을 생각하며 눈물을 흘리는 장면은 이 드라마의 가장 비통한 장면 중 하나이다.

"내게 왜 이런 일이 일어나는지 이해할 수가 없어. 나는 너무나 불행한 여자야."

이제는 자신을 메사의 사랑을 받을 자격이 없는 타락한 어머니로 간주하며, 자신의 아이들에게 이렇게 고백한다.

"난 너희들한테 얼마나 몹쓸 어미였는지!"

작품에서 엿보이는 진실의 어조는 폴이 직접 체험한 지독한 열정을 있는 그대로 보여주고 있다. 황홀함과 동시에 가혹한 시련을 안겨주었던 그의 사랑을. 폴 클로델의 모든 작품이 그렇듯이, 이 작품 속에서도 거세게 휘몰아치면서 두려움을 야기하는 격렬한 바람은 첫눈에 반한 사랑과 그로 인해 겪는 고뇌를 상징하고 있다. 그러나 마지막 장에서 태양이 떠오르면서, 사랑의 여사제를 상징하는 흰옷을 입은 이제가 멀어져간다. 방금 자신의 아이를 죽인 그녀가 '죽음의 바람 속으로 머리를 휘날리면서'!

폴이 털어놓은 자신의 사랑의 실패와 절망을 들었던 앙드레 쉬아레스는「정오의 휴식」을 읽고 단번에 그 사실을 알아차렸다. 그는 편지에서 폴에게 "놀라운 자기 고백입니다! 마치 벌거벗은 당신을 보는 듯하군요"라고 말했다.

겨우 두 달 정도 되는 기간 동안 마치 신들린 것처럼 써내려간「정오의 휴식」은 폴로 인해 순수한 시로 변모되어 아름다움과 자전적인 강렬함을 내뿜을 수 있었던 것이다.

폴은 사랑의 고통을 겪는 가운데서도 오랫동안 열망해오던 레지옹도뇌르 훈장을 획득할 수 있었다. 외교관 휴가를 연장해 승낙받기도

했다. 또한 일등 영사로 승진을 요구하여 1905년 그 바람을 이루었다. 그는 절망한 사랑으로 인한 시련을 극복하는 수단으로 자신의 경력을 더욱더 잘 관리해나갔다.

그 후 폴은 또다른 여인들을 만났고, 또다른 사랑의 역사를 글로 남기게 된다. 하지만 그의 삶에서 가장 큰 상처로 남게 될 사랑에서 결코 회복되진 못했다. 그 사랑의 상실은 치유할 수 없는 회한으로 깊은 상처를 남긴 채 그의 반쪽을 앗아가버렸다.

나는 도덕적으로, 그리고 육체적으로도 한 남자는 한 여자만을 위해 존재한다는 확신을 갖고 있습니다. 한 여자가 오직 한 남자만을 위해 존재하는 것처럼. 신을 위해 이러한 근본적이고 상호적인 욕망을 포기한다는 것은 끔찍한 일이며, 건전하지만 치유될 수 없는 상처인 것입니다.[96]

1940년 6월, 그가 마샤 로맹 롤랑에게 보낸 편지는 오랜 세월이 지났음에도 불구하고 여전히 거대한 절망의 고백을 담고 있었다. 다른 어떤 여인도 이제(로지)가 남겨놓은 공백을 메울 수는 없었다. 그는 오직 그녀를 통해서만 완전함을 느끼기를 갈망했다.

그녀에 대한 집착이 너무나 강한 나머지 그는 그것을 털어낼 수가 없었다. 그는 유부녀를 사랑하고 그녀에게 불륜의 씨앗을 잉태케 함으로써 세상에 대한, 그리고 가톨릭교도로서 신앙심에 대한 이중의 죄악을 저질렀던 것이다. 그가 자신의 양심을 따랐다면, 그를 죄인으로 만든 달콤하고도 지독한 인연을 끊어버려야만 했을 것이다. 수도사가 되고자 했던 남자에게 이제(로지)는 분명 엄청난 유혹과 죄악을 상징하

고 있었다. 악을 불러들이는 여인으로서. 폴은 1905년 이미 앙드레 쉬 아레스에게 그 사실을 고백했다.

무슨 짓을 했는지 스스로 잘 알고 있는 내가, 눈앞에서 지옥을 본다고 해도 이 지긋지긋한 악연을 떨쳐버릴 수는 없을 것입니다! 기적처럼 신이 개입 해야만 했습니다. 그러기 위해서는 기도를 해야만 했습니다.[97]

폴은 무거운 죄의식 속에서 회한으로 끊임없이 고통받으며 이 사랑 을 견뎌내야만 했다.
"나는 진정한 지옥을 경험했습니다."
그는 30년 후에도 여전히 조르주 뒤아멜에게 똑같은 말을 하게 된 다. 똑같은 말을 두 번씩이나 자연스럽게 했던 것이다. 그는 로지와의 관계를 지옥이라고 여겼던 것일까?
"나는 기적적으로 그녀에게서 벗어날 수 있었습니다. 그녀가 날 먼 저 떠나지 않았다면, 나 역시 그녀를 결코 떠나지 않았을 것입니다."[98]
아마도 폴이 그녀에게 그토록 종속되었던 데는 '감각의 분출'이 크 게 작용했을 것이다. 그는 그 사실을 마사에게 털어놓은 적이 있다. 그 러나 그토록 오랫동안 억눌려오다가 아름다운 로지가 일깨워놓은 그 의 성은, 그의 종교적인 양심, 계속해서 순결하게 자신을 지키려는 의 지와 끊임없이 충돌을 일으켰다.
"감각이 거침없이 깨어나는 가운데 내 안에는 언제나 근본적인 거부 감이 존재했습니다. 그것은 신을 향한 마음, 절대적으로 환원 불가능 한 그 무엇이었습니다."

폴은 마샤를 이끌고 개종시키고자 하는 바람에서 이렇게 덧붙였다.

"신은 가장 위대한 존재이며, 내가 영원히 선호하는 존재입니다."

인간의 사랑은 그가 신에게 보내는 위대한 사랑의 희미한 반영일 뿐이었다. 그는 그 사실을 「정오의 휴식」속에서 말하고 있다. 깊은 질망에 빠진 메사는 자존심과 회한이 뒤섞인 채 이제에게 이렇게 외친다.

내 안에 간직한 이 귀한 보물을

그대가 그 뿌리를 뽑아버릴 수는 없었소.

그것을 내게서 취할 수도,

내가 그것을 그대에게 줄 수도 없었소.

로지의 변절이 불러일으킨 부끄러운 감정들에 맞서서 어렵게 투쟁한 끝에 폴은 신과 글쓰기 덕분에 승리자로 다시 일어설 수 있었다. 그는 기도와 글쓰기가 자신을 자살의 유혹에서 구해준 것에 대해 하늘에 감사했다. 사랑의 실패로 인해 죽도록 상처받았다고 생각했던 그는 '젊어져서 다시 태어날 수' 있었다. 「정오의 휴식」을 잡지 『록시당』에 발표할 당시 가브리엥 프리조에게 고백했던 것처럼.

"4년이라는 오랜 위기의 시간이 지난 후, 나는 또다시 힘과 아이디어가 넘쳐나는 것을 느낍니다. 마치 다시 열여덟 살이 된 것 같고, 내 인생이 지금 막 시작된 것같이 말입니다." [99]

그를 이끌어준 신과 고해신부들(연로한 비용 신부 대신, 오라토리오 수도회의 수도사이자 에콜 노르말 출신의 역사 전공 아그레제〔교수 자격자〕인

보드리야르 신부가 그의 고해신부가 되었다)의 도움으로 클로델은 그의 불행에 기적적이고 결정적인 치유법을 발견할 수 있었다. 그것은 결혼이었다!

그의 결심은 명료한 것이었다. 그는 사랑에 의한 결혼은 하지 않을 것이었다. 로지와 함께 결정적으로 사랑을 잃어버렸기 때문이다. 그는 자신의 고독에 종지부를 찍기 위해 이성에 따른 결혼을 하여 기독교 가정을 꾸미고자 했다. 폴의 이런 결정은 카미유가 로댕과 관계를 끝내면서 행복을 포기한 것만큼이나 강렬하고 극단적인 것이었다. 돌이킬 수 없는 준엄한 선택이었다. 그는 감각의 분출 대신 평온을 선택했다. 감정의 혼란 대신 부부의 굳건함을, 미친 듯한 열정 대신 결혼반지를 택한 것이다.

그는 행복 또한 포기했지만 밤의 행복마저 포기한 것은 아니었다. 결혼은 그의 보호막 구실을 하게 될 터였다. 그는 쉬아레스에게 결혼은, "어떤 위험들에서 자신을 보호하는 방법"이라고 진지하게 얘기했다. 결론적으로, 단호하고 계산적이며 신중하고 냉정하며 지혜로운 해결책인 것이다. 그 어디에도 사랑이나 열정 같은 것이 들어갈 자리는 없었다.

1906년 3월 15일, 폴 클로델은 렌 생트마리 페랭과 결혼을 한다. 1880년에 태어난 그녀는 폴과 열두 살의 나이 차이가 있었고, 그는 그녀에 대해 아는 게 거의 없었다. 작은 키, 갈색머리에, 뮈니에 신부에 의하면 '마르고 가냘픈'[100] 외모를 지닌 그녀는 단 한 번의 미사도 거르지 않았고, 살면서 겪는 모든 것을 즉시 신에게 바치는 독실한 가톨릭 가정에서 자라났다. 그녀의 아버지 루이 생트마리 페랭은 옛날 성

플로티니우스가 순교한 리옹의 언덕 위에 노트르담 드 푸르비에르 성당, 프랑슈빌의 유명한 신학교 그리고 돔레미의 카르멜회 수도원을 지은 건축가였다. 렌은 그의 열 명의 자녀 중 다섯째로, 막내딸이었다. 그당시 처녀들의 이상적인 표상처럼 독실하고 순수한 그녀는 자신의 약혼자가 막 헤치고 지나온 관능적인 사랑의 폭풍우가 어떤 것인지 상상조차 하지 못했다. 또한 이제와 같은 여인의 이미지와 그 호사스러움, 방탕과는 클로델이 바랐던 만큼이나 아주 멀어 보였다.

이 미래의 아내감은 그가 스스로 선택한 사람이 아니라 소개로 만난 것이었다. 르네 바쟁 가의 딸(엘리자베스)이 생트마리 페랭 가의 아들과 결혼했는데, 바쟁의 알선으로 생트마리 페랭 가족과 친분이 있는 보드리야르 신부가 만남을 주선한 것이다. 『현대 프랑스의 기원』을 쓴 역사학자 이폴리트 텐의 인척인 생르네 탈랑디에 가족 또한 당시의 부르주아 풍속도와 일치하는 이 중매결혼에 한몫을 했다. 그들의 결혼은 마치 수호천사처럼 수많은 '성인들'이 보살피는 듯했다.(성인을 뜻하는 '생saint'이 신부와 중매인 이름에 들어가 있음을 두고 하는 말—옮긴이)

사랑과 양심의 고뇌 사이에서 갈등하던 폴은 렌이 보여주는 이미지에서 마음의 평화를 되찾아야만 했다. 완벽한 가톨릭으로서, 미래의 배우자의 가장 근본적인 덕목인 헌신과 희생을 배우며 자라난 처녀. 그녀가 폴의 아이들을 키우고 가정을 꾸려나갈 것이었다. 그녀에게선 어떤 결점도 찾을 수가 없었다. 그녀에게 삶을 가르쳐줘야 할 사람은 바로 크나큰 상처를 간직한 미래의 남편이었다.

서둘러 약혼식이 치러졌고, 결혼식은 푸르비에르 성당이 아니라 신부의 종조모가 세운 무료숙박소의 예배당에서 조촐하게 거행되었다.

결혼식 사흘 후, 젊은 부부는 마르세유에서 중국까지 자신들을 데려다 줄 여객선에 올라탔다. 톈진이 그 목적지였다.

폴은 『5대 송가』에서 「닫힌 집」이라는 의미심장한 제목으로 자신의 결혼을 묘사했다. "이제 때가 왔다. 너는 충분히 오랫동안 방황했다. 이제 지혜와 함께 머물도록 하자."

카미유가 점점 탈출구가 없는 극도의 무기력 속으로 빠져든 반면, 다시 태어난 폴은 새로운 출발을 택했다. 이제 남매의 운명은 완전히 갈렸다. 그들은 각자 불행했던 사랑으로 자신의 작품을 채워갈 터였다. 하지만 결혼과 글쓰기가 폴을 고통의 무게에서 자유롭게 해주었다면, 조각은 카미유를 지옥으로 떨어뜨리게 된다.

한편에는 「중년」과 「애원」이, 다른 한편에는 「정오의 휴식」이 있다. 폴의 극작품에서처럼 카미유의 조각 속 형상에서도, 사랑하는 여인과 사랑에 빠진 남자에게는 더이상 희망이 없다. 그들은 자신들이 받은 사랑보다 더 많은 사랑을 주었던 것이다. 또는 적어도 그렇게 믿었다. 마치 삶이 그들을 동시에 똑같은 시련에 처하게 하려고 했던 것처럼, 그들은 이 고통스럽고 비극적인 특권 속에서 각자의 예술을 위해 공통의 영감을 주는 주제를 발견한 것이다.

똑같이 깊은 상처를 받은 이 두 사람 사이의 커다란 차이점은 바로 신의 존재였다. 카미유는 결코 신을 찾지 않았으며, 신이 존재하지 않는 것처럼 살았다. 그리고 폴은 신에게 자신의 고통을 바쳤던 것이다.

폴은 로지를 잃었다. 그녀의 바람기와 그의 과격한 처신으로 인해.
중국에 머무를 당시, 가톨릭 신자로서 그의 정신 상태와 죄의식은 가
벼운 마음으로 살아가는 베치 부인에게 많은 부담을 안겨주었다. 그
후 그녀가 폴을 배신했을 때 그가 보여준 질투와 모욕적이고 복수심에
불타는 그의 편지들은 그녀에게 두려움을 안겨주면서 결정적으로 그
에게서 멀어지게 만들었다. 왜 그녀를 다시 차지하기 위해 좀더 치밀
한 방법을 쓰지 못했을까? 어째서 과격한 방법 대신, 재정복의 전략과
미묘한 외교술을 시도하지 못했을까? 카미유의 경우와 마찬가지로, 폴
에게도 결별은 너무도 단호하게, 두 번째 기회에 대한 일말의 가능성
도 없이 이뤄졌다. 클로델 남매는 모두 극단적인 방식의 이별을 맛본
것이다.

젊은 철학 교수이자, 잡지 『라 누벨 르뷔 프랑세즈』의 재능 있는 새
필진의 하나로 실질적인 편집장이었던 자크 리비에르는 폴의 「황금머
리」를 읽고 흥분한 나머지 그가 중국에서 돌아오는 대로 만나기를 원
했다. 자크 리비에르는 그와 문학뿐만 아니라 종교 문제에 관해서도
얘기하고 싶어했다. 그 역시 개종할 생각을 했던 것이다. '큰 키에 이
글거리는 눈을 가진 젊은' 리비에르는, 그의 처남인 알랭 푸르니에의
말에 의하면 마치 푸르니에 소설의 주인공 그랑 몬느(대장 몬느)와도
같은 인물이었다. 그런 그가 1909년 가을 도핀 광장에 있는 자신의 집
에 폴을 초대했다. 리비에르가 문을 열었을 때, 그는 폴의 특이한 옷차
림에 깊은 인상을 받았다.

"다부진 체격의 그가 고무로 된 망토에 튼튼해 보이는 미국식 장화를 신고, 방수처리가 된 챙 달린 모자를 쓰고 있었다."

하지만 그의 외모보다 더 리비에르를 놀라게 한 것은, 그의 격한 말투와 극도의 부산스러움이었다. 리비에르는 자신의 친구인 화가 앙드레 로트에게 외교관이자 작가인 폴의 방문에 관해 이야기하면서, 그가 자신을 '너무나 두렵게' 했을 뿐 아니라, 그 충격에서 벗어나기가 힘들다고 털어놓았다.

"그는 그의 작품들만큼이나 굉장한 인물이었소. 무척이나 활기 띤 대화를 하는 중에도 영혼과 근본적인 것에 엄청나게 집착하는 나머지 나는 잠시도 숨을 돌릴 틈이 없을 지경이었지. 그가 입을 열기만 하면 그 누구도 정신을 차릴 수가 없을 정도로 말이오!"[101]

그의 몸짓과 말, 그리고 심지어는 침묵에마저 배어 있는 격정은 사람들을 두렵게 할 정도로 거친 인상을 주었다. 폴이 기이하거나 특이하다고 생각한 건 자크 리비에르만이 아니었다. 리비에르는 폴에게 딱 어울리는 '굉장하다'는 한 마디로 그를 요약했다. 그는 절대에 집착하며 타협할 줄 모르는 성품으로 강렬함 속에서 살기를 원했다. 그는 산소마저 평범한 사람들이 숨 쉬기조차 힘든 아주 높은 곳에서 공급받기를 원했다. 그는 『5대 송가』에서 '눈 덮인 후지산보다 더 높은 곳'이라고 썼다.

열광. 욕망과 감정의 고조. 그는 자신의 누이만큼이나 평범한 것에 만족할 줄 몰랐다. 그것은 그의 마음이나 기질과는 너무도 거리가 먼 것이었다. 그가 희생정신을 보여주거나, 결정적으로 자신을 개선하려는 의도로 타협을 하지 않는 한에는.

"오, 그토록 많은 것을 베푸신 신이시여. 내게도 당신의 자비에 합당한 욕망을 부여해주시기를." [102]

그는 또 이런 말도 했다.

"무엇이 문제란 말입니까? 나를 있는 그대로 받아주면 될 것을. 광적인 열정이 없는 클로델은 더이상 클로델이 아닐 터이니." [103]

클로델 가에는 자살한 전례가 있었다. 그의 어머니의 동생인 젊은 삼촌 폴 세르보는 스무 살의 젊은 나이에 마른 강의 차가운 물속으로 몸을 던졌다. 그의 이름을 딴 폴 역시 그러한 유혹을 느낀 적이 있었다. 로지의 배신으로 인한 고통에서 벗어나기 위해 폴은 여러 번 자살을 생각했다. 그는 '광기에 사로잡혀' 방 벽에 머리를 찧은 적이 있다고 얘기했다. 자살? 광기? 그는 그 두 가지를 동일시했는지 모르지만, 젊은 삼촌은 어쩌면 미친 게 아니었을 것이다……. 스무 살에 자살한다는 것은 무엇보다 절망의 표출 행위인 것이다. 삶에 대한 확신을 잃은 탓이다. 그의 가족은 자살과 광기를 하나로 보았던 것일까?

폴 클로델이 끊임없이 광기에 집착했던 것은 분명하다. R. P. 바리용이 폴의 친구이자 전기 작가인 앙리 기유맹에게 전한 것에 따르면, 폴은 그로 인해 항상 두려움을 느끼고 있었던 것으로 보인다.

"폴 클로델은 두려워하고 있었다. 그리하여 그는 절망적으로 자신을 보호했다. 자기 자신에게서, 그리고 다가오는 광기로부터."

폴은 여러 번에 걸쳐 그 사실을 글로 썼다. 광기만큼 그를 '두렵게' 하거나 '역겹게' 한 것은 없었다. 그는 이교적 태도와 무엇보다도 광기 때문에 무척이나 싫어했던 니체에 관해 다음과 같이 말했다.

"나는 언제나, 광기에 사로잡힌 사람과 과도한 열정을 가진 사람, 그리고 쉽게 흥분하는 사람들에게 혐오를 느끼고 있었다."[104]

폴은 광기의 위협을 느끼며 살고 있었다. 광기가 호시탐탐 자신을 노리고 있다고 믿으면서. 그는 그 전조들을 지니고 있었던 것이다. 과도함, 열정, 격렬함. 친구들마저 놀라게 하는 특이한 성격으로 언젠가는 현실과 망상 사이의 취약한 경계를 뛰어넘을 수도 있을 터였다.

그가 자신의 누이를 바라볼 때면, 두려움을 느끼며 응시한 건 바로 자신의 모습이었다. "내게도 이 모습은 두려움을 불러일으킨다. 때로 거울 앞에서 마주친 것은 바로 이 모습이 아니었던가?"[105]

그는 자신이 누이와 닮았음을 알고 있었다. 똑같이 위험한 유전자, 절대를 향한 똑같은 꿈, 그녀와 똑같은 열정을 지니고 있음을.

"나는 완벽하게 누이의 기질을 닮았다. 비록 좀더 나약하고 좀더 자주 몽상에 빠지는 경향이 있지만. 신의 은총이 없었다면, 내 운명은 아마도 그녀와 같았거나 더 나빠졌을 수도 있을 것이다."[106]

폴은 1951년 카미유에 관해 쓴 글에서 그들 모두가 희생자가 된 '이 끔찍한 불행'에 관해 이야기했다. 그것은 바로 예술적 소명이었다.

"그것이 가족 모두를 두려움에 떨게 하리니!"

그에 의하면, 글쓰기나 조각에 대한 소명은 행복과 정신 균형을 해치는 것이었다. 폴은 예술에의 호소는 이미 신경질적이고 불안정한 인격에 혼란과 과격함만을 더해주는 것으로 판단했다. 종종 손에 잡히지 않는 말들과 그와 마찬가지로 반항적인 점토 속에서 자신들의 질문에 대한 해답을 찾고자 했지만 끝내 찾을 수 없는 해답으로 인해 그들의 불안은 더욱 커져만 갔던 것이다.

그의 희곡 속 인물들은 폭풍우로 황폐해진 하늘 아래서 진정한 과격함을 드러내 보여주었다. 전복되고 상궤를 벗어난 채 성난 영혼의 포로가 된 그들은 자신들을 황폐하게 만드는 영혼에 맞서고 있다. 그의 시를 참아내지 못한 한 이탈리아인 작가는, "폴 클로델의 연극은 신경병 환자의 망상과 같다"라고 평했다.

"그의 「황금머리」, 「처녀 비올렌」, 「도시」, 「정오의 휴식」, 「인질」은 한결같이 소명과 어리석은 영웅적 희생정신을 지닌 인물들과 사랑에 빠진 범죄자형 영웅들로 넘쳐난다. 편집증 환자가 노래한 편집증 환자들의 이야기인 것이다." [107]

실제로, 격렬한 목소리가 숨결을 불어넣으며 모든 위험을 감수하는 그의 연극에서 절제할 줄 아는 신중하고 현명한 인물은 그 어디에서도 찾아볼 수 없다.

작품의 페이지를 따라 자신의 마음속 악마를 풀어놓던 폴은 삶 속에서는 그것으로부터 자신을 보호했다. 자신의 취약함을 잘 아는 그는 자기 주위에 방어 체계를 구축해갔다.

외교의 엄격한 틀을 직업으로 선택하고 그에 더하여 구속적인 결혼을 한 것은, 클로델 가의 모든 이들이 선천적으로 타고난 광기에서 자신을 지키기 위해 스스로 지표를 부과한 것이었다.

그와 마찬가지로 사제가 되기를 꿈꾸었다가, 1913년 9월 자신도 결혼한다고 알려온 루이 마시농에게 폴은 그다지 열렬하지 않은 축하를 보냄으로써 그가 결혼 생활에 어떤 생각을 갖고 있는지를 잘 보여주었다.

"아, 당신 역시 지금 내가 처해 있는 평범하고 보잘것없는 길로 들어서는 것을 보게 되다니, 정말 지독한 실망감을 감출 수가 없군요. 당신만은 나보다 더 나은 삶을 살 수 있기를 그토록 바랐건만……!"

리귀제의 수도사들과 자신의 양심이 폴에게 자살을 포기하도록 했지만, 그는 비장하게도, 행복 또한 포기하고 말았다. 그는 이제 자신의 사랑을 희생하고, 너무 강력한 폭풍우와 멀리 떨어져 조신하게 살아가기로 결심했던 것이다. '평범하고 보잘것없는' 결혼은 그에게는 소명이 아니라 마음의 은신처와도 같은 것이었다. 그는 렌에게 "네"라고 말하며 부부의 정절을 맹세함으로써 자신의 결혼식 날, 그동안 갖고 있던 모든 환상을 교회에 묻어버린 셈이었다. 이제 그는 '닫힌 집'에서 살게 되었다. 그가 『5대 송가』에서 이야기한 것처럼.

"너의 방문을 닫으라고 충고하는 복음의 목소리가 들리는 듯하다. 암흑은 밖에 있으며, 빛이 안에 있으리니. 너는 태양을 통해서만 볼 수 있으며, 네 안에 있는 신과 함께 있을 때만 깨달을 수 있을 것이다."

신앙은 그의 보호막이었다.

폴은 자신의 행복과 사랑을 희생하여 신에게 바쳤다. 끝없는 희생의 연속으로 이뤄진 그의 삶은 그에게 신과 더 가까워질 수 있게 해주었다. 자신의 열정적인 사랑을 포기하고 마음을 제물로 바침으로써 자신의 영혼을 구원한 것이다. 이러한 과정은 기독교인들에게는 이미 잘 알려져 있는 것이었다. '죄악에도 불구하고 은총은 언제나 넘쳐난다는 것을 알기 때문에' 그는 자신의 고통을 내세를 위해 기꺼이 바치기로 한 것이다. 그곳으로부터 자비와 구원을 기대하면서. 모든 죄악을 씻

어버리는 은총의 힘을 믿듯, 온 힘을 다해 고통의 의미를 믿으면서.

나를 나 자신에게서 구원해준 나의 신에게 축복이 있기를.(……)
신에게 축복이 있기를. 그대는 나를 나 자신의 절망 속에
내버려두지 않았기 때문입니다.[108]

평생 불가지론자로 머물렀던 카미유에게는 자비란 없을 터였다.
죄악도 속죄도 믿지 않는 명석한 이교도인 카미유는 자신이 아무런
보상도 없는 고통을 겪고 있음을 잘 알고 있었다. 로댕이 자신에게 다
시 돌아오지 않을 것임을 잘 알고 있듯이. 그녀가 절망에서 내뱉는 외
침은 밤의 어둠속으로 흩어져버렸다. 하지만 하늘은 그녀의 부름에 응
하지 않았다. 그녀의 어머니의 마음과 같이…….

파괴의 악마

참으로 유감스러운 광경이었다. 그녀의 작업장을 방문한 방문객들
은 모두 소름이 돋는 듯한 경험을 했다. 뜰 안쪽으로 높이 솟은 지대에
위치한 카미유의 아틀리에는 센 강가의 기품 있는 저택들의 격에 어울
리지 않았다. 그녀의 망치 소리와 비명 소리는 그 고요함을 깨뜨려버
렸다. 그녀는 때로, 닫힌 덧문 뒤에서 의미를 알 수 없는 이상한 말들을
외쳐대곤 했다. 건물 관리인을 모욕하거나 집주인에게 대들기도 하고,
어둠이 내리면 누가 볼 새라 살금살금 나가서는 길에서 만난 수상쩍은
사람과 돌아오기도 했다. 그런 다음, 카미유는 이제는 자신에게 익숙

해진 고독과 절망을 가끔씩 소란스러운 과격함으로 떨쳐버리기 위해 마시고 웃고 떠들며 파티를 열었다.

마티아스 모르하르트의 말을 빌리면, "그녀는 아무와도 어울리지 않고 친구의 목소리도 듣지 않은 채 그곳에서 은둔하듯 살았다.(……) 그러다가 때로는 말하는 법을 잃어버릴까봐 몹시 두려워하기도 했다. 그리하여 그녀는 자신을 안심시키기 위해 더 크게 말하곤 했다."

카미유가 동네에서 헤매는 고양이들을 맞아들인 건, 어쩌면 누군가에게 둘러싸인 것 같은 기분을 느끼기 위해서가 아니었을까. 그녀가 빚어내는 점토 형상들은 그녀의 가장 충실한 대화 상대이자 그녀가 유일하게 용인하는 존재였다. 매일매일 그녀를 둘러싼 침묵은 커져만 갔다. 그녀의 조각 도구만이 깨뜨릴 수 있는 침묵. 매일 밤, 외출하지 않을 때는 그곳에서 자신의 작품들에 둘러싸여 웅크린 채 잠이 들곤 했다. 그녀 자신이 하나의 조각이 된 것처럼. 언제나 드리워져 있는 창문의 블라인드로 인해 햇빛도, 어스름한 달빛이나 별빛조차도 그녀의 아틀리에 안으로 스며들지 못했다. 낮과 밤도 구별이 되지 않았다. 그녀는 영원한 석양 속에서 사는 것처럼, 하루 종일 촛불과 기름 램프의 빛에 의지하며 지냈다.

그곳의 문턱을 넘을 수 있도록 허락 받은 몇 안 되는 방문객들의 눈에 그녀의 아틀리에는 마치 무덤을 닮아 있는 듯했다. 지하묘지 카타콤을 닮은 세계. 예전에는 그토록 생기발랄하고 매력적이던 카미유는 이제 그곳에서 죽은 듯이 살아가고 있었다. 침대와 푹 꺼진 소파 외엔 아무런 가구도 없었다. 개수대에는 더러운 그릇들이 어지럽게 널려 있었다. 오래 전부터 청소를 하지 않은 탓에 먼지로 온통 뒤덮인 채로. 무

엇보다도, 깨진 병 조각 같은 석고 파편들이 여기저기 널려 있어서 걸을 때마다 소리가 났다. 더럽고 혐오감을 불러일으키는 광경은 클로델 부인을 경악케 했음이 틀림없다. 그녀는 다시는 그곳에 발을 들여놓지 않았다.

집주인은 살고 있는 집을 닮는 법이다. 카미유 역시 자신의 아틀리에와 같은 차림새를 하고 다녔다. 마치 실추된 여왕처럼 보이게 하는 회색 벨벳으로 된 낡은 외투를 늘 입고 있었다. 습기 차고 난방이 잘 되지 않는 아틀리에가 늘 추웠던 탓에 작업을 할 때조차도 그것을 거의 벗지 않았다. 낡고 닳아 해진 외투는 거의 누더기에 가까웠다. 예전에는 모자를 쓰고 다녔던 머리에는 스카프나 머리띠를 둘렀다. 그 사이로 머리가 한 움큼씩 비집고 나와 흩어져 있었다.

카미유는 그 사이 몰라보게 살이 쪄 있었다. 부어오른 얼굴에서는 예전의 갸름한 모습을 찾아보기 힘들었다. 턱은 이중으로 겹쳐져 서글펐고, 우윳빛을 자랑하던 피부는 밀랍 빛으로 변해 있었다. 마흔 살(1904년)의 카미유는 마치 노년기에 접어든 여인 같았다. 오직 반항적인 눈빛만이 남아 있을 뿐이었다.

카미유가 무척 좋아했던 화상 외젠 블로(아슬랭에 의하면, "블로는 '열려라, 참깨!' 와도 같았다")의 젊은 기자 친구 앙리 아슬랭은 1904년 봄 아틀리에로 카미유를 방문했을 때, "그녀는 경계하는 눈빛으로(……) 머뭇거리며 나를 들어오게 했다"라고 전했다. 그는 그녀의 모습을 보고 놀라움을 감출 수가 없었다.

카미유는 당시 마흔 살이었다. (……) 하지만 쉰 살은 족히 되어 보였다.

가차 없는 삶의 신산함으로 인해 형편없이 시들어버린 듯했다. 아무렇게
나 입은 옷과 무절제한 몸가짐, 여성스러운 태도의 부재, 윤기 없는 피부와
조숙한 주름살 등은, 극도의 피로와 슬픔, 절망, 환멸, 속세와의 완전한 단
절 등에서 비롯된 육체의 쇠락을 뚜렷하게 보여주고 있었다. 그럼에도 불
구하고, (……) 검은 무리로 그늘진 그녀의 커다랗고 짙푸른 눈동자는 그
아름다움을 전혀 잃지 않고 있었다. 사람을 당혹하게 하고, 때로는 불편하
게까지 만드는 반짝이는 눈빛 또한 여전히 간직한 채로.[109]

1909년 9월, 폴이 세 번째 중국 체류를 마치고 돌아왔을 때는 카미
유를 본 지 3년이 넘어 있었다. 그 또한 그런 그녀의 모습에 적지 않은
충격을 받은 터였다. 그는 자신의 일기에 피폐해진 그녀의 변화에 대
해 간략한 소감을 남겼다.
"파리에서, 제정신이 아닌 카미유. 벽지는 길게 찢어져 너덜거리고,
하나밖에 없는 소파는 부러지고 천이 찢겨져나갔다. 끔찍한 현실이다.
그녀가, 뚱뚱해진 그녀, 더러운 얼굴을 한 그녀가 단조로운 금속성의
목소리로 끊임없이 떠들어댄다."
무엇보다 그를 놀라게 한 것은 그녀의 목소리였다. 더이상 자기 누
이를 알아볼 수가 없을 지경이었다.
"그녀는 완전히 달라져 있었습니다."
연민조차도 느끼지 못한 채 폴은 다니엘 퐁텐에게 간략한 편지를 보
냈다.[110]
1905년부터 폴은 자신의 친구 가브리엘 프리조에게 염려스러운 마음
을 드러냈다. '병든'이라는 치명적인 어휘를 조심스럽게 사용하면서.

"그 불쌍한 여자는 병들어 있었습니다……."

사랑의 열정으로 인해 갈등을 겪는 가톨릭교도로서 고뇌를 함께 나누던 동료에게 보내는 편지에서 폴은 자애로운 정신을 보여주지 않았음을 알 수 있다. 그의 냉담한 분석과 자신의 누이의 미래를 향해 보내는 냉철한 시선은 돌이킬 수 없는 것이었다.

"그 불쌍한 여자는 병들어 있고, 나는 그녀가 오래 살 수 있으리라고 생각하지 않습니다. 만약 그녀가 가톨릭교도였다면 이렇게 고통받을 일은 없었을 것입니다. 그토록 뛰어난 재능을 가지고도, 그녀의 삶은 수많은 환멸과 혐오스러움으로 가득 차 있어 더이상 생을 연장한다는 것이 무의미해 보입니다."[111]

이보다 더 신랄하고 직접적인 보고서는 없을 것이다. 이것은 폴 클로델이 내린 판단이라기보다는, 무기력한 증인의 고뇌를 담은 사실 그대로에 대한 확인서인 것이다. 철저한 비관론에 빠진 그에게는 카미유를 구하기 위한 어떤 해결책도 보이지 않았다. 폴이 카미유를 구하기 위해 아무런 시도조차 하지 않은 건, 그런 그녀를 바라보기가 정말로 '끔찍해서'였을까, 혹은 그녀가 '가톨릭교도가 아니어서'였을까.

하지만 다른 이들은 1905년에만 해도 아직 카미유를 위해 뭔가 할 수 있다고 생각하던 터였다. 지나치게 결벽하고 타협을 모르는 성격으로 인해 그녀 스스로 갇혀버린 감옥에서 그녀를 구해낼 수 있으리라고. 한 예로, 폴과 루이 르 그랑의 동창생이자 훗날 서민극장Théâtre du Peuple을 세운 모리스 포테셰는 그녀를 향한 도움의 손길이 없었음을 몹시 안타까워했다. '그녀의 까다롭고 별난 성격'을 지켜보던 그는 자신과 마찬가지로 카미유의 재능을 아꼈던 비평가 귀스타브 제프루아에

게 편지를 썼다. 제프루아 역시 그녀가 '너무 지친 나머지 절망에 빠져버린' [112] 것을 목도한 바 있다. 포테셰는 카미유가 그렇게 되기까지 충분히 그럴 만한 이유('삶과 남자들이 그녀에게 가혹했다는 사실')가 있었음을 인정하며 그녀의 천재적인 재능을 거듭 강조했다. 카미유가 아틀리에에서 마지막으로 작업한 작품인 「페르세우스와 고르곤」에 매혹된 그는 제프루아에게 그녀에게 얼마간의 돈을 마련해주기 위해 작은 것이라도 좋으니 그녀의 조각을 사줄 것을 권했다. 그 역시 그렇게 하기로 약속하면서.

또다른 예로는, 앙리 아슬랭 역시 힘겨운 삶의 조건들이 카미유를 분노와 과격함, 자포자기에 빠져들게 했음을 확신했다. 그는 그녀의 깊은 절망감을 읽을 수 있었던 것이다. 게다가 에드몽 드 공쿠르 역시 그의 일기에 그런 확신을 적어놓았다.

"약간의 도움과 행복, 우정만으로도 아직 그녀를 구원할 수 있을지 모른다."

마지막으로, 외젠 블로는 마들렌 가에 있는 자신의 갤러리에서 카미유의 작품을 정기적으로 전시하며 그녀에게 '약간의 도움과 행복, 우정'을 제공해준 이들 중 하나였다. 무엇보다도 카미유에게 필요한 건 바로 그런 것이었음을 확신한 그는 그녀에게 손을 내밀어준 것이다.

상상의 세계 속에서만 구원을 찾을 수 있었던 카미유는 자신이 겪고 있는 고통의 마지막 증인으로 페르세우스와 고르곤을 등장시켰다. 이 신화 속 인물들은 그녀가 매일같이 겪고 있는 비극을 상징했다. 세 명의 고르곤 중 가장 아름다웠던 메두사를 시기한 아테나 여신이 그녀의 탐스러운 머리카락을 무시무시한 뱀들로 바꿔놓았다. 페르세우스는

그 시선만으로도 상대를 돌로 바꿔놓는 위력을 지닌 그녀의 머리를 칼로 베어내 자신의 무기로 삼았다. 카미유는 더이상 아름답지도, 더이상 사랑을 받는 존재도 아니었다. 메두사와 같은 처지가 된 그녀는 적들만을 대면할 뿐이었다.

또는 자신을 상처받은 니오베로 여기기도 했다. 상징적인 화살에 가슴을 관통당한 채 신음하는.

세상 사람들은 카미유에게 공격을 가해왔다. 보수를 다 받지 못한 모델은 그녀의 아틀리에에 찾아와 조각들을 부수었다. 주조공은 그녀를 노동쟁의조정위원회에 고소했다. 18수의 연체금 때문에 2백 프랑의 벌금형에 처해지기도 했다. 집주인 또한 밀린 집세를 독촉하며 그녀를 괴롭혔고, 심지어 국가마저도 약속을 지키지 않았다. 카미유에게 보내기로 한 대리석을 보내지 않았을 뿐만 아니라, 계약대로 완성해서 보낸 주문 작품에 대한 대금도 지불하지 않았다. 그녀의 경제 사정은 점점 더 나빠졌고 조각은 점점 더 많은 비용을 요구하는 탓에, 카미유는 집달리에게 시달리는 상황에 처하게 되었다. 그중 한 사람의 이름은 아도니스 프뤼노였다. 여전히 유머 감각을 잃지 않고 있었던 그녀는 그를 '친애하는 아도니스'라고 일컬으면서 그의 실크 모자와 하얀 장갑을 빗대어 조롱했다.

"나의 친애하는 집달리 아도니스는 내 재산을 압류하러 오면서도 우아함을 잃지 않았다……" 113)

그는 수시로 찾아와 아틀리에의 문을 두드리고 가구를 가져가기도 하고, 그녀를 내쫓겠다고 협박하기도 했다. 이 모든 고통은 현실이었다. 카미유가 만들어낸 얘기가 아니었다. 그녀에게 삶은 고통의 연속

이었다. 카미유는 1905년에 제프루아에게 "나는 지칠 대로 지쳤어요"
라는 편지를 보냈다.

또한 그해에 블로에게도 같은 내용의 편지를 썼다.

"나는 기진맥진했고, 더이상 버틸 힘도 남아 있지 않습니다."

카미유의 인생관과 세계관은 완전히 변해 있었다. 심지어 그녀는 사
람들이 자신을 원망하고 죽이려고 한다고 믿고 있었다. 어떤 '사람들'
이? 예술세계의 사람들, 즉 예술가, 상인, 비평가, 보자르의 장관과 공
무원 등이 모두 결속하여 자신에게 대항하려 한다고 생각한 것이다.
자신이 마치 커다란 음모의 희생자인 양 상상하면서.

곧 카미유는 세상 모든 사람에 대한 분노를 한 사람에게 돌리게 되
었다. 로댕이었다. 1900년부터 그녀는 로댕을, '딱한 사람'(그래도 상
대방은 누구를 의미하는지 이해할 수 있었다!) 또는 '망할 놈의 로댕'이라
는 호칭으로만 불렀다. 이때까지만 해도 카미유는 그의 이름을 쓰고
읽을 줄 알았다. 머지않아 그것조차 불가능해지긴 했지만. 그녀는 그
를 '교활한 사람' 또는 '내가 돈이 없도록 언제나 수작을 부리는 교활
한 남자'[114]라고도 했다. 그가 음험하게 자신의 등 뒤에서 움직인다고
믿으면서.

'로댕의 무리'는 조각가의 친구들을 가리켰다. 때로 카미유를 돕고
자 했지만, 가명을 쓰거나 로댕과의 관계를 숨겨야만 했던 이들이었
다. 카미유는 자신이 간직한 열정적인 사랑의 기억을 모두 부인하려는
듯 경멸적인 태도로 그들을 '로댕과 그의 친구들'이라고 부르기도 했
다. 그들이 자신에 대해 나쁜 의도를 갖고 있다고 생각한 카미유는 그
들을 경계했다. 그들은 모두 자신의 '식량을 끊어버리고', 자신의 경력

과 삶을 망치려는 로댕의 사주를 받고 행동한다고 굳게 믿었던 것이다.

어떤 어려움이 발생할 때마다 카미유는 그것을 곧바로 로댕의 탓으로 돌렸다. 주조공이 자신을 위해 일하기를 망설이거나, 살롱에서 조명이 어둡거나 방문객들이 잘 둘러보지 않는 나쁜 자리를 배정받거나, 비평가가 자신에게 호의적이지 않거나 국가의 조치가 미흡하다고 느낄 때 으레 비난의 화살은 로댕을 향하곤 했다.

그녀의 비난은 두 가지 종류로 이뤄져 있었다. 한편으로는, 로댕이 자신의 아이디어를 도용했으며, 그가 상상력이 부족한 것을 너무나 잘 알고 있다고 확언했다. 카미유는 폴에게 "그 불한당이 여러 가지 방법으로 내 작품들을 모두 훔쳐갔다"라고 불평을 늘어놓았다. 로댕이 자신에게 가짜 배달인과 서기, 게다가 제자들까지 보내 그들에게 자신의 작업을 엿보게 한 다음 주제, 구상, 스케치의 세부까지 로댕에게 보고하도록 했다는 것이다.

다른 한편으로는, 로댕이 자신의 작품 전시를 방해했으며, 따라서 자신의 존재 자체를 어렵게 만들려고 한다고 주장했다. 왜냐하면, 언젠가는 능력과 명성에서 자신이 그를 능가할 것을 두려워하기 때문이라는 것이다. 로댕은 자신의 뛰어난 재능을 잘 알고 있었고, 자신이 곁에서 일할 때면, 눈과 손으로 재능을 충분히 가늠해볼 수 있었다는 것이다. 따라서 로댕은 자신이 경쟁상대가 될 것을 염려했고, 작업하는 것을 방해하기 위해 자신의 삶을 파괴하기로 마음먹었다는 것이다. 그녀를 집요하게 괴롭히는 집달리들 또한 그가 보낸 것이라고 믿었다. 카미유는 로댕이 자신의 파멸을 맹세했다고 확신했다.

그녀는 1905년에 앙리 르롤에게 보낸 편지에서 이렇게 말한다.

"나는 평생 이 무서운 남자의 복수에 시달리게 될 것입니다."

따라서 카미유의 말에 의하면, 로댕에게는 한 가지 방법밖에는 없었다. 그녀의 앞길에 온갖 장애물을 배치함으로써, 그녀를 예술 무대뿐만 아니라 삶의 무대에서도 사라져버리게 하는 것이었다. 카미유는 로댕이 자신의 죽음을 원하고 있다고 확신했다. 예술가로서의 죽음, 여자와 연인으로서의 죽음까지도.

그런 이유로, 카미유는 케 드 부르봉에 위치한 아틀리에의 덧문을 꽁꽁 걸어 잠그고 문에는 바리케이드를 친 채, 때로는 의심이 가득 차고 때로는 겁먹은 표정으로 사람들의 방문을 거듭 거부했다. 그러면서 '로댕의 무리'에 속하지 않는 친구들만을 맞아들였다. 앙리 아슬랭은 못이 비죽비죽 튀어나온 빗자루를 든 카미유를 보고 기겁을 하기도 했다. '딱한 사람'의 만일의 공격에서 자신을 방어하기 위해 만든 무기인 셈이었다.

카미유는 자신의 아틀리에를 가끔씩 청소하던 가정부마저 해고하기에 이르렀다. 언젠가 비정상적으로 졸음이 쏟아짐을 느끼던 카미유는 즉시 누군가가 자신을 독살하려 했다고 확신했다. 물론 로댕이 보낸 가정부가 자신의 커피에 수면제를 탔다고 믿으면서!

해가 갈수록, 의사들이 편집증적 망상이라고 부르는 카미유의 증상이 심해져갔다.

그녀는 자신을, 사방에서 자신의 능력을 시샘한 온갖 종류의 사람들, 거의 온 세상 사람에게서 공격을 받는 희생자로 여겼다. 그러나 카미유는 그 수많은 공격자들 속에서 그들의 우두머리, 자신의 사형집행인을 어김없이 찾아내고는 했다. 그 저주받은 이름, 로댕을.

클로델 가족은 카미유가 야기하는 문제로 인해 몹시 곤혹스러워했다. 그들은 응급조치를 취해서, 집달리들과의 충돌을 피하기 위해 루이즈 드 마사리에게 케 드 부르봉 19번지의 집주인에게 밀린 집세를 직접 계산하도록 했다. 아버지는 카미유에게 유산의 일부를 물려주고, 당장 필요한 돈을 마련해주기 위해 일부 동산을 처분하기까지 했다. 가장의 이러한 조치를 지켜보던 루이즈는 언니에게 자기 몫을 빼앗긴다는 생각에 불만을 품었다. 클로델 가족에게 카미유는 근심거리일 뿐 아니라 불화의 불씨이기도 했던 것이다.

클로델 부인은 차라리 눈을 감아버리는 방법을 선택했다. 카미유가 헤어나지 못하고 있는 지옥 같은 굴레에 관해 아무것도 모르는 체하거나 가능한 한 덜 알려고 하면서. 하지만 그럼에도 불구하고, 그녀에게 속옷과 시트 등을 사주기 위해 여러 차례 갤러리 라파예트에 가기도 했다.

"우리는 카미유의 집세와 세금, 심지어 푸줏간 외상까지 갚아줘야만 했단다. 그리고 그 애가 우표도 붙이지 않은 편지로 가끔씩 요구하거나, 요구하지 않은 용돈을 보내주기도 했고 말이야."

1909년, 아버지는 폴에게 카미유의 상황을 이렇게 전했다.

루이 프로스페르 클로델은 자신의 아들과 똑같은 불안을 느끼고 있었다. 자신들이 가장 사랑하던 딸이자 누이였던 카미유의 운명이 나락으로 굴러 떨어지는 것을 지켜보면서 그들은 각자 무력함을 느꼈다. 그리하여 1909년 여름, 아버지는 카미유를 파리에 남겨둔 채 예정대로 제라르메르로 한 달간 휴가를 떠나기를 망설이면서 폴에게 편지로 자신의 심경을 전했다.

"카미유를 홀로 외롭게 남겨두고 떠날 생각을 하니 가슴이 미어지는 것 같구나."

그는 카미유를 그녀의 아틀리에에서 벗어나게 하여 빌뇌브의 가족 곁으로 와서 살게 해야 한다고 굳게 믿고 있었다. 하지만 클로델 부인은 그런 생각에 완강한 반대 의사를 표명했다.

"나는 카미유가 가끔씩 우리를 보러왔으면 좋겠구나. 네 어머니는 그런 말을 들으려고도 하지 않는다만, 나는 그렇게 하면 실성한 네 누이를 낫게 하지는 못해도 좀 진정시킬 수는 있지 않을까 생각한다."

아버지는 홀로 방치된 카미유를 그저 바라봐야만 하는 불안감을 감추지 못했다. 가족의 즉각적인 저항과 분노를 야기하지 않고는 그녀에 관해 얘기할 수 없는 상황 속에서, 아무런 영향력도 발휘하지 못한 채 표류하는 그녀를 무기력하게 지켜봐야만 하는 현실을 통탄하면서. 1905년 11월, 폴에게 쓴 편지에서 알 수 있듯이 그는 가족을 원망하기보다 무력한 자기 자신을 탓했다.

"지금까지 그 누구도 카미유에게 신경을 쓰지 않았단다. 오래 전부터 난 네 어머니가 그 애를 보러 가서 옷가지와 살림살이가 제대로 갖춰져 있는지 확인하기를 바랐지. 나로서는 카미유를 설득하려고 할 때마다 불미스러운 장면들이 연출되곤 했기 때문이야."

가장을 포함한 클로델 가족 모두 카미유의 불같은 성격을 두려워했다. 어쩌면 그들 사이에는 그들의 손과 마음이 합쳐져 서로 돕는 것을 가로막는 벽이 존재했는지도 모른다.

그들은 카미유에 대한 두려움을 갖고 있었다. 그러한 두려움 때문에 그들 모두 그녀를 멀리서 관망하기만 할 뿐이었다.

폴의 말에 의하면, "카미유의 오만함과 타인에 대한 경멸은 끝 간 데가 없을 정도였다. 그리고 그런 태도는 해가 갈수록 그 정도가 심해졌다."[115]

카미유의 극단적인 기질은 그녀를 점차 고립시켰다. 또한 가능한 모든 원조를 멀리하게 만들면서 그녀의 삶을 비극으로 치닫게 했다. 그녀의 타고난 격렬한 기질에 두려움과 혐오를 동시에 느낀 클로델 가족뿐 아니라, 그녀의 친구들과 가장 열렬했던 지지자들까지도 멀어지게 만들었던 것이다.

한 예로, 막 집필을 끝낸 카미유의 전기를 자랑스럽게 보여주려고 찾아온 마티아스 모르하르트에게 면박을 준 적도 있었다. 그녀가 보기엔 몇몇 문장이 자신을 충분히 돋보이게 하지 않는다는 이유에서였다. 『르 메르퀴르 드 프랑스』 잡지사에서 출간이 예정되어 있던 그 책은 온통 그녀에 대한 격찬으로 가득 차 있었음에도 불구하고…….

카미유의 변덕스런 기질에도 불구하고 외젠 블로는 그녀를 향한 깊은 존경과 인내심으로 계속해서 그녀를 격려하고 지지했다. 카미유가 그에게는 대부분 다정하고 상냥하게 대했던 것도 사실이었다. 그녀는 그를 자신의 유일한 친구로 여겼다. 그건 당연한 처사였다. 블로는 오래도록 카미유에게 언제나 완벽한 신의를 지킨 인물이다. 그는 자신이 확신하는 그녀의 재능을 세상 사람이 인정하게 하는 데 커다란 가치를 두고 있었다.

어려운 상황 속에서도 카미유의 자존심은 여전히 그녀를 버티게 하는 힘이었다. 1904년, 그녀를 방문한 앙리 아슬랭은 몰라보게 달라진

그녀의 모습에 충격을 받고 다음과 같이 서술했다.

"이 매력적이고 활기찬 여성에게서 낙담의 흔적은 찾아볼 수 없었다. 여전히 튼튼하고 굳건한 육체를 지닌 그녀에게서는 놀라운 경쾌함이 솟아나왔다."

카미유는 아직은 건강해 보이는 외모와 그녀만의 특별한 열정에도 불구하고, 새롭게 나타나 그녀를 끊임없이 괴롭히는 두통, 후두염, 유행성 감기, 기관지염, 신경통, 복통 등으로 인해 고통 받고 있었다. '고통스러운('지금 난 몹시 고통스럽습니다……')은 '돈'과 '지친' 다음으로 카미유의 편지에 자주 등장하는 말이었다.

당시에는 아직 언급되진 않았지만, 아마도 정신·신체 의학적이었을 것으로 추측되는 그녀의 여러 가지 장애는 카미유의 몸이 계속해서 내보내는 조난 신호로 그녀의 신경 체계에 결함이 생겼음을 입증하는 것이었으며, 해가 갈수록 그 상태가 더 악화되어갔다. 카미유는 로댕과의 결별 이후 언제나 거의 아픈 상태로 지냈다. 통증이나 어지러움 증세로 침대에서 꼼짝하지 못하고 지내는 날이 늘어갔지만 의사들은 어떤 병의 진단도 내리지 못했다. 그녀는 스스로 택한 고독의 대가를 혹독하게 치르고 있는 셈이었다.

그렇지만 카미유는 아직 자기 방어적인 반사적 행동을 지니고 있었다. 그것은 무엇보다도 그녀의 조각 작업이었다. 어떤 경우에라도 포기한 적이 없었던. 그녀의 일은 자칫하면 빠져들지도 모르는 깊은 심연에서 그녀를 구해냈다. 카미유에게는 그녀를 지탱시키는 또 하나의 원동력이 있었다. 그것은 아직 앞으로 닥칠지도 모르는 최악의 사태와 시련에 맞서 견뎌나갈 수 있는 무기, 바로 카미유가 지닌 유머 감각이

었다. 그녀의 개성과 떼놓고 생각할 수 없는, 항상 신랄하고 톡톡 튀는 유머는 그녀를 사로잡은 '광기'조차 변질시킬 수 없는 그녀의 특성이 었다.

앙리 아슬랭은 카미유에 관해 다음과 같이 회고했다.

"그녀는 웃음을 터뜨렸다. 낭랑하고 강렬하기까지 한 웃음을. 그녀는 자신의 역경에 맞서 열정적이면서 언제나 젊음의 한 면모인 유쾌함을 한껏 드러냈다."

카미유가 지닌 또다른 특기할 면모는 유머 감각만큼이나 여전히 건재한 그녀의 지성이었다. 고독한 생활 속에서도 그녀는 계속해서 독서와 사색을 해나갔다. 그녀의 편지는 매우 균형 잡히고 논리적이며 처음부터 끝까지 명료했다. 그녀의 조각들도 더이상 무질서하지 않았다. 그 반대로 그들은 하나의 생각, 하나의 질서, 하나의 의지를 표현했다.

카미유는 섬세함과 예민함을 여전히 간직하고 있었다. 어쩌면 그녀에게 발병한 정신 장애에도 불구하고 가장 충격적인 점은 그녀의 정신이 놀라울 정도로 명료했다는 점일 것이다. 심지어는 강인하고 예리한 면모마저 돋보였다.

정신의학자인 브리지트 파브르 펠르랭은 다음과 같이 설명했다.

"망상에 사로잡힌 편집증 환자는 겉으로 보기에는 그들의 논리적 능력이 전혀 손상되지 않은 것 같다는 데 그 문제가 있다. 비유를 들자면, 모래로 된 기초 위에 멋진 집이 지어진 격이다."[116]

의학적으로 망상의 증세가 '지배적이고', '우세했다'고 해도, 카미유는 시공간의 개념을 결코 잃지 않았으며, 그녀의 말은 언제나 일관성이 있었다.

그 예로, 1905년 그녀에게 사회주의자 혁명가인 오귀스트 블랑키의 조각상을 주문하러 온 제프루아에게 매우 아름다운 감사의 편지를 써서 보낸 사실이 그것을 잘 입증해준다. 제프루아에게 편지를 보내기 전 카미유는 그가 보내준 전기를 읽고, 몽생미셸의 음울한 감옥에서 오랜 세월을 보낸 죄수였던 인물에 대한 확고한 개념을 마음속에 품었다.

"제가 보기에 블랑키는 타고난 반항아인 것 같군요. 그가 무엇에 대항하여 항거를 하는지는 알 수 없지만, 그는 세상이 잘못돼 있고, 자신이 거짓 가운데서 살아간다는 것을 느끼고 있습니다. 그리하여 진실이 어디에 존재하는지도 알지 못한 채 끊임없이 투쟁하는 것입니다."

카미유의 순전히 주관적인 인물 분석은 자신의 자화상을 닮아 있었다.

"그의 철학, 기독교와 인간 영혼의 비밀스런 운명에 대한 성찰은 여러 면에서 내 생각과 닮아 있군요. 그는 위대한 투쟁을 하고자 했지만, 너무나 짙은 안개 속에서 헛되이 발버둥만 치다가 스러지고 말았던 것입니다. 빛의 시대는 아직 오지 않았기 때문이죠. 이것이 그에 관한 저의 생각입니다."

"위대한 투쟁, 그러나 너무나 짙은 안개 속에서……." 이 말은 카미유 자신을 떠올리게 하는 말이기도 했다. 오랜 세월에 걸쳐 고통스럽게 실추해가는 운명을 지닌 그녀를.

카미유는 한편으로는, 새로운 계획들로 가득 찬 채 활기 있어 보였다. 경제적 여유가 부족한 탓에 실물 크기의 조각을 만드는 주문은 거절해야 했지만. 그도 그럴 것이 「사쿤탈라」나 「페르세우스」 같은 조각

상들의 제작은 그녀를 파산 지경에 이르게 했던 것이다. 그녀는 국가에서 7천5백 프랑이 아니라 2만 프랑을 받았어야 했다……. 다른 한편으로는, 카미유에게서는 편집광의 모든 징후가 점차 드러나고 있었다.

그녀는 온 세상이 자신을 해치려 한다고 생각했다. 보자르 전체와 장관을 포함해서 자신의 편지에 늦게 답장을 보내는 하급 공무원에 이르는 로댕 일파와 프리메이슨, 프로테스탄트(카미유는 로댕을 신교도로 분류했다), 위그노 파(칼뱅 파 신교도), 유대인까지도 모두 카미유의 적으로 간주되었다. '신교도와 유대인'들은 가톨릭교도들을 망친다'고 생각했던 자신의 가족처럼 그녀 역시 언제나 반유대주의였다.

카미유는 자신을 공격하는 무리 중에, '프랑스인들을 몰아내려는' (보슈Boches라고 불리던) 망할 놈의 독일인들과 자신을 주요 공격 목표로 삼았던 여자들도 포함시켰다. 카미유는 여자들이 자신을 보자마자 싫어한다고 생각했다. 그들은 개인의 능력 차이를 전혀 고려하지 않기 때문이었다. 그들은 한꺼번에 카미유의 증오의 대상이 되었다. 그녀는 다른 여자들을 공격 대상으로 삼아 자신의 염세주의를 야기한 인간에 대한 반감을 그들에게 쏟아냈다. 다른 모든 사람을 증오함으로써 카미유는 자기 자신을 잊고자 했다. 아마도 정신의학자나 정신분석학자 들은 카미유가 자신의 충동을 외부로 돌리려 한 것이라고 말할 것이다. 자신의 정신 상태에서 가능한 한 멀리 도망하고자 한 것이라고.

프로이트 역시 증오 속에서 '자기 존재의 확인과 생존을 위한 자아의 투쟁'을 보지 않았던가?

카미유에게 증오는 곧 영원히 사라지지 않을 감정으로 자리 잡게 된다. 그런 감정은 그녀의 심술궂은 언행보다 빈정거리는 태도에서 더

잘 드러난다. 그녀의 유머 감각은 그 음울함을 약화할 수는 있었지만 완전하게 없애버리지는 못했다.

카미유는 사방에서 모든 사람이 자신을 원망하고 착취하며, 고독하고 슬픈 자신의 가여운 삶을 이용한다고 확신하고 있었다. 하지만 언제나 창조적이고 강렬한 그녀의 삶 속에는 예술적 영감의 거센 바람이 불어오고 있었다. 카미유는 사람들이 자신에게서 그러한 영감을 캐내고 심지어는 훔쳐가려 한다고 생각한 것이다. 로댕의 무리는 영감이 완전히 결여돼 있기 때문이었다. 따라서 카미유 자신을 침해하는 무리는 모두 표절자인 셈이었다. 그녀는 그런 자신의 생각을 폴에게 이렇게 전했다.

"나는 벌레가 갉아먹는 양배추 같아. 내게서 새 잎이 자라나면 곧 그들이 먹어치우곤 하거든."

중국이나 다른 어느 곳에 멀리 있든지 간에, 폴은 로댕과의 결별로 인해 생겨나 오직 그에게로만 향하던 카미유의 박해 망상이 이젠 강박 관념의 양상을 띠고 있음을 알게 되었다. 그녀가 보내오는 편지마다 세상에 대한 혐오의 표현으로 가득 차 있었던 것이다. 그녀는 무수히 많은 자신의 적의 수를 세고 있었다. 폴은 로댕에 관한 한 그녀와 같은 생각이었다. 그는 카미유를 향한 로댕의 태도와 그의 인격, 심지어 그의 뛰어난 재능까지도 비난하던 터였다. 가장 완곡한 표현을 빌리자면, 폴은 그를 존경하지 않았다. 아니, 오히려 그 반대였다. 나아가 카미유의 불행을 야기한 가장 큰 죄인으로 그를 단죄하기까지 했다. 그러나 로댕을 비방하는 카미유와 뜻을 같이했던 폴조차 자신을 거의

전 세계적인 음모의 희생자인 양 여기는 그녀에게 맞장구를 칠 수는 없었다.

그는 1913년에 다니엘 퐁텐에게 보낸 편지에서, '4년 전부터', 즉 1909년부터 카미유의 편지를 통해 그녀가 '망상'에 사로잡혀 있음을 알 수 있었다고 밝혔다.

"그녀는 횡설수설하며 헛소리를 하고 있었습니다."

그가 이처럼 심각한 표현을 사용한 것은 처음이 아니었다. 그는 이미 그보다 더 심각하고, 그의 머릿속에서 내내 맴돌며 그를 괴롭히던 말을 자신의 일기에 적은 적이 있다. 자신의 누이에 관해 입 밖에 내기에는 무엇보다 어려운 말이었다. 그것은 바로 '광기'였다.

"파리에서, 광기에 사로잡힌 카미유를……."(일기, 1909년)

1913년에는, 카미유의 정신 상태가 이미 오래 전부터 어떤 의문의 여지도 품을 필요도 없을 정도로 심각하다는 것이 확실해졌다.

그는 다니엘 퐁텐에게 다음과 같은 편지를 보냈다.

광기의 대부분이 그렇듯이, 그녀의 광기 역시 진정한 집착에서 비롯되었음을 확신하고 있습니다. 어쨌든, 광기의 거의 유일한 두 가지 형태가 오만함과 공포, 즉 과대망상과 피해망상(나는 여기서 빈번하게 거론되는 에로티시즘을 얘기하는 게 아닙니다)으로 이뤄졌다는 사실은 매우 특이한 것 같군요.[117]

폴은 그 문제에 관한 저술들을 읽거나 의사들에게 조언을 구했던 것으로 보인다.

카미유는 폴이 언급한 두 가지 증상을 함께 나타내고 있었다. 오만함과 공포를.

우선 그녀의 오만함은 예술가로서의 자존심의 표현일 수도 있었다. 그러나 그것은 모든 이에게 허락되지 않은 재능으로 범인들에게는 접근 불가능한 세상에 도달할 수 있으리라는 내밀한 확신, 자신감을 훨씬 넘어서는 것이었다. 카미유는 대개의 조각가들을 향해 경멸을 나타내면서 자신의 압도적인 우월성을 믿고 있었다. 그녀는 준엄한 논리로 이러한 추론 속에서 자신이 느끼는 공포의 근원을 찾고자 했다. 그녀의 천재적인 재능을 시기한 다른 예술가들(프리메이슨과 유대인, 로댕의 친구인 스웨덴 출신 예술가인 아녜스 스탈렐버그 드 프뤼므리 같은 여성들까지 포함해서. 실제로 그녀는 카미유의 「수다쟁이들」을 도자기로 표절하여 자기 마음대로 「수다스런 여자들」로 다시 이름 붙였다)이 모두 자신을 제거하려 한다고 믿고 있었다. 따라서 카미유는 자신이 일상에서 매우 큰 위험에 노출되어 있다고 생각했다.

엄청난 오만이었다. 두려움이 끝없이 몰려왔다. 카미유는 더이상 자기 자신이 아니었다. 강박관념과 불안감은 그녀를 평온하게 내버려두지 않았다.

카미유는 벙커로 변한 자신의 아틀리에에서 바리케이드를 친 채 닫힌 덧창 뒤로 신분을 밝히는 외젠 블로나 모리스 포테셰 같은 아주 드문 친구들에게만 문을 열어주는 생활을 이어갔다. 1906년에는, "어떤 이들과 나란히 작품이 놓이는 것이 전혀 마음에 들지 않는다"는 이유로 〈살롱 도톤〉에 출품하는 것을 거부하기도 했다. 카미유의 염세주의는 점점 더 그녀를 고독한 존재로 만들었고, 기꺼이 도움을 주고자 하

는 비평가들의 접근마저 더욱 힘들게 했다. 카미유는 마리 레오폴드 라쿠르라는 기자가 『라 프롱드』에 「삶의 길」이라는 주제로 자신에 관한 글을 싣는 것을 허락했다.

"내가 알지 못하는 다른 예술가들(늘 그랬듯이 나와 관련지어 자신을 돋보이게 하려는 로댕의 다른 제자들)과 나를 연결 짓지 않겠다는 조건으로." 118)

그녀는 기자의 몇몇 질문이 '무익하고' '불필요하다'고 생각하며 그에 대답하기를 거부했다! 마리 레오폴드 라쿠르는 카미유가 아틀리에에 간직하고 있던 몇몇 컬렉션(어떤 작품들인지는 알 길이 없다)의 출처를 물어보았던 것이다. 어쩌면 그것은 아직 파괴하지 않은 로댕 시절의 추억이 아니었을까? 그러나 카미유는 즉시 자신이 공격받고 있다고 생각했다.

"내 예술품이 누구 것인지 왜 알려고 하는 거죠?" 119)

카미유는 항상 방어 태세를 갖춘 채, 모두에게 불신과 의심의 눈길을 보내며 스스로 문을 닫아걸었다. 자발적으로 세상에서 물러나 주위에 스스로 감옥을 구축한 셈이었다.

공격적으로 변한 그녀는 로댕뿐 아니라, 별로 까다롭지 않은 요구사항을 장관에게 보내는 것을 지체한 보자르의 공무원에게까지 험한 욕설을 담은 편지들을 보내기 시작했다. 1907년, 외젠 모랑은 상스러운 욕설로 가득한 엽서가 담긴 봉투 속에서 '악취가 풍기는 오물'을 발견하고는 경악했다. 로댕 역시 그와 비슷한 것을 받은 적이 있었다. 그 편지들은 분실되었거나 폐기되어 지금은 기록보관소에서 사라져버린 듯하지만, 모랑은 장관과 주고받은 편지에서 그것에 대해 언급했다.

카미유는 모욕을 하는 데 그치지 않고 고발까지도 서슴지 않았다. 1907년 9월 19일, 그녀는 보자르의 정무차관에게 자신이 주문받은 「상처받은 니오베」의 청동 버전이 마침내 완성됐음을 통고하는 편지를 보냈다. 국가는 그 작품을 교육부로 보내 장관의 비서실장실을 장식하게 할 예정이었다. 「상처받은 니오베」는 오늘날 캉브레 박물관에 보관돼 있다. 카미유는 '그때를 이용하여'(그녀 자신의 표현이다) 정체를 알 수 없는 파괴자들에 의해 자행되는 '루브르에서의 절도와 가치 약화 행위의 주범'을 알고 있다고 주장했다. 신문에서는 범인을 찾지 못한 채 그 사건에 대해 떠들어대고 있던 터였다. 그런데 카미유는 '그 사람이 단 한 사람임'을 확신하고 있었다. 그의 이름을 언급하지는 않았지만, 그녀의 환각 증상에 익숙한 사람이라면 금세 알아차릴 수 있을 정도로 그를 세밀하게 묘사했다. 하지만 정무차관은 그가 누군지 알아채지 못했다.

"그는 그 일을 하기 위해 가난한 사람들에게 돈을 지불했습니다. 그 후 그의 집에는 예술품들이 몰려들었지요. 아주 많은 양의 골동품들이요. (……) 그는 엄청난 도둑 집단의 사기꾼입니다."

그리고 카미유는 편지에 이렇게 덧붙였다.

"그가 죽으면, 그동안 없어진 것들을 그곳에서 발견할 수 있을 것입니다."

그녀는 오래 전부터 고대 조각상들을 향한 로댕의 애착에 관해 잘 알고 있었다. 로즈 뵈레와 함께 둥지를 튼 뫼동 빌라가 고대 이집트와 에트루리아, 그리스 또는 로마의 석고상 또는 대리석상과 같은 그의 발견물들을 쌓아놓은 하나의 박물관으로 변모해갔음도 알게 되었다.

그 사실을 근거로 카미유는 로댕이 루브르 미술관을 약탈했다고 주장
하며 거센 비난을 퍼부었다.

정무차관은 편지 위에 초록색 펜으로 다음과 같이 적어놓았다.

"마드무아젤 클로델에게 상세히 밝힐 것을 요청할 것."

9월 25일, 카미유는 편지에 대한 답장으로 정무차관에게서 몇 줄의
편지를 받게 된다. '고소 사실에 대해 구체적으로 밝힐 것'과, 그러기
위해 오전 10시부터 정오, 오후 3시부터 5시 사이에 열려 있는 발루아
가 3번지 그의 사무실로 '필요한 경우 출두할 것'을 요구하는 것이었다.
그녀에게는 아바르라는 직원 앞으로 출두하라는 지시가 전달되었다.

그리고 밀고자 카미유에 대한 조사가 시작되었다. 1907년 10월 24
일, 경찰청장은 보자르의 정무차관에게 사건을 종결할 것을 요구한다.
뤽상부르 공원에서 마주친 한 낯선 여성에게서 우연히 듣게 된 사실에
근거한 카미유의 비난은 불충분하고 모호해 보였던 것이다. 수사관들
이 찾아간 마드무아젤 클로델의 태도로 비춰보건대, "그녀의 삶 자체
가 문제가 있어 보였다." 밀고자에 대한 불신을 나타내는 완곡한 표현
인 셈이었다.

그러나 카미유는 그대로 냉정함을 되찾지는 않았다.

동생 폴에게 정기적으로 보내는 편지 속에서 자신의 작업에 대한 소
식을 전하던 그녀는 그의 아내와 메트로놈처럼 일정한 간격으로 태어
나는 자녀들을 향한 애정 표현을 빼먹지 않았다. 또한 자신을 갉아먹
는 것에 대해서도 언급했다. 그녀의 불신은 끝이 보이지 않았다. 그녀
의 편지들 속에는 똑같은 구절들이 약간만 변형된 형태로 되풀이되고
있었다.

"내 편지를 아무한테도 보여주지 마."

"사람들이 네게 보내는 앞잡이들을 조심해."

"그들에게 아무 얘기도 하지 마."

"특히, 그 이름을 절대로 말하지 마. 안 그러면 그들이 모두 몰려와 나를 협박할 테니까."

카미유에게는 온 세상이 음모로 가득 차 있었던 것이다.

'사람들', '그들'은 그녀의 파멸을 초래하려는 음모자들, 외부의 적들이었다.

그녀에게서 그런 절박한 경고를 받은 것은 폴만이 아니었다. 카미유는 자신이 여전히 좋아하던 모든 사람에게 그런 편지를 보냈다. 1913년, 어머니의 사촌이자 자신의 대모의 아들인 앙리 조제프 티에리에게 "내 편지를 아무한테도 보여주지 말아요"라는 내용이 담긴 편지를 썼다. 그리고 그로부터 몇 주 후 그의 아내 앙리에트 티에리에게도 다음과 같은 편지를 보냈다.

"닥터 로비야르에게 나에 관해 말하지 말아주세요. 그는 프리메이슨이에요. 내가 그들 명단에서 똑똑히 보았다고요."

1910년부터 카미유는 '불한당의 우두머리'인 로댕과 끔찍이도 싫어하는 자신의 여동생을 같은 부류로 취급했다. 그녀는 동생을 더이상 루이즈라고 부르지 않고, 악의적인 아이러니를 담아 '마사리 부인'이라고 일컬었다. 카미유는 그녀가 남편을 독살했으며, 자신의 유산을 차지하기 위해 자신 또한 독살하려고 한다고 믿고 있었다!

"위그노 파 로댕은 (……) 그의 친한 친구인 마사리 부인의 도움으로 내 아틀리에를 물려받으려고 합니다. (……) 나는 지금 두 배신자의

공모로 인해 위기에 처해 있습니다." [120]

카미유에 의하면, 그들의 인연은 빌뇌브에서 보낸 휴가에서 비롯된 것으로 보였다.

"그들은 서로 입을 맞춤으로써 그 계약을 체결했으며, 상호간에 우정을 맹세했습니다. 그 이후 그들은 내가 가진 모든 것을 빼앗기 위해 놀랍도록 뜻을 한데 모아 악행을 저질렀던 것입니다."

사실 이런 의심은 지극히 현실적인 문제에서 비롯된 것이었다. 루이즈는 그들의 아버지가 맏딸의 예술 활동을 뒷받침하기 위해 재산의 일부를 낭비하는 것에 항상 불만을 느끼고 있었다. 터무니없는 곳에 가족의 돈을 물 쓰듯 한다고 생각했던 것이다. 그녀는 자신의 유일한 아들인 자크를 카미유의 '미친 짓'에서 보호하고자 했다. 여기서 '미친 짓'이란 '무분별한 소비'를 일컫는 것이었다. 알뜰하고 사려 깊은 기질의 루이즈는 미망인으로서 받는 연금 외에는 다른 수입이 없었으므로 자신의 미래를 대비해야 할 더 큰 필요성을 느꼈던 것이다.

카미유는 자신의 사촌에게 그 사실에 관한 불평을 늘어놓았다.

"루이즈는 그녀의 친구인 로댕의 보호 아래 가족의 모든 돈을 관리했지요. 그리고 나는 언제나 돈이 필요했고요. 아주 약간의 돈이라도 말이죠. 그런데 그녀는 돈을 요구하는 나를 몹시 미워했어요." [121]

게다가, 로댕처럼 프리메이슨으로 낙인 찍혀버린 루이즈 역시 '신교에 빠져버렸던' 것이다! 하지만 로댕과 루이즈의 결합은 순전히 카미유의 망상에서 비롯된 상상력의 산물이었다. 그 둘은 서로 왕래하지 않았던 것이다.

그러나 그 후 로댕에 대한 증오에 덧붙여진 루이즈에 대한 두려움은

카미유를 내내 따라다니게 된다.

그녀에게 이성을 되찾게 하려는 노력은 아무런 소용이 없었다. 카미유의 편지들이 쌓여가고 세월이 흐름에 따라, 잘못된 논리에 갇힌 카미유의 고집스런 주장은 점점 그 강도를 더해가며 확고해져갔다. 그녀를 사로잡은 망상은 점점 더 심화되며 확대되어갔다.

카미유는 로댕과 루이즈가 자신의 등 뒤에서 매일같이 몰래 포도주나 커피에 타는 독 때문에 자기가 아픈 거라고 확신하고 있을 정도였다. 주의 깊게 문을 닫아거는데도 불구하고.

"내가 나가자마자 로댕과 그의 일당이 내 집으로 들어와서는……."

심지어 자신이 좋아하는 모든 사람이 똑같은 위험을 겪고 있다고 믿기까지 했다.

독은 카미유의 병적인 공포가 되었다. 1912년, 앙리 조제프 티에리가 쉰 살의 나이에 일찍 세상을 떠났을 때 그녀는 누군가가 그를 독살했다고 믿었다. 그리하여 조의를 표하는 대신, 미망인 앙리에트에게 조심하는 게 좋을 거라는 편지를 보냈다. 다음번에는 그녀의 차례가 될지도 모른다고 경고하면서!

하지만 누구보다 그녀가 걱정한 사람은 폴이었다. 카미유는 그가 스스로를 보호하도록 끊임없이 경계를 했다.

자신은 선한 사람이므로, 기꺼이 자신이 사랑하는 사람들이 독살을 면하도록 지켜주는 것이라면서. 카미유는 매일 '장을 비워내는 우엉 뿌리 차와 모든 독을 파괴하는 바나나 잎 차'를 마셨다. 그녀에 주장에 의하면, 의사들은 모두 프리메이슨, 즉 독살자들이므로 스스로 치료하는 편이 낫다는 것이었다.

1901년부터, 즉 정신병원에 수용되기 12년 전부터 카미유는 실패작이거나 매입 가격이 불충분하게 매겨졌다고 생각하는 작품들을 파괴하기 시작했다. 모리스 포테셰는 이미 그 무렵　케 드 부르봉에 있는 그녀의 아틀리에에서 파편 조각들을 밟고 다녔음을 증언했다. 그리고 1905년부터는 파괴의 광기에 사로잡힌 카미유가 그토록 오랜 시간과 노고를 들인 작품들을 광적으로 부수기 시작했다. 그녀는 망치로 조각들을 파괴했으며, 석고상들은 가루가 되어 바닥에 하얀 양탄자처럼 흩어졌다. 커다란 조각들은 외바퀴 손수레에 차곡차곡 실어 밤에 어디론가, 아마도 센 강으로 싣고 가 버리는 듯했다. 마치 사산아들처럼 성벽 아래 파묻어버리지 않았다면. 남몰래 치워버려야 하는 일종의 태아처럼.

　앙리 아슬랭이 사명을 띠고 중국에 파견되었을 때, 카미유는 쓰촨성의 성도인 청두에 있는 그에게 일종의 통고서와 같은 편지를 보냈다. 편지는 어울리지 않는 유머가 담긴 기이한 소식을 전하고 있었다.

　"당신의 흉상은 더이상 존재하지 않습니다. 마치 장미꽃들처럼 시들어버렸기 때문입니다……."

　그 흉상을 위해 상당한 시간 동안 포즈를 취하고 아마도 선금을 지불하기도 했을 아슬랭은 몹시 실망했을 것이다.

　카미유는 화가 나면 손에 닿는 모든 것을 부숴버렸다. 그런데, 아틀리에에는 어떤 값나가는 물건도 없었기에 그녀의 분노를 잠재울 수 있는 것은 조각들밖에는 없었다. 카미유는 슬픈 일이 있을 때도 마찬가지로 조각을 부쉈다. 그녀의 사촌 앙리 조제프 티에리의 죽음은 격렬한 파괴를 야기했고, 카미유는 그 사실을 다소 경쾌한 억양으로 적어

미망인에게 편지를 보냈다.

당신이 보낸 부고장을 받았을 때, 나는 밀랍으로 만든 초벌 석고상들을 모두 불 속에 던져버렸답니다. 그러자 환하게 불길이 타올랐고, 나는 불이 사그라지고 남은 희미한 열기에 발을 따뜻하게 데웠습니다. 이처럼 불쾌한 일이 생길 때마다 나는 망치를 들고 흉상을 박살내버리곤 한답니다. 앙리의 죽음은 내게도 비싼 대가를 치르게 했습니다! 1만 프랑 이상이 들었거든요.[122]

카미유는 자신의 파괴 행위를 '극형'과 '인간적인 희생'이라는 말로 표현했다. 그녀가 만든 조각상들은 자신의 눈에는 살아 있는 인간과 같았던 것이다. 따라서 그것들을 부수는 것은 살인 행위와 다를 게 없었다.

또한 그럼으로써 고통 속에서 자신의 일부를 망가뜨리는 것과도 같았다. 그것은 자아 훼손과 살인 행위의 성격을 띤 것이었다.

또한 그것은 강력한 정도의 마조히즘을 동반하고 있었다. 파괴의 순간에는 일종의 쾌락이 동반했다. 카미유는 파괴 행위를 통해 위안을 받았으며, 죽음의 충동 속에서 즐거움을 맛보았던 것이다.

케 드 부르봉에 사는 카미유의 이웃들은 뜰 안쪽 일층에 사는 그녀 때문에 골머리를 앓고 있었다. 불결함, 망치질소리, 못을 박아 막아놓은 덧문, 바리케이드를 쳐놓은 문, 때때로 뱉어내는 욕설들, 이 모든 게 그들에게 불쾌감을 안겨주었다. 그러나 무엇보다 그들을 불안하게 만

드는 것은 밤마다 몰래 외출을 하는, 낡고 더러운 벨벳 외투를 걸친 늙은 여인의 실루엣이었다. 건물의 주민들은 모두 그녀가 예술가이며 돈이 없다는 것을 알고 있었다. 그리고 그 '마녀', '부랑자' 같은 그녀가 정상이 아님을 확신하고 있었다. 모두 등 뒤에서 그녀가 미쳤다고 수군거렸다.

폴은 그 사실에 대해 다음과 같이 회고했다.

개입을 해야만 했다. 케 드 부르봉의 낡은 건물에 사는 주민들이 끊임없이 불평을 했기 때문이다. 언제나 덧문이 닫혀 있는 1층의 저 집은 대체 뭐 하는 곳인가? 보잘것없는 음식을 찾아 아침에만 모습을 드러내는 험상궂고 수상쩍게 생긴 저 여인은 대체 누구인가?……[123)]

이 글은 그때로부터 무려 40년 이상이 지난 후에 씌었지만 폴은 여전히 당시 느꼈던 씁쓸한 마음을 감출 수가 없었다.

카미유를 의학적으로 관찰해온 사람들은 그녀의 행동에서 알코올 중독에서 비롯되는 증상들을 지적했다. 그녀는 쉽게 흥분하는 성향, 불안정한 기질, 충동적으로 화를 내거나 지나치게 크게 소리 내며 웃음을 터뜨리는 증세들을 나타냈다. 1901년, "그녀는 몹시 우울해하다가도 미친 듯이 즐거워하는 상태 사이를 오갔다"라고 말한 앙리 아슬랭의 증언이 그들의 가설을 뒷받침해주었다.

실제로 카미유는 두 가지 이유로 싸구려 막포도주를 즐겨 마셨다. 보르도 산 고급포도주나 샹파뉴 지방의 포도주를 살 돈이 없었거나, 난방이 덜 된 아틀리에에서 작품을 할 용기를 얻기 위한 방편으로.

절망 속에서 포도주는 그녀의 고뇌를 잠재우고, 단 몇 시간만이라도 강박관념과 두려움을 잊게 할 수 있었다. 그러나 카미유가 알코올 중독이었다는 것은 단지 하나의 가설일 뿐이다. 그녀가 포도주를 즐겨 마셨다는 사실만으로 알코올 중독자였다고 단정할 수는 없는 노릇이다.

카미유에 관해 의학적으로 확신할 수 있는 단 한 가지는, 확실하게 밝혀진 그녀의 피해망상 증세였다. 정확한 진단명은 '편집증적 망상'이었다. 의사들은 '만성적인 계통적 정신병'을 언급하기도 했다. 1899년 크래플랭은 유명한 논문에서 그에 관해 다음과 같이 정확한 정의를 내린 바 있다. '생각의 명확함과 질서, 의지와 행동을 완벽하게 보존하면서, 어떤 내적 이유로 인해, 지속적이고 확고부동한 망상 체계의 변화에 따라 잠복 진행성으로 발전하는 증상.'

중국에서 돌아온 폴은 「페르세우스와 고르곤」에서 자신의 누이와 닮은 모습을 발견하고 크나큰 놀라움을 감추지 못했다. 뺨 위를 기어가는 뱀들 아래 드러난 고르곤의 모습은 늙어가는 카미유를 꼭 닮아 있었던 것이다. 그녀는 부어오른 얼굴과 거무스레한 무리가 진 눈, 이중턱 얼굴을 꾸밈없이 표현했다. 폴은 작품 속에 담긴 전설이 모델에게 불운을 가져다줄 것 같다는 생각을 하면서 첫눈에 카미유의 모습을 알아보았다. 고르곤은 신화 속 괴물 중 하나로, 무시무시하고 불운을 가져오는 존재였다. 본래 아름다운 여인이었으나 너무나 사랑했던 죄로 벌을 받은 메두사는 자신의 사랑과 아름다움을 빼앗기고 흉측한 괴물로 변해버렸다. 마치 카미유가 그랬듯이. 하지만 그 속에 깃든 전설보다 더 폴을 혼란스럽게 만들고 경악시킨 것은 그 시선이었다. 동공이

뒤집히고 초점을 잃어버린 시선……. 매혹과 공포를 동시에 느끼지 않고는 그 얼굴을 똑바로 쳐다보지 못할 정도였다. 시선을 돌리고 싶었지만 그럴 수가 없었다. 끔찍한 시선이 그를 사로잡았다. 카미유는 자신의 계획을 완벽하게 실행에 옮긴 셈이었다. 메두사는 본래 매혹적인 모습의 여인이었다. 그녀의 힘은 그 시선에 담겨 있었다. 그런데 불행하게도 카미유 역시 똑같은 시선을 갖고 있었다. 폴의 생각은 틀리지 않았다. 고르곤과 카미유의 눈은 똑같은 광기를 뿜어내고 있었던 것이다.

페르세우스는 손에 청동 방패를 들고 있었다. 카미유는 그 방패를 마치 거울처럼 윤이 나게 닦아놓아서 메두사의 시선을 조심스럽게 피하려던 페르세우스가 자신도 모르게 그녀를 보게 만들었다. 자신이 지닌 무기의 덫에 걸린 그는 그녀에게서 시선을 떼지 못한 채 그대로 돌처럼 굳어버렸던 것이다.

1890년 말부터 페르세우스를 제작하던 카미유는 1899년의 〈살롱〉에 석고상을 전시했지만, 1902년에 그것을 파괴했다. 산산조각 난 조각상의 파편이 아틀리에 바닥을 뒤덮었다. 다행히, 로댕의 제작조수였지만 카미유에게도 무척 신임을 받고 있었던 조각가 퐁퐁이 그것을 대리석으로 제작하기로 되어 있었다. 본래의 규모(2.46미터)보다 4분의 1로 축소되긴 했지만 그 강렬함은 그대로 남아 있었다. 그것은 카미유 클로델의 걸작 중 하나였다. 1902년 〈살롱〉에서 비가 내리는 가운데 야외에서 전시된 조각상은 카미유의 정당한 분노를 야기했고, 그 후 작품은 메그레 공작부인에게 팔려나갔다. 그리하여 퐁퐁이 자신의 지문을 남겨놓은 이 특별한 대리석상은 카미유의 파괴적인 손길을 벗어날 수 있었다. 그러나 그녀의 파괴 행위는 막을 수 없었다. 페르세우스

는 그 후 그의 멋진 방패 거울을 잃어버리게 된다.

이 멋진 대리석 조각상의 제작은 카미유에게 많은 비용을 지불하게 했다. 제작비는 퐁퐁이 5백 프랑을 깎아주었음에도 불구하고 무려 9천 6백 프랑에 달했다. 그것은 조각을 살리기 위한 비용이었다. 얼음 덩어리를 닮은 차가운 백색 대리석으로 만들어진 고르곤의 얼굴은 더욱 무시무시해 보였다.

조각가의 고통받는 무의식에 뿌리를 둔 이 대표작은 폴에게는 자기 누이의 마지막 모습을 연상시켰다. 모두에게서 버림받은 채 늙어가는 자신의 누이, 무엇보다도 겁먹고 병든 그녀의 모습…… 카미유의 가장 최근 작품인 「상처받은 니오베」의 부드러움으로도 공포의 시선을 간직한 채 목이 잘린 마녀 메두사의 모습을 지울 수는 없을 터였다. 그자신도 이미 여든 살이 가까운 나이에 발표한 글에서 그는 또다시 그때의 악몽을 떠올리게 된다.

피로 범벅이 된 머리가 달린 그 얼굴은 대체 무엇을 말하려는 것일까 (……) 그것은 곧 광기의 얼굴이 아니던가? 아니, 어쩌면 회한을 말하려던 것은 아닐까? 치켜든 팔 끝에 놓인 얼굴의 일그러진 표정에서 나는 그것을 읽을 수 있었다. 그리고 더이상 아무 말도 할 수 없었다.[124]

광기? 회한? 폴은 그 두 가지 짐 중 어떤 것이 카미유가 견디기에 더 무거운 것이었는지 끝내 알지 못했다.

때는 월요일이었다.

아직 봄은 찾아오지 않았지만, 달라진 햇빛과 함께 파리의 하늘이 맑게 개어 있었다. 햇빛을 비롯해 외부의 빛이라고는 전혀 들어오지 않는 암흑의 방으로 변한 안뜰 깊은 곳 카미유의 아틀리에만을 제외하고는, 온 천지에 새날이 밝아오고 있었다.

클로델 가족은 상중이었다. 정확히 8일 전, 3월 2일 일요일 새벽 3시, 아버지 클로델이 여든일곱 살에 세상을 떠난 것이다. 폴은 그가 고해성사를 하지 않은 것을 매우 유감스럽게 생각했다. 그는 3월 4일, 마을 가까운 묘지에 안장되었다. 그의 아내의 인척들인 세르보 가문 속에 잠든 첫 번째 클로델이 된 것이다. 의도적으로 깊숙이 파 들어간 그의 무덤은 교회의 담장과 나란히 맞닿게 되었다.

카미유는 아버지의 마지막 순간을 지키지도, 그의 장례식에 참석하지도 못했다. 아무도 그녀에게 소식을 전하지 않았던 것이다. 카미유는 앙리 조제프와 앙리에트 티에리의 아들인 사촌 샤를이 조의를 표하기 위해 보낸 편지를 통해 그 사실을 알게 되었다. 그녀는 3월 10일 아침, 샤를에게 쓴 편지 속에서 슬픔보다는 경악을 나타냈다.

"당신에게서 아빠의 죽음을 알게 되다니. 나는 정말 몰랐어요. 아무도 내게 말해주지 않았거든요. 대체 언제 돌아가신 건가요? 부디 자세한 내용을 내게 알려주세요."

이런 경우에조차 카미유를 지배하는 건 그녀의 강박관념이었다. 그녀의 편지는 다음과 같은 의심의 말로 끝을 맺는다.

"아빠가 돌아가시다니 믿을 수가 없어요. 적어도 백 살까지는 사실 줄 알았는데. 무슨 음모가 있는 게 분명하다고요."

이미 아침이 시작되었다. 사람들은 일터로 떠나거나 뜰에서 분주하게 움직이고 있었다. 카미유는 편지를 쓰는 동안 자신의 삶의 마지막 카운트다운이 시작되었음을 꿈에도 알지 못했다. 그녀는 자신의 마지막 시간, 마지막 자유의 순간을 살고 있었던 것이다.

클로델 가족에게도 또한 힘든 하루가 될 터였다. 그 월요일, 그들은 오랫동안 망설이고 주저해오던 중대한 문제를 매듭지었다. 의사들과 아마도 법조인들에게까지 자문을 구한 끝에 카미유를 요양소에 수용시키기로 결정했던 것이다.

'요양소' 또는 '특수시설'이라고는 하지만, 사람들은 그저 '정신병원'이라고 불렀다. 1838년 6월 30일에 발효된 법 조항 제8항에 따르면, 본인의 의지와는 상관없이 그런 유의 시설에 개인을 수용시키는 일이 가능했다. 그를 위해서는 두 가지 조건이 충족되어야 했다. 진단서와 '자발적 수용 요청서'를 작성하는 것이었다. 두 번째 서류는 가족이나 인척의 서명이 필요했다. 거센 논란의 대상이 되었던 이 법은 경찰의 개입을 요구하는 '직권에 의한 수용'에 따라 이뤄지던 절차를 간소화한 것이었다.

클로델 가족은 오랫동안 망설이면서 많은 논의를 거쳤다. 1909년부터 루이 프로스페르 클로델은 폴에게 보내는 편지에서 자신의 딸에 관해 '완전히 미쳤다'고 언급하곤 했다. 그녀를 정신병원에 수용시키는 문제가 이미 심각하게 고려되고 있었던 것이다. 과격한 언행과 지속적

인 공격성, 누구의 말에도 귀 기울이지 않는 반항적인 카미유를 돌본다는 것은, 그녀에게 실망한 가족 모두에게 피하고 싶은 크나큰 짐으로 다가왔다. 루이 프로스페르 클로델은 자신의 아내가 모든 인내를 잃어버렸다고 전했다. 카미유는 그녀를 분노케 하고 실망시켰다. 그녀로서는 아무것도 할 수 있는 게 없었다. 아버지 클로델 역시 권위를 잃어버리고 말았다. 그 역시 '불쾌한 장면들'을 야기할 뿐이었다. 루이즈 또한 카미유의 편이 아니었다. 자매는 서로 증오하고 있었다.

오직 폴만이 카미유와 대화하거나 그녀를 진정시키려고 해볼 수 있었다. 하지만 그는 한곳에 머물러 있을 수 없는 몸이었다. 중국에서 돌아오자마자 곧바로 다시 체코슬로바키아를 거쳐 가족과 함께 독일에 자리를 잡아야 했다. 그는 이제 아내와 여러 명의 자녀를 책임져야 하는 처지였다. 그는 그토록 많은 문제를 일으키는 누이를 돌볼 여력이 없었다. 따라서 모두에게 결론은 명백했다. 폴을 비롯해 클로델 가족 중 그 누구도 카미유를 받아들일 수 없었으므로 남은 해결책은 오직 요양소뿐이었다. 그곳에서 의학 치료를 받지는 못하더라도 적어도 그녀를 괴롭히는 악마로부터 자신을 보호할 수는 있을 터였다.

늘 주위를 지켜보고 있던 카미유는 자신의 부모가 자기로 인해 여러 번 파리를 다녀간 사실을 알고 있었다. 1910년에 이미 그녀는 앙리에트 티에리에게 그들이 '자신을 가두려고' 왔음을 언급했다.

"내가 다시 한번 더 이 폭풍우를 멀어지게 할 수 있다면, 그 후 당신을 다시 볼 수 있겠지요."

카미유는 그들의 의도를 잘 알고 있었던 것이다. 이 경우에도 그녀의 망상 증세는 여전했다.

"그들은 예전에도 나를 정신병원에 가두려고 했다고요!"

카미유는 그렇게 항변했다. 거침없이 '정신병원'이라는 말을 내뱉은 그녀는 여기서만은 과대망상이 아닌 진실을 얘기하고 있었던 것이다.

루이 프로스페르 클로델은 세상을 떠나는 순간까지 카미유를 정신병원에 수용하는 것에 반대했다. 또는 그런 결정을 내릴 용기가 없었는지도 몰랐다. 그의 가장 큰 소망은 자신의 딸이 빌뇌브로 돌아와 어렸을 때처럼 가족 곁에서 사는 것이었다. 카미유는 아버지가 버티고 있는 동안은 병원 행을 면할 수 있었다. 그러나 그가 죽자, 카미유 문제는 그 심각성이 더욱더 커져갔다. 1911년 10월부터 프랑크푸르트의 총영사로 부임하게 된 폴은 즉시 독일로 떠나야 했다.

이제 홀로 결정권을 갖게 된 폴과 클로델 부인은 극단적인 조치를 취하게 된다.

3월 5일, 카미유가 사는 건물에 진찰실과 자택이 있는 의사 미쇼는 폴의 요청에 의해 다음과 같은 진단서를 발급했다. 그의 아들 미셸은 약간 이상해 보이는 늙은 여인을 무척 따랐다.

파리 의과대학의 의학박사인 본인은 마드무아젤 클로델이 매우 심각한 정신 장애를 앓고 있음을 확인하는 바입니다. 누더기와 다름없는 옷을 입으며, 한 번도 씻지 않은 것처럼 몹시 불결한 상태로 지내고 있습니다. 그리고 소파와 침대만 제외하고는 모든 가구를 팔아버렸습니다. 가족이 집주인에게 직접 지불하는 집세 외에도 매달 지원하는 2백 프랑씩의 보조금만으로도 충분히 안락하게 살 수 있는데도 불구하고 말입니다. 또한 덧문과

창문이 꼭꼭 닫혀 있어 공기도 제대로 통하지 않는 집에서 거의 은둔 상태로 지내고 있습니다. 이미 몇 달 전부터 낮에는 외출도 하지 않고, 한밤중에만 아주 가끔씩 밖으로 나오곤 합니다. 최근에 자기 동생에게 보낸 편지와 건물 수위에게 직접 전한 말에 의하면, 그녀는 언제나 '로댕의 무리'에 대한 공포를 느끼고 있습니다. 나는 마드무아젤 카미유가 이미 7,8년 전부터 박해를 받고 있다는 생각을 하고 있음을 지켜봐왔고, 치료의 부재와 때로는 식사조차 거름으로써 그녀의 상태는 이미 자신에게나 그 이웃들에게 위험한 지경에 이르렀습니다. 따라서 그녀를 요양소에 입원시키는 것이 필요하다고 생각하는 바입니다.

3월 6일 금요일, 폴은 오늘날의 센생드니 데파르트망에 해당하는 뇌이이쉬르마른에 위치한 파리 지역의 빌에브라르 정신병원의 원장을 만났다. 원장이 진단서에 약간의 수정을 요구하자 폴은 그것을 가능한 한 빨리 처리할 수 있도록 즉시 의사 미쇼에게 되돌려 보냈다. 미쇼는 3월 7일 토요일, 위의 것과 같은 최종 진단서에 서명했다. 더이상 자신의 출발을 연기할 수 없었던 폴은 바로 그날 카미유를 입원시키기를 원했지만 늦어지는 우편물 때문에 미룰 수밖에 없었다. 카미유는 아직 자신의 마지막 일요일을 만끽할 수 있었다.

3월 10일 아침 11시경, 케 드 부르봉의 아틀리에에 두 남자가 창문을 부수고 강제로 침입했다. 그들은 겁에 질린 카미유를 데리고 갔다. 그녀의 말에 의하면, 그들은 그녀를 "창문으로 지나가게 했다."[125] 앞에는 앰뷸런스 한 대가 기다리고 있었다.

그들은 카미유를 데리고 갔다.

빌에브라르 정신병원의 의사 트뤼엘은 오랫동안 카미유를 검사했다. 그는 그녀가 그곳에 도착했을 당시 '누더기 같은 옷을 입은 채', '극도로 불결한 상태'였다고 기록했다. 그녀는 자신이 왜 그곳에 와 있는지 알지 못했고, 침입자에 의해 강제로 자동차에 태워져 낯선 그곳까지 끌려왔다고 얘기했다. 카미유는 자신에게 일어난 불행한 일의 주모자로 즉시 로댕을 비난했다.

"로댕은 나를 이용해서 수백만 프랑을 벌었다고요……."

의사는 카미유의 모든 진술을 기록했다.

"그는 쿠라레와 비소를 사용해서 날 중독시켰어요. 나는 열여덟 살 때부터 그의 아틀리에에서 일했죠. 그런데 그는 날 때리고 발로 차기도 했어요."

카미유는 로댕이 자신에게 저지른 가혹 행위와 그의 증오심을 비난하면서 무엇보다 자신이 이용당했음을 주장했다. 로댕이 파렴치하게 그녀의 상상력과 재능을 도용했다는 것이다. 의사는 별 어려움 없이 진단을 내릴 수 있었다. 그는 카미유가 빌에브라르에 들어온 바로 그날 1838년의 법이 요구하는 '즉각적인 증명서'를 작성했다.

빌에브라르 요양소의 담당의사인 본인은 마드무아젤 카미유 클로델이 계통적 피해망상에 사로잡혀 있음을 입증합니다. 이는 근본적으로 자의적 해석과 허담증虛談症(작화증作話症이라고도 한다. 없는 일을 마치 있었던 것처럼 확신을 가지고 말하며, 일어났던 일을 위장하거나 왜곡한다—옮긴이), 자만심과 자아도취에서 기인하는 것입니다. 그녀는 (그녀가 구체적으로 지적한) 유명한 조각가가 자신이 만든 걸작품들을 훔쳐갔으며, 자신을 독살하

려고 했다고 믿고 있습니다. 게다가 그가 다른 사람들에게도 그렇게 했다고 주장합니다. 그것이 1년 전부터 집에 틀어박힌 채 외출도 거의 하지 않고 아무도 만나지 않은 이유라는 것입니다.

의사 트뤼엘은 카미유의 '다소 심한 비만', '손가락 떨림 현상' 그리고 '나쁜 치아 상태'를 지적했다. 또한 그녀의 지적 능력도 시험했다. 그 결과 '구구단 계산에도 정확하게 대답하지 못했으며', 역사 상식, 특히 조각의 역사에 관해 '매우 무식한' 수준으로 판명되었다. 따라서 그는 '지적 능력의 약화'라는 결론을 내리는 데 주저함이 없었다.

그러나 의사 트뤼엘은 카미유에게서 발견된 두 가지 증상(좀더 정확히 말하면, 두 가지 증상의 부재)으로 인해 놀라움을 감추지 못하면서 그 사실을 강조했다.

"어떤 종류의 환각 증세도 발견되지 않았음."

"언어장애도 발견되지 않았음."

그는 첫 번째 의견의 여백에 다음과 같이 의견을 적은 다음 굵은 줄을 그어놓았다.

"추후 다시 확인할 것."

그는 자신의 결론을 셋째 장 아래쪽에 적어놓았다.

"진단 : 편집증적 망상"

그러나 이 마지막 말 옆의 괄호 안에는 세 개의 의문부호가 함께 적혀 있었다.

"편집증적 망상(???)"

의사는 진단의 불확실성을 입증하는 의문부호와 그 후의 관찰 필요

성에 대해서 그때나 그 후에도 어떤 의견도 달지 않았다.

그로부터 보름 후, 같은 요양소에 있는 의사 라코스트는 새로운 검사를 실시하여 '계통적 피해망상'이라는 진단을 거듭 확정지었다. 그후 매달 법적으로 요구 가능한 의학 검사가 행해지기로 되어 있었다. 호전되는지 또는 더 악화되는지를 관찰함으로써 환자의 정신 상태 변화를 관찰하기 위함이었다.

카미유가 빌에브라르에 수용된 지 한 달 후, 의사 트뤼엘은 그녀의 동생 루이즈 클로델의 방문을 받고 면담을 하게 된다. 루이즈의 이야기를 통해 클로델 가의 장녀인 카미유의 고뇌와 강박관념을 가족의 상황 속에서 더 잘 이해해보기 위해서였다. 1913년 4월 8일이었다. 트뤼엘은 방문객이 "이상하게도 아픈 사람 같아 보였다"라고 했다. 그는 그녀에게서 카미유와 '똑같은 억양과 똑같은 버릇'을 엿볼 수 있었다. 문장의 나머지 부분은 읽을 수가 없기에, 그것이 어떤 버릇이었는지는 알 수 없다. 루이즈는 로댕이 '언니의 연인이었음'을 확인해주었다. 그때까지 의사는 그 점에 대해 의문을 품고 있던 터였다.

폴 또한 의사의 의문에 답을 해주었다. 그는 자신의 모든 불행이 로댕에게서 비롯되었다고 주장하는 카미유의 비난에 손을 들어주었다. 그의 얘기는 의사에게 놀라움을 안겨주었다. 그녀의 피해망상은 실제의 고통에 근거했던 것이다. 그녀의 남동생과 여동생 역시 그 사실을 확신하고 있었다.

이처럼 여러 번의 관찰을 거친 후, 카미유의 서류는 확정되었다. 진단서는 그녀의 정신병원 수용 사실을 완벽하게 합법화해주었다. '계속 유지할 것', 그것이 의사 라코스트의 판결이었다.

"그리고 30년간 그렇게 되었다!" [126]

훗날 폴은 그렇게 회상했다.

가장 어려운 임무를 맡은 것은 카미유의 모친이었다. 자발적 수용 요청서에 서명을 한 사람이 바로 그녀였던 것이다.

빌뇌브쉬르페르(엔)에 살고 있는 일흔세 살의 루이즈 세실 아타나이즈 세르보 본인은 클로델의 미망인이자 카미유 클로델의 어머니로서, 파리의 케 당주 19번지(그녀는 주소를 잘못 알고 있었다!)에 거주하는 마흔여덟 살의 카미유 클로델을 빌에브라르의 요양소에 입원시켜 그녀가 앓고 있는 정신이상 증세를 치료받을 수 있기를 원합니다. 클로델의 미망인 루이즈 세르보가 서명함.

언제라도 간단한 요청만으로 카미유를 정상적인 삶으로 되돌아오게 할 수 있다는 것만이 작은 위안이 될 뿐이었다.

카미유는 외출은 물론 머지않아 방문마저 금지될 정신병원에 갇힌 채 예전의 모든 삶과 아틀리에, 가족과도 엄격하게 단절돼 살아가야 할 정도로 비정상적인 상태였을까? 진단에 의문점을 덧붙인 의사들에 의해 확정된 자발적 수용은 정말로 어쩔 수 없는 것이었을까? '광기'에 대처하는 유일한 해결책이 정신병원에 수용하는 것밖에 없던 시절이긴 하지만 정말 다른 방법은 없었던 것일까?

이러한 조치는 진정 누구를 위한 것이었을까? 카미유가 망상에서 벗어나 그것을 다스릴 줄 알게 하기 위함이었을까? 자신의 의지와 상

관없이 시달리고 있는 환영에서 그녀를 보호하기 위해서였을까? 아니면, 그녀의 무절제한 삶을 새롭게 통제하기 위함이었을까? 카미유의 정신병원 수용은 그녀의 상황에 맞춘 특수한 시설의 범위 안에서 규범적인 삶으로 되돌아가게 하는 것을 목표로 하고 있었다. 위생적이고 규칙적인 삶과 고정적인 지출을 포함하는. 장녀의 표류하는 방탕한 삶과, 극단적인 기질로 인한 자유분방함과 별스러움에 지치고 불안해하는 가족에게 빌에브라르는 통제와 안전을 보장해주는 곳이었다. 무질서에 대한 질서의 승리, 광기에 대한 이성의 승리였다. 길들일 수 없는 반항아 카미유는 이제 비로소 안전한 곳에 안착하는 것으로 보였다. 그녀에게는 이제부터 집이나 다름없는 정신병원의 사각 담장 안에 갇힌 채.

훗날 『고전주의 시대의 광기의 역사』라는 제목으로 출간된 책 『광기와 비이성』[127]의 서문에서 미셸 푸코는 파스칼의 다음 말을 인용했다.

"사람은 누구나 미치게 마련이므로, 광기의 또다른 장난에 의해 미치지 않는 것 또한 미친 것과 같다."

또한 『어느 작가의 일기』에서 도스토옙스키는 이렇게 말했다. 서로 극명하게 갈리지 않는 두 세계 사이의 미미한 경계에 대해 이보다 더 잘 설명한 사람은 없을 것 같다.

자신의 이웃을 가둠으로써 자신의 양식良識을 확신할 수 있는 것은 아니다. 광기와 광기가 아닌 것, 이성과 비이성은 서로 뒤섞여 있다. 아직 존재하지 않는 순간과 분리될 수 없는 그것들은, 서로를 위해, 서로와의 관계 속에서 존재하며 서로 뒤바뀌기도 한다. (……) 평온한 정신병의 세계 속에서 현

대인은 더이상 광인과 소통하지 않는다. 한편으로, 이성적 인간은 정신병의 추상적 보편성을 통해서만 타인과의 관계를 가능하게 함으로써 의사를 광기의 영역으로 보내버렸다. 다른 한편으로는, 광기에 사로잡힌 사람 역시 마찬가지로 추상적인 이성, 즉 질서, 신체와 정신의 제약, 익명으로 가해지는 집단의 압력, 순응의 요구 등을 통해서만 타인과 소통한다. 그들 사이에 공통의 언어는 없다. 아니, 그보다는 더이상 존재하지 않는 것이다. 18세기 말 광기를 정신병으로 규정한 것은 대화의 단절을 공식적으로 확인시킨 것이다.[128]

폴의 친구 앙드레 쉬아레스는 그가 부친의 임종을 가까이에서 지켜보았음을 알고, 카미유의 정신병원 수용 다음 날 이중의 슬픔에 싸여 있는 그에게 편지를 썼다.

"그대는 캄캄한 밤의 두 가지 모습과 마주하게 되었군요. 죽음이란 반드시 더 짙은 어둠을 의미하는 건 아니랍니다."[129]

3월 14일, 카미유는 빌에브라르의 요양소에서 연필을 사용해 수용자로서 첫 번째 편지를 쓴다. 자신의 사촌 샤를에게 보내는 것이었다. 그녀는 정신이상 증세 속에서도 또렷한 정신으로 자신에게 막 다가온 운명을 간략하게 요약해 말했다.

"그들은 나를 붙들고 놓아주려고 하지 않는다."

바로 그날, 폴은 프랑크푸르트로 돌아갔다. 그는 파리를 떠나기 전 카미유의 재산을 관리하기 위해 가족회의를 소집했다. 4월 16일, 파리 4구의 행정법원의 관인이 찍힌 가족회의 기록에는 어머니와 루이즈는

빠진 채, 폴 자신과 보주에 사는 두 명의 사촌(알렉상드르 알베르 브동과 루이 클로델), 센의 민사법원의 의장 펠릭스 레이데, 그리고 카미유와도 친분이 있는 소중한 두 친구 앙리 르롤과 필립 베르틀로가 포함되었다.

곧 새로운 부서로 떠날 수밖에 없었던 폴을 대신해 카미유의 초라한 아틀리에를 처분할 임무를 떠맡은 것은 필립 베르틀로였다. 그는 파괴에서 살아남은 그녀의 최근 작품들을 자신의 집으로 옮겨다놓았다. 그것들은 1934년 그가 죽었을 때 유언에 따라 폴에게 양도되었다. 그중에는 그가 청동으로 다시 제작한 「중년」의 두 번째 버전과, 비록 카미유에 의해 손상되긴 했지만 「웅크린 여인」의 흉상도 포함되어 있었다. 폴은 누이의 작품의 마지막 증인인 이 조각상 속에서 '잡히지 않기 위해 웅크리거나 안으로 움츠러드는 동물, 몸을 숨길 수가 없어 차라리 눈을 감은 채, 과거뿐 아니라 현재의 위험까지도 피할 수 있는 은신처를 자기 안에서 찾고자 하는 동물의 본능'[130]을 주목하게 된다.

이 흉상은 정신병원에 갇히기 전 카미유가 자신의 모습을 형상화한 것이었다. 두려움 속에서 자꾸만 안으로 숨으려드는 그녀의 모습을.

빌에브라르의 소용돌이

빌에브라르는 밭과 초원, 온실과 닭장, 과수원, 양우리, 외양간과 돼지우리가 있는 3백 헥타르에 이르는 지역이었다. 흙냄새와 퇴비 냄새가 진동하는 전원 풍경과 함께. 마른 강가에서 멀지 않으며 다른 지역과 분리되어 조심스럽게 빗장을 걸어 잠근 그곳에서 농업 활동은 중요한 자리를 차지했다. 입구를 지키는 경비와 푸른 베일이 달린 챙 없는

모자를 쓴 간호사들이 동반하는, 흰 윗옷과 덧옷을 입고 정원을 거니는 희미한 실루엣들이 없었다면 아마도 거칠지만 평온한 농촌의 삶을 연상했을지도 모른다. 그 그림자들은 대부분 잠옷이나 거친 천으로 된 긴 옷을 걸치고 있었다.

오늘날 그곳은 규모가 축소된 채 '공공요양소'로 다시 명명되어 외부에 더 많은 부분이 개방되어 있다. 도시와의 교류도 빈번해졌다. 하지만 당시 그곳은 게토나 다름없었다. 주민들은 쉽게 열리지 않는 울타리 안에서 농장에서 생산되는 것들을 가지고 자급자족으로 살아갔다.

커다란 나무들 가운데로 보이는 회색빛 돌로 된 12개의 병동에는 외부와 완전히 차단된 창문과 문이 달려 있어 근엄한 분위기가 감돌았다. 그중 가장 오래된 6개의 병동은 1868년부터 빌에브라르의 '정신병원'을 구성하고 있었다. 그곳은 가난한 환자들을 무료로 수용하는 곳이었다. 잠옷과 거친 천으로 된 옷을 입은 사람들은 바로 그들과 그곳에서 가장 소란스러운 환자들이었다. 그들이 입고 있는 옷은 극도로 엄격하게 외출을 제한시키는 경비원들이 단번에 그들을 알아볼 수 있게 해주었다. 다른 건물들은 행정업무에 할당되었다. 그런데 1875년 이래로, 자꾸만 늘어나는 수용 인원을 감당하지 못해 유료 환자를 수용하는 '특수병동'을 운영하게 되었다. 그곳은 정신병원과 대조적으로 '기숙병동'이라고 불렸다.

바로 그곳에 카미유가 수용되어 있었다. 등록번호 11.S.3630을 받은 그녀는 제7병동으로 인도되었고, 그로부터 보름 후 제2병동으로 옮겨져 그곳에서 다음 번 이전이 있을 때까지 머물렀다. 카미유는 이제 거대한 구역의 좁고 제한된 행동반경 안에서, 병동과 정원만을 오가며

지내게 될 터였다. 당시의 모든 정신병원에서 그랬듯이, 빌에브라르에서는 남녀가 분리 수용되어 있었다. 따라서 카미유는 여자들 사이에서 삶을 살아가야 했다. 병든 여성 환자에게는 여성 간호사가 배치되었다. 카미유가 만날 수 있는 유일한 남자는 원장(피에르 오귀스트 블랑쉬에)과 주임 의사(트뤼엘), 보조 의사(라코스트)와 병동 주위나 온실에서 분주하게 일하는 정원사들뿐이었다.

그곳에 머무르는 비용은 숙박비와 각종 진료비, 식비와 필요한 옷가지 등을 포함한 것이었다. 가족의 요청에 따라 추가 비용이 들기도 했다. 1등실은 1년에 2천4백 프랑, 2등실은 1천8백 프랑을 지불해야 했다. 병실은 3등실(1년에 1천2백 프랑)과 4등실(1년에 9백 프랑)까지도 존재했다. 1등실에서는 독방과 좋은 음식, 심지어는 개인 하녀까지도 부릴 수 있었다. 개인 간호사를 고용하는 데는 하루에 2프랑 50상팀의 추가 비용을 더 내야 했다.

폴과 그의 어머니는 카미유가 살아갈 환경을 결정했다. 그녀는 때로는 1등실을, 또 때로는 2등실에 머무르게 될 것이었다. 개별 하녀의 도움은 빌리지 않은 채로.

폴은 누이가 수용된 이 요양소에 대해 어떤 환상도 품고 있지 않았다. 그는 카미유를 데리고 가기 전에 직접 그곳을 방문한 다음 1913년 3월 자신의 일기에 그 느낌을 기록했다.

빌에브라르에는 미친 여자들이 살고 있다. 망령이 난 늙은 여자. 마치 한 마리 병든 찌르레기같이 부드러운 목소리로 영어로 끊임없이 수군대는 여자. 아무 말도 하지 않은 채 여기저기 돌아다니는 여자. 머리를 두 손에 파

문은 채 복도에 앉아 있는 여자. 그곳엔 고통받고 실추된 영혼들의 끔찍한 슬픔이 가득 차 있었다.

특수병동의 환자들이 병리학에 따라 분류된 게 아닌 만큼 그곳의 분위기는 더욱 무거웠다. 하지만 다른 환자들에게 위협을 끼칠 만한 이들을 제외하고는 다양한 증상의 환자들이 함께 지내고 있었다.

식사는 병동 아래층에 있는 구내식당에서 했다.

단조로운 하루하루가 지나갔고, 휴식은 불가능했다. 특수병동은 밤낮으로 쉴 새 없이 비명소리가 울려 퍼졌다.

당시 정신병원의 가장 큰 특징은 끊임없는 소란스러움이었다. 어떤 진통제나 신경이완제로도 동요하는 환자들을 진정시킬 수가 없었던 것이다. 최초의 신경이완제 라각틸은 1952년에나 등장했다. 당시로서는 목욕 외에는 그들을 진정시킬 수 있는 방법이 아무것도 없었다.

밤이나 낮이나 간호사들이 병원을 돌며 환자들을 통제하고 보살폈다. 끊임없는 감시가 이어졌다. 그것이 비록 호의적인 것이라 할지라도.

폴 클로델이 언급하지 않은 병동의 또다른 특징은 냄새였다. 모든 증인이 그에 관해 이야기했다. 그곳에는 양배추와 의약품, 땀이 뒤섞인 역겨운 냄새가 배어 있었다. 결코 열리지 않는 창문과 사람이 통과하고 나면 바로 다시 닫히곤 하는 문으로 인해 그곳의 공기는 더없이 탁했다.

격렬한 저항에도 불구하고 강제로 빌에브라르에 수용되었다는 사실은 카미유로서는 엄청난 충격이었다. 무엇보다 자신에게 무슨 일이 일어난 건지 이해할 수 없었다. 그녀는 의사 트뤼엘과의 처음 면담에서

도 자신의 '이해불가'에 대해 얘기했다. 사촌인 샤를에게 보낸 편지에서도 자신이 어디에 와 있는지, 왜 그곳에 있는지, 얼마 동안 그곳에 머무를 것인지 전혀 알지 못한다는 사실을 전했다. 카미유는 자신이 정상이며, 집으로 돌아가고 싶다고 말했다. 자신을 '미친 여자들과 함께' 살게 한 것에 놀라움을 나타내면서. 의사의 기록에 의하면, 그녀는 어떤 저항도 하지 않았다. 오로지 그 장소와 상황에 '무관심'만을 표명하며, 여전히 피해망상에 시달리긴 했지만 의사의 '질문에 기꺼이 대답했다.' 의사는 며칠 동안 관찰 기간을 거쳐 방문 허가를 내주었다.

그러나 방문은 한 번도 이뤄지지 않았다. 클로델 부인은 자신의 딸에게 외부와의 모든 소통을 단호하게 금지했다. 방문도, 편지조차도. 그리고 의료진은 그녀의 지시를 엄격하게 따랐다.

자신의 어머니도, 여동생도 찾아오지 않는 빌에브라르에서 카미유는 단 한 사람의 방문만을 받았다. 8월에 폴이 그녀를 찾아온 것이다. 운명적인 3월 10일로부터 다섯 달이 지난 후였다. 여름휴가를 보내기 위해 프랑스로 돌아온 폴은 함부르크 이후 새로운 부임지 발령을 기다리고 있는 중이었다. 그는 빌에브라르로 찾아가기 전에 먼저 자신의 가족과 함께 여행을 했다. 7월에는 '자동차로'[131] 알자스와 보주 지방을 여행한 다음, 호수가 있는 안시와 부르제 지방에서 머물렀다. 8월에는 애그블레트 호수와 생로랑뒤퐁, 그르노블 그리고 빌라르드랑 지방을 여행했다. 정신병원의 쇠창살과 경비 초소, 우뚝 솟은 나무들, 온실, 제2병동, 복도, 병실……. 그리고 초췌해진 자신의 누이의 얼굴을 마주하게 될 고통스런 순간을 조금이라도 늦추고자 했던 것일까? 카미유

의 의료기록에 의하면, 그녀의 모습은 많이 달라져 있었다. 의사가 어떤 병의 진단도 내리지 않았고, 그녀의 상태가 여전히 '좋다'고 했음에도 불구하고 그녀는 72킬로그램에서 62.5킬로그램으로 몸무게가 줄어 있었다.

1913년 8월 23일에 있었던 남매의 대면에 관해 남아 있는 기록은 전혀 없다.

폴은 전날에는 베르틀로 가족을, 당일 오후엔 아메트 추기경을 방문하는 틈을 이용해 그 사실을 일기장에 기록했다. 그러나 너무도 간단해서 겨우 알아볼 수 있을 정도였다. 단 두 마디, 요일과 만남의 장소만이 기록의 전부였다.

"금요일, 빌에브라르."

그것이 전부였다.

어쩌면 카미유를 묘사하거나, 그녀가 자신에게 불러일으키는 감정을 차마 말로 표현할 수가 없었는지도 모른다. 그로서는 장황하게 써내려가는 것이 불가능했을 것이다. 그렇게 얘기하기 좋아하고, 이미지를 재빠르게 솟아나게 하는 데 유능한 그가 말이 없어진 것이다. 풍부한 리듬으로 자신의 감정 하나하나를 표현해내던 그가 끔찍한 상황 앞에서 입을 열기를 거부하면서.

그의 일기는 가혹한 현실을 단편적으로 상기시킬 뿐이었다. 카미유는 '미친 여자들과 함께' 지내고 있다는 사실을. 그리하여, 1913년 8월 23일 그녀를 보러가기 전, 갑자기 섬광이 뇌리를 스친 듯 12일 날짜로 무시무시한 두 마디 말을 적나라하게 기록해놓았다.

"8월 12일. 미친 사람, 정신병자."

바로 그 여름, 페르낭 로슈가 주간으로 있는 '고대예술과 현대의 예술적 삶에 관한 잡지' 『라르 데코라티프』는 카미유 클로델의 작품세계를 주제로 특별판(7~12월)을 펴냈다. 잡지의 한 면 전체가 컬러로 게재된 것을 포함해서 그녀의 마흔여덟 점의 작품 사진이 눈길을 끌었다. 또한 1905년에 『록시당』에 이미 발표되었던 폴 클로델의 글 「조각가 카미유」가 함께 실려 있었다. 그 속에서 그는 누이의 예술에 대한 뜨거운 경의를 표하면서, 그녀를 따라다니는 악몽 같은 존재인 로댕을 매서운 필체로 질타하는 것을 잊지 않았다. 폴은 이 글에서 카미유를, '금지된 꿈'으로 가득 찬 채 '내면을 표현하는 조각을 구현한 최초의 조각가'로 규정지었다.

카미유에 대한 찬사로 가득 찬 이 예외적인 특별판 출간은 9월이 되자 격렬한 언론 캠페인을 야기했다. 제일 먼저 적대감을 촉발시킨 것은 샤토 티에리와 빌뇌브쉬르페르 지역을 총괄하는 공화주의 색채의 신문 『라브니르 드 렌』이었다. 폴은 그 신문을 자주 볼 기회가 없었다. 그것은 반성직자 파의 기관지였던 것이다. 9월 19일, 신문의 칼럼에는 『라르 데코라티프』의 특별판을 소개하는 기사가 실렸다. 독자들이 프랑스에 '강력한 힘으로 내면으로부터 빛을 발하는' 예술을 창조한 '천재 조각가'가 존재함을 알고 자랑스러워할 수 있도록. 신문은 또한 폴 클로델의 글과 시인으로서의 뛰어난 재능에도 찬사를 아끼지 않았다. 그러나 달콤한 찬사가 재빠르게 언급된 후, 그들이 진정 밝히고 싶었던 사실이 거론되었다. '예술적 재능과 지적 능력이 충만한' 천재 예술가가 오늘날 '정신병원에 갇혀 있다'는 것이었다. 신문은 대중에게 알리려는 목적으로 '끔찍하고 믿기 힘든 사실'을 폭로했다. 절대적으로

부당한 것으로 간주되는 강제 감금 사실에 대해 분노하면서.

전 언론에 그 사실이 알려지자, 카미유가 '정신병원'에 수용되었다는 것을 모르는 사람은 이제 아무도 없게 되었다.

12월 8일, 파리에서 폴 에밀이 이끄는 정치·경제·문학 전문 일간지『르 그랑 나시오날』에서 폴 비베르는 자신의 사설을 통해 카미유 케이스를 주제로 부각시켜 다루었다. 그러나 그는 카미유 클로델의 예술보다 1838년 6월 30일에 발효된 불공정하고 사악한 법에 더 많은 관심을 보였다. 그의 투쟁은 자발적 수용이라고 불리는 예의 제8항을 향한 것이었다. 그는 그 법 조항을, 아무런 절차도 거치지 않고 바스티유 감옥으로 즉시, 영구히 보내버리는 구체제의 봉인장과 비교했다.

격렬하고, 분노로 가득 찬 변론이었다.

누군가를 사회에서 격리시키는 데는 두 가지 방법이 있다. 첫 번째 방법은 그를 살해하는 것이다. 두 번째 방법은 법적인 수용으로, 정당한 이유를 붙여 감금으로 변모시키는 것이다. 자발적 수용은 종종 짐스러운 가족을 치워버리려는 사람들이 자행하는 것이다. 자신들의 복수나 탐욕을 만족시키기 위해……

비베르는 이처럼 끔찍하고 역겨운 법을 허용한 입법당국을 비난했다. 그는 자신의 변론을 이론적으로 뒷받침하기 위해 '어머니와 동생이 감금한', '천재적인 재능을 지닌 예술가' 마드무아젤 C의 가족을 예로 들었다. 그는 '수용하다' 대신에 '감금하다'라는 말을 사용하는 것에 그치지 않고, 그녀가 수용될 당시 상황을 자세하게 묘사하기까지

했다. 아버지의 사망 후 두 명의 남자가 마드무아젤 C를 데리러 갔던 일, 창문이 뜯겨나가고 앰뷸런스가 그녀를 태우고 갔던 일까지 모든 정황을 상세히 알고 있던 것처럼.

이 기사가 나간 지 사흘 후에 실린 두 번째 기사는 길이는 좀더 짧아 졌지만 여전히 그 신랄함을 잃지 않고 있었다. 비베르는 이번에는 법 의 부당함과 함께 '교회와 군대'까지 언급하며 『라브니르 드 렌』의 주 장에 동조함을 선언했다. 심층 조사를 통해 진실을 폭로할 것을 약속 하면서.

12월 12일, 즉 비베르의 기사가 나간 다음 날 『라브니르 드 렌』은 빌 뇌브쉬르페르의 주민들에게 자신들의 동네에 마드무아젤 C를 감금한 장본인들이 살고 있다고 지방소식란에서 밝혔다. 뵐뇌브에서 그들을 알아보기란 어려운 일이 아니었을 것이다. 신문은 '가족이 감금시킨 정 신병원의 마수에서 불행한 조각가'를 구해내기 위한 지지를 호소했다.

조사를 촉구하는 열기가 점점 더 뜨거워졌다. 12월 17일, 폴 비베르 가 다시 펜을 잡은 것은 클로델의 이름을 말하기 위함이었다.

"그녀는 바로 마드무아젤 클로델입니다."

비베르는 폴 클로델에게 카미유를 요양소에서 나오게 할 것을 요구 했다. 여전히 '끔찍하다'는 말을 사용하면서 마드무아젤 클로델이 그 녀의 가족이 결정한 운명을 감당할 이유가 없음을 거듭 강조했다. 그 가 보기에 그녀는 온전한 정신 상태를 유지하고 있었다. 독자들을 더 잘 납득시키기 위해 그는 신원미상의 제보자가 그에게 전한 카미유의 편지들을 인용했다. 과연 그녀가 앓고 있는 망상 증세와도 일치하듯, 그녀의 편지는 명확하고 논리적이었다. 추론 능력의 부족을 결코 엿볼

수 없을 만큼. 비베르는 카미유가 앓고 있는 미묘한 형태의 망상증이 종종 의사들마저도 당황케 하면서, 그녀의 치유를 더욱 어렵게 만드는 증상이라는 사실을 잘 알지 못했다.

언론 캠페인을 주도한 것은 클로델의 사촌 티에리 가족이었다. 앙리에트 티에리와 그녀의 아들 샤를은 카미유가 3월부터 자신들에게 보내온 편지를 보고 경악을 감추지 못했다. 그것은 간절하게 도움을 청하는 호소였다. 카미유는 자신이 처해 있는 상황을 스스로 이해하지 못하고 있음을 분명하게 힘주어 밝혔다. 자신이 얼마나 끔찍한 상황에 처해 있는지 깨닫는 데는 며칠이 걸렸다고 얘기하면서. 그리고 자기 가족에 대한 원망을 늘어놓았다. 카미유의 설명에 의하면, 그들은 "자신이 유산을 요구함으로써 어린 자크(루이즈의 아들)의 몫을 빼앗을 것이 두려워"[132] 이런 악행을 저질렀다는 것이다.

티에리 가족은 카미유가 유산과 재산이 얽힌 비열한 가족사의 희생양이 되어 빌에브라르에서 그 대가를 치르고 있다고 확신했다. 그들은 지역 신문에 그 사실을 알린 다음, 카미유가 입원 초기에 샤를에게 보냈던 편지들을 『르 그랑 나시오날』에 보냈다. 오늘날 이미 밝혀진 것처럼, 비베르가 인용한 편지의 내용들은 바로 그때의 것이었다.

클로델 가와 티에리 가가 맞붙은 데다 몇몇 먼 친척들까지 가세한 가족 간 분쟁으로 번진 언론 캠페인은 크리스마스까지 지속되다가 점차 사그라졌다. 온갖 비방이 난무한 뒤에는 의심의 그림자가 짙게 남았다.

어떤 경우에도 폴은 항변할 권리를 주장하지 않았다. 이번 역시, 필

요한 건 오직 침묵뿐이라고 생각한 듯했다. 어쩌면 그의 사촌들에게 해명을 한지도 모른다. 그렇게 추측할 뿐이다.

그는 문제를 덮어버리기를 원한 것 같았다. 그가 남긴 유일한 말은 다소 경멸적이었으며, 그것조차 자신의 일기장 깊숙이 혼자만의 비밀로 간직하고자 했다.

카미유를 빌에브라르에 입원시킨 문제로 인해『라브니르 드 렌』신문에 우리 가족에 관한 끔찍한 비방들이 실렸다. '성직자로서의 죄악'을 고발하는 여러 유인물도 배포되었다. 잘된 일이었다. 나는 그동안 부당한 찬사를 무수히 받았던 만큼, 비방은 내게 유익하고 신선하기까지 하다. 그것은 가톨릭교도로서 당연히 겪어야 할 몫인 것이다.

그 대신 그는 크리스마스이며, '올해 첫눈'이 내리고 있다고 말했을 뿐이다.

언론 캠페인은 비극적인 결과를 낳았다. 스캔들에 충격을 받은 클로델 부인이 자신의 딸에게 외부인과의 접촉을 일체 금지하기로 한 것이다. 카미유에게 허락된 것은 폴과 루이즈 또는 어머니 자신의 방문뿐이었다. 클로델 부인은 원장에게 카미유의 편지를 걸러내서 앞서 말한 세 사람에게 보내는 편지만을 부칠 것을 요청했다. 그리하여 카미유의 고립이 더욱 강화되었다.

그 사이, 자신이 어떤 거센 비난과 항의를 야기했는지 알지 못하는 카미유는 나름대로 바쁜 나날을 보내고 있었다. 자신의 낡은 옷을 수

선하는 대신, 그것으로 어여쁜 패치워크를 만들어 자신의 조카인 슈셰트에게 보냈다. 그것은 카미유가 손으로 만든 마지막 작품이 된 셈이다. 예술가의 손이 남긴 마지막 흔적. 그 가을, 폴은 그것을 보고 놀란 심경을 적어놓았다.

"내 누이가 만든 마지막 작품은, 내 어린 딸을 위해 자신의 낡은 옷에서 뜯어낸 실크 천 조각으로 만든 이불이었다. 정신병자의 손가락 아래서 피어난 다양하고 화려한 커다란 꽃들이 놀라울 뿐이다."

클로델 가족에게는 과거로 거슬러 올라가는 또다른 소용돌이가 남아 있었다. 그들이 그 흔적을 지우고 싶어하는 사랑의 격랑이었다.

로댕은 아마도 신문을 통해 카미유의 수용 사실을 알게 되었을 것이다. 반신불수 상태로 이미 약간의 노망기마저 동반한 채 뫼동 빌라에서 거의 칩거하며 지내던 그는 카미유의 소식에 놀라 개입하기를 원했다. 하지만 비밀리에 해야만 했다. 그의 애정행각에 관한 한, 로즈가 보내는 감시의 눈길을 피해야 했기 때문이다. 공식적으로 그의 마지막 정부인 클레르라는 이름의 슈와젤 공작부인과 막 결별하긴 했지만, 로댕은 여전히 뮤즈와 여인들에 대한 갈망을 억누르지 않고 있었다. 특히 젊고 매력적인 육체를 가진 여인들에게 끊임없이 이끌렸다. 그러나 카미유를 잊은 것은 결코 아니었다. 그는 자신의 표현대로 '그녀의 지옥'이라고 부르는 고통을 조금이라도 줄여주기 위해 얼마간의 돈을 전해주고 싶어했다.

카미유가 자신에 관한 말을 듣고 싶어하지 않는다는 것을 아는 로댕은 마티아스 모르하르트에게 빌에브라르의 원장을 만나도록 했다. 클

로델 가족의 동의 없이는 아무것도 할 수 없었던 모르하르트는 필립 베르틀로에게 로댕의 입장을 피력했다. 모르하르트는 편지를 보내 1914년 봄, 케 도르세에 위치한 베르틀로의 사무실에서 특별 면담을 허락받았다. 그러나 그가 건넨 수표는 거절당했다. 클로델 가족, 특히 누구보다 폴은 누이의 불행을 야기한 가장 근본적인 책임자라고 여기는 사람에게서 어떤 선물도 받기를 거부했다.

유감스럽게도 로댕은 모르하르트에게 보낸 편지에서 카미유를 '마드무아젤 C'라고 불렀다. 로즈의 질투를 유발할 것을 두려워한 것일까? 아니면 그가 그토록 사랑했던 여인의 이름을 다른 정부 누군가가 혹시라도 보게 될 것을 염려해서였을까?

1914년 7월 카미유는 국고를 통해 익명으로 전해진 5백 프랑을 받게 된다.

모르하르트는 로댕과의 편지 교환을 통해 카미유를 위한 미술관을 만들 것을 그에게 제의한다. 사실, 로댕은 1908년부터 반쯤 폐허가 된 파리의 오래된 대저택의 1층에 방 두 칸을 세내고 있었다. 바렌 가의 비롱 저택이었다. 아름다웠던 정원은 야생의 과수원처럼 변해 있었다. 릴케, 콕토, 마티스 등이 곧 무너져내릴 것 같은 그곳의 지붕 아래 모여들어 작업을 하곤 했다. 사크레 쾨르 성당의 수녀들이 관리하는 여성 기숙사였던 그곳의 냄새를 음미하면서. 1911년, 소유주인 국가는 건물을 밀어버리고 그 땅을 팔 것을 결정했다. 국가의 영광이었던 로댕의 흔적을 포함해서 그곳을 차지하고 있는 예술가들을 내쫓기로 한 것이다. 하지만 로댕을 끝까지 지지했던 슈와젤 공작부인의 열성과, 주요 명사들이 포함된 그의 친구들 덕분에 로댕은 그곳을 보전할 수 있었

다. 비록 저택을 자신의 비용으로 복구한다는 조건으로. 공사의 경비를 조달하기 위해서는 기금이 마련되어야 했다. 그것은 시간이 걸리는 문제였다.

하지만 로댕은 즉시 모르하르트에게 약속했다. 틀린 철자로 쓴 편지 속에서, "그 규모가 어떠하든, 공사가 끝나는 대로 그녀는 자신만의 공간을 갖게 될 것입니다"라는 내용으로.

물론 카미유는 아무것도 알지 못할 것이었다. 그녀에게 로댕은 여전히 매일 그녀를 괴롭히는 악몽일 뿐이었다.

드뷔시로 말하자면, 1913년 클로델 가족을 뒤흔든 소용돌이와는 멀리 동떨어진 채 중요한 작품을 발표했다. 「성 세바스티안의 순교」를 작곡한 것이다.

어떤 전기 작가도 그의 작품을 화살로 가슴을 관통당한 니오베나 이제 막 시작된 카미유의 고난과 연결짓지는 않았다.

정신병원과 성

자유로운 유목민으로 살다

폴 클로델은 끊임없이 여행을 다녔다.

그는 온 세상을 두루 섭렵했다. 중국 체류 후에는 1909년 프라하에 영사로, 1911년에는 프랑크푸르트(태양을 무척이나 사랑하는 그에게는 추운 곳이었다!)에, 그 다음에는 1913년 10월, 함부르크에 총영사로 부임했다. 카미유가 빌에브라르에 수용된 지 몇 달이 지난 후였다. 독일은 그가 그다지 좋아하는 나라가 아니었다.

독일에서는 모든 것이 소시지다. 잡다한 것들로 가득 찬 봉투처럼. 독일식 문장도 소시지이며, 독일 정치도 소시지다. 주석과 참고서적으로 가득한 철학과 과학 책도 소시지 같다. 심지어는 괴테도 소시지다! …… 이곳엔 소시지가 **아주 많다!!**[133]

대개는 새로운 세계를 발견하는 데 매우 열정적이었던 클로델은 이
해하기 어려워하던 이 문화에 예외적으로 스스로 마음을 닫아걸었다.
그들이 대부분 신교도였다는 사실이 주요 원인이었다. 그는 가톨릭의
뿌리 깊은 적수인 신교를 타락하고 유해한 종교로 간주했다. 정통 가
톨릭교도에게는 좀더 관대한 태도를 보이면서. 전쟁(제1차 세계대전)은
그의 강박적인 적대감을 정당화할 빌미를 제공하게 된다. 그는 독일
병사들을 아틸라의 야만족에 비유했다.

하지만 그의 극작품과 시까지도 이미 괴테의 언어로 번역된 터였다.
그의 글의 서정적인 면을 독일어로 옮길 수 있을 만큼 섬세한 필력을
지닌 열렬한 추종자들 덕분이었다. 1912년부터 1916년까지, 야콥 헤
크너는 「마리아에게 고함」, 「에샹주」, 「황금머리」와 「동방탐구」를 번역
했으며, 대학에서도 폴 클로델을 공부했다. 그는 이제 중요한 작가의
반열에 올랐으며, 그의 극작품은 두 차례의 전쟁 사이와 1960년대까
지 독일에서 큰 성공을 거두었다.

클로델은 1914년 8월, 전쟁이 발발할 무렵 독일을 떠났다. 어느 일
요일 아침, 미사에 참석하러 가는 길에 그는 함부르크의 모든 벽에 붙
어 있는 '전쟁'이란 말을 보게 되었다. 그가 독일을 떠나는 광경은 마
치 도주를 연상케 했다. 그것은 '군중의 야유와 욕설, 거친 행동'[134]이
난무하는 가운데 이뤄졌다. 클로델 부인과 어린 자녀들은 모포를 덮은
채 차 뒷좌석에서 죽은 듯이 누워 있어야 했다. 그 이미지는 그 후에도
오랫동안 그들의 뇌리에 남게 될 것이었다.

프랑스로 돌아온 클로델은 장관을 따라 보르도로 가서 전쟁 포로와
포교 담당 부서에서 일하게 된다. 1915년에는 스위스와 이탈리아에서

강연을 한다. 그 후 뷔제 지방의 오스텔에 있는 장인 생트마리 페렝의 성에서 잠시 머문 다음 연합군에게 복음을 전하기 위해 이탈리아로 떠난다. 그는 밀라노에서 볼로냐, 토리노, 피렌체를 거쳐 로마까지 순회하면서 자신이 만든 전단을 배포했다. 이 '적극적인 포교'는 그가 스스로 고안해낸 것이었다. 그 기회를 이용하여 기념물, 박물관과 바실리카 등을 방문하는 것도 잊지 않았다. 전쟁조차도 그의 병적인 호기심을 막을 수는 없었다.

클로델이 외무성에서 승승장구할 수 있도록 계속 지켜보고 있던 필립 베르틀로 덕분에 브라질의 전권공사로 임명된 그는 1917년 2월부터 1918년 11월까지 그곳에서 프랑스를 대변하는 임무를 맡게 되었다. 리스본에서 아마존 호라는 여객선을 타고 브라질에 도착하자마자 그는 그곳에 매혹되었다. 전 세계에서 가장 아름다운 해변의 하나로 알려진 리우의 만뿐 아니라, 청록색 바다와 궁전들 사이로 긴 모래의 띠를 드리운 코파카바나 해안과 팡데아수카르(설탕빵) 산, 코르코바두의 예수상 등을 포함한 나라 전체에 매료되었다. 그는 빈곤하지만 매력적인 북동부 지역을 방문하고, 캄포 도스 안테스 산을 올라가기도 하고, 세르타오와 마토 그로소, 리우그란데 두술까지 여정을 이어갔다. 이러한 풍경들을 하나라도 놓치지 않기 위해 그는 자신의 비서이자 친구인 작곡가 다리우스 미요와 함께 기관차의 지붕 위에 자신의 몸을 꽁꽁 묶어놓기도 했다. 또한 아마존 강 위를 항해하여 파나마 경계까지 도달하면서, 헤아릴 수 없이 많은 커피, 면화, 담배 농장을 누비고 다녔다.

클로델은 훗날 친구에게, "지금까지 이곳보다 더 큰 감명을 준 곳은

이 세상 어디에도 없었다"라고 편지를 쓰게 된다.[135] 그에게 브라질은 중국이 그렇듯이 대륙처럼 광대한 영토를 지닌 나라였다. 지역 간의 엄청난 거리, 대조적인 색깔의 지역들, 다양한 인종과 문화가 뒤섞인 용광로 같은 나라. 1942년 그곳에서 죽은, 폴 클로델과 동시대를 산 슈 테판 츠바이크는 그곳을 '미래의 땅'이라고 불렀다. 그곳은 광대한 공 간에 대한 폴의 욕망과 언제나 새로운 것을 갈망하는 그의 성향에 완벽 하게 부합하는 곳이었다. 폴은 그곳에서 뮤지컬용 무언 악극인 「인간 과 욕망」을 썼으며, 그가 번역한 시편에 미요가 곡을 붙이기도 했다. 여성의 누드를 찍는 아마추어 사진가인 브라질인 친구로 인해 새로운 예술에 눈을 뜨게 된 폴은 외설집에 나오는 에로티시즘이나 그 미학에 는 관심을 두지 않은 채 얼굴만을 찍곤 했다. 그는 1918년 8월 6일, 브 라질에서 쉰 번째 생일을 축하했다.

그에게 브라질은 "영혼을 적시는 강렬함을 지닌 나라였다. 규정하기 힘든 색깔과 모습, 그리고 자극을 영혼에 영원히 깊이 남겨놓은 곳이 었다."[136]

에우헤니오 도르스에 의하면 그곳에서는 바로크 시대의 나라가 구 현되듯, "모든 것을 동시에 원할 수 있다." 그곳의 풍경, 사람들, 자연 이 놀라울 만큼 활기로 가득 차 있기 때문이다. 그곳은 또한 클로델 풍 의 나라였다. 신비하고 관능적이며 극단적이고, 에너지와 리듬과 다양 한 색깔이 넘치는 나라.

그리하여 제1차 세계대전 휴전 다음 날, 폴은 리우의 언덕 위 파이산 두 가에 위치한 프랑스 관저에서 보낸 행복한 기억을 간직한 채 크게 서운해하며 브라질을 떠나야 했다. 그곳의 끝없는 매력에 흠뻑 빠진

탓에 또다른 임무를 수행하기 위해 뉴욕으로 가고 싶은 마음이 전혀 들지 않았던 그는 애통한 마음으로 브라질과 작별을 고했다.

다음 해 1월, 미국에서 잠시 머문 그는 프랑스에서 짧은 휴가를 보낸 후, 라 마르세예즈 호를 타고 코펜하겐의 새 부임지로 향했다. 급격한 환경 변화였다.

"북반구는 내 피 속에 흐르는 브라질의 뜨거움을 차갑게 식혀놓았다."

훗날 폴은 여전히 남아 있는 브라질을 향한 향수를 표출했다. 하지만 그가 2년 동안 머무른 덴마크 역시 그의 마음을 이끌고 매혹시켰다.

평화로운 마음 깊숙한 곳에 하늘을 품듯, 수확물로 가득 찬 연안들 사이에 머물러 있던 잔잔한 물을 기억하는가? …… 장밋빛과 푸른빛 사이를 오가며, 시시각각 모습을 바꾸면서 반짝이던 바다를 기억하는가? 그곳에선 모든 것이 색깔이 아니라 반영이었고, 현실이 아니라 꿈인 것을. 그림자가 더욱 짙어지며, 우리가 사랑하는 사람이 아닌 다른 누군가와 있지 못하도록 눈이 펑펑 내려 온 천지를 뒤덮었던 그 시간을 기억하는가?[137]

폴은 꼬마 요정이나 햄릿이 살았던 헬싱괴르(엘시노어)에 중세 분위기를 자아내는 짙은 안개의 매력에 만족하는 것으로 그치지 않고 대벨트해협, 소벨트해협, 카테갓해협과 준트해협으로 돋보이는 작은 나라 덴마크를 쉼 없이 탐색했다. 영국인, 노르웨이인 그리고 스웨덴인 들과 슐레스비히-홀슈타인주州의 미래에 관한 협상에 참여하기도 했다. 불분명한 운명의 이 작은 국가 역시 폴의 관심의 지도 위에 자리 잡고

있었다. 폴 클로델에게 세상은 그 광대함과 국수주의적(혹은 민족주의적)인 성향으로 인해 지나치게 넓지도 좁지도 않은 곳이었다.

비록 '신교도의 그림자와 북극의 밤에서 벗어나는 것'이 한편으로는 기쁘기도 했지만, 덴마크를 떠나는 순간은 그에게는 마찬가지로 힘든 시간이었다. 그는 따뜻한 애정을 보여준 사람들과, 덤으로 자전거 타는 법을 배울 수 있었던 이 추운 나라에 마음의 빚을 안은 채 그곳을 떠났다.

폴은 고향의 냄새를 다시 느끼기 위해 프랑스에서 다섯 달 반을 머물렀다. 파리와 빌뇌브, 오스텔을 거치면서 가족들을 만난 그는 또다시 바다로 향했다. 필립 베르틀로가 애써 권할 필요조차 없었다. 폴은 지극히 행복한 마음으로 기꺼이, 유명한 데카르트의 표현을 흉내내서 말하자면 '동양이라는 거대한 책을 펼치기 위한'[138] 항해를 떠났다. 그것도 극동이었다. 1921년 9월, 그는 두 달의 여정으로 랑드레 르봉 호에 올랐다. 캄보디아의 충격적인 발견과 앙코르의 유적, 인도차이나와 중국을 거쳐 가는 더없이 이국적인 여정이었다. 후이저우에도 다시 들렀지만 프랑스인들의 반응은 냉담했다. 그가 남긴 좋지 않은 기억 때문이었다. 그의 행선지는, 대사로서 첫 부임지가 된 도쿄였다. 베르틀로가 그에게 멋진 선물을 선사했던 것이다.

새로운 여행, 새로운 나라. 2년, 3년, 5년 또는 6년마다 새로운 부임지에서 각기 다른 문화와 풍경에 새롭게 적응해야 했다. 종종 지난 부임지들과 지구 정반대편에 있는 곳들이었다. 대부분 이런 갑작스런 변화들은 상부에서 결정되어 통보되었기에 클로델은 미처 준비할 시간

도 없이 곧바로 새로운 곳으로 다시 떠나야 했다. 중국에서 돌아오자마자 다시 브라질, 미국, 덴마크 그리고 일본으로 향해야 했던 그는 여행과 역사 안내서뿐 아니라 현지 작가들의 작품을 읽고 정보를 수집했다. 일시적으로나마 자신의 보금자리가 될 새로운 장소의 낯선 영혼들과 친숙해지기 위한 노력이었다.

그의 삶은 끊임없는 이동을 동반한 유랑자의 그것이었다.

'황금머리'는 자신의 약속을 지킨 셈이었다.

나는 방황을 했다.

많은 꿈을 꾸면서; (……)

다른 길들과 문화, 다른 도시들을 보았다.

그렇게 지나가고 모든 것은 과거가 된다.

그리고 바다로 멀리 나아간다, 바다보다 더 먼 곳으로!

누이와는 정반대로 변화가 거듭된 폴의 삶은 끊임없이 바뀌는 낯선 곳들로 채워져갔다. 이런 다양한 경험은 마침내 그 지층들이 서로 포개져서, 상파뉴 지방이 만들어놓은 뿌리 위에 거대하면서도 심오한 세계를 그려놓았다. 그 속에서는 다양한 색깔과 향기, 음악이 서로서로 어우러지고 있었다. 그가 베이징과 프라하에서 「인질」, 프라하에서 「마리아에게 고함」, 함부르크에서 「굳은 빵」을 쓰고, 로마에서 「모욕당한 신부」를 구상한 것이 결코 우연은 아니었을 것이다. 클로델의 삶은 그의 연극 속에 등장하는 인물들의 그것과도 닮아 있었다. 기이한 지표와 세계들, 종소리와 여객선의 사이렌 소리, 가마와 카리오카(삼바

비슷한 춤 또는 그 춤곡―옮긴이), 삼바의 리듬이 등장하는 삶이었다.

이국적인 삶. 지칠 줄 모르는 여행자의 삶이었다.

또한 영원한 유배자의 삶이었다.

"나는 또다시 떠나려 한다. 나를 둘러싸고 있는 것들은 또다시 낯설고 환영 같은 모습을 띤다. 난 지구상의 어떤 곳에도 정착할 수 없다."[139]

하지만 한편으로는, 각각의 만남과 모험으로 인해 풍성하게 채워지는 삶이었다. 그 다양함과 풍요로움은 그의 가장 심오한 영역인 극작품과 시에 자양분을 공급해주었다.

"글의 소재를 찾기 위해 (……) 바다와 하늘을 뒤섞고 세상 끝까지 가는 것 정도는 그리 대단한 일이 아니었다."[140]

이번에는 도쿄였다.

폴은 그곳에서 시인 대사로 널리 알려져 있었다. 이미 오래 전부터 그의 문학세계를 존중해왔던 나라에서 들을 수 있는 가장 영예로운 칭호였다. 게다가 그의 「황금머리」는 1903년에 이미 번역이 되어 있었다. 새로 부임한 프랑스 대사는 일본인들에게서 언어의 마술사이며 음유시인, 극작가일 뿐 아니라 섬세한 캘리그래퍼로 존경을 받았다. 완벽한 미를 사랑하는 애호가였던 그는 글씨의 개성이 사라지고 미학적이지 못한 타자기 글씨 대신 여전히 펜으로 보고서를 작성했다.

폴은 브라질에서 2년, 덴마크에서 2년, 그리고 일본에서는 끊임없는 교감 속에서 6년을 머물렀다. 중국이 그에게 극동과 사랑을 발견하게 해주었고, 브라질이 정열적인 사랑의 대상이었다면, 폴이 본래의 자기 모습에 가장 충실할 수 있었던 곳은 일본이었다. 물과 화산 사이에서

머무르면서.

일본은 하늘을 향해 화산과도 같은 젖가슴을 일렬로 드러낸 채 파도 한가운데 떠 있는 검은 암퇘지와 같은 모습을 하고 있다.[141]

그는 자신의 이름이 일본어로 '검은 새'를 의미한다는 것을 알게 되었다.

간다의 오래된 구역에 위치한 프랑스 대사관은 '쇼군의 고성 주위의 을씨년스러운 외호와 진흙탕의 운하 사이에 끼어 있는'[142] 낡은 건물에 자리하고 있었다. 동백나무와 원숭이가 사는 나무와 매년 이동 중에 그곳에서 쉬어가는 시베리아의 까마귀들이 있음에도 불구하고 그곳은 리우에서 맛보았던 유쾌함도, 태양 빛이 넘치는 해변도, 넓은 방도 제공해주지 못했다. 그러나 그런 것들은 그에겐 별로 중요하지 않았다. 그는 물질적인 안락함보다는 정신적이고 영적인 자극을 필요로 했고, 일본은 그가 지금까지 경험하지 못했던 차원의 것을 제공해주었다. 특별한 한 남자와 한 나라의 만남의 결과는 「비단구두」로 나타났다. 폴은 작품 전체를 일본에서 썼다.

그는 평소 습관대로 일본에 도착한 지 얼마 되지 않아서부터 그곳을 떠날 때까지 명소들과 풍속, 사람들과 종교를 두루두루 살피고 다녔다. 그는 일본 군도를 다섯 번이나 순회했다. 서부의 도시들과 규슈, 오사카부터 요코하마까지, 그리고 또다시 고베-도쿄-오사카를 거쳐 내륙의 바다에서 멋진 항해 유람까지. 그는 자신이 특별히 좋아하는 고도 교토를 세 번이나 방문했으며, 신전과 극장, 찻집, 공장과 심지어 나

병환자 수용소를 두 번씩 방문했다. 그는 후지 산을 등반하기도 했는데, '하늘에 떠 있는 것 같은 우윳빛 원추형의 산'은 훗날 그의 시에 반복해 등장하는 이미지가 되었다. 그는 칠기와 노能[143], 게이샤의 하얗게 분칠한 얼굴에 드리운 그늘, 만개한 벚꽃, 푸른 바다와 요리 접시에 예술적이고 상징적으로 장식된 진홍빛 꽃잎 등을 사랑했다. 또한 화산 활동이 활발한 대지 위에서 수시로 느낄 수 있는 지진의 움직임에 매혹되기도 했다. 그곳에서는 "밸브가 달각거리며, 속에서는 미네랄 용액이 끓고 있다. 공기 중엔 화학 약품 냄새가 풍기며 …… 화산 옆구리에서는 시안아미드 같은 광석의 찌꺼기 더미 사이로 유황과 황산이 뒤섞인 용암이 빠져 나온다. 마치 수도꼭지에서 흘러나오듯 뜨거운 분출액이 깎아지른 화산의 절벽을 마구 때린다."[144]

1923년 9월 1일, 폴은 역사상 가장 격렬했던 지진 중 하나를 직접 경험하게 된다. 그는 처음 진동이 느껴졌던 정오경 서둘러 대사관을 떠났다. 처음에는 무사한 것 같았던 그곳은 그 후 화재로 인해 전소되었다. 국토의 4분의 3을 파괴한 지진으로 인해 1백만 명 이상의 이재민과 수십만 명의 사망자가 발생했다.

처음의 충격은 곧 엄청난 파괴력으로 변했다. 나는 유리문을 통해 서둘러 밖으로 달려 나갔다. 모든 것이 흔들리고 있었다. 갑자기 주위의 땅이 마치 괴물처럼 변해 저절로 움직이는 것을 보자 형언할 수 없는 공포가 느껴졌다. (……) 오래된 대사관 건물은 밧줄로 묶어둔 배처럼 기둥 사이에서 흔들리고 있었다.[145]

일본인 사환이 클로델의 대사 유니폼과 이각모, 훈장들을 챙겨 나왔다! 너무도 당황했던 그는 써놓았던 「비단구두」의 원고를 두고 나오고 말았다. 작품의 3막과 앙코르와트에 관한 긴 산문시가 함께 불길 속에서 사라져갔다. 그는 사실 즈시의 바닷가에서 휴가를 즐기고 있는 자신의 딸 생각밖에는 하지 못했다. 그리하여 즉시 대사관 무관과 함께 차를 타고 그녀를 찾아 나섰다. 황폐해진 도로는 쓰러진 나무들이 가로막고 있고 집들은 이미 새까맣게 불타 있었다. 자동차는 걸어가는 것과 다를 바 없이 서행했다. 여기저기 훼손되고 불탄 시신들이 쌓여 있는 게 보였다. 마치 요한묵시록에 나오는 광경 같았다. 지금까지 한 번도 경험한 적 없는 공포가 그를 엄습해왔다. 제1차 세계대전 당시 브라질에 있었기에 전선과 참호, 죽거나 사지가 절단된 병사들을 보지 못했던 그가 일본에서 지옥을 경험했던 것이다. 요코하마에 도착한 그는 비단 무역으로 번성했던 옛 도시가 지진으로 인해 지도상에서 사라진 것처럼 연기가 피어오르는 폐허 더미로 변한 것을 발견했다. 프랑스 영사관 또한 거주자들과 함께 무너져버렸다. 폴이 발견한 첫 번째 시신은 프랑크푸르트에서 그의 1등 서기관이었던 데자르댕 영사의 것이었다. 훗날 그는 자신이 통제할 수 없는 사건에 뛰어든 용감한 리포터처럼 「화염에 휩싸인 도시를 가로질러」라는 제목을 붙인 글에서 당시의 혼란스러운 광경을 떠올리며 자신의 경험을 이야기해나갔다. 그가 목도했던 인간의 오성을 뛰어넘는 장면들에 관해. 자식의 시신을 품에 안고 있던 한 남자는 검게 탄 배 하나를 클로델에게 건넸다. 그가 불길 속에서 건진 유일한 보물을…… . 불길을 피해 연못 속으로 뛰어들어 안전하다고 생각했던 1천여 명의 여성이 물이 끓어올라 그 속에

서 죽음을 맞이하기도 했다. 폴은 두터운 인간 지방층으로 변해버린 비참한 광경에서 눈을 뗄 수가 없었다. 그곳에서 수 킬로미터 떨어진 곳에 있던 그의 딸은 다행스럽게도 일본인 친구 집에서 목숨을 건질 수 있었다. 수많은 희생자를 추가한 해일에서 간신히 살아남았던 것이다. 그리하여 그들은 감동적인 재회를 할 수 있었다. 츄젠지의 여름 별장에서 두 딸과 함께 돌아온 클로델 부인은 도쿄에서 놀라운 헌신을 보여주었다. 그녀는 지진에 잇따른 전염병의 파도 속에서 병자들을 치료하던 중 발진티푸스에 걸리기도 했다.

1924년 12월, 폴은 상처 입은 일본에 경제적인 지원과 도움의 손길을 제공하기 위해 프랑스-일본의 집을 만들었다.

1925년 3월 당연히 누려야 할 휴가를 위해 그는 프랑스로 돌아갔지만 달콤한 휴식에 빠져 있지는 않았다. 그 1년 동안, 이탈리아, 에스파냐, 영국, 벨기에와 스위스, 그리고 프랑스 지방 곳곳을 순회하며 책의 철학과 일본 문학 그리고 자신의 최근 작품 등 다양한 주제로 강연을 했다. 자신의 긴 여정만큼이나 많은 분량과 새로운 인물로 가득 찬 중요한 작품이었다.

1926년, 그는 도쿄로 다시 돌아가 1년을 더 머물렀다.

1926년 12월, 폴은 이번에는 대사 임명을 받아 워싱턴에 부임되었다. 그곳에서 그는 1927년 3월 그의 경력에서 정점이라고 볼 수 있는 직무를 시작하게 된다. 미국에서 프랑스 대사로서의 임무를 수행하는 것은 그의 기대를 훨씬 넘어서는 매력적인 것이었다. 하지만 그의 마음 한구석에 특별한 자리를 차지하고 있는 브라질이나 무엇보다도 일

본을 잊게 하진 못했다. 두 차례의 세계대전 사이에는 프랑스어가 국제 언어로서의 위상을 여전히 간직하고 있긴 했지만, 폴은 영어를 유창하게 구사했다. 타르드누아 식 억양이 섞여 있긴 했지만. 심지어 오페라 〈미뇽〉에 나오는 유명한 노래 구절을 흉내내어 「스피치 트리 발라드」 같은 시를 짓기까지 했다. 마치 연회 마지막에 즉흥적으로 시를 읊어대는 연설가처럼 외교관으로서의 재기를 유머러스하게 구사하면서.

워싱턴, 라파예트, 고귀한 디오스쿠로이여,
달려와 몽매한 연설가를 도와주기를!
감히 범접할 수 없는 영웅들인 그대들을 위해
차가운 물로 채워진 축배를 드나니,
그 어떤 것도 프랑스와 아메리카를 갈라놓을 수 없을 것이다,
콜롬비아 만세! 공화국 만세!

이 시에서 언급된 차가운 물은 폴이 한창 금주법이 시행되고 있던 시기에 미국에 발을 내딛었음을 말해준다.

당시 두 나라의 관계는 그리 좋은 편이 아니었다. 전쟁을 치르는 동안 미국에 진 빚이 외교에 큰 짐이 되고 있는 터였다. 처음 6개월 동안 폴은 중재와 화해의 성격을 띤 켈로그-브리앙 조약에 관한 컨퍼런스에 참여했다.

"나는 우호를 다짐하는 의미로 팔뚝이 빠질 정도로 힘껏 악수를 했다."

훗날 그는 그렇게 기록했다.[146] 마찬가지로 중요한 그의 두 번째 임

무는 프랑스와 미국의 우의를 가능한 한 탄탄하게 다시 다져두는 것이었다.

프랑스에서 여름을 보낸 클로델은 11월, 미국으로 돌아오는 길에 시간을 내서 사이클론으로 큰 피해를 본 구아델루프에 들러 본국의 물질적 지원을 제공해주었다.

1922년, 사회·경제적으로 극심한 위기에 처한 뉴욕에 다시 돌아온 폴은 주식시장의 대폭락으로 인한 경제 공황의 비극을 목도하게 된다. 한편, 루이즈에게서 1년 넘게 암으로 고통받고 있던 자신의 어머니가 죽어가고 있다는 소식을 전해 들은 그는 필립 베르틀로에게서 특별히 프랑스로 돌아갈 수 있는 허락을 받아낸다. 하지만 임종을 지켜보기엔 너무 늦게 도착한 탓에 6월 21일 빌뇌브에서 거행된 장례식에 겨우 참석했을 뿐이다. 폴은 신부의 조카였음에도 불구하고 거의 신자로 살지 않았던 자신의 어머니가 종부 성사를 받고 믿음 안에서 세상을 떠났다는 말을 루이즈에게서 전해 듣고 그것으로 위안을 삼을 수 있었다.

하루해가 저물고 구두를 벗게 되면,
그림자와 별, 그리고 어둠이 내린다
그리고 노년의 삶 또한 그 막을 내렸으니······[147]

외교관의 임무는 그에게, 유년 시절의 집 가까이 망자들이 잠들어 있는 고향에서 지체하는 것을 허락하지 않았다. 뉴욕으로 되돌아온 그는 1931년 8월까지 그곳에서 머물렀다. 두 달간의 휴가를 프랑스에서 보낸 그는 10월에 다시 미국으로 돌아갔다.

폴 클로델의 삶은 단속적으로 나뉜 삶이었다.

이곳에서 저곳으로 옮겨 다니며 잠시 머무르는 삶이기도 했다.

그는 미국 대륙을 동부에서 서부로, 뉴올리언스에서 캐나다까지 가로지르면서 스무 군데가 넘는 주요 도시들을 방문했다. 보스턴, 필라델피아, 로스앤젤레스, 샌프란시스코, 시카고…….

"나는 자동차로, 철도로, 비행기로 미국 땅을 누비면서 12개 대학에서 학위를 받았다. (……) 심지어는 라파예트 이후로 어떤 프랑스인도 가본 적이 없었던 남부의 도시들까지도 방문했다."[148]

루이지애나에서는 '아카디아Acadia (캐나다 남동부에 위치한 옛 프랑스 식민지 또는 아카디아[때로 루이지애나]에서 사용하는 캐나다-프랑스어─옮긴이)의 동국인들' 과, 뉴잉글랜드에서는 프랑스 대혁명 시기에 건너온 이민자들의 후손과 함께 프랑스어를 말할 수 있다는 사실에 감격하기도 했다. 그는 캘리포니아와 중서부에도 지대한 관심을 갖고 있었다. 새로운 세계의 지리적 다양성은 광대함을 사랑하는 클로델을 충분히 매혹시키고도 남음이 있었다.

그는 1933년 봄, 영원히 아메리카를 떠났다. 6년이란 긴 시간 동안의 미국 체류는 수많은 미국 내 이동과 의례적인 프랑스 체류, 수많은 유럽의 문화 도시들을 방문하는 일정으로 빽빽하게 채워져 있었다. 도시들을 순회하는 동안 그는 컨퍼런스를 개최하거나 자신의 작품세계에 관해 강의와 공연을 하기도 했다. 이제 그의 작품들은 전 세계에서 번역되고 공연되고 있었다. 그의 작품들 또한 그와 더불어 여행을 한 셈이다.

폴은 공간과 자유를 갈망하는 자신의 소망을 충족시켜준 나라에 경

의를 표하기 위해 「아메리카에 작별을 고함」이라는 감동적인 글을 쓰기도 했다. 그곳은 폴 자신의 본성과도 같은 자질을 갖춘 나라였던 것이다. 그 첫 번째로는, '융통성'을 들 수 있었다. 그것은 끊임없이 새로운 배경, 새로운 대화 상대, 새로운 삶의 조건에 적응할 줄 아는 자질이었다. 그리고 또한 관대함이었다. 그곳에서는 모든 혁신, 모든 발전, 모든 성공이 환영을 받았다. 그리고 무엇보다도 '역동적인 리듬'을 느낄 수 있었다. 미국인들은 언제나 쉼 없이 움직이면서, 불타오르는 에너지를 간직한 채 생의 도약을 위해 거침없이 자신을 내던질 줄 아는 것 같았다.

"미국인들의 삶을 통해 느껴지는 것은, 발전기의 주기적인 기계음과 뒤섞이는 증기 기관의 피스톤을 닮은 리드미컬하고 활기찬 추진력이다. 또한 그 힘을 최고조로 표현한 것이 바로 재즈다." [149]

예순다섯 살의 폴 클로델은 미국 사회만큼이나 여전히 활기에 차 있었다. 그의 호기심과 활력은 고스란히 남아 있었다. 걸음을 늦추지도 않았다. 그는 한군데에 정착하여 평온하게 살아갈 준비가 되어 있지 않았다.

이제 마지막으로 벨기에에서 머무르게 될 시간이 왔다. 대사 자격으로 '작지만 큰 도시'인 브뤼셀에 부임한 클로델은 리에주(루익), 브뤼주(브뤼헤) 그리고 앙베르(안트베르펀)를 방문했다. 그는 모든 것을 직접 보고 익혀야만 하는 평소 습관대로 박물관과 성당, 항구, 연안을 비롯한 곳곳을 샅샅이 훑고 다녔다. 가브리엘 프리조에게 보낸 편지에서 그는 그곳에 체류하는 것에 매우 만족해한다고 밝혔다. 특히 그곳 출신의 과거 그리고 현재의 예술가들을 사랑했다. 그는 벨기에가 전 세

계에서 가장 개방되어 있어 예술을 하기에 가장 유리한 나라 중 하나임을 지적했다. 마지막 공식 부임지인 벨기에서 폴은 '고향의 냄새'를 발견했다. 간척지로 이뤄진 생경한 풍경 속에서 대지와 이어지는 바다의 물보라가 시골의 향기와 한데 뒤섞이는 가운데.

그는 플랑드르의 화가들에게 경의를 표하는 글을 쓰기도 했다.[150] 얀 스테인, 니콜라스 마스, 그리고 누구보다도 렘브란트를 향해. 렘브란트의 「야간 순찰대」는 플랑드르 지방의 신비스러운 빛을 압축해놓은 듯했다. 폴에게는 마치 '쌓아놓은 금을 보고 느끼는 달콤한 충격'과도 같이 다가왔던 것이다.

"나는 대륙 위를 끝없이 날아다니는 정신 나간 늙은이에 불과하다."[151] 1935년, 45년간의 외교관 생활을 마치고 은퇴를 한 후에도 폴은 여행하기를 멈추지 않았다.

그는 우선 프랑스 구석구석을 누비고 다녔다.

그 후 벨기에, 네덜란드, 스위스, 에스파냐, 런던, 알제리, 케임브리지 등이 그의 행선지였다. 예전처럼 먼 곳을 다니지는 않았지만 여행 횟수는 별로 줄어들지 않았다.

폴은 집에서 조용히 머무르며 일을 할 때조차도 책 속에서 여행을 떠나곤 했다. 자신에게 국경과 새로운 지평을 열어준 나라들에 관한 추억을 글로 기록하면서. 그는 자신을 가두지 않은 채, 여전히 신선한 바람으로 자신의 글이 늘 새로울 수 있길 원했다. 평생 여행자들의 좋은 친구로, '지구의 북반구와 남반구를 돌아가며 방문하는 하늘의 순례자'[152]인 오리온 좌와 자신의 삶을 동일시하면서.

그의 작품 속 분위기 또한 그러했다. 그 속에서는 먼바다와 대양의 공기를 맘껏 호흡할 수 있었다. 항해를 누구보다 많이 했던 그였기에 더욱 그러했다. 그에게 바다는 먼 이국과 마찬가지로 크나큰 사랑의 대상이었다. 폴 클로델의 전기 작가 중 한 명은 그가 바다에서 보낸 시간이 모두 3년이 넘는다고 밝힌 바 있다. 폴은 너무 빠르고 효율적인 비행기로 인해, 열대지방에서 플랑드르까지, 극서에서 극동에 이르기까지 파도와 별이 총총 박힌 창공 사이에서 길을 찾아가며 맛보았던 행복이 사라져감을 아쉬워했다.

폴과 카미유가 서로 멀리 떨어져 지낸 오랜 시간 동안 그들의 유일한 공통분모는 걷기였다. 정신병원의 담장 안에 갇힌 채 은둔자의 운명에 처한 카미유는 자신의 방과 정원을 끊임없이 걷는 것으로 시간을 보냈다. 그 배경이 덴마크나 일본, 브라질의 해변, 미국의 숲, 극동의 섬이든, 또는 마치 나병환자 수용소 같은 초라한 병원 울타리 속이든, 그 움직임은 마찬가지였다. 클로델 가에 고유한, 당당한 리듬으로 걷는 그 모습만은 둘 다 다를 게 없었다.

카미유와 폴은 둘 다 노년기에 접어들었음에도 불구하고 여전히 활력을 간직하고 있었다. 그들의 육체는 세월에 아직 저항하고 있었고, 그들의 에너지 또한 고갈되지 않았다. 세월은 그들의 외모를 변모시켰다. 카미유는 여위고 허리가 굽은 채 초라한 옷차림을 하고 있었다. 벨기에에 머무르고 있던 폴은 콧수염을 밀어버렸다. 그렇다고 해서 더 젊어 보이는 것은 아니었다. 그는 체중이 늘면서 머리가 빠지고, 마흔다섯 살에 이미 귀가 잘 들리지 않기 시작했다. 귀에서는 끊임없이 윙윙거리는 소리가 들려왔다. 그는 그것을 '영원한 대양의 소리'라고 일

컬었다. 하지만 카미유는 여전히 폴을 자신의 '어린 폴'이라고 불렀다. 마치 그가 어린 시절에 성장을 멈춰버린 것처럼. 폴 역시 몽드베르그 정신병원의 초라한 수용자의 모습에서 여전히 아름다움과 천재적인 재능, 용기로 넘치던 누이의 옛날 모습을 다시 떠올리고 있었다.

폴이 카미유를 자주 방문하지 못한 것은 그의 잦은 외국 체류 탓이 기도 했다.

30년간 다음과 같이 14번의 방문이 이뤄졌음을 알 수 있다.

–1913년 8월, 빌에브라르에는 단 한 차례의 방문만을 함. 클로델이 함부르 크에 총영사로 부임한 해.
다른 방문들은 보클뤼즈에서 이뤄졌음. 1년 후 발발한 전쟁으로 인해 카미 유는 다른 환자들과 함께 그곳으로 이송됨.
–1915년 5월, 클로델은 일시적으로 보르도에서 살게 됨. 제1차 세계대전 이 절정에 달하고 있었음.

브라질에 전권대사로 부임한 그는 3년 가까이 그곳에 머물다가 휴전 후에나 프랑스로 돌아오게 된다. 그리고 미국에 긴급한 임무를 띠고 다 시 파견된다. 그가 오랫동안 카미유를 찾아갈 수 없었던 이유였다.

–1920년 10월, 코펜하겐으로 부임한 그는 카미유와 지리상으로 좀더 가까 워지긴 했지만 단 한 번밖에 방문할 수 없었음.
–1925년 3월, 3년간 일본에 머무르는 동안 단 한 차례의 방문을 함.
–1927년 8월.

–1928년 8월.

–1930년 8월.

–1931년 8월.

–1932년 9월. 프랑스에서 정기 휴가를 보내는 동안 다섯 차례의 방문이 이뤄짐. 클로델은 미국에서 대사로 근무하는 중이었음.

–1933년 9월.

–1934년 9월. 벨기에에서 근무하는 동안 두 차례의 방문이 각각 여름휴가 기간에 이뤄짐.

–1935년 7월. 클로델은 외교관의 임무를 마치고 은퇴함.

–1936년 7월.

그 후 7년간 폴의 방문은 중단된다. 그가 카미유를 보지 않고 지낸 가장 오랜 기간이었다. 그는 마지막 기운마저 앗아간 빈혈로 인해 고통받고 있었다. 어린 손자의 죽음이 그에게 충격을 주기도 했다. 방문이 오랫동안 중단되었던 사실에 관해 그는 어떤 해명도 하지 않았다. 지쳐버린 탓일까? 자신의 가족에게만 몰두해서였을까? 자신의 시간을 작품에만 할애하고 싶었던 작가의 이기심이 작용한 탓이었을까? 또는 빈곤과 고독의 세월로 인해 비참하게 변해버린 카미유를 다시 보기 두려웠던 것일까?

1943년 9월, 폴은 마지막으로 카미유를 만났다. 그녀는 그로부터 한 달 후 세상을 떠났던 것이다.

"그녀를 홀로 버려두었던 것이 뼈저리게, 뼈저리게 후회가 된다……."

그는 훗날 자신의 죽음이 가까워지자 그렇게 자신의 심경을 적었다.

그 오랜 세월 동안 그는 거의 언제나 혼자서만 카미유를 보러 가곤 했다.

때때로 그의 아들 피에르와 앙리, 맏딸 마리와 사위 로제 메키예 중 한 명이 그를 동반하기도 했다. 카미유는 조카들의 이름과 심지어는 별명까지 모두 외우고 있었다. 그들의 삶에서 중요한 사건들에 대해서도 모두 알고 있을 정도였다. 폴의 막내딸인 르네는 '여름이면 방문하곤 했던' 노부인을 기억했다.

30년간 14번의 방문……. 그리고 어쩌면 폴이 기록하지 않은 방문이 더 있었을지도 모른다. 얼마 되지 않았지만, 또한 많은 것이기도 한 그의 방문 횟수는 카미유를 향한 변함없는 애정을 증명하는 것이었다. 사람들이 말하거나 기록했던 것과는 달리, 그들 남매 사이의 끈은 끊어지지 않은 채 연결되어 있었던 것이다.

그렇다면 여전히 한 가지 의문이 남게 된다. 권력과 수단을 동시에 갖고 있었던 그가 왜 그녀를 그대로 정신병원에 방치해두었을까?

남매의 사랑은, 이별과 부재, 심지어 야릇해 보이는 운명의 장난에도 불구하고 여전히 그 생명력을 이어갔다. 카미유의 편지와 폴의 방문이 그 사실을 여실히 보여주고 있다. 카미유는 그를 원망하지도 않았으며, 폴이 진정으로 그녀를 버린 것도 아니었다. 그는 몽드베르그의 의사와 간호사 들 다음으로 카미유의 고난을 직접 확인한 증인이었다. 그녀에게서 그를 멀리 떼어놓은 물리적 거리나 가족에 대한 의무, 시인과 외교관의 임무조차도 그에게 정신병원에 갇혀 있는 병약한 누

이를 잊게 하진 못했다.

그 어떤 것도 그들이 서로 주고받은 말, 그들이 나눌 수 있던 것들을 사라지게 하진 못했다.

카미유는 언제나 폴을 "사랑하는 나의 폴"이라고 불렀다.

그녀가 마지막 숨을 거둘 때, 의사와 간호사들 앞에서 마지막으로 한 말도 바로 그것이었다.

"사랑하는 나의 폴."

폴 클로델이 자신의 누이를 위해 할 수 있는 최선은 침묵하는 것이었다. 끝없이 말을 뱉어내던 달변가이자 거침없는 작가이며 시인이었던 그는 자신이 할 수 있는 가장 가치 있는 것을 그녀에게 바친 셈이었다. 그것은 의도적이고 철저한 말의 부재였다. 그의 침묵은 카미유를 향한 가장 크나큰 사랑과 존경의 증표였던 것이다.

고독의 심연에서 소외된 존재로 살아가다

카미유는 갇힌 채로 살고 있었다.

자유를 박탈당한 채 일거수일투족을 감시당하면서, 사방이 막혀 있는 공간에서 지냈다. 울타리, 높은 담장, 바리케이드가 쳐진 창문들, 자물쇠로 잠가놓은 문들. 그녀는 감시 구역 안에서만 오갈 수 있었다. 심지어 병동 안에서조차 밤낮으로 교대하며 일하는 간호사들로 인해 사소한 행동 하나하나가 모두 감시의 대상이 되었다.

1913년 3월 빌에브라르에 수용된 카미유는 1914년 9월 7일, 병동의 다른 환자들과 함께 프랑스 남부로 이송되었다. 파리로 진격해오는

독일 부대들을 피해 철저한 감시 아래 이뤄진 이동이었다. 카미유는 그 후로 더이상 보클뤼즈의 몽드베르그 수용소를 떠나지 못했다. 그곳에서 이뤄진 첫 번째 검사에서 의사 브로케르는 그녀가 '계통적 피해망상'을 앓고 있음을 확실히 했다. 카미유는 1943년 그곳에서 오랜 은둔의 삶을 마감했다.

모두 합쳐 30년간 공백 없이 이어진 수용 생활이었다. 그녀는 아주 드물게 아비뇽으로 산책을 나간 것 말고는 세상과 단절된 채 자신의 작은 세상 밖으로 결코 나가본 적이 없었다.

한곳에만 머물러야 하는 운명. 병원과 수도원과 감옥을 섞어놓은 듯한 배경 속에서 단조롭고 정체된 시간표를 따라 살아야 하는 운명.

그 속에서 그녀가 한 일은 무엇이었을까? 카미유는 방에서 걷기를 계속했다. 한밤중에도 불면증에 시달리며 방안을 걸어 다니는 그녀의 모습은 간호사들은 놀라게 했다. 걷기는 수용 생활과 좋지 못한 음식에도 불구하고 여전히 남아 있는 내면의 에너지를 발산시켜주는 행위였다. 수용 기간 중에도 변함없이 카미유를 괴롭히는 어두운 생각들 (누군가가 자신의 작품을 도용하고, 자신에게 독을 먹이려 한다는)을 떨쳐버리게 해주었다.

지칠 줄 모르는 카미유는 정원을 누비고 다니기도 했다. 그곳에서는 더 여유 있고 즐거운 표정을 지으면서. 그녀에 관한 의료기록에서 간호사들의 보고서는 늘 같은 이야기를 하고 있었다. 그들은 카미유가 빌에브라르와 몽드베르그의 오솔길을 사방으로 걸어 다니면서 무척 즐거워했다고 증언했다. 빌에브라르는 그녀에게 더 많은 다양한 즐거움을 선사해주었다. 온실, 과수원, 채소밭, 닭장과 축사 등이 있는 그곳

은 시골에서 보낸 그녀의 어린 시절을 상기시켜주었다.

카미유는 쇼핑하는 것을 좋아했다. 주머니에 용돈이 조금이라도 있을 때는 비스킷, 사탕과 계란 등을 파는 매점으로 향하곤 했다. 여전히 독살에 대한 강박적인 두려움을 떨쳐버리지 못한 그녀는 구내식당에서 주는 음식을 믿지 못하고 잡다한 먹을거리로 끼니를 때우고는 했다. 스스로 구입하는 음식은 그녀의 얼마 되지 않는 즐거움이었다.

그녀는 정신병원 안에서의 매우 한정된 이동을 제외하고는, 겨울에는 방문 앞 복도에, 여름이면 병동 입구 옆 시원한 곳에 놓아둔 의자에 앉아 시간을 보내는 것을 좋아했다. 카미유는 그렇게 몇 시간씩 곰곰 사색에 잠기고는 했다. 간호사들은 이처럼 고통스러운 상황 속에서도 홀로 말하고 미소 짓거나 심지어는 웃음을 터뜨리는 카미유를 발견하기도 했다. 그녀는 어떤 경우라도 결코 평소의 유머 감각을 잃지 않았다. 나머지 시간은 마치 조각상처럼 아무 말 없이 침묵하며 자리에 앉아 있었다.

카미유는 대부분의 시간을 거의 홀로 보냈다. 친구도 사귀지 않았다. 어쩔 수 없이 환자와 간호사 들을 알고 지내긴 했지만 그들과도 거리를 유지했다. 그녀는 모든 사람, 특히 의사들을 경계하며 누구와도 인연을 맺지 않고 철저하게 고립되어 30년을 보냈다.

30년간의 고독이었다.

다음은 1914년 7월 20일, 빌에브라르에서 야간 근무를 담당했던 라가르드 간호사의 보고서이다.

카미유 클로델은 모든 사람과 멀리 떨어져 지낸다. 혼자 말하고 혼자 웃는다. 손을 사용해야 하는 일은 하지 않고, 자신이 좋아하는 쇼핑만 한다. 그리고 때때로 왜 자신을 정신병원에 가둬놓고 고통스럽게 만드는지 자문해보곤 한다. 그녀에게 이곳은 고문과 고통만이 존재하는 장소이며, 밤낮으로 그녀를 괴롭히는 곳일 뿐이다. 그리고 끊임없이 자신은 '가족과 단절된 채 감금된 불쌍한 여자'라고 되풀이해 말한다.

카미유를 방문하는 사람은 드물었다. 거의 없었다고 하는 편이 옳을 것이다. 폴을 제외하고는. 아무리 자신의 어머니를 보고 싶어해도 소용이 없었다. 어머니 루이즈 아타나이즈는 꼼짝도 하지 않았다. 30년 간 단 한 번도 카미유를 찾아오지 않았던 것이다. 여동생 루이즈 역시 별반 다르지 않았다. 1930년 10월, 단 한 번 처음이자 마지막으로 카미유를 찾아왔을 뿐이다. 그들은 17년 만에 처음 만난 터였고, 그것이 그들의 마지막 만남이 되었다. 자신의 아들과 그의 젊은 아내를 동반한 루이즈는 그들이 카미유를 다시 만나러 가지 못하게 했다.

아틀리에와 로댕의 초기 수업을 카미유와 함께한 영국인 친구 제시 립스콤은 남편 윌리엄 엘번과 두 번 몽드베르그로 그녀를 방문했다. 1924년 5월과 1929년 12월이었다. 그것은 예외적인 방문이었다. 윌리엄 엘번은 의자에 앉아 있는 카미유의 모습을 카메라에 담았다. 어느덧 예순다섯 살이 된 그녀의 이 사진은 카미유 클로델의 수용 생활을 담은 유일한 시각적 증인이 된 셈이다.

따라서, 30년간 카미유에게는 폴의 열네 번의 방문과 다른 사람들의

세 번의 방문이 전부였다. 평균적으로 1년에 한 번도 되지 않은 셈이다!

그것은 클로델 부인이 빌에브라르에 이어 몽드베르그의 원장에게 엄격한 지시를 내렸기 때문이다. 카미유에게 가장 철저한 고립 상태를 유지하도록 하라는 것이었다. 그리하여 모든 수용자가 입소하자마자 등록되는 몽드베르그의 규정집에 '방문금지'라고 명기돼 있었다. 그리고 그 지시는 카미유가 죽을 때까지 그대로 유지되었다.

카미유가 빌에브라르에 있을 당시 샤를 티에리가 그녀를 만나고자 했다. 그러나 그는 경비실까지 들어갔지만 자신의 사촌을 만나지는 못한 채 다시 파리로 발길을 돌려야 했다. 카미유 어머니의 지시가 철저하게 지켜진 셈이었다. 제시에게는 특별 허가가 필요했지만 그 후로도 방문 금지는 여전히 엄격하게 유지되었다.

카미유에게 유일하게 허락된 외부와의 접촉은 그녀가 받아보는 편지가 전부였다. 그런데 편지조차도 뜸하게 전달되었다. '빌에브라르 사건'으로 인해 충격을 받은 클로델 부인은 카미유의 편지에 관한 금지 명령을 결코 풀지 않았던 것이다. 정신병원의 규정집은 '편지 금지'라고 명기해놓았다. 그 속에는 편지를 보내도 좋다고 허락된 이들의 이름과 주소가 씌어 있었다. 빌뇌브 쉬르 페랑 타르드누아에 사는 미망인 클로델 부인과 마사리 부인, 프랑스 대사관의 폴 클로델이 파리의 파시 가와 브랑그에 있는 그의 성의 주소지와 함께 기록되어 있었다.

그 외에는 다른 어떤 친구나 사촌 또는 지인도 카미유와 소통할 권리가 없었다. 종종 거듭 확인되는 클로델 부인의 금지령은 단호했다. 규정집에 등록되지 않은 사람에게 보내려는 카미유의 편지는 물론, 위

에 언급되지 않은 사람이 보내온 편지도 그녀에게 전해지지 못했다. 정신병원을 오가는 수많은 편지를 걸러내는 임무를 맡은 원장 또한 그 지시를 엄격하게 지켰다. 카미유가 보내거나 받은 편지들은 대부분 개봉조차 되지 않은 채 오늘날까지도 여전히 그녀의 의료기록에 남아 있다.

클로델 부인은 1915년 1월 16일 몽드베르그의 수도원장에게 다음 과 같은 편지를 보냈다.

내 딸이 내게 보낸 편지에서, 여기저기에 많은 편지를 썼다고 말하더군요. 나는 그 편지들이 그곳에 그대로 머물러 있기를 바랍니다. 그 망할 놈의 편 지들을 절대로 보내면 안 된다고 이미 여러 번 주의를 드렸습니다. 작년에 편지 때문에 우리가 곤경에 처했던 사건을 잊지는 않았겠지요. 나와 그녀 의 동생 무슈 폴 클로델을 제외하고는, 카미유가 그 누구에게 편지를 쓰거 나, 방문이나 편지를 받는 것을 엄격하게 금하는 바입니다. 그녀가 아무에 게나 편지를 쓰게 내버려두는 것이 얼마나 위험한 일인지 말로 설명할 수 는 없지만 말입니다. 따라서 어떤 이유로도 결코 그런 일이 일어나지 않기 를 바라는 바입니다.

또는, 원장에게 다음과 같은 편지를 보내기도 했다.

카미유가 어떻게 의사선생님이나 원장님 외에 다른 사람을 통해 내게 편 지를 전달했는지 심히 염려가 되는군요. 그 문제로 몹시 신경이 쓰입니다. 나 외에 다른 사람에게도 보낼 수 있을 테니까요. (……) 원장님께 다시 한

번 부탁드립니다. 그녀가 누구를 통해 편지를 보내는지 알아내서, 그곳의 행정을 거치지 않고 편지를 보내는 일이 다시는 없도록 조치해주시기 바랍니다.

그리하여 카미유의 고립은 일상이 되어갔다. 그녀는 그 사실에 분개했다. 그녀의 어머니는 그녀에게 정기적으로 음식과 의복을 소포로 보냈다. 그러나 아무리 푸짐한 소포라도 한 번의 방문이나 편지에 담긴 애정을 느끼게 해주지는 못했다.

1913년 3월 23일, 카미유는 어머니에게 편지를 보냈다.

사랑하는 엄마,

보내주신 물건들은 잘 받았어요. 돈이 많이 들었겠네요. 이 돈의 사 분의 일만 있어도 나는 오랫동안 평온하게 잘 살 수 있을 텐데 말이죠. 내가 좋아하던 케 드 부르봉의 아틀리에에서. 이 농담 같은 일들이 언제까지 지속될 건가요? 도대체 언제까지 이렇게 지내야 하는 건가요? 제발 좀 알고 싶군요.

대체 왜 이러는 건지 무슨 얘기라도 해줘야 하는 거 아닌가요? 사실대로 얘기해주면 화내지 않을게요.

올해 내게 이런 일이 일어날지 정말 상상도 못했다고요. 어떻게 나한테 이럴 수가 있나요! 이미 그토록 오랫동안 고통받은 내게 어떻게!

덕분에 이곳에서 특별한 부활절 축제를 보내게 되었군요. 어쨌거나 부디 나한테 뭐라고 말 좀 해주세요.

<div style="text-align: right">카미유로부터</div>

자신에게 내려진 금지령을 충분히 인식한 카미유는 철저한 감시 속에서도 자신의 주변 인물들과 다시 접촉을 시도했다. 경비원이나 좀더 관대한 간호사를 '매수하여'[153) 그들을 통해 편지를 바깥으로 내보내면서. 빌뇌브 레자비뇽의 투르 필립 르벨에 거주하는 미망인 블랑 부인이 그런 경우였다. 그녀는 1915년 카미유의 사촌 앙리에트 티에리에게 편지를 보내 "자신이 카미유에게 너그러운 도움을 주었다"고 얘기했다. 카미유에게 자신의 이름과 주소로 보내는 편지 속에 또 하나의 편지를 작은 봉투에 넣어 보낼 것을 충고했다고 전한 것이다. 비밀스럽고 은밀한 공모의 분위기가 감돌았다. 유배당한 죄수가 상상해낸 것과 같은 초라한 속임수였다.

하지만 클로델 부인의 의심을 피해갈 수는 없었다.

"어제 나는 누가 전해주었는지 모르는 내 딸의 편지 두 통을 받았습니다. 그녀는 몹시 불평을 하더군요……"[154)

클로델 부인은 감시를 더욱 강화할 것을 요구했다. 카미유로 하여금 바깥세상과 모든 접촉을 끊게 하기를 원했던 것이다. 클로델 부인 스스로 딸의 가장 엄격한 감시인인 셈이었다. 자신의 딸이 느끼는 고독과 슬픔보다는 세인들의 험담과 비방이 더욱 신경 쓰였던 탓이다.

그녀에게서 관대함이나 동정은 기대할 수 없었다. 클로델 부인은 죽는 순간까지 주장을 꺾지 않았다. 카미유가 '예전처럼' 빌뇌브로 돌아가서 그녀 곁에서 살게 해달라고 간청하자, 놀란 그녀는 즉시 원장에게 편지를 보냈다.

1915년 9월 11일이었다.

그건 절대로 가능하지 않습니다. 나는 이미 많이 늙었고, 무슨 일이 있어도 내 딸의 요구를 들어줄 수가 없습니다. 그 애는 내 말을 절대로 들을 리가 없으며, 제멋대로 나를 괴롭힐 게 분명합니다. 나는 절대로 그렇게 할 수 없습니다. 지금까지 그녀는 우리를 수없이 속였기 때문입니다.

1915년 10월 20일, 카미유의 계속된 요청에 클로델 부인은 다음과 같이 말했다.

나는 어떤 일이 있어도 그녀를 그곳에서 꺼내줄 수가 없습니다. (……) 예전처럼 그 애를 내 집으로 데려오거나, 다시 그 애의 아틀리에로 가게 하는 일은 절대로, 절대로 없을 것입니다. 이미 일흔다섯 살이나 먹은 내가 해괴한 생각으로 꽉 차 있는 딸을 맡을 수는 없습니다. 우리한테 좋지 않은 의도를 품은 채 우리를 미워하며 해를 입히려는 딸을 책임질 수는 없는 것입니다. 그 애가 좀더 편하게 지내기 위해 비용을 더 지불해야 한다면 그렇게 하겠습니다. 하지만 제발 그 애가 그곳에 있게 해주세요. (……) 그 애는 문제투성이 딸입니다. 절대로 다시 보고 싶지 않습니다. 우리에겐 골칫거리일 뿐이기 때문입니다.

심지어는 5년 동안 카미유를 관찰해온 몽드베르그의 의사들이 그녀의 편집광 증세가 약화되었으며, 증상을 보이는 간격이 예전보다 길어졌다고 안심시켜주었음도 불구하고 클로델 부인은 자신의 딸을 그곳에서 퇴원시키기를 거부했다. 클로델 부인은 의사들과 원장에게 카미유를 더 데리고 있어줄 것을 간청했다. 그녀는 딸을 두려워하고 있었

던 것이다.

"그 애는 우리를 미워해요⋯⋯. 그래서 우리한테 어떤 나쁜 짓을 할지도 모릅니다."

1920년 6월, 클로델 부인은 정신병원의 원장에게 다음과 같은 편지를 보냈다.

그 애가 만약 그곳에서 나온다면, 내가 장담하건대 즉시 우리에게 큰 문제를 일으키고 말 겁니다. 피해망상증 환자를 그렇게 위험을 무릅쓰고 세상에 내보내서는 안 될 것입니다. 그들이 예전과 같은 환경에서 지내게 되면 즉시 그 증세가 다시 나타나고 말 테니까요.

나는 지금 내 집이 아니라 둘째 딸의 집에서 살고 있습니다. 이미 많이 늙었고 자주 아프기 때문에 지금 그곳에 있는 그 애를 책임질 수도 없으며, 당신들이 내보내게 하지도 않을 것입니다.

클로델 부인은 카미유를 일컬어 "그곳에 있는 그 애"라고 지칭했다. 자신의 딸과 거리를 두고 떨어져 있고 싶어하는 의지가 반영된 표현일 것이다.

반면, 클로델 부인은 '나'라고 하는 대신 '우리'라는 표현을 종종 썼다. 그 '우리'는 누구를 지칭하는 것일까? 아마도 그녀 자신을 포함해 매일 그녀와 삶을 함께한 이들을 가리킬 것이다. 그녀의 딸 루이즈, 그녀에게서 빌뇌브의 집을 산 루이즈의 아들 자크 드 마사리! 이미 세실 모로 넬라통과 결혼해서 곧 증손자를 안겨줄 손자의 미래를 안전하게 지키기 위해 클로델 부인은 카미유가 어린 시절의 집으로 되돌아오는

것을 필사적으로 막고자 했다. 그녀는 폴이 외국의 새 부임지로 떠나기 전에 항상 들러서 휴식을 취하곤 하던, 교회와 묘지 근처 고향집의 평온을 카미유가 깨뜨릴 것을 염려했다. 하지만 클로델 부인이 보기에도 폴은 외국을 비롯해서 프랑스에서 머무를 때조차도 그의 아내의 친척들과 함께 뷔제의 오스텔 등지에서 많은 시간을 보내는 게 사실이었다.

클로델 부인은 걸핏하면 폴을 끌어들이며, 문제가 발생할 때마다 원장에게 자신의 아들을 '무슈 폴 클로델'이라고 지칭하며 그와 의논하겠다고 약속했다. 그녀가 '우리'라는 말을 할 때는 그녀와 마사리 가족, 멀리 있는 명망 높은 아들을 포함하는 것이었다. 그리고 그 '우리'에 카미유는 포함되지 않았다.

그녀는 이제 더이상 가족에 속하지 않았던 것이다.

가장과 유혹

폴은 대가족 속에서 살고 있었다. 그의 아내는 그에게 연이어 다섯 명의 자녀를 안겨주었다. 세 명의 딸과 두 명의 아들. 큰딸인 마리와 큰아들 피에르는 1907년과 1908년에 중국에서 태어났다. 셋째인 렌은 1910년 프라하에서, 넷째 앙리는 1912년 프랑크푸르트에서 태어났다. 막내딸 르네는 1917년 그녀의 아버지가 전권대사로 부임해 있던 리우데자네이루에서 태어났다. 클로델 일가는 전 세계에 뿌리를 내리고 있는 셈이었다. 렌의 대모는 체코인 친구인 즈덴카 브라우네로바로 책에 삽화를 그리고 장서표를 만드는 화가였다. 르네의 대모는 시인

가브리엘레 단눈치오가 사랑했던 유명한 이탈리아인 배우 엘레오노라 두세(라 두세)였다.

아이들은 각각 세례명보다 더 자주 불리는 애칭을 갖고 있었다. 마리는 슈셰트, 렌은 지제트, 피에르는 보비슈, 앙리는 리리, 르네는 도딘 또는 네네트라고 불렸다.

"나의 결혼을 통해 바다 저편에서 꿈꾸었던 여인과 아이들을 만났다. 눈빛만 보아도 서로를 알 수 있고, 마치 실제로 존재하는 듯 꿈속에서 이미 친숙해진 사람들이었다. 난 마치 꿈을 꾸는 것 같았다."[155]

자신의 아이들에게 한없이 다정했던 폴은 그들 중 하나가 그의 볼에 뺨을 대거나 어깨에 얼굴을 기댈 때면 감동해서 눈물을 흘리곤 했다. 그는 아이들의 재잘거림, 웃음소리, 장난을 사랑했다. 종종 그들을 위해 황당한 이야기를 지어내 아이들을 웃기거나 놀라게 하기도 했다. 그는 혼자만의 생각에 잠겨 있거나 몰두해서 신문을 읽을 때가 많았지만, 엄격한 사람이라는 평판이 무색할 정도로 아이들에게는 다정다감한 아버지의 모습을 보여주었다. 그가 루이 마시뇽에게 보낸 편지에도 그런 마음이 잘 드러나 있다.

"나한테는 아이들이 있지요. 그들이 아무리 큰 잘못을 고백한다 해도 나는 언제라도 용서할 수밖에 없을 것 같습니다……."

그와 그의 가족이 만들어내는 분위기는 폴이 어둡고 긴장된 어린 시절을 보냈던 빌뇌브의 그것과는 전혀 닮지 않았다. 식탁에서 그들은 얘기하고, 웃고, 소란을 피웠다. 별로 다툴 일도 없었고, 서로 화기애애한 분위기를 만들어갔다. 폴의 집에서는, 그의 어린 시절을 망쳤던 경직된 분위기는 발을 붙일 곳이 없었다.

폴은 자신의 아내에게 존대어로 얘기했다. 그녀는 아내와 어머니, 집안 여주인의 역할을 완벽하게 해냈다. 새로운 나라에서 새 학교를 찾고 아이들이 그곳에 잘 적응할 수 있도록 신경 쓰는 것은 쉬운 일이 아니었다. 그들이 어렸을 때는 아버지의 여정에 동참할 수 있었다. 큰 아들 피에르는 프랑스의 스타니슬라스 콜레주의 기숙사로 들어갔다. 아주 어릴 적부터 골결핵을 앓고 있던 앙리는 베르크에서 오랫동안 요양하느라 브라질에 동행하지 못했다. 폴의 아내는 그의 곁에서 수개월을 머물렀다. 아버지의 잦은 이동의 덕을 가장 많이 본 것은 위의 두 딸들이었다. 그들은 리우에서 수영을 하고, 브라질 친구들의 대저택에서 말을 타기도 했으며, 일본의 아름다운 명소를 방문하거나 서양의 상류층 클럽에서 브리지 게임을 하기도 했다. 또한 야자수와 만개한 벚꽃, 리우 주민의 가무잡잡한 피부와 진하게 화장한 노의 연극배우들의 얼굴이 천연색 꿈처럼 뒤섞이는 영화 같은 배경 속에서 첫사랑의 유희를 즐기기도 했다.

아이들과의 수많은 대화로 이뤄진 가족의 속삭임은 폴이 가는 곳마다 함께 따라다녔다. 그는 자녀들과 수시로 대화를 하며 그들의 기쁨과 고통, 그리고 머지않아 그들의 사랑에까지 세심한 신경을 썼다. 필연적으로 그들 가족은 그 숫자가 늘어갔다. 마리는 로제 메키예와 결혼해서 세 명의 아들을 두었다. 피에르는 유명한 보석세공소 창업자의 딸인 마리옹 카르티에와 결혼해서 다섯 자녀를 낳았다. 그들의 큰딸 이름은 비올렌이었다.

앙리는 젊은 그리스인 여성 크리스틴 디플라라코스와 결혼했다. 그들은 네 자녀를 두었는데 그중 딸 하나의 이름은 마리 시뉴였다.

폴의 셋째 딸 렌은, 베르틀로의 친구인 화가 아르망 푸엥의 양자 빅토르 푸엥(그는 훗날 자살했다)과의 사랑이 실패로 돌아가자 외교관인 자크 카미유 파리와 결혼을 했다. 그는 워싱턴에서 클로델의 서기관이었고, 훗날 유럽심의회 창립 멤버 중 하나가 된 인물이다. 그들 사이에서는 모두 여섯 명의 자녀가 태어났는데, 그중엔 카미유라고 이름 붙인 딸과, 훗날 대고모인 카미유 클로델의 회고록을 펴낸 렌 마리 파리가 있었다.

막내인 네네트는 자크 낭테의 아내가 되어 두 명의 자녀를 낳았다.

모두 합쳐, 폴은 다섯 명의 자녀와 두 명의 며느리, 세 명의 사위, 그리고 스무 명의 손자와 손녀를 두었다.

그들 중 몇몇에게 비극적인 죽음이 닥쳤다. 렌과 자크 파리의 어린 아들인 샤를 앙리가 세상을 뜬 것이다. 이 어린 손자의 죽음에 깊은 충격을 받은 폴은 훗날 자신이 죽으면 그의 곁에 묻어달라고 요청했다. 폴이 태어나기 전, 보름 동안의 짧은 생을 마치고 세상을 떠난 그의 형의 이름(샤를 루이)과 비슷한 이름을 가진 손자의 죽음은 그에게 불행한 가족사를 다시 떠올리게 했다.

폴이 가장의 아우라를 아낌없이 발휘하며 이끌어온 이 대가족의 행복은 카미유의 고독을 더욱더 두드러지게 했다. 카미유는 그녀에게 무관심한 병자들 사이에서 홀로 늙어갔다. 가족의 삶과 무리에서 소외된 그녀는 저주받은 사람과도 같았다. 어떤 이유로도 정신병원 밖으로 나갈 수가 없었다. 어떤 결혼식이나 세례식에도 참석할 수 없었고, 크리스마스 파티나 부활절 축제에도 외출이 허락되지 않았다.

심지어 장례식에도 초대받지 못했다. 1929년 6월, 여든일곱 살로 세

상을 떠난 어머니의 장례식, 1935년 5월 병으로 죽은 동생 루이즈의 장례식, 어린 샤를 앙리의 장례식, 그리고 조카 자크 드 마사리의 장례식에도 참석하지 못했다. 카미유가 한때, 자신을 병원에 가둔 것이 그의 재산을 지키기 위해서라고 믿었던 바로 그 조카였다.

카미유 가족의 삶과 죽음은 그녀를 소외시킨 채 흘러갔던 것이다.

철저하게 고립된 카미유의 삶과는 정반대로 폴의 주위에는 언제나 많은 사람이 있었다. 친구라기보다 대부분 공적인 관계로 맺어진 사람들이었지만. 그의 직업은 그가 세상으로 나가기를 요구했다. 그건 그가 맡은 직무의 원칙이기도 했다. 외교는 사람들과의 접촉 속에서 이뤄지는 것이므로.

그의 주소록에는 얼마나 많은 인사의 이름이 적혀 있었을까? 아마도 빼곡하게 적힌 사람들의 숫자만 보고도 카미유는 몹시 놀랐을 것이다. 그녀에겐 자신의 병동이 세상의 전부였으니까.

폴을 둘러싸고 있는, 다소 긴밀하거나 특별한 인맥은 그에겐 가족 다음으로 중요한 두 번째 그룹을 형성하고 있었다.

두 번째 그룹에 속한 인사 중에는 누구보다도 외교관이 주를 이루고 있었다. 외국 대사와 프랑스 대사들, 총영사와 영사들, 문화담당관, 대사관 무관, 상무관, 서기관과 오랫동안 친구였던 케 도르세의 사무총장(15년 동안 극동에 부임해 있던 시인 생 존 페르스가 그 자리를 물려받았다) 베르틀로를 포함해서. 폴 클로델은 그의 오랜 경력을 거치는 동안 제3공화국 역사의 빠른 리듬에 맞춰 재빠르게 교체된 한 무리의 외무성 장관들과 개인적으로 친분을 맺고 지냈다. 그중에서 '첼로 같은 장

중한 목소리'와 '시류에 어울리는 선원의 코'를 가진 아리스티드 브리
앙이 그가 가장 좋아하는 인물이었다. 브리앙은 베르틀로와 함께 오랫
동안 폴의 중요한 후원자였다. 폴은 무엇보다 상대의 말을 잘 들어주
고 진실만을 사랑하는 브리앙의 모습을 존중했다. 폴은 다음과 같은
말로 그에게 경의를 표했다.

"유럽이 양식을 잃어버리자, 브리앙 또한 삶에 작별을 고했다." 156)

알렉상드르 리보, 루이 바르투, 피에르 라발, 앙드레 타르디외는 그
다음으로 폴에게 영향을 미친 인물들이었다. 리옹의 시장이자 아마추
어 피아니스트, 모든 형태의 예술을 사랑하는 고등사범학교 출신으로
급진사회당의 의장이며 '기요티에르 다리 아래로 푸르스름한 아라리
스 지류를 단번에 삼켜버리는 론 강처럼 부르주아와 민중의 물결' 157)
을 자신과 함께 이끌어가는 에두아르 에리오 역시 폴의 존경과 감탄을
독차지했다. 폴은 브리앙과 마찬가지로 그를 자신의 친구로 여겼다.
에리오 역시 폴을 무척 아꼈으며, 조제프 폴 봉쿠르와 에두아르 달라
디에의 내각과 함께 끝이 난 폴의 경력을 내내 보살펴주었다. 하지만
세속적으로는 사회의 저명인사였던 그들 모두가 폴의 전투적인 가톨
릭 신앙에 관대한 태도를 보인 것은 아니었다.

'영사님', '공사님', '대사님'……. 그의 호칭들은 경외심을 불러일
으켰다. 그는 왕과 대통령을 알현할 때면 유니폼과 이각모, 훈장을 착
용했다.

외국에서는 그의 지위 덕분에 인맥이 점점 확장되어갔다. 폴은 프랑
스의 이해를 지키기 위해 은행가, 실업가, 사업가와 심지어는 모리배까
지도 맞아들였다. 점심, 저녁, 칵테일 파티와 리셉션은 그의 일상이었

다. 그는 세속성과 세속적인 사람들을 몹시 싫어했지만 피할 수는 없었다. 심지어 그것은, 표면적으로는 그의 삶의 중추를 이루는 것이었다.

그는 프랑스 대사관에서 전 세계의 정치인, 예술가, 대학교수와 학장, 모험가와 여성을 맞아들였다. 자신이 누구와 상대를 하는지 항상 알지는 못한 채.

그는 모두 세 명의 미국 대통령을 만났다. '항상 개암 열매를 조금씩 갉아먹고 있는 입 위로 불안해하는 날카로운 작은 눈'을 지닌 캘빈 쿨리지, '다양한 재난과 재앙 전문가' [158]인 허버트 클락 후버, '커다란 머리'와 '강력한 턱' [159]을 가진 프랭클린 루스벨트가 그들이었다. 루스벨트 대통령은 외형적으로는 카리스마를 느낄 수 없지만, 마침내는 국가의 위대한 수장으로 존경하지 않을 수 없는 인물이었다.

폴은 일본 국왕의 장례식에도 참석했다. 또한 그가 신임장을 전달한 벨기에 국왕 알베르 1세와, 성신강림축일에 그에게 영성체를 베풀어 준 교황 베네딕토 15세도 그가 만난 인물에 포함되어 있었다.

브라질에서는 노예제도에 대항해서 힘겨운 투쟁을 벌이고 공화국을 세운 루이 바로사에게서 열렬한 환영을 받기도 했다. 비르지니엥 드라파르통퀼이라는 특이한 이름을 가진 대령과 그를 잠시 포로로 잡아두기도 했던, 황금 이빨을 가진 곤잘브라고 불리는 산적의 우두머리를 만나기도 했다.

이처럼 폭넓으면서도 동시에 그의 상상력과 호기심을 자극하는 다양한 만남이 그를 거쳐갔다. 그가 만난 사람 중에는 피아니스트인 아르투르 루빈슈타인도 포함돼 있었다. 남아메리카를 순회할 당시 리우에서 그를 만난 폴은 그에게 일련의 사진을 찍기 위한 포즈를 부탁하기

도 했다. 또한 「목신의 오후」와 「봄의 제전」 등을 창작한 러시아 발레계의 천재 무용수 바슬라프 니진스키도 있었다. 그도 훗날 카미유처럼 '광기'에 사로잡히게 되는 인물이었다. 그러나 폴이 파이산두 가의 공관에서 그를 맞이할 때 니진스키는 살아 있는 우상, '날개 달린 발을 가진 신'과도 같았다.

"발이 마침내 땅을 떠났도다! (……) 날아오르라, 거대한 새여……!"

폴은 '신과 같은 무용수의 얼굴에 드리운 검은 베일'을 알아보지 못했다.

저명인사들만큼이나 수많았던 익명의 얼굴 역시 그의 기억 속에 깊이 각인되었다. 수많은 여행과 대지와 대양을 거치는 동안 만났던 그들은 고유의 악보를 연주하며 각자의 풍속을 그 여행에 깊이 새겨놓았다. 폭죽이 터지던 어느 축제날, 고깃배에 타고 있던 두 명의 중국인 어부. 브라질에서, 머리 위에 어린아이의 관을 얹고 기타를 치고 노래를 부르며 묘지로 향하던 건장한 검은 피부의 노예. 시합 전에 물과 소금으로 양치를 하던 스모 선수. 폴은 그의 여정 중에 만난 고관들 못지않게 지극히 평범한 민중에게도 관심을 쏟는 걸 잊지 않았다. 그는 자신의 누이 카미유가 그랬던 것처럼, 세상과 그 뜨거운 현장에서 결코 달아나지 않았던 것이다.

그는 자신의 시대에 일어난 중요한 사건들에 배우로 참여했다. 때로는 미국에서 켈로그 브리앙 조약을 체결하는 순간이나, 덴마크에서 슐레스비히홀슈타인 주의 운명을 결정하는 순간처럼 협상 테이블에 앉아 있을 때도 있었다. 그는 첫 번째와 두 번째 조약에 서명을 했다. 카

미유가 자신만의 세계에 틀어박혔던 만큼, 폴의 삶은 만남과 대화, 교류로 이뤄졌다.

폴 클로델의 세계에서는 아름다운 여인들 역시 주위를 맴돌며 사그라질 줄 모르는 유혹의 불씨에 끊임없이 불을 지폈다.

그는 "여인들의 무기는 그 매력 속에 있다"라고 했다.

폴이 쓴 극작품들이 전 세계에서 상연되기 시작하자 열렬한 추종자들이 곳곳에서 생겨났다.

그는 많은 사람의 관심과 존경, 애정 그리고 사랑으로 충족돼 있을 것으로 여겨졌다. 그런데 아이들, 장관, 대사, 온갖 종류의 세속인들, 작가, 배우 등이 뒤섞여 만들어내는 이 모든 소란은 어쩌면 그의 철저한 고독을 감추는 하나의 속임수였는지도 모른다. 결코 위로받을 수 없는 마음이 숨겨져 있는.

그 사실을 납득하기 위해서는 『비단구두』 전체가 아니더라도 운문이나 산문으로 된 그의 극작품 몇 구절만 읽어봐도 알 수 있을 것이다. 그는 고독한 사람이었다. 그리고 결코 충족될 수 없는 욕망을 가진 남자였다.

"세상이 우리에게 제공할 수 있는 모든 기쁨은 하나의 암시에 불과하다. 그리고 암시만으로 살아갈 수는 없다."[160]

폴이 느끼는 지독한 외로움은 어디에서 온 것일까? 예술이 주는 상처였을까? 그는 마치 분노한 사람처럼 끊임없이 글을 쓰며 그 상처를 치유하고자 했다.

어쩌면 그의 누이의 상처에서 비롯된 것은 아니었을까? 그가 직면할 용기가 없었던 비극으로부터. 혹은, 결코 아물지 않는 짓밟힌 첫사

랑의 상처에서 온 것은 아니었을까?

폴은 로지를 다시 만났다.

먼저 그에게 편지를 보내 연락을 취한 것은 그녀였다. 1917년 8월 2
일, 리우에서 받아본 수많은 외교 행낭 속에서 그녀의 필체를 알아보
았을 때 그는 창백해진 얼굴로 성큼성큼 공관의 정원으로 걸어 나갔
다. 그러고는 즉시 답장을 보냈다. 그 사이 어느덧 13년의 세월이 흘러
있었다.

바로 그날, 그의 아내는 그들의 막내딸 르네의 탄생을 알렸다.

그해는 베르덩 전투가 발발한 해였다. 존 린트너는 폴란드에 포로로
잡혀 있었고, 로지의 세 아들은 전선에 나가 그중 테디가 그해에 목숨
을 잃었다. 여러 가지 어려움, 특히 경제적인 곤궁에 처해 있던 로지는
폴에게 도움을 청했다. 그녀의 재등장은 단지 물질적인 도움만을 청하
기 위한 것은 아니었⋯⋯.

폴은 그로부터 4년 후, 일본에서 덴마크로 옮겨가는 사이 파리에서
그녀를 다시 만나게 된다. 1920년 12월, 그들의 비밀스런 만남의 배경
이 되었던 뫼리스 호텔에서였다. 폴은 자신의 딸 루이즈를 처음으로
만났다. 그의 아이들 중 첫째인 셈이었다. 그녀는 폴의 성을 따르지는
않았지만 (그의 묘사에 의하면) '통통하고 영리할' 뿐 아니라, 여러 면에
서 그를 쏙 빼닮았다. 그 후, 외교관으로서의 삶이 그를 다시 소용돌이
속으로 몰고 가기 전, 그는 베르틀로 부부와 함께 런던에 로지를 동반
했다. 오래 전 후이저우에서 그랬던 것처럼⋯⋯. 그들은 그로브너 호
텔에 함께 묵었다.

그때부터 폴은 로지와 꾸준하게 연락을 주고받았으며 여러 차례에 걸쳐 만남을 가졌다. 자신의 예전 정부와 사생아가 살아가는 데 있어 모든 면에 주의를 기울이며, 자신이 죽은 후에도 로지가 연금을 받을 수 있도록 하는 등 경제적인 배려를 아끼지 않았다. 그는 그런 절차를 자신의 첫째 사위에게 맡겼다. 로지에 대한 폴의 그런 '충절'을 알게 된 그의 아내는 남편에게 방문을 걸어 잠그게 된다. 체면은 건졌지만 부부 사이에는 금이 가버린 것이다. 폴의 아내는 사치스런 생활에 빠져 있는 로지에게 편지를 보내, 그녀의 요구로 인해 그들 가족을 망가뜨리지 말 것을 요구했다.

그런데, 노년기에 접어든 사랑하는 여인의 모습에 포개지는 또다른 얼굴들이 있었다. 폴은 노란빛이 반짝이는 푸른색 눈(훗날 그가 '새끼 악어의 눈'이라고 표현한[161])을 가진 젊은 벨기에인 여배우가 자신의 시를 멋지게 낭송하는 모습을 보고 단번에 사랑에 빠졌다. 그녀의 이름은 이브 프랑시스였다. 클로델의 극작품을 공연하기 위해 만들어진 듯한 이름이었다. 이브, 뱀의 여인, 유혹의 여인, 저주받은 여인……. 그녀는 1916년, 「정오의 휴식」이 초연되었을 때 이제의 역할을 맡았다. 베르틀로 가의 살롱에서 열린, 선별된 관객 앞에서의 사적인 공연이었다. 검은색과 금빛의 화려한 드레스를 입고 공연하는 열정적이고 달콤한 그녀의 목소리는 즉시 폴의 마음을 사로잡았다. 알렉시스 레제, 미지아 세르, 화가 앙드레 드랭의 찬사가 잇달았다. 그녀에게 매료당한 폴은 자신의 작품을 낭송하는 공연에 그녀를 데리고 다녔다. 먼저 스위스에서 이브 프랑시스는 「론의 성가」와 '돌마저도 걷게 만들 수 있는'[162] 「전쟁시」를 낭송했다. 그 다음엔 이탈리아였다. 그녀는 그곳에

서 「인질」로 커다란 성공을 거두었다. 이브와 이탈리아의 이중적인 매력에 영감을 받은 폴은 그녀 곁에서 「모욕당한 신부」를 쓰기 시작했다. 이브는 그와 함께 밀라노, 토리노, 볼로냐를 방문했고, 피렌체에서 그와 헤어졌다. 폴은 로마까지 홀로 여행을 계속했다. '영원한 도시, 기독교의 요람' 로마는 그가 가장 사랑했던 이탈리아의 도시로 그는 그곳을 더 잘 알고 싶어했다. 그는 이브에게 북이탈리아의 교회와 그림, 광장, 조각상 등에 관해 설명해주었다. 그녀는 그의 말에 열심히 귀를 기울였다. 폴은 그곳의 유적과 문화, 풍경 또는 온화한 기후에 완전히 빠져들지는 않았다. 젊은 여배우 이브는 그의 넋을 앗아갔다. 그는 이제와 함께 여행을 하는 듯한 착각에 빠졌다. 그녀와의 시 낭송 여행은 혼란스러운 친밀함 속에서 이뤄졌다. 그들은 같은 호텔에서 묵으면서 함께 점심과 저녁을 먹었다. 폴은 자신을 불태우는 뜨거운 열정에 저항하려고 했지만, 굳은 결심에도 불구하고 어느 날 마침내 무너져내리고 말았다. 어느 봄날 밀라노에서였다. '광장의 플라타너스의 잎들이 가볍게 떨리는 가운데' 이브 곁에 앉아 있던 폴은 갑자기 그녀의 볼에 뺨을 대고는 말했다. "사랑하오, 프랑시스." [163]

아름다운 여배우는 시인을 진심으로 존경하긴 했지만, 그에게서 남자로서의 매력을 느끼지는 못했다. 그녀는 그를 부드럽지만 단호하게 거절하면서 그의 현실세계로 돌려보냈다. 그에게 이제는, 문이 닫혀버린 집에서, 북적거리는 아이들 속에서 느끼는 고독과 후이저우에서 보냈던 젊은 시절에 대한 향수를 떠올리게 했다. 폴과 이브는 그 후 친구로 남게 되었다.

안녕 이브, 우리의 꿈은 끝났다. (······)

금지된 모습과 금지된 것에 대한 씁쓸한 달콤함

또한 끝났다.

아로나에서의 뷔페도, 하얀 장갑을 낀 채 손을 흔들던 모습도

모두 끝이다.

그리고 침묵이 시작되었다.[164]

그 후 또다른 유혹이 그를 찾아왔다. 리우로 부임해온 영국 외교관의 아내가 그의 정신을 앗아간 것이다. 갈색머리의 오드리 파는 육감적이고 요염하며 번뜩이는 감성을 지닌 여인이었다. 잘생긴 그리스풍의 옆모습(아르투르 루빈슈타인에 의하면)과 검은 눈의 소유자였다. 그녀는 폴의 시를 암송하는 대신 그의 극작품을 위한 삽화와 무대배경의 초안을 그렸다. 그녀의 그림에 매료된 폴은 자신의 편집자에게 그것을 보내 훗날 출간될 에디션의 삽화로 쓰고자 했다. 그러나 그 그림을 별로 마음에 들어하지 않았던 가스통 갈리마르는 그것을 반송시키고 만다. 폴은 그녀에게 어린이 동화에 나오는 검은 요정의 이름을 따서 마르고틴이라는 별명을 붙여주었다. 그녀는 리셉션, 극장, 콘서트와 단둘만의 산책길에 그와 함께했다. 그 당시 폴과 함께 근무했던 외교관 앙리 오프노는 그들의 관계를 이렇게 회상했다.

"클로델은 번득거리는 불꽃같은 그녀 주위로 마치 밤에 나다니는 커다란 나방처럼 주위를 맴돌았다."

폴은 훗날, 이브 프랑시스에게 그랬던 것처럼 오드리 파에게도 기모노를 선물했다. 좀더 정확히 말하면, 길고 품이 넉넉한 긴 망토 같은 모

양의 하오리라는 의상이었다. 갈색머리의 오드리에게는 붉은색 하오리, 금발의 이브에게는 푸른색 하오리를 선물했다. 하지만 오드리 역시 그의 선물과 열렬한 구애, 시적인 말과 뜨거운 간청에도 불구하고 그의 사랑에 응답하지 않았다. 오드리는 이브가 그랬던 것처럼, 그를 거절하면서 친구로서는 기꺼이 함께하겠다는 뜻을 밝혔다. 그러면서 스스럼없이 그에게 자신의 격정적인 사랑과 그 대상들에 관해 털어놓았다. 그녀의 마음을 차지한 것은 그가 아닌 다른 남자들이었던 것이다. 영국인 장교와 재혼한 그녀는 1940년 앰뷸런스를 몰고 가다가 플라타너스 나무에 부딪쳐 사망했다.

클로델의 여주인공들(이브가 가장 좋아한 배역은 이제와 마르트, 비올렌이었다)을 위해 자신의 목소리와 모습, 유연하고 음악적인 육체를 모두 던져 열연한 최고의 배우였던 이브는 영화인 루이 들뤽과 결혼했다. 그 사실을 폴에게 알린 것은 그의 아내였다. 그녀는 『르 피가로』에 공고된 통지문을 세심하게 잘라 남편에게 보여주었다.

그 외에도 폴의 마음을 설레게 한 여인들이 몇몇 더 있었다. 『워싱턴 포스트』 국장의 아내로, 토마스 만의 번역가이자 중국인 화가 리 룽롄 Li Lung-Lien에 관한 책을 쓴 미국 여성 아그네스 메이어가 그중 하나였다. 폴은 개신교도인 그녀를 개종시키고자 하는 마음으로 그녀에게 자신이 쓴 요한묵시록 주해서를 하나하나 읽어주기도 했다. 또한, 루마니아인 소설가 마르트 비베스코도 그의 마음을 사로잡은 여인 중 하나였다. 커다란 맑은 눈을 가진 그녀는 프루스트(클로델이 몹시 싫어하는!)의 친구로, 안나 드 노아이유(그가 친하게 지내던)의 사촌이며 1936년에 『평등』이라는 소설을 출간한 진정한 공주 같은 여인이었다. 그러나

불행하게도 그녀는 폴을 아버지처럼 여길 뿐이었다. 폴은 폴 루이 베이에의 아내인 알리키 베이에에게도 강하게 끌린다. 그는 과거에 미인 대회 우승자였던 그녀를 '아름다운 그리스 여인'이라고 불렀다. 자신의 며느리(앙리의 아내)와 자매 사이인 그녀에게 배우가 되게끔 부추기며 자신의 작품 구절을 낭송하게 했지만 별다른 효과를 거두지 못했다! 그 외에도, 그에게 아파치식 댄스를 가르쳐준 데이지 펠로스와, 러시아에 머물던 젊은 시절에 볼셰비키 당원이었던 마샤 로맹 롤랑도 그가 흠모하던 여인 중 한 명이었다! 부드럽고 수동적이고 나긋했던 로지를 제외하고는, 폴은 개성이 강하고 재능 있는 여인들에게 이끌렸다. 그가 사랑에 빠진 여자들은 배우, 소설가, 화가이자 판화가, 데생화가 등 모두 예술가의 영혼을 지닌 여성들이었다.

하지만 매번, 불가능하거나 금지된 사랑 또는 절망을 안겨주는 사랑일 뿐이었다.

흘끗 훔쳐본 젊고 아름다운 여인들이 그의 나이 여든이 될 때까지 그의 심장을 뛰게 했음에도 불구하고, 그에게 허락된 건 오직 그에게 문을 걸어 잠근 집이 전부였다. 위대한 **사랑**에 견줘볼 때 아주 보잘것없는 몫만이 그에게 할당된 셈이다. 탄탄하게 땅에 뿌리를 내린 채, 그의 존중과 애정의 대상이었던 포근한 은신처가 열기를 잃어버리고 차갑게 식어버리고 만 것이다. 그가 극작품에서 늘 얘기하곤 하던, 열정으로 인한 열기와 광기, 혼란 또한 사라지고 말았다.

카미유는 로댕 이후로 그 누구와도 사랑에 빠지지 않았다.

반면, 폴은 로지 이후로도 꿈을 좇는 걸 결코 멈추지 않았다. 감미로

움과 마음의 정절, 육체의 쾌락이 함께 어우러지는 불가능한 결합에 대한 꿈이었다. 오직 그의 작품 속 여주인공들만이 그의 욕망을 구체화시킬 수 있었다. 현실에서 그가 반한 여인들은 그를 거부하는 접근 불가능한 존재들이었다.

먼 여정 탓이었을까? 지친 탓이었을까? 회한에 사로잡혔던 것일까? 또는 정신병원에서 그를 기다리는 것을 대면하는 두려움 때문이었을까? 해가 지날수록 폴에게는 카미유가 머무르는 보클뤼즈 정신병원에 가는 것이 힘든 일이 되어갔다. 예전에는 이브, 오드리 또는 아그네스만큼이나 아름다웠던 카미유는 이제는 낡아빠진 모직 외투를 걸치고 촌스런 모자를 눌러쓴 움츠러든 노파일 뿐이었다. 초라하기 그지없는.

자기 누이의 비극적인 운명을 예고하는 것이었음을 알지 못한 채 그가 스무 살 때 썼던 시구가 폴의 귀에 다시 들리는 듯하지 않았을까? '나뭇잎과 동물 가죽을 두른 채 땅바닥에 엎드린'「황금머리」의 공주가 외칠 때에는 마치 카미유의 목소리가 울려 퍼지는 것 같았다.

난 추워요! 배도 고프다고요!
이 끔찍한 밤은 언제나 끝날까요?
내 머리 위에는 이미 새벽 별과
금빛 서린 장밋빛 화성이 빛나고 있네요.
오, 인간을 굽어보는 그대 별들이여!
오, 밤하늘의 무리여, 부디 나를 불쌍히 여기소서!

그러는 동안 창끝으로 그녀의 몸을 건드려본 적의 우두머리는 이렇

게 말했다.

아직 살아 있군. 짐승인지 여인인지 모르겠지만 말이야.

'유배된 누이로부터'
ᡠ

거세게 불어오는 북풍으로 다져진 언덕 위에 세워진 몽드베르그 수
용소는 정신병을 앓고 있는 환자들을 수용하는 곳으로는 프랑스에서
가장 오래된 곳 중 하나였다. 빌에브라르보다 더 오래된 그곳에 '정신
병자'들이 처음 수용된 해는 1866년이었다. 처음에는 요새화된 농장
으로, 1942년까지는 '정신병자들을 위한 공공 수용소'로 불렸던 그곳
은 대부분 3층으로 된 간결한 석조 건물들로 이뤄져 있었다. 헐벗은 언
덕 위에는 나무가 거의 없었다. 경사진 통행로 주위에는 특히 플라타
너스 나무가 많았고, 작은 교회와 기본 생활필수품을 살 수 있는 보잘
것없는 몇몇 상점들이 있을 뿐이었다. 몽드베르그 수용소는 빌에브라
르처럼 자급자족으로 살아가는 곳이었다. 경작지, 채소밭, 과수원 그
리고 외양간과 양계장이 환자들의 필요를 충족시켜주었다. 하지만 동
물 농장과 경작지는 빌에브라르에서보다 더 멀리 떨어져 있어 산책을
하기엔 적당하지 않았다. 환자들은 더 좁아진 곳에서 더 제한된 생활
을 해야만 했다. 카미유처럼 증세가 덜 심각한 환자들은 원칙적으로
담장 안에서는 비교적 자유롭게 오갈 수 있긴 했지만.

카미유는 다른 환자들과 함께 뒤섞여 사는 데서 오는 많은 어려움을
겪어야만 했다. 1천 명이 조금 못 되는 환자들을 수용하기 위해 만들어

진 그곳에 1937년에는 2천 명 가까운 환자들이 있었다. 오늘날 현대의학의 방법으로도 겨우 5백 명 남짓 수용하는 곳임을 고려하면 상당히 많은 숫자였다. 따라서 치료와 안락함, 음식이 부족할 수밖에 없었다. 카미유는 1927년 3월 폴에게 보내는 편지에서 하소연을 늘어놓았다.

"시간이 갈수록 점점 더 힘들어져. 새로운 환자들이 계속 들어오고 있거든. 이젠 서로 포개져서 살아야 할 지경이 되었어."

몽드베르그의 카미유는 먼저 법령집 속에서 하나의 번호로 표시되는 존재였다. No. 2307로서.

처음에는 일등실을 쓰던 카미유는 전쟁 후에는 그녀의 요구로 삼등실로 옮겨졌지만 방을 혼자서 사용했다. 그러다가 1927년 2월부터 다시 일등실로 옮겨져 죽을 때까지 그곳에 머물렀다. 1905년, 몽드베르그의 요금표는 다음과 같았다. 일등실은 1년에 1천8백79.75프랑, 삼등실은 8백94.25프랑을 내야만 했다. 극빈자들을 위해 마련된 사등실은 5백29.25프랑이었다. 하인과 특별 음식을 제공하는 특별실은 1년에 3천4백 프랑으로 클로델 가족의 재정 능력을 넘어서는 것이었다.

대부분 라르데슈나 라 로제르의 가난한 지방에서 온 간호사들의 도움으로 생 샤를의 수녀들이 여성의 집(여기서는 빌에브라르처럼 병동이라고 하지 않고 구역 또는 기숙병동이라고 불렀다)을 보살피고 있었다. 카미유는 이곳에 도착했을 당시 처음에는 대★기숙병동으로 들어갔다. 몇 달 후에는 여성들의 구역 10호실에 머무르면서 공사로 인해 1층에서 3층으로 옮겨 다녔다. 불편하고 비위생적이며 나쁜 냄새와 환자들의 울부짖음이 끊이지 않던 이 건물이 바로 그녀의 집으로, 28년 6개월 동안 그녀의 유일한 거처였다. 1915년 일드퐁스 수녀를 동반하고

'이빨을 치료하기 위해서' 아비뇽에 있는 치과로 아주 가끔씩 외출하곤 했던 것을 제외하면 내내 그 안에서만 머물렀던 것이다.

겨울에는 추위로 인해 몹시 고통스러운 시간을 보내야만 했다. 보클뤼즈는 이웃한 알프스 산맥의 영향으로 몹시 대조적인 계절의 모습을 보여주었다. 북풍인 미스트랄이 몽드베르그의 언덕 위로 불어올 때면 나무들이 휘어지면서 물웅덩이들이 얼어붙곤 했다. 그럴 때는 건물 밖으로 나가지 않는 편이 나았다. 특히 늙어가는 환자라면. 환자들은 난방시설이 전혀 되어 있지 않은 얼음장같이 추운 방에서 잠을 자야 했다. 페늘롱 리세의 전직 교사였던 카미유의 한 '친구'는 어느 날 침대에서 얼어 죽은 채로 발견되기도 했다. '빈약한 불꽃'을 피우는 건물의 유일한 벽난로는 1층의 공동 거실에 있었지만 카미유는 그곳에 머무르는 걸 좋아하지 않았다. 그녀에게는 '끔찍한 동반자'였던 환자들의 끊임없는 소란과 비명, 찌푸린 얼굴을 피해 다닌 것이다.

"겨울엔 난방시설이 없어서 너무나 추워요. 추위 때문에 뼛속까지 얼어붙어 죽을 것 같아요."[165]

"그 누구도 몽드베르그의 추위를 상상할 수 없을 거예요. 이런 추위가 무려 일곱 달씩이나 지속된다고요. 내가 얼마나 고통스러운지 엄마는 상상도 못할 거예요."

카미유의 말은 결코 과장이 아니었다. 아비뇽의 주민들은 겨울의 매서운 추위를 익히 알고 있었다. 카미유에게는 모두 스물여덟 번의 겨울이 매번 고통스럽게 극복해야 할 시련으로 다가왔다. 그런 대로 건강한 편이긴 했지만 몇 달씩 이어지는 겨울의 힘든 시련을 내내 이겨내기란 결코 쉬운 일이 아니었다. 때로는 더이상 자신의 어머니에게 편

지를 쓸 수도 없을 지경이었다. 편지 쓰기는 그녀가 가장 규칙적이고 충실하게 지키는 일과에 속했다.

엄마한테 보내는 편지가 많이 늦었지요. 날씨가 너무 추워서 서 있기조차 힘들어요. 보잘것없는 불이 지펴진 방이 있지만 너무나 시끄러워서 그곳에서는 편지를 쓸 수가 없어요. 그래서 어쩔 수 없이 3층에 있는 내 방에서 쓰려니까, 너무나 추운 날씨 때문에 손끝이 얼어붙어서 손가락이 마구 떨려 도저히 펜을 잡고 있을 수가 없을 정도예요.[166)]

1927년 3월 3일, 아직도 봄이 그 모습을 드러내지 않고 있을 때 카미유는 클로델 부인에게 자신의 고통을 좀더 잘 이해시키기 위해 다음과 같은 얘기를 했다.

"얼음장 같은 북극 바다도 이 추위에 비하면 아무것도 아닐 거예요."

몽드베르그의 중앙난방 시설은 1933년 겨울에나 설치가 될 예정이었다. 그것을 위해 아직 공사를 더 해야만 했다.

카미유는 어린 시절 집에 있었던 커다란 벽난로와 타르드누아 숲의 나무로 지핀 따뜻한 불, 그녀의 어머니가 그곳에다 은근하게 익히던 스튜의 향긋한 냄새를 떠올려보곤 했다.

정신병원에 수용되기 전에 카미유가 만든 마지막 조각들 가운데는 '벽난로'가 있는 풍경이 여럿 있었다. 알 수 없는 슬픔으로 지쳐 쓰러진 한 젊은 여인이 불이 타오르는 벽난로에 몸을 기대고 있다. 벽난로 속 불은 그녀의 마음을 위로하고 어루만져주는 존재인 듯했다. 그런 작품 중 하나가, 1900년 만국박람회 때 석고로 전시되었다가 퐁퐁에

의해 분홍빛 대리석 버전으로 다시 제작된 「벽난로 가에서의 꿈」이다. 그 작품의 젊은 여인은 의자에 앉은 채로 벽난로의 틀에 얼굴을 기대고 있다. 극심한 고독을 온몸으로 표현하면서. 로마인을 닮은 여인의 옆 모습과 맨살이 드러난 아름다운 팔은 카미유를 쏙 빼닮았다. 여인의 모습은 마치 무도회 날 언니들에게 버림받은 신데렐라와도 같았다. 이 처럼 벽난로가 있는 조각들은 기이하게도 몽드베르그에서의 카미유 자신의 운명을 예고하는 듯했다. 마치 15년 전에 이미 끔찍한 예감을 했던 것처럼.

폴은 이렇게 회고했다.

앉아서 불을 바라보는 여인은 내 불쌍한 누이의 마지막 작품 중 하나에 등장하는 인물로⋯⋯, 그녀의 영혼을 기억할 때면, 나는 그렇게 그녀를 떠올릴 것이다⋯⋯. 앉아서 불을 바라보는 모습의 그녀를. 이젠 아무도 없다. 모두 세상을 떠났다. 아니, 그건 아무래도 상관없다.[167]

몽드베르그에서 카미유가 싸워 이겨내야 했던 것은 추위만이 아니었다. 배고픔 역시 그녀를 괴롭혔다. 카미유는 그곳의 음식을 혐오했고, 일등실의 식사는 하급실의 것들보다 더 열악하다고 얘기했다. 일등실에서는 적어도 '껍질째 익힌 질 좋은 감자'를 충분히 먹을 수 있었지만. 게다가 카미유는 일등실의 환자들이 "1년 정도 지나면 이질을 앓게 되는 걸로 보아, 음식이 좋지 않다는 증거"[168]라고 주장했다.

그녀는 자신에게 제공된 음식을 다음과 같이 묘사했다.

고기라고는 한 점도 들어 있지 않고 제대로 익히지도 않은 야채수프. 소스로 간을 맞춘 거무스름하고 기름진 묵은 소고기 스튜. 기름이 둥둥 떠다니는 마카로니 요리. 그와 비슷한 묵은 쌀 요리. 한마디로 느끼하고 기름진 음식. 전채로는, 익히지 않은 햄 몇 조각. 디저트로는, 삼(마)과 같이 오래된 대추야자 열매 또는 딱딱하고 오래된 무화과 열매 또는 오래된 건빵. 또는 묵은 염소 치즈(……). 포도주는 식초 같고, 커피는 이집트 콩을 우려낸 물과 같아요.[169)]

그리하여 카미유에게는 자신의 어머니가 보낸 소포가 든든한 구호품과도 같았다. 그녀는 어머니가 자신에게 가장 필요한 것을 보내도록 목록을 작성했다.

초콜릿은 보내지 마세요. 아직 많이 있으니까요. 브라질 커피 1킬로그램(아주 훌륭하거든요). 버터 1킬로그램. 설탕 1킬로그램 이상. 밀가루 1킬로그램. 항상 똑같은 브랜드로 차 1파운드. 포도주 두 병(화이트). 일반 식용유 한 병. 작은 소금 한 봉지. 비누 한 조각. 각설탕 두 상자(아직 한 상자가 남아 있어요). 브랜디에 절인 체리 작은 병 하나, 하지만 너무 비싸면 보내지 마세요. 그리고 귤을 약간만 보내주면 좋겠어요. 카미유.[170)]

카미유는 여전히 독살당할 것을 두려워하고 있었다. 요리사와 간호사, 심지어 의사들까지도 경계했다. 로댕이 자신에게 독을 먹이라고 지시한 게 분명하다고 생각하면서……. 그녀는 자신이 먹는 것을 세심하게 씻고, 요리된 음식을 의심해 피했으며, 껍질째 익힌 계란과 감

자를 먹는 걸로 만족했다. 그런 것들만이 자신에게 안전하다고 믿으면서.

그런 그녀의 태도는 관리인들의 신경을 거슬렀지만 결국엔 받아들여졌다. 1916년 10월의 기록에는 "카미유는 다른 사람들처럼 먹으라고 말하는 다른 환자에게 욕을 하면서 뺨을 때리겠다고 으름장을 놓았다"라고 적혀 있다.

카미유는 얼마 지나지 않아 자신이 먹을 것을 직접 요리하기를 원했다. 그녀는 자신이 먹을 계란과 감자를 원하는 대로 익히기 위해 작은 버너를 사용했다. 그것이 자신의 어머니에게 필요한 재료들을 보내달라고 한 이유였다. 그리고 그 사실에 대해 진심으로 감사를 표했다.

> 포탱 식료품점의 물건들은 질이 아주 좋아요. 나 대신 그분들에게 감사 인사를 전해주세요. 포도주는 정말 감미롭고 그걸 마시면 기분이 너무 좋아지거든요. 커피랑 버터도 좋고요. 이곳 정신병원의 더러운 것들과는 얼마나 차이가 나는지 몰라요. 엄마가 보내준 소포가 도착하면 나는 다시 살아갈 의욕이 생긴답니다. 게다가 나는 그것만 먹고살거든요.(……) 엄마의 멋진 선물 정말 고마워요.[171]

몽드베르그에서는 추위와 배고픔 그리고 엉성한 진료체계가 또 하나의 원인으로 작용해 사람들이 다른 곳에서보다 더 자주 죽어나갔다. 두 번의 전쟁 사이에는 하루에 두세 명씩 사망자가 나왔다! 그런 상황 속에서 수년간을 살아남으려면 카미유처럼 건강한 체력과 지극히 강인한 기질을 갖추고 있어야 했다. 과연, 그곳의 위생 상태는 몹시 열악

했다.

몽드베르그에는 환자들이 아주 많았기에 공간을 여유 있게 쓸 수 없었고, 카미유도 환기가 전혀 되지 않는 아주 작은 방에서 지내야 했다. 그녀는 클로델 부인에게 다음과 같이 자신의 방을 묘사했다.

방에는 정말 아무것도 없어요. 두꺼운 이불도, 오물통도, 아무것도. 다만 여기저기 깨진 초라한 요강과 빈약한 철 침대에서 밤새 오들오들 떨기만 할 뿐이에요. 쇠 침대를 그토록 싫어하는 내가 거기서 얼마나 고통스러운지 엄마는 모를 거예요.[172)]

그러나 카미유의 방은 여러 명이 함께 자야 하는 다른 방들에 비하면 한결 나은 편이었다. 특히 40명의 환자가 양쪽에 두 줄로 늘어선 침대에서 서로 몸이 부딪힐 정도로 바짝 붙어 자야 하는 거대한 병실과는 비교가 되지 않았다.

환자들의 방과 같은 건물에 위치한 구내식당에서는 고약한 수프와 스튜 냄새가 지속적으로 배어나왔다. 목욕탕은 물론 공용이었고 다른 건물에 동떨어져 있었다. 몽드베르그에서는 일주일에 한 번씩 목욕을 했다. 처음 입소할 때는 제대로 씻지도 않았던 카미유는 이제 잦은 목욕을 원했다. 그녀는 좀더 자주 목욕을 하도록 허락받기 위해 간호사들에게 화를 내거나 욕을 하기도 했는데, 그런 장면들은 그곳의 기록에도 남아 있다. 관에서 차가운 물을 뿌려대는 샤워 시설은 극빈자와 위험한 환자들에게 할당되어 있었고, 동으로 된 욕조는 수많은 환자들이 드나든 탓에 물때가 낄 대로 끼어 불결했고, 충분히 따뜻한 물이 제

공된 적은 결코 없었다.

클로델 부인은 카미유가 요구하는 대로 비누와 함께 모직 의류와 양말, 신발 등을 보내주었다. 때로는 원장이 카미유를 위해 직접 요청하기도 했다. 환경이 열악한 만큼 의복 또한 그러했다.

그런데 그곳에는 빈곤보다 더 카미유를 고통스럽게 하는 게 있었다. 침실에서조차도 감시인들의 지속적인 감시 아래 놓여 있다는 사실이었다. 간호사들은 밤낮으로 복도를 순회하다가 노크도 없이 아무 때나 그녀가 잠자는 방으로 들어오곤 했다. 정신병원은 일종의 감옥과도 같았다.

1932년 폴에게 보낸 편지에서 카미유는 이렇게 자신의 고통스런 심경을 토로했다.

네 누이가 감옥에 있다고 상상해봐. 하루 종일 울부짖으며 인상을 쓰고, 제대로 된 말 세 마디도 못하는 미친 사람들과 함께 갇혀 있는 감옥에. 그게 바로 아무런 잘못도 없는 나에게 20년 전부터 가해진 형벌인 거야! 엄마가 살아계시는 동안 나는 끊임없이 여기서 나가게 해달라고 간절하게 애원했지만 아무 소용이 없었어. 차라리 다른 병원이나 수도원 같은 데로 보내달라고 말이야. 그래도 미친 사람들하고 있는 것보다는 나을 테니까. 하지만 그런 얘기를 할 때마다 매번 난 벽에 부딪힌 느낌이 들었어······.

악취가 풍기는 소란스러운 환경 속에서 비명과 같은 울부짖음이 쉼 없이 울려 퍼졌다. 두려움과 분노의 외침. 음란하거나 바보 같은 외침. 불쾌하거나 애원하는 듯한 외침. 그 모두 마치 짐승들이 울부짖는 소

리와 같았다. 카미유는 자신의 어머니에게 하소연을 늘어놓았다.

"더이상 이 불쌍한 무리가 질러대는 비명소리를 참을 수가 없어요. 역겨워서 속이 뒤집힐 것만 같다고요."[173]

그곳에는 또한 구원을 요청하는 호소와 애처롭고 절망적인 노래가 있었다. 어느 누구도 들으려고 하지 않는 간절한 탄원서와도 같은. 카미유가 폴에게 말한 것처럼.

모두가 소리를 지르거나 노래를 부르고, 아침부터 저녁까지, 밤부터 아침까지 고래고래 소리를 지르곤 해. 어쩌나 불쾌하고 위험하기까지 한지 부모들조차 포기한 존재들이지. 그런데, 왜 내가, 그런 사람들을 참으면서 함께 살아야만 하는 거지? (……) 여긴 내가 있을 곳이 못 돼. 난 여기서 나가야만 한다고.[174]

증세가 심각한 환자들과 비교해볼 때, 강박증과 편집광적인 증상을 함께 나타낸 카미유는 지극히 정상적인 여성으로 보일 수도 있었다. 간호사나 다른 환자와 반복해서 충돌하는 일만 제외하고는, 과격한 행동과 소리 지르기, 자살 시도, 공격적인 행위나 자해 행위 같은 증상을 전혀 보이지 않았기 때문이다. 그런 행위들은 몽드베르그 정신병원 같은 곳에서는 매일같이 반복되는 일상사나 다름없었다. 카미유는 대부분 자기 자리에서 평온한 모습으로 조용히 머물러 있었다. 더욱 놀라운 것은 그녀의 빈틈없는 이성적 사유였다.

카미유는 논리 정연한 생각과 지적 능력을 여전히 간직하고 있었다. 기억력과 주위 세상에 대한 예리한 시선도 잃지 않았다. 그녀만의 유

머 감각 또한 여전했다. 가장 최악의 순간에도 가족에게 편지를 쓸 때면 미소와 함께 자신의 처지에 관해 농담을 던지는 것을 잊지 않았다.

카미유는 무척 강인한 여성이었다. 몸과 마음 모두. 그리하여 역경과 고통, 불행에 놀라울 정도로 꿋꿋하게 버텨나갔다.

의사들은 아마도 지금 같았으면 카미유의 편집증을 고칠 수 있었을 것이라는 데 의견을 모은다. 신경이완제 같은 의약품과 심리요법 등이 그녀의 장애를 완전히 없앨 수는 없을지라도, 증상을 상당히 완화하거나 그녀를 정상적인 삶으로 돌아오게 할 수도 있을 터였다. 오늘날엔 적어도 그녀를 30년간이나 줄곧 정신병원에 머무르게 하지는 않았을 것이다.

당시에는, 얼마 전부터 진단을 내릴 줄은 알았지만 편집증을 치료하지는 못한 채 단지 가둬놓을 뿐이었다.

몽드베르그의 의사들이 서류에 남긴 기록에 의하면, 카미유는 수용 기간 내내 '만성적', '지속적'이라는 똑같은 임상 징후를 보여주었다.

그녀의 망상 증세는 약화되긴 했지만 완전히 사라진 것은 아니었다. 1930년대에도 여전히, 로댕이 죽은 지 이미 15년이 넘은 사실을 알고 있으면서도 그가 계속해서 자신을 괴롭히도록 지시를 해놓았다고 확신하고 있었던 것이다. 1930년 3월 3일, 그녀는 폴에게 이렇게 말했다.

오늘은 내가 빌에브라르로 납치된 기념일이야. 로댕과 미술상인들이 날 정신병원으로 보내 고행의 세월을 보내게 한 지 어느덧 17년의 세월이 흘렀어. 내가 평생 만든 작품들을 차지해버리고는 날 이런 감옥 속에서 살게 하다니. 그들이야말로 감옥에 보내야 할 사람들이라고.

로댕, 언제나 로댕이 문제였다. 카미유는 그를 끝내 놓아주지 않았다. 그는 그녀의 사형집행인이자 삶의 모든 고통을 야기한 장본인이었다.

카미유에게 로댕은 그녀의 아이디어와 데생, 조각을 훔치고, 그녀의 뛰어난 예술적 재능이 자신의 빛을 가리지 않도록 조처한 인물이었다. 그런 이유로 그녀에게 독을 먹였으며, 오직 그녀의 죽음만이 그를 안심시킬 수 있었다. 그가 죽어서까지도, 자신의 경쟁 상대를 제거함으로써.

사실 이 모든 건 로댕의 악마 같은 머릿속에서 비롯된 거야. 그에게는 오직 한 가지 생각밖엔 없었지. 자신이 죽은 후에 내가 예술가로서 다시 명성을 되찾아 자기보다 더 이름을 알리게 되는 것 말이야. 그래서 죽은 후까지도 날 자신의 발톱 안에 움켜쥐고 있고자 하는 거지. 그가 살아 있을 때와 똑같이 말이야. 죽은 후까지도 날 불행하게 만들려고 하는 거라고. 그리고 그 계획은 성공한 셈이야. 난 지금 정말로 불행하니까! 너한테는 이런 얘기가 아무렇지도 않게 들릴지 모르지만, 나한테는 그렇지 않아![175]

이것은 그녀가 폴에게 쓴 편지였다.

로댕을 비난하는 구절로 가득 찬 그녀의 편지는 무수히 많았고 또한 그 내용엔 변함이 없었다. 그녀의 불평은 끊임없이 반복되었다. 폴이 그녀를 방문했을 때도 그 사실을 확인할 수 있었다. 1930년 8월 21일, 그는 이렇게 적었다.

몽드베르그. 카미유. 늙어버린, 늙어버린, 너무나 늙어버린 그녀! 머릿속

은 강박관념으로 가득 차 있고, 더이상 다른 어떤 것도 생각하지 않는다. 그녀는 잘 들리지도 않는 말들을 내 귀에 대고 속삭이곤 했다.[176)

카미유는 아틀리에에서 강제로 끌려왔을 당시 자신의 조각들이 겪었을 운명에 대해 몹시 걱정하면서 여러 번 폴에게 그것들을 보살펴줄 것을 당부했다. 그녀 스스로 대부분 부숴버리고 난 후 아직 남아 있는 것들에 대한 염려였다. 그것이 카미유가 늘 되풀이하곤 하는 말이었다. 자신의 작품들을 로댕의 눈을 피해 빌뇌브의 창고에 보관해달라고 하면서!

그녀는 때로 자신의 "소중한 아틀리에"("내가 무척 행복하게 지냈던 소중한 아틀리에")를 그리워했다. 하지만 세월이 흐를수록 생각하는 횟수가 점점 줄어들었다.

시간이 감에 따라 점차 불안해하는 모습이 사라지고 안정을 되찾아가는 카미유를 보면서 그곳의 의사들은 그녀를 가족에게 돌려보내도 좋을 거라고 생각했다. 혹은 적어도 그녀가 잠깐이라도 그곳을 벗어나 가족과 함께 얼마간의 시간을 보낼 수 있기를 바랐다.

가족과 시간을 갖는 것이 분명 카미유에게 유익하리라고 판단한 의사들은 클로델 부인에게 적극 의견을 피력했지만 돌아온 것은 냉담한 거절뿐이었다.

카미유를 파리와 가까운 빌에브라르나 생트 안 또는 라 살페트리에르로 옮겨 가족이 좀더 자주 방문할 수 있도록 하는 방안도 고려되었다. 그러나 몽드베르그 의사들의 제안만으로도 클로델 부인은 고개를 한껏 내저으며 반대 의사를 표했다. 그녀는 자신의 딸이 단 며칠이라

도 정신병원을 떠나는 것에 단호하게 맞섰으며, 자신과의 신체적이고 지리적인 접근을 거부함을 분명히 했다.

1929년 클로델 부인이 사망하자, 카미유는 이제 동생들의 몫이 되었다. 폴과 루이즈에게 자신을 "내보내달라"고 애원하고 간청도 해보았지만 아무런 소용이 없었다.

독살에 대한 공포와 더불어 그녀를 괴롭힌 또 하나의 강박관념은 귀향에의 욕구였다.

1927년 3월 3일 폴에게 보낸 편지에서 그녀는 이렇게 말했다.

"14년간의 지옥 같은 삶을 보낸 지금 나는 자유를 달라고 목청 높여 외치고 싶어. 내 꿈은 즉시 빌뇌브로 달려가서 그곳에서 더이상 꼼짝하지 않고 지내는 것뿐이야."

카미유는 그곳의 풍경과 냄새, 잃어버린 고향에 대한 보물 같은 추억을 수없이 되새겼다.

"아! 이 땅 위에 빌뇌브같이 아름다운 곳은 없을 거야!"

1930년에 루이즈가 아들과 며느리를 동반하고 유일하게 그녀를 방문했을 때에도 카미유는 그곳으로 돌아가게 해달라고 간청했지만 역시 헛수고였다.

"이런 노예생활을 더이상 견딜 수 없어. 난 내 집으로 돌아가 문을 꼭 잠가버리고 싶어."[177]

"내 꿈을 실현할 수 있을지, 내 집으로 돌아갈 수 있을지 이젠 잘 모르겠어."[178]

카미유는 여기서 중요한 말에 밑줄을 쳐놓기도 했다.

그녀의 비통한 호소는 가족의 마음을 흔들리게 했을지 모르지만 아

무런 응답도 받지 못했다. 1930년 10월 29일, 제시에게 보내는 편지에서 카미유는 루이즈와 폴에 관해 이렇게 말했다.

"떠나는 문제에 관해서는 어떤 대답도 하지 않았어."

1932년 4월 4일 폴에게는 다음과 같이 얘기했다.

"오 맙소사, 이건 사는 게 아냐! 난 빌뇌브의 벽난로가 너무나 그리워. 그런데 아! 지금 같아서는 난 몽드베르그에서 결코 나갈 수 없을 것 같아! 돌아가는 상황이 좋질 않다고!"

과연 카미유는 늙어가고 있었다. 어린 시절의 집에 대한 추억을 간직한 채 자신의 삶이 다해가고 있음을 의식하면서. '따뜻한 불'이 지펴진 벽난로는 그녀에게 행복의 절정을 상징하는 것이었다.

이런 상황 속에서 어떻게 신을 믿을 수 있을 것인가?

자신의 믿음에 충실했던 폴은 누이의 가혹한 운명보다는 신을 믿지 않았던 그녀의 '개종'에 더 신경을 쓰면서 그녀를 위로하고자 했다. 언제나 똑같은 자신만의 방법, 즉 연설, 설교 그리고 기도를 통해서. 그러면 카미유는 화를 내거나 거친 행동을 보이기도 하고 심지어 불경한 언사를 입에 담기도 했다. 1933년 폴에게 보낸 편지에서는 이렇게 말했다.

넌 나에게, 신은 고통받는 자들을 불쌍히 여긴다, 신은 선하다, 등등 그렇게 말했지. 아무 죄 없는 나를 미친 사람들의 수용소에서 죽어가게 내버려두는 너의 그 신은 대체 어떤 신인지. 내가 왜 여기서 이렇게 고통받아야 하는 건지······.

하지만 카미유가 반항적인 모습을 보이는 일은 극히 드물었다.

오히려 생이 다할 때까지 스스로 "부당하다"고 여겼던 운명을 감당하면서 그것을 받아들이고 체념하는 모습을 보였다.

그리고 머지않아 그녀의 마지막 저항의 몸짓마저 앗아간 치매가 카미유를 덮쳤다. 그러자 그녀는 진정한 어둠 속으로 잠겨버렸다. 1939년은 제2차 세계대전이 발발한 해였고, 카미유는 어느덧 일흔다섯 살이 되어 있었다. 알려진 것에 따르면 그녀의 마지막 편지는 1938년 11월의 것이었다. 그녀는 폴에게, 자신은 언제나 자신들의 "사랑하는 엄마"를 생각하며, 자신이 과거에 그렸던 엄마의 초상화를 떠올린다고 말했다. "은밀한 고통과 겸손함, 의무감이 엿보이는 커다란 그녀의 눈"과 함께.

"그건 바로 사랑하는 우리 엄마의 모습이었어! 난 그 후 그 초상화를 다시 보질 못했지(엄마도 마찬가지였고!). 만약 그 초상화가 어디 있는지 알게 되면 나에게 꼭 말해줘야 해." 카미유는 여전히 "가증스런 인물", 즉 로댕이 초상화를 가져갔다고 비난했다.

"그럴 수는 없는 거야. 감히 내 어머니의 초상화를 가져가다니!"

그리고 침묵이 이어졌다.

그녀의 마지막 편지는 폴과 그의 가족의 행복을 기원하는 구절이 담겨 있었다. 그녀가 알고 있는 조카들, 유일하게 그녀를 보러왔던 그들(슈세트와 그녀의 남편, 피에르와 앙리)의 이름을 언급하면서 "다른 모든 식구들"이라는 말로 폴의 다복한 가족을 지칭했다.

카미유는 향수로 가득 찬 이 편지를 비극적인 말로 끝맺었다. 다른 특별한 자료가 없는 한 그녀의 유서나 다름없었던 편지를.

"유배된 누이로부터"라는 말로.

1913년 빌에브라르에 수용된 날로부터 30년 후 몽드베르그에서 삶을 마감할 때까지 카미유는 더이상 조각을 하지 않았다. 더이상 흙에 손도 대지 않았다.

원장이나 간호사들이 카미유에게 일거리를 주기 위해 점토 덩어리를 가져다주기도 했지만 그녀는 팔짱을 낀 채 아무런 반응을 보이지 않았다. 점토가 그 자리에서 말라버릴 때까지. 카미유는 정신병원에 있는 동안 아무것도 하지 않았다. 그림이나 스케치, 그 어느 것도 그녀의 손끝에서 나오지 않았다. 그녀의 손은 이제 계란이나 감자 껍질을 벗기거나, 빌에브라르에서 예외적으로 했던 것처럼, 패치워크 이불을 만드는 데만 쓰일 뿐이었다.

"사실, 여기서는 나한테 억지로 조각을 하게 하려고 하지만 내가 응하지 않자 그 대신 온갖 권태로운 일들을 강요하고 있어. 하지만 그런다고 내가 마음을 바꾸지는 않을 거야."[179]

카미유는 수동적이고 무기력하게 과거를 회상할 뿐이었다. 다만 매일 반복되는 단조로운 일상만이 그녀의 현재를 이루고 있었다. 먹고, 마시고, 씻고, 잠자고……. 그리고 자신의 가족과의 인연을 유지해주는 얼마간의 편지를 쓸 뿐이었다. 때로 자신의 "사랑하는 작업"과 행복하게 지냈던 "정든 아틀리에"를 그리워하기도 했다. 그녀의 사촌 티에리에게 말한 것처럼.

이렇게 되려고 그런 재능을 부여받고 그토록 많은 작업을 했다니. 평생 온

갖 고통에 시달리면서 돈 한 푼 없이 쪼들려야만 했지. 삶의 행복을 이루는 모든 것을 빼앗긴 채 지금 이렇게 끝내려 하고 있다니.

이 편지를 쓴 1913년 3월 21일에만 해도 카미유는 자신을 기다리고 있는 칩거의 삶과 절대적인 고독의 긴 세월을 아직 짐작하지 못하고 있었다.

그녀의 주요 일과는 날짜를 세고 지나가는 시간을 그저 바라보는 것이었다. 자신이 수용된 날을 기념하기도 했다. 때로 하루나 이틀 정도 날짜를 착각하기도 하면서. 그러면서 자신의 어머니와 폴에게 "지금으로부터 14년 전에는……" 또는 "17년 전에는……" 자신이 자유롭게 왕래하고, 조각을 하고 창작할 수 있었다는 사실을 상기시키곤 했다.

네가 이런 정신병원에다 돈을 쓴다는 사실이 정말 유감스럽구나. 그 돈이면 내가 안락하게 살면서 좋은 작품들을 얼마든지 만들 수 있을 텐데! 정말 불행한 일이야! 몹시 애통하구나![180]

그녀처럼 정신병원에 머물면서도 창작을 했던 또다른 예술가들이 있었다. 반 고흐는 발작 사이사이 계속해서 아를의 풍경을 그렸다. 카미유보다 나중에 빌에브라르와 로데즈에 수용되었던 앙토냉 아르토 역시 글을 썼다. 하지만 본 근처에 있는 리샤르츠 박사의 정신병원에 수용되었던 로베르트 슈만은 더이상 작곡을 하지 않았다.

자유를 빼앗긴 카미유 클로델의 창작 세계는 30년간 완전한 암흑 속에 묻혀버렸다.

폴은 이렇게 말했다.

목숨을 잃는 것보다 더 슬픈 건,
살아가는 이유를 잃어버리는 것이다.
재산을 잃는 것보다 더 슬픈 건,
자신의 희망을 잃어버리는 것이다.
실망하는 것보다 더 가혹한 건,
소원이 이루어지는 것이다.[181]

행복의 얼굴 속에 감춰진 애도

그곳은 도피네 주에 위치한 성이었다. 클로델은 1927년에 가구와
함께 비리외 후작에게서 그곳을 인수했다. 비용은 도쿄의 지진 이후
프랑스 정부에서 자국의 대사에게 지급된 배상금으로 충당했다. 후작
의 장모가 성모승천수녀회의 설립자인 점이 클로델의 호감을 사기에
충분했다. 중세식 탑과 최근에 지은 부속건물이 나란히 붙어 있어 부
조화를 이루고 있는 거대한 건축물이었다. 공원에 둘러싸인 채 철문으
로 여닫히는 소유지는 브랑그 마을 외곽에 위치하고 있었다.
'브랑그: 골(갈리아)어로는 브로(땅); 브로그(주거지); 브렌(우두머
리).'[182] 그는 즉시 이 기이한 이름의 어원을 찾아보았다. 그 야성적인
소리의 울림이 황금머리나 튀를뤼르의 마음에 들었을 것 같다는 생각
을 하며.
그곳은 폴이 사랑하는 그런 유의 여전히 다소 황량하고 투박한 지역

이었다. 숲과 논밭, 동물들이 있고, 폭풍우가 종종 몰아치는 하늘을 머리에 이고 있는 그곳은 프랑스 동부에서 보낸 그의 어린 시절을 떠올리게 해주었다. 그곳과 마찬가지로 스산한 날씨, 교회 종소리에 맞춰 삶을 살아가는 과묵한 농부들이 사는 고향 마을도 함께. 다브라고 불리는 작은 지류가 합류하는 론 강이 3킬로미터에 걸쳐 흐르고 있으며, 초원의 단조로움을 보완해주는 언덕들이 멀리 알프스 산맥이 있음을 예고하고 있었다. 폴은 '힘찬 기복'이라는 말로 그들의 모습을 묘사했다. 관광객과 주민들과도 멀리 떨어진 곳에 있는 그는 즉시 고향집에 와 있는 것같이 느껴졌다. 그렇게 전 세계를 누비고 다닌 후, 리옹에서 70킬로미터 떨어진 도피네 지방에 비로소 편안한 마음으로 자신의 뿌리를 옮겨다 심을 수 있었던 것이다.

"내 생애 처음으로, 내 소유의 집 지붕 아래에서 아내와 내 다섯 아이에게 둘러싸여 지낼 수 있게 되었다."

그는 1927년 7월 14일 그렇게 기록했다.

브랑그는 타인에게는 문이 닫힌, 클로델만의 집이었다. 가족의 은신처이자 보금자리이며, 오랫동안 '부재중의 직업인'으로 살았던 여행자의 휴식처였다. 또한 무엇보다도, 마침내 자신의 책들로 둘러싸인 채 평화롭게 글을 쓸 수 있도록 해준 작가의 은밀한 공간이었다. 그는 브랑그를 자신의 '보금자리'라고 불렀다. 영원한 유랑자는 이제 그곳의 은둔자가 되었다. 6월에서 9월까지 이어지는 아름다운 계절마다 그는 충실하게 그의 성으로 돌아왔다. 엄청나게 들어가는 유지비 때문에 곧 '백색 코끼리'라고 명명하게 된 성이었다. 나머지 시간에는 파리의 16구, 란느 가 11번지에 세를 낸 아파트에서 지냈다.

이젠 루이즈 아들의 소유가 된 빌뇌브로 돌아갈 수 없게 된 폴은 그의 장인 생트마리 페렝의 소유지인 뷔제의 오스텔에서 멀어지는 것에 대해서도 몹시 서운해했다. 그곳은 그가 20년 이상 여름휴가 때마다 아내와 아이들과 함께 시간을 보내던 곳이었다. 그는 벨가르드와 낭튀아 사이의 시골 냄새와 신선한 공기, 자욱한 안개와 같은 야성적인 풍경을 사랑했다. 그리하여 아내의 사촌들에게서 오스텔을 기꺼이 사들이고 싶어했지만 동의를 얻기란 불가능했다. 너무 많은 상속인이 대기하고 있었던 것이다. 그들 중 막내인 그의 아내는 서열이 열 번째였다! 게다가 오스텔은 그에게 작가로서 작업에 필요한 조용한 환경을 제공해주지는 못했다. 따라서 '안식처'를 추구하던 그가 우연히 브랑그를 보고 첫눈에 반해버린 것이다.

이 고요한 움직임, 무한을 향해 순례하듯 쭉 뻗은 이 길이
마치 내 눈을 보고 얘기하는 듯, 노래를 부르는 듯하다!
얼마나 많은 추억을 떠올리게 할 것이며, 또 어떤 약속을 향해 날 이끌 것인가.
마치 내 뒤에는 아이들과 손자들이 가득 뛰어 노는 저 커다란 성만이
존재하는 것처럼. 그 성은 이제 내게 이렇게 속삭인다.
'이제 유랑 생활은 끝났네, 여행자여! 이제 공증인 앞에서
결혼을 하기로 선택한 그대의 영원한 보금자리가 여기 있나니!' [183]

그는 먼저 자신의 책상을 '아름다운 쥐디트의 방'에 배치했다. 벽을 덮고 있는 태피스트리로 인해 그런 이름이 붙은 방이었다. 그리고 자

녀들이 유머러스하게 '왕의 방'이라고 이름 붙인 일층의 작은 방에도 책상을 들여놓았다. 그 방의 창문은 넓은 잔디밭과 보리수 가로수 길 쪽으로 면해 있었다. 클로델은 매일 아침 그 길을 통해 마을의 교회로 갔다. 그곳에는 그만의 지정석이 있었다. 그 자리에서 그는 브랑그의 성모마리아에게 기도를 했다. '그의 기도를 들어주는 그녀'에게.

작은 교회는 그곳에서 일어난 한 사건으로 인해 유명해진 곳이었다. 앙투안 베르테라는 한 젊은이가 그곳 시장의 부인에게 총을 쏘는 사건이 발생한 장소였던 것이다. 미슈 드라투르 시장이 자기 아이들의 가정교사로 고용한 청년이 저지른 일이었다. 청년은 1828년 단두대에서 처형되었다. 스탕달은 이 사건에서 영감을 받아 줄리앵 소렐과 마담 드 레날이 주인공으로 등장하는 소설(『적과 흑』)을 쓴 것이 분명했다. 폴은 스탕달을 전혀 좋아하지 않았으며, 그가 "지루하고", "무능하다"고 비판했다. 하지만 매일 아침 성모와의 만남은 향과 어우러진 『적과 흑』의 여운을 느끼게 해주었다. 운명의 아이러니였다. 클로델은 '무능한' 스탕달과 함께 브랑그를 나눠가져야만 했다.

그곳에는 또한 떡갈나무로 된 식탁이 놓인 널따란 고풍스런 부엌이 있었다. 품위 있는 조화를 이루고 있는 거실에는 그가 가져온 일본식, 중국식 가구들과 카미유의 조각들이 자리를 잡았다. 한 무리의 의자가 갖춰진 식당, 자녀들과 그들의 남편과 아내, 손자들 모두가 묵을 수 있을 정도로 방도 충분했다. 2층의 우아한 갤러리 겸 서재에는 그가 광적으로 좋아하는 작가들의 작품이 모여 있었다. 베르길리우스, 셰익스피어, 도스토옙스키를 비롯한 많은 책이 있었다.

요리사를 겸하는 가정부, 청소부, 정원사 등이 있었지만 클로델 부

인은 집의 전체적인 관리를 위해 할 일이 많았다. 채소밭과 양계장은 가족의 식탁에 신선한 음식을 제공해주었다. 채소, 계란, 닭고기……. 심지어 파테도 성에서 키우는 토끼로 만들 정도였다. 폴은 커다란 식탁 주위에 대가족이 함께 모여 식사하는 시간을 가장 사랑했다. 클로델, 낭테, 파리 가문 사람들이 한데 모인 대가족이었다. 개학해서 아이들이 모두 돌아간 후 그는 다소 혼란스러움을 느끼며 침묵 속에 자신의 여왕과 마주했다.

아이들이 하나둘 모여들기 시작한다. 아침에 미사를 드리러 떠나기 전, 그들이 먹은 그릇들이 가지런히 놓여 있는 것을 보는 건 내게 크나큰 행복이다. 우리의 충만한 행복에는 아무것도 부족한 것이 없다. 노인과 그 아내, 자녀들, 며느리와 사위 들, 손자들 그리고 눈과 장미와 빛으로 빚어, 떠오르는 해와 같은 금발을 한 막내 손자 다니엘. 마구간에는 말과 암소, 돼지, 닭과 토끼 그리고 심지어는 브리산 개도 있다. 검은 털로 뒤덮인 그 개는 어린 손자들을 즐겁게 해준다! 경건함 속에 이 모든 걸 누릴 수 있다니 이 얼마나 큰 축복인가![184]

이제 클로델은 그의 새로운 역할을 부여받은 것이다. 세월과 영예와 손자들을 책임지는 대가장의 역할을.

과연 그 사이 많은 세월이 흘렀고 폴은 늙어가고 있었다. 의치를 두 줄이나 해 넣었지만 그의 거칠어진 발성을 개선시켜주지는 못했다. 귀도 잘 들리지 않아 그의 아들 피에르가 미국에서 주문해온 제니스 표

보청기도 지니고 다녀야 했다. 그는 점점 더 내면의 침묵 속으로 빠져들었다. 클로델 부인은 자녀들에게 불평을 늘어놓았다. 더이상 그와 어떤 대화도 가능하지 않았다.

예전에는 남부럽지 않은 건강을 자랑했던 그도 세월을 비껴갈 수는 없었다. 빈혈로 고통을 받았던 그는 종종 심하게 부족해지는 혈구 수 때문에 일기에 적혈구 비율을 꼼꼼하게 기록하곤 했다. 또한 몇 번씩이나 몇 주에 걸쳐 침대에 누워 자리보전을 해야만 했다. 그의 마음에 들진 않았지만 불가피한 휴식이었다. 혈액순환 장애로 인해 그의 다리는 마치 '코끼리 다리'처럼 퉁퉁 부어오르기도 했다. 게다가, 전반적인 피로감과 관절의 고통으로 인해 걷기가 점점 힘들어져 움직임에 제한을 받았다. 곧 그에게는 브랑그에서 교회까지 가는 것만도 몹시 부담스러운 일이 되었다. 그는 보리수 가로수 길까지 내려오는 시간을 재보았다. 시간은 점점 길어졌다. 브라질과 중국에서 수 킬로미터를 걸어 다니던 지칠 줄 모르는 여행자였던 그는 이제 발걸음을 세어가며 간신히 이동할 수 있었다. 노년을 정의하려는 그에게 제일 먼저 떠오른 것은 지리적 이미지였다.

"걸음이 점점 무거워질수록 지평선은 줄어든다."

반복해서 발생하는 기관지염도 그를 괴롭혔다. 과거에는 완벽했던 그의 밤에 혼란을 야기한 불면증 또한 찾아왔다. 그는 그 사실을 시로 옮겼다. 「불면증 I」, 「불면증 II」 또는 「암흑」이 그것이었다.

누구에게나 찾아오는, 소통 불가한 밤
오직 그것뿐

아무것도 하지 않는 밤과 더이상 할 수 없는
끔찍한 사랑.

심장 문제 또한 간과할 수 없는 처지였다. 다만 그의 작업 능력만이
온전하게 남아 있었다. 침대에 누워서도 그는 계속 쉼 없이 글을 썼다.
노쇠한 몸은 무거웠지만 그의 펜은 여전히 날개가 달린 듯했다.

1924년 이후, 그는 연극과는 손을 끊었다. 하지만 몇 편의 작품과 희
곡이 그의 상상 속에서 작품으로 만들어졌다. 아르투르 오네게르가 음
악으로 옮긴 '극적 오라토리오' 「죽음의 춤」, 예술 조곡 「투척」 등이 그
것이다. 1940년대에 이다 루빈슈타인이, 그리고 10년 후 젊고 아름다
운 잉그리드 버그만이 열연한 「화형당한 잔다르크」, 성 토비아의 책에
서 영감을 얻어 쓴 드라마 「토비아와 사라의 이야기」도 있었다. 이 작
품들은 폴 클로델이라는 별이 마지막으로 피운 불꽃이었다. 아직 그
반짝임을 잃지 않은 혜성의 꼬리와도 같은. 그는 장 앙루슈에게 이렇
게 선언했다.
"「비단구두」와 함께 내 작품의 한 세계가 끝을 맺었다."
때는 일본에서 지진을 겪고 난 후였다.
오스트리아 출신의 미국인 연출가 막스 라인하르트의 아이디어를
바탕으로 1927년에 미국에서 구상된 『크리스토퍼 콜럼버스의 책』은
바로크 풍의 과장 속에서 모든 장르를 포괄하는 극작품에 대한 클로델
의 열정을 떠올리게 하는 작품이다. 소극笑劇, 서사적 작품, 서정성 모
두가 포함된. 책이자 희곡, 오페라 모두를 동시에 충족시키는 연극에

대한 꿈이 집대성된 작품이었다. 그 속에서 콜럼버스라는 비극적 인물은 자신에게 내려진 저주와 맞서 싸우는(클로델이 가장 좋아하는 주제이다) 영웅적 인물을 구현하고 있다. 아마도 특이한 무대에 대한 야망으로 인해 라인하르트가 무대에 올리려는 프로젝트가 취소된 후 「크리스토퍼 콜럼버스의 책」은 1930년 베를린의 오페라 극장에서 초연되었다. 일부 민족주의자들의 반응에도 불구하고, 폴의 작품이 그곳에서 대성공을 거둔 것에 대해 프랑시스 드 미오망드르는 '가장 위대한 프랑스인 극작가의 작품이 파리에서 공연되지 못하고 베를린의 운터 덴 린덴 로에서 초연할 수밖에 없었던 사실'에 대해 부끄러움을 고백하는 글을 『레 누벨 리테레르』에 게재했다.

클로델은 보편성에 대한 사랑을 증명하듯, 그의 원고를 다시 읽어본 미국인 친구 아그네스 메이어의 도움을 받아 위의 작품을 직접 영어로 번역하기도 했다. 번역서는 1930년 예일대학교 출판사에서 출간되었다. 그 속에서 콜럼버스는 이렇게 외쳤다.

"내 발에는 사슬이, 손에도 사슬이, 온 몸에도 사슬이 휘감고 있다……."

클로델의 세계관과 일치하는 다리우스 미요의 음악은 팡파르와 멜로디, 우아함과 힘을 모두 갖추고 있었다. 그 후 1950년대에 장 루이 바로는 자신의 야망과 일치하는 연출을 가미해 위의 작품을 보르도의 그랑 테아트르 무대에 올렸다. 물결치는 듯 단순한 무대배경을 이룬 거대한 돛단배는 「황금머리」 속의 나무처럼, 여행과 삶의 움직임뿐 아니라 먼 하늘을 향한 꿈과 새의 날갯짓을 상징했다. 가냘프면서 우아한 두 마리의 비둘기가 무대 위로 날아올랐다. 폴은 그들에게 크리스

토프와 이자벨이라고 각각 이름 붙였다. 리허설을 하는 동안 크리스토프는 다른 사람이 아니라 폴의 손등에 와서 앉기를 좋아했다. 마치 그들 사이에 신비한 교감이라도 이뤄지고 있다는 듯이.

더이상 새로운 극작품을 쓸 의도가 없었던 클로델은 자신이 예전에 써놓았던 작품 속의 행위나 대화를 좀더 무대에 올리기 쉽게 수정해나가는 일에 몰두했다. 아직 잘 알려지지 않은 작품을 가장 폭넓은 대중에게 알릴 수 있는 장 루이 바로를 포함한 여러 연출가의 요구에 따라 작품 속의 과도한 열정과 감정을 완화하고 절제하고자 했다.

그러나 1924년, 폴은 위대한 극작법의 시대가 끝났음을 스스로 선언했다. 허구적인 작품을 쓰는 시대는 이제 완전히 막을 내린 것이다. 그는 상상의 인물들과 전설적인 장소, 정복과 사랑의 이야기들로 이뤄진 소설의 창작 기법과 작별을 고할 것을 결심했다. 앞으로는 성서에만 전념할 것을 다짐하면서.

폴은 브랑그에서 주석가로서 주석과 해석으로 이뤄진 작업을 완성했다. 대중이 그의 새로운 작업 방식과 해설의 노력을 알아주지 않는다 해도 그에게는 그것이 무엇보다 중요한 일이었다. 그는 시인이자 학자로서 성서를 읽고 또 읽으면서 진정한 폴 클로델식의 양식으로 인상적인 구절들을 이끌어냈다.

그가 존경하던 베네딕트파 수도사들에 못지않은 끈기 있는 노고 끝에 여러 권의 저서가 세상에 모습을 드러냈다. 1929년에는 『요한묵시록의 유리창 한가운데서』, 1931년 『라 살레트의 계시』, 1933년 『십자가를 바라보는 시인』, 1937년 『성서의 비유적 의미에 관해서』 등을 출간했다. 이미 브라질에서 근무할 당시에도 클로델은 미요의 관심어린

시선 아래 시편을 번역한 적이 있다. 미요는 오네게르와 경쟁하다시피 하며 이제 클로델 작품 대부분의 음악을 담당하고 있었다. 신비스럽고 매우 시적인 시편의 글들은 그에게 물에 관해 연구하도록 했다. 그의 관점에서는 믿음과 성령의 표현에 필수적인 연구였다. 강과 개울, 대양, 호수, 우물과 샘, 비, 눈물 또는 대홍수 등으로 나타나는 물과 포착할 수 없는 투명성 속에서 신을 발견하고자 한 것이다. 또한 미요는 그에 부합하는 음악성을 추구해나갔다.

제2차 세계대전이 발발했을 당시 폴은 브랑그에 머물고 있었다. 그의 조국과 세상을 뒤흔든 움직임의 외곽에 머무르면서. 4천만 국민과 마찬가지로 처음에는 페탱 원수의 편에 섰던 그는 「원수에게 바치는 글」이라는 서정적 격정으로 넘치는 글을 써서 청동(당시 그는 글쓰기가 자유롭지 않았다)에 새겼다. 베르덩 전투의 승리자에게 보내는 존경과 충성의 표현이었다. 1941년 5월 9일, 비시의 카지노에서 특별 공연된 「마리아에게 고함」의 막간에서 이브 프랑시스가 낭송한 그 글에는 과장과 순박함, 프랑스의 신비주의와 개인적인 기회주의가 뒤섞여 있었다. 비록 문체의 미사여구에도 불구하고 그가 쓴 글 중 뛰어나거나 고상한 글귀에 속하지는 않았지만 그 역시 폴 클로델 작품집의 한 부분을 차지했다. 또다른 역사의 영웅들을 위해 찬사를 바쳤던 다른 시인들과 비교해볼 때 적어도 그는 자신의 행동을 부인하지는 않았다. 훗날, 전직 외교관이자 그의 친구인 레이몽 브뤼제르에게 자신이 당시 '큰 실수'를 범했음을 인정하며 후회하긴 했지만.

친애하는 원수여, 인간의 숙명은 부활하는 것입니다.

그리고 우리 모두는 분명 마지막 심판의 날에 부활할 것입니다.

그러나 우리를 필요로 하는 건, 그리고 뭔가를 해야 하는 건

바로 지금, 이 순간입니다!

프랑스여, 그대를 굽어보며 아버지처럼 속삭이는 이 노장의 말에

귀를 기울이시오.

성 루이의 후손인 프랑스여, 그의 말에 귀 기울이시오!

(……)

고개를 들어 하늘에서 거대한 삼색기를 바라보시오!

(……)

밤보다 더 강력한 힘을 지닌 것은,

바로 새벽빛입니다!

클로델은 정치적 관점에 있어서는 모순적이기도 했다. 원수에게 지극한 찬사를 바치긴 했지만 페탱 주위의 사람들을 몹시 싫어했던 그는 일기와 편지에 라발(프랑스의 정치가. 총리와 부총리, 법무장관 등을 역임했고, 제2차 세계대전 중 페탱이 이끄는 비시정부의 제2인자로 대독 협력 정책을 펼쳤다―옮긴이)을 맹렬하게 비난하는 글을 남겼다.

"그는 집시 같은 부류이다. 말과 가축 매매상처럼."185)

폴은 전쟁이 일어나기 이전에 외무성 장관과 총리였던 그를 미국에서 여러 차례에 걸쳐 만난 적이 있었다. 폴은 또한 비시의 고문들을 '페탱의 추종자들', '비열하고 오만한 자들', '사기꾼들'이라고 부르며 경멸했다.

그는 대독 협력을 강도 높게 비난하며, 유대인들에 대해 취해진 밀고와 인종차별주의적 조치에 극심한 혐오감을 나타냈다. 반드레퓌스적 입장에서 보였던 그의 반유대주의 정서와 보수적인 가톨릭교도의 입장도 그토록 끔찍한 불의와 잔인함 앞에서는 더이상 통용되지 않았다. 프랑스와 교회의 이름으로 수치심을 느낀 그는 죄악을 단죄하지 않은 채 방치한 것과 희생자들을 공적으로 돕지 않은 것에 대해 회개할 것을 교회에 요구했다.

"그렇습니다, 나는 기독교인들이 유럽에서 유대인들에게 저지른 끔찍한 범죄에 대해 속죄의 의식을 치러야 한다고 믿습니다." [186]

1941년 크리스마스이브, 아직 그 엄청난 잔혹성을 가늠할 수 없었던 범죄 행위가 일어나기 직전, 폴은 프랑스의 대 랍비 이사야 슈바르츠에게 편지를 보냈다. 랍비의 친구인 블라디미르 도르므송이 주소를 알려주었던 것이다. 폴은 편지에서 '그의 이스라엘인 동료들'이 당하고 있는 '온갖 종류의 죄악과 약탈, 부당한 대우'에 대해 '역겨움과 혐오, 분노'를 느낀다고 말했다.

"가톨릭교도는 이스라엘이 구원을 약속 받은 장자라는 사실을 잊을 수가 없습니다. 오늘날에는 고통의 장자인 것처럼."

그의 몇몇 자손들이 레지스탕스 활동을 했지만 폴은 그럴 수는 없었다. 그의 사위 자크 파리는 1941년부터 런던에 머물렀고, 그의 두 아들은 미국으로 건너갔다. 그는 매일 라디오로 런던 방송을 들으며 연합군에 유리한 소식이 들려올 때마다 전율했다. 1941년 6월, 히틀러가 불가침 조약을 어기고 소련을 침공하기로 했다는 소식을 들었을 때는 한껏 기쁨에 겨워했다.

"오, 감사합니다! 괴물들이 서로 잡아먹는군요!"[187]

미국이 전쟁에 개입했을 때는 그곳의 많은 친구들을 위해 힘을 아끼지 않았다. 고립주의를 버리고 앙가주망(참여)의 길을 택했던 것이다. 그러나 적극적으로 행동에 참여하지는 않았다. 사실, 1940년에 그는 이미 일흔두 살이었던 것이다.

전쟁 중에는 오래 전부터 스스로 부과했던 원칙에 따라 기도하고 글을 쓰는 일에 전념했다. 이제 일상이 된 그 두 가지 일은 서로 떼어놓고 생각할 수 없을 만큼 구분이 되지 않았다.

파리보다는 식량난을 덜 겪은 브랑그의 성에 은거한 채 폴은 그의 며느리와 손자 손녀 들과 함께 지내면서 성서 주석가로서 작품을 늘려갔다. 『폴 클로델 요한묵시록에 질문을 던지다』(1940~43), 『폴 클로델 아가雅歌에 질문을 던지다』(1943~45)가 그것이었다. 1946년에는 『엠마우스』, 1948년에는 「이스라엘에 관한 목소리」의 일부가 실린 『이사야의 복음』을 출간했다. 이는 전쟁에 관한 그의 기록인 셈이었다. 클로델이 세상의 고통 그리고 희망과 하나가 됨을 입증하는 것이었다.

그에게는 글쓰기가 곧 전투였다. 그의 삶에 정당성을 부여하는 글쓰기를 위해 그는 모든 노력과 희생, 심지어 무모함까지도 무릅쓸 수 있었다. 그에게 글쓰기와 기도는 똑같은 열정 속에서 하나가 되었다.

정오가 되었습니다. 교회의 문이 열려 있군요. 들어가야겠지요.
예수 그리스도의 어머니시여, 나는 기도를 하러 온 게 아닙니다.

난 당신께 드릴 것도, 요구할 것도 없습니다.

성모여, 나는 다만 당신을 바라보기 위해서 온 것입니다.

당신을 바라보며, 행복에 겨워 울고, 나는 당신의 아들이며
내게는 당신이 계신 것을 확인하기 위해서.

모든 것이 멈춘 한순간만이라도.
정오에!
성모여, 당신이 계신 이곳에서 당신과 함께 있기 위해서.[188]

그는 1935년부터 프랑스 군대를 위해 비행기 모터를 제작하는 그놈
에 론Gnome et Rhône 회사의 이사로 일하게 되었다. 그의 아들 앙리의 처
남이자 그곳의 경영자인 사령관 폴 루이 베이에의 요청에 따른 것이었
다. 유대계라는 이유로 시달리던 그를 돕기 위해 클로델이 원수에게
보낸 여러 장의 편지에도 불구하고 감옥에 갇히기까지 한 폴 루이는 마
침내 프랑스를 떠나 미국으로 망명했다. 하지만 클로델은 점령 기간
내내 이사회 모두와 함께 자기 자리를 지켰다. 또한 공장을 계속 가동
시켜 독일 공군인 루프트바페에 납품하면서 계속해서 이익 배당금과
참여 배당금을 받았다. 그는 훗날 이 일로 비난을 면치 못했다.

해방이 되자 경영자는 체포되고 이사진은 예심판사 앞으로 불려갔
다. 클로델은 그놈 에 론이 점령자들을 위해 일을 계속한 이유를 해명
해야 했다. 이유는 지극히 단순했다. 그는 회사 전체의 소극적인 저항
을 정당화하는 이유를 내세웠다. 1만 4천 명의 노동자가 일터를 지킴
으로써 자발적 노동이라는 명목으로 독일로 강제 이주되는 것을 막을

수 있었던 것이다. 그러나 생산 속도는 의도적으로 늦춰졌다. 그놈 에론은 평소 생산량인 2만 5천 개보다 훨씬 적은 8천 개만을 생산했다. 또한 공장에 유대인과 도주한 죄수, 레지스탕스 들을 고용함으로써 그들에게 피난처와 전투의 재료, 도구까지도 제공해줄 수 있었던 것이다.

5년간의 소송 끝에 이사진과 경영자 모두 무죄로 판명되어 혐의를 벗고 공장은 국유화되었다. 하지만 산업과 결합된 클로델의 이미지(아비시니아와 랭보를 떼어놓을 수 없듯이!)는 여전히 남아 있었다. 그에게 유용하진 않지만 금전적으로 이득이 되는 무기 제작자와 비행기 모터 납품업자의 이미지였다. 때에 따라서는, 그런 사실이 정치의 외곽에 있던 고매한 시인의 이미지를 흩뜨리는 위험이 될 수도 있을 터였다. 클로델에게는 언제나 냉소주의보다는 더 많은 순박함이, 이상주의와 더불어 현실적인 것에 대한 예리한 감각과 결핍에 대한 두려움, 안락함에 대한 추구가 공존했다.

그의 쿠퐁텐 3부작에 나오는 이율배반적이면서도 상호보완적인 쿠퐁텐과 튀를뤼르처럼, 클로델은 그들의 강한 정신력과 불같은 기질, 끓어오르는 본능을 동시에 지니고 있었다. 그의 누이처럼 그 역시 충동에 따라 행동하고, 마음의 격정을 바탕으로 판단을 내렸다.

그러나 카미유는 이 모든 사건과 소송, 참여 배당금 같은 것들과 얼마나 멀리, 아주 멀리 떨어진 곳에 있었는지!

카미유가 절망적인 고독 속에서 식물처럼 무위하며 시간을 보내고 있을 때, 그녀의 동생은 미래를 염려하는 은퇴자로서 자신이 겪고 있

는 혼란의 시대를 풀어나가고자 했다. 그의 열정적인 기질은 아직 그 불씨가 꺼지지 않았다. 하지만 그것이 구체화되기는 힘들었다. 폴은 해방 후 우후죽순으로 늘어난 온갖 지지자나 전투원 또는 이념의 신봉자들 가운데서 홀로 자유롭게 머물기를 고수했다. 일흔다섯 살의 나이였지만 그는 아직 세상을 놀라게 하고 혼란을 야기할 수도 있었다. 명료함과 태양, 진실의 광채(그는 피란델로〔이탈리아의 극작가이자 소설가. 7편의 장편소설, 246편의 단편소설을 썼으며 「작자를 찾는 6명의 등장인물」 등 연극사에 길이 남을 극작을 써서 1934년 노벨문학상을 받았다—옮긴이〕의 추종자들에게 자신은 단 하나의 진실밖에는 알지 못한다고 말했다)를 좋아하지 않아서가 아니라, 의심과 균형, 이해득실 따지기 그리고 때로는 망설이는 것 또한 좋아하기 때문이었다. 그는 밤과 낮, 불과 물, 사랑과 증오처럼 자신의 모순들로 인해 존재하고 있었다. 마치 거울 속을 왕래하듯이.

1934년에 발표된 「루아르에셰르에서의 대화」에서 폴은 각각 모두 자신을 나타내는 네 명의 인물을 등장시켰다. 그는 종종 그 사실을 설명했다. 무정부주의자 푸리우스는 바로 그 자신이었다. 또한 온건파인 플라미니우스, 이념 전도사 시빌리스, 허풍선이 아세르까지 모두가 폴의 다양한 모습을 보여주고 있었다. 그를 어떤 정치 또는 철학적 이데올로기나 당파적인 참여 속에 가둬놓을 수는 없었다. 오직 그의 종교만이 변함없이 그에게 가야 할 길을 알려주었다. 그는 가톨릭교도로서 신념 속에 푹 빠져 있었다. 그러나 교회의 지시를 존중하긴 해도 그 교리와 원칙에 의문을 제기하기도 했다. 좀더 확실하게 자신의 것으로 만들기 위해서. 폴은 근본적으로 결코 이론가가 아니었다. 그의 박식

함과 경험이 어떠하든 간에 그는 열정적인 인물이었다.

그는 종종(거의 언제나라고 하는 편이 맞을 것이다) 흥분 상태에서 움직이곤 했다. 관대함보다는 분노의 폭발이나 분개한 상태, 또는 사랑의 외침 같은 상태 속에서. 격정이 그를 사로잡을 때는 그것을 표현하거나 노래로 부르기도 했다.

1944년 9월 28일, 『르 피가로 리테레르』에 발표된 「드골 장군에게 바치는 송시」도 그중 하나였다. 이 글은 1941년 발표되었던 「원수에게 바치는 글」과 정확한 대위법을 이루고 있다.

1940년 6월 18일의 인물인 드골(비시정부의 페탱이 독일과 휴전 협정을 맺자 1940년 6월 18일 드골 장군은 영국 BBC 라디오를 통해 프랑스 국민에게 계속해서 저항할 것을 호소하는 연설을 내보낸다. 이는 이후 레지스탕스의 활동을 독려하는 데 큰 영향을 끼쳤다—옮긴이 주)에 관해 아무것도 아는 게 없었던 폴은 그에게 찬사를 바치는 데 열성적이진 않았다. 하지만 마치 잔다르크가 그랬던 것처럼 프랑스의 이름으로 말할 때는 커다란 감동에 휩싸였음을 알 수 있다.

나에 관해서 마음대로 생각하도록 내버려두십시오! 그들은 자신들이
투쟁했다고 말합니다, 그리고 그것은 사실입니다!
그리고, 4년 전부터 홀로 땅 속에 있던 나에 관해서는,
나는 투쟁하지 않았다고
말합니다. 그러면 난 대체 뭘 했던 것인가요?

1941년의 글보다 화려하고 약간 덜 서정적인 분위기의 글에서 폴

은 프랑스의 이름으로 장군을 향해 외쳤다. 예전에 원수를 향해 그랬 듯이.

그대, 장군이여, 그대는 나의 아들이자 나의 핏줄이다.
그리고 또한 군인이다!
나의 아들인 그대가 마침내 등장했구나!
내 눈을 똑바로 바라보시오, 아들이여, 그리고 날 제대로 알아볼 수 있는지 말해보시오!
아, 4년 전 그들이 나를 죽이려고 했던 건 사실이오!
온갖 술수를 써서 내 마음을 짓밟고자 했던 것이오!
그러나 프랑스 없는 세상은 결코 있을 수가 없으며,
프랑스가 명예를 저버리는 일은 결코 없을 것이오!

앞서 페탱 원수를 찬양했던 「원수에게 바치는 글」에서와 마찬가지로 그는 달콤한 찬사를 아끼지 않았다. 하지만 이 글에서는 진심어린 열기가 넘치고 있음을 알 수 있다. 마치 자신의 작품을 리허설하는 현장에서 감격에 겨워 눈에 눈물이 그렁그렁한 채 곧 울음이 터져 나올 것 같은 그의 모습에 놀란 배우들이 그를 바라보고 있는 연극 무대에 와 있는 듯했다.

그런 그에게서 감동을 받은 드골 장군은 1944년 9월 19일 그에게 편지를 보냈다.

"이 단순한 글이 당신의 이름만으로도 빛이 나는군요."

드골은 클로델의 시를 『희망의 회고록』의 부록으로 포함시켰다.

드골은 그의 위대한 저서를 쓸 당시, 자신이 아끼는 작가로 아이스
퀼로스, 셰익스피어, 샤토브리앙과 함께 클로델의 이름을 언급했다.
또한 클로델이 쓴, 시편에 대한 논평에 특별한 관심을 보였다.

클로드 모리악이 전하는 말에 따르면, 드골은 1944년 11월 19일 일
요일 밤 11시 25분, 장 루이 바로가 며칠 전 연극 무대에서 낭송했던
폴의 격정적인 송시를 암송했다. 우렁찬 목소리로 자신의 책상을 주먹
으로 두드리면서, 폴이 프랑스에 비유해서 한 말이 너무 아름답다고
감탄을 표현하면서.

난 너무나 많은 고통을 받았다! 그들은 내게 더없이 가혹한 짓을 했다!
나를 고문하고 또 고문했다. 내 머리를 벽에 찧었다!
벌거벗은 내 배 위로 올라와 나를 짓밟았다!
이 모든 건, 따지고 보면 몸에 지나지 않고,
육체적인 고통은 아무것도 아니다.
나는 이미 늙었고, 예전엔 이보다 더한 고통도 겪어봤으니까.
그러나 나는 치욕만은 견딜 수 없었다!

그러면서 여전히 우렁찬 목소리로 책상을 두드리며 반복해 외쳤다.

나는 치욕만은 견딜 수 없었다!

1944년 처음으로 서로에게 강렬하게 이끌린 이후로, 드골과 가톨릭
적 프랑스의 예찬론자인 작가 사이의 관계는 따뜻하고 열렬하기까지

했다. 폴은 드골에게 헌서를 보냈으며, 장군은 그에게 자신의 '깊은 존경심'을 표현하며 감사의 뜻을 전했다. 1946년 11월 22일, 폴의 「눈이 듣다」를 받은 드골 장군은 답례로 다음과 같은 편지를 보냈다.

"현재 상황에서 당신이 끊임없이 솟아오르게 하는 생각과 감정의 샘에 나를 적시는 것이 얼마나 소중한지 모릅니다."

두 남자는 서로 열렬히 믿는 신앙과 함께 프랑스에 대한 어떤 개념을 공유하고 있었다. 살아 있는 조국, 하나로 뭉쳐 분리될 수 없는, 전 세계적인 모델로서의 프랑스를 꿈꾸었다. 프랑스의 문학평론가 피에르 드 부아데프르가 그들 각자의 삶에서 여러 가지 닮은 점을 발견하고는 그 둘을 비교한 적이 있다.

그들의 견고함이 나를 놀라게 한다. 그들은 두 개의 거석과 같다. 어떤 침식작용도 부식시킬 수 없는 두 개의 화강암 덩어리와 같다. 아주 오래된 역사, 프랑스가 아직 골이라고 불리던 시대의 증인과 같은. 두 사람 모두 동부 출신으로, '비옥한 프랑스'(드골은 이 표현을 싫어했다)의 외곽에서 태어난 그들은 모순되게도, 모리스 바레스에게 소중했던 '대지와 죽은 자들'이 아닌 먼바다와 미래, '바다와 산 자들'을 향해 관심을 돌렸다. (……) 그들은 시인이었다. 한 사람은 행동으로, 또 한 사람은 관조로 표현하는. 한 사람은 아주 크고, 다른 한 사람은 작은 체격을 지녔다는 것은 중요하지 않다. 한 사람은 릴에서, 다른 한 사람은 빌뇌브 쉬르 페랑 타르드누아에서 태어난 사실도 중요하지 않다. 한 사람은 오랫동안 무척이나 마른 체격이었고, 다른 한 사람은 육중하고 비만한 편이라는 것도 중요하지 않다. 그들은 같은 부류의 사람들이니까. 과거의 가난한 농군에 뿌리를 둔 자손이라

는 점이 그렇다.[189]

그는 또한 문학전집에 걸맞을 법한 평론에서 이렇게 말하기도 했다. "드골 장군의 블랙유머는 클로델의 신랄함과 짝을 이루는 것이었다 (……)."

또한 그들 각자는 자신의 방식대로 "행운의 여신을 좇아 스스로 길을 개척했다".

드골 장군이 사막을 가로지르면서 권력에서 잠시 멀어져 있던 동안에도 폴은 그에게 줄곧 충실했다. 1947년 4월, 프랑스국민연합[RPF]을 창당할 당시에도 장군은 폴에게 정치 상황에 관해 자문을 구했다. "나는 그에게 내 생각을 피력했다."

폴은 그의 일기에 그렇게 적었다.

"미국의 편에 서서 공산주의와 러시아에 강력하게 대항해야만 한다"[190]라고도 했다. 그 당시, 두 사람 사이에는 "완벽한 의견 일치가 이뤄졌다."[191]

1947년 10월, 드골은 또다시 새로운 의견을 필요로 했다. 폴은 장군에게 "즉시 적법한 형태로 권력을 확보할 것, 즉 각의의 의장직을 받아들이도록"[192] 충고했다. 그는 "권력을 요구한 후 두려움을 느낀" 드골 장군이 자신이 충고한 길을 따르지 않은 것을 알고 무척 실망하기도 했다. 그로 인해 장군을 향한 열기가 식는 것 같았다.

1948년 5월, 폴은 프랑스국민연합 각의에 참여해달라는 요청을 받아들였지만 의장직은 수락하지 않았다. 비록 임시직이었지만 스스로 너무 늙고 지쳤다고 생각했기 때문이다. 그리고 곧 두 사람 사이에 결

별의 싹이 트기 시작했다. 먼저 국유화의 문제가 클로델의 열정을 식게 했다. 그런 과정 속에서 그는 공산주의의 영향을 감지했던 것이다. 그는 또한 미국에 대한 장군의 정치에도 동의하지 않았다. 그 자신도 프랑스-미국 연합 가운데서 충실한 후원자로서, 미래의 유럽을 건설하기 위해 독일과의 화해에 지지를 표했던 폴은 드골파가 공산주의자들과 손잡고 '슈만 플랜'과 유럽군 창설 프로젝트에 반대하는 것에 분개했다. 그는 장군에게 보낸 편지에서 격렬한 어조로 그에 대한 자신의 분노를 전달했다. 드골은 '놀라고 마음이 언짢아졌지만' 자신의 선택을 정당화하고 해명하기 위해 그에게 애써 편지를 보냈다.

나는 유럽의 이름으로 슈만 플랜과 유럽군 창설 프로젝트를 단죄하는 것입니다. 그것들은 유럽의 한 단면에 대한 풍자에 불과하기 때문입니다. (……) 나는 내 편지로 인해 당신이 내린 결정을 돌이킬 수 있기를 바랍니다. 프랑스의 운명이 결정되고 있는 땅과 시간 속에서 당신이 나와 결별한다는 것은 감히 상상도 할 수 없는 변화이기 때문입니다. 또한 당신을 존경하고 있는 나로서는 인간 대 인간으로서 매우 부당한 상처를 받게 될 것입니다.[193]

그러나 완강한 폴은 자신이 반대하는 정치에 힘을 보태기를 거부했다. 그는 1952년 프랑스국민연합에서 물러났다. 이제 그들의 관계는 완전히 끝이 났다. 하지만 폴은 자신의 헌서를 드골에게 보내는 것을 중단하지 않았다. 드골은 폴을 향한 깊고 진심어린 존경심을 여전히 간직하고 있었다. 폴이 세상을 떠난 후에도 그는 1959년, 「황금머리」

와 1963년 「비단구두」의 공연을 참관했다. 공연이 끝난 후 무대 뒤로 간 그는 깜짝 놀란 한 출연자에게 이렇게 털어놓았다.

"과연 클로델은 참 멋진 사람이군요!" [194)

그러나 시인이 당시 지은 시에서 찬양했던 그들의 애정의 역사는 전쟁 초기 노원수와의 짧은 사랑만큼이나 그리 오래 지속되지 못했다.

폴은 페탱과 드골 두 사람과의 역사 그 어느 것도 부인하지 않은 채 1945년 펴낸 모음집 『30년 전쟁 동안의 시와 얘기들』에 그 얘기를 한데 모아놓았다.

1943년 11월 27일, 독일의 프랑스 점령 기간 중 가장 암울했던 시기에 폴은 영광을 맛보게 되었다. 더이상 극작품을 쓰지 않던 그에게 연극은 영광의 절정을 맛보게 해주었다.

그때까지 비평가들은 그에게 별로 호의적이지 않았다. 폴은 직접 유머를 섞어가며 장 앙루슈에게 이렇게 말하기도 했다.

"『라 누벨 르뷔 프랑세즈』 과월호들을 모두 훑어보시오. 나에 관해 쓴 기사는 별로 찾지 못할 것입니다. 『라 누벨 르뷔 프랑세즈』는 나를 향해 거의 언제나 침묵을 지켰지요. 심지어 내 친구인 리비에르가 편집장으로 있을 때조차도 말이오, 그렇지 않소?" [195)

그러고는 이렇게 덧붙였다.

"다만, 뒤아멜과 모클레르만이 매우 관대한 태도로 날 지지해주었을 뿐이오."

마침내 그의 극작품이나 시에 관한 기사 하나가 났을 경우에도 혹평을 담은 글이 대부분이었다. 심지어 『언어 논쟁』의 작가인 앙드레 테리

브와 『샤펠 리테레르』의 작가 피에르 라세르는 그를 깎아내리는 것을 즐기는 듯했다. 그럼에도 유머를 잃지 않은 폴은 앙루슈에게 이렇게 말했다.

"어쩌겠소? 난 하늘에서 떨어진 운석인 것을. 그러니 날 어떻게 다뤄야 할지 모를 수밖에⋯⋯."

그렇다면 그것은 비평가들의 잘못이었을까? 어쨌거나 그의 극작품들은 드물게 무대에 올랐으며, 공연될 때도 대중의 인기를 얻지는 못했다. 그의 극작품 대부분은 오랫동안 극본 상태로만 머물러야 했다. 극장의 단장들에게 그다지 환영받지 못했던 폴은 자신의 극중 인물들이 무대 위에 올라 자신이 쓴 대사를 말하는 것이나 관중의 박수를 듣는 행복을 거의 맛보지 못했다. 비로소 그의 명성이 알려지기 시작한 것은 1912년(그의 나이 마흔네 살이었으며, 뢰브르 극장에서 「마리아에게 고함」을 초연한 해)에 이르러서였다. 그러나 그것은 아직 소수의 엘리트 집단에 국한된 것이었다. 시 애호가나, 까다롭다고 정평이 난 극작법을 즐기는 사람들, 전위적인 연출가들, 새로운 것이 주는 전율이나 시적인 고양을 즐기는 소수의 관객이 거기에 속했다. 「마리아에게 고함」은 지금까지 그의 극작품 중 가장 많이 알려졌고, 좀더 정확히 말하면 가장 비밀스럽지 못한 작품에 속한다. 극작가로서 폴에게 처음으로 감동을 안겨준 작품인 셈이다.

그 자신의 고백에 의하면, 폴에게 성공이 찾아오는 데는 오랜 시간이 걸렸다.

"나를 둘러싸고 있는 몰이해와 황당한 침묵의 굴레를 깨뜨리는 데는 오랜 인내가 필요했다."[196]

하지만 1943년, 그를 기다리고 있던 것은 성공이 아니라 진정한 승리였다. 그리고 관객이 환호를 보낸 것은 「마리아에게 고함」이 아니라, 아마도 그의 작품 중 가장 복잡하고 가장 기이한 것으로 모든 연출가가 늘 "공연이 불가능하다"고 말해오던 작품, 「비단구두」였다. 1924년부터 때를 기다려오던.

이 작품의 성공은 전적으로 장 루이 바로에게 그 공이 있다고 해도 과언이 아닐 것이다. 서른세 살의 그는 배우이자 연출가, 시인으로 「르시드」를 연기했으며, 곧 「천국의 아이들」[197]에서 신비스런 순박함과 꿈꾸는 듯한 눈을 지닌 피에로 드뷔로를 연기하게 될 전설적인 인물이었다. 그의 열정적이고 끈질긴 노력이 없었다면 클로델의 「비단구두」는 아직도 빛을 보지 못했을 것이다…… 바로는 우선 폴 본인부터 설득해야만 했다. 작가는 자신의 각별한 사랑의 대상이었던 「마리아에게 고함」에 세인들이 다시 한번 더 관심을 가져주기를 바랐다. 그러나 그의 생각과는 달리, 바로는 세 가지 작품만을 염두에 두고 있었다. 탁월한 초기 작품인 「황금머리」, 현란한 「비단구두」와 매우 사적인 이야기가 녹아 있는 「정오의 휴식」이 그것이었다. 「정오의 휴식」은 폴이 무대에 올리고 싶어하지 않는 작품이었다. 그는 무엇보다도 과거의 상처를 건드릴 수도 있는 매우 사적인 광경에 가족들이 어떤 반응을 보일지 두려워했다. 다른 한편으로는, 로지의 반응을 염려했기 때문이었다. 아직 여전히 매력적인 모습으로 살아 있는 그녀는 자신의 사랑과 배신의 역사가 공개적으로 무대에 올라가는 것을 완강하게 거부했다. 바로는 거듭된 설득과 주장을 통해 폴뿐만 아니라 코메디 프랑세즈 단장에게서도 「비단구두」를 공연해도 좋다는 허락을 받아낼 수 있었다. 작가에

의해 좀더 가볍게 각색되어 모든 극작가의 꿈인 코메디 프랑세즈 극장에서 공연될 예정이었다. 오랜 협상 끝에 힘겹게 얻어낸 결과였다. 단장인 장 루이 보두아에 자신도 그토록 데카르트적 합리성과 일치하지 않는 이야기를 무대에 올릴 수는 없다고 확신하고 있던 터였다. 충분히 논리적이지도, 정연하지도 않은 「비단구두」는 한 마디로, 고전주의 비극에 익숙한 관객을 매료시키기엔 너무나 황당한 스토리 같아 보였다.

"질서는 이성으로부터 얻어지는 즐거움이다. 그러나 무질서는 상상력이 주는 즐거움이다."

폴이 1924년 자신의 작품 서문에서 한 말이었다.

「비단구두」는 나흘 동안 에스파냐에서 전개되는 드라마이다. 황금시대를 배경으로, 연대기에 집착하지 않은 채 신세계의 발견과 국토재정복 등의 사건을 포함하고 있다. 에스파냐를 잘 알지 못한 채(그는 마드리드에서 며칠간 머물렀을 뿐이다) 주요 예술작품(세르반테스와 벨라스케스)을 통해 그곳을 음미했던 폴은 브라질에서 받은 영감을 바탕으로 격동적이고 독특한 세계를 그려냈다. 그는 매우 꼼꼼한 묘사와 함께 배경과 색조, 소리, 분위기를 섬세하게 그려냈다. 그 속에서는 모든 것이 움직이고 자리를 바꾼다. 무대장치가들이 끊임없이 한 장면에서 다른 장면으로 무대장치를 옮기고 있는 동안, 관객은 정원에서 궁전의 방으로, 다시 주막으로, 협곡으로 또는 폴이 유년 시절을 보낸 제앵과 닮은 '환상적인 모습의 바위들과 백색 모래가 있는 지방'으로 차례차례 이동한다. 그리하여 에스파냐 자체가 확장되기도 한다. 갑자기 프라하의 소지구 성 니콜라스 성당 앞으로, 그리고 제노바와 파나마 사

이를 항해하는 배 위로 옮겨가다가 이번에는 이탈리아가 그 모습을 드러낸다. 아피아 가도가 나오고, 카디스, 모가도르 그리고 산티아고 데 콤포스텔라가 연이어 등장하며, 심지어는 남아메리카의 원시림까지 그 배경이 된다.

이만하면 극장의 단장이 경악하는 것도 충분히 이해할 수 있을 것이다! 등장인물들 또한 그 숫자가 엄청났다. 첫 번째와 두 번째 날을 포함하는 전반부에서만 33명의 등장인물이 나오는 것이다. 이는 단역과 군인, 대신, 귀족과 기사 들을 포함하지 않은 숫자였다. 마지막 이틀을 포함하는 후반부에서는 '발레아레스 군도에서 불어오는 바람 아래서' 벌어지는 기상천외한 결말을 위해 10명 정도가 더 추가된다. 남자 주인공들의 이름은, 돈 발타자르, 돈 로드리그, 돈 펠라주와 돈 루이스이며, 여자 주인공 중 하나는 도나 프루에즈(또는 도나 메르베유(기적)라고 불림)로 그녀는 성모에게 구두 한 짝을 바쳤기 때문에 절름발이가 되었다. 그리고 또 하나는 도나 뮈지크(음악)가 있다. 그녀는 '다행스럽게도 결코 연주하지 않는 기타를 지니고 있어' 그로 인해 도나 델리스(환희)라는 별명을 지니게 되었다. 그러나 그들이 전부가 아니었다. 부차적이거나 보조 역할이긴 해도 흑인 여성 조바르바라처럼 비록 상상 속에서이지만 그 존재감이 작지 않은 인물들도 있었다.

날 이토록 검고 윤이 나게 만든 아름다운 엄마 만세……
난 마치 밤의 어둠 속 작은 물고기와 같다네!

또한 중국인, 예수회 신부, 고고학자와 총독, 수호천사, 그리고 그림

자 분신分身(기막힌 발상이지 않은가!)과 달까지 등장했다. 그림자 분신의 독백은 순수 시 애호가들을 황홀경에 빠뜨렸다.

이는 실로 엄청난 무대였다. 보는 이들의 넋을 빼앗을 만큼.

「비단구두」를 요약한다면? 사실 줄거리는 아주 단순하다. 한 남자와 한 여자가 서로 만나지 못한 채 사랑한다는 내용이다. 그림자 분신은 그들의 이끌림과 그들의 불가능한 결합을 나타내는 것이다. 물론 그 비극을 중심으로 부수적인 사건들과 또다른 사랑, 이별 등이 정복과 전쟁 그리고 무리의 경쟁 속에서 펼쳐진다.

「비단구두」는 다나이드의 채워지지 않는 물통처럼, 이룰 수 없는 욕망과 기다림에 관한 드라마이다. 그러나 동시에 하나의 소극처럼 우스꽝스러운 실루엣들이 지나가면서 엉뚱한 얘기들을 주고받으며, 종종 웃음을 터뜨리게도 한다. 또 한편으로는, 잇달아 일어나는 모험, 내일을 기약할 수 없는 감미롭고 가슴 뛰게 하는 만남이 있는 위험한 여행에 관한 탐험소설이 무대로 옮겨진 것 같았다. 사랑의 비극과 깨달음의 여정 사이에 부조리와 초현실주의 사이를 오가는 희극적 상황이 놓여 있었다. 그 밖에 또 어떤 게 있을까?

물론 또다른 것들도 있었다. 「비단구두」는 국경도, 경계도 없는 책과 같았다. 안락한 독서와는 거리가 먼. 그 안에서는 엄청난 충격을 느껴야만 했다. 평화로운 순간은 존재하지 않았다. 다양한 감정 상태가 줄줄이 이어졌다. 즐거움, 슬픔, 놀라움……. 감정 표현은 무궁무진했다.

그림자 분신이 말하는 것을 들으며 어떻게 몸이 떨리지 않겠는가? 어떻게 콧노래를 흥얼거리면서 조바르바라와 함께 춤추고 싶어하지 않을 수 있을까? 어떻게 돈 로드리그와 싸우지 않을 수 있는가? 어떻

게 프루에즈와 눈물 흘리고, 기도하지 않을 수 있겠는가?

20년 전에 쓰인 이후 처음 공연된 이 에펠탑, 개선문처럼 기념비적인 작품은 관객을 단숨에 사로잡기에 충분했다. 호세 마리아 세르 대신 뤼시엥 크토의 무대장치와 의상을, 다리우스 미요보다는 아르투르 오네게르의 음악이 사용되었다. 미요의 음악을 그리워했던 폴은 오네게르의 음악이 충분히 '열대성'이거나 '통속적'이지 않고 너무 '나약하다'고 투덜댔다![198]

폴은 작가로서 까다로운 요구사항들을 내세워 연출가에게 많은 어려움을 안겨주었다. 그는 연습을 하는 동안 모든 것에 개입했다. 배우들의 연기, 작은 몸짓 하나, 입술의 움직임뿐만 아니라 무대장치, 조명, 심지어는 소품들까지도……. 게다가 그 자신 역시 노고를 아끼지 않았다. 그는 극을 더욱 생생하고, 좀더 친근감 있게 만들기 위해 작품 전체를 다시 쓰기까지 했다. 공연 전날까지도 계속 다시 손질을 하면서……. 장 루이 바로의 인내심과 이 특별한 극에 대한 애정이 없었다면 그 무엇도 가능하지 않았을 것이다. 막이 오를 때부터 내리는 순간까지, 즉 두 시간 반 동안 매 대사를 들을 때마다 감격에 겨워 눈물을 흘릴 정도로 자신의 극에 도취되었던 폴의 행복감 역시 극의 성공에 큰 몫을 차지했다. 그는 모든 대사를 외울 정도로 이 극에 각별한 애정을 쏟아 부었던 것이다.

1943년은 관객석에서 독일군 복장을 많이 발견할 수 있던 시기였다. 「비단구두」는 그해 파리에서 공연된 유일한 극작품은 아니었다. 독일군의 점령이 작가들의 글쓰기나 배우들의 공연, 그리고 대중이 즐길 권리마저 빼앗아간 것은 아니었다. 1943년은 몽테를랑의 「죽은 여왕」,

카뮈의 「오해」, 아누이의 「앙티곤」, 사르트르의 「파리 떼」와 「출구 없음」이 발표된 해였다.

작품의 초연에 참석하기 위해 브랑그를 떠나온 폴은 오랫동안 박수를 받았다. 테아트르 프랑세 무대 위에 올라가 단원들과 나란히 선 그는 더듬거리며 몇 마디를 했다. 연설에 익숙지 않았던 폴은 비스마르크를 언급하며 명확하지 않은 표현으로, 독일의 가장 큰 적은 범게르만주의(제1차 세계대전 전 독일의 주도하에 게르만족을 규합하여 세계 지배를 실현하려고 한 주장—옮긴이)라고 선언했다……. 훗날, 폴과 최악의 관계를 유지하던 샤를 모라스(프랑스의 평론가이자 시인. 프랑스 극우파 신문이었던 『락시옹 프랑세즈』의 편집장을 지냈고, 제2차 세계대전 말기에 독일에 협력하여 종신 금고형을 받았다—옮긴이)는 그가 「비단구두」의 관객들 앞에서 독일 이념의 가장 강력한 수호자를 '찬양했다'고 비난했다. 폴은 자신을 괴롭히던 극우 조직인 『락시옹 프랑세즈』를 혐오했다. 그리하여 1944년 모라스가 독일에 협력한 혐의로 체포되어 그 다음 해에 재판을 받게 되자, 폴은 증인으로 출두해 그에 의해 점령군에게 두 번이나 고발당한 일과 교황에게 파문당한 사실을 알렸다.

도나 프루에즈의 순수한 기도와 아비뇽의 정신병원에서 카미유가 겪고 있는 십자가 고행 길과는 멀리, 아주 멀리 떨어져 있는 상황이 펼쳐지고 있었던 것이다.

혼란스러운 시대 상황 탓에 여러 가지 곤경(모라스 소송, 그놈 에 론 소송)에 처하긴 했지만 폴은 이제 작가로서 영광의 절정에 도달해 있었다. 전 세계적으로 알려져 유명 작가가 된 그는 매년 노벨상 후보자로 거론되곤 했다.

그의 다른 극작품들도 파리와 지방뿐만 아니라, 리우와 부에노스아이레스, 런던, 이탈리아, 스위스 등지에서 수많은 열광적인 관객을 불러 모으며 열렬한 호응 속에 공연되었다. 하지만 그 어떤 작품도 「비단구두」가 초연될 때만큼 엄청난 반향을 불러일으키지는 못했다. 오직 「정오의 휴식」의 공연만이 폴에게 또다시 눈물을 흘리게 했다. 그는 로지와의 약속을 깨뜨리고 그 극을 무대에 올린 것이다. 1948년 마들렌 르노와 장 루이 바로 커플이 자리 잡은 마리니 극장에서 초연된 그 극은 그의 젊은 시절과 가장 열렬했던 과거의 사랑을 되돌아보게 했다. 또한 그의 고통이 어디에서 왔는지를 세상에 고백한 셈이었다. 여주인공을 맡은 에드비그 퓌이에르는 폴이 가장 애착을 가지고 있던 극 중 인물을 마치 실제로 존재하는 것처럼 그려냈다. 이제 또는 로지의 아름다운 환영을. 실제로 존재하는 인물을 그려냈기에 그녀는 비올렌이나 프루에즈를 연기한 이브 프랑시스보다 더욱더 아름다워 보였다. 장루이 바로가 메사를 연기하는 동안, 「정오의 휴식」의 매 순간은 그 강렬함을 더해갔다. 폴에게는 비밀스럽고 뜨거웠던 순간을 상기시키며 지나간 시간에 대한 아쉬움을 느끼게 했을 것이다.

로잘리 베치는 「정오의 휴식」의 공연을 단 한 번도 관람하지 않았다. 그로부터 3년 후 그녀가 베즐레에서 세상을 떠나자 그녀의 딸은 무덤 위에 폴의 「부채를 위한 백 개의 문장」 중 하나를 새겨넣었다.

오직 연약한 장미(로즈)만이
영원을 말할 수 있다.

폴은 그녀의 장례식에 참석하지 않았다. 그녀와의 추억만으로도 충분했으니까. 그것은 삶 자체보다도 더욱 생생하게 살아 있는 추억이었다.

"마치 그녀가 부활한 것 같았다! 그녀가, 그렇다, 내가 에르네스트 시몽 호의 갑판 위에서 만났던 그녀였다! 마치 엊그제 같은 과거에! 그때와 똑같은 의상, 목소리, 똑같이 유연하게 물결치는 듯한 걸음걸이. 즉시, 모든 것이 그녀를 중심으로 자리를 잡았다." [199]

마리니 극장에서 에드비그 퓌이에르가 폴에게 안겨준 감동은 그에게 젊은 시절의 기억을 떠올리게 했다. 처음 사랑에 빠진 젊은이의 떨리는 가슴과 그로 인해 불행했던 날들을 돌이켜보면서.

"당신을 통해 마치 누군가의 환생을 보는 것 같았습니다."

「정오의 휴식」의 초연이 있은 다음 날 폴이 그녀에게 쓴 편지였다.

1946년, 폴 클로델은 아카데미 프랑세즈 회원으로 선출되었다. 그의 나이 일흔아홉 살이었다. 입후보와 회원 호별방문을 면제받은 그는 마치 원수元帥를 뽑는 듯한 선거를 거쳐, 4월 4일 꼭 한 표가 부족한 만장일치로 선출되었다. 폴은 그 한 표가 피에르 브누아의 것이라고 짐작했다.

1935년에만 해도 폴은 불행한 후보자였다. 아카데미 프랑세즈는 루이 바르투의 자리를 열망하는 폴 대신 클로드 파레르를 선택했다. 피에르 루이스의 친구인 파레르는 전직 해군장교로 「문명인과 아편 연기」를 쓴 인물이었다. 폴 레오토는 자신의 일기에, 폴은 매 호별방문 때마다 한 표씩을 잃었다고 적었다! 심지어는 가톨릭교도 작가 대부분

의 표마저 잃기에 이르렀다. 그중에는 가장 중요한, 아카데미의 종신 사무국장이자『라 르뷔 데 되 몽드』의 막강한 국장인 르네 두믹의 표도 포함되어 있었다. 반면, 조르주 뒤아멜과 프랑수아 모리악은 폴에게 열렬하고 충성스런 지지를 보냈다.

"누가 클로델의 화려한 고립을 이야기하는가?"

모리악은 메모지에 그렇게 적었을 것이다.

아카데미에서 배제된 폴은 빅토르 위고를 생각하면서 스스로 위로했을 것이다. 1836년, 40명의 아카데미 프랑세즈 회원들은 위고보다는 또다른 해군 장교인 루이 뒤파티를 선택했던 것이다.

유감이 많아진 폴은 아카데미 회원들을 서슴없이 '장수자들', '상스러운 문인들'로 취급했다.[200] 또한 '비열한 아카데미 회원들'을 언급하며, 여든 살은 '학구적인 사춘기'의 나이라고 선언했다.

이 가시 돋친 말들은 폴이 1947년 3월 12일 아카데미 프랑세즈의 둥근 지붕 아래 자리를 잡게 되면서 그의 입에서 자취를 감추었다. 그는 훈장들로 장식된 초록색 옷을 입고, 전통에 따라 그가 앉게 될 열세번째 좌석의 전임자에 대한 찬사를 곁들인 입회 연설을 거행했다. 아카데미 회원들에게 종종 일어나는 아이러니컬한 우연처럼, 전임자인 루이 질레는 르네 두믹의 사위였다. 폴은 스스로를 "곧 자신의 추억에 자리를 물려주게 될 사람"이라고 소개하면서, 셰익스피어 전공자이자 열성적인 조이스의 추종자로,『라 르뷔 데 되 몽드』에서 예술 전문 자문을 맡았고 영국 문학에 관한 논문, 「열정적으로 설명하기 위해서 열정적으로 알고자 한다」를 쓴 자신의 전임자를 향해 지극한 존경의 마음을 전했다. 앙리 몽도르[201]에 의하면 그의 연설은 폴이 만들어낸 또

하나의 걸작이었다.

아카데미에서 폴을 위한 답례 연설을 한 것은 프랑수아 모리악이었다.

"나는 처음으로 당신을 이해하고 사랑했던 세대에 속합니다……."

그는 폴에게 '깨달음의 빚'을 지고 있다고 말했다. 폴의 작품세계의 아름다움에 관해 한참을 얘기하던 모리악은, "그는 거목과 같고, 전체적인 프랑스 시스템과 관련이 없는 매우 특이한 문학세계를 구축하고 있습니다. 마치 바다의 심연에서 갑자기 우뚝 솟아오른 섬과 같이."

모리악의 연설 속에는, 폴의 마음에 감동을 주었음직한 매우 모리악다운 한 문장이 끼어 있었다.

"그렇습니다, 죄악 역시, 죄악은 무엇보다도 은총을 위해 쓰이는 것입니다."

이 두 연설 중 어느 순간에도 카미유의 이름이 언급된 적은 없었다. 대개는 작품세계를 논평하는 동안 새로 선출된 사람의 삶을 소개하는 것이 관례였지만 폴은 자신의 가족에 관해 한 마디도 언급하지 않았다. 모리악 또한 신중해서였는지, 폴의 극작품에만 몰두하고자 했던 때문인지 그의 삶에 관해 어떤 언급도 하지 않았다. 1957년 3월 21일, 블라디미르 도르므송은 폴이 차지했던 열세 번째 자리의 후임자로 그에 관한 기념사를 했다. 그 순간, 오랫동안 가족에게 금기가 되었던 이름이 그의 입에서 튀어나와 아카데미의 둥근 지붕 아래 울려 퍼졌다. 카미유!

"폴 클로델의 누이였던 카미유는 조각을 했습니다. 그녀는 천재적인 재능을 지닌 조각가였습니다."

이것은 그의 긴 송사 중 가장 기념할 만한, 그리고 가장 대담한 문장이었다.

하늘나라에서 이 광경을 지켜보았을 폴은 죽는 순간까지 침묵을 지켰다. 그는 자신의 일기장에 아카데미 입회 의식에 관해 언급하면서 유머를 곁들여 "벙어리에 의한 귀머거리의 입회"라고 적었다. 귀머거리는 물론, 제니스 보청기를 착용한 자신을 가리키는 것이며, 벙어리는 후두암 수술을 받아 갈라진 목소리가 겨우 들릴락 말락한 모리악을 지칭하는 것이었다. 폴은 「엠마우스」에 자신의 자화상을 이렇게 남겨놓았다. 그 신랄한 아이러니는 카미유의 마음에 들었을 것이다. 언제나 자기 자신과 동생을 놀리는 것을 즐겨했던 그녀였으니까.

"눈, 귀, 이빨 그리고 다리조차 제 구실을 못하는 노인이 아카데미 회원의 긴 가운을 걸친 채 처량한 모습으로 서 있는 모습을 보시오. 그는 혼자서 계단을 올라갈 힘도 없으니. 하지만 마음만은 포효하는 사자의 것임을."[202]

폴 클로델에게 삶은 아름다워 보였다. 매우 아름다웠다. 그에겐 나이를 먹는다는 게 나쁘지만은 않았다. 마침내 작가로서 작업에 몰두할 수 있게 되었기 때문이다.

"내 삶에서, 이미 지나간 은혼식과 아직 치르게 될지 모르는 금혼식 사이의 평화롭고 유익한 이 시기는 참으로 행복한 시절인 것 같군요."

비록 그와 아내의 일상이 때로 침묵으로 무겁게 느껴지긴 했지만, 브랑그에서 보내는 폴의 노년은 평온함의 향기가 주위를 감싸는 나날로 이어졌다. 행복하다고 말할 수 없을지는 몰라도.

폴의 충실한 벗인 앙리 기유맹은 그런 그의 삶에 깊은 인상을 받고

브랑그의 성주에게 그의 '안락한' 삶에 관해 부러움을 표현했다. 그러자 폴은 조용히 대꾸했다.

"고통받지 않고 사는 삶이란 존재하지 않네. 우리 각자는 자신이 지녀야 할 십자가를 지게 되지. 자신만의 몫을 말이야."

그는 삶이란 모든 것을 한꺼번에 주지는 않는다는 것을 잘 알고 있었다. 영광과 가족의 삶, 아카데미 프랑세즈, 손자들, 훈장, 에드비그 푀이에르의 유연하게 물결치는 듯한 육체 속에 다시 살아난 로지의 환영. 그리고 찾아온 승리, 결코 잊을 수 없는 순간. 처음으로 공연된 「비단구두」가 작가와 수많은 관객에게 눈물을 흘리게 만든 순간이 있었다. 특히 도나 프루에즈가 다음과 같이 말하던 순간에.

따라서, 아직 시간이 남아 있을 때, 한 손에는 심장을 움켜쥐고 다른 한 손에는 신발을 들고, 당신에게 나를 바칩니다! 성모여, 당신에게 내 신발을 드립니다!

성모여, 당신의 손으로 내 가엾은 작은 발을 꼭 잡아주십시오!

잠시 후 나는 당신을 더이상 바라볼 수 없으며, 당신을 철저하게 거역하는 행위를 할 것임을 알려드립니다!

하지만 내가 악을 향해 달려가려고 할 때, 그것은 절뚝거리는 발과 함께일 것입니다!

당신이 쳐놓은 장애물을 건너려고 할 때는, 그것은 꺾인 날개와 함께일 것입니다!

이제 난 내가 할 수 있는 것을 다했습니다. 당신은, 내 가엾은 작은 신발을 간직해주십시오.

그것을 당신의 가슴에 꼭 간직해주십시오. 오, 두렵고도 위대한 어머니여!

폴은 연극 공연 마지막 날, 레옹 수사가 최후의 대사를 말할 때까지 참을 수 없는 감동으로 북받쳐 눈물을 흘렸다.

사로잡힌 영혼에 해방을!

1943년 11월……

그 무렵, 관객과 폴의 친구들 대부분은 자신들이 환호하는 순간, 그가 상중에 있음을 알지 못했다. 마음속 깊은 곳에서 우러나오는 깊은 애도에 잠겨 있음을. 너무 깊고 은밀해서 어떤 상장이나 상복도 그 크기를 가늠하게 할 수 없는 커다란 슬픔이었다.

「비단구두」 속에서 폴은 카미유를 애도하고 있었다. "움직이는 밤의 모래 속에서 보이는 한 줄기 빛"과 같던 그의 누이는 이제 더이상 세상에 존재하지 않았던 것이다.

최후의 심판

1943년. 때는 점령 시대였다. 프랑스에서는 모든 물자가 부족했다. 빵, 계란, 기름, 우유……. 그러나 인구 대부분에게 영향을 미치는 식량 배급은 특히 정신병원에서 더 큰 문제가 되었다. 그곳에 수용된 환자들은 그 어느 때보다 더 '거추장스러운 존재들'이 되어갔다. 카미유는 타고난 강건함에도 불구하고 몹시 약해져 있었다. 머지않아 일흔아홉 살이 될 그녀는 이미 정상적인 정신 상태가 아니었다. 의사들은 더이상 그녀의 광기가 아니라 '노망'을 입에 올렸다. 어쩌면 자신의 마지막 날이 다가오고 있음을 느낀 탓인지 잠깐씩 찾아오는 의식 속에서 카미유는 자신의 동생을 애타게 찾았다. "사랑하는 나의 폴!"이라고 부르며. 겉으로 보기에도 건강이 급속도로 악화돼가는 그녀를 걱정스럽게 바라보던 의사 이사크는 9월에 브랑그에 머물고 있는 폴 클로델에게 소식을 전했다.

자신도 나빠진 건강으로 인해 고통받고 있던 폴은 처음에는 움직이기를 거부했다가 이내 곧 차를 타고 습관처럼 보클뤼즈로 향했다. 그

는 빌뇌브 레자비뇽에 있는 수도원의 관사에 머물렀다. 교회는 닫혀 있었다. 9월 21일 아침 10시, 그는 몽드베르그에 도착했다.

원장은 그곳의 환자들이 말 그대로 굶어죽고 있다고 말했다. 2천 명 중 무려 8백 명이나! (……) 침대에 누워 있던 카미유는 여든 살보다 훨씬 더 늙어 보였다! 어린 시절에 아름다움과 뛰어난 재능으로 빛나던 젊은 시절의 그녀를 기억하는 나로서는 극도로 쇠약하고 늙은 그녀를 보는 것이 얼마나 고통스러웠는지! 그녀는 나를 알아보고는 너무나 감격해서 계속해서 외쳤다. "사랑하는 나의 폴! 사랑하는 나의 폴!"이라고. 간호사가 그녀는 지금 어린 시절로 돌아가 있는 거라고 말해주었다. 세월에도 불구하고 여전히 당당하게 빛나는 이마를 가진 그녀의 얼굴에 천진하고 행복한 표정이 스쳐갔다. 그녀는 매우 다정했다. 그곳의 모든 사람이 그녀를 사랑한다고 했다. 그런 그녀를 버리다니, 정말 몹시 비통할 정도로 후회가 되는구나![203]

폴은 마지막으로 누이의 얼굴을 응시했다. 노화와 오랜 세월 지속된 수용 생활이 그녀의 얼굴에서 위엄과 카리스마를 앗아갔다. 운전기사가 운전하는 차를 타고, 산과 포도밭, 호두나무 밭을 지나 '수축하는 금빛 리본을 닮은 긴 도로'[204]를 거쳐 집으로 돌아가는 길에 그는 고통스럽게 자신들의 과거를 회상했다.

어린 시절의 기억 속에서 나는 아름다운 짙푸른색 눈동자를 지닌 당당한 그녀의 모습을 본다. 그녀는 이 세상에서 가장 아름다운 눈으로 서툴기만

했던 어린 동생인 나를 놀리듯이 뚫어지게 바라보곤 했다!

그는 또한 카미유가 평생 동안 만들었던 작품들을 떠올렸다. "하나 하나가 끔찍했던 시련의 시기를 떠올리게 하는, 영혼과 피로 점토를 빚어 만들어진" 그녀의 조각들을. 「왈츠」, 「중년」, 「내맡김」, 「벽난로 가에서의 꿈」, 「페르세우스와 애원」 등을. 그러자 피할 수 없는 질문이 다시 떠올랐다.

"가족과 나는 우리가 할 수 있는 것을 모두 다 했던가? 그녀를 생각하면 내가 파리에서 멀리 떨어져 살아야 했던 건 너무나 불행한 일이었다!"

10월 20일, 전보 한 통이 그에게 카미유의 죽음을 전해주었다. 그녀가 그 전날 뇌졸중으로 사망했음을 알리는 것이었다. 하지만 폴과 그의 아내, 그리고 그들의 여러 자녀 중 그 누구도 다음 날인 10월 21일에 치러진 그녀의 장례식에 참석하지 않았다. 몽드베르그에서 사망한 대부분의 수용자에게는 몽파베 묘지에 1평방미터씩의 땅이 배당되어 있었다. 카미유는 그중 10번 구역에 십자가와 '1943-392'라는 단순한 번호만을 새긴 무연고 무덤에 매장되었다.

정신병원의 원장은 폴 클로델에게 그의 누이는 '사망 당시 어떤 개인 소지품이나, 중요하거나 심지어 기념이 될 만한 어떤 문서'도 남기지 않았음을 알려왔다. 목걸이 줄이나, 펜던트, 귀걸이, 반지 또는 책이나 일기장 같은 작은 노트 하나도 발견되지 않았다. 세상을 떠날 당시 카미유에게 남아 있는 것은 아무것도 없었다.

그 후 시간이 지나 몽파베 묘지에 자리가 부족하게 되자 그녀의 시

신은 공동 묘혈로 옮겨져 매장되었다.

이제 카미유를 기다리고 있는 것은 완전한 망각이었다. 그녀의 이름은 시골 묘지의 어떤 무덤 위에서도 찾아볼 수 없었다. 차가운 북풍이 불어올 때면 고향 땅의 울부짖는 듯한 바람소리가 생각나는 그런 황량한 땅 어디에도 그녀의 흔적은 남아 있지 않았다.

살아 있을 때부터 이미 잊혔던 예술가는 이제 캄캄한 밤의 어둠 속으로 들어갔다. 그 누구도 기억해주지 않고, 어느 누구도 한 송이의 꽃을 가져다주거나 기도를 들려주지도 않는 무시무시한 죽음의 어둠 속으로.

몇몇 개인 또는 공공 컬렉션이 소장하고 있는 카미유의 작품들은 무엇보다도 그녀 가족의 보물이었다. 그들에게는 고통스럽고 부끄럽기까지 한 과거를 지닌 보물이었다. 카미유의 종손, 즉 폴의 손자나 손녀들조차 그들의 대고모의 삶과 그녀의 천재적인 재능에 관해 거의 아무것도 모를 정도로 그녀의 삶은 깊이 묻혀버렸다. 카미유의 종손녀 렌마리 파리는 조각가였던 대고모의 기억이나 추억마저 덮어버렸던 클로델 가의 깊은 침묵에 관해 직접 증언한 바 있다.

카미유 자신도 1932년 4월 4일 폴에게 보낸 편지에서 그 사실을 예고한 적이 있다. 그녀의 조카인 피에르와 남편을 동반한 슈세트의 예외적인 방문을 막 받은 후에 쓴 편지였다.

나는 무릎의 류머티즘 때문에 다리를 절뚝거리면서 그들을 맞이해야 했지. 오래된 낡은 외투와 사마리텐 백화점에서 산, 코까지 내려오는 낡아빠

진 모자를 눌러쓴 채로. 어쨌거나, 그게 나야. 피에르는 나를 정신 나간 늙은 아줌마로 기억하겠지. 그들은 앞으로 나를 그렇게 기억하게 될 거야.

카미유가 세상을 떠난 지 12년째 되던 1955년 2월 17일, 여든여섯 살이 된 폴은 코메디 프랑세즈 극장에서 「마리아에게 고함」의 첫 번째 공연을 관람하고 있었다. 줄리앵 베르토의 연출이었다. 공화국 대통령인 르네 코티와 매우 파리적인 분위기의 관객들이 모인 가운데 그는 마지막 대사를 마지막으로 듣고 있었다.

산다는 것은 얼마나 아름다운가, 그리고 신의 영광은 얼마나 위대한가!
(……)
그러나 모든 것이 다 끝났을 때 죽는다는 것 또한 얼마나 아름다운가
우리 육체 위로 짙디짙은 그늘처럼 어둠이 조금씩 덮여오는 걸 느끼면서.

2월 22일, 폴은 란 가에 위치한 자신의 집에서 그의 아내와 큰딸, 사위, 큰아들 피에르와 함께 점심식사를 했다. 메뉴는 참회 화요일(마르디 그라)에 맞춘 앙두예트(리옹 특산의 프랑스식 소시지―옮긴이)와 크레프였다. 비록 나이가 들었어도 폴의 왕성한 식욕은 수그러들지 않았다.

1년 전부터 자신의 심장이 약해지고 있음을 감지한 그는 별다른 주의를 기울이지 않은 채 '삶에 대한 정기구독권의 유효기간이 다했음'을 예감하고 있었다.

오후 4시경 그는 앙리 몽도르가 랭보에 관해 쓴 『랭보 또는 성급한 천재』라는 책을 읽고 있었다. 어쩌면 열여덟 살에 랭보의 「일뤼미나시

옹」을 만나지 않았더라면 그는 지금의 자신이 아니었을 것이라고 생각하고 있었는지도 모른다. 그 순간 가슴에 극심한 통증이 느껴졌다. 즉시 의사와 그가 다니던 생토노레 데일로 본당의 신부가 달려왔다.

"기다리고 있었습니다."

폴은 그렇게 말한 다음 고해와 영성체를 하고 정신이 또렷한 상태에서 종부성사를 받았다.

몹시 고통스러워하는 그를 위해 의사는 모르핀을 주사했다. 폴은 아들의 귀에 대고 속삭였다.

"난 두렵지 않아."

폴은 다음 날 새벽 2시경 숨을 거두었다. 그날은 사순절 첫날인 재의 수요일이었다. 가족은 그에게 검은 옷을 입히고 손에는 교황 비오 12세에게서 받은 묵주를 쥐어주었다.

폴을 위해서는 위고나 발레리에게 치러졌던 것보다 한 등급 낮은 국장이 거행되었다.

공화국 근위대가 베토벤의 「영웅교향곡」에 맞춰 그를 노트르담 성당까지 호위했다. 교황 대사가 참석한 가운데 생토노레 데일로 본당의 신부가 미사를 집전했다. 성가대는 1886년 클로델의 마음을 뒤흔들어 개종하도록 만든 성모마리아 송가 「마그니피캇」을 불렀다. 『라 보그』에 「일뤼미나시옹」이 발표되던 해에 일어난 일이었다. 또한 바흐의 성가 「이브의 과오」가 연주되었다.

침묵 속에 그를 깊이 애도한 참석자들 가운데는 다수의 아카데미 회원이 포함되어 있었다. 프랑수아 모리악, 마르셀 파뇰과 피에르 브누아까지도.

비가 뿌리는 가운데 성당 앞 광장에서 아카데미 프랑세즈의 이름으로 로베르 다르쿠르의 조사가 이어졌다. 정부 측에서는 장 베르투앵 장관을 통해 애도의 마음을 표현했다.

매장은 9월 3일 브랑그에서 거행되었다.

그의 유지에 따라 폴은 자신의 성에 위치한 공원 안쪽, 어려서 세상을 떠난 그의 손자 샤를 앙리 파리 곁에 묻혔다. 그는 이미 비석에 새기게 될 비문을 직접 지어놓은 터였다.

여기에
폴 클로델의 유해와
그의 자손이
잠들어 있다.

골의 대주교인 제를리에 추기경, 아이스킬로스와 요한묵시록을 언급한 에두아르 에리오, 복받치는 감정을 애써 억누르던 장 루이 바로의 추도사가 이어졌다. 종교계, 외무성 그리고 연극계가 모두 함께 그의 마지막 길을 끝까지 배웅했다. 그렇지만 시인의 타계 다음 날, 클로델 부인에게 보낸 애도의 편지 속에서 가장 인상적인 말로 클로델을 추모한 것은 드골 장군이었다. 그는 "자신의 모든 영혼과 마음을 담아, 그녀와 가족들을 덮친 슬픔과 뜻을 함께하여" 비문을 지었다.

"신은 이 세상에서 폴 클로델의 천재성을 거두어가면서, 그곳에 그의 작품들을 남겨놓았다. 그리고 그것은 영원을 위한 것이다."[205]

세상을 떠나기 3년 전쯤, 즉 1951년 5월부터 7월, 그리고 1951년 10월에서 1952년 2월 사이에 폴 클로델은 자신의 삶과 작품에 관한 장 앙루슈의 질문에 대답할 것을 수락했다. 무려 42회의 방송 분량을 차지하는 긴 대담에서는 다양한 주제가 언급되었다. 폴은 거의 모든 것에 관해 솔직하게 이야기했다. 외교와 문학, 신과 삶의 의미에 관해. 시인으로서의 소명을 왜, 어떻게 느끼게 되었는지에 대한 분석과 논평도 곁들여졌다. 그의 삶 전부를 변화시킨 종교적 부름에 응하게 된 이유와 과정, 연극과 성서에 관한 작업에 대해서도 이야기했다. 그가 존경하는 사람들과 혐오하는 사람들, 가족에 관해서도 이야기했다. 그의 부모님과 아내, 자녀들, 손자들⋯⋯.

그것은 진지하고 명료한 대담이었다. 350쪽의 두터운 책의 분량에 달하는 긴 이야기 동안 잠시도 지루할 틈이 없을 정도로. 폴은 기자의 마이크 앞에서 원칙에 따라 행동하고 있었다. 고해실에 있는 사람처럼 가장 은밀하고 개인적인 메시지를 털어놓고 있었다. 어떤 것에서도 벗어나거나 회피함이 없이 직접적이고 정확하고자 하는 그의 답변하나 하나 속에서 얼마나 솔직하게 진실을 말하고자 하는지 느낄 수 있었다.

그러나 넘쳐흐르는 고백 속에 하나의 예외가 있었다. 그것은 그의 누이에 관한 이야기였다! 그의 얘기 속 여기저기서 그녀의 흔적을 엿볼 수 있었다. 그러나 다른 모든 주제에 관해서는 전례 없는 깊이로 장황하게 얘기하던 그가 그 문제에 관해서는 모호한 입장을 취했다. 그는 무엇보다도 심도 있는 분석을 피하고자 했다. 마치 그 속에서 튀어나올 것을 두려워하는 것처럼⋯⋯. 앙루슈의 대담을 바탕으로 만들어

진『즉석 회고록』은 그 깊이와 광범위함에도 불구하고 카미유 클로델의 비극에 관해서는 우회하고 스쳐갈 뿐이었다. 책의 맨 마지막, 대담의 최후의 순간이 되어서야, 자신이 거둬들인 풍성한 재료 가운데 한 가지 부족한 것이 있음을 깨달은 장 앙루슈가 새롭게 카미유에 관한 질문을 던졌다. 그전에도 같은 질문을 한 적이 있지만 실망스러운 결과를 얻었을 뿐이었다. 이번에는 폴은 피하지 않고 맞서기를 택했다. 대답하려고 애쓰던 그는 느닷없이 자신의 속내를 드러냈다.

앙루슈(p. 332): 당신의 누이 카미유에 관해서 좀더 말해주시기 바랍니다.
클로델: 내 누이 카미유 말이오! 아, 그건 정말 너무나 슬프고, 내게는 말하기 힘든 얘기입니다. (……) 그녀는 많은 것을 타고났지요. 특별한 아름다움, 넘치는 에너지와 상상력, 그리고 정말 예외적으로 강인한 의지를 지니고 있었지요. 그런데 이런 근사한 재능들이 아무런 소용이 없었습니다. 그녀의 삶은 극도로 고통스럽고 완전한 실패작에 불과했던 것입니다.

읽기에도 너무나 끔찍한 구절이었다. 여기에 옮겨 쓰는 것조차 끔찍할 정도로.
동생이 자신의 누이를 판단하면서, 그녀의 삶을 단죄하는 말을 내뱉었던 것이다. '실패'. 심지어 '완전한 실패'라고 했다. 그리고 거기서 멈추지 않았다. 그는 앙루슈의 마이크 앞에서 되풀이해 거듭 강조했다.

나로 말하자면, 난 충만한 삶을 살았다고 말할 수 있습니다. 하지만 내 누

이를 돌이켜볼 때, 그녀는 아무것도 이룬 게 없는 셈입니다. 하늘이 그녀에게 부여해준 특별한 재능은 그녀의 불행을 자초하는 데 쓰였을 뿐이지요. 결국에는 정신병원까지 가게 되었고, 그곳의 캄캄한 어둠 속에서 삶의 마지막 30년을 보냈던 것입니다. (……) 이런 관점에서, 예술적 소명이란 내겐 엄청난 두려움을 안겨주기도 합니다.

폴의 발언은 앙루슈에게도 충격적이었다.

"그녀의 실패를 너무 과장해서 얘기하시는 것 같군요. 당신의 누이는 매우 아름답고 의미 있는 작품들을 남겼습니다. 그녀의 삶은 실패, 즉 미완성으로 인해 더욱 돋보이는 게 아닐까요."

규범적이고 조신한 부르주아적 삶의 관점에서 본다면, 유랑 생활과 무기 밀매를 거쳐 병원에서 고통받다 죽어간 랭보의 삶 역시 '완전한 실패'가 아니었을까? 폴이 단 한 번이라도 이 빛나는 두 천재가 살았던 삶의 유사성에 관해 생각해본 적이 없다는 것이 놀라울 뿐이다. 그에게 그토록 가까운 존재였던 시인 랭보와 그의 누이는 둘 다 운명이 꺾여버린 공통점을 갖고 있었다. 쓰라린 고독과 지옥에서의 한 철을 경험했던 것이다.

그러나 그 두 사람을 한 번도 연관 지어 생각해보지 않았던 폴은 앙루슈에게 다음과 같은 대답으로 자기 누이의 삶에 대한 판결을 내렸다.

"실패가 그녀의 삶을 망가뜨린 것입니다."

실패가 아니라 고통과 미완, 고독과 같은 말로 카미유의 삶을 설명할 수도 있었을 것이다. 그러나 폴은 그녀의 삶이 실패작이라는 생각을 떨쳐버리지 못한 채 자신의 성공적인 삶과 비교하곤 했다.

"나로 말하자면, 난 충만한 삶을 살았다고 말할 수 있습니다. 하지만 내 누이를 돌이켜볼 때, 그녀는 아무것도 이룬 것이 없는 셈입니다."

아주 특별한 재능과 영감 그리고 열정으로 충만한 시인인 그가 이처럼 편협한 마음과 경직된 사고, 옹졸함을 드러내는 모습을 보여주다니! 그를 괴롭히던 알 수 없는 힘과 위험, 두려운 생각들을 이기고 싶은 강렬한 의지로 인해 그 정도로 판단력이 흐려진 탓이었을까?

가톨릭교도로서 그가 가졌던 믿음과 그리스도가 가르쳤던 사랑과 용서의 메시지를 생각해본다. 예수가 구원하여 천국에 가장 먼저 들어가게 할 사람들인 아이들, 가난한 자, 약한 자, 버림받은 자들을……. 폴에게 그가 평생 가슴에 품고 살았던 종교의 위대한 원칙들을 새삼 상기시킬 필요는 없을 터였다. 그는 자비의 중요성을 잘 알고 있었다. 나병 환자에게 하는 입맞춤과 환자를 치유해주는 사랑의 손길도.

그런데, 자신의 누이를 향해 그토록 깊은 애정과 존경을 보여주었던 그가 곤경에 처한 그녀를 구할 수 없었다는 사실을 어떻게 설명할 것인가? 물론, 그는 정기적으로 그녀를 보러가기도 했고, 위로의 말도 건넸다. 그리고 그녀가 세상을 떠난 이후에는 미사에 돈을 헌금하기도 했다. 하지만 이 위대한 가톨릭교도는 그녀와 많은 거리를 두기도 했다. 자신을 보호하고, 그의 삶을 혼란스럽게 하는 것, 그를 두렵게 하거나 해를 끼칠 수 있는 것과 거리를 두기 위해 세심한 주의를 기울이기도 했다. 그들 사이에 광기의 기운이 전해질까 두려웠던 것일까? 그와 과격하고 과도한 성향을 나눠 가진 카미유를 닮을 것이 두려워 그들 사이에 도랑을 파놓았던 것일까? 어쩌면 그녀에 대한 죄책감이었을지도 모른다. 「비단구두」에서, 도나 오노리아도 돈 펠라주에게 프루에즈에 관

해 이렇게 말하지 않았던가?

"기도하는 그녀의 손을 묶어버린 건 당신이에요! 당신이 그녀를 신에게서 멀어지게 해서 입을 막고, 마치 저주받은 사람처럼 그녀를 무기력과 절망의 감옥 안에 가두어버린 것이라고요!"

많은 관객은 프루에즈라는 인물에게서 카미유의 모습을 발견할 수 있었다.

성모마리아를 숭배하는 가톨릭교도로, 「마리아에게 고함」과 「비단구두」의 작가로서 카미유와 놀라울 정도로 많이 닮은, 고통으로 인해 불행한 여주인공들을 그려냈던 폴이 아니던가. 그런 그가 어떻게 장 앙루슈에게 자신의 누이에 대한 최후의 판결을 거침없이 내뱉을 수가 있었단 말인가? 그것도 동정이나 연민이 아닌, 그녀의 삶이 실패로 끝났음을 안타까워하는 말을?

작가로서의 폴에 대한 존경심이 어떻든 간에 이 질문을 하지 않을 수가 없다. 누구보다도 예민하고 열정적이며, 랭보와 셰익스피어를 탐독했던 그가 어떻게 누이의 '실패'와 표류하는 삶에 영향을 받을 것을 그토록 두려워할 수 있단 말인가? 그의 가족에게, 그것도 그중 재능이 가장 뛰어난 자손들에게 예술가의 길을 절대로 가지 못하도록 금할 정도로. 마치 예술가의 삶이 그 자체로 저주라는 듯이.

그 점은 폴 클로델의 수수께끼였다.

그가 보여주었던 가장 놀라운 모순이었다.

자신의 작품 속에서 삶과 죽음의 미스터리를 상기시킬 때의 그는 위대한 시인의 면모를 유감없이 보여주지 않았던가.

오, 황금머리여, 이제 모든 고통은 지나갔다! (……)

마지막 순간에 남은 것은 기쁨이며,

난 그 기쁨 자체이자 더이상 말할 수 없는

비밀이니.

그가 훗날 자신의 누이가 누리게 될 영광을 알 수는 없을 것이었다.

대중에게는 그 존재가 알려지지 않은 채, 보자르의 전문가들에게는 로댕의 제자나 아류 정도의 인물로만 간주되던 카미유 클로델은 오랫동안 이류 예술가로 다뤄졌다. 그녀에 관한 이야기를 들었거나, 투르쿠엥이나 샤토루, 푸아티에, 클레르몽 페랑, 바뇰 쉬르 세즈, 또는 파리의 로댕 미술관에서 언뜻 그녀의 작품과 만나볼 기회가 있었던 사람들조차 대부분 그런 생각에 그치는 정도였다.

로댕의 유지에 따라 비롱 저택에 카미유를 위한 전시실이 마련되었다. 그러나 1951년, 카탈로그에 「내 누이 카미유」라는 글을 게재한 폴 클로델의 후원으로 그곳에 마련된 그녀의 작품 전시회는 사람들의 이목을 끌지는 못했다. 로댕 미술관은 로댕을 보기 위해서만 가는 곳이었다.

폴이 세상을 떠난 지 30년이 지난 후에야 비로소 카미유는 밤의 어둠을 뚫고 세상으로 나올 수 있었다. 카미유의 추종자이자 가장 충실한 후원자였던 외젠 블로가 생전에 그녀에게 예고했던 것처럼.

"시간이 모든 것을 제자리로 돌려놓을 것입니다."[206]

1981년 카미유 클로델의 천재성과 운명을 처음으로 조명한 것은 한

편의 연극 공연이었다. 「카미유 클로델이라는 이름의 여인」이라는 제목이 붙은. 안 델베와 잔 파이아르가 극본을 쓰고 처음에는 라 카르투슈리 극장, 그 다음에는 롱푸앵 극장(장 루이 바로와 마들렌 르노)에서 차례로 공연되었다. 그 다음 해 안 델베는 프레스 드 라 르네상스 출판사에서 이 연극을 바탕으로 한 전기 소설을 출간했다. 「카미유 클로델이라는 이름의 여인」이 성공을 거두면서 많은 사람이 경악 속에 폴 클로델에게 누이가 있었다는 사실을 알게 되었다⋯⋯. 만약 폴 클로델의 열렬한 독자였던 안 델베가 카미유가 위대한 조각가였다는 사실을 알게 해준 「눈이 든다」를 읽지 않았다면, 그리고 폴 클로델의 산문집 중에서 「조각가 카미유 클로델」을 읽지 않았다면 지금쯤 어떻게 되었을까?

그 후 안 리비에르와 렌 마리 파리가 쓴 두 권의 책이 출간되었다. 안 리비에르는 자크 리비에르의 가족과 인척 관계에 있는 예술사가로, 알랭 푸르니에의 누이인 자크 리비에르의 아내에게서 '불쌍한 폴의 십자가'에 관해 듣게 되었다. 수년간의 연구 끝에, 1983년 티에르스 출판사에서 『금지된 여자』라는 웅변적인 제목의 전기가 찬란하게 세상 빛을 보게 된 것이다. 렌 마리 파리는 폴 클로델의 딸인 렌 파리의 딸이었다. 렌 마리는 그녀의 할아버지나 어머니에게서가 아니라, 예술 애호가인 한 친구에게서 자신의 대고모에 관한 이야기를 듣게 되었다. 그리하여 카미유의 작품과 운명을 알고자 하는 열정에 사로잡히게 되었다. 렌 마리는 대부분 파괴된 카미유의 작품과 삶의 흔적을 좇기 위해 수년간을 열정적으로 작업에 매달렸다. 마침내, 세심하게 수집한 자료들을 모아 1984년 갈리마르에서 『카미유 클로델』을 펴냈다. 그 속에는 그동

안 발표되지 않았던 자료들이 포함되었는데, 그중엔 학사원 회원인 프랑수아 레르미트와 장 프랑수아 알리레르 교수의 '정신병 환자 카미유 클로델'에 대한 긴 보고서가 포함돼 있었다. 그 두 사람은 모두 라 살페트리에르 병원의 의사로, 그곳에서 처음으로 전문가들이 '클로델 케이스'에 관해 집중적인 관심을 갖고 연구한 끝에 그녀의 편집증적 망상의 발단과 지속 증상에 관해 해명했다.

같은 해, 마치 모든 주석가들이 약속이라도 한 것처럼 모여들어 성황을 이룬 가운데 로댕 미술관에서 카미유 클로델의 첫 번째 대회고전 (1951년의 것보다 훨씬 더 완벽한)이 성대하게 열렸고, 그런 다음 푸아티에의 생트 크루아 박물관으로 옮겨갔다. 결정적인 발견이었다. 프랑스 대중은 마침내 청년 시절 폴 클로델의 흉상부터 「중년」이나 「애원」 같은 조각에 이르기까지 카미유의 거의 전 작품을 감상할 수 있었고, 그 중요성을 평가할 수 있었다. 그 후에는 1988년 워싱턴에 있는 국립 여성예술가 미술관에서 열린 전시를 포함해서 미국의 여러 곳에서 전시회가 이어졌다.

카미유 연구에 앞장선 이들 가운데 브뤼노 고디숑과 앙투아네트 르노르망 로맹을 빼놓을 수 없을 것이다. 카미유 클로델을 재발견하는 데 공을 세운 이들 학자들은 또한 열정적인 애호가들이기도 했다. 또한 요절한 자크 카사르의 연구에는 앞서 언급된 모든 연구자들이 빚을 지고 있다고 해도 과언이 아닐 것이다. 1987년 세기에 출판사에서 그의 사후에 출간된 『카미유 클로델에 관한 자료』가 그것이다.

1989년, 카미유는 그때까지 그녀의 동생 폴 클로델만을 등재했던 『르 프티 라루스』 사전에 비로소 그 이름을 올릴 수 있게 되었다.

1990년에는 렌 마리 파리와 아르노 드라 샤펠이 만든 카미유의 첫 번째 카탈로그 레조네[207]가 아담 비로 출판사에서 출간되었다. 경쟁적인 위치에 있는 두 번째 카탈로그 레조네는 그로부터 6년 후 같은 출판사에서 나왔다. 안 리비에르, 브뤼노 고디숑과 다니엘 가나시아가 그 저자들이었다. 다니엘 가나시아는 카미유 클로델의 작품에 관한 공인된 전문가 중 한 사람이다. 2004년에는 애투아레스 출판사에서 렌 마리 파리의 카탈로그 레조네 개정증보판이 『카미유의 재발견』이라는 제목으로 나왔다. 이제 그녀의 조각 작품들은 그 역사와 출처에 따라 분류가 되었다. 또한 점토, 대리석, 석고 또는 청동으로 된 다양한 버전의 제작 날짜와 심지어는 그 파괴 시기까지도 알 수 있게 정리해놓은 것이다.

이 각각의 책들과 기사 또는 전시들이 여자와 예술가로서의 카미유 클로델을 대중에게 알리기 시작했다면, 그녀를 세상으로 힘차게 밀어내보낸 것은 1989년 브뤼노 누이탕이 연출한 영화 「카미유 클로델」이었다. 세자르 영화상에서 최우수 작품상, 최우수 여우주연상, 최우수 촬영상, 최우수 무대장치상과 최우수 의상상을 휩쓴 영화의 엄청난 대중적 성공은 세인에게 카미유 클로델의 얼굴을 알리는 결정적 계기가 되었다. 역할에 알맞은 광기와 에너지로 열연한 배우 이자벨 아자니는 카미유 클로델과 동일 인물로 착각될 정도였다. 심지어 그녀의 눈도 카미유처럼 빛에 따라 색깔이 달라지는 블루마린 빛깔이었다. 카미유는 『아델 H의 이야기』와 함께 아자니가 맡았던 역할 중 가장 인상적인 것이었다.

제라르 드파르디외는 로댕의 모습과 꼭 닮은 충실한 배우였다. 육중

한 체격, 재능, 애정 표현 모든 면에서. 로랑 그르빌은 폴 클로델의 역할을 맡았다. 그러나 애석하게도 '저주받은 연인'에 온통 초점을 맞춘 영화에서 그의 역할은 보잘것없는 것이었다. 마들렌 로빈슨은 검은 눈과 꼭 어울리는 분위기로 엄격하고 고집스런 엄마 클로델 부인을 연기했다. 그리고 예전에 「황금머리」에서 오래된 '빌뇌브의 떡갈나무' 역할을 맡았던 알랭 쿠니가 아버지 역할을 맡았다.

역사적인 면에서 감독과 배우들에게 조언을 해준 렌 마리 파리의 책에 근거한 영화는 이해받지 못하고 사랑에 목말라했던 예술가의 운명을 부각시켰다. 그것은 매우 어두운 빛과, 꼭 필요한 만큼의 절제와 감동을 표현한 아자니의 훌륭한 연기로 인해 아름답게 빛난 낭만적인 영화였다.

카미유 클로델은 이제 널리 알려졌으며, 하나의 전설이 되려 하고 있었다.

그 후 전시회가 이어졌다. 퀘벡의 국립미술관에서는 처음으로 카미유와 로댕의 작품을 나란히 전시했다. 뛰어난 연출로 각자의 작품을 돋보이게 하는 데 주안점을 두면서. 1990년 카미유 클로델의 작품만을 중심으로 아주 멋진 전시를 기획했던 피에르-기아나다 재단이 2005년 캐나다와 2006년 초 스위스 마르티니에서 개최한 「클로델과 로댕: 두 운명의 만남」[208]은 대중에게 두 조각가의 천재성을 좀더 깊이 이해하고 감탄하게 해주었다. 지금까지 카미유와 로댕은 진실이 무시된 채 종종 적대적인 관계로 조명되곤 했던 것이다. 세월과 함께 이 전시는 외젠 블로가 예고했던 것처럼 "모든 것을 제자리로 돌려놓았다." 「왈츠」, 「어린 소녀 샤틀렌」 또는 각 나이별로 제작된 폴 클로델의 흉상들

을 보고 또 보러 오는 수많은 방문객들의 점점 커지는 관심이 그 사실을 가장 명백하게 입증해주고 있었다.

이제 저주는 끝났다.

클로델, 그 명예로운 이름은 이제 두 얼굴을 지니게 된 것이다.

1. *Conversation dans le Loir-et-Cher*, *Œuvres en prose*, Bibliothèque de la Pléiade, Gallimard, 1965. Edition établie et annotée par Jacques Petit et Charles Galpérine.
2. *Théâtre* I, Bibliothèque de la Pléiade, Gallimard, 1947.
3. A Henri Guillemin, dans *Le Converti Paul Claudel*, Gallimard, 1968.
4. Henri Guillemin, 앞의 책
5. Lettre de Camille à son frére, nov.-déc. 1938, dans la *Correspondance de Camille Claudel*, édition d'Anne Rivière et Bruno Gaudichon, Gallimard, 2003.
6. Confidence à Louis Gillet, citée par Gérald Antoine dans *Paul Claudel ou l'enfer du génie*, Robert Laffont, 1988.
7. *Ma soeur Camille*, 1951, dans Œuvres en prose, 앞의 책
8. *Ma sœur Camille*, 앞의 책
9. *L'Œuvre de Camille Claudel*, catalogue raisonné, par Reine-Marie Paris et Arnaud de La Chapelle, Adam Biro, 1990.
10. *Théâtre I*, 앞의 책
11. *Mémoires d'outre-tombe*, Bibliothèque de la Pléiade, Gallimard, 1951.
12. *Ma sœur Camille*, 앞의 책
13. Jacques Madaule, *Le Drame de Paul Claudel*, Desclée de Brouwer, 1951.
14. François Varillon, *Claudel devant Dieu*, Desclée de Brouwer, 1967.
15. *L'Annonce faite à Marie*.
16. *Paul Claudel interroge l'Apocalypse*, Œuvres complètes, tome XXV, Gallimard, 1950~86.
17. *Conversations du jeudi*, dans Œuvres en prose, 앞의 책
18. *Introduction au Livre de Ruth*.
19. *Fantômes et vivants*, Nouvelle Librairie Nationale, 1914.

20. *Mémoires improvisés*, recueillis par Jean Amrouche, Gallimard, 1954.

21. *Journal* II, Bibliothèque de la Pléiade, Gallimard, 1968. Texte établi par François Varillon et Jacques Petit.

22. Cité par Gérald Antoine, *Paul Claudel ou l' enfer du génie*, 앞의 책

23. Préface au *François Villon* de Marcel Schwob (dans le *Supplément aux Œuvres complètes* de Paul Claudel III, L'Age d'Homme, 1990-1997).

24. *Paul Claudel interroge l'Apocalypse*, 앞의 책

25. Lettre de Paul Claudel à Henri Guillemin du 31 août 1954, dans *Le Converti Paul Claudel*, 앞의 책

26. Selon Albert Mockel, *Propos de littérature*, Mercure de France, 1894.

27. Lettre à Daniel Halévy de décembre 1932, citée par Gérald Antoine, 앞의 책

28. *Fantômes et vivants*, 앞의 책

29. *Le Cloître de la rue d' Ulm*.

30. *Journal* de Jules Renard, Bibliothèque de la Pléiade, 1986.

31. *Cahiers Paul Claudel* I, Gallimard, 1959.

32. *Paul Verlaine, poète de la nature et poète chrétien*, conférence de 1935, reprise dans les *Œuvres en prose*, 앞의 책

33. *Lettre à l' abbé Bremond sur l' inspiration poétique*, 1927, reprise dans le même volume.

34. 같은 곳

35. *Arthur Rimbaud, Préface aux Œuvres complètes*, Mercure de France, 1912.

36. *Lettre à l' abbé Bremond*, 앞의 책

37. *Arthur Rimbaud*, Préface aux *Œuvres complètes*.

38. *Camille Claudel statuaire*, texte de 1905, repris dans les Œuvres en prose, 앞의 책

39. *Mon buste* de Paul Valéry, dans *Pièces sur l'art*, Gallimard, 1934.

40. *Camille Claudel statuaire*, 앞의 책

41. 같은 곳

42. *Auguste Rodin*, La Renaissance du Livre, 1918.

43. *Fantômes et vivants*, 앞의 책

44. Judith Cladel, *Rodin: sa vie glorieuse, sa vie inconnue*, Grasset, 1936.

45. Gustave Coquiot, *Le Vrai Rodin*, Jules Tallandier, 1913.

46. *Fantômes et vivants*, 앞의 책
47. *Ma sœur Camille*, texte pour l'exposition de 1951 au Musée Rodin, repris dans les *Œuvres en prose*, 앞의 책
48. Reine-Marie Paris, *Camille Claudel*, Gallimard, 1984.
49. *Camille Claudel statuaire*, 앞의 책
50. François Varillon, 앞의 책
51. *Ma sœur Camille*, 앞의 책
52. Préface aux *Œuvres complètes* de Rimbaud, 앞의 책
53. Lettre du 13 juin 1911.
54. "L'art et la foi", dans *Positions et Propositions*, *Œuvres en prose*, Pléiade, 앞의 책, 1965.
55. *Journal* II, 앞의 책
56. "Ma Conversion", dans *Contacts et Circonstances*, *Œuvres en prose*, 앞의 책
57. 같은 곳
58. Dans *Le Figaro littéraire*, 3 septembre 1949.
59. *Camille Claudel, Le Tourment de l'absence*, Carnets de Psychanalyse, 2005.
60. "Religion et Poésie", dans *Positions et Propositions*, *Œuvres en prose*, 앞의 책
61. Lettre de Madame Claudel à Camille, 1927, dans *Camille Claudel, Correspondance*, édition d'Anne Rivière et Bruno Gaudichon, Gallimard, 2003.
62. *Religion et Poésie*, *Œuvres en prose*, 앞의 책
63. *Souvenirs de la Carrière*, série d'articles parus dans *Le Figaro* de décembre 1937 à mars 1938, reprise dans les *Œuvres en prose*, 앞의 책
64. "Choses de Chine", 1936, dans *Contacts et Circonstances*, *Œuvres en prose*, 앞의 책
65. *Connaissance de l'Est*: "Le Jour de la Fête-de-tous-les-fleuves", dans *Œuvre poétique*, Bibliothèque de la Pléiade, Gallimard, 1965.
66. *Connaissance de l'Est*: "Dissolution", dans *Œuvre poétique*, 앞의 책
67. *Cinq Grandes Odes, dans OEuvre poétique*, 앞의 책
68. 같은 곳
69. 같은 곳
70. Lettre de Madame Claudel à Camille, 1927.

71. Lettre de Camille à Rodin, juillet 1891.

72. 같은 곳

73. *Souvenirs de la Carrière*, 앞의 책

74. *Connaissance de l' Est* : "Pensée en mer", 앞의 책

75. *Souvenirs de la Carrière*, 앞의 책

76. *Connaissance de l' Est* : "La Terre quittée", 앞의 책

77. *Cinq Grandes Odes*, IV : "La Muse qui est la Grâce", 앞의 책

78. Toutes les lettres *à* ou *de* Camille sont extraites de sa *Correspondance*, édition d' Anne Rivière et Bruno Gaudichon, 앞의 책

79. Cléopâtre Bourdelle-Sevastos, *Ma vie avec Bourdelle*, Paris-Musée et Editions des Cendres, 2005.

80. *Ma sœur Camille*, 앞의 책

81. Cité par Lucien Bourdeau, *Revue encyclopédique Larousse*, 1893, "Les Salons. Description d' oeuvres".

82. Edward Cockspeiser, *Claude Debussy*, Fayard, 1980.

83. Jacques Lethève, *La Vie quotidienne des artistes français au XIXe siècle*, Hachette, 1968.

84. Lettre de Camille à Eugène Blot, 1905.

85. Cléopâtre Bourdelle-Sevastos, 앞의 책

86. 이 작품은 1982년 오르세 미술관에 팔릴 때까지 티시에 가족이 보관했다. 안 팽조는 그에 관해 『라 르뷔 뒤 루브르』(N.4-1982)에 「카미유 클로델의 걸작: 중년」이라는 타이틀이 붙은 멋진 기사를 썼다.

87. Lettre à Françoise de Marcilly, septembre 1940.

88. Lettre à Louis Massignon.

89. *Cinq Grandes Odes*, V: "La Maison fermée", 앞의 책

90. *Partage de midi, dans Théâtre* I, 앞의 책

91. *Journal* de Paul Petit, cité par Gérald Antoine, 앞의 책

92. Dans *Diplomates et écrivains*, exposition de document au ministère des Affaires étrangères en 1962.

93. Don Balthazar, dans *Le Soulier de satin*.

94. Lettre à Jean-Louis Barrault, dans *Théâtre* I, 앞의 책

95. Lettre citée et traduite de l' anglais par Gérald Antoine, 앞의 책

96. Lettre à Marie Romain-Rolland, 14 juin 1940.

97. Lettre à Georges Duhamel, citée par Gérald Antoine.

98. Lettre à Marie Romain-Rolland, 14 juin 1940.

99. Lettre à Gabriel Frizeau, dans Paul Claudel, Francis Jammes, Gabriel

Frizeau, *Correspondance 1897-1938*, Préface et notes par André Blanchet, Gallimard, 1952.

100. *Journal de l'abbé Mugnier*, "Le Temps retrouvé", Mercure de France, 1985.

101. *Cahiers Paul Claudel* XII: Correspondance avec Jacques Rivière, Gallimard, 1986.

102. *Cinquième Ode.*

103. Lettre à Henri Guillemin.

104. *Mémoires improvisés*, recueillis par Jean Amrouche, 앞의 책

105. Lettre à Henri Guillemin précitée.

106. Lettre à Daniel Fontaine, 26 février 1913.

107. Henri Giordan, *Paul Claudel en Italie*, Klincksieck, 1975.

108. *Troisième Ode*: "Magnificat".

109. Henry Asselin, *La Vie douloureuse de Camille Claudel*, Conférence à la radio-diffusion française, 1956.

110. Lettre du 26 février 1913.

111. Lettre du 15 novembre 1905.

112. Lettre du 13 décembre 1901.

113. Lettre à Eugène Blot, 1904.

114. Lettre à Gustave Geffroy, 1905.

115. Lettre à Daniel Fontaine, 26 février 1913.

116. *Camille Claudel, Le Tourment de l' absence*, 앞의 책

117. Lettre du 26 février 1913.

118. Lettre à Mary Léopold-Lacour, 2 janvier 1907.

119. Lettre à son frère, 1907.

120. Lettre à Henri-Joseph Thierry, 1910.

121. Lettre à Charles Thierry, 10 mars 1913.

122. Lettre à Henriette Thierry, fin 1912-début 1913.

123. *Ma sœur Camille*, 앞의 책

124. *Ma sœur Camille*, 앞의 책

125. *Archives de Ville-Evrard* (premier entretien de Camille avec le médecin-chef de l'établissement, 10 mars 1913).

126. *Ma sœur Camille*, 앞의 책

127. Plon, 1961.

128. 같은 곳

129. André Suarès, Paul Claudel, *Correspondance 1904-1938*, Préface et

notes par Robert Mallet, Gallimard, 1951.

130. *Ma sœur Camille*, 앞의 책

131. *Journal* I, Bibliothèque de la Pléiade, Gallimard, 1968.

132. Lettre à Charles Thierry, 10 mars 1913.

133. *Journal* I, 앞의 책

134. 같은 곳

135. Lettre à Jean-Louis Barrault, 12 avril 1950.

136. "Au Brésil": dans *Contacts et Circonstances, Œuvres en prose*, 앞의책

137. "Au Danemark, sur la banquette arrière": dans *Contacts et Circonstances, Œuvres en prose*, 앞의 책

138. *Journal* I, 앞의 책

139. *Journal* II, 앞의 책

140. "La Messe là-bas", *Œuvre poétique*, 앞의 책

141. *Journal* I, 앞의 책

142. "La Maison du Pont-des-Faisans", dans *Contacts et Circonstances, OEuvres en prose*, 앞의 책

143. 일본의 가장 오래된 전통극으로, 6백 년이 넘는 역사를 자랑하는 일본에서 가장 오래된 무대예술이며 일종의 가면극.

144. "L'Arrière-Pays", 같은 곳

145. "A travers les villes en flammes", 같은 곳

146. "L'Amérique et nous", dans *Contacts et Circonstances, Œuvres en prose*, 앞의 책

147. Larmes sur la joue vieille", *Œuvre poétique*, 앞의 책

148. "L'Amérique et nous", *Œuvres en prose*, 앞의 책

149. "L'élasticité américaine", *Œuvres en prose*, 앞의 책

150. Introduction à la peinture hollandaise", *Œuvres en prose*, 앞의 책

151. *Journal* I, 앞의 책

152. "A travers les villes en flammes", *Œuvres en prose*, 앞의 책

153. Lettre de Camille à Paul, 1932.

154. Lettre de Madame Claudel à la Supérieure de Montdevergues, 16 janvier 1915.

155. *Le Repos du septième jour, Théâtre* I, 앞의 책

156. "Briand", dans *Souvenirs de la Carrière, Œuvres en prose*, 앞의 책

157. "Edouard Herriot", dans les *Nouvelles littéraires* du 23 mai 1936.

158. *Cahiers Paul Claudel* XI: "Claudel aux Etats-Unis", Gallimard, 1982.

159. "Mes souvenirs sur Franklin Roosevelt", dans *Contacts et

Circonstances, Œuvres en prose, 앞의 책

160. *Emmaüs,* Gallimard, 1949.

161. Eve Francis, *Un autre Claudel,* Grasset, 1973.

162. 같은 곳

163. Eve Francis, 앞의 책

164. Paul Claudel, Francis Jammes, Gabriel Frizeau, *Correspondance,* 앞의 책

165. Lettre à Madame Claudel, 2 février 1927.

166. 같은 곳

167. *La Rose et le rosaire.*

168. Lettre à Madame Claudel, 2 février 1927.

169. 같은 곳

170. Lettre à Madame Claudel, 2 février 1927.

171. Lettre à Madame Claudel, 18 février 1927.

172. Lettre à Madame Claudel, 2 février 1927.

173. 같은 곳

174. Lettre à Madame Claudel, 3 mars 1927.

175. Lettre à Paul Claudel, 3 mars 1930.

176. *Journal* I, 앞의 책

177. Lettre à Paul Claudel, 3 mars 1930.

178. 같은 곳

179. Lettre à Paul Claudel: novembre ou décembre 1938.

180. Lettre à Paul Claudel, 3 mars 1927.

181. *L'Otage, Théâtre* II, 앞의 책

182. *Journal* II, 앞의 책

183. "Brangues"(dans *Maison et villages de France,* Laffont, 1943)

184. Lettre à Marie Romain-Rolland, 1949.

185. *Journal* I, 앞의 책

186. *Cahiers Paul Claudel* VII: "La Figure d'Israël", Gallimard, 1968.

187. *Journal* II, 앞의 책

188. "La Vierge à midi", dans *Poèmes de guerre, Œuvre poétique,* 앞의 책

189. Pierre de Boisdeffre, "De Gaulle et Claudel", article paru dans *Espoir,* revue de l'Institut Charles-de-Gaulle, n°72, septembre 1990.

190. *Journal* II, 30 avril 1947, 앞의 책

191. Jean-Hervé Donnard, "De Gaulle et Claudel, une certaine idée de la France", dans *De Gaulle et les écrivains,* PUG, 1991. Préface de Régis Debray et commentaires de Jean Lacouture.

192. *Journal* II, 31 octobre 1947, 앞의 책

193. Lettre publiée dans *Espoir*, n°1, décembre 1989.

194. Jean-Louis Barrault, *Souvenirs pour demain*, Seuil, 1972.

195. *Mémoires improvisés*, 앞의 책

196. *Mémoires improvisés*, 앞의 책

197. Tourné par Marcel Carné en 1943, le film sera présenté au public à la Libération, en 1944.

198. Lettre à Marie Romain-Rolland, 14 novembre 1943.

199. Lettre à Jean-Louis Barrault, 28 janvier 1954.

200. *Journal* II, 앞의 책

201. Henri Mondor, *Claudel plus intime*, Gallimard, 1960.

202. *Emmaüs* II.

203. *Journal* II, 앞의 책

204. *Le Cantique des Cantiques*, Egloff, 1948.

205. Lettre du 26 février 1955, publiée dans *Espoir* n°1, décembre 1889.

206. Lettre d'Eugène Blot à Camille, 3 septembre 1932.

207. Catalogue Raisonné. 작품 도판뿐 아니라, 재질과 제작 시기를 비롯해서 소장 경로와 전시 이력까지 꼼꼼히 담은 일종의 '작품 족보'라고 볼 수 있다.

208. 퀘벡의 국립미술관이 파리의 로댕 미술관과 함께 기획하고, 디트로이트 인스티튜트 오브 아트와 마르티니의 피에르-기아나다 재단이 공동 제작한 전시회의 도록은 2005년 하잔에 의해 출간되었다. 〈카미유 클로델〉 전시회의 도록은 니콜 바르비에가 제작했다(1990, 피에르-기아나다 재단).

소중한 조언들로 이 작업을 도와준 모든 이들에게 진심으로 감사의 말을 전하고 싶다 :

폴 클로델의 딸이자 카미유의 조카인 르네 클로델 낭테, 폴 클로델의 손녀인 마리 빅투아르 낭테, 그들(폴과 카미유)의 종손녀 렌 마리 파리와 종손 프랑수아 마사리.

1988년, 로베르 라퐁 출판사에서 폴 클로델에 관한 중요한 전기 『폴 클로델 또는 천재의 지옥*Paul Claudel ou l' Enfer du génie*』을 출간한 제랄드 앙투안.

프랑스 기록보관소의 마르틴 드부아데프르, 학사원 도서관의 미레유 파스투로, 외무성의 역사 기록보관소의 이자벨 리슈포르, 그리고 샤를 드골 재단의 기욤 파파조글루.

빌에브라르 병원 기록보관소의 안 파스칼 살리우, 몽드베르그 병원 기록보관소의 앙리 쿠라스.

라루스 출판사의 크리스틴 우브라르.

조각가 엠마누엘 토에스카.

카미유를 위한 노래

정확히 언제였는지는 기억나지 않지만, 내가 카미유 클로델의 작품을 처음 만난 것은 프랑스에서 유학하던 시절 어느 봄날, 우리나라 대사관 근처에 있는 로댕 미술관에서였다. 카미유 클로델의 존재, 아니 이름조차 생소했던 시절, 그녀의 작품은 내게 신선한 충격으로 다가왔다. 로댕에 대해서도 아는 것이라고는 그저 학창 시절 미술책에서 보았던 「생각하는 사람」의 조각 정도였으니 말이다. 같은 여자라서 그랬을까? 당시 로댕의 전시실 옆에 마련된 카미유 클로델의 전시실에서 그녀의 작품을 처음 대했을 때의 느낌은, 로댕의 그것보다 훨씬 더 인간적이고 느낌이 살아 있다는 것이었다. 나로서는 그녀가 누구였는지, 왜 로댕과 나란히 작품이 전시돼 있는지 아무런 정보도 없었지만, 그 만남은 나로 하여금 조각이라는 세계에 흥미를 갖게 만들었다. 당시 파리에 살면서 자연스럽게 예술의 세계와 접하게 되는 행운을 누리긴 했지만 그때까지만 해도 조각은 내게 별다른 관심을 끌지 못했던 것이다. 하지만 당시에도, 훗날 내가 그녀의 삶을 다룬 전기를 번역하리라고는 전혀 생각하지 못했다. 당시 날 단숨에 매료시킨 그녀의 조각 작품들이 처절한 고통과 고독으로 점철된 그녀 삶

의 분신이라는 것도 그때는 잘 알지 못했다.

예전에 어느 책의 후기에서 번역가와 작품의 운명적인 만남 혹은 인연에 대해 잠깐 언급한 적이 있다. 매번 꼭 그런 것은 아니지만, 왠지 모를 운명 또는 끈끈한 인연 같은 게 느껴지는 작품을 만나게 될 때가 있는 것이다. 이 책도 그런 인연을 느끼게 해준 책들 중 한 권이다. 이 책을 만나 번역을 하게 된 계기를 생각해보면 새삼스레 그런 생각이 드는 것이다.

어떤 책을 번역하다보면 자연스레 그 속의 인물과 이야기 등에 감정이입을 하게 될 때가 있다. 번역이 단지 기계적이고 기술적인 작업만이 아니다보니 어찌 보면 그건 당연한 일이다. 자연스레 이야기 속으로 녹아들어가지 않으면 단지 언어의 나열에 불과한 번역이 될 수가 있기에 감정이입은 어떤 면에선 좋은 번역의 필수이다. 책의 분야와 장르에 따라 그 정도가 다르지만, 실제로 존재했던 인물을 다룬 책들의 경우는 더욱 그런 일이 잦을 수밖에 없다. 그러다보면 번역 작업이 더 힘들게 느껴질 때가 있다. 바로 이 책이 그러했다. 카미유 클로델, 그녀가 살아내야 했던 힘겨운 삶의 여정을 따라가는 일이 날 힘들게 했다. 마치 무거운 마음의 과제를 부여받은 것 같아 내내 어떤 부담감이 느껴졌던 것이다.

도미니크 보나의 평전은 문체나 사실을 풀어나가는 방식 등이 소설과 매우 가깝다고 보아도 무방하다. 평전은 실제 사실에 근거하여 쓰인 책이기 때문에 자칫 딱딱하고 건조해지기가 쉽지만, 보나의 평전은 그런 단점을 잘 보완함으로써 독자가 지루함을 느끼지 않게 해준다. 게다가 카미유 클로델의 일생이 그 자체로서 어떠한 소설보다도 더 극적이라는 점이 이 평전을 더욱더 소설처럼 읽히게 한다. 우리의 삶은 때로 소설보다 더 소설 같을 수 있다는 사실을 그녀의 드라마틱한 삶을 통해 다시 한번 절감

하게 하면서. 나는 번역 작업을 하는 내내, 그런 카미유 클로델의 비극적인 운명 앞에서 마음이 무거웠고 안타깝기 그지없었으며, 번역을 마무리하는 후기를 써야 하는 부담감 앞에서 또 한참을 망설여야만 했다. 내가 대체 무슨 말을 덧붙일 수 있단 말인가? 그녀의 천재성에 대해 새삼 논할 것인가? 아니면, 그녀에게 관심을 가진 사람들이면 이미 다 알고 있을 그녀의 비극적이고 드라마틱한 삶을 또 한 번 상기시킬 것인가?

마치 바늘과 실처럼, 카미유를 얘기할 때면 당연히 따라오는 로댕과의 격정적이고 파괴적인 사랑, 그에게 버림받고 홀로 은둔하며 세상과 단절한 채 폐쇄적인 삶을 살다가 마침내는 가족에 의해 강제로 정신병원에 수용된 사실. 그리하여 무려 30년의 긴 세월을 정신병원의 담장 안에 갇힌 채 외롭게 절대 고독 속에서 삶을 마쳐야 했던 그녀의 삶에 관해 새삼 무슨 말을 덧붙일 수 있을 것인가…….

가슴이 아팠다. 몹시 아팠다. 그녀를 떠올릴 때면, 사진 속 그녀의 커다란 눈망울을 마주할 때면, 마치 가슴에 큰 돌덩어리를 올려놓은 것처럼 답답하고 안타까움이 자꾸만 몰려왔다. 어떻게 그녀처럼 영민하고 어여쁘고 뛰어난 재능과 열정을 지닌 예술가가 그토록 비참하게, 하늘 아래 의지할 곳 하나 없이 세상과 가족에게 철저하게 버림받은 채 무덤 하나 없이 외롭게, 티끌보다 더 하찮게 생을 마칠 수가 있단 말인가?

카미유 클로델, 그녀에겐 무덤조차 남아 있지 않다. 그녀를 기리는 작은 묘비나 기념물도 없다. 그녀가 1943년, 몽드베르그 정신병원에서 일흔아홉 살의 나이로 30년간의 수용생활 끝에 삶을 마감했을 때 그녀의 가족 중 누구도 그녀의 장례식에 참석하지 않았다. 그녀와 여느 남매 이상의 끈끈한 우애를 자랑했던 그녀의 동생 폴 클로델조차도.

카미유보다 11년 먼저 태어나 동시대를 살다가 1890년 사망한 빈센트 반 고흐도 무덤이 남아 있다. 3년 전 파리에 다니러 갔을 때 난 반 고흐가 마지막으로 살다가 자살로 생을 마감한 작은 시골 마을 오베르쉬르우아즈를 다녀왔다. 마을 뒤편에 있는 공동묘지에서 그의 진심어린 후원자였던 테오와 나란히 누워 있는 그를 만날 수 있었다. 오늘날 그가 누리고 있는 명성에 비하면 작고 초라하기 그지없는 그의 마지막 안식처이지만, 카미유와 비교해볼 때 반 고흐에겐 자신을 누구보다도 아끼고 이해해주었던 동생과 함께 나란히 잠들 수 있는 행운이나마 허락되었으니 더이상 외롭진 않겠다는 생각이 든다.

　이제 우리가 카미유 클로델을 기억할 수 있는 것은, 몇 점 남아 있지 않은(그녀는 정신병원에 수용되기 전에 자신의 작품들을 상당 부분 파괴해버렸다) 그녀의 작품과 영화 속의 그녀, 그리고 그녀를 기리면서 그녀의 삶과 작품세계를 조명하고 있는 몇몇 저술 속에서만 가능하게 되었다. 그런 점에서 이 평전은 카미유 클로델을 기억하며 그녀에게 바치는 헌사이며 그녀를 위한 노래인 셈이다. 그동안 카미유 클로델을 위한 평전이 간간히 출간되긴 했지만, 도미니크 보나의 그것만큼 방대한 정보 수집과 발품, 그리고 깊은 애정을 쏟아 부은 책은 없었던 듯 보인다. 프랑스 독자들이 수여하는 상을 두 개나 받은 것만 보아도 그 사실을 짐작할 수 있다. 게다가 그동안 줄곧 로댕의 그늘에 가린 카미유 클로델만이 부각돼왔다면, 이 평전에서는 그녀와 마찬가지로 강렬한 기질과 격정, 강력한 본능을 지닌 그녀의 동생 폴 클로델의 삶과 나란히, 그러나 전혀 다른 방향으로 전개된 그들의 운명을 비교하면서 새로운 각도로 파헤쳐진 그녀의 모습을 볼 수 있다.

살아생전 카미유는 언제나 자신의 스승 로댕과 끊임없이 비교돼 평가받는 것을 끔찍이도 싫어했다. 그리고 카미유의 입장과 당시의 시대 상황을 이해한다면, 로댕의 무리가 끊임없이 자신을 괴롭히고 죽이려고 한다는 피해망상에 시달린 것도 어찌 보면 무리도 아니었음을 이해할 수 있을 것 같다. 따라서 카미유 클로델과 그녀의 작품세계를 로댕과의 사랑과 사제지간의 관계에서만 조명하고 규정지으려 하는 것은 그녀에 대한 몰이해를 드러낼 수 있는 태도가 될 것이다. 또한 후손도, 묘비조차도 남기지 못하고 철저한 고독 속에서 스러져간 그녀에 대한 예의가 아닐 것이다.

노년의 폴은 그녀를 "내면을 반영하는 조각을 최초로 제작한 조각가"라고 평하면서 그녀의 작품을 '가장 생생하고 가장 영적인 세상의 예술'이라고 규정지었다. 카미유를 누구보다도 가까이에서 지켜보며 그녀의 내면을 응시할 줄 알았던 폴은 또 한편으로는 마치 자신을 들여다보는 것 같은 누이 카미유를 두려워하면서 멀리하고자 했다. 외교관의 직업이 그로 하여금 자연스레 그녀와 떨어져 있게 만들긴 했지만.

도미니크 보나의 말대로, 자신의 누이를 고독의 늪에서 벗어나게 해줄 수 있는 힘과 수단을 갖추고 있었던 폴이 카미유를 그대로 방치해두었다는 사실은 참으로 안타깝기 그지없다. 비록 마지막 순간까지 그들 남매를 이어주는 끈이 끊어지지 않고 있었다고 할지라도. 카미유 클로델이 마지막 숨을 거둘 때 마지막으로 했던 말은 "사랑하는 나의 폴"이었다.

어쩌면 기록에 남지 않은, 기록으로 남겨질 수 없었던 사실과 진실이 존재할 수도 있을 것이다. 그것이 카미유와 폴의 진실이든, 그녀와 로댕과의 관계 속 진실이든 간에. 하지만 그녀를 누구보다도 잘 이해하고, 가장 가까이에서 그녀를 느낄 수 있었던 것은 로댕이 아닌, 그녀가 평생 동

안 변함없이 사랑했던 동생 폴 클로델이었음은 부인할 수 없을 것이다.

카미유의 추종자이자 가장 충실한 후원자였던 외젠 블로가 "시간이 모든 것을 제자리로 돌려놓을 것입니다"라고 생전에 그녀에게 예고했던 것처럼, 이제 모든 것이 제자리로 돌아온 것일까? 돈 맥클린이 반 고흐의 전기를 읽고 만들었다는 노래「빈센트」를 들으며 카미유, 그녀를 생각한다. 이젠 그녀를 위한 노래를 불러야 할 때라고. 나의 번역을 통해 우리 독자들에게 전해지는 이 한 권의 책이, 그녀를 위한 노래, 마음으로 부르는 카미유 클로델을 위한 노래가 될 수 있기를 기원하며.

> 나 이제야
> 당신이 내게 무엇을 말하려 했는지 알 것 같아요.
> 당신의 온전한 정신으로 인해
> 얼마나 고통받았는지,
> 그 정신을 자유롭게 하기 위해
> 얼마나 노력했는지도.
> 그들은 당신 말을 들으려고 하지도 않았죠.
> 어떻게 듣는지도 몰랐을 거예요.
> 하지만 아마도,
> 이젠 당신의 말에 귀 기울일지도 모르겠네요.
> (……)
> 그들이 당신을 사랑할 수는 없었지만
> 당신의 사랑은 진실한 것이었죠.
> (……)
> 하지만 카미유(빈센트), 나 당신에게 해주고픈 말이 있었어요.
> 이 세상은 당신처럼 아름다운 사람에게는
> 어울리지 않았던 것뿐이라고.

2008년 가을의 문턱에서

박명숙

옮긴이 **박명숙**

서울대학교 불어교육과를 졸업하고 프랑스 보르도 제3대학에서 언어학 학사와 석사 학위를, 파리 소르본
대학에서 불문학 박사 학위를 받았다. 서울대학교와 배재대학교에서 강의를 했다. 2008년 현재 출판기획
자와 전문번역가로 활동 중이다. 『순례자』『두 사람을 위한 하나의 삶』『라 퐁텐 그림우화』『이사도라 던컨』
『누구나의 연인』『로마의 역사』『지나가는 도둑을 쳐다보지 마세요』『잃어버린 연인들의 초상』『내가 몇
번이나 사랑하는지』 등을 우리말로 옮겼다.

위대한 열정
조각가 카미유 클로델과 시인 폴 클로델 남매 이야기

초판 인쇄 2008년 9월 29일
초판 발행 2008년 10월 6일

지 은 이 도미니크 보나
옮 긴 이 박명숙
펴 낸 이 정민영
책임편집 최지영
디 자 인 이경란 정연화
마 케 팅 최정식 정상회 이숙재

펴 낸 곳 (주)아트북스
출판등록 2001년 5월 18일 제406-2003-057호
주 소 413-756 경기도 파주시 교하읍 문발리 파주출판도시 513-8
전 화 031-955-7977(편집부) | 031-955-8888(관리부)
팩 스 031-955-8855
전자우편 artbooks21@naver.com

ISBN 978-89-6196-019-9 03600